中國繪畫理論史

陳傳席勾署

國家圖書館出版品預行編目資料

中國繪畫理論史／陳傳席著.－－增訂三版二刷.－－
臺北市：三民，2023
　　面；　　公分

　ISBN 978-957-14-5737-6（平裝）
　1. 繪畫美學 2. 畫論 3. 歷史 4. 中國

940.192　　　　　　　　　　　101021666

中國繪畫理論史

作　　　者	陳傳席
發 行 人	劉振強
出 版 者	三民書局股份有限公司
地　　　址	臺北市復興北路 386 號 (復北門市)
	臺北市重慶南路一段 61 號 (重南門市)
電　　　話	(02)25006600
網　　　址	三民網路書店 https://www.sanmin.com.tw
出版日期	初版一刷 1997 年 9 月
	增訂二版一刷 2004 年 7 月
	增訂三版一刷 2013 年 1 月
	增訂三版二刷 2023 年 3 月
書籍編號	S900430
I S B N	978-957-14-5737-6

三民書局

1

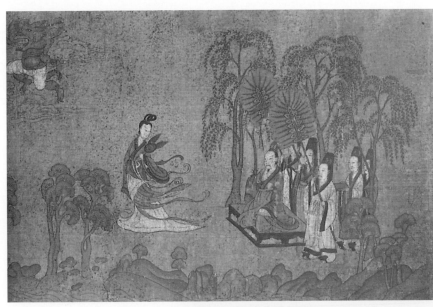

晉・顧愷之（傳）　洛神賦圖（局部）　北京故宮博物院

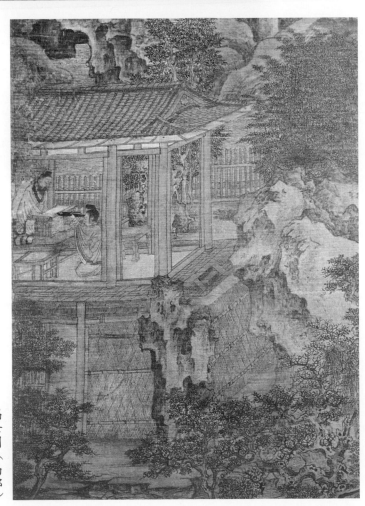

五代・衛賢　高士圖（局部）　北京故宮博物院

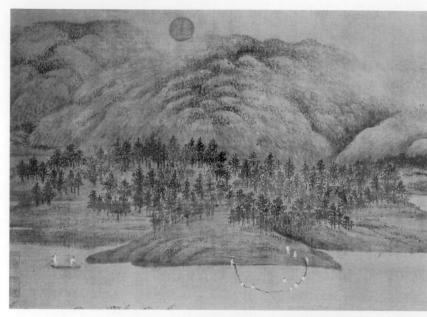

五代・董源　瀟湘圖（局部）　北京故宮博物院

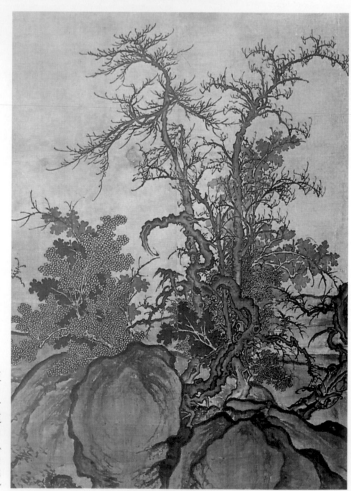

北宋・郭熙　窠石平遠圖（局部）　北京故宮博物院

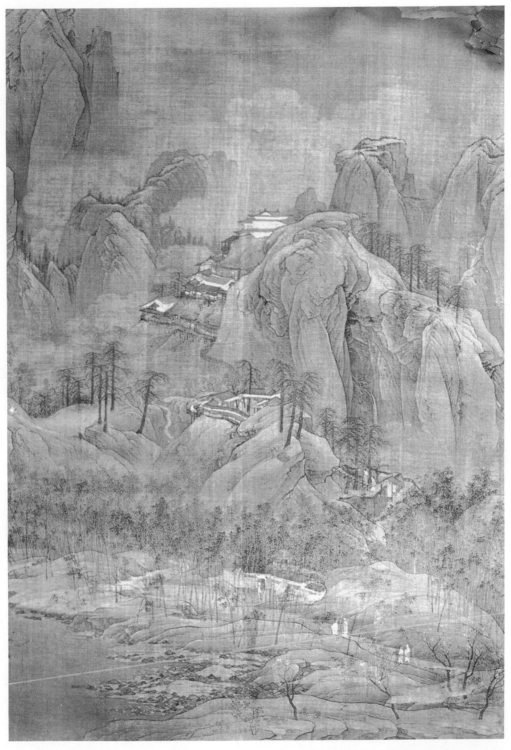

北宋·佚名　江山秋色圖（局部）
北京故宮博物院

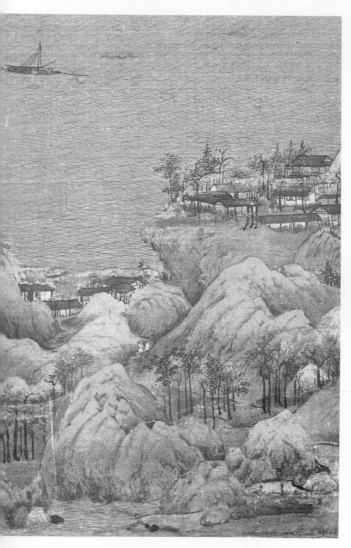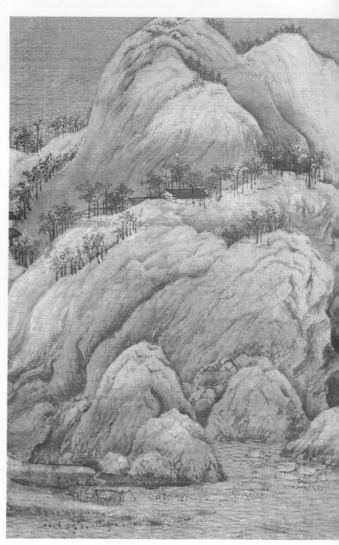

北宋·王希孟 　千里江山圖（局部）
北京故宮博物院

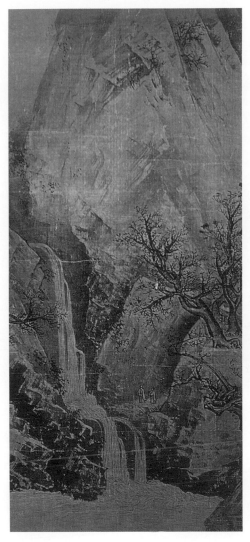

南宋·李唐　山水圖之一
　　　　　　日本高桐院

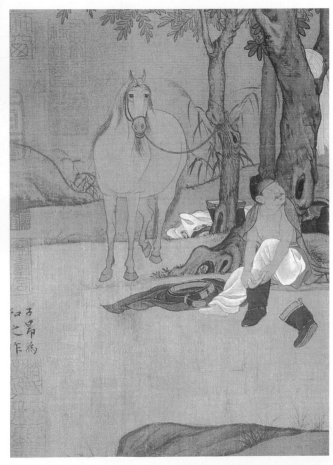

元·趙孟頫　浴馬圖（局部）
　　　　　　北京故宮博物院

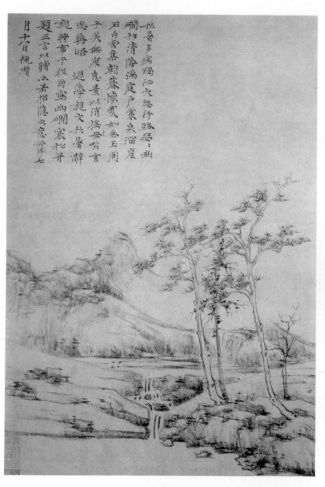

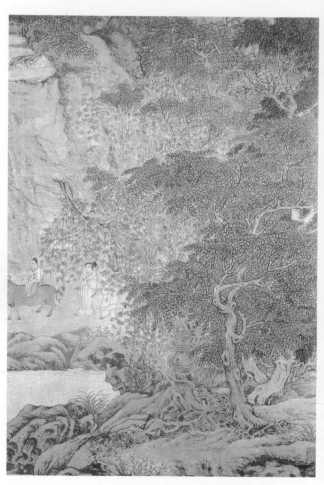

元·倪瓚　幽澗寒松圖（局部）
北京故宮博物院

元·王蒙　葛稚川移居圖（局部）
北京故宮博物院

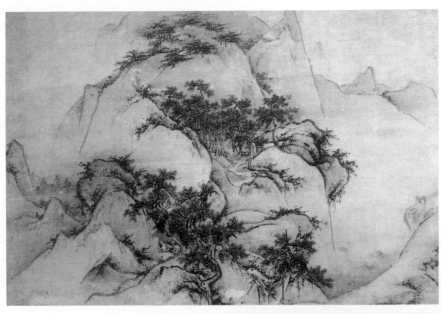

明・王履　華山圖　北京故宮博物院

明・陳洪綬　荷花鴛鴦圖　北京故宮博物院

明·董其昌　畫錦堂圖（局部）
遼寧省博物館

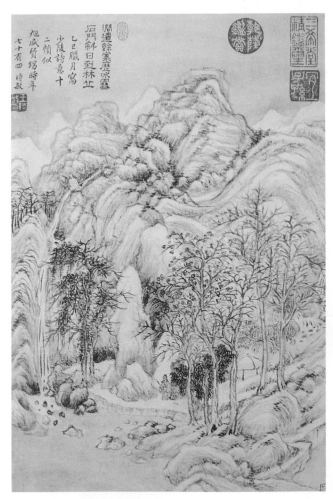

清・王翬　仿王蒙秋山草堂圖
　　　　上海博物館

清・王時敏　杜甫詩意山水
　　　　　　北京故宮博物院

清·王原祁　山水冊

上海博物館

清・王原祁　山水冊
上海博物館

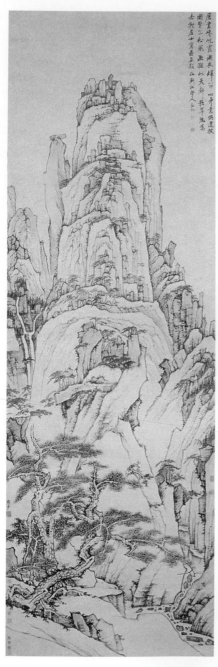

清·弘仁　天都峰圖
上海博物館

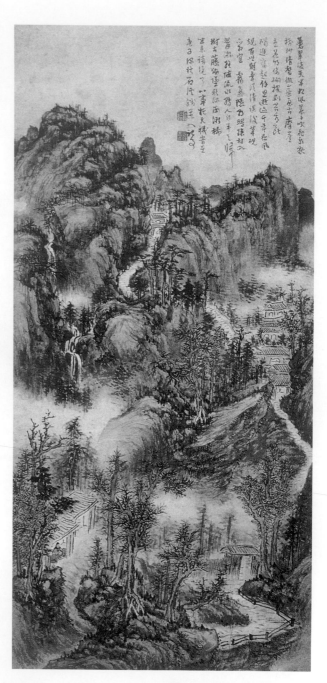

清·石谿　蒼翠淩天
南京博物院

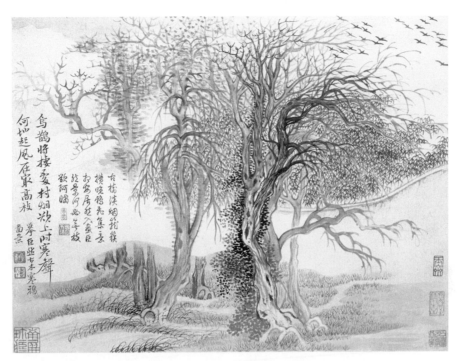

清·惲壽平　山水

北京故宮博物院

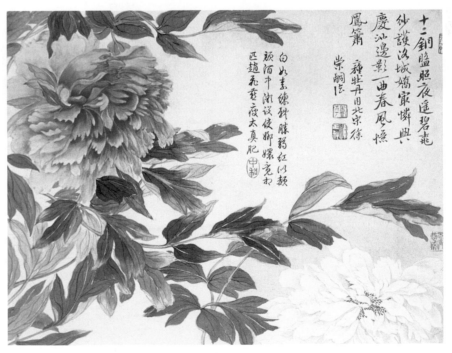

清·惲壽平　花卉

北京故宮博物院

清·石濤　山水圖

北京故宮博物院

清‧華喦　天山積雪圖（局部）
北京故宮博物院

清‧高鳳翰　自畫像（局部）
北京故宮博物院

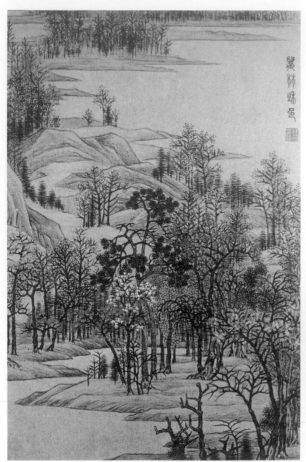

清·任熊　十萬圖冊之一
北京故宮博物院

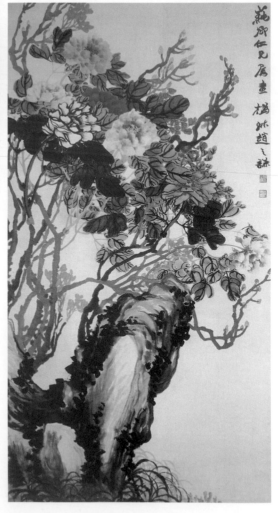

清·趙之謙　牡丹
北京故宮博物院

增訂三版序

　　這本書從寫作到現在，已有二十年了，撫今追昔，不能自已。寫作時，我在南京，後來工作調到上海，現在又到了北京，在中國人民大學任教授。剛到北京不久，我寫了一首七律詩：

　　　　燕地秋空過浮雲，林園蕭瑟月華沉。
　　　　新遊都下知新道，遠望金陵念遠人。
　　　　卅載空流憂國淚，半生淒慘棄置身。
　　　　少年滄海心猶在，日暮聊作小道論。

　　在我少年青年時期，正值大飢餓，目睹成千上萬人被餓死，我也幾次餓昏，後來居然活了下來了。那時候我希望多學一點知識，將來改變這個國家，至少能使老百姓不挨餓。

　　「文化大革命」時期，我還是一個孩子，因為寫了一首詞，被分析為反黨反社會主義，結果被關押，被判處二十年徒刑。一切夢想全破滅了。

　　因為寫詩詞被打成反黨反革命分子，後來發誓不復寫詩詞。

　　後來學工科，還是想為國家盡一點力，做一點實事。我在礦山開了九年礦。而立之年，萬念俱空，遂考研究生，改治美術史。然而少年心，猶未歇，時時覺得美術和美術史對社會無甚益處，還是想改業從事其他工作，但都沒有成功，時間便誤了。當年我準備改業時，一位通卜術的教授為我推算，說「再回頭已百年身」。美術史雖然是小道，若一直堅持做下來，仍可遣有涯之生。可惜我停了，現在十分後悔。我曾發誓不復寫詩詞，但還是控制不住，又寫了一首絕句〈後悔〉：

　　　　少年縱橫意澄清，萬里江山入夢頻。
　　　　回首平生多憾事，無窮後悔漫余胸。

　　前時我在臺灣，會見了臺灣美術界和美術理論界很多朋友，大家希望我「再回頭」，再繼續研究美術史。現在，我還未到「百年身」，望老天垂憐，給我一個健康的身體和心情。《尚書》有云：「功崇惟志，業廣惟勤」，還需體健矣。

　　二十年前，我寫的這本小書，居然還會反復再版。這次再版，我又增加了一些內容，也作了部分修改。感謝書局，更感謝讀者的厚愛。

陳　傳　席

2012 年 11 月 9 日於北京中國人民大學

增訂二版序

　　十年前，我應約撰寫《中國畫論簡史》時，就很匆忙。後來整理成書，定名為《中國繪畫理論史》，又很匆忙。匆忙和浮躁是現在的時代病。古人「兩句三年得」，是何等的精煉，又是何等的瀟灑。老子以一生的精力著作《道德經》，不過五千字。我的一篇論文就超過他一生著述好幾倍。再拿十三經來說吧，《孝經》一千九百零三字；《論語》一萬一千七百零五字；《孟子》三萬四千六百八十五字；《易經》二萬四千一百零七字；《尚書》二萬五千七百字；《詩經》三萬九千二百三十四字；《禮記》九萬九千零一十字；《周禮》四萬五千八百零六字；《春秋左傳》一十九萬六千八百四十五字；《儀禮》約五萬七千一百一十四字；《公羊傳》約四萬四千三百零二字；《穀梁傳》約四萬零九百二十七字；《爾雅》約一萬零八百零九字。最少的才一千九百零三字；最多的不過一十九萬六千八百四十五字。以今天大學裡評講師、副教授、正教授的標準，二十萬字以上才算一本著作（書），六千字以上，才算是一篇論文。以上這些聖賢、中國元典文化的創造者，沒有一個能夠評上副教授。老子是道家創始人，他的《老子》還算不上一篇論文，連講師也評不上。唐代張彥遠著《歷代名畫記》，被後人稱為「畫史之祖」，不過五萬字左右。郭若虛著《圖畫見聞志》，不足四萬字。曹雪芹一生只寫了半部《紅樓夢》。而今人動輒便是幾十部著作，一部著作動輒便是幾十萬至數百萬字。而著述達一千萬、二千萬字的人比比皆是。我說別人，其實我自己也是這樣。十三經總共六十三萬二千一百四十七字，而我年輕時寫的一本《中國山水畫史》就八十三萬字，目前居然已經第八版。我已出版的狗屁書和狗屁文章加起來，大約也有二千萬字了，如果加上尚未出版的，肯定超過二千萬字了。我現在還不算老，且大部分時間用去授課、旅遊、看電視、填表、莫名其妙的登記、繁多的會議、會客、赴宴、泡書店，東逛西逛，以及各種人事交往和勾心鬥角，剩下的一點點時間寫書作文章，數量已超過了老子四千倍了，能不匆忙和浮躁嗎？這樣的著作能夠傳世嗎？我都懷疑的，一直懷疑的。我在寫這本書〈自序〉時也說過，「稍俟異日，余了卻眾俗事，清償諸文債，則必摒名利、絕塵事、釋躁心、拒庸客、……」但至今也沒有實現。當然我還在努力。

這本書從臺灣傳到大陸，有人評論過，更有很多人作論文時引用，中文系、歷史系的學者們著述時引用我的觀點和轉引我書中資料者也很多，我都十分感謝。現在居然又要再版，真大出我的意料。可見臺灣人的讀書風氣之好。臺灣的教育，近幾十年遠比大陸正規認真。所以，臺灣人的平均素質也就很高，讀書的要求也就高。大陸也有不少素質很高的人，但素質低的人更多，平均起來就差了，就相形見絀了。我是從事教育工作的，對中國的教育一直是十分的憂慮。我曾寫文談過中國的教育：中國是世界上最早實行文官治政的國家。上層人物，一向特別重視教育。《孟子・滕文公上》有云：「人之有道也，飽食、暖衣，逸居而無教，則近於禽獸。」但對下層人物的教育，不但不重視，反而為難之。儒、道兩家都主張：「民可使由之，不可使知之。」甚至主張：「無君子不治小人，無小人不養君子」。要用很多小人養一個君子。所以，在中國，修養素質很高的人不少，但文化素質很低的人更多。平均起來，整個國民素質就低多了。

文化素質低的根源在教育。日本明治維新（1868年），下令在全國普及義務教育，從最低層培養人才，提高全民的素質。（後來日本首腦把打仗掠奪來的錢全部用於教育）最低層的人都得到教育，人才就不會遺漏，高層人才就不愁了。結果日本的義務教育，一代即見效，日本強大了。中國的戊戌變法（1889年）本來就比日本的明治維新晚，卻只在北京辦一個京師大學堂，急於培養上層官僚和統治人物，置基層教育於不顧。直到二十世紀八十年代初，大陸上大學由政府供給，甚至發工資。但基層的義務教育卻不問。即在現在，政府可以撥三十二億元給北京大學和清華大學，培養大批人才幹什麼呢？送到國外去，為外國服務。為什麼不把三十二億元用於基層義務教育呢？當然，教育搞不好，國民素質低，利於統治，但卻不利於發展。現在，一般大學又被縱容其產業化，用教育作為賺錢手段。整個國民素質不提高，傑出的人才投向國外，是必然的。而留在國內的人才也很難得到重用，得到重用的又未必是真正的人才。我經常看到政府和黨辦的大報（如《人民日報》等），錯誤百出，甚至連常識都弄不懂。（有時連最簡單的名詞都用錯了）舉個例子吧，不久前，宋美齡在紐約逝世，而大陸各大報均稱宋美齡為「蔣夫人」。我很早就寫過一篇文章〈夫人姓什麼？〉。文中談道：書聖王羲之的老師是衛夫人，衛夫人姓衛，名鑠，字茂漪，東晉著名女書法家，衛恆從女，鍾繇的學生。她的丈夫姓李，名矩。但衛鑠不稱李夫人，而稱衛夫人。世傳墨竹的創始人是五代蜀女畫家李夫人。《圖繪寶鑒》卷二記：「李夫人，西蜀名家，……善屬文，尤工書畫……」她的丈夫姓郭，名崇韜，是一位武將，不通文墨，因而她「鬱悒不樂，月夕獨坐南軒，竹影婆娑可喜，即起

揮毫濡墨,模寫窗紙上,明日視之,生意具足……遂有墨竹。」李夫人的丈夫姓郭,但她並不叫郭夫人。元代大書畫家趙孟頫的妻子管道升,善畫竹,世稱管夫人,而不稱趙夫人。古代,凡稱夫人者,皆以己姓(即父姓)為姓,而不冠以夫姓。再如三國時劉備有好幾個妻子,稱甘夫人、孫夫人、穆夫人,而都不稱劉夫人。孫權的妻子稱謝夫人、徐夫人、步夫人、王夫人、潘夫人,而不稱孫夫人。朱元璋的妻子馬夫人,朱當上皇帝後,稱之為馬皇后,並不稱朱夫人、朱皇后。唐朝皇帝姓李,但《唐書》所列長孫皇后、趙皇后、劉皇后、武皇后、楊皇后、張皇后,皆不稱李皇后。因而蔣介石的夫人或稱毛夫人,或稱陳夫人,或稱宋夫人,怎麼能稱蔣夫人?這蔣夫人是毛氏、陳氏,還是宋氏?中國封建社會夫權最為嚴重,夫人尚不冠以夫姓。而現在男女平等,夫權已去除,稱夫人反而冠以夫姓,真不可解也。我曾建議大報的記者或編輯找一位大官兒,或大名人出來講一講。當然大官或大名人大多沒有文化,他們對學問更不懂,但我們可以把講稿寫好,請他出來念一念;或我們把文章寫好,用他們的姓名發出來。但大報又不肯認錯,這就是大陸教育的結果。臺灣就不會犯這樣的錯誤,這也和臺灣的讀書風氣好有關。

　　大陸的一切問題,差不多都和教育有關。但教育的問題又由誰負責呢?我們現在還不敢講。因為我只有一個腦袋,萬一被砍掉,就不好辦了。

　　當年,我寫這本書時,大陸正風行「反傳統」的口號,現在在公眾的場合,已不大有人提了。人類已有數千年的歷史,時至今日,凡是沒有傳統的文化,肯定都是十分簡陋的文化,乃至不是文化。嚴格的說來,沒有人能離開傳統。你吃飯、穿衣、讀書、講話,這都是傳統。有人說:「傳統一定包含民族,民族也一定包含傳統。」「離開了民族,便無所謂傳統;離開了傳統,便無所謂民族。」我贊成這話。但即使離開了民族,你也離不開傳統。你不講中國話,不寫中國字。你講歐語,寫歐文,那你用的是歐洲傳統。或者你中外語都不講,你用結繩記事,那你用的是結繩時代的傳統。

　　凡是有用的東西,沒有一樣能被反對掉,有人反對中醫,有人反對舊詩,反掉了嗎?你自己可以不看中醫,可以不寫舊詩,甚至不讀舊詩,但你反不掉。因為中醫、舊詩還有用處,還很有價值。為什麼西醫更風行,寫新詩的人更多?那是因為西醫更方便,某些地方也更科學,新詩易學。但它卻不能代替中醫、舊詩。農村曾經用過的豆油燈,沒有任何人提出打倒它,但它已被淘汰了。因為電燈可以代替它,且更好。即使有人拼命地要提倡它,也提倡不了。但蠟燭並沒被淘汰,原因是蠟燭還有電燈無法替代的一部分。傳統,尤其是文化傳統、藝術傳統,都是歷代流傳下

來優秀的東西，你可以不用，（不可能絕對不用）但是反對不了。如前所述，沒有傳統的文化，肯定是簡陋淺薄的文化。我前時寫過一篇〈風格與花樣〉的文章。其中談到沒有傳統內涵和功力的新奇之作，雖然前無古人，一空依傍，只能是「花樣」，而不是風格。借鑒外國的形式可以，但那畢竟是借鑒，不可完全不知自己而去借鑒他人。法國哲人萊維·斯特勞斯說過：「每一個文化都是與其他文化交流以自養，但它應當在交流中加以某種抵抗。如果沒有這種抵抗，那麼它就不再有任何屬於自己的東西去交流。」交流也好，創造也好，作為一個中國人，尤其是一個中國的藝術家，必須也應該瞭解自己本民族的傳統，畫家就應該知道中國繪畫的歷史，繪畫理論的歷史。

　　我在南京師範大學擔任教授，教授中國美術歷史和理論。同時也教授古漢語、古代文學、中國歷史、藝術美學以及繪畫創作等。所以，我有責任把中國繪畫理論這一優秀的傳統文化整理出來，供藝術家和研究家們參考。這就是我寫這本書的目的。其實我的原稿寫到「毛澤東論畫」。主編看後，毫不猶豫地刪掉了。很多人也說：「毛是個政治人物，你扯到學術上幹什麼？」其實如果毛論畫弄不清楚，從三十年代的延安到1949年至1979年的大陸繪畫的問題便無法理解。因為毛提出文藝為「人民大眾的，首先為工農兵服務的」，後來又提出文藝為階級鬥爭服務等等。這就規定了大陸的畫家只能畫工農兵，只能歌頌毛澤東和中共。而且只能用「寫實」的手法，等等。所以，數十年來，大陸的繪畫和臺、港、澳的繪畫區別甚大。蓋由毛澤東的「理論」規定所致。臺灣人對毛澤東的看法，我們是瞭解的，不願在學術書中見到他的姓名。其實研究現代中國繪畫史，不能忽視他的作用（至於是什麼樣的作用，又當別論）。大陸人對毛的態度大抵有三種，一種認為他十分偉大，二種認為他雖然十分偉大，但也犯有錯誤（中共領導層也持此態度，所謂三、七開），三種認為他一無是處，給中國帶來巨大的災難。其實，毛的本人是成功的，才華也十分傑出，他寫的〈沁園春·雪〉詞中有一段話「惜秦皇漢武，略輸文采，唐宗宋祖，稍遜風騷。一代天驕，成吉思汗，只識彎弓射大雕。俱往矣，數風流人物還看今朝。」大陸學者釋此詞，謂「數風流人物還看今朝」指的是無產階級，指的是無數勞動模範、戰鬥英雄。「數」言其多。其實毛澤東自己說：「詩言志」。數不是言其多，而是從秦皇數到漢武，再數到唐宗宋祖，今朝已數到他了。毛的文治武功，當然是傑出的，他的詩詞、他的書法、他的軍事指揮才能，舉世並無第二人能和他相比。他個人是成功的，但他給中國帶來什麼呢？我們現在也不能講。在毛澤東一百一十週年誕辰之際，大陸在北京人民大會堂召開紀念大會，我也被邀請前往參加。我在會議上說：

「作為個人，毛澤東是十分成功的，以後再也不會有人像他那樣成功。即使你的才華超過毛澤東，時代也不允許你犧牲一個國家，成就一個人……」當時大家都很害怕，只有九十四歲的北京大學的著名教授文懷沙（毛澤東的朋友）多次稱讚我講得好。但事後大家又小聲地說：「你講得好。」事實上，毛澤東當時講的話是「最高指示」，沒有任何人敢不執行。所以，他關於文藝問題的講話和文章對大陸繪畫影響最大，一直影響到他死後的幾年（七十年代末）。所以，我以「毛澤東論畫」作為這本書的結束。但第一版時被主編刪去。這次再版，我也不想再恢復了。只好以「魯迅論畫」作為結束，似乎不太完整。但齊白石、黃賓虹、徐悲鴻、林風眠之後，確也沒有什麼有分量的畫論。那時，只要有畫論，全是響應和闡述毛澤東的文藝理論思想的。毛是繪畫的最高領導者，其他人也不被准許發表和毛不同的個人見解。「毛澤東論畫」一刪，就顯得不完整。所以，我又寫了一個很長的「後記」，以補其不足。八十年代之後，各種理論太多，尤其是從西方引入的各種理論，這些理論還有待歷史的檢驗，以後再整理吧。

書出版了，又再版，我當然很欣慰，我很感謝讀者們對我的厚愛，也感謝三民書局同仁們為出版事業所做出的努力。

我近來一直在準備撰寫一本《什麼是知識分子》的書，我給知識分子定下了四條標準，必須同時具備：

一、以創造或傳播文化為職業；

二、關心國家前途和人類的命運；

三、具有批判精神；

四、具有獨立的人格。

知識分子一般不直接掌握國家的權力，因而他必須具有批判精神，鞭撻醜惡、抨擊強暴、約束權勢、指摘謬誤、促進社會發展，為開啟民智、為國家前途、為文化發展、為人類的命運貢獻自己的才智。也就是宋代張載說的「為天地立心，為生民立命，為往聖繼絕學，為萬世開太平。」《周易》中說的「知周乎萬物，而道濟天下。」知識分子絕不是附在什麼皮上的毛，更不是附屬於官僚、為官僚講話的政客和幫閒。沒有獨立的人格也不可能具有真正的批判精神，也不可能「為天地立心，為生民立命」。而且，任何社會、任何時代，實際領導階層只能是知識分子。其他階層，即使法律規定它為領導階層，它也不可能成為真正的領導階層。所以，知識分子必須具有獨立的人格和高貴的品質，給社會做出光輝的榜樣。知識分子靠自己的知識影響社會，改變社會，帶動人群，也就是領導社會向前發展。一身之強弱在乎

元氣,天下之盛衰在乎士氣。知識分子的群體作用決定國家的前途和人類的命運。而且上層權力人物也應該從知識分子中產生,否則就會給社會帶來災難。而最近大陸上卻流行這樣一句話:「權力最高的人是孤獨的、空虛的;錢財最多的人是危險的、不安的;只有知識學問最多的人是充實的、受人尊重的。」我想,這權力本來是大家的,是國人共有的,被極少數人占有,而這些人也未必比別人高明,更不會有知識,他只憑某種機遇和關係便占有這權力,他不可能不空虛;而且正直的品質高尚的人都是遠離權力場的,尤其不會和權勢們過分接近,所以他就不會有朋友,有的只是拍馬逢迎之徒,拍馬的目的是企圖分得或奪取他的權力,也許這拍馬逢迎之徒便是他身旁的定時炸彈,他能不孤獨嗎?《易》曰:「德薄而位尊,知小而謀大,力少而任重,鮮不及矣。」這過多的錢財本來也是大家的,社會共有的,只是暫時積聚在他的手中,這過多的部分本來就是他的累贅,何況錢財又是人人都想得到的東西,一人之有,而人人欲奪之,他能不危險,能不不安嗎?其實,學問最高的人也是最痛苦的,因為他對人世看得太清楚,而庸眾又不覺悟。知識、學問是屬於個人的,別人拿不走,知識可以傳授給他人,但不會像權力和錢財一樣轉到別人手中,自己就失去了。有知識和學問的人一是靠自己的天賦;二是靠自己的努力,不是靠機遇和手段占有的。所以,受人尊重。我大概和權力無緣,和錢財也無太大緣分,我現在也沒有學問,但我還在努力,如果我以後有了學問,一定用來為全社會、全人類服務,減少人群的痛苦,也減少自己的痛苦。《易》曰:「精義入神,以致用也。利用安身,以崇德也。」如是而已。

　　書再版之前,編輯來信,問我是否需要修改。其實,我早就想作一次認真的修改和增補。但最近我正被俗務糾纏,千頭萬緒,無力作大的增補和修改。只是有一些話想講,便寫在這裡。但在書的後半部分,我還是增寫三個章節,有的章節又增補一些內容,但全書的結構和我個人的觀點都沒有改動。書此以告讀者。

<div align="right">

陳　傳　席

甲申元日於深圳,初六於南京龍鳳花園

</div>

自 序

　　吾國畫論，本乎道，體乎文，酌乎藝，成為理，實乃一代之精神。

　　六朝人重神韻，故「傳神論」、「氣韻論」生焉；宋代士人心態常呈遲暮落寞之狀，故多主「蕭條淡泊」、「平淡」、「荒寒」之論；元人多逸氣，故「逸氣論」風行不衰；明末文人好禪悅，又多宗派，故「南北宗論」盛焉；清人死寂一片，「萬馬齊喑」，故倡「空寂、靜、淨」論；近世歐風東漸，故「引進西法論」不絕。一代之畫論無不肖乎一代之人與文者，知畫論而知時代也。

　　夫銓序一文為易，彌綸群言為難。矧余年來每為物累，事煩無暇時，心欲靜而意常亂，身欲安而事多擾；行則亂所為，思則躁所緒；欲止之而益之，又何能勵精而致遠耳。

　　悲夫，性定會心自遠。余雖知之而不能為之。每思古人優游之情，林泉之樂，琴畫之趣，皆以淡、靜為旨，余不可得之，尤感慨痛心疾首焉。摩詰詩云：「薄暮空潭曲，安禪制毒龍。」何有於我哉？

　　余按彎文雅之場，環絡藻繪之府，因心躁而無備，又何望乎樹德建言而不廢也。昔劉彥和云：「陶鈞文思，貴在虛靜，疏瀹五藏，澡雪精神。」「然後使玄解之宰尋律而定墨」。余少即聞其教，今復亂之，終當去之。

　　稍俟異日，余了卻眾俗事，清償諸文債，則必摒名利、絕塵事、釋躁心、拒庸客、去細碎、棄疑滯、止暇思、忍屈伸、除嫌吝、空怨咨，積學以貯寶，研閱以窮照，再著論史，以報讀者耳。

<div align="right">

陳 傳 席

1996 年於南京師範大學悔晚齋

</div>

中國繪畫理論史

目次

明代畫論

清代畫論

緒　論

(一)「遊於藝」
——儒道思想的重大影響

「志於道，據於德，依於仁，遊於藝。」（《論語・述而》）孔子這句話基本上把「藝術」的作用位置規定好了。「道」是人生的目標，因而地位最高，對於讀書人來說「道也者，不可須臾離也」（《中庸》），而且必須嚴格遵守。「德」，可據；「仁」，可依；也是頗重要的。德、仁都是道的一部分。古人論「道理」，道是萬事萬物的總規律，「理」是事或物的具體規律，因道而生理，依理而行道。因而，德和仁可謂之理，依據德、仁而行道。故不可馬虎待之。「藝」就不同了，它既不是道，也不是理，因而既不必「據」，也不需「依」，更不能「志」，只能「遊」。據德依仁志道，太緊張了，有時也要輕鬆一下，因之「遊於藝」，作為調劑精神而用，也就是說「藝」是玩玩而已，不必認真（後人乾脆稱之為「玩藝」）。孔子這一規定，讀書人只能把「藝」作為遊戲的手段，不能以之為終生職業。「志於道」是高貴的，如果以藝為職業，那就低賤了。所以一直到清代，人們還說「以畫為業則賤，以畫自娛則貴」（李方膺語）。文人們作畫都必須反覆聲明是為了「自娛」。唐代的閻立本當上了宰相，有一次卻被人呼為畫師，他感到十分恥辱，退戒子孫，永世不得習畫。寫《紅樓夢》的曹雪芹也善畫，他曾窮得吃不上飯，有人推薦他到宮廷任畫師，這本來是一個很好的職業，但他卻認為這是一種莫大的侮辱，寧肯餓死，也不能去任畫師這種下賤的職業，他的朋友寫詩說他：「苑召難忘立本羞」，也是記住了閻立本被人呼為畫師的恥辱。陳洪綬明明是一位職業畫家，皇帝根據他的特長安排他在宮廷任專職畫師，這本是好事，但他卻十分惱火，大罵不休，「病夫二事非所長，乞與人間作畫工？」也以當職業畫師為恥，並斷然逃離京城，一去不返。李成是一位大畫家，當時有一位名人請他去畫，他大為惱怒，說：「我是一個儒者，怎麼能和畫工同處呢？」（參見《聖朝名畫評》）李成的孫子李宥後來當了官，把李成流傳出去的畫都用重金收回來，不讓世人知道。畫家郭熙的兒子當了官後也以自己父親是職業畫家而感到羞愧，「乃重金以收父畫，欲晦其跡也。」《墨莊漫錄》用重金收買先輩之畫，晦（隱藏）其跡，其目的就是為了掩蓋自己先輩是畫家的不光彩事實。例子太多了。

　　所以，古人要作畫，首先要學點文，會寫點詩，能研究一些儒家的學問更好。先定下文人的身分（以免入賤），然後業餘作畫，稱為文人遊戲筆墨。文佳者方能入史，傳列於〈文苑傳〉。否則就是畫匠，一部二十四史，沒有一個無文的畫家能入傳的。〈藝術傳〉列的是卜筮、方伎、木匠等雜流，畫家地位大大低於這些雜流。「德成而上，藝成而下」，顏之推認為「藝不須過精」，否則便入下流，他並視書畫為「猥役」（見《顏氏家訓》）。他的後人顏真卿，我們知道是唐代大書法家，實際上顏真卿當時是平原太守，官至吏部尚書。書法並非他的專職。

　　大概孔子把藝的位置擺得太低了，後來也覺得不大好意思了，於是乎又出語緩和，改稱為「小道」，並表揚了一句說：「雖小道，必有可觀焉。」這下子好了，文人們可以冠冕堂皇地畫幾筆了。

　　藝的地位被孔子定好了，但「遊」的性質仍不可變，畢竟是「小道」啊！所以，不可過於認真，也不必下太大的工夫，遊戲而已。這又把中國繪畫的性質和方向也給定下來了。所以，中國畫中工整認真的作品反不被人重視，倒是蘇東坡、米芾、倪雲林、黃公望們的遊戲筆墨的畫被人重視，而且「遊」的氣氛越來越重，直至近代的吳昌碩、黃賓虹、齊白石，無不以筆墨遊戲為主。按道理，畫畫應該是十分謹細認真的，西方傳統畫家作畫細到幾可複製真實，他們嚴格地依據人體解剖、結構，還有光線明暗等環境關係，一毫也不能馬虎，甚至一張畫畫十幾年，他們是沒有「遊於藝」的。到了西方現代派才開始放鬆地作畫，可謂步中國畫的後塵，但在認識上已晚於中國幾千年。中國畫家一直把倪雲林那句：「不過草草數筆，以解胸中之逸氣耳。」奉為至寶，因為它道出了中國畫家作畫的真實。其實，這一切都是孔子「遊於藝」的思想規定下來的。因為儒家的思想影響太大了，我在正式談畫論之前不能不提一下。

　　以老、莊為首的道家思想也是不能不提的。儒家是提倡積極入世的，入世太忙，沒有太多時間研究繪畫。道家是主張出世的，也就是隱居，隱者無事，可以全部時間用於作畫，因而道家思想對藝術影響更大。這一問題，我不打算在這篇短文中專論，而在以後各章各節中分別的論述。這裡只提一下莊子的「解衣般礴」問題。《莊子·田子方》有云：

　　　宋元君將畫圖，眾史（很多畫家）皆至，受揖而立，舐筆和墨，在外者半。
　　　有一史後至者，儃儃然不趨，受揖不立，因之舍。公使人視之，則解衣般礴，
　　　裸。君曰：可矣，是真畫者也。

這一段話大意是，宋元君要請一批人畫畫，很多畫家都到了，受命拜揖而站立一旁，舐著筆調著墨（小心謹慎狀），在外面的還有一半。有一個畫家後到，安閒而滿不在乎，受命拜揖之後馬上回到宿舍。宋元君派人去觀看，見他解衣裸身，盤腿坐著（十分輕鬆自由）。宋元君說：「好呀，這才是真正的畫家啊。」

莊子認為真正的畫家和那些拘謹的、斤斤計較於禮節的「眾史」不同，他應該是隨意的，毫不拘束的，自由自在的，任著自己的性情在發展。這和孔子簡直是一唱一和，孔子主張藝術是「遊」；莊子主張藝術家要絕對自由，不受拘束。《莊子》第一篇就是〈逍遙遊〉。比孔子的「遊」還要逍遙，真如出一轍。孔子的藝術思想猶如鐵軌，規定了藝術發展的方向；莊子的藝術思想猶如車輪，正好卡在這個車軌上，奔馳的方向都是一致的。也可以說：儒家的思想影響藝術的主體，道家的思想影響藝術的本體。中國古代文人受儒道思想的影響最重，兩家思想又那麼合拍，把中國藝術的發展劃定得十分清楚。

中國的藝術為什麼會那樣的發展，為什麼寫意畫一直居主流，為什麼中國畫家用筆都是那樣自由自在，拘謹了反而不行。這一切都是儒道思想早已確定了的。今人雖不知，但卻繼承下來了。

(二)「識心見性」、「於相而離相」
——禪宗思想對中國藝術的重大影響

唐代出現的禪宗，是道地的中國人撰寫的佛典。其實，禪宗才真正恢復或者說是直接佛教本來精神意義的。佛教是西元前六至五世紀由釋迦牟尼 ❶ 在古印度創立的，「佛陀」的意思是覺者，或悟者，或覺悟者。覺和悟都是靠自己的心和性。但後來，佛教的發展，把釋迦變為神，供人崇拜。只要燒香磕頭，施捨，建廟，塑金身，佛便可保佑你，甚至讓你升官、發財、生子、長壽。這就和佛的原來意思相反了。所以，當梁武帝問：「朕一生造寺度僧。布施設齋。有何功德。」達摩說：「實無功德。」❷ 六祖慧能則說：「造寺度僧，布施設齋，名為求福，不可將福便為功德。……

❶ 有學者認為，釋迦牟尼（名悉達多，姓喬達摩）在歷史上並不存在，是虛構的人物。其父淨飯王也無從查考，其母摩耶夫人也不存在，「摩耶」在印度語中是「幻」。這就暗示了摩耶、釋迦都是虛構的。但大部分學者認為，釋迦是否存在，無法確證。因為古印度在西元前三世紀才有石刻文字記載，西元前五、六世紀都是傳說。而中國孔子時代已有成熟文字記載了。

❷ 見《壇經・疑問品第三》，中華書局《金剛經・心經・壇經》，2007 年版，頁 173。

功德須自性內見，不是布施供養之所求也。」❸覺悟靠的是自己，如前所述，靠的是自己的心和性，和佛的保佑無關。而後來，佛教徒把精力和財力都用到心、性之外的方面去了。

禪宗的興起，改變了這些形式和內容，實質上更改變了。禪宗力主「自悟自習」❹，即覺悟。六祖慧能說：「不離自性，即是福田。」❺「自性」即自體之本性。又云：「只合自性自度。」❻「不識本心，學法無益」❼。這都和佛的本義「覺悟」相接，而非求於外界的力量。

釋迦的最後遺言也是「以法為師」❽。

最初的佛教也是沒有寺廟和佛像的。佛教傳入中國後，成為像教，造像供人崇拜，以為借助佛的力量可以改變自身的一切，或者脫離苦海，或者添子添福，或者祛病消災，或者升入極樂世界，給自己帶來好處，而不是「識本心」，「自悟自解」。禪宗的出現，號召佛教徒放棄外在的追求，更不要依賴外力而達到自己的目的，反求諸自己的心性。無住禪師的名言「識心見性」❾，「平常自在」❿，為後世禪家及一切談禪者所樂道。朱熹就說：「佛家有三門，曰教、曰律、曰禪。禪家不立文字，只直截要識心見性。」⓫又叫「明心見性」⓬。薛瑄云：「佛氏之學有曰：明心見性。」⓭明羅欽順《困知記》曰：「釋氏之明心見性，與吾儒之盡心知性，相似而實不同。」⓮

「識心見性」，「明心見性」，禪家又提出「直指人心」⓯，（後來的王陽明的「心學」、「修治心術」、「發明本心」全從此來）都強調心的作用，而直接佛的本來精神意義。禪宗的出現，人稱「六祖革命」，對千年來的佛教作了根本性的變革。後來出

❸　同上。

❹　見《壇經·行由品第一》，中華書局《金剛經·心經·壇經》，2007 年版，頁 134。

❺　同上，頁 120。

❻　同上，頁 139。

❼　同上，頁 134。

❽　見《大般涅槃經》卷下。

❾　見《五燈會元》卷二〈保唐無住禪師〉，中華書局，1984 年版，頁 83。

❿　同上。

⓫　見《御纂朱子全書》卷一。

⓬　見薛瑄《讀書錄》卷一。

⓭　同上。

⓮　見《困知記》卷上。

⓯　見《五燈會元》卷一六，中華書局，1984 年版，頁 1067。

現的「六祖撕經」,「呵佛罵祖」,甚至把木製的佛像劈了烤火,說這是木頭該燒❶。還說佛祖釋迦是狗屎橛子。

禪宗南宗派說:佛在我心裡,我就是佛。「直指人心,見性成佛。」❶甚至「頓悟成佛」,這都和佛的本義「覺悟」相近。

禪宗思想影響巨大,因為不需拜佛,不需燒香,也不需研讀繁瑣的經文,也可以飲酒吃肉。釋法常「嘗謂同志云:酒天虛無,酒地綿邈,酒國安恬,無君臣貴賤之拘,無財利之圖,無刑罰之避,陶陶焉,蕩蕩焉,其樂可得而量也。」❶而且生活非常隨意,有人問懷暉禪師曰「和尚修道,還用功否?師曰:『用功』。曰:『如何用功?』師曰:『饑來吃飯,困來即眠。』」❶明瓚禪師歌曰:「……我不樂生天,亦不愛福田。饑來吃飯、困來即眠。愚人笑我、智乃知焉。不是癡鈍、本體如然。要去即去,要住即住,身披一破衲,腳著娘生袴,多言復多語,由來轉相誤。若欲度眾生,無過且自度……不奉天子,豈羨王侯。生死無慮,更復何求……」❶禪宗中的南宗實際上已不是宗教,而是哲學了。「不奉天子,豈羨王侯」和《易經》中的「不事王侯,高尚其事」❶完全一致。自由自在,自度自悟,無拘無束,這就是中國藝術家的狀態。

中國的士人即後來的知識分子,對談禪差不多都有興趣,尤其是具有藝術家氣質和修養的士人更好談禪,他們不出家,不拜佛。但張口便是禪,以至形成口頭禪。禪的思想對他們思想影響也很巨大。

首先是禪宗思想對人的心靈的解放。禪宗出現之前,士人們受儒家「成教化,助人倫」主張的影響。藝術作為「小道」,是用來輔佐政治的,是功利的附庸。其次是受道家「逍遙」、「樸素」等思想影響,藝術家和藝術作品都要自由無拘束,隨意而瀟灑,避免五顏六色,以水墨為主。但禪宗思想徹底解放了人的心靈。道家的隨意,仍然是客觀的,禪家的隨意,則是主觀的。

宗炳的「山水以形媚道」,山水還是客觀的山水。王微「以一管之筆擬太虛之體」,「太虛之體」雖然是不存在的,出於畫家自己的想像,但想像的仍然是真實的山水,

❶　慧能四世法孫天然禪師所為。
❶　《五燈會元》卷五,中華書局,1984年版,頁257,及卷一七。
❶　《清異錄》卷下。
❶　《五燈會元》卷三。
❶　《佛祖歷代通載》卷一四。
❶　《周易》卷三。

虛構中的山水仍然要符合真實。而禪宗思想影響下的物象則未必要符合真實。雪中是無芭蕉的，但畫家卻可以畫雪中芭蕉。嚴冬開放的梅花上是不可能有蝴蝶飛舞的，但畫家可以畫《梅花飛蝶》。唐人會認真指出畫家作品中時序的錯誤，地域的錯誤，而受禪宗思想影響的畫家，卻可以將四時之花畫於一圖。八大山人畫鳥的尾巴卻是魚尾。禪家「識心見性」、「心外無物」，心、性是眾生成佛的依據，也是禪宗看待世界的根本。「六祖革命」最重要一點便是把傳統佛教的「真如佛」變為「心性佛」。「真如」是永恆存在的實體、實性，亦即宇宙萬物的本體，與實相、法界同義。「心性」則反之也，一切出之人的心，心中想到的就是存在的，不必是真實存在的實體。所以，畫家筆下的時序、物性、形相都可以隨心而變。

道家思想可以「妙悟自然」，而禪宗思想則可以「妙造自然」。

「心靈的解放」更導致筆墨的解放。禪宗出現之前，中國畫的筆墨還是「應物象形是也」，筆墨為造型服務，至少說，筆墨在造型的限制下變化。禪宗的出現，隨心所欲，筆墨恣肆，隨意縱橫，造型為筆墨服務。筆墨可以突破造型，突破空間關係，突破明暗關係，任意為之，只要能充分表達自己情懷即可。

大寫意畫的發展。禪宗廢除一切繁縟的經文，蔑視一切古法。佛云：「法尚當捨，何況非法。」禪宗繪畫也蔑視一切「古法」，只抒發自己自發的行為和直接而強烈的感受。畫家的個性也得到最大的張揚。像梁楷的《潑墨仙人圖》、《六祖斫竹圖》，傳為石恪《二祖調心圖》以及法常、玉澗的《漁村夕照》、《廬山圖》、《山市晴嵐圖》等等，都是在禪宗出現之後而出現的。再發展到元代方方壺的山水畫，特別是明代陳道復、徐渭的大寫意畫，都是禪宗精神影響的產物。徐渭受的是王陽明心學的影響，而王陽明的心學正來源於禪學。心學主張「發明本心」、「宇宙便是吾心，吾心便是宇宙」、「心外無理」、「心外無義」，皆和禪宗「識心見性」、「本心生萬種法」相同。清初的八大山人也是受禪學影響大家，他把大寫意推向另一個高峰。他畫的鳥、魚、石等往往不合情理，也不合真如。全是他的心生。《六祖大師法寶壇經》有云：「我心自有佛，自佛是真佛，……皆是本心生萬種法，故經云：心生種種法生，心滅種種法滅。」（〈付囑品第十〉）

總之，若無禪宗的催生，大寫意不可能如此發展。

儒家「成教化，助人倫」的思想影響下的繪畫，是以人物畫為主的，張彥遠引曹植之言：「觀畫者，見三皇五帝，莫不仰戴；見三季異主，莫不悲惋；見篡臣賊嗣，莫不切齒；見高節妙士，莫不忘食；見忠節死難，莫不抗節……是知存於鑒戒者，圖畫也。」❷這些都是人物畫。山水、花鳥畫，很難「成教化，助人倫」。道家思想

影響下的繪畫，則主要是山水畫。「道法自然」，道家是崇尚自然的，山水是自然的精華，「山水以形媚道」。而禪宗思想影響下，使山水由真實而趨於虛靈、清空、枯寂（詳下）。禪學更直接於花鳥畫，山水入乎玄，花鳥入乎禪，《景德傳燈錄》卷二八有：「青青翠竹，儘是法身；鬱鬱黃花，無非般若。」道家崇尚自然，禪就是自然。玄是佛道的結合，而大寫意花鳥畫則是禪的直接形式。隨人所欲，縱橫塗抹，「無今無古寸心知」。心之所到，筆之所現。前所述已備矣。

佛家喜談境、境界，以為心意對象之世界，如塵境、色境、法境。還有十八界。禪以空、虛、虛靈、空靈、虛空、清、淨、空寂、靈明等為境界。空當然是禪佛的第一境界，所謂「本來無一物」。《壇經·般若品第二》有云：「……摩訶是大，心量廣大，猶如虛空。」「諸佛剎土，盡同虛空。世人妙性本空，無有一法可得。自性真空，亦復如是。」「世界虛空，能含萬物色相，日月星宿，山河大地，泉源溪澗，草木叢林……須彌諸山，總在空中。世人性空，亦復如是。」「心如虛空」，《五燈會元》卷一有：「心心本清淨……寂寂然，靈靈然。」卷二有：「一切眾生，無不具有覺性，靈明空寂，與佛無殊。」「靈靈不昧，了了常知。」「空寂為自體，勿認色身；以靈知為自心，勿認妄念。」「心是佛十分世界最靈物。」卷三有：「靈源獨耀，能生靈智。」卷七有：「虛而靈，空而妙。」明末清初擔當和尚在《設色山水圖卷》❷❸中題：「畫本無禪，惟畫通禪」。中國畫於唐後大談空靈、虛空、虛靈、空寂、清淨、靈明，並以此為格高，都是受了禪佛的影響，都和禪想通。然真有禪的意識和思維者，畫必空靈。

蘇東坡〈送參寥師〉詩云：「欲令詩語妙，無厭空且靜；靜故了群動，空故納萬境。」❷❹此論詩，畫如之。「納萬境」者必空，空雖未必靈，而靈必於空中見。故曰空靈。

六祖慧能還提出著名的「三無」境界，「我此法門，從上以來，先立無念為宗。無相為體。無住為本。」❷❺他自己解釋：「無相者，於相而離相；無念者，於念而無念；無住者，人之本性……於諸法上，念念不住，即無縛也。此是以無住為本。」❷❻尤其是「無住」，謂法無自性，無所住著，隨緣而起，為「萬有」之本。「三無」都

❷❷　見《歷代名畫記》卷一。

❷❸　此圖現在雲南省博物館，又《擔當書畫集》有刊。

❷❹　《蘇軾詩集》卷一七，中華書局，1982 年版，第三冊，頁 906。

❷❺　見《壇經·定慧品第四》，中華書局《金剛經·心經·壇經》，2007 年版，頁 188。

❷❻　同上。

是有中有無，無中有有的。也就是具象中有抽象，抽象中有具象。禪宗出現之前的中國繪畫，都是具象的。《爾雅》云：「畫，形也。」張彥遠記陸士衡語：「宣物莫大於言，存形莫善於畫。」❷ 早期的畫凡是畫得不準確的，不像的，都是沒有能力畫像（巫的意義者例外），而不是有意畫得不像。禪宗出現之後，「於相而離相」，蘇東坡說：「論畫以形似，見與兒童鄰。」都是不必太像，有時還有意識不像。「寫意」即寫其大意，徐渭還提出「舍形而悅影」❷，還說「亦在意會而已」❷。「形」太具體，「影」即「於相而離相」。

「無念為宗，無相為體，無住為本」、「於相而離相」、「於念而無念」，都是具象中見抽象，抽象本於具象。中國人的藝術思維經禪宗影響，大都在具象和抽象之間，這和西方人的思維不同，西方人因其大腦思維和中國人有異❸，所以，要嘛極端具象，要嘛極端抽象（完全沒有形象）。中國現代派畫人當中有畫完全抽象者，皆硬學西方畫也，此不符合中國人的思維。中國人的藝術思維，還是「於相而離相」，即既有形相，又不拘泥於形相，也不完全背離形相。像亦不像，不像亦像。徐渭畫蟹，題云：「雖云似蟹不甚似，若云非蟹卻亦非。」❸

「於相而離相」的思維，到了明代，沈顥在《畫麈》中說：「似而不似，不似而似。」屠隆在《畫箋》中說：「趙昌意在似，徐熙意不在似，非高於畫者不能以似不似第其高遠。」清初石濤題畫云：「名山許游未許畫，畫必似之山必怪。變幻神奇懵懂間，不似似之當下拜。」又云：「明暗高低遠近，不似之似似之。」現代齊白石云「作畫妙在似與不似之間，太似為媚俗，不似為欺世。」他還在一幅《錦雞圖》上題：「……畫活物得欲似而不似，未易為也。」

需要聲明的是，禪宗的思想是中國人的思想，和印度佛教沒有太大的關係了。書此以免「洋奴」們引為口實。

還要補充說明的是，莊禪有相通的地方。早期的佛經多用道家語言譯出，所異者，道家言「無」，佛家言「空」。然道家亦言「空」，佛家亦言「無」也。道家主「逍遙」，禪家也主「任性逍遙，隨緣放曠。」❸ 莊子云：「夫虛靜、恬淡、寂漠、無為

❷　《歷代名畫記》卷一。

❷　《徐渭集》卷二〇〈書夏圭山水卷〉，中華書局，1983 年版，頁 572。

❷　同上，頁 573。

❸　此據美國醫學家曾獲諾貝爾獎論文知。

❸　《徐渭集》卷一〈蟹〉，中華書局，1983 年版，頁 151。

❸　《五燈會元》卷七，中華書局，1984 年版，頁 371。

者，天地之本，而道德之至。」❸又云：「夫虛靜、恬淡、寂漠、無為者，萬物之本也。」❸後來禪家語與此相同，並無二致。莊子又云：「休則虛，虛則實，實則備矣。虛則靜，靜則動，動則得矣。」❸有專家解釋：「休焉，休慮息心。」❸「虛則實，即禪家所謂真空而後實有。」❸空即靈，靈亦實有也。以此知，莊亦禪也，禪亦莊也。凡是禪的影響，其中也有莊的一部分，莊的影響，經禪的啟發，則更進一塵，則更自覺。

（注：本文初稿及二版前，多強調道家的影響，對禪的影響多所忽略，故於三版之際，著此文以補之。）

此外，法家的集大成者韓非的《韓非子》一書中談到藝術的地方更多，因其影響不如儒道釋大，所以，暫置而不論。

下面，我們從畫論家的正式畫論談起。

❸　見《莊子‧天道》，中華書局《莊子今注今譯》，1988 年版，中冊，頁 337。

❸　同上。

❸　同上。

❸　同上，頁 338。

❸　同上。

六朝 畫論

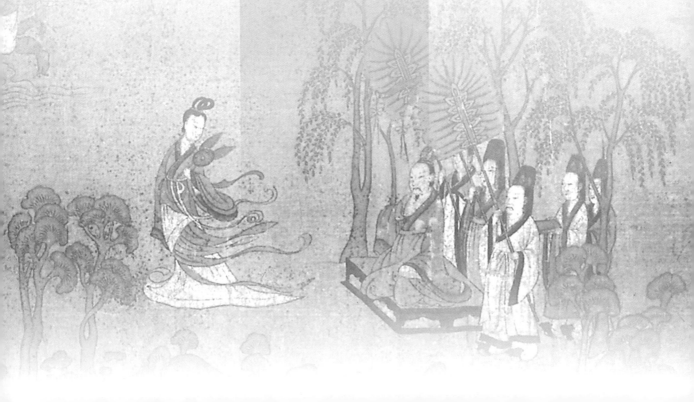

一 「傳神論」的建立
——顧愷之論畫

漢代之前的繪畫，基本上都是不自覺的藝術。畫像石、磚是厚葬的產物（表彰忠臣孝子），雲臺圖為了歌頌功臣名將，墓室帛畫乃至陶俑更有巫術性質。總之，這些作品都是政治和功利的附庸，而不是以審美為原則。它固有美的形式，但卻無美的自覺。漢末魏晉時代，繪畫有了美的自覺而成為美的對象。繪畫不必是政治和功利的附庸，而是以審美為原則，以供人欣賞為目的。繪畫如果仍有政治和功利的目的，那只是反過來附屬在審美的基礎上。

標誌這一自覺藝術的成熟是顧愷之的「傳神論」。

顧愷之 (345～406 A.D.)，字長康，小字虎頭，江蘇無錫人。東晉時著名畫家、詩人、中國畫論的奠基人。顧愷之的畫論現存三篇:〈論畫〉、〈魏晉勝流畫贊〉和〈畫雲臺山記〉。乃是中國最早的專門畫論。在這三篇畫論中，他第一次明確提出繪畫重在「傳神」、「寫神」、「通神」，他在〈魏晉勝流畫贊〉中說:

> 人有長短，今既定遠近，以矚其對，則不可改易闊促，錯置高下也。凡生人亡有手揖眼視而前亡所對者，以形寫神，而空其實對，荃生之用乖，傳神之趨失矣。空其實對則大失，對而不正，則小失，不可不察也。一像之明昧，不若悟對之通神也。

這裡說的「傳神」、「以形寫神」、「通神」，都是對人物畫的最高要求，也可以說是創作人物畫的最重要原則。西晉的文學家陸機提到繪畫時仍說:「存形莫善於畫」，還是重在「形」。而顧愷之首次提出繪畫重在「神」。在〈論畫〉一文中，他指出:「《小列女》面如恨，刻削為容儀，不盡生氣。」這「生氣」也就是「神氣」。評《伏羲神農》「神屬冥芒，居然有得一之想」，評《漢本紀》「有天骨而少細美」、「超豁高雄，覽之若面也」，評《東王公》「如小吳神靈，居然為神靈之器，不似世中生人也」，評《七佛》「傳而有情勢」，評《北風詩》「神儀在心」等等。皆是以「神」為中心的。

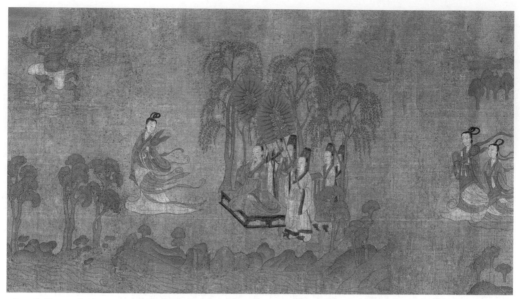

晉・顧愷之（傳）　洛神賦圖（局部）

　　以神為中心，而不是以形為中心，寫形只是為了達到傳神的目的，藝術的優劣等次皆以「傳神」為標準。若以皮相的眼光看，人有胖瘦高矮等外形的區別，但這不是人的本質。人的精神狀態、氣質、風度，尤其是從人的眼神中所流露出的深淺不同的思維以及所反映的知識修養等等，才是一個人所特有的內容。顧愷之在他的〈論畫〉中重視的也是「尊卑貴賤之形」，而不是「服章與眾物」。所以，如果說一個人的形體是第一自然，那麼，從形體中所顯示出來的精神狀態、氣質、風度等，就是第二自然。只有第二自然才是生動的。但第二自然又是無法具體指陳的，更是不可觸摸的，只有靠感受而知。然而，人的生命和藝術的生命只能存在於第二自然中，沒有第二自然，人便是死的人，藝術便是死的藝術；死的人不是人而是屍；死的藝術也不是藝術。因而「傳神論」的產生，標誌著藝術已進入自覺的階段。

　　眼睛是靈魂的窗戶，顧愷之論畫也特重眼睛，他的名言「傳神寫照，正在阿堵之中」，即「傳神寫照，正在這個（眼睛）之中。」他在〈魏晉勝流畫贊〉中更指出：作畫時「與點睛之節，上下、大小、醲薄，有一毫小失，則神氣與之俱變矣。」畫人物，眼睛直接關係到傳神，其他方面，如動態、衣服等也都必須服從和有助於神的傳達。在〈論畫〉一文中，他評《醉客》「制衣服慢之，亦以助醉神耳」，評《孫武》「二婕（二美女）以憐美之體，有驚劇之則」，《壯士》「有奔騰大勢，恨不盡激揚之態」，《列士》「然藺生（相如）恨急烈，不似英賢之概」，《臨深履薄》「兢戰之形，異佳有裁」，不但畫衣服要有助於醉酒之神態（「慢之」，不整潔之狀，整潔就不

像醉酒了），而且「驚劇之則」、「激揚之態」、「英賢之慨」、「兢戰之形」都屬傳神範疇。顧愷之評畫處處以傳神為指歸，從此樹立起繪畫以「傳神」為標準的理論。這對以後繪畫的發展產生了巨大的影響。

事實上，顧愷之前後的繪畫藝術水準區別頗大。之前的繪畫不能說完全無神，但大部分的戰國秦漢繪畫，都是簡單的、外在的、形式化的，戰國帛畫中人物面部都是側面的，缺少細部刻畫，甚至用五根短線代表五指。畫像石、磚上人物只有大體動勢而已。因為缺少理論指導，人物畫的發展一直很慢。漢代個別人認識到「君形」（神）在繪畫中的作用，但不是在專門論畫的著作中論述的，而且只是偶爾一提，在繪畫界幾乎沒有什麼反映。從現存畫跡來看，魏晉時代，人物畫出現了大飛躍，由漢代的幼稚驟至成熟，至唐達到最高峰，「傳神論」的出現，繪畫的自覺乃是一個關鍵。

顧愷之時代為什麼會出現「傳神論」？又為什麼會影響十分大？這是一個必須瞭解的問題。

當一個時代十分糟糕紊亂而文人們又無力改造甚至插不上手時，文人們便會放棄對時代的責任感而轉向自己的內心和形體，包括及時行樂，於是產生了人自身的覺醒，繼而引起了藝術的覺醒，「傳神論」的出現本有其出現的世紀。

東漢末年，由於黃巾大起義的打擊，東漢政權由名存實亡到名實俱亡，西元 220 年曹丕以魏代漢，西元 265 年司馬氏又以晉代魏。長期戰亂，人口逃亡流散，土地荒蕪，生產遭到嚴重破壞，地主豪強紛紛帶著自己家兵轉徙四方。社會的動亂引起了政治上的重要變化，即官僚選拔制度由漢代的鄉舉里選代之以「九品中正制」。《晉書・衛瓘傳》有記：「魏氏承顛覆之運，起喪亂之後，人士流移，考詳無地，故立九品之制。」當然，「九品中正制」的確立還有其他一些原因（當時還不知用科舉考試辦法選拔人才）。「九品中正制」是由每州「大中正主簿」和每郡的「中正功曹」來主持人物的評選，他們把當地人物品評為「上上、上中、……下下」九等，供政府選用。於是對人的品評議論便成為當時社會政治、文化議論的中心。

議論在當時本有傳統，漢代通過地方察舉和公府徵辟取士，所以社會上品鑒人物早已風氣大盛。魏晉時期，玄學清談勢力極大，結合「九品中正制」的實行，人倫鑒識之風又增加了內容，二者互相趁助，在全國形成一股很大的風氣。人倫鑒識之風雖興於漢末，但當時重在道德、節操、忠孝、氣節儒學的品評。通過這些品評，選拔人才供政府使用。但到了曹操時代產生了很大的變化。曹操是反對儒家那一套的，更反對以道德、操守、忠孝、氣節取人，他多次下令：

夫有行之士，未必能進取，進取之士，未必能有行也。陳平豈篤行，蘇秦豈
守信邪？而陳平定漢業，蘇秦濟弱燕，由此言之，士有偏短，庸可廢乎？
若必廉士而後可用，則齊桓其何以霸世（齊桓所用之管仲即不廉），今天下得
無有被褐懷玉而釣於渭濱者乎？又得無盜嫂受金（陳平曾和嫂私通並受賄）
而未遇無知（陳平的知己魏無知）者乎？

韓信、陳平負有污辱之名，有見笑之恥，卒能成就王業，聲著千載。吳起貪
將，殺妻自信，散金求官，母死不歸，然在魏，秦人不敢東向，在楚則三晉
不敢南謀。（以上俱見《三國志・魏志・武帝紀》及注引《魏書》）

因而他公開徵用選拔「負污辱之名，見笑之行，或不仁不孝而有治國用兵之術」的
人才。曹操自己也無所操守，更不忠於漢。所以，品評人物如果還堅持以前那一套，
就有可能會被殺頭。於是品評人物的重點轉向人的才情、氣質、風貌、性分，尤其
是人的內在、神貌，成為最重的標準。於是，講求脫俗的風度神貌便成為一代美的
理想。人的形象美雖也曾頗受人重視，但也不能強調過分，曹操、司馬懿等上層人
物皆不美，不但身形矮小，而且儀容不雅，以形體美論人就會得罪上層人物，就會
有生命之虞。但是「精神」「神情」還是值得重視的，何況「神」本無具體形態，這
就導致「重神」的意識。實際上出色的人物的「神」皆不同於一般。早在人倫鑒識
興起的東漢末年，人的精神就已經為鑒識者所注重。劉劭著《人物志》謂：「徵神見
貌，則情發於目。」「物有生形，形有神情，能知精神，則窮理盡性。」對人的「神」
就特別注意。《世說新語・容止》所記曹操故事特有意義：

魏武將見匈奴使。自以形陋，不足雄遠國（原注：《魏氏春秋》曰：武王姿貌
短小而神明英發），使崔季珪代。帝自捉刀立床頭，既畢，令間諜問曰：「魏
王何如？」匈奴使答曰：「魏王雅望非常，然床頭捉刀人，此乃英雄也……」

這一故事說明三個問題：一、人倫鑒識對於人的風貌的重視，曹操都不能超脫於外；
二、人倫鑒識之風影響之大，直至匈奴的使者都有這方面的功夫；三、識人以「神」，
而不是「形」，曹操雖然「姿貌短小」，又作衛士打扮，然因其「神明英發」，還是被
品為「英雄也」。

《世說新語》所記皆為東漢末年至東晉間事，其中〈容止〉篇所記當時人物品
貌，特重人的「神」，試舉數例：

裴令公目王安豐，眼爛爛如巖下電。（原注：王戎形狀短小，而目甚清炤……）

潘岳妙有姿容，好神情……

裴令公……雙眸閃閃若巖下電，精神挺動。

……庾風姿神貌，陶一見便改觀，談宴竟日，愛重頓至。

庾長仁與諸弟入吳，欲往亭中宿，諸弟先上，見群小滿屋，都無相避意，長仁曰：「我試觀之」，乃策杖將一小兒，始入門，諸客望其神姿，一時退匿。

此類記載甚多。上例中，陶侃本看不起庾亮，但一見到庾「風姿神貌」，立即改觀，「愛重頓至」。庾長仁之一入門，諸客「望其神姿」，由不退避到立即「退匿」。可見人們對「神」的欣賞和重視。一個人只要有「神」，便會得到人們的尊重和重視，他的地位聲望和身分也便隨之升高，裴楷因得到「俊朗有識具」的評品，便當上了吏部郎。所以「何平叔云：服五石散，非唯治病，亦覺神明開朗。」（《世說新語・言語》）服五石散是很痛苦的，魯迅在《而已集》的一篇文章中說得清楚，但為了「神明開朗」，寧可忍受痛苦而服藥。魏晉間士人普遍服藥，有病也服藥，無病也服藥，皆為此也。

東晉時，人倫鑒識本由政治上的實用性而漸漸變成對人的欣賞。士人名流論人言必神情風貌，這在《世說新語》中觸目可見。顧愷之也是當時的名流之一，他自己被人品評，也品評別人，而且皆以「神」為標準，有他的〈畫贊〉為證。整個社會品評人物輕形、重神，那麼，為人畫像或畫人物畫，當然也必須以傳神為重了。他的畫論重「傳神」，也就自然而然了。

「傳神論」一出，畫家們作畫無不把「傳神」作為人物畫的最高標準。從此，人物畫有了正確的道路和目標，接著山水畫、花鳥畫等也都提出「傳神」的標準。「傳神論」遂成為中國畫不可動搖的傳統。

二 「道」和「理」、「以形媚道」和「臥遊」
——宗炳〈畫山水序〉

漢代是獨尊儒術的時代，故經學最盛。六朝則是玄學盛行的時代，六朝一切領域都浸透著玄學的意識。玄學以《莊子》、《老子》、《周易》為三玄，實則以崇尚自然的莊學為基礎。崇尚自然更眷戀山水，因為玄學的需要，山水畫這一言玄悟道的最好形式，在六朝時期忽然興起又迅速發展。第一篇山水畫論〈畫山水序〉也在晉宋之際誕生了。作者就是著名的玄學家和佛教徒宗炳。

宗炳 (375～443 A.D.)，字少文，南陽涅陽（今之河南省鎮平縣南）人，「祖承宜都太守」，「父繇之，湘鄉令，母同郡師氏，聰辯有學義，教授諸子」，可知宗炳從小有一個很好的學習條件。但他一直不願做官，東晉末年，劉毅、劉道憐等先後召用，皆不就。入宋後，朝廷多次徵召，皆不應。大約在他二十八歲左右，曾不遠千里跑到廬山，在阿彌陀佛像前宣誓死後要往生淨土，並「入廬山，就釋慧遠考尋文義」。五個月後，因他的哥哥宗臧反對，逼他下了山。宗臧當時任南平太守，於是就在南平附近的江陵（今湖北江陵）給他「立宅」。他在這裡，「閑居無事」。後來，「二兄蚤（早）卒，孤累甚多」，他的生活發生了困難，「家貧無以相贍，頗營稼穡」，仍不去做官。

宗炳「每遊山水，往輒忘歸」、「好山水，愛遠遊」。他所居住的江陵之地，西有巫山、荊山；南有石門、洞庭湖、衡山；東有廬山，北便是他的故鄉南陽，再向北便是嵩山和華山。江陵面臨長江，交通甚便，他遊覽了很多名山大川。其妻羅氏死後，他又隻身遠遊，「西陟荊、巫，南登衡岳，因而結宇衡山」，「欲懷尚平之志」。後來因病和年老，又回到了江陵故宅，並「嘆曰：老疾俱至，名山恐難遍睹，唯當澄懷觀道，臥以遊之。凡所遊履，皆圖之於室，謂人曰：撫琴動操，欲令眾山皆響」。他把山水畫出來掛在牆上，或者就在牆上畫上山水，躺在床上觀看，謂之「臥遊」。「澄懷觀道」就是要澄清自己的懷抱，使心無雜念地去觀看品味「道」。這正是他遊山水和畫山水的目的。宗炳幾乎遊覽終生，正如他在〈畫山水序〉中所說的「余眷戀廬、衡，契闊荊、巫，不知老之將至」。《南史》說他：「妙善琴書圖畫，精於言理。」

又古有《金石弄》樂曲，至恆氏而絕，賴宗炳傳於後世。所以，他晚年無力再去遊山水時，便在江陵故宅彈琴作畫。元嘉二十年，宗炳六十九歲，結束了他的隱居生活，也永遠停止了他的畫筆。宗炳是當時的玄學家之一，他的思想代表了六朝時期思想界的主流趨勢，儒、道、佛綜而存之，他在〈明佛論〉中說：「孔、老、如來，雖三訓殊路，而習善共轍也。」但在形態上，他後來成為佛教徒，而實際上，他的思想仍是以道為核心的。他要「澄懷觀道」、「澄懷味道」，所觀、所品味的都是道家之「道」，當然儒、佛之道也不是完全沒有（據《宋書・宗炳傳》、〈明佛論〉、《南史・宗炳傳》、《蓮社高賢傳》等書）。

宗炳晚年所作的山水畫未有流傳下來，倒是他畫的人物畫如《嵇中散白畫》、《孔子弟子像》、《獅子擊象圖》、《潁川先賢圖》、《永嘉邑屋圖》、《周禮圖》、《惠持師像》等傳於後。他的文章，據《隋書・經籍志》著錄有十六卷，今已佚。現存於《全宋文》中尚有〈明佛論〉、〈答何衡陽書〉、〈又答何衡陽書〉、〈寄雷次宗書〉等七篇；和繪畫方面有關的文章有〈獅子擊象圖序〉、〈畫山水序〉。

他的〈畫山水序〉是我國正式山水畫論的第一篇。比西方國家正式出現風景畫，還早十幾個世紀。因而，他被稱為「山水畫論之祖」。

(一)「臥遊」

宗炳終生遊覽山水，其遊並不是為了「玩」，而是為了體「道」、學「道」，他在〈畫山水序〉中反覆提到「道」：「聖人含道暎物」，「聖人以神法道」、「山水以形媚道」。對於中國的士人來說，「道也者，不可須臾離也」❶。六朝時期，道、玄、山水幾不可分，我在拙作〈玄學和山水畫〉❷一文中說：

> 孫綽《庾亮碑》有云：「方寸湛然，固以玄對山水。」山水和玄理在人們的主觀意識中是相通的，因此，魏晉以降的士大夫們迷戀山水以領略玄趣，追求與道冥合的精神境界……
>
> 「山水以形媚道」也好，「以玄對山水」也好，可以看出六朝文人士大夫眷戀山水，除了遊覽之外，還有一個更重要的目的：那就是領略玄趣或體會聖人之道。

❶　語出《中庸》。

❷　見陳傳席《六朝畫論研究》，臺北學生書局，1991 年版；大陸江蘇美術出版社，1984 年版。

但是，人老了、病了，不能再到山水中遊覽了，豈不中止了領略玄趣和體會聖人之道的機會了嗎？那就必須想辦法，於是宗炳便把山水畫下來掛在牆上，或者直接畫在牆上，然後臥在床上觀看畫中山水，謂之「臥遊」，也就是臥在床上看著山水畫，山水畫中的水流、林木、道路、山腳、山腰、山峰等等，一一觀看，等於到山中遊覽一遍了。而且他在〈畫山水序〉中還說：「雖復虛求幽巖，何以加焉？」（即使再到真山水中求道，還不比這樣臥遊求道強哩！）

這樣，宗炳就把遊山水和畫山水的意義改變了。漢以前，畫畫都有功利性質，但畫畫人卻處身於下賤之列，古人把畫畫人列為「雜役」、「賤役」，宗炳把繪畫列為學道的必要手段，在畫中可以求道，那麼，畫家也等同於聖賢了。總之，宗炳提高了繪畫的價值。

畫山水為了「臥遊」，因而畫中山水便必須和真實的山水一樣，宗炳提出「以形寫形，以色貌色」，即是以山水的本來形色寫作畫面上的山水之形色。後人說的「外師造化」大抵也是這個意思。要「以形寫形，以色貌色」，就要認真地觀察大自然中真實的山水，所以，宗炳提出「身所盤桓，目所綢繆」。而且他「凡所遊歷，皆圖於壁」。

(二)「道」和「理」

宗炳遊山水，畫山水，看山水畫（臥遊），都是為了學「道」、品味聖人之「道」，他的〈畫山水序〉中反覆地說「聖人含道暎物」，「聖人以神法道」，又提出和「道」相對的「理」，「應目會心為理」、「神超理得」、「理入影迹」。那麼，什麼是「道」，什麼是「理」呢？

根據先秦諸子，老子、莊子、韓非子、管子等人的解釋，「道」是萬物之始，是總統萬事萬物的規律，絕對不變的，而且是不知其然的。簡單地說，「道」是抽象的，是萬事萬物的總規律。《老子》說：「道者，萬物之奧（主宰）。」《莊子》說：「已而不知其然謂之道。」《韓非子》說：「道者，萬物之始」、「道者，萬物之所以然也、萬理之所稽也。」「理」則是創生的，相對的，可變的，可知其然的。簡單地說，「理」是具體的，是一事一物中的具體規律。《莊子》說：「萬物有成理」、「聖人原天地之美而達萬物之理」、「折萬物之理」；《管子》：「理者謂所以舍也」、「理者，成物之文也」、「萬物各異理」、「凡物之有形……短長、大小、方圓、堅脆、輕重、白黑之謂理。」

理由道生、道因理見，依理而行道。

宗炳在〈畫山水序〉中說的「道」又是哪家之「道」呢？宗炳雖是玄學家，又是佛教徒，但他說的「道」卻並非佛道。因為他對佛教的相信主要是「因果報應」，靈魂不滅。他在〈明佛論〉❸中說：「神既無滅，求滅不得，復當乘罪受身」，因而，「唯有委誠信佛，託心履戒，已援精神，生蒙靈援，死則清升。」他又說：「佛國之偉，精神不滅……億劫乃報。」他又在〈又答何衡陽書〉❹中強調：「人是精神物」，「昔不滅之實，事如佛言，而神背心毀，自逆幽司，安知今生之苦壽者，非往生之故爾邪？」但人要得到一個好的報應，就要努力「洗心養身」，如是則「往劫之紂桀，皆可徐成將來之湯武」。用什麼來「洗心養身」呢？只有用道家的「道」和仙家的術，他在〈明佛論〉中指出：「且已墳典已逸，俗儒所編，專在治迹，言有出於世表，或散沒於史策，或絕滅於坑焚。若老子、莊周之道，松、喬列真之術，信可以洗心養身。」看來他對儒家的學說也有懷疑，因為最早的真正的儒學著作（《墳典》）或已遺失（逸），或被秦始皇燒了（坑焚）。他在〈明佛論〉中還說：「洗心養身，而亦皆無取於六經，而學者唯守救麤之闕文，以《書》、《禮》（儒家著作）為限斷，不亦悲乎！」所以，他要進入佛家的境地，就必須「洗心養身」，他要「洗心養身」，就必須取「老子、莊周之道；松、喬列真之術」，所以，可知他說的「道」是老、莊之道，也就是道家之「道」。用道家之「道」去「洗心養身」，而達到佛的境地。打個譬喻：佛國是他的目標、理想境地，但通往佛國的路乃是道家之路；他駕著道家的車，沿著道家的路方能到達佛國。他在〈答何衡陽書〉中反覆提到「眾聖莊老」，而且把莊子、老子的話奉為金科玉律。他甚至解釋佛理，也用道家的話，〈明佛論〉中說「聖無常心」、「玄之又玄」、「稟日損之學，損之又損，必至無為」、「得一以靈，非佛而何？」這些都是《老子》、《莊子》中的話。

我已確定了宗炳所說的「道」是道家之「道」，這對瞭解他的「山水以形媚道」，具有關鍵作用。同時更知道宗炳第一個把道家思想引入中國畫領域，具有重大的意義。

(三)「以形媚道」

宗炳說「山水以形媚道」，所以才要畫山水，這「道」又是道家之「道」，那麼，山水是怎麼體現出道家之「道」的？他又說：「聖人含道暎物」，聖人之道又是怎樣

❸ 見嚴可均輯《全上古三代秦漢三國六朝文・全宋文》。也可見陳傳席輯《六朝畫家史料》一八，文物出版社（北京），1990 年版。

❹ 同上。

暎（應）於物的？我們知道老莊之「道」是形而上的，它崇尚自然；也可以知道老莊之「道」在於效法自然以達到治國、馭眾、固位、保身之目的。但這仍然是抽象的。老子和莊子「道」所宣揚的是「柔」、「弱」、「無為」、「不爭」、「處下」、「為下」，《老子》第八章說：道「幾於水」，即是說「道」像水一樣，宗炳出門就是水路，他看到的水確實是柔、弱、處下的，水之所以能一瀉千里，暢通無阻，直奔大海，是因為水柔弱，木頭石頭則不能，就是因為一柔一硬。柔則活，硬則死，《老子》七十六章有：「人之生也柔弱，其死也堅強；萬物草木之生也柔脆，其死也枯槁。」一個人，越是青春年少，其身體越柔；死了，身體就硬（堅強）了。草木也如此。故《老子》七十六章有云：「堅強者死之徒，柔弱者生之徒。」又云：「堅強處下，柔弱處上。」所以，道家之「道」是崇柔的。「骨弱筋柔而握固」。手指因為柔弱才能把東西握固，如果手指像鋼一樣硬，根本就抓不住東西。所以，道家又認為「守柔曰強」，「柔弱勝剛強」，「柔者道之用」。

「天下莫柔弱於水，而攻堅強者莫之能勝。」大水雖柔弱，能摧毀一切，淹沒一切。宗炳在遊水時，真的品味出聖人之道的奧妙了，這是坐在家中所不能達到的。

柔如此，「處下」也如此，「江海所以為百谷王者，以其善下之，故能為百谷王。」江海之所以大，百川之水之所以流歸大海，是因為江海處於下。如果處上，就不行了。山與海爭水，海必得之，以其處下也。人也是如此，一個人如果講話老是占上風，自居人之上，就會失去很多人，反之，如果「處下」，很謙遜，就會得到很多人，所以，《老子》六十六章云：「欲上民，必以言下之；欲先民，必以身後之……以其不爭，故天下莫能與之爭。」《老子》二十二章又云：「窪則盈，敝則新……夫唯不爭，故天下莫能與之爭。」水、江海從不與其他相爭，然而天下莫能與之爭，有誰能爭過江海呢？……

山呢？《莊子・知北遊》有云：「天地有大美而不言。」不去遊山能知道其「大美」嗎？

要之，山水中最多最集中地體現出聖人之道，故宗炳說：「山水以形媚道」。同樣，山水畫中也包含著聖人之道，可見山水畫非同小可。

宗炳在〈畫山水序〉末說：「余復何為哉？暢神而已，神之所暢，孰有先焉？」（我還要幹什麼呢？使精神愉快而已。使精神愉快，哪個還能比「臥遊」山水畫更強呢？）也正是因為「臥遊」山水畫，從畫中實現了觀「道」和對「道」理解更深刻的目的，然後才感到「暢神」的。

(四)「遠小近大」和寫山水之神

宗炳在遊山水和畫山水之時，總結和發現了「遠小近大」的原理。他說：「且夫昆侖山之大，瞳子之小，迫目以寸，則其形莫覩。迴以數里，則可圍於寸眸，誠由去之稍闊，則其見彌小。」雖然，宗炳沒有直接提出透視原理，但根據「去之稍闊，則其見彌小」的原理，是可以發展為透視原理。不過中國畫是不需要透視的。但「遠小近大」的原理之發現，在當時意義十分重大。我們從敦煌壁畫等早期山水畫中可以看到，山的遠近左右前後都一樣大，張彥遠在《歷代名畫記》中記載：「群峰之勢，若鈿飾犀櫛。」山峰像犀櫛一樣排列著，不懂得遠小近大的原理，因而山水畫中沒有空間感，也沒有前後感。宗炳這一原理的發現，使山水畫去除「鈿飾犀櫛」之感，發展為有空間感，有遠勢，咫尺千里之勢而打下了基礎。宗炳還說：「豎劃三寸，當千仞之高；橫墨數尺，體百里之迴。是以觀畫圖者，徒患類之不巧，不以制小而累其似。」若無「遠小近大」之法，在畫中是很難見到山水的「百里之迴」。姚最《續畫品》中評蕭賁：「嘗畫團扇，上為山川，咫尺之內，而瞻萬里之遙；方寸之中，乃辨千尋之峻。」杜甫詩云：「尤工遠勢古莫比，咫尺應須論萬里。」皆因有了「遠小近大」的原理，方能致此。

「遠小近大」講的是山水之形。宗炳是著名的「神形分殊」論者，他更重神，他在〈答何衡陽書〉中說：「人形至粗，人神實妙。」〈又答何衡陽書〉中說：「神非形之所作……超形獨存，無形而神存。」「人是精神物」。在〈明佛論〉中更說：「精神不滅」，「神也者，妙萬物而為言矣。」他更說：「神妙形粗，而相與為用」、「形之臭腐。」「若使形生則神生，形死則神死，則宜形殘神毀，形病神困。據有腐則其身，或屬纊臨盡，而神意平全者，及自牖執手，病之極矣，而無變德行之主。」自然「形之臭腐」，「神妙」，當然神更重要，他還說：「自道而降，便入精神」。宗炳還說過，群生蟲豸皆有神，山水當然也有神，所以，他提出要畫山水之神。要從山水畫中觀道、體道，就更要畫出山水之神。

神的顯現成為「靈」，他要畫山水之神、之靈。〈畫山水序〉中說：「嵩華之秀，玄牝之靈，皆可得之於一圖。」「質有而趣靈」。又說：「夫以應目會心為理者，類之成巧，則目亦同應，心亦俱會，應會感神，神超理得。」意思是說，山水的景致，應於目，會於心而上升為「理」，如果畫得巧妙（《廣雅》：「畫，類也。」），則觀畫者在畫面上看到的和理解到的，亦和作畫者相同（「同應」、「俱會」）。「應目」、「會心」都感通於由山水所託之神，作畫者和觀畫者的精神都可以超脫於塵濁之外，「理」

也便隨之而得了。道因理見、依理而行道。只有如此，才能起到「觀道」的作用。所以，必須寫山水之神以及顯現於山水上的靈。那麼，神是看不見的，怎麼寫呢？他說：「神本亡端，棲形感類（畫），誠能妙寫，亦誠盡矣。」神是看不見端倪的，但神棲於形內而感通於畫，所以，寫神還要從形入手，認真地觀察，只要畫得好，山水畫中也就能窮盡其神靈。宗炳的寫山水之神靈論，為後世畫山水不拘於山水之形、之理，打下了基礎。

顧愷之提出了人物畫「傳神論」，到了宗炳就擴大到山水畫上了。

(五) 宗炳畫論的影響

上面說過，宗炳畫山水是為了品味道，為了「澄懷觀道」；山水畫中要再現聖人之道，山水畫和道緊密的結合，以至於後人就把畫說成道，「非畫也，真道也」❺。第一個把道家之「道」引進繪畫和畫論之中，便是宗炳。對後世產生了巨大的影響。中國畫的發展，道家思想和審美意識一直是左右的力量。

道家是崇尚自然的：「人法地，地法天，天法道，道法自然。」❻可見在道家心目中，「自然」最高。於是繪畫也以「自然」為最高品第。唐代張彥遠第一個把「自然」列在「神品」之上，他在《歷代名畫記》卷二〈論畫體工用楊寫〉中說：「失於自然而後神，失於神而後妙，失於妙而後精，精之為病也而成謹細。自然者，為上品之上；神者，為上品之中；……」張彥遠把「自然」樹立為「上品之上」後，歷代畫家和畫論家無不視之為蓍龜衡鏡。書法中說的「淡」，後來繪畫中說的「淡」，也就是「自然」，乃是書畫的最高境界。「淡」也是莊子學說的最高境界。「自然」和「淡」不僅指書畫的境界，也指書畫的用筆、用墨、用色，所謂「不留斧鑿之痕」，「既雕既鑿，復歸於樸」，都是以「自然」為最高準則的。

道家是崇尚「遠」和「無」的，宗炳也說「遠暎」、「體百里之迥」。山水畫之所以特為文人所喜愛，除開它是「道」之形之外，就是它呈現出「遠」的感覺，所謂「咫尺千里」，這是人物畫和花鳥畫所沒有的。遠到盡處便是「無」。宋代郭熙在此基礎上提出「三遠」，即高遠、平遠、深遠，都是以「遠」為準的。遠即玄，「復歸於無物」（老子語），玄色又叫黑色、母色，也就是水墨之色，中國畫以水墨為上，「畫道之中，水墨最為上。」墨可以分五彩，以代替眾色，只有居於玄和母色地位的水墨才可以達到分五彩的效果。《老子》云：「玄之又玄，眾妙之門。」惟水墨能

❺ 唐·符載《唐文粹》卷九七〈江陵陸侍御宅謙集·觀張員外畫樹石序〉。

❻ 《老子》二十五章。

見眾妙之門。後世有以朱色畫竹者,乃是有意抵抗水墨,但並非常道,因與道家思想不符,所以,一直行之不廣。老莊都主張色彩要樸素,反對錯金鏤彩,絢麗燦爛,《老子》說的「素樸玄化」、「五色令人目盲」、「知其白,守其黑,為天下式。」《莊子》:「故素也者,謂其無所與雜也。」❼「樸素而天下莫能與之爭美」❽、「五色亂目」❾,這正是山水畫以及其他繪畫以水墨代色彩,又以水墨為最上的哲學依據。

中國畫又特別重視空白(書法亦然),有人強調一幅畫的最妙處全在空白。空白即「無」,「無」因「有」而生,也就是《老子》宣揚的「有無相生」。但以「無」為尚,《老子》第十一章有云:「三十幅共一轂,當其『無』,有車之用。埏埴以為器,當其『無』,有器之用。鑿戶牖以為室,當其『無』,有室之用。」我們住房子,不是用牆壁和屋頂這些「有」,而是利用牆壁和屋頂之間的空間;這空間可以放床、放桌子,可以住人,空間就是「無」;器皿之所以有用,之所以能盛水,也是因為當中空無。所以《老子》總結「『有』之以為利,『無』之以為用。」因「有」而製造出「無」,「無」最有用。真和中國書畫尤重空白息息相通。

中國畫家講究「復歸於樸」(莊子語),又有人主張白首童心,作畫具稚拙味,這正是老、莊的精神,老子強調「復歸於嬰兒」、「比於赤子」、「如嬰兒之未孩」、「專氣致柔,能嬰兒乎?」、「復歸於樸」,二者是何等的契合。

中國畫的散點透視(實則是無透視),不受定點約束,也正和道家所主張的精神絕對自由(《逍遙遊》)相契。所以,中國畫能畫長卷和長軸,高不盈尺而長可數丈,西洋畫則不可。

中國畫用筆講究「綿裡裹鐵」、「外柔內剛」、「含蓄」,而反對「劍拔弩張」和「刻露」,尤其反對剛硬,正是老莊崇柔、崇弱,「柔之勝剛」、「守柔曰強」、「堅強者死之徒,柔弱者生之徒」等等思想的體現。後世文人畫之所以崇尚披麻皴,就因披麻皴柔軟;之所以反對院體畫,就因為院體畫線條太剛硬,大斧劈皴太猛烈、太強硬,前者即老、莊說的「生」,後者即老、莊說的「死」。

老、莊的理論幾乎都成為中國的畫論,影響太大了。其始作俑者即宗炳。

可以說,宗炳畫論是中國畫的靈魂,如果把六朝畫論區分為明暗兩個方面,則顧愷之的「傳神論」,謝赫的「六法論」以及姚最、王微等人的理論皆屬於明,明的易被注意。而且就繪畫的共性來說,除了「氣韻論」外,傳神、象形、置位(一本

❼　見《莊子‧刻意》。

❽　見《莊子‧天道》。

❾　見《莊子‧天地》。

作「位置」)、賦彩等等，世界上各畫種都是具有的。甚至「氣韻論」，在外國的畫論中沒有，但在畫中也是講究的。

宗炳的山水畫論，更確切地說乃是玄論，左右了全部的中國繪畫（山水、人物、花鳥等），它屬於畫論中暗的一面，但正是決定中國畫特質的一面。更可以說，凡被文人稱道的中國古代繪畫，又皆是宗炳理性精神的形態。中國畫為什麼歷隋、唐、五代、兩宋而發展到元、明、清那個樣子，為什麼中國畫主流不在形似上下功夫，而卻注重內在的精神意義，注重「道」的顯現──從境界、置位、內容到用筆用墨（後者尤重）都是「道」的形態。這都是宗炳畫論中反映出的理性精神在暗中起作用。「繪畫之宗，山水居首」（明・周履靖《畫海會評》），中國古代繪畫，除了佛教畫之外，百分之九十是山水畫，五代四大家、南宋四大家、元四家、明四家、清四家（四王）、四僧等，都是山水畫家，山水畫從產生開始，便是玄和道的形態，而不是造型的目的，造型是為「道」服務的。始從有形見無形，繼之從無形見有形，無中有物、物中有無，形由感生，體非實有，然皆基之於玄和道。中國畫之所以高深玄妙，外國人之所以不能理解真正的中國畫，其道理俱在於此。

「畫者，文之極也」，優秀的中國畫中必包含著中國文化的底蘊，也就是「道」；不理解中國畫的畫人只能用筆墨顏色去表現物象之形，其作品必是低劣的，沒有文化內涵的，也就是沒有「道」。

細心地研究中國畫論，凡屬精到之論，無不和宗炳的理性精神意義相契合。宗炳被後人稱為「山水畫論之祖」，他的理論在歷代文人畫家中從來都是精神的依據。蘇東坡、黃山谷、王詵等都常常提到「澄懷臥遊宗少文」，「要如宗炳澄懷臥遊耳」，連金代的文人畫家也對宗炳頂禮膜拜。元代畫家對宗炳的理論尤感興趣，倪雲林屢屢提及，視之為最高準則。明代沈周畫了一套得意冊頁，就叫《臥遊冊》。明清之際，遺民畫家更一致以宗炳的理論為指歸，這將在本書清代畫論部分有更詳細的評述。

三 「情」和「致」、「《易》象同體」和「明神降之」
——王微〈敘畫〉

王微 (415～453 A.D.)，字景玄。原籍琅琊臨沂（今山東省臨沂地區）。王微生於東晉安帝義熙十一年，卒於宋文帝元嘉三十年 ❶。

六朝時代，王、謝二姓門閥豪族是當時社會的主要支柱，東晉時，人稱「王與馬，共天下」，即王氏與司馬氏共享天下，實際上是王氏一門支持司馬氏做皇帝，王羲之的父親王曠首議過江，建東晉後，軍政大權都掌握在王氏家族手中，這一族不僅有軍政要員，在文學史、書法史、繪畫史上都有十分重要的人物，如王導、王敦、王曠、王廙、王珣、王衍、王羲之、王獻之、王徽之等等，皆一代名人。王微就屬於王氏豪門中一員，他的祖父就是王珣。（一直至明代的「七子」之首王世貞，清代「四王」之一的王鑑都屬琅琊王一系。）王微的父親王孺官至光祿大夫，其伯叔皆「配食高祖廟廷」。他的伯父就是著名於晉的大司徒王弘。王微的從兄、從弟及其侄孫輩又皆是晉宋齊梁時的顯要人物。所以，王微的地位雖非十分重要，但他在《宋書》和《南史》中都被列為「佳傳」。

王微「少好學，無不通覽，善屬文，能書畫，兼解音律、醫方、陰陽術數。」❷「年十六州舉秀才，衡陽王義季右軍參軍，并不就。」❸可見王微自幼不慕虛名，不願做官，但因他的家族顯赫，父、伯、叔以及兄弟都任大官，他後來還是做過幾任不大不小的官，「起家司徒祭酒，轉主簿，始興王濬後軍功曹記室參軍，太子中舍人，始興王友。」王微只要有興趣做官，他的官位會不斷地高升，但「微素無宦情」❹，後因其父去世，他夫官後便隱居在家，從此不再做官。在其「父憂去官，服闋」之

❶ 舊說王微享年二十九歲，和宗炳同年死於西元 443 年，實誤。詳見陳傳席《六朝畫論研究》，學生書局，1991 年版；大陸江蘇美術出版社，1984 年版。

❷ 見《宋書·王微傳》。

❸ 見《宋書·王微傳》。

❹ 見《宋書·王微傳》。

後，朝廷又多次徵召，除南平王鑠右軍諮議參軍，中書侍郎，又擬南琅邪、義興（今之宜興）太守，王微都堅決辭去了。吏部尚書江湛舉王微為吏部郎，他也回信拒絕。他實際上也是一位隱士型人物。但他的隱逸和宗炳不同，宋代王家的勢力已見衰勢。

《宋書‧王微傳》記他：「不好詣人，能忘榮以避權右」，「性知畫繢（繪），蓋以鳴鵠識夜之機。盤紆糾紛，咸紀心目，故兼山水之愛，一往迹求，皆仿像也。」他雖不好詣人，但和朋友通信卻不少，其中有給當時好談玄的吏部尚書何偃的信，上面的話，也是給何偃信的內容之一。他的〈敘畫〉一文也是給他的好友顏延之的回信。顏延之當時和謝靈運齊名，是著名的文學家和佛學家。

王微後半生基本上在家中度過。《南史‧王弘傳》附〈王微傳〉記王微「常住門屋一間，尋書玩古，遂足不履地，終日端坐，床席皆生塵埃，唯當坐處獨淨。」而《宋書‧王微傳》記王微「常住門屋一間，尋書玩古，如此者十餘年。太祖以其善筮，賜以名著。」王微在悼念他弟弟的靈書中說自己和弟弟十年中「非公事，無不相對，一字之書，必共詠讀；一句之文，無不研賞，濁酒忘愁，圖籍相慰，吾所以窮而不憂，實賴此耳。」❺可見他的隱居生活既簡淡又豐富。

因為王微善醫術，其弟僧謙為太子舍人時，遇疾，「微躬自處治，而僧謙服藥失度，遂卒。」其弟死後，王微十分痛苦，「深自咎恨，發病不復自治，哀痛僧謙不能已。」在其弟死後四旬時間，以三十九歲享年去世了。

王微的人物畫，據謝赫的《古畫品錄》所記，是繼承荀勗和衛協的，並說他「得其細」，但《歷代名畫記》所記為「王得其意」，應該是《歷代名畫記》記載得更確些。

王微的山水畫，當時還不見品評。

王微的詩在當時和稍後影響很大。鍾嶸稱其詩是：「五言之警策者也」，「其源出於張華」，「殊得風流媚趣」，當時，他的詩被譽在班固、曹操、曹丕之上（見《詩品》）。後世王夫之評他的詩謂：「寄託宛至，而清互有風度」（《古詩評選》卷五）。王微的詩文集，在他的傳記中和《隋書‧經籍志》中都有記載，惜已佚。保留至今的詩在《全漢魏三國六朝詩》中，《先秦漢魏晉南北朝詩》中所收更全；保留至今的文在《全上古三代秦漢三國六朝文‧全宋文》中。

以前論者多認為宗炳和王微的思想是一致的，畫論思想也一致，俞劍華先生說：「〈敘畫〉的中心思想與宗炳〈畫山水序〉的中心思想是非常一致的，這證明他們二人的時代、階級、性情、思想都是相同的……他們的氣味是十分相投的。」〔《中國

❺　見《宋書‧王微傳》。

畫論選編》（油印）〕實則正相反，宗炳是著名的神形分殊說的堅信者和推行者，其妻死，他雖很悲傷，但一想到是神離去，便停止了悲傷，〈本傳〉記他「既而輟哭尋理、悲情頓釋」。而王微弟死，王微認為是自己醫術不精之故，致使他悲痛至死，〈本傳〉謂：「吾素好醫術，不使弟子得全，又尋思不精，致有枉過，念此一條，特復痛酷，痛酷奈何，吾罪奈何。」

宗炳好神仙，他「愧不能凝氣怡身」。王微「尤信《本草》」，「自將兩三門生，入草採之」。「世人便言希仙好異」，王微對此表示不滿。

顏延之和王微、陶淵明是志同道合之友，思想屬一系，陶淵明和宗炳的思想相反，慧遠在廬山成立白蓮社，近在廬山腳下的陶淵明表示反對，「攢眉而去」，並寫了很多詩駁斥慧遠的「形盡神不滅論」，闡述形神一體，形盡神滅之說（見《陶淵明集》）。而宗炳則不遠千里去廬山參加白蓮社，宣誓死後去西天，並對慧遠崇拜備至（見〈明佛論〉等）。

相同的是宗、王都有道家的思想。

據《宋書・王微傳》以及《全宋文》所載王微的幾篇文章可知，王微思想中，儒、道兩家的影響都存在，他年輕時曾做過官，所以他的傳記未能和宗炳一樣列入〈隱逸〉。他敘說繪畫功能時，也按儒家傳統習慣比附於儒家經典。但儒家是主張積極進取，積極入世的，他又「素無宦情」，而且屢次召辟皆不就。《全宋文》卷九〇載有他〈與從弟僧綽書〉，其中說：「奇士必龍居深藏，與蝦蛙為伍。」他臨死時，「遺令薄葬，不設輤旐鼓挽之屬」，亦頗類莊子，也可見他對靈魂超度之類是不信的，他不同於宗炳，在晉末宋初的思想界，他和顏延之、陶淵明一樣，同屬於神形一體，形死神滅一派者。對於莊子，王微雖不像宗炳那樣稱「眾聖莊、老」而崇拜甚重，但他也稱讚：「莊生縱溔瀁之極」（見〈本傳〉）。晉宋期間，多數文人受道家思想影響，王微也是其中之一。可以簡單地總結王微的思想，早期是儒道的混合，由於時代的影響，最後還是道家思想占了上風。玄風的「餘氣」對他的薰陶也是很重的。他在〈報何偃書〉中說：「卿少陶玄風，淹雅修暢，白是正始中人。吾真庸性人耳，自然志操不倍王（戎）、樂（廣）。」❻可見他對玄學的景仰。此外，他對佛教也有一定的感情，他曾稱賞當時著名的佛學家竺道生，比之郭林宗，為之立傳❼。王微時代，佛學已由和老莊合流轉向和玄學合流，但玄學是主要的，所以，王微雖對佛學有所親近，但在思想上始終沒有投入佛教的懷抱。此外，據日本弘法大師所撰《文

❻　《全宋文》卷一九。

❼　參見湯用彤《兩漢魏晉南北朝佛教史》下冊，第十三章〈佛教之南結〉，頁 443。

鏡秘府論》天卷「四聲論」所載：「王微之製《鴻寶》，咏歌少驗。」王微「兼解音律」，可得到證實。則他對聲律也有相當的研究。在畫論史上，他又和宗炳被人同稱為「山水畫論之祖」。實際上，他的畫論〈敘畫〉寫於宗炳〈畫山水序〉之後❽。

(一)「《易》象同體」

王微〈敘畫〉開始，便說：

> 辱顏光祿書。以圖畫非止藝行。成當與《易》象同體。而工篆隸者，自以書巧為高。欲其並辯藻繪，覈其攸同。

顏光祿就是顏延之，王微給他的信中談畫，說圖畫不居於藝術的行列。古人說的「藝」實相當於今人的「技」，《二十四史》中，唐以前所列的〈藝術列傳〉，列的皆是陰陽、卜筮、占候、技巧（巧匠）等人，技巧匠人是不被人看重的。也有人把繪畫，甚至書法列為藝術（技）的行列中，趙壹〈非草書〉有云：「草書之人，蓋伎之細者耳」，「豈若用之於彼聖經」。稍後的顏之推在《顏氏家訓》中把繪畫、書法、卜筮、巫禮等等總稱為「雜藝」。又稱為「猥藝」。認為「此藝不須過精。夫巧者勞而智者憂，常為人所役使，更覺為累；韋仲將遺戒，深有以也。」❾又云：「繪畫之工，亦為妙矣……若官未通顯，每被公私使令，亦為猥役。」「向使三賢都不曉畫，直運素業，豈見此恥乎？」❿所以，王微提出「圖畫非止藝行」，即畫不屬於「藝」，「成當與《易》象同體」，《易》乃是儒家的經典著作，也是儒家思想的本源，《易》象就是八卦，《易》乃是通過八卦形式推測自然和社會的變化，用以言所謂天道和人道，「幽贊神明，《易》象惟先」⓫。「通神明之德」⓬也是《易》象為先。可見「《易》象」的神聖。

《易》象如何而來？又為什麼能與圖畫同體？《周易‧繫辭下》有云：「古者包犧氏之王天下也，仰則觀象於天，俯則觀法於地，觀鳥獸之文與地之宜，近取諸身，遠取諸物，始作八卦，以通神明之德，以類萬物之情。」《周易‧繫辭上》又有云：

❽　參見陳傳席《六朝畫論研究》（同❶）。

❾　見顏之推《顏氏家訓》。

❿　見顏之推《顏氏家訓》。

⓫　《文心雕龍‧原道》。

⓬　《易傳‧繫辭下》。

「聖人有以見天下之賾,而擬諸其形容,象其物宜,是故謂之象。」《易》象是根據天、地、鳥獸等,擬諸形容,象其物宜而變化成。如天,是一個整體,就畫作「—」來表示;地上有人、鳥等雙雙足跡,就畫作「☷」來表示;雷是在天上的道道閃光,故畫作「☳」;風在天下,捲起塵砂,迷漫天際,又湮迷前途的足跡,故畫作「☴」;水是中間映有天,兩旁是地,故畫作「☵」;火是中間因焚燒而隔斷,兩旁可通行,故畫作「☲」;山是上面接天,下面接地,當中阻隔,故畫作「☶」;澤是地面微露在上,但下面映出深遠的天空,故畫作「☱」;為求一致,故把「—」畫作「☰」。如是則天、地、雷、風、水、火、山、澤,演義為☰(乾)、☷(坤)、☳(震)、☴(巽)、☵(坎)、☲(離)、☶(艮)、☱(兌)八種圖像,謂之八卦,亦即《易》象。

《易》象,變自天地自然,以通神明之德,以類萬物之情;而圖畫亦來自天地自然,應亦能通神明之德,故云:「與《易》象同體。」也就是說,圖畫和聖人所作之《易》象同等了,圖畫也就非同一般。在王微之前及同時,有人把圖畫列為「猥藝」,視為「俳優博奕」、「雕蟲小技」,甚至視為下賤人的事,也就不可成立了。宗炳把山水畫視為品味道、觀道的最好對象,王微則直接把畫提高到和聖人經典同體的地步。畫家的地位也就自然地提高了。唐朱景玄云:「伏聞古人云,畫者,聖也。」❸古人當亦包括王微在內吧。張彥遠說:「畫者,成教化,助人倫,窮神變,測幽微,與六籍(六經)同功。」❹實乃本於王微的「與《易》象同體」。又說:「豈同博奕用心,自是名教樂事。」❺也和「非止藝行」意思相同。以後歷代理論有此論述者甚多。

要補充說明的,魏晉以降大量文人加入繪畫隊伍,提高了繪畫地位,主要是提高文人繪畫的地位。文人士大夫是不願和工匠平列的,他們既要抬高自己,又要繼續貶低民間畫家,於是便提出匠體和士體的區別。謝赫評劉紹祖「傷於師工,乏其士體」。還說:「跨邁流俗」、「逸才」、「高逸」,以和「輿皂」(畫工)相對立。彥悰也說鄭法輪「不近師匠,全範士體」。爾後,士大夫作畫,言必稱士體了。

(二)「效異《山海》」

王微認為山水畫應該具有審美的功能,而不應該是地圖或軍事上的指示圖。他在〈敘畫〉中說:

❸　朱景玄《唐朝名畫錄》。

❹　張彥遠《歷代名畫記》卷一。

❺　張彥遠《歷代名畫記》卷一。

夫言繪畫者，竟求容勢而已。且古人之作畫也，非以案城域，辯方州，標鎮阜，劃浸流。

當時的所謂山水畫，都只是畫山水的大概之形（容），或畫山水大概之勢。如吳王趙夫人因孫權「嘗嘆魏蜀未平，思得善畫者圖山川地形」，因而「乃進所寫江湖九州山岳之勢，夫人又於方帛之上，繡作五岳列國地形」❶❻。實際上只是軍事地形圖。王微借古人之作畫，指出，山水畫不是用以安排城域，指辨地方州郡，標注大山和高地，劃分湖泊河流的。

因此，山水畫必須和地形圖分開，地形圖為軍事作戰、行政管理、旅行或經濟建設服務，屬實用性質。而山水畫是藝術品，它不必根據實用的需要去安排，而是根據美的規律去創造，乃是藝術家對於生活的本質特點從感情上加以領會之後，對於生活的一種再現，它給人不是實用，而是精神上的文明。因而，王微在〈敘畫〉中又說：

披圖按牒，效異《山海》。

打開圖卷或圖冊，山水畫給人精神上的感受大異於《山海經》中的圖經（地形圖）。

「山海」二字，有人解釋為大自然中的山和海，這是錯誤的。王微〈敘畫〉主旨是談山水畫不同於地形圖，而不是談山水畫不同於大自然中的山水，當時人在理論上尚不能認識到這一點。「山海」指當時流行的地理著作《山海經》，此書約成於戰國和西漢初年，晉人郭璞 (276～324 A.D.) 為之作注，共十八卷，分〈山經〉、〈海經〉，《山海經》本有圖，稱「圖經」。尤其是〈海外〉以下多圖說之詞。晉陶淵明有詩云：「泛覽周王傳，流觀《山海》圖」，即指《山海經》中之圖；宗炳在〈明佛論〉中也說：「述《山海》天毒之國。」又在〈又答何衡陽書〉中說：「劉向稱禹貢九州，蓋述《山海》所記。」皆明指《山海經》。王微說的「效異《山海》」更明。

〈山水松石格〉中說：「遠山大忌學圖經。」郭熙在《林泉高致集》中說：「千里之山，不能盡奇；萬里之水，豈能盡秀……一概畫之，版圖何異？」其意思大抵和「效異《山海》」相近，可能就是受了王微〈敘畫〉的啟示才說出的。

山水畫只有嚴格地和圖經、軍事指示圖之類分開，才能有其自律性，才能按照

❶❻ 《歷代名畫記》卷四。

藝術的規律去發展，才能成為獨立的藝術畫科。王微這一理論的闡發，在山水畫史上具有重要的意義。

㈢明神降之

王微〈敍畫〉中又說：

> 豈獨運諸指掌，亦以明神降之。

繪畫當然是手運筆而成，但手受心的指使、受精神的驅動，精神更重要，所以，王微特提出「明神降之」。王微還提出：「動變者心也。」心也就是「明神」，《素問・靈蘭秘・典論》云：「心者，生之本，神之變也。」又云：「心者，君主之官也，神明出焉。」《孟子》：「心之官則思。」莊子此類論述也不少。想像力、情感、心境等思想活動都屬於「明神」、「心」的範疇。王微道出了藝術構思活動和精神活動對於藝術創作的重要作用。古希臘的阿波羅尼阿斯指出「想像」是指導藝術家「造型」的特殊智慧。王微之後，劉勰著《文心雕龍》特設〈神思〉篇，專談這一問題。漢代王符也說：「聖人以其心來造經典。」[17]《易》象是聖人心造，圖畫也應是畫者心造，是畫者意識之形態，馬克思說：「它是某種和現存實踐意識不同的東西，它不用想像某種真實的東西，而能夠真實地想像某種東西。」[18]畫家「想像某種東西」，便可以通過手畫出來，變成目見的東西。唐符載有一段記載張璪畫松的話：「觀夫張公之藝，非畫也，真道也。當其有事（作畫），已知夫遺去機巧，意冥玄化，而物在靈府，不在耳目，故得於心，應於手，孤姿絕狀，觸毫而出，氣交沖漠，與神為徒。其竹短長於隘度，算妍媸於陋目，凝觚舐墨，依違良久，乃繪物之贅疣也。」[19]張璪之作畫「若流電激空，驚飆戾天，摧挫幹掣，撝霍瞥列（運筆狀），毫飛墨噴，捽掌如裂，離合惝恍，忽生怪狀……」[20]。之所以能如此，乃因所畫之物先融於靈府（心），或因真實地想像，毋須畫時再到客觀世界中去用耳目臨時捕捉對象，而是用自己的手寫自己的心，也就是「明神降之」。宗炳提出「以形寫形」，必須有王微「明神降之」加以修正和補充，方能正確地指導創作，否則便易流於自然主義。

[17] 漢王符《潛夫論・讚學》。

[18] 馬克思《德意志意識形態》。

[19] 唐・符載《唐文粹》卷九七。

[20] 同上。

畫畫的人如果沒有「明神降之」，都去「以形寫形」，那麼，千篇一律，千畫一面，就只有標本圖像，而無藝術了。畫畫人繪畫風格成熟者方可稱之為畫家。畫家，就是要有自己的風格。風格即人，即人的「明神」，很多人掌握了相當的技巧，而不成為畫家，即是在他的畫上僅見技巧，不見「明神」。大藝術家的藝術作品乃是借技巧之功反映自己的「明神」，我們在其作品上看到的乃是他的「明神」和修養，甚至忘掉了技巧。荊浩《筆法記》有云：「忘筆墨而有真景」，沒有筆墨還能成畫嗎？但作畫者若只為筆墨所驅使，便出不了「真景」，張彥遠謂之「死畫」，「真景」要靠「真情」，「真情」的流露，乃「明神」使之然。畫家只覺得自己的「真情」在流露，而忘卻還有筆墨，正如郭熙所云：「而目不見絹素，手不知筆墨，磊磊落落，杳杳漠漠，莫非吾畫。」❷這就是「明神降之」。

古人更稱山水畫是「精神還仗精神覓」❷，「江生精神作此山」❷，也就是「明神降之」。

王微〈敘畫〉中還說：

> 本乎形者，融靈而動，變者心也。止靈亡見，故所託不動。

這段話在《津逮秘書》本上是：「本乎形者，融靈而動，者變心，止靈亡見，故所托不動。」但《王氏書畫苑》本、《佩文齋書畫譜》本等皆作上說，應以此為準。《津逮秘書》本上明顯有誤字和掉字。畫山水要像山水，這叫「本乎形者」。但又不僅是畫山水之形，而要畫出山水的精神，這叫「融靈而動」。「靈」就是神，神在物上顯現就叫「靈」，物有靈就不是死物了。但要使死的物在畫面上「動」起來，要靠「心」的作用，死描是不行的，這叫「變者心也」。靈本身是無所見的，要託於「不動」之物上才能顯見，這在宗炳的畫論中已有述說。

總之，「變者心也」，也就是「明神降之」。王微的理論也是「一以貫之」的。

(四)「情」和「致」

王微〈敘畫〉的主要兩段，其一是「此畫之致也」；其二是「此畫之情也」。
「畫之致」一段論述作畫的大致。他說：

❷ 宋郭熙《林泉高致集》。

❷ 宋汪藻《浮丘集》卷三〇。

❷ 虞集《江貫道江山平遠圖》，見《道園學古錄》卷二八。

目有所極，故所見不周。於是乎，以一管之筆，擬太虛之體；以判軀之狀，畫寸眸之明。曲以為嵩高，趣以為方丈。以叐之畫，齊乎太華；枉之點，表夫隆準。眉額頰輔，若晏笑（笑）兮；孤岩鬱秀，若吐雲兮。橫變縱化，故動生焉；前矩後方，□□（應為「則形」）出焉。然後，宮觀舟車，器以類聚；犬馬禽魚，物以狀分。此畫之致也。

　　第一句是說：用眼睛觀看山水景致，是有一定極限的，這不僅是目的視力有限制，而且目的功能也有限制，視力所限，太遠、太深的景就看不到；功能所限，幻想中的境界，蓬萊仙境，太虛幻境就看不到，故「所見不周」。

　　第二句是說：看不周的景，可以以一管之筆擬畫出來，包括「太虛之體」。太者，廣大也；虛者，非實有也。前面說的「想像某種真實的東西」存在於想像者的思維之中，眼不可見，但想像者如果是畫家，便可把想像的東西畫出來，為目所見，即「以判軀之狀，畫寸眸之明」，「判軀」即山水的一部分，不可能把全部山水都畫出來，「寸眸」即眼睛，把想像的東西，畫到紙絹上，為目能見之明。「曲以為嵩高」至「表夫隆準」一段，是說用各種各樣的筆法（卷曲的、奔放的、挺拔的、邪枉的）表現出各種各樣的景致（嵩山之高、神仙方丈之美景、華山之峻等等），後世文人畫講究筆墨情趣，大抵源於此。張彥遠《歷代名畫記》中說王微「圖畫者所以鑒戒賢愚，怡悅情性，若非窮玄妙於意表，安能合神變乎天機」。「鑒戒賢愚」指的當是王微論山水畫的功能「與《易》象同體」，「怡悅情性」，應該是包括王微談到的作畫之情趣，還有下面提到的山水畫的擬人之美，即「眉額頰輔，若晏笑（笑）兮；孤岩鬱秀，若吐雲兮」。

　　「橫變縱化，故動生焉；前矩後方，（則形）出焉。」「橫變縱化」是想像的精神活動，《文心雕龍・神思》有云：「文之思也，其神遠矣；故寂然凝慮，思接千載，悄焉動容，視通萬里。」可作此語之注腳。因為橫變縱化的構思，「融靈而動」的動就產生了，然後根據想像構思的結果畫出來，叫「前矩後方，（則形）山焉」（矩是畫方的工具，根據矩而畫方）。

　　山水的大概畫好之後，再適當加一些「宮、觀、舟、車」，但要「器以類聚」，即宮、觀畫在山中，舟畫在水中，車在道中。再畫一些「犬、馬、禽、魚」，也要根據情狀加以區分（物以狀分）。早期的山水畫中這些點綴物都很多，顧愷之〈畫雲臺山記〉中也有「狐游生鳳，當婆娑體儀，羽秀而詳」，「作一白虎，匍石飲水」。敦煌早期壁畫中的山水，大多都有「宮觀舟車」、「犬馬禽魚」之類的點綴，且比例都偏

大。這是當時山水畫的局限所致。

以上是「畫之致也」。

「畫之情」一段，王微說：

> 望秋雲，神飛揚；臨春風，思浩蕩；雖有金石之樂，珪璋之琛，豈能髣髴之哉？披圖按牒，效異《山海》。綠林揚風，白水激澗。嗚呼，豈獨運諸指掌，亦以明神降之。此畫之情也。

這一段內容，有的在上面已作闡釋，其餘文義甚明。王微欣賞山水畫時，望著畫中秋雲，神情飛揚；面臨畫面上的春風，思緒浩蕩。這就是「想像的愉快」，早在十八世紀，就有美學家認為審美中感覺並不重要，「想像的愉快」才是審美的特徵。他還想像並比較：「雖有金石之樂，珪璋之琛」，豈能和山水畫相彷彿啊！「金石」指古代的樂器，有金（鐘）、石（磬）、絲（琴瑟）、竹（簫笛）、匏（笙）、土（缶）、革（鼓）、木（柷敔）八種，《禮記・樂記》云：「金石絲竹，樂之器也。」「金石」在這裡代指最優美的音樂。「琛」是珍寶之稱，上圓下方為珪，諸侯朝王，手中執珪；半珪為璋，諸侯朝后，手中執璋。最美好的音樂，最珍貴之寶玉，也不能和圖畫相比。這就是畫給人們的情實啊！

莊子說：「無用之用，是為至用。」圖畫是「無用」之物，它不能給人物質上任何之用，其「無用之用」是供人們欣賞，使人們精神上愉快，甚至可以給人認識、教育、審美等功用，這也就是「至用」。王微說的「畫之情」大抵如此。

四 「六法論」
——謝赫論畫

上一篇文章，介紹了王微〈敘畫〉，還有點意見應予補充。〈敘畫〉中兩大段重要內容，其一云：「此畫之致也。」其二云：「此畫之情也。」前者「曲以為嵩高，趣以為方丈……眉額頰輔，若晏笑（笑）兮；孤岩鬱秀，若吐雲兮。」等等，敘述了用什麼樣筆法、什麼樣形式，寫出什麼樣的景致，實際上是對筆情墨趣的追求，給後世文人畫很大的啟發。後者「望秋雲，神飛揚，臨春風，思浩蕩」、「綠林揚風，白水激澗」。敘述了欣賞繪畫時聯想的快樂所帶來的情趣。

宗炳談了「道」和「理」，王微談了「情」和「致」，謝赫只好談「法」。如前所述，「道」是萬事萬物的總規律，「理」是萬事萬物的具體規律。畫家作畫固然要有道和理，畫中也要有情和致，但如何創作，即如何表現「道」、「理」、「情」、「致」，還要從法入手，所以一般想做畫家的人對法更注意。

謝赫是齊梁時人，據姚最《續畫品》介紹，他應是一位宮廷畫家。並說他「寫貌人物，不俟對看，所須一覽，便工操筆，點刷研精，意在切似；目想毫髮，皆無遺失。麗服靚妝，隨時變改；直眉曲鬢，與世事新。別體細微，多自赫始；遂使委巷逐末，皆類效顰。至於氣運精靈，未窮生動之致；筆路纖弱，不副壯雅之懷。然『中興』以後，象人莫及。」這裡談到六個問題，一、說他畫人像很熟練、精到、切似，以至毫髮無遺。二、美麗的衣服，脂粉的妝飾，隨時改變；修直的眉毛，卷曲的鬢髮，與世俗所尚同新。別緻之體，細膩精微，多自謝赫而始。三、謝赫畫中的宮廷女人時髦妝飾，為委巷中富家女人所仿效。四、至於畫中人物的精神狀態，還沒有窮盡生動之致的程度。五、筆路纖弱，也不符合壯雅之懷的要求。六、然齊和帝中興年之後，人物畫家都趕不上他。據《歷代名畫記》記載，他還有一幅《安期先生圖》存世，安期先生是傳說中的神仙，〈樂毅傳〉、《列仙傳》、《高士傳》中都有記載，謝赫在自己文章中也說「傳出自神仙」。他對神仙家可能頗感興趣，這正是齊梁時的社會風尚，好神仙、好美女、好道，宮廷中尤甚。

謝赫是大理論家、大批評家，但不是大畫家。他欣賞的繪畫重在「氣韻」，而不

是「拘以體物」的，即使「不備該形妙，頗得壯氣」的作品，也被他視為上品，那些「精微謹細」「乏於生氣」的作品，只被他列為最末流。但他自己的作品也只達到「切似」「研精」的地步，還須進一步概括、提煉。因為他的精力過多用於鑒賞和理論方面，致使他繪畫實踐沒有達到他的理論要求的高度，所以，絕不能以他的繪畫實踐去衡量他的繪畫理論。理論和實踐是兩種精神狀態，兩種功力基礎。荀子曰：「藝之至者不能兩。」謝赫在宮廷中的任務促使他以鑒賞為主。

據《歷代名畫記》卷一〈敘畫之興廢〉所記：「桓玄性貪好奇，天下法書名畫，必使歸己。及玄篡逆，晉府真跡，玄盡得之。」至桓玄失敗時，他所聚徵的天下名跡，又俱歸於宋。「玄敗，宋高祖先使臧喜入宮載焉。南齊高帝，科其尤精者，錄古來名手，不以遠近為次，但以優劣為差，自陸探微至范惟賢四十二人，為四十二等，二十七秩，三百四十八卷。」在卷六（宋）「范惟賢」條，張彥遠又一次提到：「南齊高帝集名畫四十二人，自陸至范惟賢……」齊朝只二十二年便亡於梁。這批畫又落到梁武帝手中，《歷代名畫記·敘畫之興廢》又謂梁武帝對這批畫「尤加寶異，仍更搜葺。」謝赫所評陸探微、曹不興、荀勗、張墨、衛協、顧愷之等名家珍跡，皆舉世珍寶，非皇家不足有。謝赫經過齊南帝時代至梁代，正好負責整理這批名畫。齊高帝品評的四十二人繪畫，「不以遠近為次」，列陸探微為首。謝赫去掉了范惟賢等一批較差的畫家，然後根據原來的品第，增寫了批評文字，又增寫了序引，故云：「跡有巧拙，藝無古今，謹依遠近，隨其品第，裁成序引。」於是寫出了流傳千古的《畫品》（一名《古畫品錄》）。著名的「六法論」就是《畫品》「序引」中的一部分。「六法」原文是：

一、氣韻生動是也；

二、骨法用筆是也；

三、應物象形是也；

四、隨類賦彩是也；

五、經營置位是也；

六、傳移模寫是也。

（按：一般書中所載第五法為「經營位置是也」，然日本東京東洋書院所藏宋版本乃為「經營置位是也」。宋版說尤佳，故取之。）

「六法」中又以「氣韻」最為精華，最能體現中國藝術的精神，影響也最大。

「氣韻」一詞乃是玄學風氣下的產物，氣和韻是一詞中的二義，尤以「韻」字更為重要，因為「氣」也必須有韻。「韻」字來源於玄學風氣下人倫鑒識的概念（都是對人體的欣賞），《晉書・王坦之傳》記王坦之給謝安書有云：「人之體韻，猶器之方圓。方圓不可錯用，體韻豈可易處。」《畫品》中評陸綏所畫人物「體韻遒舉」。《續畫品》評劉璞畫人物「體韻精研」。體韻指人的形體中流露出的風姿美。這在《世說新語》及劉孝標注引中觸目可見。如「阮渾長成，風氣韻度似父」、「有人目杜弘治……初若熙怡，容無韻」、「襄陽羅友有大韻」、「顧性弘方，愛喬之有高韻」。向秀與嵇康、呂安「並有拔俗之韻」、「玠穎識通達，天韻標令」、「和尚天姿高朗，風韻遒邁」。王彬「爽氣出儕類，有雅正之韻」，阮孚「風韻疏誕，少有門風」，王澄「風韻邁達，志氣不群」，王羲之〈又遺謝萬書〉云：「以君邁往不屑之韻。……。」《晉書》有：桓石秀「風韻秀徹」，庾愷「雅有遠韻」，郄鑒「樂彥輔道韻平淡，體識沖粹」，曹毗「會無玄韻淡泊」，柳惔「風韻清爽」，孔珪「風韻清疏」。《宋書》有：王敬「神韻沖簡」，謝方明「自然有雅韻」。《梁書》陸杲「風韻舉動，頗類於舅（張融）」。《南史》有：劉祥「情韻疏剛」，王鈞「風清素韻，彌高可懷」，謝靈運「誕通度，實有名家韻」。後世有一位詞人張震寫一位少女「小立背秋千，空悵望娉婷韻度」。很明顯，韻的本義是魏晉玄學風氣下品藻人物的概念，指的是一個人的形體（包括面容）所顯露出的神態、風姿、儀致、氣質等等精神狀態。方植之《昭昧詹言》云：「韻者，態度風致也。」正是如此。

前面談到顧愷之的「傳神論」，也是玄學風氣下人倫鑒識的產物，那麼，二者有什麼關係呢？簡單地說，顧愷之的「傳神」主要指眼睛，他說：「四體妍蚩，本亡（無）關於妙（傳神）處，傳神寫照，正在阿堵之中。」漢劉劭《人物志》亦云：「徵神見貌，則情發於目。」都把神和眼睛相連（顧愷之以「骨法」論體型）。但眼神好的人，未必就有風姿和氣派，如果體型不美，或矮如侏儒，身圓體肥，駝胸凸背；或體型雖不惡而姿態不雅，就很難有風度。而且，身體每一部位都可達到傳神目的。所以，「氣韻」既指眼神又包括整個體態所流露出的美感，乃是傳神的更全面、更精密的說法。

「氣韻」的「氣」也是玄學風氣下人倫鑒識中常用的名詞，而且氣、風、骨、氣骨、風氣、風骨、風格等常同用，意思也相同。前面說的「韻」有「體韻」，「氣」也有「體氣」，如《世說新語》中「陳仲舉體氣高烈，有王臣之節。」又有「高氣不群」、「神氣融散」、「風氣日上」、「彬爽氣出儕類，有雅正之韻」、「玠有虛令之秀，清勝之氣」、「義之高爽有風氣，不類常流也」、「義之風骨清舉也」。謝安「弘雅有氣，

風神調暢也」、「時人道阮思曠，骨氣不及王右軍」、「阮渾長成，風氣韻度似父」。《南史》記蔡搏「風骨鯁正，氣調英嶷」，《宋書》記王玄謨「氣概高亮，有太尉彥雲之風」。又有「劉裕風骨不恆，蓋人傑也」。風、骨、氣雖一致，但表現在骨上，蔡邕《荊州刺史庾侯碑》有云：「朗鑒出於自然，英風發乎天骨。」

總而論之，在人倫鑒識風氣下，舉凡以「氣」或同於「氣」的「骨」、「風」題目人者，大都是形容一個人由有力強健的骨骼而形成的具有清剛之美的形體，以及和這種形體所相應的精神、性格、情調的顯露。凡論氣，大抵以氣為基，也必有一定的韻。否則，如枯骨死草，無韻之氣，是為死氣，亦可謂「無氣」矣。猶如韻一樣，凡韻，必有一定的氣為基礎，否則，如癱肢瘓體，則無韻可言也。所以，謝赫在「六法」中並不採取偏一的說法，即並不專以氣為一法，亦不專以韻為一法，而合言「氣韻」，將氣和韻合而為一詞一義，這樣就更準確、更科學。我們弄清氣和韻的單義後，對「氣韻」之合義，也就更清楚了。

簡單地說，「六法」中的「氣韻」指的是人的精神狀態，人的形體中流露出的一種風度儀姿，能表現出人的情調、個性、尊卑以及氣質中美好的，但不可具體指陳的一種感受。當時人們對人的美感的要求以清遠、高雅、通達、放曠為上。分而言之，「氣」又代表一種陽剛之美；「韻」又代表一種陰柔之美；綜而言之，「氣韻」代表兩種極致的美的統一。「氣韻」又等於顧愷之的「傳神」加「骨法」，實際上「骨法」也具有傳神作用，但在理論上顧愷之尚未加以明確化，謝赫以「氣韻」二字概括之，比傳神的說法更加完善精確。

畫人物重在氣韻，而不在形像，一千五百年前就被謝赫定為「六法」之首，這在當時世界藝術史上都是十分先進的。

「氣韻」說後來由本義中的人物精神狀態擴大到人物、花鳥、走獸、山水等各種繪畫對象，五代荊浩之後，筆墨技法也講究氣韻（包括畫面效果），而且愈到後來，筆墨及畫面上其他效果就愈講氣韻。中國畫無處不講氣韻，且無不把氣韻作為第一要義。唐代大美術史家張彥遠在《歷代名畫記》卷一中專列一節〈論畫六法〉闡述「六法」精論，謂之「以氣韻求其畫，則形似在其間矣。」「若氣韻不周，空陳形似，筆力未遒，空善賦彩，謂非妙也。」爾後，凡論畫者，無不重其「六法」，宋郭若虛甚至把畫的氣韻和作者的人品相聯繫，謂之「人品既已高矣，氣韻不得不高；氣韻既已高矣，生動不得不至，所謂神之又神，而能精焉。凡畫必周氣韻，方號世珍。不爾，雖竭巧思，止同眾工之事，雖曰畫而非畫。」（《圖畫見聞志》卷一）鄧椿更云：「畫法以氣韻生動為第一。」（《畫繼》卷九）事實上，謝赫「六法論」出現之後，

論畫者和作畫者無不把氣韻生動放在最重要的地位。

「六法」第二條是「骨法」。「骨法」原是相人的術語，漢人重骨法，晉人重神韻，顧愷之的「骨法」也指的是人的形體（主要指由骨架構成的形體中所流露出的尊卑貴賤之形）。謝赫「六法」中「應物象形是也」指的就是形體，而「骨法」則變成表現人的形體結構的線條，因為人的形體靠骨骼結構支撐起來，畫中人物的形體靠線條構成，但線條要講究用筆，簡單地說：骨法就是線條的表現方法。後世所謂「沒骨法」也可以說即是沒有線條法（當然不是說絕對沒有一點線條）。

「六法」第三條「應物象形是也」，指的是描繪物象要形似，畫上的形象要和真實形象相應相似。東晉僧肇說：「法身無象，應物以形。」意為佛本身無一定形象，但可以化作很多種形象，應於某物則以某物為形。「應物象形是也」和此意相類。《莊子・知北遊》云「……耳目聰明，其用心不勞，其應物無方。」《史記・太史公自序》也有：「與時遷移，應物變化。」可見「應物」一詞也是當時常用語。畫畫要「象形」，陸機云「宣物莫大於言，存形莫善於畫」，但作為藝術品，「氣韻」第一，「骨法用筆」次之，「應物象形是也」只居第三，重要次序，不可謂之不科學，這也反映了齊梁時代，理論家們對藝術本質的認識。

「六法」第四條「隨類賦彩是也」，《廣雅》：「畫，類也。」又《淮南子・俶真訓》：「又況未有類也。」高誘注：「類，形象也。」「隨類賦彩」即隨畫上形象賦彩。就是要按照物象的固有顏色去著色。漢王延壽〈魯靈光殿賦〉中有：「隨色象類，曲得其情」。「隨類」就是「隨色象類」的縮語。這裡的「色」即物之色，「類」即有色之物（「畫，類也」），綜而解之，即按照物象的固有顏色施加色彩。「賦彩」放在造型之後，也是頗有道理的。也說明當時的繪畫都是勾線後著色。後來的用墨寫意式還沒有。

「六法」第五條指在畫面上構思安排，即構圖。但構圖要苦心經營，不可率爾為之。一個畫家的筆墨功夫、造型能力是一定的，不可能臨時提高，但構圖認真與否卻懸殊頗大，往往是決定一幅畫奇特或平庸的關鍵，張彥遠說：「至於經營置位，則畫之總要。」（明版《歷代名畫記》中作「經營位置」）頗為中肯。

「六法」第六條原指複製臨摹古畫，乃學習傳統的方法之一。學畫的人大多從臨摹開始的，但卻不可以之代替創作。張彥遠說：「至於傳模移寫，乃畫家末事。」「末事」就不是首要的事，但卻是學習的基礎。

謝赫的繪畫「六法論」是法，更是繪畫的批評標準，作為法，大畫家可以置之不理，但沒成為大畫家之前尤其是學畫的人必須有法，否則便成不了畫家。作為一種批評標準，大小畫家都必須瞭解。一幅畫中，可以無「法」，但卻不可無「氣韻」，

否則便是劣畫（郭若虛謂之「眾工之事」），或者根本不是藝術品（郭若虛謂之「雖曰畫而非畫」）。為了達到「氣韻」的目的，就必須注重另五法，因之，「六法」缺一不可。所以，後人稱「六法精論，萬古不移」（《圖畫見聞志》卷一）。凡學畫者無不知「六法論」者，乃至「六法」就成為繪畫的代名詞。某人善畫即被人稱為通「六法」。

此外，謝赫在《畫品》一書中還談到繪畫的功能：「圖繪者，莫不明勸戒，著升沈，千載寂寥，披圖可鑒。」在評張則畫時，說他的畫「意思橫逸，動筆新奇。師心獨見，鄙於綜采。」畫家的思想情趣縱橫奔放，下筆才能新而奇；自出心意，不拘泥成法而獨具見識，且不屑於綜合雜湊他人的成果以為己有，才是好畫家。在評論劉紹祖的畫時說：「然述而不作，非畫所先。」只複述（臨摹）他人作品而自己不創作，不是畫道中重要事情。謝赫這些思想，至今都閃耀著真理的光芒。

五 「心師造化」
──姚最的《續畫品》

六朝時代以莊學為基礎的玄學勢力最大，清談、浮虛、放誕、不尚實際，導致了政治混濁和國家滅亡。當時就有人認識到空言玄理的不良後果。清談玄理的代表人物王衍（夷甫）被推為元帥後，率西晉主力軍十餘萬人向江南逃跑，結果被石勒圍攻後全部殲滅，王衍被捉，臨死前說：「吾曹雖不如古人，向若不祖尚浮虛（清談玄言），戮力以匡天下，猶可不至今日。」《晉書‧王衍傳》東晉桓溫也說：「遂使神州陸沈，百年丘墟，王夷甫諸人（玄學家們），不得不任其責。」《世說新語‧輕詆》但玄風依舊大盛，一般士人皆受其影響，畫家論畫因之。顧愷之的「傳神論」，謝赫的「氣韻論」，宗炳的「道」、「理」、「神」、「靈」，王微的「太虛之體」，都是不重實體的，但卻發現了藝術的本質力量和真正價值。然而，空談玄理所產生的消極影響以及給國家所帶來的災難，愈來愈為更多的士人所深悟。六朝後期的姚最，就是站在儒家的立場上批判莊子的消極思想的。他的畫論也不同於其他。

姚最 (537～603 A.D.) 本是梁人。西魏大將于謹滅梁，掠走梁武帝至梁元帝所搜集的法書名畫數千軸，同時帶走姚最，並令姚最整理這批書畫。姚最在整理這批書畫的同時，寫出了《續畫品》一書。他的畫論就保留在《續畫品》中。姚最後來又在周做官，死於隋。他是一位積極入世者，六朝時期的文人畫家如顧愷之裝痴，宗炳終生逍遙於山水之間，王微「與蛙蝦為伍」等等，都是消極出世者，他們從《莊子》那裡學來「放浪形骸」、「坐忘」等無為思想，姚最都給予批判。《續畫品‧序》有云：「倕斷其指，巧不可為。杖策、坐忘，既慚經國。據梧、喪偶，寧足命家？」「倕斷其指，巧不可為」是批判《莊子‧胠篋》中話，莊子主張樸實，反對能工巧匠，他認為「攦（倕斷）工倕之指，而天下始人含其巧矣。」姚最認為那樣則「巧不可為」。「杖策」典出《莊子‧讓王》；「坐忘」語出《莊子‧大宗師》，二者皆極端消極萎靡，尤其是「坐忘」，乃為莊子所宣揚的消極思想之中心，也最為六朝名士們所效法。所謂「坐忘」，就是「忘年忘義」、「忘禮樂」、「忘仁義」，更要忘掉自己的身體，忘掉知識、思維（即「墮肢體」、「黜聰明」、「離形（體）去知（智識）」）。莊

子宣揚「坐忘」，本是希望在大動盪時代中脫解人生所受的像桎梏一樣的痛苦。這種脫解不靠反抗，不靠同流合污，不靠積極進取，而靠「忘」，忘掉一切名利、悲哀，使「形如枯槁，心如死灰」，便沒有痛苦。然而，一個人只要有知識，有七情六欲，有身體在，便不可能真正的「忘」，所以，要求先忘掉身體，「離形」，即消解由生理所激起的貪欲；「去知」，即消解由心智作用所產生的偽詐。六朝時代文人們也處於和莊子時代一樣的大動盪時代，乃至「名士少有全者」。他們也靠「忘」來消解貪欲和偽詐，甚至裝痴沈醉以忘痛苦。但結果卻使人無所振作、無所作為，甘居落後，消磨生命。姚最一生積極進取，努力奮鬥，所以，反對「杖策、坐忘」，謂之「既慚經國」。「據梧」語出《莊子‧齊物論》，即六朝時清談的形式。「喪偶」亦典出《莊子‧齊物論》，和「坐忘」的意思差不多，其云：「南郭子綦隱几而坐，仰天而噓，荅焉似喪其耦（偶）。顏成子游立侍乎前，曰：『何居乎？形固可使如槁木，而心固可使如死灰乎？』」「據梧」、「坐忘」為六朝文人所欣賞，但姚最卻責之曰：「寧足命家」。他並且認為：「若惡居下流，自可焚筆。」如果要畫畫成畫家，就要畫得好，畫得不好，就不必再畫，可見他的認真態度。

因之，姚最畫論之出現，正好是六朝玄理畫論的補充。他主張「心師造化」、「立萬象於胸懷」、「質沿古意，而文變今情」等等，都是實實在在的內容。以下分而論之。

(一)心師造化

「心師造化」是姚最偉大的總結和發現。唐代「擅名於代」的大畫家畢宏一見張璪畫，「驚嘆之」，因問所受，璪曰：「外師造化，中得心源。」這句流傳千古廣為畫家們所道的名言，即來源於姚最的「心師造化」。而且「心師造化」較之更簡練、更深切、更精確。姚最說的是：「學窮性（本質）表（現象），心師造化」。畫家先要具有一定的知識基礎，對研究對象的本質和現象都要有深刻的認識，然後對造化不是眼師，也不是手師，而是心師。造化形象本為無情之物，通過「陌目」的作用使之立於胸中，心也經過造化的涵養和充實，再陶鑄胸中的「萬象」，使本來無情之物融解，滲以畫家的意識、感情，內營成心中形象，然後以手寫心，則紙絹上的形象乃是通過畫家之手傳達畫家之心，已不是造化中標本式的再現，而是畫家的人格、氣質、心胸、學養，一句話，就是畫家本人。這樣畫出來的畫才有風格。有了顯示個人氣質的風格，才算是真正的畫家。

「心師造化」是主、客觀的結合，互起作用。因之，比「外師造化」義更勝。它提醒畫家，要動腦筋、動心機，有個人思想，而不要機械地摹寫複製對象。

(二)立萬象於胸懷

繪畫之始，一般說來乃是模仿對象。姚最之前的畫論，「傳神論」是傳對象之神，「氣韻論」和「以形寫形」也都是以對象為準的。只有王微提出的「擬太虛之體」和「神明降之」談到畫家作畫時的主觀作用。而姚最更明確地提出「立萬象於胸懷」，這代表中國畫論的大進步。也和他的「心師造化」論相統一。將萬象立於胸中，也就是胸有丘壑。心胸得到充實，作畫時所寫的不是客觀之物象，而是胸懷。但胸懷中必須立有萬象，這就是主客觀結合。開後世繪畫寫心之法門。

中國畫講究「目識心記」，不主張像西洋畫那樣找一個固定點對景寫生。如吳道子畫嘉陵江三百里；顧閎中畫《韓熙載夜宴圖》，皆不用粉本，而是跑去看一番，記在心裡，回到畫案前，對紙揮毫，記其胸懷所有。這也是「立萬象於胸懷」之一部分。唐朱景玄《唐朝名畫錄》序謂：「畫者，聖也，……揮纖毫之筆，則萬類由心，展方寸之能，而千里在掌。……無形因之以生。」宋元畫家所謂：「畫乃心印。」明人所謂「丘壑內營」。清人所謂：「畫者，從於心者也。」皆是這一理論之延續和變相。而其內涵皆不能超過「立萬象於胸懷」。

(三)質沿古意，而文變今情
（繼承與創新）

姚最對繼承傳統與創新也十分重視。《續畫品》序言中第一句便是「夫丹青妙極，未易言盡。雖質沿古意，而文變今情。」質指內容，也指成教化、助人倫、有補於國的傳統功用，這些皆屬於儒家的思想。文指藝術形式。繪畫的內容可沿用古意，但藝術形式卻要隨著現實的變化而變化，就是要創新。清代的石濤說：「筆墨當隨時代。」也就是這個意思。姚最在《續畫品》敘述「解蒨」一節中，還特別提到「通變巧捷」，「通」就是繼承傳統，「變」就是創新。《文心雕龍》中設有〈通變〉篇，專談繼承與創新，認為「變則其久，通則不乏。」姚最對繼承傳統和創新的重視，在敘述畫家中也十分注意。如劉胤祖之子劉璞「少習門風」，這是好事，但「至老筆法，不渝前制。」缺乏創新（變），這就不好。張僧繇的畫「雖云晚出，殆亞前品。」晚出的聖賢圖應該超過前品，但不如前品，所以，他對張僧繇的評價也不十分高。還有，謂陸肅畫「猶有名家之法」。袁質畫「不墜家聲」，僧珍、惠覺「並弱年漸漬，親承訓勖」。謝赫的畫「與世事新」（一作「爭新」），都體現了他對繼承與創新的重視。任何偉大的藝術都必須在繼承傳統的基礎上創新。姚最對這一問題，尤有清晰

的論述。

(四)其 他

此外，姚最還主張刻苦學習，勤於實踐。即「冥心用舍，幸從所好。」「方效輪扁（實踐），甘苦難投。」讚揚「旁術造請，事均盜道（偷偷地學習）之法；殫極斲輪，遂至兼采之勤。」同時對「衣冠緒裔，未聞好學」，以至「丹青道埋，良足為慨」表示遺憾。對張僧繇「俾夜作畫，未嘗厭怠，惟公及私，手不釋筆」，以至「數紀之內，無須臾之閒」，表示欣賞。

姚最還提出：「淵識博見」、「性尚分流」（根據性情不同而分流學習）、「擯落蹄筌，方窮致理」（排除表面現象，深入內裡進行研究，方能盡知其致深之理）、「觸類皆涉」、「含毫命素，動必依真」等等，皆有精深的道理。

在繪畫的社會功能方面，姚最尤有全面的看法。漢王充和晉范宣等人都曾認為繪畫是無用的，在顧愷之以後，便無人重複這一觀點。顧愷之的畫論中，沒有明確地提及繪畫的社會功能。顧之後，宗炳、王微、謝赫都認真地提到這個問題，他們皆論到繪畫對人有益、對社會有補的一面。姚最繼承了這一理論，但姚最又第一次提出繪畫的目的如果不正確，也會產生對人有害、對社會有損的一面。《續畫品·序》中云：「雲閣興拜伏之感，掖庭致聘遠之別。」前句典出《後漢書》，漢代皇帝令畫家把功臣的像畫上雲閣（也稱雲臺），使人看了產生崇拜之感，這無疑對後人是一種激勵，也就是繪畫對社會產生了有益的功效。這也是站在儒家立場上講的。後句典出《西京雜記》中王昭君的故事。「掖庭」是後宮妃嬪居住之處，因為後宮中美女太多，皇帝要按圖召見，畫家毛延壽卻把本來十分美貌有識的王昭君畫得並不十分美，致使皇帝不但不召見她，反把她嫁到遠國去。這就是「致聘遠之別」。實際上是圖畫誤引起這一歷史上的大事件，招致了皇帝的遺恨和王昭君的不幸。王昭君出塞一事，誰是誰非，這裡不作評定，僅就圖畫的功能而言，如若利用得不好，也有對人損害的一面，姚最這一思想，卻有一定的近代意義。當然，圖畫對人有益的一方面還是主要的。「傳千祀於毫翰」，即是繪畫的功勞。

六 「格高而思逸」
──〈山水松石格〉

〈山水松石格〉，據《宋史》卷二〇七〈藝文六〉記載：「梁元帝……〈山水松石格〉一卷。」但《宋史‧藝文志》只載梁元帝有此書名，書的內容未可知。北宋韓拙《山水純全集》中有云：「梁元帝云：『木有四時，春英夏蔭，秋毛冬骨。』」這正是現存〈山水松石格〉中的句子，可見北宋就有梁元帝〈山水松石格〉存在。因此，有必要先瞭解梁元帝。

梁元帝就是蕭繹，字世誠，小字七符，自號金樓子，高祖梁武帝第七子，生於梁武帝天監七年 (508 A.D.)，卒於承聖三年 (554 A.D.)。天監十三年，封湘東郡王，邑二千戶，故姚最在《續畫品》中稱之為「湘東殿下」。蕭繹自幼聰敏，天才英發，文才冠絕一世，最為武帝愛重，所以十九歲時，身兼重任，出為使持節、都督荊、湘、郢、益、寧、南梁六州諸軍事、西中郎將、荊州刺史。二十五歲後，又進號平西將軍、安西將軍、鎮西將軍等，後又都督江州諸軍事、鎮南將軍、江州刺史。四十歲時，徙為使持節、都督荊、雍、湘、司、郢、寧、梁、南北秦九州諸軍事、鎮西將軍、荊州刺史。侯景之亂京師，蕭繹受密詔為侍中、假黃鉞、大都督中外諸軍事、司徒承制。本來，蕭繹的荊州兵和中央軍是梁朝的兩大主力軍隊，當梁朝中央的主力軍被侯景殲滅之後，蕭繹的荊州軍便成為支持蕭梁政權的唯一武裝力量，只有蕭繹發兵，才有平定侯景之亂的希望，但在臺城（京師）被圍後，梁援軍自四方至者有二三十萬人，而蕭繹只派荊州步兵萬人，東援建康。這時候，他到處徵兵、擴大實力，辟天下士，擁兵觀望，然後專力對付其他爭奪帝位的諸工兄弟，直到他的父親兄弟基本上死光之後，於大寶三年 (552 A.D.) 二月，他才派遣大將王僧辯等人率十萬之師，「直掃金陵」，三月，平定侯景之亂，同年即位於江陵。改太清六年為承聖元年。在位三年。蕭繹在侯景未平之前，曾向西魏稱臣，即帝位之後，即不再稱臣，而且還向西魏索要原屬於梁後被西魏所侵的梁、益等州和襄陽等地。西魏便興兵南侵江陵，正好，蕭繹的侄子蕭詧此時投奔西魏，也領兵助戰，西元 554 年，西魏大將于謹、宇文護等率步兵五萬攻下江陵，蕭繹被執，被關在梁王蕭詧的軍營

內。蕭繹在城破之後，將被執之前，乃聚後宮名畫法書及典籍二十四萬卷，遣後閣舍人高善寶焚之，蕭繹欲投火自殺，宮嬪牽衣得免，乃嘆曰：「蕭世誠遂至於此，儒雅之道，今夜窮矣。」蕭繹在蕭詧營內，「甚見詰辱」，不久仍被殺死。其子蕭方智承制，追尊為元帝，廟號世祖。是稱為梁元帝、或梁世祖。（見《梁書·本紀第五》、《南史》卷八〈梁·蕭繹本紀〉。）

〈本紀〉謂蕭繹「聰悟俊朗，天才英發，出言為論，音響如鐘。」年五六歲時，能誦〈曲禮〉，左右莫不驚嘆。初生患眼疾，武帝下意療之，遂盲一目。又說他「不好聲色，頗慕高名」，「工書善畫，自圖《宣尼像》，為之贊而書之，時人謂之三絕。」

姚最在《續畫品》中說梁元帝的畫「天挺命世，幼稟生知，學窮性表，心師造化，非復景行，所能希涉。畫有『六法』，真仙為難。王於像人，特盡神妙，心敏手運，不加點治。斯乃聽訟部領之隙，文談眾藝之餘，時復遇物援毫，造次驚絕。足使荀、衛閣筆，袁、陸韜翰。圖制雖寡，聲聞於外。」

〈本紀〉又說他「性愛書籍，……雖睡，卷猶不釋。」令五人為他讀書，「各伺一更，恆致達曉。」他「雖戎略殷湊，機務繁多，軍書羽檄，文章詔誥，點毫便就，殆不游手。」他的著作非常多，著《孝德傳》、《忠臣傳》各三十卷、《丹陽尹傳》十卷，注《漢書》一百十五卷、《周易講疏》十卷、《內典博要》百卷、《連山》三十卷、《詞林》三卷、《玉韜》、《金樓子》、《補闕子》各十卷、《老子講疏》四卷、《懷舊傳》二卷、《古今全德志》、《荊南地記》、《貢職圖》、《古今同姓名錄》一卷、《筮經》十二卷、《式贊》三卷、文集五十卷。

現存梁元帝的文收錄在嚴可均輯《全上古三代秦漢三國六朝文》中，詩收錄在逯欽立輯的《先秦漢魏晉南北朝詩》中。他不僅善畫，工書法，詩文亦佳甚。〈本紀〉又說他「於伎術無所不該。」又說他「口誦六經，心通百氏，有仲尼之學，有公旦之才。」

但就現在可見的〈山水松石格〉，不是一本書，只是一篇文章。文中，大部分語言錯亂，格調也不高。梁元帝是語言文字的高手，他在臨刑前，製詩四絕，其中有云：「松風侵曉哀，霜霧當夜來，寂寥千載後，誰畏軒轅臺」等，以及他現存數百首詩及文章，風格都和〈山水松石格〉有異。

最早說梁元帝有〈山水松石格〉一卷的是北宋人，然上距梁元帝之世已五百年了。北宋之前，還沒見到文獻上明確記載梁元帝有此文。唐張彥遠作《歷代名畫記》，「探於史傳」，「旁求錯綜」，亦未提到梁元帝有此文。《梁書》所載梁元帝著述三百三十三卷；《南史》載有他的各種著述後，又記他有「文集五十卷」，《隋書·經籍志》

說「梁元帝集五十二卷」，又「梁元帝小集十卷」，其中都是否包括〈山水松石格〉，不得而知。我們現在能見到載有〈山水松石格〉文章的較早版本，是明代王紱的《書畫傳習錄》。但王本卻認為：「此文與長史筆法等篇，俱有古人傳習相承之意。其託名贗作，所勿計也。」由是可知，明王紱之前一傳此文為梁元帝所作。清《四庫全書總目》卷一一四中提到此文時說：「舊本題梁孝元皇帝撰。案是書宋〈藝文志〉始著錄，其文凡鄙，不類六朝人語。且元帝之畫，《南史》載有《宣尼像》；《金樓子》載有《職貢圖》；《歷代名畫記》載有《蕃客入朝圖》、《游春苑圖》、《鹿圖》、《師利圖》、《鶼鶴陂澤圖》、《芙蓉湖蘸鼎圖》；《貞觀畫史》載有《文殊像》。是其擅長，惟在人物。故姚最《續畫品錄》惟稱『湘東殿下工於像人，特盡神妙』。未聞以山水松石傳，安有此書也。」說此文「不類六朝人語」，部分可信，然失於籠統，未必所有話皆「不類六朝人語」，其中「秋毛冬骨，夏蔭春英」，不僅語似六朝，且用字之確，對仗之工，切狀之巧，正是劉宋時代「儷采百字之偶，爭價一句之奇」、「巧言切狀」❶風氣下之產物。又說梁元帝「工於像人（人物畫），特盡神妙」，但以「未聞以山水松石傳」，來否認其無此書，不論結論正確與否，其理由是站不住腳的，也不符合史實。晉宋之際宗炳所傳於後者皆人物畫，但他不僅能畫山水，而且是山水畫論之祖。況且梁元帝特別喜好山水，這在他的詩文中可以得到印證。喜好山水而畫山水，正是當時畫家的風氣。戴逵、戴勃、顧愷之、宗炳、王微、陸探微、蕭賁、張僧繇等人，差不多六朝所有大畫家皆於畫人物之餘而作山水畫，梁元帝又豈不能呢？姚最說他「心師造化」，「造化」不就是包括山水在內的大自然嗎？他的《游春苑圖》、《鹿圖》、《鶼鶴陂澤圖》、《芙蓉湖蘸鼎圖》，恐怕山水畫的成分還是不少的。且就當時風氣來看，顧愷之、宗炳、王微等畫家，善詩文者差不多都要寫幾句山水詩或山水畫論。雖不能說梁元帝必然會寫此文，但寫此文的可能性很大。

但〈山水松石格〉中大部分語言「凡鄙」，和梁元帝詩文風格迥異，尤其是最後「審問既然傳筆法，秘之勿洩於戶庭。」乃道地的民間畫工口氣，決非梁元帝之語，由是觀之，又非梁元帝之作也。

考文中「設粉壁」、「隱隱半壁」等語，可知作者所指的是壁畫。今日我們作畫多在紙上，談論繪畫則不言而喻知是在紙上，如果談到在絹上、壁上作畫，就要額外加以說明。在壁上作畫盛於六朝至盛唐，爾後的畫工畫畫仍多在壁上。文中談到「高墨猶綠，下墨猶䩄」，「筆妙而墨精」是和水墨畫有關，畫史所載，水墨畫起於盛中唐之際的王維。但在民間畫工的畫中，早就有了水墨畫❷。所以不可以今日所

❶ 見《文心雕龍・物色》。

論的文人畫史來衡量民間畫。文人畫的創造也許正來自民間畫工的啟示❸。中唐以後的畫論，便未有「粉壁」、「隱隱半壁」之語了。又此文中有「精藍觀寺，橋杓關城，行人犬吠，獸走禽驚。」一類複雜物，尤其是禽獸畫於山水中而占有突出的比例，乃六朝前期山水畫之特色，六朝之後，一般山水畫中多不畫此類物了。

綜上所述，此文下限是中唐，所以北宋韓拙直認為梁元帝之作而不疑。因此文至韓拙時，已流傳幾百年了。若偽託於北宋，韓拙豈能不疑？此文開頭一句「天地之名，造化為靈」，平典似《道德論》，確是六朝文風，且時時有「雅語」，又有對仗甚工者。如「行人犬吠，獸走禽驚」，又確為六朝山水畫之特色，而非唐山水畫之所有。末尾一句「秘之勿洩於戶庭」，又是道地的民間畫工語。因此，我認為：〈山水松石格〉起於梁，有可信的一面。可能本是梁元帝之作，後來流傳中屢經改篡增添，直到唐而成，基本上變了面貌。今存〈山水松石格〉一文，既有六朝語，又有隋唐語，既有文人語，又有畫工語；在畫史上，既反映了六朝山水畫面貌，又反映了隋及唐中前期之山水畫面貌。因此，分析和研究這篇文章時，就要特別注意。而且就文章的水平而論，不過是一些零零碎碎的口訣而已。雜亂和文義不通的句段，當是傳抄之誤。但其中有些提法以及對筆墨技巧等的探討，又頗有價值。

(一)格高而思逸

中國的藝術和文學，最厭惡和最忌諱的是：俗。所謂俗不可耐，俗不堪目，俗不可醫……，高雅才是人們所喜愛的，對於中國畫來說，筆墨的變化，顏色的豐富，形象的準確等，皆非太難之事，唯有格調高雅，最難達到。

〈山水松石格〉首次提到：

「或格高而思逸，信筆妙而墨精。」

這在繪畫理論上是一個重大的發明。這一句話是互為因果的關係，而非並列的關係。是說畫的格調高逸，其作者思想必高逸；也即作者思想高逸，作畫的格調方能高逸；用筆妙，畫上的墨色方能精致。後人常說的「筆妙墨精」，或「筆精墨妙」，

❷ 1976 年春，山東省嘉祥縣英山腳下發掘出隋代開皇四年 (584 A.D.) 一座壁畫墓，其中便有純山水題材的畫屏，即是以水墨畫成，然後敷色渲染。墓壁畫中還有一幅《天象圖》，其中桂樹用「落茄點」，比畫史所載米芾的「落茄點」早創六百多年。參見《山東畫報》1982 年 1 期。

❸ 沒骨法，據畫史所記，創於宋初的徐崇嗣，實際上，敦煌隋代壁畫中即有。據筆者觀察，在壁上作畫，先用顏色點，然後再用線勾，但用線勾太麻煩，為了省時省事，於是點後不勾，便成為沒骨畫，但當時並沒形成一種風氣。

是作為畫面上筆墨的效果而論的，這已改變了原來的思想意義，也減弱了其本來價值。

六朝的畫論，顧愷之的「傳神論」，宗炳的「以形寫形」，謝赫的「氣韻」，屬於一個體系，都是就客觀對象而論的；王微提出「寫太虛之體」，即寫出自己想像中的山水，姚最提出「立萬象於胸懷」，即畫自己胸中的對象，這二者屬一個體系，都是主張寫主觀對象。就藝術的規律而論，寫主觀（胸中）對象比寫客觀對象要進一步，在畫論上是一個大的貢獻。但於藝術的根源之地，藝術格調的高下之本質問題，似乎尚無人正式觸及。寫主觀對象、寫客觀對象，都不能完全解決一個人藝術格調的高下問題。

藝術格調之高，決定於人的思想之逸。西方學者常說的「風格即人」，馬克思也說過：「風格就是人」，「形式是我的精神的個性」❹。中國人說「書如其人，詩如其人，畫如其人。」同一客觀對象，在不同畫家筆下有不同的面貌，實是畫家的思想、人格、修養、胸懷的表現。有人落筆便不俗、有人作畫終生仍俗，根本問題在於人的思想與品格。魯迅說過：「美術家……他的製作，表面上是一張畫或一個雕像，其實是他的思想與人格的表現。」❺藝術作品是通過藝術家創作出來的，由於藝術家的思想和人格不一，其反映在作品的內容和形式的各種因素中就會表現出與眾不同的藝術特色。這種特色即是藝術家人品在藝術作品中的自然體現。所以「格高」也能體現出「思逸」，這就是藝術格調高下的本質問題。這一問題在此之前尚無人正式觸及。之所以用「正式」二字，是因為在顧愷之同時的戴逵、庾道季已有意識。據《歷代名畫記》所載，庾道季看了戴逵畫的行像之後說：「神猶太俗，蓋卿世情未盡耳。戴云：『惟務光當免卿此語耳』。」庾說戴的畫神猶太俗，並未追窮戴的技巧，而是說戴的身上還存在俗氣（世情未盡），這就一語道破了俗的根源。戴沒有接受庾的意見，針鋒相對的給以回答：「惟務光當免卿此語耳。」務光是夏代時人，「湯將伐桀，謀於光，光曰：『非吾事也。』湯曰：『伊尹何如？』光曰：『強力忍詬，不知其他。』湯克桀，以天下讓於光，光曰：『吾聞亡道之世，不踐其土，況讓我乎？』負石自沈於廬水。」務光是一個未有世情的人，帝王向他請教，他不買帳，把天下讓給他，這對於名利之徒來說，是百年難遇、百求而不得的事，他卻大罵一通而後自殺了。戴的意思是：人在世俗中生活，總有些世俗氣，總要反映到畫中去；除非務光能免，因為務光沒有世俗氣。他的話是和庾針鋒相對的，但反映的精神意義卻是一致的，即人的思想、精神氣質一定會反映到畫中去。

❹ 見《馬恩全集・評普魯士最近的書報檢查令》。

❺ 《魯迅全集》卷二，頁49。

到了〈山水松石格〉，正式提出「格高而思逸」，既是科學的總結，又是偉大的預見，愈到後來愈見其作用。唯人之思高逸其畫格才能高逸，一語道破了藝術的本質，把繪畫藝術的奧妙挖掘到最深處。繪畫之所以各家有各家的面貌，正是各家之「思」不同，唐代山水畫最著名的有三家，其一是李思訓，李自幼受宮廷紙醉金迷生活的薰陶，雖曾一度潛逃，而後又回到了皇宮，他那富麗堂皇的畫風正是他嚮往富貴思想的反映。吳道子曾闖蕩江湖，好酒使氣，甚至要觀劍以壯其氣才能作畫，反映在他的筆下山水是怪石崩灘，氣勢磊落。王維「晚年唯好靜，萬事不關心」，是一個典型的隱士型人物，他既無李思訓的嚮往富麗豪華的思想，也無吳道子剛猛豪爽的氣質，他清淡寡欲，知足逍遙，反映在筆下，也是柔性的線條和水墨渲淡的色調。

說技術是生產力，說藝術是意識形態，可見二者有很大的區別，正因為藝術本來就是人的思想意識的表現，這不僅是內容，尤其在風格。「格高而思逸」五字早已透露了這方面消息。明乎此理，作畫者欲其格高，工夫便要在畫外，首先在於人格的鍛煉，心胸的涵養。《芥舟學畫編·立格》云：「筆格之高下亦如人品，……夫求格之高其道有四：一曰清心地以消俗慮；二曰善讀書以明理境；三曰卻早譽以幾遠到；四曰親風雅以正體裁。具此四者格不求高而自高矣。請申其說，筆墨雖出於手，實根於心，鄙吝滿懷，安得超逸之致？」其說雖和今日的思想有些距離，然細究之，確有可取之處。所以「格高而思逸」的提出在理論上的深度和影響，應該引起足夠的重視。

此外，文中還提到「設粉壁，運神情」。「設粉壁」是物質的準備。「運神情」是精神的準備，不說「運筆」而說「運神情」，這就更加深入，筆受手使，手受心運，歸根到底是神情的運動。

中國畫自「格高而思逸」這一思想形成之後，愈到後來就愈強調人品人格思想學養的重要性，這在以後的畫論中皆可見到。

(二)筆妙而墨精

「格高而思逸」是十分重要的，但這是對有一定的繪畫技巧者而言的；對完全沒有繪畫技巧者則無可言。「筆妙而墨精」則是談繪畫的具體問題。一幅畫是優是劣，畫面上的墨是否精，最為關鍵，若惡墨、亂墨、髒墨、沒有骨力的墨等等，則畫不可能佳。但墨之精完全依靠用筆之妙，謝赫把「骨法，用筆是也」放在「六法論」第二位，是頗有道理的。因而，要畫好畫，必須首先掌握好用筆之法。畫家終生努力，在繪畫技巧方面，也主要是練習研究用筆之法，這是人人皆知的。筆法不妙則

墨法不可能精。但用筆之妙，雖靠技巧，終究又受「思逸」的限制，「思」不逸，用筆則無可妙，這問題，在唐宋的畫論中談得更多。

此外，〈山水松石格〉中談到很多具體的創作問題，如：

「設奇巧之體勢，寫山水之縱橫。」

畫山水畫，源於自然，但不能完全同於大自然。〈山水松石格〉中這句話是要求畫家下筆要出奇，體勢要奇巧，不可一般化；要寫出山水之縱橫氣勢。西方畫家要求作畫絕對忠於大自然，甚至在理論上也要做大自然的兒子，或做大自然的孫子。中國畫家要駕馭大自然，選擇大自然，再造大自然。即使對景寫生，也不一定取一時一處之景，董其昌在《畫禪室隨筆》中說：「山行時，見奇樹，須四面取之，樹有左看不入畫，而右看入畫者，前後亦爾。」務要出奇才能入畫。清初龔賢說：「恐筆墨真，而丘壑尋常，無以引臥游之興。」（見周二學《一角編》）也和「寫山水之縱橫」意思差不多，這其實就是反對「自然主義」。早期山水畫「鈿飾犀櫛」，根本沒有「奇巧之體勢」，更無「山水之縱橫」，當時提出來這種認識，意義是很重大的。

文中又提出「褒茂林之幽趣，割雜草之芳情。」畫茂林和雜草，不是取其形，而是要取其幽趣和芳情，這不僅要去除自然主義，還要賦於作者個人的感情色彩，也是傳林、草之神了，能畫出林之「幽」和草之「芳」，才是真正的藝術品。

「有常程」和「無正形」。

〈山水松石格〉中提出「丈尺分寸，約有常程；樹石雲水，俱為正形」。是說畫山水要有一個大概的比例，傳為王維的〈山水論〉有云：「丈山尺樹，寸馬分人」，可作此語之注。如果「人大於山，水不容泛」，便不合比例了，早期山水畫中這種不合比例的現象還是很嚴重的。至於樹石雲水，無固定模式，無固定形狀。「有常程」和「無正形」的提出，對於創作有一定的啟發。

蘇東坡在〈淨因院畫記〉中曾說過：「余嘗論畫，以為人禽、宮室、器用，皆有常形。至於山石、竹木、水波、煙雲，雖無常形而有常理。常形之失，人皆知之，常理之不當，雖曉畫者有不知。」又說：「雖然常形之失，止於所失而不能病其全。若常理之不當，則舉廢之矣。以其形之無常，是以其理不可不謹也。世之工人或能曲盡其形，而至於其理，非高人逸才不能辨。」蘇東坡這段話影響很大，很多學者加以研究，然這段話可能是受了〈山水松石格〉的影響。因為宋人是見到梁元帝的〈山水松石格〉的。

「秋毛冬骨，夏蔭春英。」

就是要表現山的四時不同之景象。但《山水純全集》中引用這句話是：「梁元帝

云：『木有四時，春英夏蔭，秋毛冬骨』」。並作了解釋云：「春英者，謂葉細而花繁也；夏蔭者，謂葉密而茂盛也；秋毛者，謂葉疏而飄零也；冬骨者，謂枝枯而葉槁也。」這裡加了「木有四時」四字，為今所見〈山水松石格〉中所無。若原文果此四字，則毛、骨、蔭、英完全指樹而言，反而不如現在所見的無此四字好。

「高嶺最嫌鄰刻石，遠山大忌學圖經。」

「峭峻相連者嶺」，雖峭嶺相連，但畢竟是一個整體，不可像刻石一樣相鄰。「遠山無石」，山之遠觀則渾然一片，所以最忌像圖經一樣輪廓太清楚或交代太有緒。《山水純全集》也說「不分遠近深淺，乃圖經也。」圖經是地形指示圖，就不是藝術了。

「水因斷而流遠。」

畫面上的水流若全現出，因尺幅所限，不可太長，則無法顯其遠。敦煌早期壁畫中的山水就是如此。若一道水流時隱時現，或藏於山、石、樹之後，或伸出畫外，則有不盡之意，顯得源遠流長。所以，畫面上景不可全露，所謂「景愈露景愈小，景愈藏景愈大。」

「路廣石隔，天遙鳥征。」

路藏於石後，則路廣容人想像；天空有小鳥，則可表現遙遠，同時畫面豐富，不單調。

這些問題，現在看起來，不足為奇，但在早期山水畫創作中，還是頗有價值的。

㈢色彩的冷熱和「破墨」的價值

中國畫後來因受道家思想的影響，只重水墨，而忽視了對色彩的研究。實際上，中國早期繪畫也和世界各國繪畫一樣，主要依靠色彩。謝赫「六法論」中就把「隨類，賦彩是也」作為一法。而墨只用於勾線，勾線後全靠色彩賦染。所以，色彩占有重要地位，理應加以研究。

〈山水松石格〉中提出：

「炎緋寒碧，暖日涼星。」

這是中國畫論中第一次對色彩研究，而且較為深刻。可惜在唐以後便沒有繼續下去。

「炎緋寒碧」，即紅（緋）顏色給人熱（炎）的感覺，綠（碧）顏色給人以寒的感覺。色彩有冷暖的感覺，這是第一次明確提出來的，也許還具有世界意義。在此之前，據《歷代名畫記》轉引漢張華《博物志》云：漢桓帝時的劉褒「曾畫雲漢圖，人見之覺熱。又畫北風圖，人見之覺涼」（按：此條內容，我在《博物志》一書中未

查到，恐佚），可謂對畫面給人冷熱感覺的第一次研究，但使人覺熱、覺涼的因素是什麼？未有明確披露。而本文卻明確指出「炎緋寒碧」，實乃精論，值得大書而特書的。它說明了一千多年前我國的畫家、畫工已經對色彩的感覺作了深入的研究。實際上，任何顏色本身並不具備冷暖的因素，紅顏色給人熱的感覺，它本身並不熱，碧顏色亦然。在科學不太發達的時代，熱莫過於火，寒莫過於冰，火呈紅色，冰帶碧色（雖然冰本身無色），由火及紅，由冰及碧，在人們腦子裡形成了條件反射，套用美學上一句話叫「美的感受」，是「人的本質力量對象化而產生了美」。

顏色給人以冷暖的感覺，畫上物象本靠顏色來表現，物象本身也給人一種感覺，所以，本文又提到「暖日涼星」。日本是暖的，星本是涼的，要在畫上也達到暖和涼的效果，這是作畫者必須用心研究的。

在研究顏色的同時，也對水墨的色彩效果開始了研究。本文提到「高墨猶綠，下墨猶䵟」。其中「高」和「下」，可以有兩種理解，一是山的高處，其墨色表現出綠色的效果，山的下處墨色表現出䵟（赭紅）的效果；一是濃墨給人以綠色的感覺，淡墨給人以䵟色的感覺。具體哪一種意思，還待於進一步研究。但不論哪一種理解法，都表現了墨的不同彩色感。武則天時的殷仲容作畫「或用墨色，如兼五彩」，正是這個道理。荷花、菊葉、松、竹、梅皆可用墨去畫，但人們並不以為花葉梅竹便是黑色。當然綠色的竹子也可以用硃砂去畫，蘇東坡就畫過硃竹，但是這種方法卻很少有人接受，當時就有人責問蘇東坡：竹子哪來紅色？但是卻從來無人責問以墨作竹的人。墨分五彩，而不聞硃分五彩或綠分五彩；山石實際上是黑色的很少，但水墨山水畫自唐興起後卻一直占統治地位。我在前面文章中說過，這是受了道家思想和玄學的影響，以墨代色。因為墨色是色中的王色、天色、母色，具有統治其他顏色的能力。所以中國畫的骨幹是水墨畫。雖然有人嘗試以硃代色、代墨，終不能形成統宗，也無法達到墨的效果，原因是在中國顏色中，其他顏色皆不居於天色、王色、母色的地位，皆不能具五色、兼五彩。「高墨猶綠，下墨猶䵟」的提出，在理論上已奠定了以水墨代五彩而作水墨山水畫的基礎。

本文還提出「破墨」，即水墨渲淡。當時的破墨非今日所謂濃淡相破的破墨，乃是濃墨中摻加清水，因加水量的多寡將墨分破成不同層次，然後用濃淡不同的墨水去渲染山石的陰陽向背、高下凸凹。「破墨」大抵始於王維。《歷代名畫記》卷一〇記王維有云：「余曾見破墨山水，筆跡勁爽。」王維晚年，思想由莊而入禪，他無意於炫人，只以筆墨自娛。於是不用顏色，因改用水墨。在王維之前，畫家用墨是不加水的，只一種墨色，而且僅用墨勾線，以線勾出物體的形狀後，再填以各種顏色。

到了王維始發明用水破墨，墨有濃淡各種層次，於是以墨代色。若磨濃的墨不知加水，僅能用於勾線，或者代一種濃黑色，就不能兼五彩。但王維的「破墨」可能受了民間畫工的啟示，到了王維才形成一種風氣。前面說的「落茄點」，在隋代已有，但到了米芾手中才形成流派。還有沒骨法，畫史上定為宋初徐崇嗣的創造。其實，敦煌隋代壁畫中已見。畫工畫花瓣、樹葉等，先點色，後勾線，但勾線太麻煩，於是點色後便不勾了。效果也很好，就這樣下去了。不過，形成沒骨法，到了徐崇嗣才成功而且產生影響。所以，不論是否是王維受了民間畫工的影響，王維對「破墨」的貢獻是十分巨大的。《筆法記》云：「墨者，高低暈淡，品物淺深，文彩自然，似非因筆。」《圖畫見聞志》卷一云：「皴淡即生窊凸之形，每留素以成雲，或借地以為雪，其破墨之功，尤為難也。」《山水純全集》有云：「夫畫石……層疊厚薄，覆壓重深，落墨堅實，堆疊凹凸，深淺之形，皴拂陽陰，點勾高下，乃為破墨之功也。」都道出了以水破墨而渲染的效果。

「破墨」的發明，為中國水墨畫的成立和豐富、為中國畫進入水墨世界，打下了基礎。水墨本由一種黑色加水而變為能代替五彩的多種墨色，水墨的功能加大了，性質也變了，中國畫自唐末五代之後，水墨畫一直居主流地位，「畫道之中，水墨最為上」 ❻，「破墨」的功勞不容忽視。中國畫在本質上異於西洋畫，「破墨」是重要因素之一。

　　❻　傳為王維的〈山水訣〉。

唐五代 畫論

一 「書畫之藝，皆須意氣而成」
──《歷代名畫記》

中國繪畫，到了漢末，方有文人參與，六朝大盛，於是出現了理論。唐代數百年，經濟繁榮，局勢相對穩定，繪畫也隨之大發展，不但像王維這樣的大詩人，連貴族李思訓一家，官至宰相的閻立本、楊炎、薛稷、韓滉等人都從事繪畫，至於皇帝李世民、李隆基及其皇室貴族們喜愛書法藝術更為普遍。作品多了，公私收藏也就成了風氣。人們需要瞭解繪畫的歷史和系統的理論，於是大型的繪畫史論著作也就應運而生。中國乃至世界上最早的繪畫通史著作《歷代名畫記》就在唐末產生了。作者張彥遠（約 815～875 A.D.）字愛賓，河東（今山西永濟）人，生於三世宰相之家，家藏六朝隋唐時期名畫甚豐，於是於大中元年 (847 A.D.) 著成了這部被稱為「畫史之祖」的《歷代名畫記》，其中也有不少精粹的理論。

　　前面提到「格高而思逸」問題，在唐代這一問題被普遍的提出。張彥遠在敘述吳道子時特別強調「書畫之藝，皆須意氣而成。」這個「意氣」指的是性格、氣質、情緒、志趣，尤指由於主觀、偏激而產生的極端的情緒。這正是大藝術家創作成功的根本所在。繪畫理論中的「傳神」、「氣韻」等，皆是就繪畫作品的本身而論，乃是欣賞的標準和畫家作畫所要達到的目標。但每一個人創作時無不想達到藝術要求的最高目標，這當然需要一定的技巧，但掌握一定繪畫技巧的人數也不會太少，然而要成為大畫家，卻非易事。其根本之地即在畫家的「意氣」，「意氣」的特殊卻不是人人皆有的。它的鍛煉和培養不在畫內，而在畫外，宋人說的「人品既已高矣，氣韻不得不高。」（《圖畫見聞志》卷一）「氣韻」之高，不在技巧，而在「人品」。明人說的「讀萬卷書，行萬里路」（董其昌語），其目的也在「意氣」的培養，而不是技巧的修煉。唐人這一理論的發現，乃是藝術理論史上的最大進步。它已把藝術家和藝術成功的奧秘挖掘到最深處。以後的畫論，凡論至最精處，也不過在此一圈內翻變。張彥遠在介紹畫家錢國養時，引用了竇蒙的兩句話「衣裳凡鄙，未離賤工，格律自高，足為出眾。」張彥遠說：「既言凡鄙賤工，安得格律出眾。竇君兩句之評，自相矛盾。」也和以上的思想相一致。一個凡鄙的人，絕不可能畫出格調高的作品。

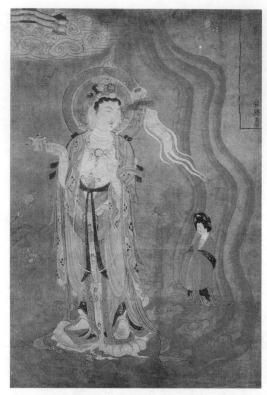

唐　引路菩薩

這裡要說明的，農民質樸稚拙，其作品也會質樸稚拙，但和凡鄙無涉。

張彥遠因吳道子觀裴旻將軍舞劍而「揮毫益進」得出以上結論。朱景玄在《唐朝名畫錄》中也提到這件事，謂之「觀其壯氣，可助揮毫。」繪畫要用「壯氣」相助，可見已知其精神的作用。

早於張彥遠的詩人白居易在〈記畫〉文中記載畫家張敦簡「得天之和，心之術，積為行，發為藝。」「然後知學在骨髓者自心術得，工侔造化者由天和來。張但得於心，傳於手，亦不自知其然而然也。」張氏作畫「不自知其然而然」即是由性情所流露，其「心之術，積為行」乃是重要作用，可見唐人已普遍認識到繪畫以外的作用，即人的自身修養的重要作用了。

張彥遠還提出「意存筆先，畫盡意在」問題（見《歷代名畫記》卷二），這個「意」和上面「意氣」的意有一點聯繫，但更多的是指情意和激情，一般學者解釋為作畫前的構思，未必切意。因為「畫盡意在」指的是情意猶在，不可能指「構思」猶在，而且張彥遠接著便說：「意不在於畫，故得於畫矣」。構思怎能不在於畫呢？但這個意也包括作者作畫前對所要表達的藝術境界所產生的思想感情和藝術表現意欲，不

畫出來不快。但卻不是指畫的本身。作者作畫前如果無「意」，而只是提筆追摹物象，是不能成其為藝術的，作者也只能稱為畫匠而不能稱為畫家，正因為作者（畫家）先有一定的情意和激情，靠其「意」驅動筆，使其胸中的情意和激情得以發洩和表現出來，這樣的作品才能見出畫家的精神狀態和意識，即使畫盡，其意猶在。張彥遠又說：「夫運思揮毫，意不在於畫，故得於畫矣。不滯於手，不凝於心，不知然而然。」正因為畫家作畫是靠情意和激情驅動，畫面只是意的外化，所以，作畫時才「不知然而然」。如果揮毫時老是想著畫，情意和激情就會消泯，畫什麼？就會「凝於心」，怎麼畫？就會「滯於手」。畫出來可能只是標本或地形圖，那就不是藝術品的畫了。

「意存筆先」，意達而已，就不必「歷歷具足」。張彥遠提出：「夫畫物特忌形貌采章，歷歷具足，甚謹甚細，而外露巧密。」（同上）作畫只是「意氣」的表現，情感的傳達，如果老是在物的形貌采章上下功夫，就失去了藝術的意義了。接著張彥遠又說：「所以不患不了，而患於了；即知其了，亦何必了，此非不了也，若不識其了，是真不了也」，凡事沒有盡端，不了了之即是了，畫家一定要控制自己，意達而已，不必修修補補，增增添添，而失去藝術的情趣。

「書畫用筆同法」也是張彥遠第一個提出的，他總結了陸探微作一筆畫，精利潤媚，新奇妙絕，是借鑒了王子敬（獻之）的一筆書。張僧繇用筆點曳斫拂是依衛夫人筆陣圖。吳道子曾「授筆法於張旭」。因而他得出結論，繪畫的好壞皆本於立意而歸於用筆，「故工畫者多善書」（卷一）。書法本來晚於繪畫，但因從事書法者多是文人，故發展變化較大，正因為是文人之事，故影響也大，後來繪畫反借鑒書法用筆。中國早期繪畫用線皆細勻圓轉而無變化，這就是篆書的筆意。篆書發展到隸書，用筆有提按轉側、粗細頓折等變化，繪畫線條也隨之而出現變化。至於草書、行書，用筆變化更多，更能顯示作者情性。之後，寫意畫也隨之出現。到了元代，文人作畫，全如寫字。這也是中國繪畫不同於世界上其他繪畫的特點之一。

張彥遠還提出繪畫的社會功能是「成教化，助人倫，窮神變，測幽微，與六籍同功，四時並運」，以及提出作畫以「自然」為上，神、妙、精次之等觀點。我將在下面再作介紹。

二 「萬類由心」
──《唐朝名畫錄》

《歷代名畫記》是世界上第一部繪畫通史,同時出現的《唐朝名畫錄》則是世界上第一部繪畫斷代史。故又稱《畫斷》或《唐朝畫斷》,都是唐代繪畫發展的結果。作者朱景玄,唐翰林學士,會昌 (841～846 A.D.) 時,官至太子諭德,他自己在「吳道玄」條中說「景玄元和初應舉,住龍興寺。」「元和」是西元 806～820 年,則朱景玄比張彥遠年齡稍長。

《唐朝名畫錄》既是畫史,也是畫品,其中把畫分為神、妙、能、逸四品,我也將在下面介紹。對繪畫藝術的品格出於人的精神,而不僅僅出於筆墨技法等看法也和張彥遠等人看法相同,本文不再贅述。朱景玄對繪畫藝術突出的看法主要出於他的「序」,他說:「畫者,聖也;蓋以窮天地之不至,顯日月之不照,揮纖毫之筆,則萬類由心;展方寸之能,而千里在掌。」強調繪畫不是自然的再現,提出「萬類由心」。心的作用,意氣的顯現,表現出來才是真正的藝術,心不同一般,意氣異於尋常,藝術才不同一般,才異於尋常,才有藝術的魅力。唐朝之前的藝術尤其是雕塑,都不是寫實的,然而都有一股震撼人心的氣勢。就是強調心的作用之結果,宋人講究法度、真實,藝術細膩了,真實了,其氣勢和魅力消失了。當西方繪畫以極盡摹仿自然(包括真實的人體)為能事時,中國畫論中卻一再提出「萬類由心」的原則,這在世界畫論史上都是十分先進的。

朱景玄還指出:「至於移神定質,輕墨落素,有象因之以立,無形因之以生。」「移神」即變易精神,或人的情緒十分激動,或心境十分寧靜,總之不同於一般,這時候才能產生作畫之意欲;「質」指繪畫本體。「移神」才能有畫,以輕墨落於絹素上,本來存在的形象則可以成立於絹素上,本來不實際存在的東西,但因在心中想到了,也可以在畫上出現。這「無形」可以指心中想像的內容,也可以指氣勢、韻度等感人的藝術魅力。但都是心的感受。「畫乃心印」,宋人更明確地感受到了。

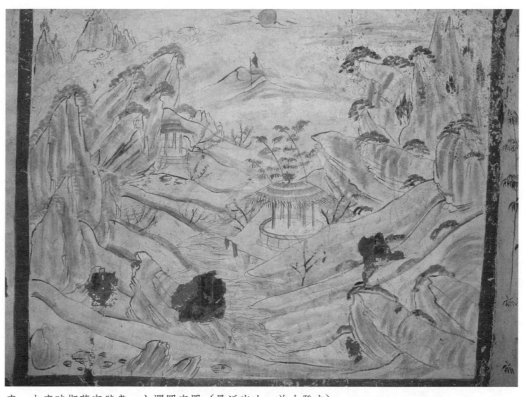

唐　中唐時期墓室壁畫　山澗圓亭圖（最近出土，首次發表）

三 「圖真」和「六要」
——《筆法記》

《筆法記》的作者荊浩，字浩然，號洪谷子。生長於唐末，卒於五代初梁。河南沁水（今河南省濟源市）人。其地處太行山南麓。

荊浩業儒，博通經史，善屬文，能作詩，博雅好古。在唐末天下大亂之際，荊浩退藏不仕，隱居於太行山之洪谷，致力於山水畫的創作和研究。他經常登山，觀看古松、怪石、祥煙……，在他進入創作之前，嘗攜筆寫生數萬本，同時注意研究古代畫法和畫理。

他所著的《筆法記》，生前即被進之秘閣。

荊浩作畫，自云：「吳道子畫山水有筆而無墨，項容有墨而無筆。吾當採二子之所長，成一家之體。」可知荊浩的山水畫是有筆有墨的。荊浩的筆墨不是吳道子、項容筆和墨的組合，他的所謂筆乃是有勾有皴，他的所謂墨乃是有陰陽向背的效果，是山水畫技法完全成熟的標誌。

又從荊浩批評李思訓的畫「雖巧而華，大虧墨彩」，以及讚揚王維「筆墨宛麗，氣韻高清」，讚揚張璪畫「氣韻俱盛，筆墨積微，真思卓然，不貴五彩」，可以看出荊浩的山水畫主要用水墨畫成。

現存的《匡廬圖》，在宋代就被定為荊浩真跡，至今圖上仍有宋人（原稱宋高宗）題「荊浩真跡神品」六個字。此作即非荊浩手筆，亦必近於荊浩的山水畫，作為研究荊浩的山水畫面貌，尚有參考價值。《匡廬圖》的畫題係後人誤定，所畫實為太行山之景。其中石質堅硬，氣勢雄偉。整幅畫上面留天，下面留地。右下角臨水淺坡，畫幾株松樹，枝葉甚茂。左半畫水，水中有一人撐船。向上絹幅的中間，危峰重迭，壁立千仞。正如米芾說的「雲中山頂，四面峻厚」，而且山頂多置松樹或「密林」。山腰和山腳各有院落一，山中飛泉數道，右面山中伸出一條小道，道上有一人趕著毛驢在行路。畫的左下角至右面是靜靜的水面，遠處和天色相連接，所以畫的左下角、右面及上面空疏，其餘密。原畫是用水墨畫在絹上，石法圓中帶方，皴染兼備，層次分明，樹枝瘦勁。整個山勢峻拔挺峭，石質感很強。

荊浩長期隱居在太行山的崇山峻嶺之中，對北方的山勢認真觀察體會，他畫的山體現了北方山的特色。

荊浩的山水畫是前無古人的，他開創了北方山水畫派，他的山水畫標誌著中國山水畫的成熟。

他的理論著作《筆法記》對後人影響尤大。

我已敘述過凡屬山林之士，多少都具有一些道家（莊學）思想。在他們不得志時往往遁跡山林，怡悅情性。而山水畫最近於道家思想，道家思想又對山水畫的影響最大。

荊浩本「業儒、通經史」，他早年未必不想入世——通過仕途而成材。適遇唐末大亂，他不得已而隱居太行山——過著出世生活，放情林壑，潛心詩畫，於是道家思想占了上風。然而儒家思想亦不會完全消失。這在他的《筆法記》中留有明顯痕跡。他登神鎮山看大樹「蟠虬之勢，欲附雲漢」，嘆息曰：「成材者爽氣重榮，不材者抱節自屈。」❶又云：「乃知教化，聖賢之職也。」他認為一個畫家潛心於畫，要寡欲，「嗜欲者，生之賊也。」他認為山水畫的作用是「名賢縱樂琴書圖畫，代去雜欲。」這裡，荊浩否認了用圖畫去做「明戒勸，著升沈」的政治工具，比宗炳、王微還要坦率。其實古代的山水畫真的有「勸戒」作用者並不多，多是莊學之士用以自娛的方式。但它的社會功用仍然是存在的，我將在本書最後論及，這裡所說的「去欲」、「縱樂」也可以說就是其社會功用之一吧。

荊浩看到古松，「因驚其異，遍而賞之」，這就是一個藝術家因美的衝動而促使他「明日攜筆，復就寫之」，而形成了他寫生「數萬本」的真實動機。但要真正地寫出松的「真」來，技巧的修煉是不可少的，所以要「終始所學，勿為進退。」「願子勤之」、「習其筆術」。因之，「筆法」、「圖畫之要」、「圖畫之軌轍」也是必須研究的，所以才成就了荊浩這篇《筆法記》。

《筆法記》道出了以下諸問題，值得汪視。

(一)圖 真

荊浩在《筆法記》中強調作畫要「圖真」。「圖真論」乃是《筆法記》的中心之論，是繼顧愷之、宗炳、王微的「傳神論」，謝赫的「氣韻論」之後的進一步說法。「圖真」的本質就是「傳神」，就是「得其氣韻」，而不同於一般的形似。「似者，得

❶ 現存《筆法記》一書，脫誤甚多，本節引文根據各版本《筆法記》和《山水純全集》等書校勘，擇善而從。

其形，遺其氣。」「真者，氣質（應為韻）俱盛。」（見《筆法記》，以下引文多出此篇。）但荊浩並不排斥「華」。他說：「凡氣傳於華。遺於象，象之死也。」華就是美，無華則不成為藝術，但華由實而得以成立方可稱為藝術的華。「不可執華為實。」實就是物之神、物之氣、物之韻，也就是「真」。所以荊浩提出的「真」乃是傳神和氣韻的更深切說法（唐人論詩論文最喜用「真」，李白詩論中對美的要求就是「真」）。荊浩所說的氣「遺於象」乃是無氣之象（形），乃是「得其形，遺其氣」的「似」，也就是「死也」。所以，不可以為「似」就是「真」。

為了進一步加強對「真」的把握，荊浩又以「物象之原」，物之「性」來強調。他說：「子既好寫雲林山水，須明物象之原。夫木之生，為受其性。」「松之生也，枉而不曲……如君子之德風也。有畫如飛龍蟠虯、狂生枝葉者，非松之氣韻也。」「柏之生也，動而多屈，繁而不華，捧節有章……」，「山水之象，氣勢相生。」所謂「物象之原」即物所得以生之性，性即是神，即是氣韻。在山水畫中，若僅言神和氣韻，往往會使人誤會成為只是一種氣氛。所以，荊浩用物之「性」來表達。有了物之「性」，神或氣韻才有所附。繪畫作品能窮盡物之性，才能現「物象之原」，才可謂得物之「真」。物之性、物之原是物之本質、物之實，非僅形似也。所以「若不知術，苟似，可也；圖真，不可及也。」

(二)六　要

山水畫要達到「圖真」的目的，須明「六要」。

荊浩所謂「六要」：一曰氣，二曰韻，三曰思，四曰景，五曰筆，六曰墨。

氣和韻的意義，和謝赫提出的氣、韻意義相同。不過謝赫提出的氣韻乃指人物畫，指的是人體呈現出姿和態、情和趣所給以人美的感受。也可以說氣韻即神，即神姿、神態、神情。氣韻又可以代表兩種極致的美，氣代表陽剛的美，韻代表陰柔的美。氣乃指人或物的骨體，韻乃是這種骨體所流露出的風姿美感。氣、韻本指人物畫，荊浩則指的是山水畫，山水的骨體以及所流露出的美感不同於人物，無法像人物畫那樣取其氣韻，只好以筆取氣，以墨取韻，以筆取其山水的大體結構得其陽剛之美，以墨渲染見其儀姿得其陰柔之美。

「氣者，心隨筆運（《山水純全集》作：『隨形運筆』，更妙），取象不惑。」即是要心手相應，下筆肯定、迅速，方可見其生氣。山水畫有生氣即神在其中了。這就是得山水「真」的第一個條件。否則，心手不能相應，取物象左右遲疑，欲行又止，則不可能見有生氣，亦則無「真」矣。

「韻者，隱跡立形，備儀不俗。」指的是用墨皴染，「隱跡」指無人為斧鑿之跡，所謂玄化而自然。「立形」指顯示物象之形，但要備其儀姿而不俗，方有韻味。當然韻還包括氣本身的韻。有韻，才是「真」的表現。

氣韻本指人物對象，和筆墨無涉，但在山水畫中，要靠筆取氣，靠墨取韻。所以，氣、韻和筆墨聯繫起來了。荊浩之後，論畫之氣韻者，往往更多地指筆墨技巧。

「思者，刪撥大要，凝想形物。」通過思而取物之真。所謂去粗存精，去偽存真。

根據莊子思想，「真者，所以受於天也，自然不可易也，故聖人法天貴真，不拘於俗」《莊子・漁父》。但自然界有時受到華偽的影響，「真」亦會被隱藏起來，被非本質的東西所埋沒。所以，莊子雖然主張「法天貴真」，但對存有華偽的外表，他又強調用雕鑿，所謂「既雕既鑿，復歸於樸。」荊浩的「刪撥大要，凝想形物」就是這個意思。

「景者，制度時因，搜妙創真。」景的表現，固然要突出季節（時因）性，更要搜其妙而創「真」。

「筆者，雖依法則，運轉變通。不質不形，如飛如動。」用筆表現物的法則、形體，運轉變通，但不能受形質的拘束，要如飛如動。這裡正和「氣者」相通。

「墨者，高低暈淡，品物淺深，文采自然，似非因筆。」用濃淡不同的墨皴染出物的高低、淺深、去其斧鑿之痕，而達到「文采自然」。這裡正和「韻者」相通。

荊浩提出山水畫的「六要」以代替謝赫的「六法」。值得注意的是荊浩完全不提「賦彩」，而以「墨者」代之。這表明唐代水墨山水畫的發展，用墨的技巧達到了能代色彩而更勝之的效果。他在下面評論「自古學人」時，更說得分明。

繪畫的真與不真，是品評作品優劣的重要依據。荊浩根據「真」的程度提出「神、妙、奇、巧」四個品第。這一點確實要比謝赫分等第、分名次要科學一些。

(三)四　品

「神者，亡有所為，任運成象。」即無所用心地任運成象，這是長期的技巧修煉，使技巧和精神自由表現的抵抗性得以克服，於是技巧和精神完全融合為一體，達到自然受於天的「真」。這和張彥遠在《歷代名畫記》中提出的「自然」品第相同。乃是最「真」的作品，故稱為神品。

「妙者，思經天地，萬類性情，文理合儀，品物流筆。」「妙者」次於「神者」，其技巧和精神不能完全融為一體，但經過思經天地，深入於物之情性中去，仍然可以「合儀」、「流筆」。

「奇者，蕩跡不測，與真景或乖異，致其理偏。得此者亦為有筆無思。」奇者又次之，其用筆雖能變幻莫測，但作品與真景乖異，致其理偏。奇雖奇，然不真。

「巧者，雕綴小媚，假合大經。強寫文章，增邈氣象，此謂實不足而華有餘。」「假合大經」指貌合而神不合。「強寫文章」指用彩色（文章）強寫。「實不足而華有餘」謂之巧。這樣作品「雕綴小媚」，功夫不深。

神、妙、奇、巧，四種品第是由真而漸為不真的品第。

(四)四　勢

關於用筆，荊浩提出「四勢」，謂「筋、肉、骨、氣」。

「絕而不斷謂之筋」；「起伏成實謂之肉」；「生死剛正謂之骨」；「跡畫不敗謂之氣」。

與此相反，則「墨大質者失其體，色微者敗正氣，筋死者無肉，跡斷者無筋，苟媚者無骨」。《山水純全集》有云：「凡畫宜骨肉相輔也。肉多者肥而渴（濁）也。柔媚者無骨也。骨多者剛而如薪也。筋死者無肉也。跡斷者無筋也。墨大而質樸者失其真氣。墨微而怯弱者敗其真形。」則與此論有關。

(五)二　病

荊浩指出畫有二病，一曰無形，二曰有形。

「有形病者，花木不時，屋小人大，或樹高於山，橋不登於岸，可度形之類是也。」

「無形之病，氣韻俱泯，物象全乖，筆墨雖行，類同死物。」

有形病問題出在景上，當然會影響物之真。但無形病，形雖無誤，神（氣韻）全無，所以不真。故曰「物象全乖」，「類同死物」。而且這種病「不可刪修」。克服了二病，才能使其「真」。

荊浩尤提出了「忘筆墨而有真景」的不凡之論，這是一個偉大藝術家和理論家的切膚之談。一個畫家如果不能克服筆墨技巧的拘限性，寫景時還時時想著筆墨，是很難寫出真景的。大藝術家直以自己的精神作畫，筆墨只是流露感情的工具，作畫時是忘卻筆墨的。《廣川畫跋》亦云：「夫為畫而相忘畫者，是其形之適哉。」但這種忘卻筆墨是平時長期修煉，將技巧融於精神之中的結果。

根據上述觀點，荊浩評論了「自古學人」，他說：「隨類賦彩，自古有能，如水暈墨章，興吾唐代。」可見水墨畫興於唐代，而唐之前（自古）皆是「賦彩」畫。「張僧繇所遺之圖，甚虧其理」。張僧繇以色彩沒骨畫出凸凹山水，是沒有筆墨的，所以說他的畫「甚虧其理」。張僧繇的沒骨山水，在五代之後基本上是絕跡的。「李

將軍理深思遠，筆跡甚精，雖巧而華，大虧墨彩。」李思訓的山水畫是用青綠顏色寫出，雖巧而過於華，少於實，又大虧墨彩，只符合於「雕綴小媚」、「強寫文章」的「巧者」。當然荊浩是出於推崇提倡水墨畫的思想來評論青綠山水的。他認為張璪所畫樹石「氣韻俱盛，筆墨積微，真思卓然，不貴五彩。」張畫是「六要」俱備的畫，所以，「曠古絕今，未之有也。」這大約相當於神品。「麴庭與白雲尊師，氣象幽妙，俱得其元（玄），動用逸常，深不可測。王右丞筆墨宛麗，氣韻高清，巧寫象成，亦動真思。」王維的畫雖不是任運成象，但亦動真思，且筆、墨、思、景、氣、韻俱備，基本上也是符合六要的作品。此外，他評論項容山人的畫「放逸，不失真元氣象」，但「用墨獨得玄門，用筆全無其骨。」是有墨無筆的畫。「吳道子筆勝於象，骨氣自高。」但「亦恨無墨」，是有筆無墨的作品。

特別值得注視的是，「筆墨」一義在荊浩《筆法記》中已賦與新的意義，於中國畫的創作中也起到了新的作用。爾後，「筆墨」一詞遂為中國畫技法的代名詞，其蓋始於浩焉。

荊浩還說出，「嗜欲者，生之賊也，名賢縱樂琴書圖畫，代去雜欲。子既親善，但期終始，所學勿為進退。」「願子勤之」。道出了作畫必須專一，嗜欲乃有害於藝事，所以，要勤之，且自始至終，勿為進退。

四　逸品的確立及影響

孔子和莊子都把藝術規定在「遊」的範圍內，「逸品」的提出和確立也就是必然的了。什麼叫逸品呢？我們先看看哪些人提出「逸品」，他們是如何解釋的。

現在最常見的「畫品」著作中，謝赫《畫品》把畫分為一至六品六個等第。姚最《續畫品》則不分等次。直至唐李嗣真品評詩書畫時，才開始出現「逸品」。李嗣真（？～696 A.D.），《舊唐書》和《新唐書》上皆有名。《舊唐書》卷一九一記李嗣真是彥琮之子，曾任右御史中丞，死後贈御史大夫（故張彥遠稱之為李大夫），撰有《詩品》、《畫品》、《書品》等❶。現在流行的李嗣真《續畫品錄》乃偽作。他的《畫品》原著今已佚。《歷代名畫記》中引用其部分內容，只有上品、中品、下品的次第。但他的《書品後》一書仍可見到❷，其序有云：「吾作《詩品》……及其作《畫評》，而登『逸品』數者四人。」他說的《畫評》即《畫品》，可知確實有「逸品」，列其四人，其《書品後》也首列「逸品」五人，李斯居首，被評為「古今妙絕」、「學者之宗匠」、「傳國之遺寶」。次列「張藝、鍾繇、王羲之、王獻之。」評為「曠代絕作」。逸品之後，又列「上上品、上中品、……下下品」共九品。又稱「逸品」是「超然逸品」。可知，李嗣真的「逸品」乃指最高的品第。謝赫的《畫品》把陸探微列為第一品中第一人，並說：「上品之外，無他寄言，故屈標第一等。」意思是說：上品之外，已無等第，只好委屈列於第一等。李嗣真的「逸品」實際上就是上品第一等之上的等第。但卻和後來人所說的「逸品」有一定區別。

到了朱景玄，著《唐朝名畫錄》，分「神、妙、能、逸」四品，其序云：「以張懷瓘《畫品斷》神、妙、能三品，定其等格上中下，又分為三。其格外有不拘常法，又有逸品，以表其優劣也。」張懷瓘是唐開元 (713～741 A.D.) 中翰林院供奉❸，著

❶ 《新唐書・藝文志》上載有「李嗣真《詩品》一卷」（〈藝文四〉），「李嗣真《畫後品》一卷」（〈藝文三〉），「李嗣真《書後品》一卷」（〈藝文一〉）。

❷ 見《法書要錄》卷三。

❸ 《新唐書・藝文志一》（卷五七）有：「張懷瓘《書斷》」原小字注：「開元中翰林院供奉。」

《畫斷》、《書斷》。《書斷》今尚存❹，可以見到分神品、妙品、能品，但卻無逸品。

朱景玄是唐元和至會昌 (806～846 A.D.) 時人❺，所著《唐朝名畫錄》是第一部繪畫斷代史。《新唐書・藝文志》稱「朱景玄《唐畫斷》三卷」，即《唐朝名畫錄》也。他把唐代畫家的各類畫分為神品、妙品、能品，每品中又分上、中、下三等。最後又列「逸品」三人為王墨、李靈省、張志和。逸品則不再分上中下等次，所記神品上、中較詳，能品極簡，唯記逸品又詳。所記逸品畫，其一是畫家為人超逸，其二是畫法超逸，皆不同流俗。王墨「多遊江湖間……性多疏野，好酒，凡欲畫圖幛，先飲，醺酣之後，即以墨潑，或笑或吟，腳蹙手抹，或揮或掃，或淡或濃，隨其形狀，為山為石，為雲為水。應手隨意，倏若造化。圖出雲霞，染成風雨，宛若神巧。俯觀不見其墨污之跡，皆謂奇異也。」記李靈省「落托不拘檢」、「但以酒生思，傲然自得」、「一點一抹，便得其象，物勢皆出自然。」「符造化之功，不拘於品格，自得其趣爾。」記張志和「號曰煙波子，常漁釣於洞庭湖。」「顏魯公典吳興，知其高節，以漁歌五首贈之，張……皆依其文，曲盡其妙，為世之雅律，深得其態。」並總結說：「此三人非畫之本法，故目之為逸品，蓋前古未之有也。」以上可見朱景玄心目中「逸品」的涵義。其重要特徵是「非畫之本法」且又超逸。評價雖高，但卻放在最末，實是放在三品之外。他似乎還是承認正規的嚴謹的神品畫為最高。這和李嗣真把「逸品」列為超出上上品之上的最高品第有所不同。但李嗣真的「逸品」並非指「非畫之本法」，它實際上相當於朱景玄的「神品」。

自張懷瓘、朱景玄之後，劉道醇作《五代名畫補遺》、《聖朝名畫評》等，皆以「神品、妙品、能品」相區分，但卻無「逸品」。劉還在《聖朝名畫評》序中說：「夫善觀畫者，……揣摩研味，要歸三品，三品者，神妙能也。」也沒提到「逸品」，其原因大約有二，一是他所見到的畫中，確實沒有逸品；二是可能感到「逸品」既不能放在神品之上，而放在三品之後，又似不妥，所以乾脆不列。

對逸品作恰如其分的解釋，且又放在最崇高地位者是黃休復。黃所作《益州名畫錄》一書前有李畋的序，寫於「景德二年五月二十日」即西元 1005 年北宋真宗時（一本作「景德三年五月二十日」）。序中又說黃休復所錄之益州（成都）名畫「自

❹ 見《法書要錄》卷七、八、九，人民美術出版社，1981 年版，頁 221～315。

❺ 朱景玄《全唐文》卷七六三有名，《全唐詩》卷五四七謂：「朱景玄，會昌時人，官至太子諭德，詩一卷，今存十五首。」他在《唐朝名畫錄》「吳道玄」條中自云：「景玄元和初應舉，住龍興寺。」由是知活動於元和至會昌時，即西元 806～846 年也。《新唐書・藝文志三》也稱其「會昌人」。

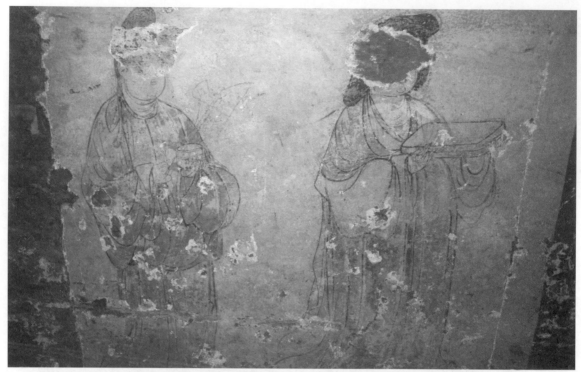

唐　武惠妃墓後甬道東壁壁畫（最近出土，首次發表）

唐　武惠妃墓西壁壁畫（最近出土，首次發表）

李唐乾元初，至皇宋乾德歲」即西元 758～968 年，又謂「迨淳化甲午歲，盜發二川，焚劫略盡，則牆壁之繪，甚於剝廬，家秘之寶，散如決水……黃氏心鬱久之，又能筆之書，存錄之也。」「淳化甲午」即西元 994 年，「盜發二川」即王小順、李順率領的農民起義軍。戰鬥中，損壞了很多壁畫，黃休復記錄下來，便成就了這本《益州名畫錄》。是知其書寫於西元 994～1005 年之間。

《益州名畫錄》將畫家和畫分為「逸格、神格、妙格、能格」四格，也就是四品。其「逸格」僅一人，「神格」二人，「妙格」又分上品七人，中品十人，下品十一人。能格又分上品十五人，中品五人，下品七人。逸、神、妙、能諸格等而次之，逸格不居三格之外，而居四格之首。李嗣真曾將「逸品」放在最崇高地位，但他的「逸品」和黃休復的「逸格」意義完全不同。因而，實際上將「逸格」確立為正規繪畫且放在首位的，乃是黃休復。

黃休復對於「逸品」所下的定義是：「畫之逸格，最難其儔。拙規矩於方圓，鄙精研於彩繪。筆簡形具，得之自然。莫可楷模，由於意表。故目之曰逸格爾。」這段話意思是：畫中逸格，最難達到。因為它不拘於常規（沒有固定方法），也不精研於彩繪。筆很簡但形皆具，得之自然，不是硬學可以得到的，而是出於意想之外的。黃休復所說的「逸格」就是朱景玄心目中的「逸品」，但他解釋得更具體。黃所說的「神格」也和朱所說的「神品」相同。黃認為神格畫「應物象形，其機迥高，思與神合，創意立體，妙合化權。」神品畫不是「筆簡」「自然」的，但要象形，且思與神合等等，也就是一般人認為的「正規」作品中最好的。即是荊浩、李成、范寬等人的作品。妙品、能品又居其次，但妙、能二品中又各分上中下三等。黃休復在論到「逸格」的唯一畫家孫位時，說他「性情疏野，襟抱超然」，「禪僧道士常與之往還」，可見人品是超逸的。「非天縱其能，情高格逸，其孰能與於此耶？」孫位的畫「皆三五筆而成」，「掇筆而描，如從繩而正矣。」可見是筆簡形具，得之自然的。

黃休復把逸格列為第一，神妙能次之的排列法一出，遂成定論，後世鮮有不從之者。縱偶有異論，終不能動搖之。但黃休復這種思想並不是第一次出現，唐代張彥遠的相同思想就早於黃氏百餘年，只不過張彥遠沒用「逸品」，而用「自然」一詞，他在《歷代名畫記》卷二中說：「夫畫物特忌形貌采章，歷歷具足，甚謹甚細。」「夫失於自然而後神，失於神而後妙，失於妙而後精，精之為病也而成謹細。自然者為上品之上，神者為上品之中，妙者為上品之下，精者為中品之上，謹而細者為中品之中。」黃休復的「逸品」就是「得之自然」，這顯然就是張彥遠的「自然」，失去「自然」而後為「神品」，失去神而後為「妙品」，「精品」相當於「能品」，「謹細」

相當於能品中的下品。從後面的品第看來，自然為上品之上，也就是黃休復的「逸品」地位。張彥遠還說：「余今立此五等，……其間詮量，可有數百等。」也就是黃休復等人把妙、能品又分為上中下等品，黃休復的逸、神、妙、能四等顯然來自於張彥遠的「自然、神、妙、精、謹細」的五等。所以，第一個將相當於「逸品」的「自然」列為第一等的實際上應是張彥遠。但張氏以「自然」為上的提法在唐代影響並不是太大，黃休復以「逸品」居首的提法在宋代及其後卻影響巨大。從這裡正可看出時代意識的重大變化，最應引起注意。

據我的研究，中國審美意識的總趨勢沿著兩條線一個方向向前發展。其一是文人思想漸趨雌化和陰柔化；其二是南方審美意識漸居主流，最後領導全國。而唐末五代是這個變化的重要時代。張彥遠正處於這個變化的開端時代。在他的思想中，既有雄強和陽剛為主的傳統意識，又開始了雌弱和陰柔為美的趨向。他研究儒道的藝術精神，站在文人士大夫立場上，一再強調「自古善畫者，莫匪衣冠貴冑，逸士高人，振妙一時，傳芳千祀，非閭閻鄙賤之所能為也。」（《歷代名畫記》卷一）又在評宗炳、王微時說：「圖畫者，所以鑒戒賢愚，怡悅情性，若非窮玄妙於意表，安能合神變乎天機。宗炳、王微皆擬跡巢由，放情林壑，與琴酒而俱適，縱煙霞而獨往，各有畫序，意遠跡高，不知畫者，難可與論。」顯然，張彥遠認為繪畫是文人的事，尤其是隱士型文人的事，隱士一般都是性格柔弱而乏於剛猛之氣者，他們是文人中的陰柔類，繪畫是他們用來「怡悅情性」的。既然是「怡悅情性」，就是隨意自然的，草草點點、筆簡形具的，不可能是十分認真嚴謹的。所以，他把「自然」列為最高品第。當然這類畫不可能是雄強剛猛的，應該是屬於雌弱陰柔的。但是唐代的傳統意識仍然是以雄強和陽剛為美，如現在仍可見到的唐陵石雕、顏真卿的書法等皆然。傳統的大習慣在張彥遠思維中仍占很強地位，所以，他雖開始感覺到應以「自然」為最美，但仍不好意思把宗炳、王微這類畫列為最高品第，只是暗暗地鼓吹，並說：「以俟知者」（見《歷代名畫記》卷七「王微」條），他列為最高品第的，仍是吳道子雄強的、陽剛的繪畫並加以正面鼓吹。其實吳道子既不是岩穴上士，作畫也不為「怡悅情性」，而且正是文人們反對的職業畫家。這正是張彥遠思想中的矛盾。因為社會的審美意識仍保留著正規、雄強、陽剛為美的特點，所以，在極少數文人意識中出現以「自然」（逸品）為最高品第的思想在唐代就不能為全社會所接受。所以，張彥遠的思想在唐代沒有起到重要作用。

和張彥遠同時的朱景玄雖然也是十分欣賞「逸品」，但他還沒敢將「逸品」列為最高品第，只是列於三品之外，這也是囿於時代意識之故吧。

　　五代時，中國出現了特殊局面。五代占據北方，此外的十國有九國在南方，而南方又以南唐和蜀二國為主，這二國比較而言，穩定而富饒，是南方文化的大本營。五代時，漢文化第一次出現兩個中心，這和南北朝不同，南北朝時，中國也分為南北局面，但北方是少數族政權，漢文化的中心沒有出現兩個。也和三國時不同，三國時代實是軍閥混戰時代，最後只剩下三個政權，但仍以北方曹魏政權為主，其他只是軍閥割據，地理因素對文化的發展還沒來得及起到作用。五代十國，南北都是漢人政權，各自發展，於是出現了南北不同局面。北方由於地理和人的性格因素，繪畫風格是雄強、陽剛的，如荊浩、關仝的畫；南方則相反，其畫是溫潤、陰柔的，如董源、巨然的畫。在創作上的區別，北方畫是嚴謹的、認真的；南方畫是隨意的、抒情的。南方畫以自然、平淡天真為美。南方畫都出現在唐、蜀二地，南唐以董源畫為代表，蜀以孫位畫為代表，孫位畫就是黃休復記的逸格中唯一者；其畫「三五筆而成」，比董源畫更超逸。五代時，文學也以南方的唐、蜀最發達，蜀地「花間派詞」，南唐李璟、李煜、馮延巳等都在文學史上占有重要地位，而北方大遜。對北方產生更大影響的是，戰亂帶來的經濟大破壞，使本來就不如南方富麗的北方更加貧困了，經濟貧困帶來了文化貧困。到了宋朝，大文人幾乎都出在南方，而且多出於原來唐、蜀的轄地，唐宋八大家，宋居其六，蘇老泉、蘇東坡、蘇轍三家皆蜀人，歐陽修、王安石、曾鞏皆江西人，江西正是五代時南唐的中心地，南唐曾兩次遷都江西。其次宋代以黃庭堅為首的江西派當然也都是江西人（宋代唯一的一個詩派，只能在江西形成）。宋代四大書法家蘇米黃蔡也都是南方人。對後世繪畫審美觀產生巨大影響的歐陽修、蘇東坡、米芾、黃庭堅、黃休復都是南方人。

　　北宋都城在北方，文化中心也在北方，繪畫上繼承的也主要是北方的傳統。但繪畫審美標準卻被南方這一批文人悄悄地樹立起來了。歐陽修力主「蕭條淡泊」、「閒和嚴靜趣遠」、「畫意不畫形」、「得意忘形」；蘇東坡則尤倡「蕭散簡遠，妙在筆畫之外」，「繪畫以形似，見與兒童鄰」，「平淡清新」；米芾則在南方極力鼓吹南方派董源的繪畫，樹立為最高標準。強調「平淡天真」，「平淡趣高」，「率多真意」。黃庭堅更鼓吹以禪入畫；黃休復則以「逸品」為最高。而且這批文人也身體力行，米芾、蘇軾等人的畫，也都三五筆而成，筆簡意淡，且不拘常法；又以書法、詩文入畫。元代的文化中心也在南方，趙孟頫「元四家」皆南方人。他們繼承的便是蘇、米這一批文人加南方人的審美觀，明清因之。「明四家」、「清六家」也都是南方人。明清大大小小畫派全在南方，北方無一畫派，所以，代表南方文人觀點的黃休復的「逸品」為首，神、妙、能居次的排列法自此就被確立起來了，而且漸漸成為全國的標準。

這一標準的樹立,對於中國繪畫的發展,乃至於對中國的發展都有巨大的影響。首先是中國的繪畫,尤其是文人畫,大方向已趨於寫意化,朝著筆簡形具的逸品方面發展。宋代范寬的《谿山行旅圖》、郭熙的《早春圖》都俱在,五代荊浩的《匡廬圖》、唐代《虢國夫人遊春圖》等也尚在,可以看出,正規的繪畫都是嚴謹的、認真的;不怕繁複的,決不是兒戲式的。嘉峪關出土的魏晉時墓室壁畫是形簡、寫意式的,但那是民間畫工的手筆,正規畫家不會那樣畫的。宋以後,禪畫家們用大筆一掃一抹,頃刻畫成。文人們作畫如兒戲。「元四家」都是力求筆簡,且不是刻畫而是寫意,並自稱「逸筆草草」,繪畫以瀟灑為尚。倪雲林的畫之所以特受推崇,就是因為尤簡。徐渭、八大山人的大寫意畫,如果在唐代,人們不以之為畫,在後代卻特受尊崇。中國繪畫自此以大寫意居主流。近現代畫家吳昌碩、黃賓虹、齊白石、傅抱石等皆然。但畫家們都在「逸」上下工夫,形便退居其次了。西方畫家努力寫形,面對模特兒作真實刻畫,而中國畫家卻逸筆草草。這在一方面,可使部分基本功很差的人作為藉口,胡抹亂塗,造成了繪畫的墮退;另一方面,一部分真有藝術修養的畫家可視形而不顧,直以筆墨抒寫自己的真性情,使中國藝術更便捷地達到了藝術的高峰。

最後還要說一下,所謂逸,就是神的最高雅之表現,也可以說逸是神的精華。蘇軾〈書浦永昇畫後〉中記孫位畫水「盡水之變,號稱神逸」。則神逸二字並用。「逸」的本意是超眾脫俗,人之逸,不但有超絕之意,還有清高拔俗之意,畫之逸同之。人之逸有兩種,一是高逸,一是放逸。倪雲林是高逸式人物,其畫亦高逸;徐渭是放逸式人物,其畫亦放逸;高逸趨於靜,放逸趨於動。一動美,一靜美。欲求畫之逸,首先要求人之逸,否則便是緣木求魚。這問題當俟另論也。

宋元 畫論

一　宋元畫論特點

宋代是畫論較盛的一個時代，理論家（包括畫家而兼理論家）論畫，文人詩詞之餘論畫，書法家寫字之餘論畫，官員為政之餘也論畫。宋人重文不重武，因而，文事特盛。據《全唐詩》可知，唐有詩存世者「凡二千二百餘人」，詩不足五萬首。但據厲鶚《宋詩紀事》和陸心源《宋詩紀事補遺》可知，宋詩人有七千人，詩二十萬首以上。唐代無畫院，宋代畫院特盛。唐人不論詩，宋人詩論特多。唐代畫家不論畫，王維被人評為「詩中有畫」、「畫中有詩」，然王維無一論畫之詩，宋代文人鮮有不論畫者。

宋代畫論分三種，其一是畫家論畫，以郭熙為代表；其二是理論家論畫，以劉道醇、郭若虛、韓拙、莊肅等人為主；其三是文人論畫，如歐陽修、蘇軾、蘇轍、黃庭堅、王安石、米芾、晁補之等人。三種畫論各不相同，但文人們的畫論對社會影響太大。宋代文人們畫論又都是以歐陽修的論說為基調的（詳下），但又以蘇軾的畫論影響最大。

元代由蒙古人統治，取消了科舉取士，雖然在元仁宗時代重新試行，但錄取名額極少，又有蒙古人、色目人、漢人、南人之分，漢人、南人的士人特多，數目又特少，幾近於無。所以，元一代士人無事可做。元代的士人是清閒的，他們或混跡於勾欄瓦舍之中，從事雜劇創作；或遊蕩於山村水鄉之間，恣情於山水畫的寫意。元代大文人鮮有不會作畫者，趙孟頫、王冕、倪雲林等是元代著名的作家、詩人，又是第一流大畫家。詩文家楊維楨、張雨、虞集、柳貫等又皆善書能畫。元代幾乎所有的畫家都有詩文集存世，幾乎所有的作家都有題畫、議畫、論畫的詩文存世，沒有任何一個時代像元代那樣，詩人、文人和畫家關係那樣緊密。但元代的文人議畫論畫多就畫家的作品而議，多應和之作。只有趙孟頫的「古意論」和倪雲林的「逸氣說」最有意義，也最能反映元代的時代精神。

二 「三遠」
──郭熙《林泉高致集》

郭熙（約 1000～1090 A.D.），字淳夫，河陽溫縣（今河南省孟縣東）人。少從道家之學，吐故納新，因天性好畫，遂遊藝於此而成名。北宋中期，進入皇家畫院，成為最負盛名的畫家，任職御書院，後為翰林待詔直長（書畫院總負責人）。其作品遺存至今者仍有《早春圖》、《窠石平遠圖》等。《林泉高致集》是郭熙論畫的著作，經其子郭思整理而成。郭思，字得之，元豐五年 (1082 A.D.) 進士，官至徽猷閣待制、秦鳳經略安撫使馬步軍都總管及秘閣學士。善雜畫，尤工畫馬。《隆平集》有傳。著有《瑤溪集》（詩話）。今山東靈岩寺仍有郭思碑記，其文風與《林泉高致集》相同。因而，《林泉高致集》其中部分雖是郭熙的思想，其實是郭思的著作。

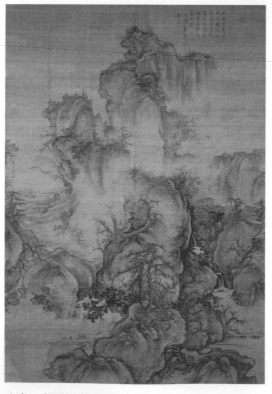

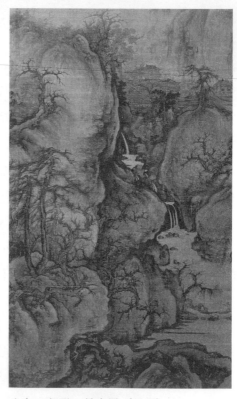

　北宋・郭熙　早春圖　　　　　　　　　北宋・郭熙　早春圖（局部）

　　《林泉高致集》是在山水畫高度成熟之後產生的，它在一定程度上，是對北宋後期之前山水畫創作的總結，以及對山水畫有關理論的概括和闡發。是繼荊浩《筆法記》之後又一重要理論著作，它和《筆法記》一樣，不是靠對作品的鑒賞和文獻的記載以及個人的觀想所編述的著作，而主要靠自己在創作中的體驗以及自己為了創作而對前代山水畫的學習、理解所得而編述的著作。所以，他對創作前的思想基礎和認識方法、創作中具體技巧和意境等處理，以及創作時各方面的甘苦體會得更加深刻，更加實際。

　　完整的《林泉高致集》應為：一、〈郭思序〉；二、〈山水訓〉；三、〈畫意〉；四、〈畫訣〉；五、〈畫題〉；六、〈畫格拾遺〉（亦有將〈畫格拾遺〉和〈畫題〉次序顛倒者）；七、〈畫記〉；八、〈許光疑跋〉。

　　若去掉序和跋，即如《四庫全書總目提要》所謂：「今案書凡六篇，曰〈山水訓〉、曰〈畫意〉、曰〈畫訣〉、曰〈畫題〉、曰〈畫格拾遺〉、曰〈畫記〉；……自〈山水訓〉至〈畫題〉四篇，皆熙之詞，而思為之注。惟〈畫格拾遺〉一篇，紀熙生平真蹟，〈畫記〉一篇，述熙在神宗時寵遇之事，則當為思所論撰，而併為一編者也。」這是不錯的。

　　又據《宣和畫譜》記載：「熙後著《山水畫論》，言遠近、深淺，風雨、明晦，四時朝暮之所不同。則有春山澹冶而如笑，夏山蒼翠而如滴，秋山明淨而如妝，冬山慘淡而如睡……，大山堂堂為眾山之主，長松亭亭為眾木之表……。」其中內容

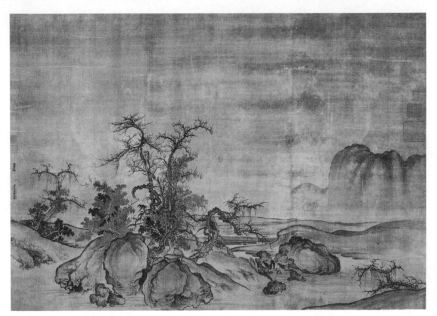

北宋・郭熙　窠石平遠圖

和現在流傳的《林泉高致集》中的〈山水訓〉部分相同。則郭熙的原著可能名叫《山水畫論》。後經郭思整理、充實、增加而改名為《林泉高致集》。有時亦被人簡稱之為《林泉高致》，如《畫繼》卷六「宋處」條下，即謂「宋處」「其名見《林泉高致》」。

研究《林泉高致集》，對深入理解中國山水畫具有重要意義。

(一)「可行、可望、可居、可遊」

郭熙「少從道家之學」，「本遊方外」，在他的心目中，人世之塵囂韁鎖，凡俗煩擾，是君子所厭惡的；而山水勝境，超邁塵俗，又涵容豐富，是君子在精神上可以得到滿足的境界。〈山水訓〉開頭便說：

> 君子之所以愛夫山水者，其旨安在？丘園養素，所常處也，泉石嘯傲，所常樂也。漁樵隱逸，所常適也。猿鶴飛鳴，所常親也。塵囂韁鎖，此人情所常厭也。煙霞仙聖，此人情所常願而不得見也。

山水雖為君子所神往，但未必人人皆要隱居於深山，尤其是太平盛日，還要有人出來輔佐皇帝治理天下（所以，郭熙「雖以畫自業，然能教其子思以儒學起家。」致其子中進士，晉為「中奉大夫」）。然身在朝廷，又不能忘情山水。所以，只好用山水畫來彌其不足，這就是山水畫所以能存在的價值。正如宗炳因年老不能去山水中「味道」，而要「臥遊」，就必須有山水畫，〈山水訓〉中說：

> 直以太平盛日，君親之心兩隆，苟潔一身，出處節義，斯係豈仁人高蹈遠引，為離世絕俗之行，而必與箕、穎埒素，黃綺同芳哉？〈白駒〉之詩，〈紫芝〉之詠，皆不得已而長往者也。然則林泉之志，煙霞之侶，夢寐在焉。耳目斷絕，今得妙手，鬱然出之，不下堂筵，坐窮泉壑，猿聲鳥啼，依約在耳。山光水色，滉漾奪目。此豈不快人意，實獲我心哉。此世之所以貴夫畫山水之本意也。

山水畫曾有過表現「煙霞仙聖」的時代，李思訓作山水畫就是為了滿足他的「慕神仙事」。《林泉高致集》中也還提到「仙聖窟宅」，但郭熙時代，主要還是要求山水畫表現「幽情美趣」和「林泉高致」。

山水畫是精神的食糧，更是精神的產品。正因為如此，「太平盛日」，人們既要

出仕，又要滿足林泉高致之趣，精神不專一於山水，所以山水畫的成就和喪亂之年士人對政治徹底失望而全意於山水時相比，總有些遜色。山水畫的作者不一，一般說來，隱逸之士或具有隱逸思想的畫家成就高一些。滿腦功名利祿的人，是很難畫好山水畫的。所以，宗炳特別強調要「澄懷味象」。

爾後，郭熙聲明看山水畫，「以林泉之心臨之則價高，以矯侈之目臨之則價低。」「而輕心臨之，豈不蕪雜神觀，溷濁清風也哉。」是謂觀山水畫者和作山水畫者都應該具有一樣的超邁凡俗的情懷，否則便會降低山水畫的價值。

正因為山水畫可以代替真山水以滿足出仕者的嚮往林泉之願望，所以郭熙要求山水畫要有「可行」、「可望」、「可遊」、「可居」之景。並說：「畫凡至此，皆入妙品。」而且還說：「但可行、可望，不如可居、可遊之為得」，因為「君子所以渴慕林泉者，正謂此佳處故也」。他希望「畫者當以此意造，而鑒者又當以此意窮之」。因為「此之謂不失其本意」。郭熙這樣要求山水畫，是符合五代宋初及當時的山水畫創作的實際和士人對山水畫的要求的。郭熙之前的山水畫，幾乎每一幅中都有山有水，山中有道路可通山頂，山腰中都有樓觀，道中、橋上有人；水中有船，船上還有人。郭熙之後很長一段畫史上，山水畫創作依舊如此。

郭熙還要求畫四時不同之山景要給人不同的感受，使之「看此畫令人生此意，如真在此山中，此畫之景外意也。見青煙白道而思行，見平川落照而思望，見幽人山客而思居，見岩扃泉石而思遊。」

㈡學傳統和飽遊飫看

中國的山水畫是重視傳統的。但學習傳統要注意不可為傳統所束，他主張學習傳統要「不局於一家，必兼收並覽，廣議博考，以使我自成一家，然後為得。」

創作山水畫，要師法傳統，更重要的是師法大自然。郭熙主張「飽遊飫看」，「所經之眾多」。對各地山水作精心的研究，他說：「東南之山多奇秀」，是因為「東南之地極下，水潦之所歸，以漱濯開露之所出，故其地薄，其水淺，其山多奇峰峭壁。……」，「西北之山多渾厚」，是因為「西北之地極高，……其地厚，其水深，其山多堆阜盤礴，而連延不斷於千里之外，……」；郭熙並指出全國各地山水的特徵，「莫可窮其要妙」。結論是：「欲奪其造化，則莫神於好，莫精於勤，莫大於飽遊飫看。歷歷羅列於胸中。」

他並指出「近世畫手，生吳越者，寫東南之聳瘦；居咸秦者，貌關隴之壯闊。」皆「所經之不眾多也」。

㈢山水美的觀照和選裁

　　山水畫創作不僅需要傳統功力，需要師法自然，還需要美的衝動，有了美的衝動，才能激起強烈的創造欲。美的衝動來源於對山水美的觀照，在山水美的觀照中，發現山水自身的藝術性，把握山水的特質和精神。然後，在美的欣賞得到滿足後，便「欲奪其造化」 ❶，而進行創作。郭熙說：

> 學畫花者，以一株花置深坑中，臨其上而瞰之，則花之四面得矣，……學畫
> 山水者，何以異此？蓋身即山川而取之，則山水之意度見矣。真山水之川谷，
> 遠望之，以取其勢，近看之，以取其質。真山水之雲氣，四時不同，春融怡，
> 夏蓊鬱，秋疏薄，冬黯淡。……春山澹冶而如笑，夏山蒼翠而如滴，秋山明
> 淨而如妝，冬山慘淡而如睡。……山近看如此，遠數里看又如此，遠十數里
> 看又如此，每遠每異，所謂山形步步移也。山正面如此，側面又如此，背面
> 又如此，每看每異，所謂山形面面看也。如此，是一山而兼數十百山之形狀，
> 可得不悉乎？山，春夏看如此，秋冬看又如此，所謂四時之景不同也。山，
> 朝看如此，暮看又如此，陰晴看又如此，所謂朝暮之變態不同也。如此，是
> 一山而兼數十百山之意態，可得不究乎？

　　山水如此豐富，郭熙又說：「山，大物也，其形欲聳拔，欲偃蹇，欲軒豁，欲箕踞，欲盤礴，欲渾厚，欲雄豪，欲精神，欲嚴重，欲顧盼，欲朝揖，欲上有蓋，欲下有乘……」所以，若將山水作自然描寫，則謂之「所取不精粹」，郭熙並說：「千里之山，不能盡奇，萬里之水，豈能盡秀，……一概畫之，版圖何異？」還有，如何從繁雜的景象中得出一個有變化、有統一或有主次之分的山水意境呢？郭熙提出「大象」和「大意」的概念。他說：「畫見其大象，而不為斬刻之形」。「畫見其大意，而不為刻畫之跡」。這乃是把自然界中山水搬到畫面上所必須把握的規律。在「大象」和「大意」的統帥下，建立有主次、有虛實的完美意境，他說：

> 大山堂堂，為眾山之主，所以分布以次岡阜林壑，為遠近大小之宗主也。其
> 象若大君，赫然當陽，而百辟奔走朝會，無偃蹇背卻之勢也。長松亭亭，為
> 眾木之表，所以分布以次藤蘿草木，為振挈依附之師帥也。其勢若君子軒然

❶　本節引文除注明者外，均見《林泉高致集》。

得時，而眾小人為之役，使無憑陵愁挫之態也。

其〈畫訣〉中又說：

> 山水先理會大山，名為主峰。主峰已定，方作以次近者、遠者，小者、大者。
> 以其一境主之於此，故曰主峰。如君臣上下也。
> 林石先理會大松，名為宗老。宗老既定，方作以次雜窠小卉，女蘿碎石，以
> 其一山表之於此，故曰宗老，如君子小人也。

郭熙還把山水比作人體：

> 山以水為血脈，以草木為毛髮，以煙雲為神彩，故山得水而活，得草木而華，
> 得煙雲而秀媚。水以山為面，以亭榭為眉目，以漁釣為精神。故水得山而媚，
> 得亭榭而明快，得漁釣而曠落，此山水之布置也。

這真是把山水作為有機生命來看待了。古人作畫不稱為技而稱為道，在他們的
畫中不僅寓含著哲理，還顯示著生理。這對後世畫論影響甚大。

(四)「三遠」

「三遠」是郭熙的發現，對後世畫家啟發影響也最大。

山水畫有人物畫和花鳥畫所無法及者，即「遠」。山水畫自其誕生以來，對「遠」
的要求，向「遠」的發展即成為一項重要任務。顧愷之〈畫雲臺山記〉就有：「西去
山，別詳其遠近」。宗炳〈畫山水序〉有謂：「豎劃三寸，當千仞之高；橫墨數尺，
體百里之迴」，還有「坐究四荒」，「雲林森眇」，皆是論「遠」。《歷代名畫記》卷九：
梁蕭賁「曾於扇上畫山水，咫尺內萬里可知。」卷八載有隋展子虔：「山水咫尺萬里」。
卷九載有唐盧楞伽：「咫尺間山水廖廓」。卷一〇載有朱審：「工畫山水，……平遠極
日。」皆以「遠」為宗。所以，杜甫〈題王宰畫山水圖歌〉說：「尤工遠勢古莫比。」
沈括《夢溪筆談》卷一七〈圖畫歌〉謂：「荊浩開圖論千里」，又云：「……董源善畫，
尤工秋嵐遠景。」

自傳為展子虔的《遊春圖》至李成、董源、范寬的山水畫跡中，無不以遠見長。
不過遠的形式不一，郭熙總結為「三遠」，他說：

山有三遠，自山下而仰山巔，謂之高遠；自山前而窺山後，謂之深遠；自近山而望遠山，謂之平遠。高遠之色清明，深遠之色重晦；平遠之色，有明有晦。高遠之勢突兀，深遠之意重疊，平遠之意沖融，而縹縹緲緲。其人物之在三遠也，高遠者明瞭，深遠者細碎，平遠者沖澹。明瞭者不短，細碎者不長，沖澹者不大。此三遠也。

在山水畫創作中，遠的意義不難理解。山水畫的「遠」對於人生境界卻有更大的意義。高遠、深遠、平遠，其作用皆把人的視力和思想引向遠處，或遠至靈霄，或遠至天際。總之，要遠離塵俗和煩囂，而隨著山的遠把人帶到遠的境界，使人生被凡俗塵囂所污黷了的心靈，得以暫時的清洗、酥換。

《林泉高致集》郭思的序言中謂郭熙「少從道家之學，吐故納新，本遊方外。」「吐故納新」語出《莊子》，「吐故」就是要把在塵世中沾染的凡俗之氣除棄，「納新」就是要藉山水靈秀之氣的薰陶，心靈得以超脫，以進入更高更雅的境界。這也就是宗炳的「澄懷味道」；荊浩的「代去雜欲」和「君子之風」，乃因「本遊方外」而然。山水畫的成立和發展中，隱士和隱士型畫家貢獻最大，是因他們對齷齪的政治失望時，絕了入世之心，為了要超邁塵俗，便要出世，於是離開繁鬧而轉向幽靜的山林，寄託和怡情於山水，遠於俗情，精神可得以一時的滿足。中國士人的思想總有「入世」和「出世」兩面，「入世」的士人未必不嚮往「出世」的清高，於是借助山水畫以調解這個矛盾。這也就是山水畫得以成為士人喜愛的畫科的原因之一。但是山水畫如果沒有「遠」的自覺，而僅僅在於幾塊山石、幾片林木，它往往給人們帶來局限性，影響人的視覺、約束人的精神，阻礙人的思想進入超邁塵俗的境界。

然而山水畫中的「遠」畢竟要有一定程度的「近」才能顯示出來，遠是無限的，近是有限的，無限的遠由有限的近而擴散延伸，遠也反過來烘托這有限的近，於是形成了與天地相通相感的一片化機，蒼蒼茫茫，無盡無限的情趣和奧妙也盡藏於山水畫中，人的精神也得以充實了。思想隨著山水的「遠」無限的飛越，直飛越到「一塵不染」的境地，就是「淡」、「無」和「虛」的境地。

「遠」的飛越和延伸，漸入「無」的境地、「虛」的境地、「淡」的境地，正是《莊子》的境地、玄學的境地。所以說，山水畫的精神總是和《莊子》的精神相通的。這是由於山水和山林之士精神相通，而山林之士又多具《莊子》精神，其精神發露於精神產品——山水畫上。所以，在古代優秀的山水畫中，總是能見到莊子的精神境界。

這是欣賞古代山水畫者所必須注意的。不把握此一關楔，對古代優秀山水畫的深秘則不可能知之入裡。

「三遠」的境界又不期而然的和莊子的精神境界混同起來了。

「三遠」中的「深遠」（即向縱深方向發展的遠），其實不能單獨成立，它或歸於「高遠」，或歸於「平遠」。而「高遠」和「平遠」中也必有一定程度的深遠。所以，古代山水畫中屬於「平遠」者居多，屬於「高遠」者次之。然很少言「深遠」者。「高遠」的形象中主要是上下的關係，「平遠」中卻有漸遠漸淡的意趣。所以，虞集在《道園學古錄》卷二八《江貫道江山平遠圖》中指出：「險危易好平遠難。」宋劉道醇《聖朝名畫評》亦謂：「觀山水者尚平遠曠蕩。」

「高遠」的山水畫，給人一種崇高的美感，在一定程度上易於引起人的情趣之激動和企望。其高處可以給人帶入一個遠離塵俗的境界，然而「登高必自卑」，其卑處依舊給人近的感覺。一般說來，高遠的山水畫，用墨也比較沈重，這是不合於隱士們「清淡」為宗的性格的。

「平遠」給人以「沖融」、「沖澹」的感覺，不會給人的精神帶來任何壓迫。一般說來，「平遠」的用墨較淡，其在平和中，把人引向「遠」和「淡」的境地。這更符合山林之士的精神境界，也是山水畫更成熟的境界。

其對人生的境界也正如此。一個正直、清白的人（例如陶淵明、王維），早年未必不想立在社會的高處（這在陶、王詩中是不乏其例的），當他立於高處看清當時社會的齷齪之後，他灰心了，他清醒了，於是他從「高處」退下來，立到了社會的「遠處」。只有「遠處」才是真正遠離塵世的地方。「高處」的根本（卑）仍是塵世。而「遠處」的「高」和「下」皆在遠處。（這在陶、王的詩風變異中也有例證，陶由「金剛怒目」式的「剛險」變成「悠然見南山」之平淡；王由「一劍曾敵萬人師」的「剛險」變成「人閒桂花落」之平淡。）

所以，只要山水畫還含有人生的意境，只要山水畫還在山林之士手中發展，「平遠」乃是山水畫發展的必然趨勢。郭熙時代，這種趨勢愈為強烈。范寬的山水畫面貌本亦十分突出，但在宋代的影響遠不及李成。在宋初，范寬的畫風尚有和李成畫風分庭抗禮的趨勢，其一在關陝，其一在齊魯。爾後，郭熙、王詵等等幾乎所有畫家都轉向李成。宋中期略後，郭若虛已把李成置於「三家山水」之首，至宋末，《宣和畫譜》謂：「李成一出，雖師法荊浩而擅出藍之譽。數子之法遂亦掃地無餘。如范寬……之流，固已各自名家，而皆得其一體，不足以窺其奧也。」究其原因，乃因「煙林平遠之妙，始自營丘。」而范寬的畫中山水，遠看也覺得「如面前真山」之

近，李成畫中山水，近看也「如對面千里」之遠。是故襃李貶范也。

「遠」成為山水畫的自覺，郭熙之後，更轉向「平遠」。郭熙本人也如此，元、明、清的文人士大夫所作山水畫，幾乎都是一色的「平遠」、「淡遠」。作畫求平求淡（自然），平、淡是指山水畫的境地及人生的境地，並非指山水的形相。這在當時的文人中已成為一種常識。《隨園詩話》引江陰翁徵士朗夫〈尚湖晚步〉詩云：「友如作畫須求淡，山似論文不喜平。」當然，這在「無學」的畫匠中，卻未必是完全瞭解的。

(五)修養的積煉和精神的涵攝

山水畫中的「林泉高致」能否達意，郭熙總結其第一因素是畫家「所養」之擴充與不擴充問題。他舉例說：「近者畫手，有《仁者樂山圖》，作一叟支頤於峰畔。《智者樂水圖》，作一叟側耳於岩前。」這實是作圖解，所以，郭熙謂之為：「此不擴充之病也。」

郭熙「誦道古人清篇秀句」以及「飽遊飫看」皆是擴充「所養」的好辦法。不過這一問題還比較易為人所知。

郭熙更提出「油然之心生」問題。算是繼張彥遠提出的「是臨書畫之藝，皆須意氣而後成」的至深理論之後在理論上又一大的發現。郭熙說：

> 世人止知吾落筆作畫，卻不知畫非易事。莊子說畫史解衣盤礴，此真得畫家之法。人須養得胸中寬快，意思悅適，如所謂「易直子諒」，油然之心生。則人之笑啼情狀，物之尖斜偃側，自然布列於心中，不覺見之於筆下，……不然，則志意已抑鬱沈滯，局在一曲，如何得寫貌物情，攄發人思哉，……余因暇日，閱晉、唐古今詩什，其中佳句，有道盡人腹中之事，有裝出目前之景，然不因靜居燕坐，明窗淨几，一炷爐香，萬慮消沈，則佳句好意，亦看不出，幽情美趣，亦想不成，即畫之主意，亦豈易及乎？境界已熟，心手已應，方始縱橫中度，左右逢原。世人將就，率意觸情，草草便得。

所謂「易直子諒，油然之心生」，很少需要外界的刺激和利欲的薰染。正因為有此一生機、生意，方能把客觀物象移情於人的精神之中，或把人的精神物化於客觀對象之中，達到物我皆化，物與人的精神融為一體，人的精神也得到「寬快」、「意思悅適」，繼而再充實溢出，需要用藝術術加以表現，畫家只有在這種情況下所流露出的藝術品，才是他的真性情的流露，才能見出他個人的精神和人品，即見出他的個人風格（風格即人）。郭熙又謂之「自然列布於心中，不覺見之於筆下」、「率意觸情，草草

便得」。否則，便是虛偽的藝術，做作的藝術。虛偽是不可能出現高超的藝術品的；做作如果不是因為出於虛偽，便是技巧的不成熟，乃至不足以表達自己的精神，或者不得不去客觀世界中臨時捕捉形象，生硬的描摹，因景造情，皆不得高超的藝術。

郭熙在〈山水訓〉中又說：「歷歷羅列於胸中，而目不見絹素，手不知筆墨，磊磊落落，杳杳漠漠，莫非吾畫。」真正高超的藝術不是做和作，而是真情感的流露。乃至於畫家本人也不知其所以然。懷素寫草書：「醉來信手兩三行，醒後卻書書不得。忽然絕叫三五聲，滿壁縱橫千萬字，人人欲問此中妙，懷素自言初不知。」書家、畫家往往乘醉落筆，醒後反而遜色。這正是其真純的性情用事，而且如懷素一樣並「不知」自己是如何「創作」的。作畫雖然不必皆醉酒，但須如倪雲林那樣因胸有逸氣，需要用畫以寫；或如李鱓那樣肝有火氣，需用畫以平；或如閻立本、李成、宋徽宗那樣「性之所好」；或如郭熙那樣「少從道家之學，……天性得之。」郭熙少從道家之學，而在精神中需要山水，但他的「天性得之」乃是經過一番技巧修煉的苦功，將其道家之學和技巧都融於精神之中，方能得之。任何精神產品皆需要借助一定的技巧方能得以表出。否則，正如郭熙在〈畫訣〉中所云：「一種使筆，不可反為筆使；一種用墨，不可反為墨用。筆與墨，人之淺近事，二物且不知所以操縱，又焉得成絕妙也哉。」真苦心之言也。

技巧之修得固不是太易事，相比而言，乃是「淺近事」，郭熙也未嘗忽略之，然對於精神產品來說，精神的涵攝和修養的積煉則更為重要。故郭熙在《林泉高致集》中多次強調之。

㈥「四法」

精神和修養通過技巧流露於物質材料（如紙絹）上而形成藝術品的山水畫，在這一過程中，如果精神散亂、馬虎，則精神中所涵攝的豐富內容，以及修養的積煉，則不能反映到畫面上來，就可能造成精神產品的失敗。

郭熙特提出「四法」──分解法；瀟灑法；體裁法；緊慢法。「四法」的核心是精神專一。

1.分解法

「分解」即用清水把濃墨分解成不同層次，如「墨分五色」然。分解法則指墨色的深淺層次，濃淡乾濕的恰當配合以及清晰度的掌握方法，水墨用於山水畫，在王維之前，一般是用重墨勾線，山的形質主要靠顏色體現，王維開始用「破墨」，即

是用水墨分解成濃淡不同的層次，代替顏色以渲染山石。但水墨被分解後的清晰程度及濃淡乾濕的配合，和作者的精神狀態有關。中國山水畫之用筆的輕重緩急在紙絹上都會留下清楚的痕跡，精神專一時下筆的乾脆利索和有惰氣時下筆遲鈍含糊的效果是大差逕庭的。所以，郭熙說：「必須注精以一之，不精則神不專。……故積惰氣而強之者，其跡軟懦而不決，此不注精之病也。」積惰氣不欲畫而強畫者，就缺乏乾脆利索的決斷力，墨色的層次就可能不十分清晰，故易失於「分解法」。

郭思記郭熙有時作圖「有一時委下不顧，動徑一、二十日不向，再三體之，是意不欲，意不欲者，豈非所謂惰氣者乎？」積惰氣則「意不欲」，「意不欲」，強作畫，「其跡軟懦而不決」，「不決，則失分解法」，這是很可理解的。

2. 瀟灑法

瀟灑同蕭灑，清麗明朗之意。唐詩有：「秋色正蕭灑」（杜甫〈玉宮詞〉）。郭熙在《林泉高致集・畫訣》一章中說：「見世之初學，遽把筆下去，率爾立意，觸情塗抹滿幅，看之填塞人目，已令人意不快，那得取賞於瀟灑，見情於高大哉。」正因為「塗抹滿幅，看之填塞人目」，則不可能給以人清麗感。瀟灑法即是使畫面清麗明朗的方法，這是要畫家揮灑自如才能達到的。失瀟灑法，是不爽故，郭熙云：「積昏氣而汩之者，其狀黯猥而不爽。此神不與俱成之弊也。」黯猥是髒黑瑣碎意，因為「積昏氣而汩之者」，才使畫出的物狀髒墨瑣碎而不爽，「不爽則失瀟灑法」。郭思記郭熙「每乘興得意而作，則萬事俱忘。」但「及事汩志撓，外物有一，則委而不顧，豈非所謂昏氣者乎？」因為「事汩志撓，外物有一」，則使頭腦不清醒（昏氣），則不能揮灑自如，故「不爽則失瀟灑法」。

3. 體裁法

「體裁」在這裡指選擇完美的山水境界，以能體現出林泉高致。〈山水訓〉有云：「山有高有下。高者，血脈在下，其肩股開張，基腳壯厚，巒岫岡勢，培擁相勾連，映帶不絕，此高山也。故如是，高山謂之不孤，謂之不什。下者血脈在上，其顛半落，項領相攀，根基龐大，堆阜朧腫，直下深插，莫測其淺深，此淺山也。故如是，淺山謂之不薄、謂之不泄。高山而孤，體幹有仆之理。淺山而薄，神氣有泄之理。此山水之體裁也。」郭熙又說：「不圓，則失體裁法。」何謂不圓呢？郭熙復說：「以輕心挑之者，其形脫略而不圓。」郭思記郭熙作畫時，「凡落筆之日，必明窗淨几，焚香左右，精筆妙墨，盥手滌硯，如見大賓，必神閒意定，然後為之。豈非所謂不

敢以輕心挑之者乎？」以輕心挑之，過於隨便，其形不美也不完備，即不圓。「不圓，則失體裁法。」郭熙並說：「此不嚴重之弊也。」不以輕心挑之者，即不會選擇那些不完美、不能體現林泉高致的山水境地。

4.緊慢法

這裡的「緊慢」，用今天語言表達即「大膽落筆，小心收拾」，「緊慢法」重點在小心收拾，在作品的最後潤飾。郭熙說：「不齊，則失緊慢法。」什麼叫「不齊」呢？「齊」就是完備。郭熙說：「以慢心忽之者，其體疏率而不齊。」又說：「已營之，又徹之，已增之，又潤之，一之可矣，又再之。再之可矣，又復之。每一圖必重複終始，如戒嚴敵，然後畢，此豈非所謂不敢以慢心忽之者乎？」

以此觀之，郭熙作畫時，開始以大筆揮灑，速度甚快，但最後收拾潤飾也是很小心的，而且是一而再，再而三的潤飾。他特稱此為緊慢法。

作畫時，這「四法」，郭熙認為「凡一境之畫，不以大小多少」，都是要用著的。事實也正如此。

(七)其　他

此外，郭熙還談到書畫相通。為了練習用筆，可以「近取諸書法」。「王右軍喜鵝，意在取其轉項，如人之執筆轉腕以結字，此正與論畫用筆同。故世之人多謂善書者，往往善畫，蓋由其轉腕用筆之不滯也。」

他還談到用墨有焦墨、宿墨、退墨、埃墨。

在表現方法上，他說：「山欲高，盡出之則不高，煙霞鎖其腰則高矣。水欲遠，盡出之則不遠，掩映斷其派則遠矣。」

他特別總結出並告誡後人：「凡經營下筆，必合天地。何謂天地？謂如一尺半幅之上，上留天之位，下留地之位，中間方立意定景。」這種構圖方法在郭熙之前一直如此，在郭熙之後仍然如此，直到南宋才被改變。

再次，他還論到：「雨有欲雨」，「大雨」，「雨霽」；「雪有欲雪」，「大雪」，「雪霽」……。

水色有春綠、夏碧、秋青、冬黑。天色有春晃、夏蒼、秋淨、冬黯，……。

總之，凡有關山水畫的創作問題，郭熙在《林泉高致集》中基本上都談到了。它是山水畫走向成熟後的總結。瞭解《林泉高致集》，可以在一定程度上瞭解北宋之前的山水畫。

三 「六要」、「六長」
——《聖朝名畫評》

劉道醇是北宋前期人，著有《五代名畫補遺》和《聖朝名畫評》二書，他在後書序中提出：「識畫之訣」，在乎明「六要」而審「六長」。所謂「六要」，即：

> 氣韻兼力，一也；
> 格制俱老，二也；
> 變異合理，三也；
> 彩繪有澤，四也；
> 去來自然，五也；
> 師學捨短，六也。

所謂「六長」者，即：

> 粗鹵求筆，一也；
> 僻澀求才，二也；
> 細巧求力，三也；
> 狂怪求理，四也；
> 無墨求染，五也；
> 平畫求長，六也。

「六要」是針對謝赫的「六法」而言的，但也另有強調，謝赫「六法」之一是「氣韻生動」，而「六要」則強調「氣韻兼力」，著重於力的表現。他並評王齊翰畫：「有挺立之勢」，評侯翌：「筆力剛健，富於氣焰」，評范寬畫：「其剛古之勢，不犯前輩」、「尤有氣骨」，評陳用志畫：「磊落峭拔」，評黃懷玉畫：「得其岩嶠之骨」、「勢多剛峭」。但馮進成畫因「氣韻孤薄」，故「或有譏者，皆列能品。」劉道醇生於後

梁，屬北方文人，評畫重力的表現，這和南方人重淡、重柔和清新不同。從劉道醇畫論中可以看到北方畫風的審美要求。

「六要」之二「格制俱老」是針對謝赫「六法」中「骨法用筆」而論的。骨法原指人物形象，在「六法」中則指表現人物形象結構的線條，且要講究用筆的方法。由線條和結構形成畫面上的格制，其實皆歸於用筆，謝赫只提出用筆要講究，而劉道醇則提出要向「俱老」方面講究，這也是北方畫論的美學原則之一。明清南方文人則繼承宋代南方文人思想，要求用筆要「柔」。斥「老」則無生機了。劉道醇評王士元畫「筆力則老於商訓。」又云：「（高）益之筆，雖經模寫，格制猶在。」顯而易見，「筆力」則「格制」，以「老」為佳。又說王士元畫「筆法高，形狀頗力，人所未及。」老和厚重相近，故評趙光輔畫「形氣清楚，骨格厚重」。明清文人則要變厚重為瀟灑、清淡（見明清畫論部分）。

「六要」之三「變異合理」是針對「六法」之三「應物象形」而論的。「六法」中要求描繪物象要形似，形似是不可變異的。「六要」中則首開「變異」之例，但「變異」要「合理」。劉道醇所評畫家作畫之「變異」，似是要達到一個什麼目的，或抒發畫家內心一種情感。如石恪，「多為古僻人物，詭形殊狀，以蔑辱豪右。」石恪看不起豪門貴富，經常嘲罵他們，故作古僻人物，詭形殊狀（即變異），藉以蔑辱這批豪右，則其「變異」中本合於「理」，而不是胡亂的、無目的的變異。又如李雄，「略有藝文，不喜從俗，尤好丹青之學。」後為圖畫院畫家，太宗叫他畫一紈扇，李雄拒絕曰：「臣之技不精於此……」，太宗大怒，索劍欲殺他，李雄「亦無屈意」。後被釋去，於是畫三鬼，「其一鬼執巨蟒呼喊，有忿怒之勢，觀者往往驚畏。」劉評其畫鬼神「多形狀怪異」。則其怪異乃是假以抒其憤怒不屈之氣。其異是合於「理」的。至於貫休畫羅漢圖之變異，則合於繪畫的美的「原理」。不合於「常理」的變異，恐怕不可取。

「六要」之四「彩繪有澤」，是針對謝赫「六法」之四「隨類賦彩」而論的。但卻強調彩繪要有澤。澤者，光潤而美也。評中的「設色清潤」、「施色鮮潤」、「色明潤」、「美豔閒冶」即是。

「六要」之五「去來自然」是針對「六法」之五「經營置位」而論的。謝赫強調繪畫構圖要苦心經營，而劉道醇則強調構圖從構思到落成皆要出之自然。尤其是大寫意的畫，就勢落筆，隨意揮灑。意到便成，皆須出於自然。六朝時期繪畫，工整而嚴謹，線條細勻，用筆聚精會神，到了五代宋朝，出現了寫意畫，產生了質的變化。故劉道醇提出「去來自然」。「去來」指落筆運筆和起筆，劉道醇評孟顯畫「筆

無所滯，轉動飄逸，觀者不能窮其來去之跡。」興起而揮筆，興盡而收，構圖形象皆在其中，去來自然，不存在經營，實則經營在其中矣。但也只有水平高超的大畫家才能如此。

「六要」之六「師學捨短」是針對「六法」中「傳移模寫」而論的。學習傳統一定要取長補短，學其長處，捨其短處。這樣就提出了更明確的要求。劉道醇盛讚的「人物門」第一人王瓘就是學吳道子而「能變通不滯，取長捨短」者。還舉例說：「吳生畫天女頸領粗促，行步跛側；又樹石淺近，不能相稱。國器（即王瓘）捨而不取。」又評孫夢卿學吳道子，「雖得其法，往往襲其所短，不能自發新意。」學傳統是必要的，但不分優缺點，不論對自己是否有益，一概學之，就不好了。取長捨短，才能發展進步。

「六要」在「六法」的基礎上，提出了更明確的要求；很多地方也有發展。尤其是後「二要」，給畫家的啟示更大。

「六長」則主要論筆墨。其一「粗鹵求筆」。「粗鹵」是毛糙、粗率、簡略。劉道醇強調「力」的表現，而細謹之筆則很難顯示「力」的氣氛。因而，他要求在「粗鹵」中見其筆力，同時顯示其「壯美」。他在評畫家時所說的「筆法豪邁」、「富於氣焰」。評許道寧畫「又命意狂逸，自成一家，頗有氣焰」，這都是「粗鹵求筆」的作品。但南方的文人卻是反對「粗鹵」的，如前所述，他們力倡清新平淡。

其二是「僻澀求才」。其意是用筆不循常法，但要見其才氣。但從劉評畫中可知，「僻澀」亦指畫家不同流俗的行為。如陳用志，皇帝請他作畫，因不公正，他便逃走了。人求其畫，至有日走於門者，用志但以半幅紙絹，信筆自適。故評曰：「陳用志所為，雖至小僻，曲盡其妙。」還有一位南簡，性簡傲，故「格亦至僻」。但這種人必須很有才氣，如果性僻澀而無才，就不值得一提了。

其三是「細巧求力」。和「粗鹵求筆」相對，是屬「秀美」一路畫風，雖「細巧」但也要求其「力」，可見劉道醇對畫面上力度的強調。評「蒲師訓筆法雖細，其勢極壯。」即「細巧求力」一類作品。

其四「狂怪求理」。其意義和「變異合理」相類，只是「狂怪求理」主要指用筆。如石恪的畫其形「變異」，其用筆亦「狂怪」。所以評他的畫：「筆法頗勁，長於詭怪。」「多用己意，喜作詭怪，而自擅逸筆，於筋力能備，不可易得。」但狂怪中必求其「理」，否則便是胡塗亂抹。

其五「無墨求染」。畫上不可能真的無墨，但古人有時狹義地把用長線勾寫稱為「筆」，用短線皴擦稱為「墨」。這裡的「染」指大筆頭的墨或色。即如無皴擦式的

墨，就要用大筆的墨色染。和後世所說的染略有區別。評南簡畫「遂披紙運思，揮染如掃。」

其六「平畫求長」。劉道醇又說：「見短勿詆，返求其長；見功勿譽，返求其拙。」意在看似平凡的畫中要細求其長處。

《聖朝名畫評》中還有很多好的理論，限於篇幅，便不再多論。還要聲明的是「六要」「六長」本是「識畫之訣」，但識畫所應有的，也就是作畫所應有的。以上我把它解釋為作畫者所應瞭解的，讀者應自注意。比如「無墨求染」，是識畫者見到一幅畫中如「無墨」，就要看他染得如何。其餘類推。

四 「氣韻非師」
──《圖畫見聞志》

郭若虛是并州太原人，活動於北宋仁宗時代。他是宋真宗趙恆的皇后郭氏侄孫，宋仁宗趙禎的兄弟相王趙允弼的女婿，曾任供備庫使、西京左藏庫使；並曾以賀正旦使、文思副使等官職出使遼國。他的祖父司徒公新以收藏書畫豐富而聞名，故郭若虛從小就看了不少名畫，所以能寫出這本《圖畫見聞志》。

郭若虛在其所著的《圖畫見聞志》一書中，發明了「氣韻非師」的理論。他認為「六法」中其他五法皆可學，但是，

> 如其氣韻，必在生知，固不以巧密得，復不可以歲月到，默契神會，不知然而然也。嘗試論之：竊觀自古奇跡，多是軒冕才賢，岩穴上士，依仁遊藝，探賾鉤深，高雅之情，一寄於畫。人品既已高矣，氣韻不得不高；氣韻既已高矣，生動不得不至。

他說作畫的氣韻「必在生知」，「生知」即「生而知之」，其實是指作畫的格調高下來自作者素質的高下，軒冕才賢，岩穴上士都是素質高的人，他們將高雅之情，寄於畫時，畫就有氣韻。而且他強調，人品高了，畫的氣韻必高，不高也不可能的。人品不高的人作畫「雖竭巧思，止同眾工之事，雖曰畫而非畫。」他還引楊子的話說：「言，心聲也；書，心畫也。聲畫形君子小人見矣。」從畫上可分辨出作者是君子小人。其實這論點並不玄乎。我們現在說藝術是人的意識形態，即從藝術上可看出一個人的意識。郭若虛之論雖然帶有很重的封建士大夫思想色彩，但對藝術性質的探索可謂達到了至真的境界。所以，他的話也屢被後人引用。實際上，真正優秀的作品，其技巧的高低固不可不論，但不是主要的，而從作品中見出一個人的氣質、修養和精神狀態乃是主要的。從「四王」的畫中見到其溫和的氣質，從徐渭畫中可見到狂放的氣質，從弘仁畫中可見到冷逸的氣質，而他們的技巧之成功，也正是其氣質、修養和精神狀態之使然，沒有後者，技巧也不可能達到很高水平。

　　郭若虛在論到「黃家富貴，徐熙野逸」時還說到：「不唯各言其志，蓋亦耳目所習，得之於心而應之於手也。」畫家風格的形成一是其「志」，也就是氣質、修養和精神狀態的外現，其實也就是人品。人的品質也就是上面說的人的素質，畫論中的人品和政治立場關涉並不太大。二是「耳目所習」，即和所處的環境有關。黃筌身居宮廷，故所畫有富貴氣，「耳目所習」者也是宮廷的富貴氣氛，故畫風因之。徐熙身處鄉野，無人管束，「耳目所習」者也是野逸景色，故畫風野逸。得之於心而應之於手，心手不可相欺，也就是說畫是人的內在氣質修養經過手而在紙絹上的表現。郭若虛的理論是一致的。他把唐人已發現的問題更加精確地表達出來，也就更加理論化了。

　　郭若虛還特別強調用筆，他在「論用筆得失」一節中說：「凡畫，氣韻本乎遊心，神彩生於用筆。」他總結「畫有三病，皆係用筆，所謂三者，一曰版、二曰刻、三曰結。版者，腕弱筆癡，全虧取與，物狀平褊，不能圓渾也。刻者，運筆中疑，心手相戾，勾畫之際，妄生圭角也。結者，欲行不行，當散不散，似物凝礙，不能流暢也。」郭若虛第一次把「版、刻、結」總結為用筆三病，頗得畫家們首肯，對後來的繪畫產生了巨大的影響。怎樣才能用好筆呢？他說：「自始及終，筆有朝揖，連綿相屬，氣脈不斷，所以意存筆先，筆周意內，畫盡意在，像應神全。夫內自足，然後神閒意定，神閒意定則思不竭而筆不困也。」他一連串用了四個「意」字，後人有「以意作書」之論，郭若虛實際上提出了「以意作畫」。這裡的「意」又和「氣韻」以及「遊心」聯繫起來了。

五 「畫者，文之極也」
──《畫繼》

繼《圖畫見聞志》之後，南宋初的鄧椿寫出了一本《畫繼》。鄧椿，字公壽，四川雙流人。生活於北宋末年至南宋初期，曾祖父鄧綰，曾因依附王安石而得官。祖父洵武，宋徽宗時代是蔡京父子的死黨，官至樞密院使，拜少保，封莘國公。父親鄧雍曾任侍郎及提舉官。鄧椿本人在北、南宋間任通判等職，因其家世代顯宦，故留心於畫而能見到眾多的名跡。

鄧椿所著《畫繼》中理論基本上是繼承郭若虛的。且特重畫家的文化修養，又立〈軒冕才賢〉和〈岩穴上士〉二章，介紹蘇軾、李公麟、米芾、晁補之等大文人和江參等隱士。並說：「畫者，文之極也。」繪畫由謝赫的「明勸戒，著升沈」，到張彥遠的「成教化，助人倫」，到五代荊浩的「名賢縱樂琴書圖畫，代去雜欲。」到鄧椿則一變而為「文之極也」。畫不過是文人之能事罷了。他並說：「其為人也多文，雖有不曉畫者寡矣，其為人也無文，雖有曉畫者寡矣。」並對文學修養不高的畫家畫大加貶斥，目為「眾工」。元朝之後，繪畫史記載的基本上都是文人畫。畫工畫的地位從此一落千丈。

《論語》有云：「子不語：怪、力、亂、神。」即是說孔子不喜談：怪、力、亂、神。這對後世文人的審美觀頗有影響。鄧椿對於過於狂怪、粗亂的畫也是反對的，他在《畫繼》卷九中說「畫之逸格，至孫位極矣，後人往往益為狂肆，石恪、孫太古猶之可也，然未免乎粗鄙。至貫休、雲子輩，則又無所忌憚者也，意欲高而未嘗不卑。」「狂肆」、「粗鄙」、「無所忌憚」即指過於放縱和粗筆怪形之類的作品。後世文人對這類畫一直評價很低，謂之不入鑒賞之列。《畫繼》卷九又評：「畫之六法，難於兼全，獨唐吳道子，本朝李伯時始能兼之耳。」吳道子在唐被評為「百代畫聖」，向無微詞，宋人不得不承認，但在承認之後，馬上又加貶詞，這段話接著便說：「然吳筆豪放不限，長壁大軸，出奇無窮，伯時痛自裁損，只於澄心紙上運奇布巧，未見其大手筆，非不能也，蓋實矯之，恐其或近眾工之事。」吳筆豪放不限，出奇無窮，在唐是美，在宋則遭到「矯之」、「裁損」，並被認為近於工匠之畫。可見宋人審

美觀之變化了。宋人是反對狂肆和具有力度感的畫的。像唐代顧況作畫時，先把絹鋪在地上，再調好墨、色，喝足酒，再叫人吹角擊鼓以助，他「吟嘯鼓躍」，山水畫就出來了，這其實就是世界上最早的行動畫派。但因為「怪」，一直不被人承認。可是這種狂怪的畫法，又常被不得志的文人藉以發洩胸中的塊壘。

六　「俗病最大」
——關於《山水純全集》

　　《山水純全集》是北宋末年之作，其自序謂：「時宣和歲在辛丑 (1121 A.D.) 季夏八日也。」末有夷門張懷邦序，也寫於「宣和辛丑歲冬十月二十有四日。」韓拙，字純全，號琴堂，南陽人。據張懷邦序中知，韓拙本是名宦之後，「家世儒業」，喜畫，後為徽宗畫院中畫家。「授翰林書藝局祗侯」，累遷為直長秘書待詔（接的是郭熙的職務）。並說：「公（韓拙）之論畫，……純於古不雜於後代，故其立論集曰：『純全』。」看來其集曰：「山水純全集」，並不完全是因其字曰純全。

　　《山水純全集》中的理論基本上都是轉抄雜湊前人的。從韓拙始，開著述轉抄雜湊之風，宋代繪畫開臨摹代創作之風，著述亦然。後代之畫史畫論為了表示集大成，多數著者把前人的畫史畫論先抄掇一通，有的在抄掇之後又加一些近世或當時的資料。這種現象在北宋之前是沒有的。但韓拙抄掇前人理論時，頗有眼力，所抄多是精論，有些警句是他從大文人警句中變來，如常為後人樂道的一句：「作畫之病者眾矣，惟俗病最大。」這句話出於黃庭堅的《豫章黃先生文集》卷二九〈書繪卷後〉：「士大夫處世可以百為，唯不可俗，俗便不可醫也。」俗病根於人的心中、性中、氣質中，影響人的素質，故俗不可醫。其實也有醫得處，讀萬卷書，行萬里路，人的素質就會改變。畫家「俗病最大」因其非技巧的修煉所能及，改變俗病，只有改變人的素質，改變人的心，多讀書是重要的途徑。

　　「俗病最大」，幾乎成為後世品評書畫作品的第一標準。俗病難醫，也確實道出了其中根本。

七 「蕭條淡泊」、「閒和嚴靜」
——歐陽修論畫

歐陽修 (1007～1072 A.D.)，字永叔，號醉翁，晚年又號六一居士，廬陵（江西吉安）人。幼年喪父，在母親教育下成長。宋仁宗天聖八年 (1030 A.D.) 進士，歷官至樞密副使、參知政事。早年關心國是，多次上書朝廷，提出「務農節用」主張，力求去除積弊，堅決站在進步方面，支持范仲淹進行革新，表現出一定的戰鬥性。晚年因地位高轉而保守，成為反對王安石變法的守舊人物。歐陽修早年要求改革弊政的同時，又倡議改革文風。《宋史》本傳云：「宋興且百年，而文章體裁，猶五季餘習，鏤刻駢偶，濡涊弗振，士因陋守舊，論卑氣弱。蘇舜元舜欽、柳開、穆脩輩，咸有意作而張之，而力不足。修游隨，得唐韓愈遺稿於廢書籠中，讀而心慕焉。苦志探賾，至忘寢食，必欲並轡絕馳而追與之並。」歐陽修中進士後就開始了古文革新運動。經過三十年的努力，又加上蘇舜欽、梅堯臣以及蘇軾、曾鞏、王安石等人的支持，古文運動取得了很好的成績，形成了一代樸實平易的文風，詩亦然。歐陽修雖學韓愈，然詩文的風格並不完全相同，韓愈的詩文在樸實中見其雄健渾厚、氣勢磅礴；歐陽修的詩文在樸實中見其自然平易、清新疏淡。《石林詩話》卷上說：「歐陽文忠公詩，始矯崑體，專以氣格為主，故言多平易疏暢。」《詩人玉屑》卷一七亦云：「六一詩只欲平易耳。」歐陽修的詩文風格既有平易的特點，當他晚年心境平淡時，尤欣賞「平易」。加之晚年，因反對改革而屢受排擠打擊，多次被貶官，於是思想消沈，銳氣全失，開始了「蕭條淡泊」的人生。對畫的欣賞就更強調平易清淡、蕭條淡泊。《歐陽文忠公文集》卷一三○有〈鑒畫〉文一段云：

> 蕭條淡泊，此難畫之意。畫者得之，覽者未必識也。故飛走遲速，意淺之物易見，而閒和嚴靜趣遠之心難形，若乃高下嚮背，遠近重複，此畫工之藝耳，非精鑒者之事也。不知此論為是不？余非知畫者，強為之說，但恐未必然也。然世自謂好畫者亦未必能知此也。

　　以「蕭條淡泊」和「閒和嚴靜趣遠之心」鑒畫，此後並成為文人作畫和鑒畫的最高標準，這是宋朝文人的發明，也是宋朝文人畫論的共同特徵。五代以前是沒有的。從中也可看出宋朝文人的心態。因而，「飛走遲速」、「意淺之物」便不為宋代文人所喜。像石恪、貫休、雲子等人的狂肆、粗怪畫風，當然遭到他們的反對，爾後又被斥之為「粗鄙」、「無所忌憚」，而「高下嚮（向）背，遠近重複」之作，難見「蕭條淡泊」之意，但高下、向背、遠近、重複的安排也需一定的技巧，固被目為「畫工之藝」。像米芾的山水畫，用筆點出，就不太有「高下嚮背，遠近重複」的強烈感覺。

　　歐陽修的《歐陽文忠公文集》卷六中有一首〈盤車圖〉詩，也是論畫的，其云：

　　　　古畫畫意不畫形，梅詩詠物無隱情。
　　　　忘形得意知者寡，不若見詩如見畫。

　　「古畫畫意不畫形」的「古畫」是歐陽修意中的「古畫」，並不是古代真有其畫。一切託古改制者都先把自己理想中的標準具象於古代某一人或物身上，若古代真有其人其物，他就使之更加完美；若古代無其人其物，他就會無中生有的塑造出來，孔子心目中的「周公」、「周之德」即孔子加以美化之產物，《莊子》書中的至人、聖人則出於莊子的塑造，司馬遷《史記》中的聖人、明君、俠士則出於司馬遷和司馬遷之前很多人的塑造，都是人們理想中的人物。歐陽修為了宣揚他的「畫意不畫形」之理論，因而也把它具象於「古畫」之中。至於古畫是否真的如此，暫不深究。「梅詩」指北宋著名詩人梅堯臣的詩。「無隱情」即把「隱情」都狀寫出來了，也就是把物形之後所隱之「意」表達出來了。梅堯臣字聖俞，《六一詩話》中記載他和歐陽修論詩的一段話云：

　　　　聖俞嘗語余曰：「詩家雖率意，而造語亦難。若意新語工，得前人所未道者，斯為善也。必能狀難寫之景，如在目前；含不盡之意，見於言外，然後為至矣。賈島云：『竹籠拾山果，瓦瓶擔石泉』；姚合云：『馬隨山鹿放，雞逐野禽棲』，等是山邑荒僻，官況蕭條，不如『縣古槐根出，官清馬骨高。』為工也。」余曰：「語之工者固如是，狀難寫之景，含不盡之意，何詩為然？」聖俞曰：「作者得於心，覽者會以意，殆難指陳以言也。雖然亦可略道其彷彿。若嚴維：『柳塘春水漫，花塢夕陽遲』，則天容時態，融和駘蕩，豈不如在目前乎？

又若溫庭筠:「雞聲茅店月,人跡板橋霜」,賈島:「怪禽啼曠野,落日恐行人」,則道路辛苦,羈愁旅思,豈不見於言外乎?」

這段話則可為「梅詩詠物無隱情」之注腳。溫詩「雞聲茅店月,人跡板橋霜」,並不是描寫雞聲、茅店、月、人跡、板橋、霜之「形」,而在寫行人道路辛苦之「意」;在雞聲茅店之後隱藏著深意。賈詩「怪禽啼曠野,落日恐行人」,其意也不在寫怪禽、落日,而是寫羈愁旅思之「意」。「意」不在言中,而在言外,這就是「含不盡之意,見於言外。」歐陽修認為作畫也在「畫意不畫形」。當然,「意」是抽象的,「殆難指陳以言也」,但「作者得於心,覽者會以意」。

歐陽修論畫不多,但在宋代卻有引導之力,產生了巨大的影響。他是宋代古文運動的領袖,很多有影響的文人都出於他的門下,《宋史・歐陽修傳》云:「……超然獨騖,眾莫能及,故天下翕然師尊之。獎引後進,如恐不及,賞識之下,率為聞人,曾鞏、王安石、蘇洵、洵子軾、轍,布衣屏處,未為人知,修即游其聲譽,謂必顯於世。篤於朋友,生則振掖之,死則調護其家。」「唐宋八大家」,宋居六家,其中五家皆出於歐陽修門下,可見其影響。而王安石、蘇軾、蘇轍等人論畫,不但調子和歐陽修之論基本一致,而且很多語言形式也基本一致。比如歐陽修說的「蕭條淡泊」,「閒和嚴靜」,蘇軾便說「蕭散簡遠」,王安石便說「欲寄荒寒無善畫」,米芾便說「平淡天真」。

又如歐陽修在《洛陽牡丹記・花品序》中提到「常之氣」和「常之形」,蘇軾便提到「常形」和「常理」。歐陽修提到「彈雖在指聲在意,聽不以耳而以心。」(《歐陽文忠公文集》卷四〈贈無為軍李道士二首〉)蘇軾便提到「若言琴上有琴聲,鎖(一作放)在匣中何不鳴?若言聲在指頭上,何不於君指上聽。」……《神宗舊史・本傳》云:「至修文一出,天下士皆響慕,為之唯恐不及,一時文章大變。」(《歐陽永叔集》附錄),事實正是如此。

八 「欲寄荒寒無善畫」
——王安石論畫

王安石 (1021～1086 A.D.)，字介甫，晚號半山，撫州臨川（今江西臨川）人。少好讀書，一過目終身不忘。屬文動筆如飛，友生曾鞏攜以示歐陽修，修為之延譽。後擢進士上第，為官「慨然有矯世變俗之志。」至神宗朝被任命為宰相，開始了著名的「王安石變法」。王安石是歷史上著名的政治家，也是著名的詩人、文學家，他論文、論畫大抵同於歐陽修。他在一首詩中說：

> 欲寄荒寒無善畫，賴傳悲壯有能琴。❶

畫和琴，皆是文人用以自娛和陶冶情性之物，故不宜激烈，也不宜雄強和悲壯，皆愈淡愈妙。琴音有：奇、透、潤、靜、圓、勻、清、柔、芳九個特點，謂之「九德」，總以淡為最高境界，而都不是悲壯的。如果求悲壯之音，琴就不宜了，更有能於琴的樂器。而畫呢？只能寄託荒寒之情，欲寄荒寒，也就沒有更強於畫者。顯然，王安石對畫的要求也和歐陽修的「蕭條淡泊」一路，而不主張雄強繁複，更不能剛猛或狂肆。

宋代的文人畫論，在歐陽修、王安石等人手裡就基本確立了主調。到了蘇軾而大盛，影響更大。

❶ 見宋釋惠洪撰《冷齋夜話》卷四〈王荊公東坡詩之妙〉，江蘇古籍出版社《稀見本宋人詩話四種·日本五山版冷齋夜話》，2002 年版，頁 42。又見《詩話總龜》卷九、《漁隱叢話》前集卷四、《詩人玉屑》卷七〈奇對〉。

九 「蕭散簡遠」
——蘇軾論畫

蘇軾、米芾、晁補之以及黃庭堅、蘇轍等人都是大文學家，他們為人超脫凡俗，其偶作畫者，也不同流俗，所謂「揮染超拔」，他們好發議論，品評精高，且論因文傳，文因人貴，影響特大。文人詞翰之餘作畫，又特願接受這些議論，如「論畫以形似，見與兒童鄰」等語，傳之百代而不衰。所以，這一批文人畫家，畫雖不多，藝亦不精，然其繪畫美學思想卻影響至大、至深、至廣。

蘇軾 (1037～1101 A.D.)，字子瞻，號東坡居士，謚號「文忠」。四川眉山人。

蘇軾是宋代偉大的文學家，在散文、詩詞、書法等方面都取得偉大的成就。在繪畫上影響也特大。蘇軾於仁宗嘉祐二年 (1057 A.D.) 舉進士，以後進入仕途。曾任密州、徐州、湖州、杭州、定州等處地方官；也曾任制誥、侍讀、翰林學士、禮部侍郎和龍圖閣、端明殿學士之類的京官。中年因「烏臺詩案」被逮捕入獄，後被貶謫黃州，晚年一再被放逐於惠州、儋州、廉州、永州，直到臨死前半年才獲赦，回到常州不久即去世。他經歷了宋代變法運動從醞釀、發展到失敗的全過程。歷受挫折和打擊，思想極其複雜。儒家的中庸和樂天知命，道家的清淨和知足不辱，佛家的超脫和四大皆空，以及道教的玄虛和養生延年，他都兼而收之。在他的文學和藝術創作中時有流露，在繪畫方面，顯然是受道家和佛家思想影響為大。

在《蘇東坡集》中有以下幾段話最能表達他的繪畫思想，也最能顯露他受道家思想的影響：

> 與可畫竹時，見竹不見人。豈獨不見人，嗒然遺其身。其身與竹化，無窮出清新。莊周世無有，誰知此疑神。(《蘇東坡集》前集卷一六〈書晁補之所藏與可畫竹〉)

> 君子可以寓意於物，而不可以留意於物。寓意於物，雖微物足以為樂，雖尤物不足以為病；留意於物，雖微物足以為病，雖尤物不足以為樂。《老子》曰：「五

色令人目盲，五音令人耳聾，五味令人口爽，馳騁田獵令人心發狂。」……凡物之可喜，足以悅人而不足以移人者，莫若書與畫，……吾少時，嘗好此二者，家之所有，惟恐其失之，人之所有，惟恐其不吾予也。既而自笑曰：「吾薄富貴而厚於書，輕死生而重於畫，豈不顛倒錯繆，失其本心也哉？」自是不復好。見可喜者，雖時復蓄之，然為人取去，亦不復惜也。譬之煙雲之過眼，百鳥之感耳，豈不欣然接之，去而不復念也。於是乎，二物者，常為吾樂而不能為吾病。（《蘇東坡集》前集卷三二〈寶繪堂記〉）

在審美主客體的物意關係上，他也和道家的精神相似，他主張「遊於物之外」，而不能「遊於物之內」。因為「凡物皆有可觀。苟有可觀，皆有可樂，非必怪奇瑋麗者也。」但「遊於物之內」就會把物看得過重，為情欲所役，求樂反生悲，求福反招禍（參見《蘇東坡集》前集卷三二〈超然臺記〉等篇）。

這些都是受道家思想的影響。在〈石氏畫苑記〉中，他欣賞石康伯棄官隱居，「讀書作詩以自娛」。因而他認為作畫，主要是為了取樂自娛，養生益身；戲翰筆墨，自適其志。這些都為董其昌的「南北宗論」所全盤繼承。

蘇軾自己確實能畫，但他只能畫一些枯木、叢竹、怪石之類。其詩云：「東坡雖然湖州派，竹石風流各一時。」（《蘇詩補注》卷三〇）他在〈石氏畫苑記〉中自謂：「余亦善畫古木叢竹。」現存的《古木怪石圖》卷，可以證實他這句話，也可見出他的繪畫美學思想。《古木怪石圖》，根據劉良佐、米芾的題詩可知確為蘇軾所作。畫的是一塊怪石於左，怪石左上露出一些碎小叢竹，怪石之右畫一株虬曲的古木，

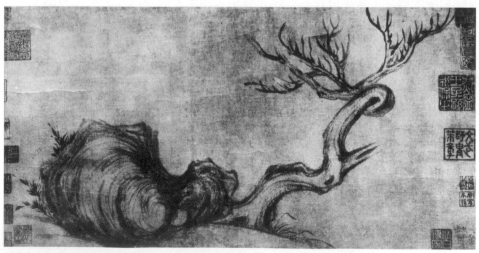

北宋・蘇軾　古木怪石圖

傾斜而上。古木有枝無葉，怪石與古木皆用清淡、空靈、鬆散之筆似勾似擦，草草而成。土坡一筆帶過，怪石似捲雲皴，實則無皴法，信手寫出，不求形似，不具皴法。倒也「蕭散簡遠」、「古雅淡泊」。朱熹雖對蘇軾有所不滿，然亦謂「蘇公此紙，出於一時滑稽詼笑之餘，初不經意。而其傲風霆，閱古今之氣，猶足想見其人也。」（《朱文公文集》卷八四〈跋張以道家藏東坡枯木怪石〉）黃山谷在〈題子瞻竹石〉詩中謂：「東坡老人翰林公，醉時吐出胸中墨。」（《豫章黃先生文集》卷六）詩雖題其《竹石圖》，觀之此圖，謂為信然。

東坡在散文、詩詞上用力最著，於畫未必著力，不過是「醉時」、「滑稽詼笑之餘」，戲筆自遣而已。然而，他於畫，也是有緣於時的，決非毫無根基，他的父親蘇洵就特嗜畫，蘇軾在〈四菩薩閣記〉中謂：「始吾先君於物無所好，……顧嘗嗜畫，弟子門人無以悅之，則爭致其所嗜，庶幾一解其顏，故雖為布衣，而致畫與公卿等。」蘇洵亦懂畫，這當和唐代後期，中原大批畫家為避難入蜀留下大批畫跡有關。蘇軾與大畫家文同是親戚（親上加親之親戚），與李公麟、王詵、米芾為朋友，文同等人也教過他如何作畫❶；米芾也和他商討過繪畫方法❷。米芾亦論蘇軾曰：「子瞻作枯木，枝幹虬屈無端，石皴硬，亦怪怪奇奇無端，如其胸中盤鬱也。」

蘇軾作畫是當時普遍興起的文人遊戲筆墨用以解胸中盤鬱的一種畫。但在畫壇上影響最大的還是他的繪畫理論。

他首先提出「士人畫」的概念。他說：

> 觀士人畫如閱天下馬（千里馬），取其意氣所到。乃若畫工，往往只取鞭策皮毛，槽櫪芻秣，無一點俊發，看數尺許便倦。漢傑，真士人畫也。（《東坡題跋》下卷〈又跋漢傑畫山〉）

他認為：士人畫和畫工畫不同，前者注重「意氣」，後者只取「皮毛」。因而，士人畫不在於「形似」，而在於寫其生氣，傳其神態。這在下面的詩中，表現得最為強烈。

❶ 《蘇東坡集》前集卷一六〈文與可畫篔簹谷偃竹記〉有云：「畫竹必先得成竹於胸中，執筆熟視，乃見其所欲畫者，急起從之，振筆直遂，以追所見，如兔起鶻落，少縱則逝矣。與可之教予如此。……」

❷ 《畫史》：「蘇軾子瞻作墨竹，從地一直起至頂。余問：『何不逐節分？』曰：『竹生時何嘗逐節生』。」等等。

論畫以形似，見與兒童鄰；賦詩必此詩，定非知詩人。詩畫本一律，天工與清新。邊鸞雀寫生，趙昌花傳神，何如此兩幅，疏澹含精勻。誰言一點紅，解寄無邊春。（《蘇東坡集》前集卷一六〈書鄢陵王主簿折枝二首〉之一）

　　東坡認為，如果以形似論畫，那真是兒童的見識了。士人畫要清新、疏澹，疏澹中含有精勻，折枝上只畫「一點紅」，卻寓含無邊的春意。
　　「士人」和「工人」不一樣，士人畫不在形似上計較，因為「工人」也能「曲盡其形」。士人畫要講求「常理」，「理」就是「意氣」、「性情」，「非高人逸才不能辨」。他在〈淨因院畫記〉中特提出「常理」和「常形」，來區別「士人畫」和「工人畫」。他說：

余嘗論畫，以為人禽、宮室、器用，皆有常形。至於山石、竹木、水波、煙雲，雖無常形而有常理。常形之失，人皆知之，常理之不當，雖曉畫者有不知。故凡可以欺世而取名者，必托於無常形者也。雖然，常形之失，止於所失而不能病其全，若常理之不當，則舉廢之矣。以其形之無常，是以其理不可不謹也。世之工人或能曲盡其形，而至於其理，非高人逸才不能辨。……

　　這裡，他提出「常形」和「常理」。在另一處，他又提出「象外」。他說：

……吳生雖妙絕，猶以畫工論。摩詰得之於象外，有如仙翮謝籠樊。吾觀二子皆神俊，又於維也斂衽無間言。（〈鳳翔‧八觀〉）

　　吳道子的畫雖然「雄放」、「妙絕」，但和王維的畫比，就遜色。因為王維畫能「得之於象外」。蘇軾高度讚揚文同畫，也是因為「……時時出木石，荒怪軼象外。」（《題文與可墨竹》）所謂「得之於象外」、「軼象外」也就是突破了形似，得到了「常理」。所以，文同畫「舉世知珍之，賞會獨余最。」（見同上）不過，蘇軾所說的「象外」，並非是鼓動畫家完全不要物象，而是先在形象之中得到物的特性──性情，然後把物的特性融化於自己的性情中，然後從筆下流出的乃是自己的性情。所以，畫中的「象」，乃是物的「象外」，但是人的主觀的「象內」。蘇軾在〈墨君堂記〉中說：「……然與可獨能得君（指竹）之深，而知君之所以賢，……而盡君之德。……以觀其操……以致其節，得志遂茂而不驕，不得志瘁瘠而不辱。群居不倚，獨立不懼。與可

之於君，可謂得其情而盡其性矣。」──這當然是「非高人逸才不能辨」了。

蘇軾在〈歐陽少師令賦所蓄石屏〉詩中又謂：「神機巧思無所發，化為煙霏淪石中。古來畫師非俗士，摹寫物象略與詩人同。」他要求作畫和作詩一樣，主要表現情思，也就是「象外」。他還讚揚燕公山水畫：「渾然天成，粲然日新，已離畫工之度數，而得詩人之清麗也。」（《東坡題跋》下卷〈跋蒲傳正燕公山水〉）

如果要聯繫蘇軾在書法、詩歌中的議論，更可看出他對藝術境界的最高要求。他在〈書黃子思詩集後〉中謂：

> 予嘗論書，以為鍾、王之跡，蕭散簡遠，妙在筆畫之外，⋯⋯至於詩亦然。⋯⋯獨韋應物、柳宗元發纖穠於簡古，寄至味於澹泊，非餘子所及也。唐末司空圖崎嶇兵亂之間，而詩文高雅，猶有承平之遺風。其論詩曰：「梅止於酸，鹽止於鹹，飲食不可無鹽梅，而其美常在鹹酸之外。」

這裡他提出藝術的最高境界是「蕭散簡遠」、「簡古」、「澹泊」、「其美常在鹹酸之外。」

對於以狂放著稱的懷素、張旭書法，蘇軾極為反感，乃至於大罵不休，在〈題王逸少帖〉詩中他說：「顛張醉素兩禿翁，追逐世好稱書工。何曾夢見王與鍾，妄自粉飾欺盲聾。有如市娼抹青紅，妖歌嫚舞眩兒童。」他大罵懷素、張旭是「市娼」、「書工」、「眩兒童」那樣的淺薄。對「蕭散簡遠」的鍾、王書法，他反覆稱道，稱為「謝家夫人」（即端莊雅淡），同詩中又說：「謝家夫人淡豐容，蕭然自有林下風。」（《蘇軾詩選注》）蘇軾還稱自己書「如綿裡裹針」，外柔而內剛。

在《歷代詩話・東坡詩話》中有：「大凡為文，當使氣象崢嶸，五色絢爛，漸老漸熟，乃造平淡。」

綜上所述，蘇東坡所宣揚的文人繪畫，在功能上：如本章開始所述是為了「自娛」、「取樂於畫」。在藝術要求上是不拘於形似，而要得其「常理」、「得之象外」，抒發主觀情思。境界要求上是「蕭散簡遠」、「簡古」、「澹泊」、「清新」、「清麗」。反對「劍拔弩張」，亦不十分喜歡「雄放」，主張「綿裡裹針」式的含蓄，力求「平淡」。

這一切都是受莊學審美觀影響的結果。

這一切都為後代文人畫家所全盤繼承。董其昌的「南北宗」畫分派，雖然是根據米芾之論而分的，但其理論基礎乃是襲用蘇軾的。我將在後面再加以評論。

蘇軾的理論有力地推動文人畫潮流的發展。在一定程度上可以說蘇軾是文人畫

理論的實際奠基人，文人畫的重要創道者。

蘇軾「論畫以形似，見與兒童鄰」的藝術見解，使中國畫發生了劃時代的巨大變化。其「簡古」、「淡泊」和反對「狂放」、「劍拔弩張」的藝術要求統治著元代及其後的畫論和繪畫方向。後世無不把「平淡」、「柔潤」作為藝術的最高格調和正宗，而視狂放、剛健為怪，為左道旁門。乃至於清代的一般文人都把「畫須求淡」作為一般常識看待。《隨園詩話》中就有「友如作畫須求淡」的詩句。

認真的評價：宋以後，沒有任何一種繪畫理論超過蘇軾畫論的影響。沒有任何一種畫論能像蘇軾畫論一樣深為文人所知曉。沒有任何一種畫論具有蘇軾畫論那樣的統治力。

只是蘇軾沒有專門的論畫著作，他的畫論散見於他的詩文集中。所以，宋以後的文人，尤其是元人趙孟頫、明人董其昌所得「霑丐」最多。

十 「遺物以觀物」和「畫寫物外形」
——晁補之論畫

晁補之 (1053～1110 A.D.)，字無咎，號歸來子，濟北（今屬山東省）人。元豐進士。元祐 (1086～1094 A.D.) 中任吏部員外郎，後任禮部郎中，兼國史編修，知河中府、實錄檢討官等職。紹聖 (1094～1098 A.D.) 中謫監信州稅，流落久亡，後來被起知泗州，不累月，便去世了。晁補之十餘歲即受蘇軾讚賞，是著名的「蘇門四學士」之一。有《雞肋集》、《晁氏琴趣外篇》遺世。晁氏本來十分熱心國事，主張以武力收復幽薊十六州。論文注重「事功」。後來遭受打擊，思想起了變化。

晁補之是大文人，自畫自題，曾自畫山水留春堂大屏，上題：「胸中正可吞雲夢，瑹（盞）底何妨對聖賢，有意清秋入衡霍，為君無盡寫江天。」又題自畫山水云：「虎觀他年清汗手，白頭田畝未能閒。自嫌麥壠無佳思，戲作南齋百里山。」江西詩派的領袖之一陳無己特愛他的畫，說他：「前身阮始平，今代王摩詰，僵屈蓋代氣，萬里入咫尺。」

晁補之的畫也屬蘇軾一派的文人畫無疑，他的畫以山水為主，也作其他。

特別值得注意的是他的畫論，其突出的見解有兩條：其一是「遺物以觀物」；其二是「畫寫物外形」。晁補之的這兩個見解，配合蘇軾、二米的繪畫理論共同對後世「文人畫」產生了巨大的影響。他在自撰的《雞肋集》中有一篇〈跋李遵易畫魚圖〉謂：「然嘗試遺物以觀物，物常不能廋其狀，……大小惟意，而不在形。」接著他還說：「巧拙係神，而不以手。無不能者。而遵易亦時隱几翛然去智，以觀天機之動，蚿以多足運，風以無形遠。進乎技矣。」凡物皆有形和神，若以形和現象為物之第一自然，則神和本質為物之第二自然，藝術只能成立於第二自然之中。「遺物以觀物」，即是遺物之第一自然而觀物之第二自然，但能觀物之第一自然者未必能知物之第二自然，所謂皮相之論也。真正的大家，能觀物的第二自然者，必能遺棄物的第一自然，直透現象而察其本質。陳去非畫墨梅詩云：「意足不求顏色似，前身相馬九方皋。」九方皋是相千里馬的能手，他雖然弄不清馬的皮毛、顏色，甚至弄錯了性別的雄雌，但卻直察千里馬的本質精神。這就是「遺物以觀物」的本領和態度。若過於計較於

馬的毛色皮相，就有可能掩蓋其本質。晁補之在《雞肋集·跋董元畫》中又謂：「翰林沈存中《筆談》云：『僧巨然畫，近視之，幾不成物象。遠視之，則晦明向背，意趣皆得』，余得二軸於外弟杜天達家，近存中評也。然巨然蓋師董元，此董筆也，與余二軸不類，乃知自昔學者皆師心而不蹈跡。唐人最名善書，而筆法皆祖二王，離而視之，觀歐無虞，睹顏忘柳。若蹈跡者，則今院體書，無以復增損。故曰：『尋常之內，畫者謹毛而失貌（神貌）。』」對於那些不善相馬的人來說，雖然能記住馬的毛色，但卻不能相中千里馬。從另一角度來說，不善相馬者，也只能察看馬的毛色，故「謹毛而失貌」也。所以，要「遺物以觀物」，才能抓住本質，抓住「意」和「神」。但「遺物以觀物」者必須有極其高深的功夫在身，李遵易「遺物以觀物」時，「隱几翛然去智（頗類莊子），以觀天機之動」。所以，他觀物，「物常不能廋其狀」。

晁補之更說：「大小惟意，而不在形。」

中國畫論自顧愷之始，便重傳神，但也未嘗否定形。謝赫把氣韻（神）放在「六法」之首。然而也未嘗忘卻形，「應物象形是也」仍為六法之一。到了唐代張彥遠已謂「或能遺（原文作移，恐誤）其形似而尚其骨氣，以形似之外求其畫，此難可與俗人道也。……以氣韻求其畫，則形似在其間矣。」（《歷代名畫記》卷一〈論畫六法〉）到了宋，歐陽修更言出「忘形得意」的話來，他在〈盤車圖〉一詩中謂：「古畫畫意不畫形，梅詩詠物無隱情。忘形得意知者寡，不若見詩如見畫。」（《歐陽文忠公文集》卷六）所以，蘇東坡也跟著大言：「論畫以形似，見與兒童鄰」了。同時，晁補之也大倡「遺物以觀物，物常不能廋其狀。」這對後世那些未經過嚴格的造型訓練而又具有相當的藝術修養的士人來說，做官之餘、詞翰之餘，遊戲筆墨以自娛，是一個極大的鼓動。所以，蘇軾、晁補之的畫論也特為文人畫家所服膺，故其影響也特大。當然，更重要的是他們的高論也確是符合一定的藝術規律的。

蘇、晁著意在強調藝術的「意」和「神」，在很多場合下，他們也並不否定形。蘇對吳道子的精微之畫也曾嘆讚之至，乃謂「始知真放本精微。」晁補之也說：「畫寫物外形，要物形不改。」（《雞肋集》卷八）「物外形」便是物的第二自然，以及他所說的「惟意而不在形」，都是他所要強調的。但他又補上一句「要物形不改」，雖然藝術成立於第二自然之中，但也卻不能完全不要第一自然，更不能畫牛作馬。所以，他更提出「要物形不改」，以告誡後學，不能「欺世取名」而托於物形之不準。

但他的主要見解，也就是對後世產生很大影響的見解，還是「遺物以觀物」和「畫寫物外形」。

十一　參禪識畫
——黃庭堅論畫

黃庭堅 (1045～1105 A.D.)，字魯直，號山谷老人，又號涪翁，江西省修水縣人。他和蘇軾、米芾、蔡襄（一云蔡京）並稱為宋代四大書法家；他又是江西詩派的領袖。詩文詞皆有很高的成就。劉克莊作〈江西詩派小序〉中論說黃山谷及其詩派時云：

> ……豫章稍後出，會粹百家句律之長，究極歷代體制之變，搜獵奇書，穿穴異聞，作為古律，自成一家，雖隻字半句不輕出，遂為本朝詩家宗祖；在禪學中比得達摩，不易之論也。

以禪家宗祖達摩比黃山谷，頗有意味。黃山谷本好參禪，是宋代士人中談禪高手。因而他喜以禪論畫，他對繪畫有很高的鑑賞力，鄧椿《畫繼》卷九記云：「予嘗取唐宋兩朝名臣文集，凡圖畫紀詠，考究無遺，故於群公，略能察其鑑別，獨山谷最為精嚴。」

黃山谷對繪畫的見解，在他〈題趙公佑畫〉中有一段最引人注意：

> 余初未嘗識畫，然參禪而知無功之功，學道而知至道不煩，於是觀圖畫悉知其巧拙功楛，造微入妙。然此豈可為單見寡聞者道哉。（《豫章黃先生文集》卷二七）

禪家土寂空，又主直接而簡當，不依古法和條文，其空到「本來無一物」，「空」是無功的，禪家又特重空，這就是「無功之功」；至道（最高的道）是不煩的，也就是說是精練的、平易的、簡樸的，世界上凡是繁劇艱澀難懂的理論皆不是好的理論。山谷的說法和歐陽修的「蕭條淡泊」、蘇東坡的「蕭散簡遠」一致，都可見出宋人論畫之主旨。但黃山谷因參禪而識畫，是他有意將禪帶入畫中。談禪是北宋文人的一股風氣，蘇東坡就大談禪，黃庭堅是「蘇門四學士」之一，談禪更認真。蘇東坡論

過以禪入詩，其《蘇東坡集》前集卷一〇〈送參寥師〉詩有云：「上人學苦空，百念已灰冷……頹然寄淡泊，誰與發豪猛？細思乃不然，真巧非幻影。欲令詩語妙，無厭空且靜。靜故了群動，空故納萬境……」其論詩要「空且靜」，即是禪的境界。黃山谷說參禪而識畫，也是把禪的境界和畫的境界同等起來了。從此，開以禪論畫之先，對後世影響至大（元明清盛行而不衰）。

黃庭堅在〈題李漢舉墨竹〉中還說：

> 如蟲蝕木，偶爾成文。吾觀古人繪事妙處，類多如此。所以，輪扁斲車，不能以教其子。近世崔白筆墨，幾到古人不用心處。

「如蟲蝕木」是自然而然，無刻畫之痕、「幾到古人不用心處」是隨意而自然。米芾說的「平淡天真」、「平淡趣高」，和此意同。「自然」才能天真，「自然」才能「趣高」，若稍有做作，何來天真，何來「趣高」？明人袁宏道說：「世人所難得者唯趣。趣如山上之色，水中之味，花中之光，女中之態，雖善說者不能下一語，唯會心者知之。」又舉例說：「當其為童子也，不知有趣，然無往而非趣也。面無端容，目無定睛，口喃喃欲語，足跳躍而不定……」（《袁中郎全集》卷三〈敘陳正甫會心集〉）童子之趣乃為真趣，就是因為其「自然」、隨意而不做作，正和黃山谷之論相類。

山谷在〈東坡墨戲賦〉中又說：

> 東坡居士，遊戲於管城子楮先生之間，作枯槎壽木，叢篠斷山，筆力跌宕於風煙無人之境；蓋道人之所易，而畫工之所難。如印印泥，霜枝風葉，先成於胸次者歟……，夫惟天才逸群，心法無軌。筆與心機，釋冰為水。立之南榮，視其胸中，無有畦畛，八窗玲瓏者也。（《豫章黃先生文集》卷一）

「跌宕於風煙無人之境」是指心胸曠遠絕俗，而筆下無人間煙火氣。「如印印泥」和「如蟲蝕木」意同，都是自然而然的意思；「霜枝風葉，先成於胸次」是說其畫之成本成於他的心胸之不俗。「無有畦畛」和「幾到古人不用心處」意同。總的說來，作畫者要先有曠遠的心胸，絕俗的情懷，超脫塵俗的思想，然後隨意而作，自然而然而成。

黃庭堅對畫家的心胸情懷十分強調，他在〈又題摹鎖諫圖〉云：

陳元達千載人也。惜乎創業作畫者，胸中無千載韻耳。⋯⋯使元達作此嘴鼻，
豈能死諫不悔哉。然畫筆亦入能品，不易得也。《豫章黃先生文集》卷二七）

「千載人」是聞名千載之人，當然是非凡的人物。陳元達傳列《晉書》卷一二○，
以「正直、敢諫」，在位忠謇，屢進讜言而聞名，致使皇帝都畏懼他。畫這種人，一
定要畫出他的個性、心胸、氣質，也就是說，「千載人」胸中必有千載韻，千載韻必
反映在嘴鼻上，如果畫不出其千載韻（個性、心胸、氣質），怎能看出他是「死諫不
悔」的千載人呢？但要畫出「千載人」的先決條件是畫家必須胸中有千載韻，否則
是畫不出來的。因而，畫家自己的心胸氣質至為關鍵。若僅有技巧，畫筆僅能入「能
品」而已。山谷還說過「一丘一壑，自須其人胸次有之，筆間哪可得？」同樣練過
基本功，同樣的筆墨紙絹，而畫不同，或雅或俗，或氣厚，或韻清，何以故？蓋胸
次異也。畫中之丘壑本根於人之心、人之胸次，非根於筆。劉熙載《藝概》有云：
「靈和殿前之柳，令人生愛，孔明廟前之柏，令人起敬。以此論書，取姿致何如尚
氣格耶？」又云：「學書通於學仙，鍊神最上，鍊氣次之，鍊形又次之。」書如此，
畫亦然。鍊神鍊氣、尚氣格，皆鍊人，人的修養知識不同、精神不同、氣格不同，
下筆自不同，修養、精神、氣格皆藏於人之胸次，故云「筆間哪可得」，山谷對繪畫
本源之地的探索，可謂至深也。鄧椿遍覽唐宋兩朝名臣文集，謂之「獨山谷最為精
嚴」，可謂的論。

十二 「平淡天真」和「高古」
——米芾論畫

米芾 (1051～1107 A.D.)，初名黻，三十歲後改名芾，字元章，別號有：襄陽漫士、鹿門居士、海岳外史、淮陽外史、中岳外史、淨名庵主、溪堂居士、無礙居士，時人和後人更多地稱他：米南宮、米癲。

米芾是宋代大書法家，亦善詩文，在繪畫史上，他創造了「米氏雲山」即「米點山水」，成為山水畫中一個別派的開山祖。同時，他也是一位理論家，著有《畫史》、《書史》二書。

《畫繼》卷九謂米芾：「心眼高妙，而立論有過中處。」米芾的理論雖然有過中處，但他提倡「平淡天真」等標準，一是出自他的喜好，二是北宋的南方文人之共同標準。米芾秉性高傲，凡事務求出人頭地。凡是眾口皆碑的問題，他總要找出一些相反的意見。在當時被人稱道的李成、關仝、李公麟等，以及畫史、書史上已成定論的著名書畫家王羲之、王獻之、吳道子，他雖無力扳倒，但也總要講上幾句不滿的話。他的書法要「一洗二王惡札」。罵柳公權的書法為「醜怪惡札之祖」。他標榜自己的畫「無一筆李成、關仝俗氣」，「不使一筆入吳生」。李成的畫名在北宋最高，

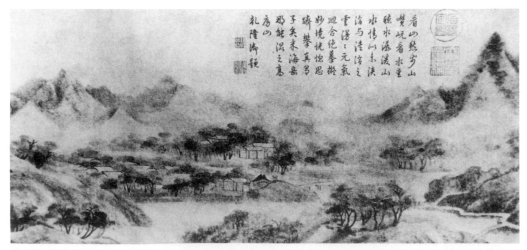

北宋‧米友仁　雲山墨戲之一

遠在范寬之上，《宣和畫譜》云：「李成一出……，數子之法遂亦掃地無餘，如范寬、郭熙、王詵之流，固已各自名家，而皆得其一體，不足以窺其奧也。」米芾是喜愛輕墨淡嵐、平淡天真的，未必喜愛范寬的畫，且對范寬的畫「雄傑」，「土石不分」有不滿情緒，但他卻一反眾口，認為范寬畫雖有缺點，也比李成畫強，硬說：「李成……，多巧，少真意。」而「范寬勢雖雄傑，然深暗如暮夜晦暝，土石不分……，品固在李成之上。」黃筌父子的畫，北宋以降，一直占有畫壇的統治地位，《宣和畫譜》云：「自祖宗以來，圖畫院為一時標準，較藝者視黃氏制體為優劣去取。」米芾卻說：「黃筌畫不足收」，「雖富豔皆俗」。連宋徽宗都十分服膺的崔白等人的作品，

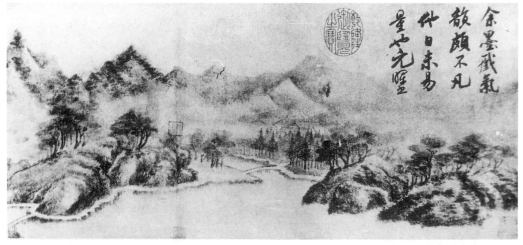

北宋・米友仁　雲山墨戲之二

北宋・米友仁　雲山墨戲之三

米芾卻十分鄙視,說只能「污壁茶坊酒店,不入吾曹議論」。他更說出「今人畫不足深論」這樣得罪一世之人的話來。

相反,對於不以畫名世的蘇東坡,偶作墨竹,米芾卻津津樂道,大加稱讚,又說:「子瞻作枯木,枝幹虯屈無端,石皴硬,亦怪怪奇奇無端,如其胸中盤鬱也。」

對於一直不受世人重視的董源、巨然畫,米芾卻大加張皇,反覆稱道,給以最高的評價,從中也可看出米芾主張「平淡天真」的理論。

他說:

> 董源平淡天真多,唐無此品,在畢宏上。近世神品格高,無與比也。峰巒出沒,雲霧顯晦,不裝巧趣,皆得天真。嵐色鬱蒼,枝幹勁挺,咸有生意。溪橋漁浦,洲渚掩映,一片江南也。

> 巨然師董源,今世多有本。嵐氣清潤,布景得天真多。……老年平淡趣高。

顯然,米芾把「平淡天真」,「皆得天真」,「天真多」,「平淡趣高」作為繪畫美的標準。他還稱讚巨然畫:「清潤秀拔」,「清潤」也是米芾欣賞的,他常說:「清潤可喜」,欣賞「平淡而生動」,「清拔」,「氣格清秀」,「清麗」,「氣格清絕」,「清秀如王維畫孟浩然」,「昉筆秀潤勻細」。「花清麗可愛」,「有清逸氣」,「有清趣,師董源。」「董源峰頂不工,絕澗危徑,幽壑荒迴,率多真意,巨然明潤鬱蔥,最有爽氣。」

米芾所追求和主張的繪畫標準,以上可見。

欣賞「平淡天真」,反對「雄傑」,反對豪放有氣勢,正是宋代文人的心態之流露。中國自有國家以來,三代秦漢至唐,社會一直處於上升趨勢,文人們也一直視「雄強」、「壯氣」為美。文人們這種心態和意識又促進了社會的雄強。宋人因受社會精神之影響,心態皆處於消沉頹唐之勢,文人們所具有的遲暮空寞之心理,在宋代空前廣泛的發展了,因而,容不得「雄強」、「壯氣」。於是,「蕭條淡泊」、「平淡天真」,便和他們的心態相契,宋代國力之弱,變而為文人審美心態傾於弱,反之,這種心態又促進了社會之弱,宋代最終在「積弱」、「積貧」之中滅亡了。但宋代文人這種心態和意識卻保留下來了,中國社會受其影響,再也沒能恢復漢唐那樣雄強。當然,美術只是其中微小的部分,但可見其一斑。

其次,米芾還第一次提出「高古」的美學觀。他說:「董源霧景橫披全幅,……意趣高古。」「余乃取顧高古……」「武岳學吳有古意」,「畢宏一幅山水奇古。」「林

木奇古，坡岸皴如董源。」……米芾的「高古」和「古意」論，到了元代趙孟頫手裡更加發揚光大，成為繪畫的最高標準（詳後宋元畫論部分）。

米芾的畫論有他故意鳴高立異的一面，但更和他的審美觀有關。此外，米芾反對「富豔」、「金碧晃耀，格法森嚴」的院體畫，對那些仕女翎毛畫，他認為只可供「貴遊戲閱，不入清玩」，不自然的畫他便視為「凡俗」，他說：「今世貴侯所收大圖，猶顏柳書藥鋪牌，形貌似爾，無甚自然，皆凡俗。」他主張於文翰之餘寫「有無窮之趣」的山水畫，而江湖園圃間的竹木水石花草等，亦能逗人雅興，故位在其次。

北宋・米友仁　雲山墨戲之四

北宋・米友仁　雲山墨戲之五

他講求作畫應作「適興之具」，抒寫「胸中盤鬱」。雖然他也一再提到「古人圖畫無非勸戒」，那只不過是裝點門面地說說而已。

簡言之，米芾認為繪畫的功用是「自適其志」，不應是裝點皇室的工具。繪畫的最高標準是「平淡天真」，「不裝巧趣」以及「意趣高古」。不應是峻厚峭拔和氣勢雄壯的，也不應是「富豔」、「金碧晃耀」的。這對後世文人畫影響頗大。董其昌的「南北宗論」即以他的理論為標準而建立的。

米芾的理論促使中國的藝術（書法繪畫等）更進一步的文人化了。在米芾之前，書畫家們也為文，但大書畫家總以書畫藝術為主，文次之；元代之後則相反，書畫家們要想得到社會的公認，皆以文為主，書畫其次，專門的書家和畫家反居其次了。於是書風和畫風也為之一變。

十三 「古意論」
——趙孟頫論畫

北宋的文人畫論對南宋繪畫影響並不大，因為南宋的文人大多為抗戰而奔走，慷慨激昂且又緊張。陸游、辛棄疾、陳亮等大文人都直接參加抗金鬥爭的第一線，他們把愛國的熱情和對敵人憤怒的情緒化而為詩、詞、文，皆剛猛豪邁，氣勢磊落，有推倒一世之概。但這些大文人已鮮有作畫的條件了。因而，南宋的畫家力量不在文人中而在畫院中。北宋有畫院，當然也有院畫，但卻無「院體」。南宋的李唐和宋高宗有師生之誼，成就又高，南宋畫院初建時，院畫家皆拜李唐為師（院畫家有拜師的規定），加之北宋滅亡時，藏畫全被金人運往北國，趙構南渡，身無長物，畫院中無古畫供人學習，所以，南宋院畫皆傳李唐一系，而且系無旁出，於是形成「院體」。後世所謂「院體畫」皆是師法他們的。院畫家多是職業畫家，思想情趣和文人有別，他們沒有接受文人們「蕭散簡遠」的理論。加之南宋的形勢所迫，他們用憤怒的、激烈的筆調畫出了剛猛的線條，狂放的大斧劈皴，後人稱之為「水墨蒼勁」。

因時代精神之限制，加之文人們受道家思想的影響，如：以柔克剛，「柔弱勝剛強」等，因而欣賞柔和溫潤文雅的情調。對南宋院體那種剛猛的線條、急烈的筆墨便不能欣賞了。所以，到了元代，社會在急烈的暴風雨式的時代過去之後，又漸趨於平靜，文人們就強烈地反對南宋畫風。其中以趙孟頫為代表。

趙孟頫 (1254～1322 A.D.)，字子昂，號松雪道人。浙江吳興人。吳興這地區，雖屬於浙江省，但其地處江蘇省的太湖南岸，實屬三吳之地，其地文人性格和以蘇松為中心的吳地文人性格相同，都是柔和溫順的。真正代表浙地剛硬直爽性格者乃是浙河兩岸以及浙江東地區的人士。所以，吳興雖是浙江省，其地藝術風格卻不同於浙派。

趙孟頫本是宋朝的宗室，係宋太祖趙匡胤之子秦王趙德芳之十世孫。他在宋末做過宋朝的小官，後來又到元朝去做大官，而且就在皇帝左右，因而，他必須處處小心謹慎。南宋是被元朝消滅的，是元朝的直接敵人，為了迎合元統治者，他不敢堅持南宋的一套，且必須反對，以表示忠赤於皇元。南宋的畫風也在他必須反對之

列，何況他本來就反對南宋的畫風。

大凡小心謹慎的人都不敢大膽獨創，凡事皆有所依。不依南宋，就只好依北宋、五代、唐、晉。

再說，南宋繪畫到了末期，剛硬的線條，猛烈的大斧劈皴，一角、半邊構圖，都走到了盡頭。變革改制也勢在必行。如何變革？如何改制？如何說服和領導一代人進行變革改制？趙孟頫則自然地選擇「託古改制」的辦法。他提倡的「古意」和復古有一定聯繫，但二者並不完全相同。復古復到神似地步，即有一定的「古意」，但有「古意」未必就是復古。然而，「古意」必然和當時流行的風格有相當的區別，並且必然向古追求。因而，提倡「古意」或以復古為號召，改變近世的流行風氣，不失為有效的改制措施。

趙孟頫本來就好古，其謚文敏，趙孟頫〈謚文〉中謂：「德美才秀曰文，好古不怠曰敏，謚曰文敏。」他喜古文字，收藏古字畫，因而「古意」也自然成為他的審美最高標準。他反覆提倡「作畫貴有古意」，其意更在反對「近世」畫。他說過：

> 作畫貴有古意，若無古意，雖工無益，今人但知用筆纖細，傅色濃豔，便自為（謂）能手，殊不知古意既虧，百病橫生，豈可觀也。吾所作畫，似乎簡率，然識者知其近古，故以為佳。此可為知者道，不為不知者說也。❶

這裡說的「今人」，指的是習學南宋畫法的人。今人「用筆纖細」指的是南宋馬、夏一派的纖細剛勁的線條，這種線條缺少彈性和變化，不符合文人所欣賞的文雅、柔和、瀟灑的標準，「傅色濃豔」在現存南宋畫院的山水小品中較為常見，元初仍保持這種畫風。趙孟頫氣質溫順、性格平和，和南宋畫風所表現出的狀態截然相反。這是他深惡南宋畫法的原因之一。此外，趙孟頫以一個宋室王孫的身分「被遇五朝」，表現了他在政治上極端謹慎的態度。元人把當時中國人分為四等，蒙古人為一等，色目人二等，漢人居三等，南人居最下等（四等）。漢人指北方人，原為北宋人，北宋為金所滅，元滅金，因而北宋不是元的仇敵。南宋為元所滅，南宋則是元的直接仇敵，其實南人也是漢人，但被列為最下等。因而南宋的文化也不會被元統治者所喜。這和後來明代初期反對元代畫風，而提倡南宋畫風道理是相同的。（元朝被朱元璋消滅了，元朝文化也就不能為朱元璋所容忍。所以，保持元代畫風的畫家多死於朱元璋之手，而保持南宋畫風的畫家卻大量地進入宮廷，同時又形成浙派。）趙孟

❶ 《式古堂書畫匯考》及《清河書畫舫》子昂畫並跋卷。

頫要打倒或否定「近世」（南宋）畫風，也有投合元統治者之意。趙孟頫論宋朝文章的態度也如此。他在《松雪齋詩文集・第一山人文集序》中說：「宋之末年，文體大壞。治經者不以背於經旨為非，而以立說奇險為工。作賦者不以破碎纖靡為異，而以綴緝新巧為得。」這裡對宋末的文章也大肆攻擊。當然，趙孟頫惡宋之文、宋之畫、宋之印章，和他的審美標準有關，也就是說和他的感情有關。但一個人的感情不一定時時暴露，何況趙孟頫不是太露的人，他是頗含蓄的。只有感情和需要結合時，才會形之於外。趙孟頫肆意地否認宋末的詩文書畫，除開他認為這確實需要否認外（比如他反對宋文的「立說奇險」、「綴緝新巧」，就和他反對南宋繪畫的態度完全相同），也有迎合元統治者之意，至少說，他這樣做，對於他自己立身處地是有益無害的。這和他的：「往事已非那可說，且將忠直報皇元」的態度差不多。趙孟頫一再否定「近世」，同時提倡「古」，他說：「蓋自唐以來，如王右丞、大小李將軍、鄭廣文諸公奇絕之跡，不能一一見。至五代荊、關、董、范輩出，皆與近世筆意遼絕。僕所作者，雖未敢與古人比，然視近世畫手，則自謂少異耳。」❷這裡兩次提到「近世」皆指南宋。在元朝，批判南宋，當然是「識時者」的保險態度。因為批判南宋，同時就要提倡「古」。他在《幼輿丘壑圖》後跋云：「予自少小愛畫，得寸縑尺楮，未嘗不命筆模寫。此圖是初敷色所作，雖筆力未至，而粗有古意。」❸

他在《二羊圖》❹卷中自識云：「余嘗畫馬，未嘗畫羊，因仲信求畫，余故戲為寫生。雖不能逼近古人，頗於氣韻有得。」這裡，他似乎把「逼近古人」看作比「氣韻」還重要。

他在五十一歲時畫的《紅衣羅漢圖》，十七年後重題云：「余嘗見盧楞伽羅漢像，最得西域人情態，故優入聖域。蓋唐時京師多有西域人，耳目所接，語言相通故也。至五代王齊翰輩，雖善畫，要與漢僧何異。余仕京師久，頗嘗與天竺僧遊，故於羅漢像，自謂有得。此卷余十七年前所作，粗有古意，未知觀者以為如何也。」

趙孟頫也重視寫實，注意師法造化，他甚至說過：「久知圖畫非兒戲，到處雲山是我師。」即使是寫實的作品，也必以有無「古意」定優劣。儘管他畫的羅漢像與「天竺僧」相似（頗具氣韻），應該是滿意了，但最後他關心的還是「古意」。趙孟頫此題於他六十八歲，離他去世僅有一年。說明他至死都堅持作畫貴有「古意」的主張，終生未改其初衷。而且身體力行，屢加提倡，乃至延及他對詩歌、書法、印

❷　自題《雙松平遠圖》，見現存畫跡，或見吳升《大觀錄》。

❸　《幼輿丘壑圖》，現藏美國普林斯頓大學博物館。

❹　《二羊圖》，現藏美國華盛頓佛利爾美術館。

章創作的認識。他論詩時常說：「今之詩猶古之詩也」❺、「今之詩雖非古之詩，而六義則不能盡廢。由是推之，則今之詩猶古之詩也」❻。論書法曰：「古法終不可失也」❼、「有志於法書者，心力已竭，而不能進，見古名書則長一倍。余見此，豈止一倍而已」❽。

在印章領域裡，趙孟頫倡其「古雅」，對印章史影響更大，他在〈印史序〉中說：

> 余嘗觀近世士大夫圖書印章，一是以新奇相矜。鼎彝壺爵之制，遷就對偶之文，水月木石花鳥之象，蓋不遺餘巧也。其異於流俗以求合乎古者，百無二三焉。一日，過程儀父，示余《寶章集古》二編，則古印文也。皆以印印紙，可信不誣。因假以歸，採其尤古雅者……漢魏而下，典刑質樸之意，可彷彿而見之矣。談於好古之士，固應當於其心。使好奇者見之，其亦有改弦以求音、易轍以由道者乎？

宋代的印章，最流行的是刻成「鼎、彝、壺、爵」等形狀，再在裡面刻字，或刻些「水月木石花鳥之象」，工巧有餘古雅不足，這就把印章藝術引向了邪道。趙孟頫大為反對，提倡「合乎古者」。從此，印學為之一變，趙孟頫之後，印章以宗漢為主，那種「餘巧」之印，除了「葫蘆形」還偶爾一見外，其他的形狀基本上不見了，連「九疊文」也很少了。這都是趙孟頫提倡「古意」的結果。

(一)趙孟頫「古意論」的來源

作畫、治印等求「古意」，或以「古意」為評判作品的標準，唐以前尚不多見。《續畫品》中說：「質沿古意，而文變今情。」這個「古意」指作品的內容和社會功用，非指作品的藝術，和趙孟頫的「古意」完全不同。東晉顧愷之評畫，以「傳神」為最高準則，他不曾以「古意」或任何「古」為審美標準。晉宋間宗炳論畫重「道」和「理」；王微論畫重「情」和「致」，都不曾以「古意」為標準。齊梁時謝赫為繪畫評畫樹立了「六法」。「六法」中重氣韻、骨法等，也沒有把「古意」作為一法。唐人張彥遠著《歷代名畫記》，所論甚多，評畫論畫多以「神韻」、「雅正」(按：「雅

❺　《趙孟頫集》卷六〈薛昂夫詩集序〉。

❻　《趙孟頫集》卷六〈南山樵吟序〉。

❼　《趙孟頫集》「續集」〈定武蘭亭跋〉。

❽　同上〈題東坡書醉翁亭記〉。

正」一詞始用於唐，六朝時鮮用）、重深、奇瞻、濃秀等，亦不用「古意」。文學評論上，六朝梁劉勰著《文心雕龍》五十篇，未嘗設「古意」篇。但唐末司空圖著《詩品》二十四篇，即把「高古」設為一篇，這大約是第一次把「古」作為審美標準。總之，在唐以前，畫家還沒有自覺地把「古意」作為追求的目標，也沒有作為評畫的標準。

宋代繪畫處於保守和復古時期。宋初繪畫「唯摹」李成和范寬，只是對前代的「保守」。宋哲宗朝 (1086～1100 A.D.) 繪畫走向復古❾。乃至把郭熙的畫取下「易以古圖」。但在理論上，北宋中期的郭若虛著《圖畫見聞志》以及稍後的郭熙《林泉高致集》都沒有把「古意」或相近於「古意」的「高古」之類引為繪畫的標準。《林泉高致集》實是徽宗朝郭思整理，內中談到「古」的地方很多。如「余因暇日閱晉唐古今詩什」、「所誦道古人清篇秀句，有發於佳思而可畫者」、「又豈知古人於畫事別有意旨哉」等等。但這都和「古意」不同。當時人已對古十分尊崇，學古畫、玩古器，乃至於挖古墳、偽造古物❿，卻不曾在理論上以「古意」為審美標準。

蘇東坡評畫文章頗多，對古也頗注意，如「一變古法」⓫，「漢魏晉宋以來風流」⓬、「古來畫師非俗士，摹寫物象略與詩人同」⓭、「伯時一丘一壑，不減古人」⓮、「終未得古人用筆相傳之法」⓯等等，但這些和「古意」、「高古」等概念，還有一定區別。倒是蘇東坡說的「近日米芾行書、王鞏小草，亦頗有高韻，雖不逮古人，亦必有傳於世也」⓰，其中的「高韻，雖不逮古人」意思和「古意」、「高古」頗相近，然終不完全相同。不過，蘇東坡論中的「古」，已孕蘊出「高古」、「古意」的標準。

在理論上把「古意」、「高古」作為繪畫的審美標準包括評畫的標準，大興於米芾。米芾在他的《畫史》中多次提到這兩個詞，都是就畫的本體意境而言。如「武岳學吳，有古意」，「余乃取顧高古，不使一筆入吳生」，「余家董源霧景橫披全幅，

❾ 參見陳傳席《中國山水畫史》第四卷〈山水畫的保守、復古和變異〉。

❿ 當時崇古的記載頗多。據蔡條《鐵圍山叢談》所記，當時人因好古，「於是天下塚墓，破伐殆盡矣。」家中陳列古器、古圖畫，稽古、博古、尚古成風。於是《先秦古器記》、《集古錄》、《考古圖》、《宣和殿博古圖》、《古器說》等著作圖集，應運而生。現存的古青銅器等，其中贗品最早者皆始於宋。

⓫ 《蘇東坡全集・後集》卷四。

⓬ 《經進東坡文集事略》卷六〇〈書唐氏六家書後〉。

⓭ 《蘇東坡全集・正集》卷二〈歐陽少師令賦所蓄石屏〉。

⓮ 《蘇詩補注》卷三〇〈題李伯時憩寂圖〉。

⓯ 《蘇詩補注》卷二八〈題文與可墨竹並敘〉。

⓰ 《東坡題跋》卷四〈評草書〉。

山骨隱顯，林梢出沒，意趣高古」、「人物衣冠乘馬甚古」、「想去古近當是也」、「一古木臥奇石，奇古」等等。米芾好古，他「衣冠唐制度，人物晉風流」，《畫史》也記「劉既作歌云：元章好古過人……」。米芾又篤好古書畫，大量收藏，所以，他評畫也以「古意」為標準。

和米芾同時的黃庭堅偶爾也提到「高古」一詞。其《豫章黃先生文集》卷二九〈跋湘帖群公書〉中有云：「徐鼎臣筆實而字畫勁，亦似其文章，至於篆則氣質高古，與陽冰並驅爭先也。」黃庭堅喜以禪論畫，對於「高古」也予以注意，但還沒有達到米芾那樣熱心的程度。經過米芾的論倡，「古意」、「高古」遂成為繪畫審美的一個重要標準。但在宋代，「古意」在理論上始終沒有成為一代人認可的權威標準。這正等待著趙孟頫的努力和倡導。

趙孟頫反對「近世」（南宋）的藝術風格，他全面繼承了北宋的文人思想。北宋的文人畫、北宋文人的審美標準、北宋人的崇古思想，都在趙孟頫手中發揚光大了。

(二)「古意論」的價值和意義

畫求「古意」，人必好古、師古，「人心不古」是風俗不淳的因素，「人心古樸」則是風俗淳的表現。畫中要真正有「古意」，必須變易人心，使人心古；人心古，則畫有古意；人心古，則時代風氣必變；時代風氣變，則時代畫風變。所以，中國歷代復古運動都取得了很好的成就。唐代韓愈領導的古文運動，宋代歐陽修領導的古文運動，都在文學史上留下了光輝的篇章。繪畫方面，北宋末期的復古運動、元代趙孟頫領導的復古運動也都取得了很好的成就。明末陳洪綬師古師到六朝唐代，更取得傑出的成就。但師古必須是真正的古，師不古之古只是師舊，如清初「四王」，名曰「師古」，實則頂多師到「元四家」，更多地是師董其昌。他們並沒有真正地師古，而只是沿著舊路走下去。他們的畫只是無新意，便謂之師古，實則並沒有「古意」。《老子》云：「反者，道之動。」順著舊路走下去，並不謂之古。反向古，實際上是「隔代繼承發展」。趙孟頫不是順著南宋的路走下去，而是師法唐、五代為主，所以，他的畫風便和「近世」拉開了距離，自然出現了新意。

所有師古、復古的作品都不可能真正的和古相同，但又都取得了好的成績，這個問題值得研究。眾所周知，文藝是人的意識反映出來的形態，即意識形態，也叫社會意識形態。古代的人處世為人較之後世要純樸真實得多，思想意識較之後世也單純得多。人愈世故，思想愈複雜，真和樸的東西就愈少，人就可能會愈油滑。他的處世也許很順利，但在藝術上絕不會有偉大高雅的作品。社會過於複雜，可以使

人窒息，所以，春秋至戰國期間，由於社會發展太快，人的變化也太快，真和樸相應減少，老子和莊子都大聲疾呼，要「返樸歸真」。《莊子》一書中，「復樸」、「素樸」、「純素」、「法天貴真」等語比比皆是。那時候，老子和莊子都感到社會比以前複雜、虛偽得多，人心不古，社會不淳。老子經過反覆探索，認為社會必須倒退到小國寡民的時代❶，莊子贊成老子的主張，但莊子認為倒退到小國寡民、結繩而用之還不行，只要有人群居住，就有偽詐。因此，他便希望倒退到原始人時代穴洞而居、鑽木取火，甚至情同動物（「野鹿」）的時代❶。他認為最好的社會，人民如同野鹿一樣，端正而不知道什麼是義，相愛而不知道什麼是仁，真實卻不知道什麼是忠，得當卻不知道什麼是信，行動單純而互相友助，卻不以為恩賜。莊子認為只有回復到這種時代，才能「歸真返樸」。這實在是他對複雜虛偽社會的無可奈何之嘆息。但社會不可能倒退到原始人（甚至類人猿）時代，真和樸一時難以回復，《莊子》提出「既雕既鑿，復歸於樸」。必須既雕既鑿，才能復歸於樸。其實，老、莊時代，人比原始部落氏族集團式的人雖然複雜偽詐得多，但比秦漢時代又要單純得多、真樸得多。秦漢時代人又比六朝時代人好得多，單純、真樸得多，六朝比之唐宋，唐宋比之元明清，明清比之今人，總是一代一代地減少真樸。就藝術而論，代表商周的青銅器藝術，後世無可比擬；代表秦漢的石刻雕塑藝術，後世無可比擬；代表六朝的書法藝術，後人無可比擬；代表唐宋的繪畫藝術，後人無可比擬。一般說來，社會愈發達，藝術就愈缺少真樸。所以，畢卡索曾說過，世界上只有中國人和黑人有藝術，那些先進的白人根本沒有藝術。

社會向前發展，藝術反而倒退、庸俗、卑下。見不到或看不懂古代作品的人，倒也罷了；見到且能看懂古代作品的人，把古和近的作品一對照，高雅、庸俗之別，立覽可見。今人的作品固然可以更精細，但格調卻很難超過古人。所以，要追求「古意」。

我曾說過：「古到極點，也就新到極點，也就高到極點，雅到極點。」❶最高貴的藝術莫過於單純，最偉大的作品莫過於平易。而單純和平易都需要真和樸。所以，一般情況下愈古的作品愈高雅、愈後的作品愈庸俗。後人因此把「高古」、「古雅」二字聯用，高必古、古必雅。今人學書法，必須臨古帖，但不是人人都能成功的，得其形易，得其神難。那就要首先得古人之心，要多讀古人的書，得其真樸的精神、

❶ 見《老子》八十章。

❶ 見《莊子・天地》。

❶ 參見陳傳席《明末怪傑——陳洪綬的生涯及藝術》，浙江人民美術出版社，1992年版，頁163～166。

高雅的品質，使自己的心擺脫世俗庸俗之境，既雕既鑿，復歸於樸，而進入古人之境。也就是說：首先改變藝術的主體，然後才能改變藝術的本體，以達到滿足藝術客體的效果。這就是「古意論」的價值和意義，後世大畫家總是要求畫有「古意」，或「禪意」、「莊（道）意」。禪和莊都是要求純化人的心境，擺脫濁腐的人世，故曰「出家」、「出世」。實際上，莊和禪也屬於古境之一，人心進入古的境地，也就是高尚、單純、樸素、偉大、平易的境地，作品亦然。人們欣賞格調高古的作品，實是求得生態平衡，因為現實中得不到的東西可在藝術中得到滿足。

早期的藝術對於今人來說，是一種自然的古，它的古是時代使然。正如兒童的天真單純稚趣，是因為其幼小，他複雜險惡偽詐不了。袁宏道說：「夫趣得之自然者深，得之學問者淺。當其為童子也，不知有趣，然無往而非趣也。」[20]如果一個成人而有童心，能去除世故、庸俗，而以單純、平易之心去待人待世，那就尤為不易。後世師古而求「古意」的作品，其不易如此，其難於完全同於古也如此。

當然，真正的古，後世不可能完全重複，商周的青銅藝術，秦漢的石刻藝術，後人怎麼學也不可能與之完全相同。這就是說求「古意」而不可能完全同「古」，因為一代人有一代人的意識，其意識雖然受到古的薰陶，能變得高雅淳樸一些，但當代人的時代意識必給他帶來一定的影響，總會在畫中出現。這就是後世雖然師古而不能完全同於古的原因。

時代深沈強盛，反映在形態上，其藝術自然深沈強盛。像周秦漢唐那樣，處於封建社會上升的階段，藝術總有內在的力量和雄渾深沈之勢。宋代始，封建社會趨於下降之勢，所以，宋代並沒有創造出一代風格，山水畫師法荊浩、關仝、李成；花鳥畫師法黃筌、徐熙；人物畫師法吳道子、顧愷之。北宋沒有一個開創一代畫風的大家。像其前代的荊、關、董、巨、徐熙、黃筌，北宋無一畫家敢與之比擬。南宋是一個非常時代，繪畫風格也非常突出，南宋畫基本上不師古，卻遭到後世無盡的攻擊。元明清主流繪畫總在復古，在「古意」中求生存，元人師董、巨、李、郭；明初浙派師南宋院體，後來吳門派、松江派師「元四家」；清代主流畫派沿著松江派走下去。只有明末清初之際出現了一個「天崩地解」的時期，藝術才非同一般。除此之外，元明清主流繪畫凡可觀者，都在師古之列。當時也有不師古的畫家，然皆不足論。時代總趨勢在下衰，藝術的總趨勢如之。因而，當時藝術如果尋找出路，唯在「古意」中。師造化的畫家固然可以使畫法有新意，但畫的格調卻很難提高。

繪畫的高低，除了畫家必備的基本技巧之外，有兩點則是主要的，一是畫家的

[20] 見《袁中郎全集》卷三〈敘陳正甫會心集〉。

個性，二是畫家的修養。平凡時代，很難造就有十分特殊個性的人；而畫家的修養不偏於古則偏於今，不偏於中則偏於洋，當時無洋可偏，偏於今則易俗（雖不盡然），偏於古則雅。偏於古，受到後世所能見到的古人之高雅情懷、精神中美好部分昇華的內容之薰陶，久而久之，便會超越現實，遠離庸俗，進入古雅的境界，人便古雅起來，其作品也就古雅起來。

當然，如果時代在上升，處於不平凡時期，畫家受時代影響（社會意識），就無須師古，其畫（社會意識形態）自然在上升或不平凡。反之，便下落，便只好從「古」中尋找出路。元、明、清主流繪畫，一代不如一代，「明四家」不如「元四家」遠甚，「清四家」（四王）不如「明四家」遠甚。倒是非正宗的畫家取得了一定的成就。皆因時代使然。

中國的繪畫藝術有兩種，其一是作為正規藝術的藝術，即應居主流的藝術；其二是作為消遣式的藝術，以遊戲筆墨為事，多為文人用以自娛，理應居藝術之別派和支流。明清時代，主流的繪畫遠不及前代，而文人自娛式的藝術卻大為發展了。其原因大抵是：社會趨勢處於下衰的時代，主流藝術因缺少時代底氣的支撐而無法超越前代，還要跟著時代下衰。文人們在這種時代，已失去了群體（社會總體）之一的作用。元明清的文人大多從社會總體中脫離出來，過著個體超脫的生活。精神無可寄託，就個體性而言，又超越前代，發而為畫，亦同之。所以，抒發個人性情的非主流性的繪畫，反而發展，甚至躍居主流地位。即使是專業畫家也向文人業餘而自娛式繪畫靠近，導致了中國正規藝術的下衰。所以，有人說元明清繪畫一代不如一代，這是就主流繪畫而論的。但又有人說，元明清繪畫大發展，大寫意畫前代所不及，這是就消遣式的非主流繪畫而論的。元明清主流繪畫，凡尚能成立而又可觀者，皆賴有「古意」的支撐。求「古意」可能是他們所能尋到的唯一出路，否則便輕俗。趙孟頫提出「古意論」的真正意義當在於此 ❷。

❷ 把「古意」樹為審美的標準，我以前說始於「唐末司空圖著《詩品》二十四篇」中。但最近大陸學者考證：「司空圖《詩品》二十四篇乃明末人偽託之作。」我只在小報的文摘上看到結論，未讀到全文。因《詩品》文風不類晚唐而類於明；《詩品》內容明之前不見引用，《詩品》中審美觀、思想意識更和唐人完全不合。其考若可成立，則把「高古」、「古意」樹立為審美的標準，不始於文學界，而始於宋代繪畫界（米芾等人）。文學中以「高古」為審美標準乃是受了繪畫界思想的影響。

校後記：經文學研究家再考證，「《詩品》乃明末人偽託」之說，不能成立。因為明以前已有人引用。

附：「書畫本來同」

趙孟頫還力主書法入畫，他在《秀石疏林圖》卷後自書一詩云：

石如飛白木如籀，寫竹還於八法通。
若也有人能會此，方知書畫本來同。

「飛白」是書體之一種，筆畫呈枯絲平行狀，轉折處筆路明顯。「籀」是大篆文字，「八法」即書法，古人有「永字八法」，即論書法中各種筆畫的寫法，故用「八法」替代「書法」。

這首詩的意思是：用飛白法寫石，用篆法寫木（樹），寫竹更要和各種書法相通。結論是：「書畫本來同」。

以「書法入畫」在六朝時即為畫家所注意，但都不如趙孟頫實踐得徹底，理論上也更具體、更明確。元畫復古而不同於古，以「書法」筆意入畫，是其重要因素之一。

趙孟頫之後，善畫者鮮有不善書法。文人畫家更把讀書放在第一，練習書法放在第二，畫畫只放在第三。書法是文人們的事，宋代文人把中國的藝術進一步推向文人化，趙孟頫的理論更加強了這一點。這就造成了中國繪畫在繪畫性方面減弱，而非繪畫性如書法、詩文等更增強了。

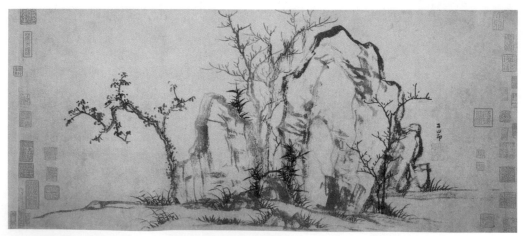

元・趙孟頫　秀石疏林圖

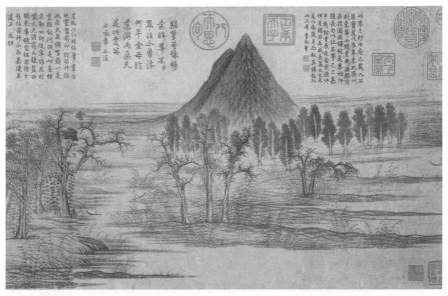

元・趙孟頫　鵲華秋色圖之一

元・趙孟頫　鵲華秋色圖之二

　　趙孟頫論畫，以重「古意」為主，其次重書法入畫，但有時他也提倡師法造化，他說：

　　　久知圖畫非兒戲，到處雲山是我師。

　　他的大部分作品，如《洞庭東山圖》、《西山圖》、《鵲華秋色圖》、《吳興秋遠圖》等等，都是寫生和遊覽的印象。不過，他作畫的筆法還是從古人中來，從書法中來，而「師造化」也不是他的發明。

十四 「逸氣說」
——倪雲林論畫

趙孟頫的理論，從主要方面看，還屬方式方法的範疇。倪瓚的「逸氣說」才是元代畫論中具有精神意義的內容。

倪瓚 (1306～1374 A.D.)，字元鎮，號雲林。生於無錫一個富裕之家，其資雄於鄉。他少時就沈浸於詩文書畫以及琴棋古玩之中，逍遙容與，詠歌自娛。元末天下大亂，他無所適從，「往來五湖三泖間二十餘年，多居琳宮梵宇。」他一生是清閒的、無事可做的。以琴棋書畫為消磨，所以，他認為作畫就是為了「寫胸中之逸氣」。至

元‧倪瓚　容膝齋　　　　　元‧倪瓚　容膝齋（局部）

於所畫之物似與不似，那是不必計較的。他的《清閟閣全集》中記錄他三段題畫詩文，皆反映了他對繪畫的基本看法：

> 以中每愛余畫竹，余之竹聊以寫胸中逸氣耳。豈復較其似與非，葉之繁與疏，枝之斜與直哉？或塗抹久之，他人視以為麻為蘆，僕亦不能強辨為竹。真沒奈覽者何。但不知以中視為何物耳。

這裡他直接道出作畫是為了「聊以寫胸中逸氣」，至於似與非、繁與疏、斜與直，他是不計較的；甚至別人把他畫的竹視為麻或蘆，也沒關係。他又在〈答張藻仲書〉中說：

> 僕之所謂畫者，不過逸筆草草，不求形似，聊以自娛耳。

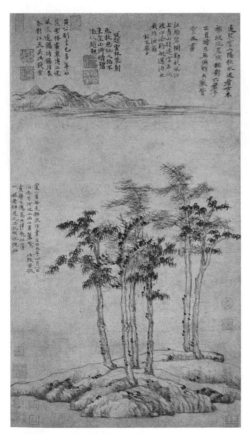

元‧倪瓚　六君子

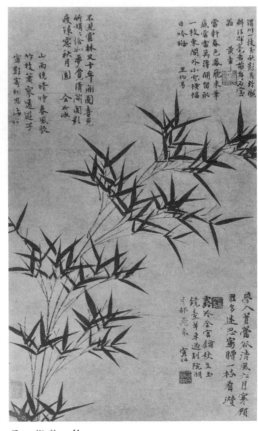

元‧倪瓚　竹

上面說「塗抹久之」，這裡又說「逸筆草草」，還說：「圖寫景物，曲折能盡狀其妙處，蓋我則不能之。若草草點染，遺其驪黃牝牡之形色，則又非為圖之意。」但他仍是「逸筆草草」，其原因就是「聊以自娛」。這些思想對後來的繪畫都有很大的影響。他又說：

愛此風林意，更起邱壑情。寫圖以閒詠，不在象與聲。

「寫圖以閒詠」和他的「聊以寫胸中逸氣」、「聊以自娛」的意思是一樣的。「不在象與聲」，和他的「不求形似」是相同的。但這裡他又道出了另一個問題，即作畫如作詩。然則倪雲林作詩的旨意又是什麼呢？他在〈謝仲野詩序〉中說：

《詩》亡而為〈騷〉，至漢為五言，吟詠得性情之正者，其惟淵明乎。韋（應物）、柳（宗元）沖淡蕭散，皆得陶之旨趣，下此則王摩詰矣。……至若李（白）、杜（甫）、韓（愈）、蘇（軾），固已烜赫焜煌，出入今古，蹿前而絕後，校其情性，有正始之遺風，則間然矣。

在倪雲林眼中，中國詩從《詩經》、〈離騷〉，經漢至陶淵明，才有「吟詠得性情之正者」。陶詩內容寫田園之趣、隱逸生活，風格平淡自然，以此為正。則反映民情，諷諫君王，發洩不滿情緒的一切帶有為國家、民族等政治責任感較強的詩，皆是「不正」；風格豪放雄渾者為不正，悠淡自然者為正。這裡正看出倪雲林對繪畫的要求。當然，他的理論是否正確和公允，又當別論。然而，他的理論又正是明代董其昌等人「南北宗論」的基礎。

倪雲林「吟詠性情」「沖淡蕭散」之論也是對其「逸氣說」之補充。「逸氣說」對爾後的文人產生巨大的影響，幾乎成為文人畫家的口頭禪，其中含有重要的社會意義。

中國封建時代文人思想到了元代產生了一個大的變化。南宋以前，文人也有不問國事的，但其主流還是愛國的、憂國的，元以後卻相反。宋人愛國憂君，「進亦憂，退亦憂」是有國可憂、有君可憂。南宋初有一位太學生陳東，在國家危亡之際，不顧個人安危，集七十二人上書朝廷，要求重用忠臣李綱，後來又上書斥責奸佞，直至被殺頭而不悔。宋末，賈似道誤國，元人攻入臨安城，雖大勢已去，仍有陸秀夫、張世傑、陳宜中、文天祥一批忠臣為國效命乃至殉身。士人們憂國憂君，但君卻不

爭氣，一味投降求和，且寵愛的是誤國奸臣，忠貞之士或被殺，或被監，或殉身，一挫再挫，一誤再誤，士人們都寒了心，國還是亡了，於是開始絕了國家之念。到了元朝，士人們「辱於夷狄之變」，既無君可憂，又無國可忠。寒透了心的士人們就更加放棄了國家民族的責任心。加上元朝基本上取消科舉，一代士人失卻晉身之階，他們也無事可做。於是便滋生了「閒逸」之氣。有「逸氣」就要抒發，於是「聊以寫胸中逸氣」便成為一代人的心聲，一經倪雲林口道出，便群情震動。所以，元代論畫，唯倪雲林「逸氣說」流傳最廣，最為人樂道，也最能代表元代繪畫的精神和畫論精華。

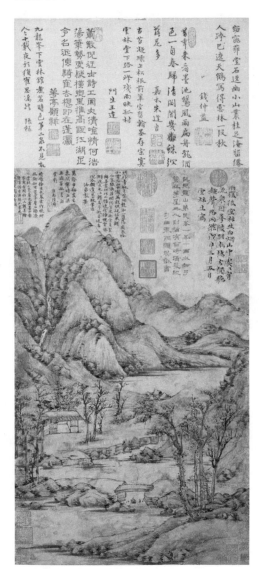

元‧倪瓚　雨後空林

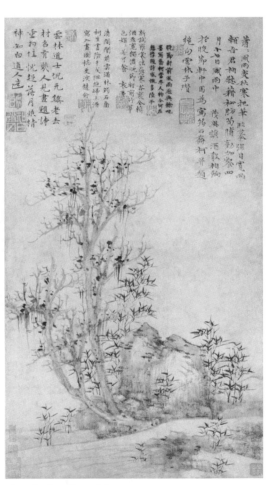

元‧倪瓚　筠石喬柯

　　到了明代，恢復了漢人統治，士人們理應奮起為國，恢復士人「進亦憂，退亦憂」的傳統，實際上，確有一批士人為國奔走效力，但明朝未建前，曾重用士人，明朝初建後，朱元璋就大殺功臣，同時大殺畫家和士人，從開國功勳文臣之首宋濂到「吳中四才子」高啟，畫家中王蒙、陳汝言、趙原等都被朱元璋一一逮捕殺害。舉國上下，不論有多高聲望或多高地位的文人（包括畫家），動輒便被殺害或判刑。士人們不辱於外而辱於內，又一次寒了心，猶如淬了火的鋼鐵一折即斷，加之，明清兩代都有文字獄，於是士人們盡量不問國家，「體乾坤姓王的由他姓王，他奪了呵奪漢朝，篡了呵篡漢邦，倒與俺閒人每留下醉鄉。」士人們能隱則隱，不能隱則小心事君，各抱明哲保身態度，元代興起的士人個體與社會總體分離的社會性的精神運動，到了明朝就更加暗暗地深入士人之心，各人口中不講，心已存之。精力轉移，「逸氣說」又一次興起，對國事不問或應付，於是便以筆抒寫胸中逸氣。所以，倪雲林的「逸氣說」在元明清三代最為流傳，從中最能見出三代文人的思想情懷和時代的思潮。

明代 畫論

一 「庶免馬首之絡」
——王履論畫

中國的繪畫，發展到元代，各種體制形式俱全，明代開始重複前人。浙派重複宋，吳派重複元。當繪畫走投無路或將欲變革的時期，人們便好發議論，其中大多是廢話、陳言，但議論多了，引起有識之士的深思，新奇的理論便會出現。還有部分真正有成就有見地的畫家、理論家對不當之論加以糾正，並闡述自己的見解，其中也就有不少可讀之文。

明代畫論中影響最大的當數董其昌的「南北宗論」，其次，李日華、陳洪綬等人論畫，也頗有可取之處；擔當以禪論畫，直取神髓；明初，有一位醫生兼畫家王履，論畫頗有獨到之處，他說的「庶免馬首之絡」，至今都值得深思和實踐。

王履（1332～1402 A.D. 以後），字安道，號畸叟，又號抱獨老人，昆山人。他生於元，死於明，故傳記列於《明史·方伎》，因為他是以醫為業並著名於世的。同時他也是一位不隨時俗的畫家和頗有見地的理論家。他早年學醫於金華朱彥修，盡得其術。據董其昌所說，王履對自己的醫術自視很高，以為天下少雙，但真正發現比自己強的人，他又十分謙虛。《畫旨》記有這樣一段話：「亦聞王安道之事乎？安道精於醫，自謂天下少雙，聞秦中有國醫，不遠千里為之傭保。凡及三年，莫窺其際。一日忽佐片言，國醫駭之曰：『子非王安道乎？』相視而笑。」明洪武初為秦府醫正（見乾隆本《昆山新陽合誌》卷三〇），曾編醫書《溯洄集》，凡二十一篇，又自著《百病鉤玄》二十卷，《醫韻統》一百卷，為醫家所崇。

王履工詩文，對繪畫有癖好。他自元代至正十三年 (1353 A.D.) 前後開始學畫，爾後注意收藏古畫，但不限於元代一派畫風。當時元代畫風壓倒南宋畫風而南宋畫風遭到普遍非議時，他卻認為南宋馬、夏一派畫「粗也而不失於俗，細也而不流於媚，有清曠超凡之遠韻，無猥闇蒙塵之鄙格，圖不盈咫，而窮幽極邈之勝。」所以，王履的畫更多地似馬、夏。

明洪武十四年秋，王履五十歲，他不畏難險，「以紙筆自隨，遇勝則貌。」登上了華山。他在《華山圖》自敘中說：「山高五千仞，直上四十里。余之登也，但知喘

急，隨之數步一息而已。」登上華山，飽覽奇峰，記錄勝景。爾後，花了半年多時間，創作了《華山圖》。

《華山圖》四十幅，並自作記、詩、序和跋，合成一冊，共六十五幀。成為王履傳世的僅存之作，使王履贏得了在畫史上的不朽地位。

《華山圖》在明代即負盛譽，明代「吳門畫派」畫家陸治就曾臨摹一冊。原圖現分藏於北京故宮博物院和上海博物館。

王履在《華山圖冊》中的「披圖喜甚，復戲賦此」詩跋裡記述了他重為《華山圖》的經過云：

> 圖未滿意時，欲重為之，而精神為病所奪，欲弗為之，而筆力過前遠甚，二者戰之胸中，久不決。弟立道謂：「此古今奇事，不宜沮。」力激之，由是就臥起中強其所不能者稍運數筆，昏眩並至，即閉目斂神，臥以養之。少焉，復起運數筆，昏眩同之，又即臥養。如是者日數次，勞且瘁不可言，幾半年幸完。嗚呼，意於是乎滿矣。

《華山圖》由寫生稿而成，比較真實地描繪了華山奇險秀絕的面貌。尤其是表

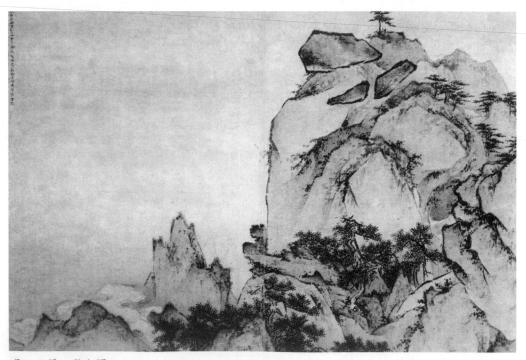

明·王履　華山圖

現了華山的「骨」。華山在陝西省東部，自古被稱為五岳之一的「西岳」，又名太華山。其最勝境有五座山峰，即蓮花（西峰）、落雁（南峰）、朝陽（東峰）、玉女（中峰）、五雲（北峰），皆以奇險聞名，通向蓮花諸峰的勝境只有一條道路，路兩旁的山境亦奇兀崢嶸，美不勝收。王履《華山圖》之景，從進山開始，多寫途中之景。如蒼龍嶺、千尺撞、希夷匣、日月岩等等。也畫了主峰之景，然多局部景致。因為他沒有畫幾個主峰的全姿，有人說不是華山，其實，完全是華山。由於王履過於強調真實而細致地刻畫，具體而微，華山的一石一峰，一泉一溪，錯綜複雜之貌，全被刻畫出來，這是他的優點，也是他的缺點。優點在於如此描寫，可以精確地瞭解造化之真實，同時，為了適於華山的真貌，舊有的技術必然不會完全合適，那就要創造出新的技法。這種新的技法當然也是來自華山。元人的繪畫，也師法自然，因為大而化之，仍用傳統技法敷衍，筆墨的變化，是靠作者的胸次而變化，它仍然立基於古人的技法之中。幾位大畫家還好，其末習就千篇一律了。細致地描寫真實山石，如果作者有相當的藝術根基和修養就可以創造出新的表現方法。缺點是因為過於具體，就會「謹毛而失貌」。《華山圖》雖不至於此，但一石一水，終究未能典型地再現華山神姿。

　　王履初登華山，在理論上認識很多新的問題，在實踐上尚未達到理論的高度。

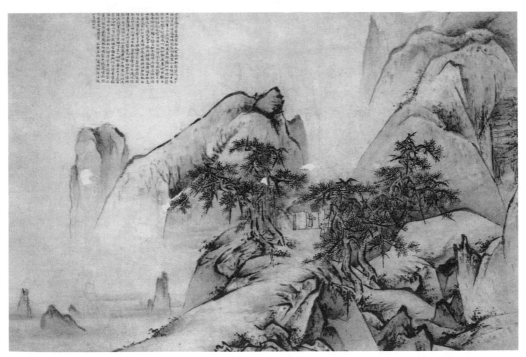

明・王履　華山圖

從現存的《華山圖》看來，其基本技法依舊是從南宋山水畫尤其是馬、夏的畫中變出的。乃是用剛硬挺拔的線條勾出山石大體，加一些疏而短的刮鐵皴，或在山石陰凹處掃幾筆墨水，輪廓線內的水墨和皴筆皆簡而少，淡而疏，輪廓線則剛而濃，顯得特別突出。松樹的幹彎曲而拐，細瘦而長，葉疏而短等等，一眼便可看出有李唐、馬、夏畫風的基礎。略一細看，又與李唐、馬、夏的畫法有所不同。明代的俞元文評王履畫「多出馬遠、夏圭之外。」頗有見地。以上是就筆墨技法而論。若以構圖取境論，則與馬、夏等完全異趣。因為王履畫的是真實的華山，馬、夏未見過華山，這是很清楚的。

王履的《華山圖》最大的成功，是表現了華山的骨和險，給人的印象十分深刻和鮮明。從各方面去看，《華山圖》在當時都是風格獨樹，和元末幾派畫風迥然不同的，它的可貴之處也正在於此。若以藝術風格的完美而論，還有待他的改造、充實和提高。

王履在畫史上的地位，更重要的是因於他在那個時候所提出的繪畫美學思想。

他的繪畫美學思想主要表現在他的〈重為華山圖序〉❶、〈畫楷序〉中，其次是他遊華山的「記」、「詩」、「跋」（明朱存理在《鐵網珊瑚》，清卞永譽《式古堂書畫匯考》中收入）。他的繪畫思想值得重視的有以下幾條：

(一)意溢乎形

王履在〈重為華山圖序〉（以下簡稱〈序〉）開頭一句便謂：

> 畫雖狀形，主乎意。意不足，謂之非形可也。雖然，意在形，捨形何以求意。故得其形者，意溢乎形。失其形者，形乎哉。

王履是重意的。這和宋代文人畫理論相同，也和元人的畫旨不悖。但北宋文人主張「得意忘形」。元代文人主張「逸筆草草」、「不求形似」。其倡言者似乎也不是完全不要形，只是為了更強調情意，而不得不把形列於下矣。但發展到後來，學者對形完全輕視，乃至情意也無從著落。王履為救此一流弊，特將「形」強調。他在〈序〉中還說：「形尚失之，況意？」所以「意在形，捨形何以求意」。他所說的形，不是無意之形，而是「主乎意」之形。「意不足，謂之非形」，故曰「意溢乎形」。

❶　〈重為華山圖序〉，《藝苑掇英》第二期有影印，頗清晰。

㈡法在華山和意匠就天

「法在華山」，即是師造化。王履在〈序〉中說：

> 畫物欲似物，豈可不識其面。古之人之名世果得於暗中摸索耶？彼務於轉摹
> 者，多以紙素之識是足而不之外，故愈遠愈訛，……苟非華山之我余，余其
> 我邪？既圖矣，意猶未乎滿。由是存乎靜室，存乎行路，存乎床枕，存乎飲
> 食，存乎玩物，存乎聽音，存乎應接之隙，存乎文章之中，一日燕居，聞鼓
> 吹過門，惕然而作，曰：「得之矣夫」。遂麾舊而重圖之。斯時也，但知：法
> 在華山。竟不悟平日之所謂家數者何在？

「法在華山」，就是古人的「外師造化」。畫華山，就要師法華山。唐人畫馬以
馬為師，五代人畫山，以山為師。王履繼承了這一優良傳統。因而他反對「畫物」
而「不識其面」。反對「務於轉摹」，「以紙素之識是足」。王履主「意」而不輕「形」，
他認為「意」由自己的思想得到華山的啟發而立，「以意匠就天出則之。」而不是從
「平日之所謂家數」中尋「意」。

因為所謂「家數」本也來自自然，而非「暗中摸索」，達芬奇所說的：要做大自
然的兒子而不做大自然的孫子。和此義正同。所以，王履又說：「畫不神於所仿，而
神於所遇。」

王履又在《華山圖冊》「宿玉女峰記」、「帙成戲作此自識」詩跋中，記述他以前
學畫「紙絹相承」之淺陋，和現在「意匠就天」之喜悅。

> 余學畫三十年，不過紙絹者展轉相承，指為某家數、某家數，以剿其一二，
> 以襲夫畫者之名。安知紙絹之外，其神化有如此者。始悟筆墨之不足以盡其
> 形，丹碧之不足以盡其色。然是游也，亦非紙絹相承之故吾矣。箕踞石上，
> 若久客還家而不能以遽出也。

> 余自少喜畫山，模擬四、五家，余卅年，常以不得逼真為恨。及登華山，見
> 奇秀天出，非模擬者可模擬，於是摒去舊習，以意匠就天出則之。雖未能造
> 微，然天出之妙，或不為諸家畦徑所束。雖然，李思訓果孰授歟？有病予不
> 合家數者，則對曰：只可自怡，不堪持贈。

(三)宗與不宗

王履強調「意溢乎形」，強調「法在華山」、「意匠就天」，因而他就反對拜倒在傳統腳下。他說：

> 夫家數因人而立名，既因於人，吾獨非人乎？

所謂「家數」，本來也是人立的，難道我就不是人嗎？這一反問，十分有力，給那些「紙絹展轉相承，指為某家數、某家數，以剽其一二，以襲夫畫者之名」者一個當頭棒喝。清初的大革新家石濤的很多繪畫思想皆來源於王履。如：「古人未立法之前，不知古人法何法？古人既立法之後，便不容今人出古法。千百年來，遂使今之人不能一出頭地也。」「荊、關耶？董、巨耶？倪、黃耶？沈、文耶？誰與安名？余嘗見諸名家，動輒仿某家，法某派。書與畫天生自有一人職掌一人之事，必欲實求其人，令我從何處說起？」但王履並不否定一切「家法」，「家法」即傳統，傳統可用則用之，不可用則違之。總起來說，不可「遠離」傳統，也不可「固守」傳統，要以「時」和「理」檢驗傳統，以決定「從」還是「違」。他在「吾獨非人乎」之後說：

> 夫憲章乎既往之跡者謂之宗，宗也者，從也。其一於從而止乎？可從，從，從也。可違，違，亦從也。違果為從乎？時當違，理可違，吾斯違矣。吾雖違，理豈違哉。時當從，理可從，吾斯從矣。從其在吾乎？亦理是從而已焉耳。謂吾有宗歟，不局局於專門之固守，謂吾無宗歟，又不大遠於前人之軌轍。然則余也，其蓋處夫宗與不宗之間乎。

即使是可借鑒的家數，也不能「一於從」，那樣將永遠在古人之後。王履提出的：「可從，從，從也。可違，違，亦從也。」特應引起注意。對傳統的借鑒，是繼承，反傳統而行其實也是一種繼承，不過是從另一角度繼承罷了。而且歷來出類拔萃的大畫家多是從這個另一角度繼承而成功的。一味的「從」只能成為二流和末流的畫家。五代山水畫的成功，是「可從」、「可宗」的，北宋人「從之」、「宗之」，從正面繼承，並未有產生偉大的畫家，以致走上保守和復古的道路。只是在後期復古復到五代之前時才產生了如王希孟《千里江山圖》之類的作品。南宋人一反北宋保守復古之習，而形成了水墨蒼勁的特色，產生了李、劉、馬、夏四大家。元人力摒南宋

畫法，處處注意不要沾染劍拔弩張之氣，而成元人畫風，產生了趙、高、黃、吳、王、倪諸大家。元人力摒南宋畫法，必須瞭解南宋畫法，注意去除之，這就是王履所說的「違」，就是從另一角度繼承。王履之所以在「元四家」畫風瀰漫一代時而成為引人注目的一家，就是他「違」了「元四家」的畫風，而「從」了被元人所力摒的馬、夏畫風。因而他說「時當違，理可違，吾斯違矣。吾雖違，理豈違哉。」

對前人之法，你說他「無宗」，他又「不大遠於前人之軌轍」，你說他「有宗」，他又「不局局於專門之固守」，所以他自謂處夫「宗與不宗之間」。王履的「宗與不宗之間」是十分發人深思的理論，它對石濤、鄭板橋等人的繪畫思想有很大的啟發作用，直至今日，尚不可廢棄。

(四)去故而就新

「宗與不宗之間」的目的就是要「去故而就新」。

在元末明初的畫壇，「俗情喜同不喜異」的風氣下，王履特別提出「去故而就新」這一問題。藝術的生命就在於創新，因守前人，還有什麼發展？王履說：

> 吾安敢故背前人，然不能立於前人之外。

不是有意「背前人」，而是為「立於前人之外。」古人是人，能立家數，後人也是人，也應該立家數，而不應該「紙絹者展轉相承」，所以要「去故而就新」。況且，大自然是十分豐富的，有太湖風光，也有海虞景致，有吳興清遠，也有青卞高聳。前人表現了它，後人不應該再「為諸家畦徑所束」。王履還說：「且夫山之為山也不一。」不僅有嵩、岑、巒、㠯、嶠、嶀、嶺、巘、崖、岩、峰之「常之常」，也有「不純乎嵩，不純乎岑，不純乎巒，不純乎㠯，不純乎嶠，不純乎嶀……」的「常之變」，還有「非嵩非岑，非巒非㠯，非嶠非嶀……不可以名命」的「變之變」。大自然「既出於變之變，吾可以常之常者待之哉？」所以要「去故而就新」。

王履的「去故而就新」說，不僅為了獻給觀覽者一個嶄新的藝術形象，而且是為了更好地抒發胸臆，而達到「意溢於形」的目的。宋人的畫抒發了宋人的「意」，元人的畫抒發了元人的「意」。但未必能抒發自己的意。要抒發自己的「意」，就不能步人後塵。

> 雖然，是亦不過得其彷彿爾。若夫神秀之極，固非文房之具所能致也。然自

是而後，步趨奔逸，漸覺已制，不屑屑瞠若乎後塵。每虛堂神定，嘿以對之，意之來也，自不可以言喻余也。

「神秀之極」的山水，確非「文房」所能表現，但可以「對之」，以致「意之來也」。表「意」，當然要表的是自己的新「意」。

(五)庶免馬首之絡
(避免藝術形象的概念化)

王履曾以論韓愈〈南山〉詩和杜甫〈自秦入蜀〉詩之得失，提出繪畫上一個重要的見解。

> 昌黎〈南山〉詩二百四句，鋪敍詳，文采贍，議者謂其「似〈上林〉、〈子虛〉賦，才力小者不能到」。是固然矣。然余竊觀之，其「吾聞京城南，茲維群山囿，……」等十餘句，可以施之於終南外，此則凡大山皆有之，皆可當，不獨終南也。移此指他山，誰曰不可？……故先正謂：「文章當使移易不動，慎勿與馬首之絡相似。」竊謂：縱不宜規規然傳神寫照，亦豈宜泛泛然駕虛立空？非駕虛立空，雖不足以成文，然終無一主十客之理。務駕虛立空以誇其多，不亦雖多亦奚以為乎？少陵則不然，其〈自秦入蜀〉詩二十餘篇，皆攬實事實景，以入乎華藻之中，……是故高出人表，而不失乎文章之所以然也。余平生讀之，未始不起大仿之心。……然余也，安敢自謂軼昌黎而配少陵哉？不過庶免馬首之絡之弊而已。

韓愈的〈南山〉詩，寫的是終南山，但並無十分突出的形象，施之於終南山之外，凡大山皆似之。「泛泛然駕虛立空」，這就是缺乏鮮明的個性。杜甫〈入蜀〉詩則不然，寫的是自秦入蜀，移之於其他山水則不合，具有鮮明的特色。元末明初的繪畫，其弊病頗似韓愈的〈南山〉詩，缺乏山水的個性，不論畫什麼地方的山水，都是一個樣子。王履畫華山則不然，它具有華山的鮮明形象，決不像海虞山，更不像太湖山。

所以，他提出「庶免馬首之絡」，即不要像馬絡那樣套在任何一個馬嘴上都合適。
王履提出的這個論點十分重要。中國繪畫常常存有這個缺陷。即使一個畫家有

自己鮮明的藝術風格，但在表現某一山，或某一水時，往往也缺乏這個具體山水的個性。這在元以後尤為嚴重。

元代畫家強調寫胸中之逸氣，明代董其昌又把「自娛」定為畫家高雅的準則。所以，畫家們都把王履這一重要的藝術主張忘光了，甚為可惜。

(六)吾師心，心師目，目師華山

中國畫重臨摹，重師傳，元代趙孟頫以降，尤為如此。動輒某家法、某家皴，連黃公望都主張：「近代作畫多宗董源、李成二家法。……學者當盡心焉。」王履知道自己的畫「乖於諸體」，會有人怪問：「何師？」他的回答十分明確：「吾師心，心師目，目師華山。」

雖然，前人有提出「心師造化」，「外師造化，中得心源」等，王履的提法也和他們的提法差不多，但在明初一片摹古的氣氛中，他能重提這一問題，而且來自自己的感受，來自自己的總結，用更加明確和鮮明的語言提出，還是十分不簡單的。所以，各種版本的繪畫史籍中都十分注意收錄王履這一新鮮提法的理論主張。

二 「舍形悅影」和「不教工處是真工」
——徐渭論畫

徐渭 (1521～1593 A.D.)，字文長，初字文清，號田水月，天池山人，青藤道士。浙江山陰（今紹興市）人。長生後百日其父去世，十歲時生母被嫡母趕出家門。原來他的生母是其父的小妾，父死後，她就和僕人一樣被遣散了。這給徐渭的精神上帶來很大的傷害。不久他的嫡母也去世了，他的異母兄待他並不好。徐渭少時十分聰明，八股文、詩、詞、曲、賦、古琴、騎馬、擊劍、射箭，樣樣精通。十餘歲時所寫幾篇文章轟動當地，但十六歲時考生員（秀才），卻沒考上。二十歲時，復試才被錄取為秀才，後入贅潘家，生一子後夫人又去世。他後來又考了八次，連舉人都沒中上。徐渭三十七歲時，入浙閩軍務總督胡宗憲幕府當書記。他曾幫助胡訓練抗倭新兵，「短衣混戰士舟中」觀察地形，分析敵情，為圍殺倭寇設奇謀，建立不少功勳。但不久，因朝中宗派鬥爭，胡宗憲被捕，後在獄中自殺，案情涉及徐渭，徐渭精神極度緊張。他曾多次自殺，「九死輒九生」。不死，但精神已失常，以至懷疑他的妻子張氏不忠，失手把她殺了，然後被捕入獄。幸虧有人賞識他的才華，幫助他，但坐了七年牢，五十三歲時出獄。他還希望再幹一番事業，但不久因身體不支，只好回家。從此，他把一腔熱血和才華用於戲曲、詩文的創作。為了生存、為了平息他的不平之氣，他也用書法繪畫寄託自己的情懷。他題《墨葡萄》名句：「半生落魄已成翁，獨立書齋嘯晚風。筆底明珠無處賣，閑拋閑擲野藤中。」正是他懷才不遇，憤世嫉俗的自然流露。

徐渭是天才的戲曲家、詩文家。在明代，就被陶望齡、袁宏道（公安派首領）稱為「有明一人」。在文學史上具有崇高的地位。

徐渭本無心做畫家，他於創作戲曲、詩文之餘，將一腔熱血和不可一世之氣概瀉之於畫。他用大筆揮灑，縱橫塗抹，將其胸中一段不可磨滅之氣、英雄失路託足無門之悲盡蘊於筆墨之中，其畫本無成法，更無蹊轍可求，只有磅礴之氣可見。真是「無古無今」，推倒一世，開拓萬古，從此形成了「青藤畫派」。

但徐渭生前地位不高，既沒有做官，又無名人吹捧，而且他拒絕和達官貴人相

交。生前他僅僅是一個坐過七年大牢的布衣，所以，其書畫作品不為世所重。人不名，作品也很難為人所珍存。他去世後多年，才被公安派文學家袁宏道發現。萬曆庚子 (1600 A.D.) 才有人為他刻文集，但袁宏道等人也僅讚揚其詩文，其次是書法。袁宏道所撰〈徐文長傳〉，也只說他：「先生詩文崛起，一掃近代蕪穢之習，百世而下，自有定論。」又記他「眼空千古，獨立一時，當時所謂達官貴人、騷士墨客，文長皆叱而奴之，恥不與交，故其名不出於越。」「其名不出於越」，則不會受到很多人重視。即使是老朋友，「梅客生嘗寄予書曰：『文長吾老友，病奇於人，人奇於詩，詩奇於字，字奇於文，文奇於畫。』」所以，他的書畫生前流傳不會太多，偶有流傳，也不會為人所重。不久也便可能會被毀壞掉。所以，徐渭的真跡流傳於今者，是十分少的。我所見到的署名徐渭的書畫數百幅，其畫只有現藏南京博物院《雜花卷》，以及藏故宮博物院的《墨葡萄》為真跡；書法只有上海博物館所藏一幅橫卷《春雨卷》為真跡。餘皆偽作。蓋因徐渭身後數十年，名氣日隆。一般人知其善書畫，又見不到其真跡，只聽傳說，便開始偽造其作品，反反覆覆，多是雜花之類。這些作品，既見不出功力，更無才氣，和徐渭完全不相關。和南京博物院所藏的《雜花卷》相比，差之太遠，甚至無一毫相似。徐渭雖然主要功力用於詩文戲劇的創作，也許他無心做畫家，也許晚年為了「換米」才動筆畫畫，但他的才氣，縱橫不可一世之慨，必在畫上有反映。偽造其書畫者是沒有這個才情的。書畫是後人偽造，但畫上題詩，當是錄於徐渭的詩文集，偽造者是沒有這個功力的。

徐渭更無心去專門的研究繪畫，他在作畫和看畫時偶然論及，便表達了他對繪畫的基本看法，他的論和他的畫是一致的。

徐渭論畫，主張「舍形而悅影」，他在〈書夏圭山水卷〉中說：

「觀夏圭此畫，蒼潔曠迥，令人舍形而悅影！」❶

徐渭觀畫喜「舍形而悅影」，他畫畫，也「貴取影」，他的〈畫竹〉詩云：

萬物貴取影，寫竹更宜然。
穠陰不通鳥，碧浪自翻天。
戛戛俱鳴石，迷迷別有煙。
直需文與可，把筆取神傳。❷

❶ 《徐渭集》第二冊，中華書局，1984 年版，頁 572。

〈牡丹畫〉：

牡丹開欲歇，燕子在高樓。
墨作花王影，胭脂付莫愁。❸

〈浸水梅花〉：

梅花浸水處，無影但涵痕。
雖能避雪偃，恐未免魚吞。❹

〈瀛洲圖〉：

畫史一人閻立本，筆底不訛笑與咽。
窄袖長袍十八人，面面相看燈捉影。❺

〈書八淵明卷後〉：

覽淵明貌，不能灼知其為誰，然灼知其為妙品也⋯⋯迫草書盛行，乃始有寫
意畫，又一變也。卷中貌凡八人，而八猶一，如取諸影。❻

〈寫竹贈李長公歌〉：

山人寫竹略形似，只取葉底瀟瀟意。
譬如影裡看叢梢，那得分明成個字。❼

❷ 同上，第一冊，頁 201。
❸ 同上，第三冊，頁 836。
❹ 同上，頁 837。
❺ 同上，頁 716。
❻ 同上，第二冊，頁 573。
❼ 同上，第一冊，頁 134。

〈山水〉：

十里江皋木葉疎，凍雲漠漠影模糊。❽

和「影」有關的詩也很多：

最是秋深此時節，西施照影立娉婷。❾

染筆和煙潤，茨亭照影深。❿

傳時香覺遞，覆處影方空。⓫

懶從九畹看蘭花，只取隃麋弄影斜。⓬

徐渭（青藤道人）和陳道復（白陽山人），人稱「白陽青藤」，實則，徐渭受白陽影響至大，白陽有開啟之功，徐渭有振起之績。徐渭曾寫文盛讚白陽陳道復（淳）。陳淳題《墨花圖冊》有云：「以形索影，以影索形，模糊到底耳。」⓭白陽的形影論對徐渭有一定的影響。

對徐渭繪畫思想影響更大的是心禪之學。徐渭在其自撰《畸譜》中，於〈師類〉一欄，第一位老師便是王畿，號龍溪，山陰人，受業於王陽明。黃宗羲在《明儒學案》卷三二〈泰州學案一〉中謂：「陽明先生之學，有泰州、龍溪而風行天下。」龍溪發揚其師王陽明之心學，尤強調「心之本體」，更近於禪學，他在教其子的文中強調：「聖狂之分無他，只在一念克與罔之間而已。一念是定，便是緝熙之學。一念者，無念也，即念而離念也。故君子之學以無念為宗。」⓮「無念為宗」是六祖慧能的

❽　同上，第四冊，頁 1313。

❾　同上，第四冊，頁 1306。

❿　同上，第一冊，頁 182。

⓫　同上，頁 183。

⓬　同上，第四冊，頁 1324。

⓭　卞永譽《式古堂書畫匯考》畫卷卷五〈白陽墨花圖並題冊〉。

⓮　《龍溪全集》卷一五〈趨庭漫語付應斌兒〉。

名言，慧能說：「我此法門，從上以來，先立無念為宗，無相為體，無住為本。」❶
所以說王陽明的心學本來就同於禪學，到了王畿，就更入乎禪了。

徐渭也確實學禪，從《徐文長三集》中他寫的〈逃禪集序〉、以及「至相無相」❶、
「空即是色」❶、「至道難形」❶等道理，還有《禪房夜話》等等，他是深通禪佛之
理的。也經常和禪宗的重要人物談論禪理。他在〈自為墓誌銘〉中說：「山陰徐渭者，
……往從長沙公究王氏宗，謂道類禪，又去扣於禪，久之，人稍許之。」❶徐渭的
禪學功力為當時人公認。

禪宗的名言「無念為宗，無相為體，無住為本。無相者：於相而離相；無念者：
於念而無念；無住者：人之本性。」❶又說：「外離一切相，名為無相。能離於相，
即法體清淨，此是以無相為體。」❶

徐渭的大寫意，即是「於相而離相」，「以無相為體」的。實際上就是「舍形而
悅影」。形是具體的，影是「於相而離相」。

佛家《金剛經》有云：「凡所有相，皆是虛妄。若見諸相非相，即見如來。」六
祖亦云：「般若無形相，智慧心即是，若作如是解，即名般若智。」❶「相」是虛妄，
「般若無形相」，所以，徐渭要「舍形」。「於相而離相」即起於相又離相，這就是「影」。
這「影」才是禪家的相。所以，要「悅影」。

中國畫由「形」至「神」，再至「影」，才為大寫意畫打下了堅實的理論基礎。
早期繪畫要忠於形，即後人所謂寫實。那就要老老實實地按人物、花鳥、山川之形
去描寫，最好是工筆。真正的形準，還應該按西方的解剖學，去瞭解人的結構組織，
神經肌肉等等，這無法寫意。繪畫要傳神，指的是傳客觀物之神，仍然要認真去刻
畫；工夫還要下在所畫之物上。否則，傳不了物之神。寫「影」，則於物之形、之神
皆可略，皆可舍，舍去形、神的羈絆，只需放縱筆墨，橫塗豎抹表現的是筆墨，造
型為筆墨服務。表現的更是自己的情性。

但中國畫的「舍形」不等於無形，即西方的抽象，抽象是完全無形相。中國畫

❶ 《壇經·定慧品第四》。

❶ 《徐渭集》第三冊，中華書局，1984 年版，頁 981。

❶ 同上，頁 982。

❶ 同上，頁 983。

❶ 同上，頁 638。

❶ 《壇經·定慧品第四》。

❶ 同上。

❷ 《壇經·般若品第二》。

受禪學影響，「於相而離相」，即既有相又離於相，雖「舍形」，還要「悅影」，影從形來，仍需有形的意思。這就是寫意和大寫意。

徐渭在〈調鷓鴣天〉詞〈蔣三松風雨歸漁圖〉中說：

> 蘆長葦短掛青楓，墨潑毫狂染用烘……不教工處是真工。市客誤猜陳萬里，唯予認得蔣三松。❷❸

「不教工處」即「墨潑毫狂」，「真工」的「工」是指真正的好畫，乃是用來抒發性情的，而不是描摹形象、媲紅配綠。蔣三松名嵩，江寧人，浙派後期的重要畫家，他的畫「行筆粗莽，多越矩度」（《明畫錄》），在明中期後被人攻擊。明屠隆《畫箋》稱「畫家邪學，徒呈狂態。」《明畫錄》謂之「徒呈狂態，目為邪學。」甚至有人說「雖用於揩抹，猶懼辱吾之几榻也」（明何良俊《四友齋叢說》）。但徐渭不為時俗左右，一眼認出蔣三松，並以詩稱之。

「不教工處是真工」。所以，他的畫無一細描精染的，都是順手點染，墨潑毫狂的。他在畫上落款也常用：抹、塗等字。如南京博物院所藏徐渭的《雜花卷》後便自題：「天池山人戲抹」。故宮博物院（北京）所藏徐渭《四時花卉圖》上題：

> 老夫遊戲墨淋漓，花草都將雜四時。
> 莫怪畫圖差兩筆，近來天道夠差池。

又有「信手掃來非著意，是晴是雨憑人猜。」「老來戲謔塗花卉」，「小抹隨人意不工」，「墨中遊戲老婆禪」，「漫為捉筆，真兒戲也」（以上皆見浙江人民美術出版社《徐渭》畫集中），「何年草草抹花王，此日將題歲月忘」（《徐渭集》第二冊，卷一一）等等。

明人王紱說：「有一等人，結構粗安，生趣不足，功愈到而格愈卑。」（《谿山臥游錄》卷二）從反面闡發了徐渭的思想，也是很值得思考的。

徐渭時代，浙派畫受人攻擊，凡粗筆粗墨畫皆不為人所重。謝時臣的畫，也被人稱為「韻秀不足」，徐渭的畫粗筆潑墨，不近於吳而近於浙，但又和「浙派」精神大異。究其原因，「浙派」畫家修養不太高，其畫一味粗狂，而缺少內秀，徐渭的畫動中有靜，靜中有媚，媚者秀潤也，蓋緣於他的文化修養高，他自己也說：

❷❸　《徐渭集》，中華書局，頁428。

「真、行始於動，中以靜，終以媚」。媚者，蓋鋒梢溢出，其名曰姿態。鋒太藏則媚隱，太正則媚藏而不悅……夫子建見甄氏而深悅之，媚勝也。後人未見甄氏，讀子建賦，無不深悅之者，賦之媚亦勝也。❷❹

他說的是真、行書法，畫亦如之。他的畫不全同於書法，但書法的功底和精神寓於其中，「終以媚」，故外粗而內秀也。表面上和浙派畫「墨瀋毫狂」似相近，實際上卻有質的區別。

徐渭主張「詩本乎情」，反對描摹，論畫亦然。他從不拘泥古法，也不照抄自然，他題梅花詩云：

從來不見梅花譜，信手拈來自有神。
不信但看千萬樹，東風吹著便成春。❷❺
（另中華書局《徐渭集》中亦收錄，下同）

作畫要「信手拈來」，要「不教工處是真工」，因而他又提出「不求形似」，只要「生動」、「生韻」，他說：

吳中畫多惜墨，謝老用墨頗侈，……不知畫病不病，不在墨重與輕，在生動與不生動耳。
飛燕玉環，纖穠懸絕，使兩主易地，絕不相入，令妙於鑒者從旁睨之，皆不妨於傾國。古人論書已如此矣，矧畫乎？❷❻

明代中後期的畫界主繪畫要「生靜」，徐渭卻主張要「生動」。其實繪畫本來就要生動。他還說：

世間無事無三昧，老來戲謔塗花卉。
藤長刺闊臂幾枯，三合茅柴不成醉。
葫蘆依樣不勝揩，能如造化絕安排。

❷❹　《徐渭集》卷二〇〈趙文敏墨迹洛神賦〉。
❷❺　（北京）故宮博物館藏《花卉圖卷》。
　❷❻　《徐渭集》卷二〇〈書謝時臣淵明卷為葛公旦〉。

不求形似求生韻，根撥皆吾五指栽。❷⃝7

對於臨摹，徐渭認為也是「直寄興耳」，不必完全似，要見「己筆意」，他說：

……凡臨摹直寄興耳，銖而較，寸而合，豈真我面目哉？臨摹《蘭亭》本者多矣，然時時露己筆意者，始稱高手。予閱茲本，雖不能必知其為何人，然窺其露己筆意，必高手也。優孟之似孫叔敖，豈併其鬚眉軀幹而似之耶？亦取諸其意氣而已矣。❷⃝8

一般人都主張，臨摹必須似之，越似越好。但徐渭反對，他認為臨摹「取諸其意氣而已」。實際上，高手臨摹確實「時露己意」。不但徐渭如此，後之擔當、八大山人臨摹古人絕不似古人，德裔英籍畫家弗郎克—奧爾巴赫臨摹他人畫也幾乎完全不似。有才氣的畫家在任何時候，都要顯露「己意」。

徐渭更提出「畫風竹哭」問題，值得玩味，他說：

送君不可俗，為君寫風竹。
君聽竹梢聲，是風還是哭。
若個能描風竹哭，古云畫虎難畫骨。（〈畫風竹於箑送子甘題此〉）

畫竹要畫出風，還要畫出「風哭」。這就是要畫出風竹之神，恐怕更重要的是要畫出畫家的感情、畫家的內心世界。最推崇徐渭的畫家鄭板橋曾有題墨竹詩云：

衙齋臥聽蕭蕭竹，疑是民間疾苦聲。
些小吾曹州縣吏，一枝一葉總關情。❷⃝9

我想這也是畫出「風竹哭」了。

徐渭的繪畫思想，除了上述受禪宗思想影響外，還受了他的老師王畿學說的影響。王畿於學問一道，重人心、重神明、重真性情，反對安排，反對「起爐作灶」。

❷⃝7　日本泉屋博古館藏《花卉雜畫卷》。
❷⃝8　《徐渭集》卷二〇〈書季子微所藏摹本蘭亭〉。
❷⃝9　《鄭板橋集》，上海古籍出版社，頁156。

他說：

> 以神明為極精。❸⓪

> 守一念靈明。❸①

> 吾人之學，切忌起爐作灶。惟知和而不倡，應機而動。❸②

> 從真性流行，不涉安排，處處平鋪，方是天然真規矩。❸③

> 天機無安排。❸④

> 矯情鎮物，似涉安排；坦懷任意，反覺真性流行。❸⑤

> 人心一點靈機，變動周流。❸⑥

徐渭的創作和理論都反映了他老師的思想，他一生也重性情，重「己之所自得」，反對起用他人爐灶，反對「安排」。他說：

> 人有學為鳥言者，其音則鳥也，而性則人也。鳥有學為人言者，其音則人也，而性則鳥也。此可以定人與鳥之衡哉。今之為詩者，何以異於是。不出於己之所自得，而徒竊於人之所嘗言，……此雖極工逼肖，而己不免於鳥之為人言矣。❸⑦

❸⓪ 見黃宗羲《明儒學案》卷一二〈浙中王門學案二〉，中華書局，1985 年版，頁 240。
❸① 同上。
❸② 同上，頁 241。
❸③ 同上，頁 253。
❸④ 同上，頁 243。
❸⑤ 同上，頁 260。
❸⑥ 同上，頁 254。
❸⑦ 《徐渭集》第二冊〈葉子肅詩序〉，中華書局，1984 年版，頁 519。

模擬他人者，猶如鳥學人言，雖言似人，但學者仍然是鳥，不是人，非「出於己之所自得」也。所以，他稱讚葉子肅的詩：「其情坦以直，故語無晦；其情散以博，故語無拘……故語雖儉而實豐，蓋所謂出於己之所自得，而不竊於人之所嘗言者也。就其所自得，以論其所自鳴。」❸

徐渭的畫正如此，自得自鳴，「天機無安排」，「於相而離相」，「舍形而悅影」。

徐渭的畫對後世產生了巨大的影響，清代的石濤、「揚州八怪」、清末「海派」，乃至近現代的齊白石，無不對徐渭頂禮膜拜。他的畫論也應同時產生巨大的影響。特別是「揚州八怪」之一鄭板橋，曾刻印自稱「青藤門下走狗」，「青藤門下牛馬走。」他的〈賀新郎詞‧徐青藤草書一卷〉有句云：

只有文章書畫筆，無古無今獨逞。❸

他還說：

徐文長、高且園兩先生不甚畫蘭竹，而燮時時學之弗輟，蓋師其意，不在跡象間也。
文長、且園才橫而氣豪……❹

齊白石詩文稿中寫道：

青藤、雪個、大滌子之畫，能橫塗縱抹，余心極服之，恨不能生前三百年，或為諸君磨墨理紙，諸君不訥，余於門之外，餓而不去，亦快事也。❹

白石七十歲題畫詩又云：

青藤雪個遠凡胎，
缶老衰年別有才。

❸　同上，頁 519～520。

❸　《鄭板橋集‧詞鈔》，上海古籍出版社。

❹　《鄭板橋集‧題畫》。

❹　轉引自胡佩衡《齊白石畫法與欣賞》，頁 17。

我欲九原（一作泉）為走狗，

三家門下轉輪來。❷

　　這也和鄭板橋願做「青藤門下走狗」或「青藤門下牛馬走」同一意思了。當然，徐渭的巨大影響還不止於此。由南宋興起的禪畫到了明代，出現了新的局面，這就是大寫意畫，大寫意畫雖然是從禪畫直接發展而來，也仍有禪畫之意思，但內涵已豐富得多。開拓這一局面中最關鍵的兩個人物，一是陳淳，一是徐渭。如前所述，陳淳有開啟之功，徐渭有振起之績，大寫意畫遂形成一股強大的勢力，開始還受到部分傳統文人的反對或不太認可，李日華就認為徐渭「其人骯髒，有奇氣而不雅馴。」（詳下節）但不久就被畫界廣為接受。後世大寫意畫家或直接或間接的學習陳淳、徐渭，不受其影響者鮮。

　　❷　同上。

三 「真工實能」和「貴適天真」
——李日華論畫

明代畫論影響最大的是董其昌的「南北宗論」，我將在下面專門論述。「南北宗論」一出，宗派陣線分明，當時的文人書畫鮮有不歸於「南宗」一系者，畫論上也多受其影響。但李日華卻能高瞻遠矚，冷眼相看，獨持己見，全面評論當時的繪畫，而且公允精到，不為宗派所圍。周亮工著《讀畫錄》把李日華置之卷首第一人。說他的畫「以意少變北苑，而其源則實出巨然僧、梅道人，蒼鬱秀潤，併極出藍之妙。」說他的畫論：「一語兩語，皆妙極形容，坡公（蘇軾）之後，未易得其匹也。」譽為蘇軾後一人，殊難得也。

李日華 (1565〜1635 A.D.)，字君實，號九疑，又號竹懶。浙江嘉興人，一生歷嘉靖、隆慶、萬曆、泰昌、天啟、崇禎六朝，萬曆二十年中進士，任九江府推官、西華縣令，後則隱居家鄉二十四年，潛心於書畫的研究，並利用項元汴家的收藏（項元汴之孫項聖謨之女是李日華孫媳），從事著述。崇禎初，李日華赴京任太僕寺少卿，不久又因病回鄉，繼續研究詩文書畫，直至去世。但李日華一直關心國家的盛衰，主張「經世致用」、「力行孝悌明王之道」。因而他的畫論中也是以儒家的倫理為基礎，和當時盛行的以禪論畫根本不同。李日華的著作很多，論畫的有《紫桃軒雜綴》、《又綴》八卷、《六研齋筆記》、《二筆》、《三筆》十二卷，《味水軒日記》二十卷、《竹懶畫賸》、《竹懶墨君題語》八卷、《書畫想像錄》四十卷等等。後人又將他生前未及成帙的著述匯編為四十卷本的《恬致堂集》。

李日華把繪畫分為兩類，一是「晉宋唐隋之法」的「真工實能之跡」；二是「虛澹荒寒」、「氣韻蕭疏」的「貴適天真」之作。但他不像董其昌那樣褒一貶一，而是兩種畫都推崇。他說：

> 今繪事自元習取韻之風流行，而晉宋唐隋之法，與天地蟲魚、人物口鼻手足、路逕輪輿自然之數，悉推而納之蓬勃溟涬之中，不可復問矣。……元人氣韻蕭疏之品貴，而屏幛卷軸，寫山貌水，與各狀一物，真工實能之跡，盡充下

駟，此亦千古不平之案。(《六研齋三筆》卷一)

明末正是崇尚元人蕭疏荒寒畫風最熾的時代，「真工實能之跡」皆被人目為匠氣，「盡充下駟」，李日華獨具「大眼光、大胸脯」，宣稱「此亦千古不平之案」。而且晉宋唐隋的真正大畫家皆是「真工實能」者！他又說：

> 自顧虎頭、陸探微專攻寫照及人物像而後繪事造極。王摩詰、李營丘特妙山水，皆於位置點染渲皴盡力為之，年鍛月煉，不得勝趣，不輕下筆，不工不以示人也。五日一山，十日一水，諸家皆然，不獨王宰而已。迨蘇玉局、米南宮輩，以才豪揮霍，備翰墨為戲具，故於酒邊談次率意為之，而無不妙，然亦是天機變幻，終非畫手。譬之散僧入聖，啖肉醉酒，吐穢悉成金色。若他人效之，則破戒比丘而已。元惟趙吳興父子猶守古人之法而不脫富貴氣。王叔明、黃子久俱山林疏宕之士，畫法約略前人而自出規度；當其蒼潤蕭遠，非不卓然可實，而歲月渲運之法，則偷力多矣。倪迂漫士，無意工拙，彼云「自寫胸中逸氣」。無逸氣而襲其跡，終成類狗耳。本朝惟文衡山婉潤，沈石田蒼老，乃多取辦一時，難與古人比跡。……(《恬致堂集》)

這和董其昌宣揚的「一超直入」完全不同，李日華主張「年鍛月煉」以及「五日一山，十日一水」的傳統。至於蘇、米「率意為之」，被董其昌捧為最高典範，李卻認為「終非畫手」。元代惟有趙孟頫「猶守古法」，作品較認真，其他被明人推崇的畫家，李都沒有給予太高的評價，且認為「難與古人比跡」。

李日華對真正出自高流雅士胸臆中的虛澹荒寒之作並不排斥。他說：

> 繪事必以微茫慘澹為妙境，非性靈廓徹者未易證入。所謂氣韻必在生知，正此虛澹中所含意多耳。其他精刻偪塞，縱極功力，於高流胸次間何關也。王介甫狷急樸嗇，以為徒能文耳。然其詩有云：「欲寄荒寒無善畫，賴傳悲壯有能琴。」以悲壯求琴，殊未浣箏笛耳；而以荒寒索畫，不可謂非善鑒也。(《紫桃軒雜綴》)

這裡，他又認為繪畫是寄「荒寒」的最高手段。反過來說，畫是不宜表現熱鬧雄壯之場的（這當然是他個人觀點，未必公論），就像琴那樣，只能傳幽淡之聲，如

果求悲壯之聲，就有比琴更強的樂器了。如寄荒寒之意，也就沒有比畫再強的了。因為琴和畫皆是文人高流胸次間流出。李日華心目中的文人高流是傳統型的儒雅之士，不包括那些具有叛逆性格的狂放之士，像徐渭（文長）那樣的文人，反而遭其大罵：「讀徐文長集，袁中郎宏道表章之，以為當代一人。然其人骯髒，有奇氣而不雅馴，若詩則俚而詭激，絕似中郎，是以有臭味之合耳。」（《味水軒日記》卷七）徐渭那種狂放不可一世的畫風當然也在他反對之列。

李日華尤反覆強調「繪畫不必求奇」、「貴適天真」、「得物態之自然」。反對明末畫壇「嗜奇而不甚原理」的風氣。提出「繪畫不必求奇，不必循格，要在胸中實有，吐出便是。」（《六研齋二筆》）「翰墨遊戲，貴適天真，蘊能不吐與興不屬而強為，皆非也。」（《紫桃軒又綴》卷一）但必須多讀書，才能「胸中實有」、才有「天真」，他舉例說：

> 子瞻雄才大略，終日讀書，終日談道，論天下事；元章終日弄奇石古物，與可亦博雅嗜古，工作篆隸，非區區習繪事者，止因胸次高朗，涵浸古人道趣多，山川靈秀百物之妙，乘其傲兀恣肆時，咸來湊其丹府，有觸即爾迸出，如石中爆火，豈有意取奇哉。（《竹懶墨君題語》）

李日華評論元朝幾位畫馬名家時，最能見出其繪畫思想：

> 趙文敏畫馬雖以伯時為師，而其古淡渾成，若無意標奇處，實得物態之自然……元人畫馬，任月山太庸，龔翠岩太奇，惟子昂得馬之真。蓋其性善畫馬，少時遇片紙輒畫，而後棄去，精能之極合乎自然，非淺造者可窺也。（《六研齋二筆》卷一）

任仁發（月山）畫寫「肥者骨骼權奇」、「瘠者皮毛剝落」（任月山自題《二馬圖卷》），這有些過分，實際也是一種炫奇；而龔開（翠岩）又太誇張，以主觀想像畫馬，其自題《瘦馬圖卷》云：「尫劣非所諱。」所以，李日華評前者「太庸」，後者「太奇」，只有趙子昂的馬「真」、「自然」，才是最好的畫。

李日華還將繪畫分為「形、勢、韻、性」四個等次，他說：

> 凡狀物者，得其形，不若得其勢；得其勢，不若得其韻；得其韻，不若得其

性。形者方圓平扁之類,可以筆取者也;勢者轉折趨向之態,可以筆取,不可以筆盡取,參以意象,必有筆所不到者焉。韻者生動之趣,可以神遊意會,陡然得之,不可以駐思而得也。性者物自然之天,技藝之熟,照極而自呈,不容措意者也。(《六研齋三筆》卷二)

　　形是物的外表,以筆描摹即可得;勢就有作者的意思在內;韻是物之風姿儀態,全靠畫家「神遊意會」。性是物的本質、韻的根源,作者須以己之性和物之性神遇而跡化,然後「照極而自呈」,隨性而出,達到化境。性也可以說是韻的最高境界。但韻和性皆自作者胸次中流出,非僅出自筆端也。正因為如此,所以李日華特強調畫家的學識、人品。他說:

余嘗泛論,學畫必在能書,方知用筆,其學書又須胸中先有古今。欲博古今作淹通之儒,非忠信篤敬,植立根本,則枝葉不附……(《紫桃軒雜綴》)

　　「學識」指「博古今作淹通之儒」;「人品」指「忠信篤敬」。他又說:「繪事必須多讀書,讀書多,見古今之事變多,不狃狹劣見聞,自然胸次廓徹,山川靈奇,透入性地時一灑落,何患不臻妙境?」他還說:

姜白石論書曰:「一須人品高。」文徵老自題其《米山》曰:「人品不高,用墨無法。」乃知點墨落紙,大非細事,必須胸中廓然無一物,然後煙雲秀色,與天地生生之氣,自然湊泊,筆下幻出奇詭。若是營營世念,澡雪未盡,即日對丘壑,日摹妙跡,到頭只與髹采圬墁之工爭巧拙於毫厘也。(《紫桃軒雜綴》)

　　又評文與可畫:「皆從胸中躍出,斷非凡手腕可追者。」結論是「必在多讀書」。他甚至看不起不讀書而專門畫畫的人,他以儒家的道藝觀認為:

士人以文章德義為貴,若技藝多一不如少一,不惟受役,兼自損品……余嘗謂王摩詰玉琢才情,若非是吟得數首詩,則琵琶伶人、水墨畫匠而已。(《竹懶墨君題語》)

他的結論是：「道剖而器，德降而藝，既為世資，亦用資世。」（《味水軒日記》卷二）

李日華還有一句名言最為後人樂道：「……大都古人不可及處，全在靈明灑脫，不掛一絲，而義理融通，備有萬妙，斷斷非塵襟俗韻所能摹肖而得者。以此知吾輩學問，當一意以充拓心胸為主。」孔子曾說過：「古之學者也為己，今之學者也為人。」「為己」就是充實自己，豐富自己，改造自己，自己為好了，為政自然公正，作文自然充實，畫畫自然不俗。「為人」，意在裝飾以炫人，空能為人言說，己之不行，不正，為政則必偏頗，為文則必卑下，作畫也必庸俗。李日華的思想正和孔子思想一脈相承。

總結李日華的理論，其一是以人論畫，人品、學問是根本，畫的本體反在其次。其二是強調儒家的道藝觀，歸根於道和德，落實在「世資」和「資世」，這和當時董其昌等人以禪論畫完全不同。而且董其昌把畫史上李思訓至馬、夏、浙派甚至仇英等半數畫家列為「北宗」，謂之「不可學」，對另一半南宗畫，又要求後人筆筆相臨。李日華則相反，他不傍門戶，力主「不必循格」、「不可定格求是」（《味水軒日記》），即不必按以前的某格作畫。他說：「繪事要須一時神到，何必遠索工、李、荊、關？」（同上卷一）又詩云：「灑墨從教自立宗，莽蒼氣格礌珂胸。天閒有馬猶堪法，山水何須問一峰？」（《續畫媵》）

相比之下，李日華能在儒家道藝觀的原則下，包容一切而又不依傍門戶，只充拓自己、抒寫自己的心胸，顯得更有益於藝術。可惜，明末正是真正的儒學早已失勢，而心禪之學正處風盛日熾之時，士人動輒談禪，大論空、無、頓。心禪之學遍及上下，是造成當時國運日衰日弱的根本，也造成藝術日弱，士人一見「剛硬雄強」，便驚呼「匠氣」「俗氣」，因之，董其昌的以禪論畫便應運而生，而李日華以維護儒道正統觀的畫論反而不為時人所重了，但其深意和價值卻不容否認。

四 「神家、名家、作家、匠家」
——陳洪綬論畫

陳洪綬 (1598～1652 A.D.)，字章侯，幼名蓮子，號老蓮、悔遲、雲門僧等。浙江省諸暨縣人。

　　陳洪綬少時曾向藍瑛學過畫，後來臨摹宋人李公麟的人物畫，繼之又學唐人繪畫，畫風日趨高古。但他的功名心很強，多次赴京考試，皆未中，後進入國子監，企圖幹一番事業，但皇帝還是叫他畫畫，他一怒之下，逃回家鄉，從此安心作畫。他給學生說：「老蓮五十四歲矣，中興畫學，拭目俟之。」當清軍進攻浙江時，他先被捕，後逃入雲門寺為僧。清王朝建立並安定後，他又到杭州等地賣畫為生。畫風愈趨高古，又怪誕，他論畫也崇尚古。

　　陳洪綬是一位偉大的畫家，並不專門從事藝術理論的研究，只是偶爾發一些議論。

　　關於繪畫，自六朝以降都分為士體、匠體，明以後，又有人稱為士人畫或文人畫及院體畫，陳洪綬獨不肯拾人牙慧而人云亦云，他認為畫家中可分為「神家、名家、作家、匠家」❶。他以作文做比較言之曰：「今夫為文者，非持論即撼事耳，以議屬文，以

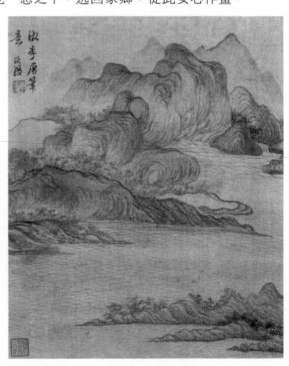

明・陳洪綬　山水冊之一

❶　本段所述之內容出自陳老蓮題畫。全文見《玉几山房畫外錄》卷下，《美術叢書》第一冊，江蘇古籍出版社，1986 年影印本，頁 463。但《美術叢書》原本錯字缺字甚多。這一段內容顯然有很多缺字錯字，以致不可索解。姑錄可解者解之。

校記：復校時又以陳洪綬《寶綸堂集》（哈佛、南開藏康熙版）所載校正。（《美術叢書》中的錯誤皆已改正）

文屬事」，這是說寫文章要實實在在，或議論，或記事，但不必有什麼固定之法，更不可按我個人的方法去套。但「自作家者出，而作法秩然（有固定的寫法），每一文至，必含毫吮墨，……捨夫論與事而就我之法，而文亡矣。」如果文章沒有論與事，只有我法，那麼，文就不存在了。他認為「夫畫，氣韻（原文作氣運，恐誤）兼力，颯颯容容，周秦之文也。」「隨境塹錯，漢魏文也。」「驅遣於法度之中……搏裂頓研，作氣滿前，八家（唐宋）也。」最好的畫像周秦時代的文章，大約就是神家的畫。名家的畫像漢魏之文，能緊扣事或論，實實在在地談論。他還認為作家的畫「驅遣於法度之中」，為了符合法度，改來換去，像是雕作，這猶如唐宋（以八家為代表）之文。當然匠家的畫就更差。

　　從陳洪綬的這段話看來，他是崇古的，他有他的道理。周秦之文，我們現在仍可看到很多。比如常見的《論語》第一篇：「學而時習之，不亦說乎？有朋自遠方來，不亦樂乎？人不知而不慍，不亦君子乎？」這篇文章講了三個道理，卻十分簡潔精闢，而又深刻豐富，颯颯容容。如果現代人來寫，肯定會分為三篇論文。第一篇專

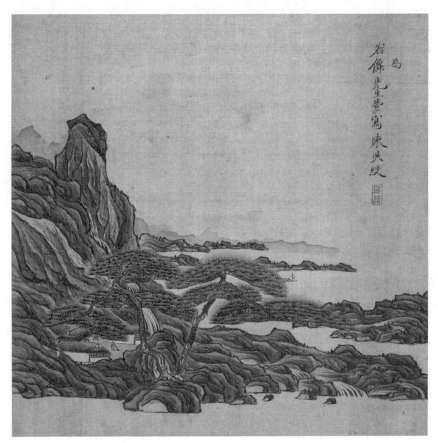

明‧陳洪綬　山水冊之二

明·陳洪綬　鴛鴦塚·嬌娘像

談學習，我們為什麼要學習呢？要達到什麼目的呢？然後講出一番人人皆知的大道理。我們應該怎樣學習呢？應該抱著什麼樣態度去學習呢？恐怕要分出很多章、節、目來論說。但周秦之文，卻直取其髓，絕無矯飾，一語而為萬世師。我們現在所用的成語、典故，大部分是周秦時代的。漢魏文如司馬遷的《史記》，諸葛亮的〈出師表〉等，也確能「隨境塹錯」，該談到哪裡就談到哪裡，實實在在，文章固然有起伏波折，但都緊扣事理，並無固定作法。所以，唐韓愈說：「非三代兩漢之書不敢觀。」到了晉宋，文章經過玄學的薰染，便開始講究作法，所以，唐宋的文章，就有了作家氣。陳洪綬這段話是否是定論和通理，姑且不論，但我們卻可以從中看到陳洪綬

對文與畫的觀點。

這是陳洪綬自題於他早年臨摹唐代周昉的畫上的一段文字（可惜我見到的《美術叢書》本引文錯誤太多，無法完全引用），陳洪綬當時認為他的畫只是作家畫。理論上認識到了，實踐就有可能跟上。陳洪綬壯年和晚年所作之畫，正是他所追求的神家畫：氣韻兼力，颯颯容容。

陳洪綬在為友人林仲青所畫的《溪山清夏圖》卷上的一段長題更能反映他的美學觀。茲全錄於此：

> 今人不師古人，恃數句舉業餖飣（原指羅列一些文辭，此處指學了一點技法。）或細小浮名，便揮筆作畫，筆墨不暇責也，形似亦不可得而比擬，哀哉，欲揚微名，供人指點，又譏評彼老成人，此老蓮所最不滿於名流者也。然今人作家，學宋者失之匠。何也？不帶唐流也。學元者失之野，何也？不遡宋源也。如以唐之韻，運宋之板，宋之理，行元之格，則大成矣。眉公（陳繼儒）先生曰：「宋人不能單刀直入，不如元畫之踈。」非定論也。如大年、北苑、晉卿（王詵）、龍眠（李公麟）、巨然、襄陽（米芾）諸君子，亦謂之密耶？此元人王、黃、倪、吳、高、趙之祖。
>
> 古人祖述立法，無不嚴謹，即如倪老數筆，筆都有部署法律。大小李將軍、營丘、伯駒諸公，屬千門萬戶，千山萬水，都有韻致，人自不死心觀之學之爾。孰謂宋不如元哉？若宋之可恨，馬遠、夏圭，真畫家之敗群也。老蓮願名流學古，博覽宋畫，僅至於元。願作家法宋人乞帶唐人，得其正脈，將諸大家辨其此筆出某人，此意出某人，高曾不亂，曾串如列，然後落筆，便能橫行天下，老蓮五十四歲也，吾鄉並無一人中興畫學，拭目俟之。❷

陳撰《玉几山房畫外錄》卷下記載此段話時，還有「老蓮五十四歲矣」數句。可知是他的晚年思想。陳老蓮這一段話，給予人的啟示特重要，也反映了他的眼力之高，理解力之強。陳老蓮時代正是董其昌和陳繼儒的「南北宗論」盛行時代，畫家動輒便是董巨米「元四家」，動輒便是「南宗」「北宗」或乾脆稱之為「正宗」「邪

❷ 見《湘管齋寓賞編》卷六，載《美術叢書》第三冊，江蘇古籍出版社，1986 年 6 月影印本，頁 2761。又見《玉几山房畫外錄》卷下，《美術叢書》第一冊，頁 464。

二校後按：復校時，又據陳洪綬《寶綸堂集》（哈佛及南開藏康熙版）校正。（《美術叢書》中的錯誤皆已改正）

道」。董其昌等正宗派畫家把大
小李將軍、趙伯駒等人列為北
宗，認為不可學。後來李成（營
丘）也在他們反對之列。陳洪綬
卻大為讚揚他們，認為「都有韻
致」，而且嘲笑他們「不死心觀之
學之爾」。陳老蓮不囿於南北宗
說，他有自己的看法。他力主師
古，實際上是學習傳統，但不是
像「正宗派」畫家那樣，必從「元
四家」入手。他主張一定要從唐
至宋再至元，不學唐而學宋便會
失之匠，因為宋人畫韻不雅，陳
老蓮說的宋指北宗。北宋畫傳李
成、范寬、郭熙等流派，他們的
畫以骨勝，用筆實而硬，繁而重，
若無唐人功底，就會失之匠。老
蓮此論確能啟人深思，提醒人注
意。學宋畫的人確有這個問題。
但宋代名畫之所以實、硬、繁、

明·陳洪綬　博古葉子·杜甫

重而不匠，正是因為他們有唐畫的功底。學宋畫的人，如果缺乏唐畫的功底，便只
能學到宋畫的形體，而失之靈魂，故匠。

　　元代文人畫一反宋畫的實而硬而為空靈、而為柔曲，變宋畫的繁而重複為簡而
潔，用筆很隨意，率爾為之，疏而散，但學者必須有宋人法度嚴謹的繪畫為基礎。
否則，開始就學元畫，就會失之野。故亂畫幾筆，有元畫之形體而乏其內容，所以，
他主張，有唐人畫的韻致為基礎，再學宋人畫。宋人畫法度嚴謹，形象準確，宋徽
宗甚至要求畫家畫孔雀，升高之時，先舉左足還是右足都要搞清楚。畫月季花，四
時朝暮甚至春時日中的花都要「無毫髮差」❸。所以陳洪綬認為弄不好便會板，過
於拘形體。但畫得好，便有「理」。「理」和「道」相對，「道」是萬事萬物的總規律，
「理」是一事一物的具體規律。這裡的「理」指的是宋畫中描寫具體物象的完整性、

❸　見《畫繼》卷九，人民美術出版社，1963 年版，頁 121。

明・陳洪綬　水滸葉子・魯智深　　　　　明・陳洪綬　水滸葉子・柴進

準確性、合理性，以及具體謹嚴的法則。但元人畫和宋人畫相反，元人作畫不計似與不似，乃至於是與不是；畫竹，可以不管它似麻還是似蘆，只要能抒發自己胸中的逸氣就行了 ❹。所以，必須以宋之理為基礎，再作元人平淡疏散之格，便不會野。唐宋元互為基礎，掌握好，則大成。

　　陳洪綬對唐韻、宋理、元格各自的繪畫特點，認識之深刻，見解之獨到，可謂前無古人，後無來者。他又反覆加以論述，可見也是其得意之筆，也確實可喜。對陳洪綬這段話如果能正確地理解、深刻地思索，取其意而略其跡，也必有所收穫。

　　陳繼儒（眉公）的話，在明末清初頗為畫人所推崇，乃至奉為金科玉律，鮮有人加以非議。獨陳洪綬不然。陳繼儒說：宋人不能單刀直入，不如元畫之疏。只是

❹　參看陳傳席《中國山水畫史》第六卷〈抒情寫意山水畫的高峰——元代〉第七章第三節，江蘇美術出版社，1988 年 6 月版，頁 514～516。

非常粗略的看法。宋畫（一般指北宋畫）的特點是保守、復古和變異。保守是守五代的畫法。復古是復至五代以上，後人把五代的繪畫劃入北宋，故把李成、范寬的畫作為宋畫之主流，說宋畫不如元畫之疏，指一般所見的主流畫尚可。但這種看法很不全面，如果把五代畫劃入北宋的話，董、巨、米等人的畫就和這種主流畫精神狀態完全不同。宋畫的「變異」、米芾、米友仁等正是從董巨法中變出。他們的畫正是元人王蒙、黃公望、倪瓚、吳鎮、高克恭和趙孟頫之祖❺。包括主張抒寫「胸中之逸氣」的倪瓚，他們的畫都從宋人中來，都有部署法律。對此一問題，陳老蓮的看法比一般畫史家和理論家都全面，都認識得深刻。我曾說過：「文人業餘參加繪畫，北宋後期大盛。文人長於詩文、書法，於是大量地在畫上題文題詩開始興起，大大地豐富了中國畫的內容和形式。但這種形式也是在元代才大大的興盛。元人趙孟頫反對南宋（近世）法，而宗法北宋法。北宋人的文人畫思想和崇古思想也正是趙孟頫的繪畫思想，我特於此表而出之，以解千古之惑。」❻實際上這一問題，陳洪綬早在清初都認識到了。但一般的畫史研究家反而未能很好地總結，反落畫家陳洪綬一塵。

評價繪畫作品以及畫史上的問題，畫史家有畫史家的看法，但必須是公正的。畫家有畫家的看法，准許畫家有偏見，而且在畫家的偏見中正可看出畫家審美觀上的好惡。陳洪綬對南宋馬、夏的偏見，正是研究陳洪綬繪畫風格發展的重要線索。南宋馬遠、夏圭的畫簡而剛，簡到只寫「一角」、「半邊」、草草數筆；剛到線如鋼針、皴如斧劈。簡，在藝術效果上，以少見多，以有限而見無限，正是對北宋以前的山水畫，上留天之位，下留地之位，當中方設景布意，且樓臺殿宇，道路舟車，樣樣俱全的一種變革，剛硬的線條、猛烈的大劈斧皴正能發人振奮，使人激動。但中國傳統的文人繼承道家和儒家的思想，都講究柔性，反對剛性。老子說：「剛強者死之徒」、「柔弱者勝剛強」、「柔之勝剛」、「守柔曰強」❼。正如一個人一樣，越具有生命的活力，他（她）的身體越柔軟，人死了，身（屍）體就剛硬了。石頭是硬的，一滴一滴的柔軟的水能把它穿成洞。所以，中國的文人主張柔而反對剛，把剛視為「死」，把柔視為「活」。中國的書法特講究「綿裡裹針」。中國文人畫也是講究舒緩柔軟的。所以中國文人一般都不能接受南宋馬夏式的剛性繪畫風格。實際上，馬夏式的剛性線條過於脆硬，又難於變化，且缺乏內蘊。批評家指責馬夏的畫刻露、劍拔弩張而不含蓄，也完全正確。董其昌、陳繼儒把馬、夏視為「北宗」中堅。陳洪

❺ 請參見陳傳席《中國山水畫史》北宋和元代部分。

❻ 請參見陳傳席《中國山水畫史》，頁200～201。

❼ 分別見《老子》三十六章、七十八章、五十二章、七十六章。

綬認為宋畫中最可恨者是馬遠、夏圭。「真畫家之敗群也。」是不是公論,尚可研究,但卻反映了他本人的審美傾向。陳洪綬早年的畫也曾作過直折硬拐,晚年完全去除了這種畫法,變而為圓轉柔折、舒緩靜謐、風格高古,無一毫馬、夏之風。若有馬夏式的激烈情緒和速猛筆勢,則不可能有春蠶吐絲式的高古線條和清圓氣氛,更不可能有豐富的內蘊。實際上,馬夏畫風在南宋那種特有環境中產生,自有其道理❽。但後人學南宋畫法卻很少有成功者。因為馬夏式的刻露和剛性,很難容納下中國的傳統精神。陳洪綬之惡馬夏,也自有其道理。

　　陳洪綬的藝術理論,以上述兩段最為重要,尤其是後一段,寫於五十四歲時,反映了他晚年的成熟思想。

　　陳洪綬早年學書法時,也有一段話值得注意,他說:「學書者竟言鍾、王,顧古人何師。」❾鍾是三國時大書法家鍾繇,王是東晉大書法家王羲之,二人書法確實格高韻勝,但結果大家都學此二人,弄得面同一人,陳洪綬血氣方剛時,偏不學此二人,他的書法初學歐陽通。最後自成一體,所以,包世臣說他的書法是「逸品」,如「楚調自歌,不謬風雅。」陳洪綬提出「顧古人何師」的問題,反映了他強調獨創、力主有我的藝術思想。這在清代石濤的藝術理論中得以認真地發揚,其影響直到現代。

❽　參見陳傳席《中國山水畫史》南宋部分,同❹。

❾　見孟遠《陳洪綬傳》。

五 「惟畫通禪」和「若有一筆是畫也非畫」

——擔當論畫

董其昌以禪家「南北宗」論畫，本是他個人對畫史的總結，但一切歷史都有寫作者現代的意義。「南北宗論」對當時和後世產生了巨大的影響，這主要表現在形式上。董其昌的學生擔當和尚以禪論畫，「惟畫通禪」卻表現在內涵上。只是擔當的影響沒有董其昌大，所以，他的「惟畫通禪」等說才沒有董其昌的「南北宗論」那樣風行，而且擔當也沒有系統的論畫著作，他的畫論僅見於他的題畫詩跋和詩文集中。但若認真地品味，他對畫中禪理的理解卻更加深刻。

擔當 (1593～1673 A.D.)，俗姓唐，名泰，字大來。法名普荷、通荷，擔當是其號。雲南晉寧人。其先祖是浙江省淳安縣人，明初因戍滇而落籍於晉寧。擔當曾祖是嘉靖戊子舉人，祖父名堯官，字廷俊，嘉靖辛酉解元。著作有《五龍山人詩文集》三十餘卷。父名世修，號十海，萬曆癸卯舉人，著作有《十海詩集》。擔當在祖父教育下，十歲即能詩文。萬曆三十三年 (1605 A.D.)，他隨父北上，至金陵，初露詩名，為群所動。萬曆三十七年，他去臨洮省親，爾後便一直在晉寧家中。三十三歲，他赴京參加會試，未中。據他的詩：「俯就明經役，牖下不可留。聊此借公車，實縱五岳遊。」仕途失意，就使他更加熱愛「五岳遊」了，並加深了對藝術的興趣。他投拜在董其昌和陳繼儒門下，潛心學習書畫，並拜李維楨為師。崇禎元年，他回滇時，正值水西土司安效良、奢崇明之亂，道路梗阻，他便繞道嶺右，到空山去拜訪陳眉公，並對眉道人說：「友天下士，方自此始。」崇禎三年，因科場失意加上明王朝的腐敗，他看破了紅塵，於是「參和尚於會稽顯聖寺中，授以禪旨。」但是「因母在堂，不能染剃相隨，只得回滇以供定省」（《橛庵草》「跋文」）。崇禎四年，他回到晉寧老家，奉孝其母，五年後母卒。崇禎十年，著名旅行家、地理學家徐霞客到雲南，在晉寧小住，和他交往甚密。徐霞客在日記中記道：「既見大來，各道相思甚急。」又云：「大來雖貧，能不負眉公厚意，因友及友，余之貧而獲濟，出於望外若此。」大來也相見恨晚，許徐為知己，贈徐詩〈柬先生〉云：「只許一人知，何須下天識」。

　　清初，雲南沙定洲反，唐泰為其謀主。踞省城、殺士紳，起事失敗後，唐泰逃之雞足山，逡巡數年，見明祚之後，既已絕望，始剃髮為僧，從此遁入空門。唐泰是從無住禪師受戒的，法名普荷，以其曾參湛然禪師，遂又名通荷，號擔當。其後人有詩云：「應從書畫悟禪機，心印傳家妙人微。跳出昆明劫灰後，雲中一鶴獨高飛。」趙藩〈題擔當遺像〉云：「了幻觀空名猛懺，振奇好事累都捐」，「暮年痛哭成披剃，軼事憑人說是非」皆詠此事。爾後，擔當先後從水目山、雞足山，到蒼山腳下的感通寺，度完了他的僧臘。於康熙十二年圓寂於大理感通寺中，終年八十有一。擔當的墓碑至今仍在雲南大理感通寺中。

　　擔當工書，同時是明清之際的詩人，他在出家前的詩收在《橋園集》中，出家後的詩收在《橛庵草》中。從他的詩集中可以看出他的思想一直是矛盾的。少年時代受到他祖父愛民思想的教育，使他不能完全忘卻蒼生。他本有雄心壯志，希望為國建立功業，他的詩有云：「欲報朝廷甘自棄，女孩饒有丈夫氣。若得揮戈建大功，妾願居孀爾盡瘁。」但明王朝的腐敗，使他絕望，他無可奈何中投向沙門，以求解脫。於是「拾得雲幾片，常在杖頭擔。」他雖然出了家，仍說：「余滇人，而布衣，而納子，而又在塵劫中。」還有云：「天涯不可問，終日上高樓；誰識予懷抱，憑欄一片秋。」

　　他也確實有了佛門空寂的思想，「落日多餘氣，吹來樹影寒」，「蒼蒼千點雪，冷冷一聲鐘」。他空寂思想和悠閒心境更多地表現在他的畫上。

　　他的畫入手時以仿黃公望、倪雲林、米南宮為主，而精神境界卻自有別，具有風骨清寒、意趣蕭疏的個性。爾後的畫法也與黃、倪、米諸家不同，完全形成自家的面貌。他曾畫一幅雪景山水，一人騎驢行板橋上，橋一頭畫二枯樹，遠處房屋、枯木。用大片的淡墨抹出冰溪，以襯托雪意，枯樹用細筆如寫字般地隨意勾寫。整個境界真有禪的虛幻和空寂感，是那樣的逸遠、靜穆、純雅、清新和淡泊，這正是他的禪心之外化。他的詩云：「大半秋冬識我心，清霜點點是寒林。荊關代降無蹤影，幸有倪存空谷音。」正是秋冬在「我心」中，便會點點是寒林。精神的產品，不就是精神的流露嗎？如果只是手和筆的造作，那還給人什麼精神的感受呢？末句道出了他對倪雲林的畫特別推崇，實際上他的畫就清空和冷寂而論，是超過了倪雲林的。

　　他還有好多山水畫，吸收了「米點法」，淡淡的水墨點點而成。不求景全，於支離中見其意趣，於散亂中求其常理，他說：「人閒山必瘦，只為色全無」，「老衲筆尖無墨水，要從空處想洪蒙」，正是他這些畫的最好注腳。比他小三十七歲的石濤，看了他的米點式山水後驚嘆曰：「觀此畫大有解脫之相。」「此又非米南宮、高尚書之

流也。」實則米、高雖然技法更加成熟，但禪的精神境界決不可及。

　　以上，擔當的題畫詩文中已見其論畫之通禪。在《擔當書畫集·設色山水圖卷》中有擔當一段自題云：

　　　　畫中無禪，惟畫通禪；將謂將謂，不然不然。

　　這比宋人黃山谷的「參禪而知畫」講得更具體。畫中本來是無禪的，而畫中空寂、虛幻的意境和筆墨趣味正是意識中禪的外化，見畫而知禪也。所以，「惟畫通禪」。這和宋人論畫「蕭條淡泊」、「蕭散簡遠」、「欲寄荒寒無善畫」一脈相通，只是以一「禪」字概括之。斯坦諾 (Max Stiner, 1806～1856 A.D.) 在其所著《藝術與宗教》中開始便說：「宗教的立腳地是藝術的東西。宗教屬於藝術。」這正和擔當之論相類。黑格爾認為：藝術「屬於心靈的絕對領域，因此它在內容上和專門意義的宗教……處在同一基礎上。」（《美學》第一卷，頁 129）「最接近藝術而比藝術高一級的領域就是宗教」，「藝術只是宗教意識的一個方面」（同上，頁 132）。黑格爾 (1770～1831 A.D.) 比擔當晚生一百七十七年，但其認識卻近於擔當，二人對於畫和宗教關係之研究皆是十分深刻而地道的。黑格爾可謂德國的擔當。

　　四川省博物館所藏擔當畫冊頁中有一幅擔當自題：

　　　　若有一筆是畫也非畫，若無一筆是畫亦非畫。

　　這一句話就是禪語。畫不應該是畫的本身，而應該是具有更多意義和更多內涵的東西。對於擔當來說，畫應該是禪。什麼是畫呢？《廣雅》云：「畫，類也。」《爾雅》云：「畫，形也。」《釋名》云：「畫，掛也，以色彩掛物象也。」就是說畫要類某物，要象形，要有彩色。這只是畫本身。但畫之貴並不在其本身。這正如玉，玉之貴乃在從玉身上看到「君子之德」，《說文》謂玉有「五德」，《禮記》記玉有「九德」：「君子比德於玉焉，溫潤而澤，仁也；縝密以粟，知也；廉而不劌，義也；垂之如墜，禮也；叩之其聲清越以長，其終詘然，樂也；瑕不掩瑜，瑜不掩瑕，忠也……」碈和玉相似，但「君子貴玉而賤碈」，就因為碈不具有「九德」。如是看來，玉之所以貴，不是玉的本身，而是從中看出「君子」德風來了。擔當的畫並不在其畫本身，他的畫既不類，又不講究形，更無彩色，我們看他的畫猶如九方皋相馬，馬是牝是牡，是驪是黃，都忽略了，只見出千里馬的本質，在擔當畫中，形、色都

令人視而不見，但見一片空、寂、冷、清氣氛，皆禪意也。若以形、類、色來論畫，他的畫形不形，色不色，什麼也不類，確無一筆是畫；這就是「若有一筆是畫也非畫」。但如果說畫並不是或並不只是表現類、形、色，而應該具有更深層的內容，比如表現禪心；也就是說，所謂畫，應該是禪，每一筆都應該具有禪意，這才叫好畫。若如此論之，其畫又每一筆都是畫。這就叫「若無一筆是畫亦非畫」。擔當對中國繪畫知之何深啊，所論又何等精妙啊。

雲南省博物館還藏有擔當一幅絹本山水畫，其上擔當題：

老來手拙性亦慳，得趣乃在遊戲間。
篆籀可學筆不古，不如磅礴無稿山。

「得趣乃在遊戲間」，可知其畫乃隨意而出，實則乃是他自己精神中所有，在遊戲禪悅中所得。「無稿山」即非來自真山，其山乃禪之化身也。他畫的乃是禪，非山也。

《擔當遺詩》卷七有〈題畫〉云：

冷雲散盡不堆藍，飛瀑如虬撼古菴。
天趣若隨吾筆轉，畫禪無墨教誰參。

其次，他的題畫詩文還有：

僧手披霜色有無，千層林麓盡皆枯。
尚留一干堅如鐵，畫裡何人識董狐。

過人丘壑總難登，應接還須策短藤。
三昧在於無墨處，不勞畫裡覓癡僧。

無苔醜石雪難降，元氣凋殘在渡江。
院體只宜歸內府，要存古意是枯椿。

畫師北宋與南宋，書法大王兼小王。
慧遠社中一片白，陶潛籬下幾枝黃。

不仿南宋仿北宋，山水疊疊有何用？

要便清虛終日來，會將墨汁加濃重。

其中都反映了擔當對繪畫的認識。

元明清三代，中國的繪畫幾乎都集中於江浙一帶，擔當在雲南這樣邊遠地區，獨秀一枝，猶為難得。他還說過：「只道斯名畫可隱，轉教眾口說丹青」，他隱於畫，對自己的藝術和藝術見解又何等的自信啊。他和他的老師都精通畫理，又都通禪，董其昌對禪的研究也許費力更大，但畫和畫論之通禪，擔當就更內在、更深沈。蓋因董其昌之禪是自外而入，擔當之禪是自內而出。

附：王世貞論變不足為據

明七子之一王世貞著《藝苑巵言》，其論歷代繪畫之變，為中外學者所尚，視之為經。凡著畫史者，無不引以為據，足稱歷代著龜衡鏡也。然吾視其論，乃小兒語也，極陋且俗，錯謬顛倒，連常識皆不知，全無可取。且錄其全文：

> 人物自顧、陸、展、鄭以至僧繇、道玄，一變也；山水大小李一變也；荊、關、董、巨又一變也；李成、范寬又一變也；劉、李、馬、夏又一變也；大癡、黃鶴又一變也；趙子昂近宋人，人物為勝；沈啟南近元人，山水為尤。❶

展子虔、鄭法士皆隋人，張僧繇乃南朝梁人，「顧、陸、展、鄭以至僧繇」，是時代先後尚不能分，又何足言變乎？鄭是師法僧繇的，應云：「僧繇以至鄭」方合史實，時代都顛倒了。展子虔是以山水畫而聞名的，把他列入人物畫家中，全不知畫史也，錯謬如此，而今之學者皆以為法音，真可嘆也。

山水畫，展子虔是一變，「展畫乃唐畫之祖」，現存畫跡皆可證明大小李（李思訓、李昭道）是繼承展子虔的，李思訓只是繼承展，無甚變化也。荊浩、關仝乃北方派山水畫家，其畫雄偉峻厚；董源、巨然乃南方派山水畫家，其畫平淡天真；南

❶ 王世貞此論出於宋濂《畫原》，其云：「顧、陸以來是一變也；閻、吳之後又一變也；至於關、李、范三家者出，又一變也。」《宋學士集》

北異趣，全非一系，當分而論之，不合同論也。李成、范寬出於荊、關，冰寒於水而已。且李成與董、巨同時人也。唯南宋李唐、馬遠、夏圭一變甚著，然王世貞論「劉、李、馬、夏又一變也」，又謬甚。李唐開南宋一代畫風，劉松年繼之，馬遠、夏圭又繼之，劉晚於李數世，且非開派者，居然居李之前，真令人笑倒。此元人讀《大明律》之故事也。大癡（黃公望）出於趙子昂，自云：「松雪齋中小學生」，黃鶴（王蒙），子昂外孫也，亦出於趙子昂，元畫山水，趙子昂一變也，元畫無不出其下。言元畫之變，而不言趙子昂一變，無知之甚也。大癡、黃鶴、吳鎮、倪雲林為「元四家」，倪雲林真可謂一變也。趙子昂人物近於唐而不近於宋，趙自云：「余刻意學唐人，殆欲盡去宋人筆墨。」覽其畫跡，謂為信然。趙欲「盡去宋人筆墨」，而王卻云：「趙子昂近宋人」。何其謬也。趙子昂山水、人物、鞍馬、花鳥俱擅，而以山水為勝。王云：「人物為勝」，又不知根本也。

　　王論繪畫之變，全無取的，顛謬無考，本無需嚴責，一笑而置之可也。然而後之論畫者，無一不引之以為據，以謬誤為史實，中外大家且不能免。余於此尤百思不得其解也。

　　孟子曰：「予豈好辯哉？予不得已也。」

六　南北宗論
——董其昌、陳繼儒以禪論畫

(一)明代心禪之學的興起

中國的禪宗在形式上，於五代、北宋已衰落，但卻在文人士大夫之間盛行，士大夫們並不出家，然見面便談禪，形成一種口頭禪。蘇東坡、黃山谷皆是談禪的好手。明代進一步衰退，但在一部分士大夫中卻特盛。明代的士人分為三股形態，其一是積極干世者，但所占比例太小。其二是投靠邪惡勢力損國利己者，這一部分人為數多一點，但不是太多，人品皆極卑劣。《明史·閹黨》總結：「明代閹宦之禍酷矣，然非諸黨人附麗之，羽翼之，張其勢而助之攻，虐焰不若是其烈也。中葉以前，士大夫知重名節，雖以王振、汪直之橫，黨與未盛。至劉瑾竊權，焦芳以閣臣首與之比，於是列卿爭先獻媚，而司禮之權居內閣上。……莊烈帝之定逆案也，以其事付大學士韓爌等，因慨然太息曰：『忠賢不過一人耳，外廷諸臣附之，遂至於此，其罪何可勝誅。』痛乎哉，患得患失之鄙夫，其流毒誠無所窮極也！」正是這部分士人的真實寫照。其三便是避世者，這一部分人最多。他們品質皆不太高，或終生「隱居」，但也求名；或做官，但不敢主持正義，也不問國事，一有風吹草動就逃走，其意在隱於朝，或半官半隱。無事便出來做官，有事就辭官回故里。總之，他們隱居不認真隱居，做官不認真做官，於是終日遊戲禪悅。記載中，董其昌終日與陶周望、袁伯修遊戲禪悅。佛家的所謂「遊戲」意為自在無礙的；所謂「禪悅」，謂入於禪定，使心神怡悅。《維摩詰經·方便品》有云：「雖復飲食，而以禪悅為味。」明士人唯以「遊戲禪悅」為認真。這是有歷史根源的。

　　元朝的文人鬆散，元末，朱元璋起兵，特別重用文人，他自己識字不多，沒有知識，尚能向文人請教。但一切聰明人都有多疑的缺點，他總懷疑文人看不起他，他的自卑心理在建國後更加擴大，於是便大量地殺戮文人，侮辱文人。明朝皇帝發明了「批頰」，就是當眾打官員的嘴巴，很多人被當場打死，先辱後死，這對文人的驚嚇以及自尊的損害是十分嚴重的。一個人一旦失去了自尊，一旦失去了社會對他

的尊重，他對社會也不會有什麼責任心。所以明代的文人「皆身謀而不及國」。何況，朱元璋對待文人官員的殘忍還不止於此。凡是不為他服務的文人，一律殺，而且殺得十分殘酷，「誅其身而沒其家」。蘇州著名文人「明初四才子」之一的高啟就因為不願做朱元璋的官而被腰斬，死得太慘。貴溪儒生夏伯啟叔侄倆，因不做明朝的官，被朱元璋抓到南京，又押回原籍處死，沒收家產。像這樣的文人被朱元璋殺死者頗多。傳說朱元璋建國初，「火焚慶功樓」，除了徐達一人外，所有的功臣都被燒死。「火焚慶功樓」的事，史書未見記載，但朱元璋殘殺功臣卻是事實，開國功臣幾乎被殺光，徐達也並未幸免。「胡藍之獄」被殺者四萬五千人。徐達應算武臣之首了，「勳臣第一」的太師韓國公李善長一家七十餘口全部被殺光。「開國文臣第一」宋濂也被判刑流放而死。宰相胡惟庸、戰功赫赫的大將藍玉都被抄斬三族，被殺者成千上萬，連其僕人一家皆被殺；朱元璋小時候的伙伴周德興、著名功臣馮勝、傅友德、廖永忠、朱亮祖等等，或被賜死，或被鞭死，或被殺頭而死。只有一個湯和因主動交出兵權告老還鄉而幸免殺頭。明初的著名畫家幾乎被殺光，趙原、周位、徐賁、張羽、陳汝言、王行、盛著、楊基、孫蕡等等，都因稍不稱旨，就被斬首示眾。「元四家」除了已故的黃公望和吳鎮；還有王蒙和倪雲林，王蒙被捕入獄而死，倪雲林入獄得病放出後不久便死。文人們死傷殆盡，人人自危，當時在京的官員，每天早晨入朝之前，都抱著必死之念，總要與妻兒訣別，交代後事，及至晚上回來，家人才表示慶幸，好歹又多活了一天。一個人的人格不能自立，並遭到如此侮辱，還談什麼「修己以安百姓」，還談什麼「齊家、治國、平天下」。儒家是以「修身」為本的，「修身」的目的在於使自己有益於社會，同時自己也受到社會的尊重。然而，即使身為朝中高官，身也如此輕賤，動輒便被批頰、鞭死、砍頭，「修身」又有何益？道家是鼓吹「逍遙遊」的，然而明初「士不為君用者殺」，隱居都無自由，何談「逍遙遊」？明王朝後期，黨派之爭紛起交替，皆以殺人捕人為基礎。士人動輒得咎。前面已說過，當國家混亂，士人無能為力、無所適從且時時有危險降臨時，士人們便只能拋棄對身外的追求，轉而求之於自己的心，求得心的安寧，身既無安，心再不寧，人便無法生存。於是，明朝中期，王陽明以「正心」為旨的「心學」便應運而生，心學發揮了陸象山的「宇宙便是吾心，吾心即是宇宙」的主觀唯心主義命題，認為「心之本體無所不該」，「夫萬事萬物之理不外於吾心」，「心明便是天理」，認為心外的一切都不存在。這對當時無所適從的士人真是一帖救命符。人不必要無所適從，人的一生就要「修治心術」、「發明本心」以達到「致良知」的目的。王陽明反覆強調「求理於吾心」、「惟求得其心」、「心外無理，心外無事」。這種一切反求於內

心的修行方法對當時人人自危的士人真是一種莫大的解脫，心的安寧，一切也就安寧了。愚人難於欺人，聰明人難於欺己，只要欺騙了自己的心，也就欺騙一切。王陽明的心學遂成為明中期之後的「顯學」。後來有人痛斥這種「天崩地解，落然無與吾事」的惡習，正是心學的惡果。這種心學很多方面和禪學相通。《六祖大師法寶壇經》有云：「我心自有佛，自佛是真佛。自若無佛心，何處求真佛？汝等自心是佛，更莫狐疑，外無一物而能建立，皆是本心生萬種法。故經云：心生種種法生，心滅種種法滅。」心學種種求於心，禪學種種出於心，二者並無二致。明後期，心禪之學愈盛。不問世事的士人由心學又轉向禪學，於是禪學在一大批士人中風行，士人們終日「遊戲禪悅」之後，便把禪學引向學術和藝術。明代中期之後，柔弱空寂的畫風為世所尚，正是心禪之學風行的反映。董其昌、陳繼儒等人以禪論畫也正是這一風氣下的產物。

㈡董其昌和陳繼儒

1.董其昌的生平和思想

董其昌 (1555～1636 A.D.)❶，字玄宰，號思白，又號香光居士。謚文敏。華亭（今上海松江縣）人。

董其昌的遠祖本北方汴梁人，宋南渡隨君臣一起遷至南方，居華亭（據《容臺文集》卷六〈漸川兄傳〉中董自言）。董家祖上本為大官，一度中落。董其昌的至友陳繼儒所著《白石樵真稿》記「玄宰家甚貧，至典衣質產以售名跡。」家貧又有衣可典，產可質，名跡可售，可見至其昌時仍是一個中產而又有文化基礎的家庭。他少時曾在莫中江（方伯）家塾讀書，並隨其學書法。又受同郡顧正誼影響學畫。他學書學畫皆在十七歲左右。《畫禪室隨筆》有云：「吾學書在十七歲時」，「吾鄉莫中江方伯書學右軍，……予每詢其所由，公謙遜不肯應……」。他開始對畫興趣尚不太大。二十二歲「丁丑三月晦日之夕，燃燭試作山水畫，自此日復好之。」所以，董自言其正式作畫是二十二歲。萬曆十六年戊子參加秋闈（鄉試），董得第三名❷。

❶ 《明史·董其昌傳》記董其昌崇禎九年 (1636 A.D.) 卒，年八十有三，依此，董其昌當生於西元 1554 年。然董其昌自云：「乙卯生人」，查士標晚董六十年生，稱「後乙卯生人」。當以董自言為準，故董應生於西元 1555 年。

❷ 據《陳眉公先生全集》卷三六〈太子太保禮部尚書思白董公暨元配誥封一品夫人龔氏合葬行狀〉：「戊子秋闈，公名第三。」

萬曆十七年 (1589 A.D.)，董其昌三十五歲，考中進士。旋改庶吉士 ❸（編修），供職於翰林院。皇長子出閣，他又充任講官，從此，他過著安穩太平的文官生涯。從他的詩文集和畫跡可知，他的書畫興趣一直很濃，而且也有餘暇從事。

他有時持節外出，傳達皇帝的聖旨，工作輕閒，又得以遊覽山水，吟詠揮毫，頗為舒適。萬曆二十年，他曾持節去楚地封吉藩。第一次長遊，行瀟湘道中，遊湘江，過長江，會晚泊祭風臺，觀三國周郎赤壁（見《畫禪室隨筆‧記事》及《容臺別集》卷六）。

萬曆二十三年 (1595 A.D.)，董其昌升湖廣副使。當時皇室極端腐朽，神宗皇帝在一般守舊官僚的詔諛下，深居後宮，不問朝政，黨派之爭有愈演愈烈的趨勢。陳繼儒說董其昌已「視一切功名文字直黃鵠之笑壞蟲而已」。實際上，董其昌害怕在黨爭中受禍，又受禪宗思想的影響，於是屢次上書辭官，不久乃奉旨以編修養病。其間與當時著名文士陶周望、袁伯修遊戲禪悅。從此之後，他除了臨時受皇帝委派任考官、視學等，又臨時出任過幾次地方官外，大部分時間在家隱居。就在他奉旨以編修養病的當年，還奉詔為南宮同考官，在《容臺集》中，他多次提到：「在昔乙未之歲，余奉詔為同考官」，「余以乙未分較南宮」。南宮即禮部，較即較士。全國大考時，負責評判進士高下的事務。這是臨時性的職務。次年即萬曆二十四年，董其昌又奉使持節封吉藩 ❹ 去長沙，然後浮江東歸，這是他第二次遊於楚地，回途經安徽池州，還為陳繼儒所畫的《小崑山舟中讀書圖》題詩並奉寄。持節封吉藩雖是高尚的任務，但也是臨時性的，儀式完畢即罷。這年董在朝內遭到排斥，於是他便立即「以編修原官歸里」，過他的遊戲禪悅的生活。萬曆二十五年，他又奉旨以翰林編修的資格主考江西，並寫了〈愛惜人才為社稷計〉，上書皇帝。主考完畢後，他又返回原籍，繼續隱居，從事詩文書畫的創作。

萬曆三十三年，董又被起湖廣提學副使 ❺，在任僅一年另六個月。據《說夢》

❸ 庶吉士，官名，明洪武初始置，取《尚書‧立政》：「庶常吉士」之義。六科及中書皆有之。永樂二年始，專隸於翰林院，以進士之擅長文學及書法者任之。

❹ 《明史》卷一一九〈諸王列傳〉第七：「吉簡王見浚，英宗第七子，……天順年封，成化三十年就藩長沙。」這一支「吉藩」，直至崇禎十六年「張獻忠入湖南，同惠王走衡州，隨入粵，國亡。」

❺ 按《容臺集》卷五〈引年乞休疏〉，董自云：「臣三十五歲中己丑（萬曆十七年）進士，改翰林院編修（陳按次年），又六年，升湖廣副使，……又六年，起湖廣提學副使，在任一年六個月。」但查《湖北通志‧職官志七》：「董其昌……湖廣提學僉事」乃為萬曆三十二年，則董自言「六年」、「又六年」，當是整數，不包括頭尾。

記載，這一次在湖廣學政上是被生儒數百人趕出官署的。《明史·本傳》卻說他「督湖廣學政，不徇請囑，為勢家所怨，嗾生儒數百人鼓譟，毀其公署，其昌即拜疏求去，帝不許，而令所司按治，其昌卒謝事歸。」其時正是內閣官僚派系林立、互相紛爭極其激烈的時候，萬曆三十三年，吏部郎中顧憲成就因在派系鬥爭中失敗被革職。顧憲成回到他的家鄉無錫，和高攀龍等在東林書院講學，一批在政治鬥爭中失敗的官僚士大夫也圍攏而來，「聞風響附，學舍至不能容」。他們「諷議朝政，裁量人物」，並和在朝內的部分官僚同黨「遙相應和」，結成「東林黨」，和以魏忠賢為首的「閹黨」作針鋒相對的鬥爭，互相殘殺。董其昌看到這種趨勢，僅五十餘歲，就要求致仕。爾後，又被留用幾年，並曾被起補福建副使，但在任僅四十五日即辭去。因為已先告致仕，以後又有幾處「推擢」，「皆懸車不赴，家食二十年有餘。」（見《容臺文集·引年乞休疏》。「家食二十年」包括以前在家編修養病的時間。）

董其昌忽官忽隱，名聲益重，四方徵文者，日益多，求畫者不可勝計，尺牘片楮，皆價重金璧。董其昌由一個中產家庭，一變而為霸地「膏腴萬頃」，產業數量驚人的大地主（見《民抄董宦事實》）。他妻妾成群，奴僕列陣。

因為有錢又有勢，董縱子及惡僕在華亭一帶為非作歹，「封定民房，捉鎖男婦，無日無之」，以致「斂怨軍民，已非一日，欲食肉寢皮，亦非一人。」近人鄧之誠在其《骨董瑣記》中說：「思白書畫，可稱雙絕，而作惡如此，豈特有玷風雅，視張二水媚璫，同一無行止。」萬曆四十三年 (1615 A.D.) 九月間，董其昌已六十一歲，居然看中了一個陸家使女綠英，其子董祖常就帶了二百多人到陸家把綠英搶去給董其昌做妾。此事影響很大。直到萬曆四十四年春，董其昌為平息影響，捉拿不少人，並致死人命。當地群眾知道，異常憤怒。從三月六日到三月十二日，「各處飛章投揭，布滿街衢」，兒童婦女競傳：「若要柴米強，先殺董其昌」。並且有刊刻大字揭紙，上書：「獸宦董其昌，梟孽董祖常。」「五學」生員也發出檄文，其中有云：「董其昌稱小有才，非大受器，……其險如盧杞，富如元載，浮奢如董卓，舉動豪橫如盜跖。……若再容留，決非世界。公移一到，眾鼓齊鳴。期於十日之中，定舉四凶之討。」（見《民抄董宦事實》）不久，成千上萬憤怒的群眾包圍了董的住宅，罵不絕口。董雇用了一二百個打手保護住宅，結果還是被百姓們擁到門前，拔掉旗杆，打破門道，正準備放火燒房，遇雨而止。三月十六日，群眾繼續包圍董宅，上海、青浦、金山等地百姓也趕來報仇。把董的大廳以及所有數百間畫棟雕梁一火燒盡。在白龍潭還有董的抱珠閣，十九日，群眾又把它焚毀。各地樓廳、寺觀，凡有董書的匾額全被砸壞或投入河中。董先帶家人逃至附近泖莊，後又逃到歸安沈家，住「涼山別墅者

歲餘」。這一場由華亭到上海、青浦、金山幾個地區數萬人的轟轟烈烈大示威，引得百姓思動，「洶洶不靖，通國若狂。……今三吳世家，人人自危，恐東南之變，將在旦夕。」(見《權齋老人筆記》附錄)董其昌怕老百姓再起，又怕落「民抄」之名，暫時忍受，不久便策劃抓捕了十五個秀才，準備處死，這些秀才卻繼續揭露董的罪惡。

泰昌元年 (1620 A.D.)，董其昌的學生朱常洛即帝位，是為明光宗，於是問道「舊講官董先生安在？」乃召為太常少卿，掌國子司業事。天啟元年 (1621 A.D.)，熹宗立，禮部奉詔移文海內求岩穴佚才，有所纂述可為《實錄》用者。天啟二年，董其昌又被擢本寺卿，兼侍讀學士。主修《泰昌實錄》，同時為修《神宗實錄》❻，取道河洛去南方採輯先朝章疏及遺事❼，廣搜博徵，錄成三百本。又採留中之疏，切於國本、藩封、人才、風俗、河渠、食貨、吏治、邊防者，別為四十卷。仿史贊之例，每篇係以筆斷，書成表進，有詔褒美，宣付史館(見《明史・本傳》)。

天啟三年 (1623 A.D.)，董其昌升任禮部右侍郎，協理詹事府事，尋轉左侍郎(少宗伯)。

天啟四年，董其昌走新安，弔其師許文穆之墓，飽覽黃山一帶美景。

天啟五年正月，拜南京禮部尚書。古禮部尚書，稱大宗伯，所以，人稱之為董宗伯。南京是明王朝的舊都，遷都北京後，正式的官員皆在北京，南京只保留一套形式而已。所以，董拜南京禮部尚書本無事可管，只是官階上的一種較高榮譽。但因當時黨禍酷烈，他還是很害怕，踰年請告歸，依舊隱居鄉里。據陳繼儒給董其昌的《容臺文集》寫序云：「公七十有五，至今手不釋卷，燈下能讀蠅頭書，寫蠅頭字。」可見他古稀之後，精神和身體皆是很健康的。

崇禎四年 (1631 A.D.)，董又被起故官，掌詹事府事，居三年，屢疏乞休，詔太子太保致仕。

崇禎九年 (1636 A.D.) 卒，年八十二歲，贈太子太傅。福王時，諡文敏。

董其昌的思想缺乏鮮明的偏激的特徵，具有一定的軟弱性。除了在生活上，和當時的豪紳地主一樣地爭置田產，「捉鎖男婦」的行為差不多之外，在政治上，他是處於保守的、「中庸」的、小心謹慎的。對於黨爭的矛盾，他是努力躲避而不是積極參與，他害怕得罪任何一派，也不肯從屬於任何一派。

❻ 修《泰昌實錄》事，見《容臺文集》卷五〈報命疏〉和〈引年乞休疏〉。修《神宗實錄》事，見《明史・本傳》。皆在天啟初年。

❼ 《容臺文集》卷八〈劉母吳孺人墓誌銘〉有：「壬戌(天啟二年，1622 A.D.)之秋，余以使事至舊京(南京)，時齊魯方用兵，取道河洛……」。

　　他受儒、道、禪的影響很重，但不嚴，只是在「柔」的一方面受之影響特深。其他方面，適於他所用之則取，反之則棄。比如他霸占良田、搶逼民女、陷害秀才，皆不屬儒、道、禪所疇，但這只是他個人生活中的事。對於整個封建制度，他還是積極維護的。從他的詩文集中可以看出他為「君」、為「國」還是操了不少心。某些方面也能符合人民的願望，尤能符合士人的願望，他自己認為這是「為社稷計」。實際上，維護國家的正常統治，也就維護了他個人的利益。下面我分析他的「南北宗」論的目的時，仍能看出他的苦心。儒家思想中，要求君臣共同努力，勤政、愛民、受言、納諫、尊賢、使能、廉明、公正，董其昌皆很明白，但「臣死諫」他就做不到。當朝廷出現嚴重弊病，涉及到具體的人事爭端時，他又不敢冒風險去直陳利害，而是一味退步遠避。這位蘇味道式的政治家能在明末極端不穩定的政治局勢中，不但保全自己，而且不斷地升官晉職，直至身居高位，和他高明的政治權術以及八面玲瓏的政治手腕是分不開的。

　　然而，他和王維一樣，對做官也確實不是十分的有興趣，更不十分地去鑽營，正如他在《容臺文集》中云：「晉人每謂使我有身後名，不如生前一杯酒。斯語也，用之功名之途則大善，不可為著作之林道也。」這方面和當時的局勢有關，更和他受道家思想之影響有關。從他的詩文集（《容臺文集》）中可知：他經常讀《莊》讀〈騷〉，經常和別人談莊（《莊子》）。他棄官「高臥十八年」、「家食二十年有餘」，在政治風浪中取退避政策，以柔軟克剛強，以及他論詩論文的一貫思想主要受道家思想的影響。論畫的學說亦然。

　　尤其值得論說的是董其昌的禪學思想。他青年時期即研究禪學，中年讀禪猶勤，他在《容臺文集‧戲鴻堂纂自序》中云：「至歲丙戌（1586 A.D.，董三十二歲）讀《曹洞語錄》（禪學曹洞宗著作），偏正賓主，互換分觸之旨，遂稍悟文章宗趣，因以師門議論與先輩手筆印之，無不合者。乃知往時著撰，徒費年月。」他還為「嵩山少林寺賜紫住持曹洞正宗第二十六代禪師道公」作過「碑銘」（見《容臺文集》卷四）。他自認為自己禪學功力甚深，做學問得力於禪學最著，因而常因禪學的觸發得悟，故其室名曰「畫禪室」。《明史‧本傳》特記：「董氏性和易，通禪理，蕭閒吐納。」陳繼儒為董其昌的《容臺文集》作序云：「獨好參曹洞禪，批閱永明宗《鏡錄》一百卷，大有奇悟。」等等。《容臺別集》卷一有「禪說」五十二則，董氏論禪著作甚多，大部分是後人從此中抄掇摭附而成；《畫禪室隨筆》卷四中的禪說十六則，即其一也。《容臺別集》中有云：「余始參竹篦子話，久未有契。一日於舟中臥念香擊竹因緣，以手敲舟中張布帆竹，瞥然有省，自此不疑。從上老和尚舌頭，千經萬論，觸眼穿

透，是乙酉年 (1609 A.D.) 五月，舟過武塘時也，其年秋，自金陵下第歸，忽視一念三世境界，意識不行，凡兩日半。而後乃知大學所云心不在焉，視而不見，聽而不聞，正是悟境，不可作迷解也。」董自認為自己參禪已到悟道的境界。他後來「日與陶周望、袁伯修遊戲禪悅」，三人皆善談禪。

所以，他後來論文、論畫喜借禪相喻，是有所源的。

以下再考董其昌的處人、處事，以見其思想之一斑。

當董其昌在朝做官時，正是以魏忠賢為首的閹黨和以顧憲成為首的東林黨鬥爭激烈的時候，東林黨是以知識分子為主體的團體，在當時是主持正義的一派，被稱為「清節姱修」、「士林標準」。董其昌應站在東林黨一派。但閹黨權勢重，在朝內居上風，董其昌不但不敢公開和他們對立，相反在魏忠賢慕名向他求索書畫作品時，他卻成了魏忠賢的座上客。董的同鄉華亭人章有謨著《景船齋雜記》中有：「當魏璫（魏忠賢）盛時，嘗延元宰（董其昌）書畫，……魏璫每日設宴，元宰書楹聯三、額二、畫三幀。……魏璫喜甚」的記載。但董其昌並非不知魏忠賢的人品，所以，他既要討好魏忠賢，又要為自己的行為找辯解口實，於是乎便裝病沒有「署款」。然而他「交結閹宦」的事實，當時便有人揭發（見《民抄董宦事實》）。

董與顧憲成的關係本應很好，這不僅在於顧在士人中的聲譽和影響，還應因於對明神宗之子朱常洛的關係上。顧憲成在「爭國本」的鬥爭中是力主冊立朱常洛為太子的，董其昌又是朱常洛的老師。朱對董其昌是懷有感情的，但董其昌卻正是在「爭國本」的鬥爭前，看到朝廷內部鬥爭的殘酷，而開始退避求隱。原來明神宗朱翊鈞的皇后無子，其王恭妃於萬曆十年 (1582 A.D.) 生下朱常洛，鄭貴妃於萬曆十四年生下朱常洵。依照封建宗法制：「有嫡立嫡，無嫡立長。」應立朱常洛為太子，但神宗皇帝十分寵愛鄭貴妃，鄭貴妃也恃寵為其子朱常洵向神宗謀取皇帝繼承權。神宗意欲冊立朱常洵為太子，遭到大臣反對，有些大臣為此遭到罷官。當時任吏部文選郎中的顧憲成力主依據宗法制立朱常洛為太子，一些正直的大臣也屢次上書請冊立朱常洛，而當時關鍵的人物首輔申時行和王錫爵（王時敏之祖）卻依違其間，不敢秉公力爭，「陽附群臣之議以請立，而陰緩其事以內交。」致使冊太子事一再拖延，輿論蜂起，指斥申、王二人，申被迫辭去首輔之職，王依舊在朝，手握重權。直至萬曆二十九年，神宗才被迫冊立朱常洛為太子。《明史》中，稱這場十五年的爭論叫「爭國本」。「爭國本」的鬥爭中，董其昌一直是躲避的。朱常洛當太子乃是顧憲成等人的功勞，董其昌並無勝利的光彩。「爭國本」鬥爭中，顧憲成第一個奮起斥責王錫爵，不顧神宗皇帝的不滿和王錫爵交章論辯。但董其昌卻一直和王錫爵情好密切，

諸事順從。從董其昌極力宣揚禪、道的「空寂」、「無為」思想看來，他也一定反對以顧憲成為首的東林黨人激烈的政治熱情。顧憲成後來因推舉王錫爵的對立派王家屏而被罷官。顧和王、董的不同政治見解已經陣線分明。所以，顧在無錫東林書院講學時，招陳繼儒，陳「弗往」，而董其昌卻「招之至」。

他和當時的文壇領袖王世貞的關係，據陳繼儒說：「王長公主盟藝壇，李本寧與之氣誼聲調甚合，董公方諸生嶽嶽不肯下。曰神仙自能拔宅，何事傍人門戶。」董其昌不肯居其下，這是符合事實的。王世貞 (1526～1590 A.D.) 較董年長，為嘉靖二十六年進士，官至南京刑部尚書（其父因忤怒奸權嚴嵩父子而被害），為「後七子」領袖，一時士大夫、詩人、詞客以至僧道，皆奔走其門下，但王世貞在朝內並無權勢。也許是董其昌「不肯下」的原因之一，且在他的文藝思想中，有很多方面和王世貞對立情緒很重。其實王、董二人皆是摹古派，王世貞是文學上摹古派的領袖，董其昌是繪畫上摹古派的領袖。但王世貞的說法，即便是十分流行的說法，董其昌亦不取。比如對山水畫的發展，王世貞說：大小李一變也；荊、關、董、巨又一變也；李成、范寬又一變也；劉、李、馬、夏又一變也；大癡、黃鶴又一變也。而董其昌卻把它分成兩個系統，一屬李思訓，一屬王維，並行發展，並認為李、劉、馬、夏一派「非吾曹可學」。

文肅公王錫爵官位相當於宰相，董其昌和他的關係就一直很好。王錫爵叫他指教自己孫子王時敏作畫，董便十分認真，據《甌香館畫跋》記：「婁東王奉常煙客，自髫時遊娛繪事，及祖文肅公屬董文敏隨意作樹石以為臨摹粉本，凡輞川、洪谷、北苑、華原、營丘樹法、石骨、皴擦、勾染，皆有一二語拈提，根極理要。」後來，王時敏在董家親切到「雜坐忘賓主」的程度，也是以王錫爵的關係為基礎的。

和董其昌關係最密切的是陳繼儒、袁宗道以及陶周望。關於陳繼儒，下面將作專門介紹。袁宗道 (1560～1600 A.D.)，字伯修，湖北公安人，有《白蘇齋集》。他和他的兩個弟弟袁宏道 (1568～1610 A.D.) 字中郎，袁中道 (1575～1630 A.D.) 字小修，在文學史上被稱為「公安派」和「三袁」。董和「三袁」的關係皆很密切，袁宗道曾為南京禮部官。他們關係密切，主要因於對待現實的態度相同，在當時宦官擅權，政治腐敗，朝內黨派鬥爭劇烈的環境中，他們都不敢參加鬥爭，也不甘於同流合污，想置身於是非之外，表現了對待現實態度的軟弱性。他們自己承認「吾輩怯弱，隨人俯仰。」（見袁中道〈李溫陵傳〉）他們也都十分討厭做官，袁宏道甚至說：「官實能害我性命」。因而，他們都退守田園，忘情山水。三袁的詩文局限於描寫自然景物及一些瑣事，抒發「文人雅士」的情懷，表現地主階級文人的閒情逸致。這都和董

其昌一致。所以董其昌日與之相遊、談禪。董與袁雖交往密切，但他們之間藝術思想並不一致。公安派是以「反復古」為旗幟的，主張「獨抒性靈，不拘格套」，認為「出自性靈者為真詩」，所以好的作品皆「任性而發」，「一一從自己胸中流出」。袁宏道〈敘小修詩〉有云：

> 秦漢而學六經，豈復有秦漢之文？盛唐而學漢魏，豈復有盛唐之詩？唯夫代有升降，而法不相沿，各極其變，各窮其趣，所以可貴。

這就和董其昌法自古人的主張完全相反，對其當時的復古之風（包括董其昌在內），三袁認為是「剽竊成風，萬口一響」（〈敘姜陸二公同適稿〉），「棄目前之景，摭腐濫之辭」（〈雪濤閣集序〉）。

董其昌十分強調畫山、畫石、畫樹各用某朝某代某家法。三袁卻強調「寧今寧俗，不肯拾人一字。」

甚至連學習書法，三袁也反對一味的摹仿，而主張「以意作書」。和公安派的主張相類的竟陵派領袖鍾惺（字伯敬，1574～1624 A.D.）曾〈跋袁中郎書〉云：

> 詩文取法古人，凡古人詩文，流傳於鈔寫刻印者，皆古人精神所寄也。至於書欲法古，則非墨跡舊榻，古人精神不在焉。今墨跡舊榻存者無幾，因思高趣人往往以意作書，不復法古，以無古可法耳。無古可法，故不若直寫高趣人之意，猶踰於法古之偽者。（《隱秀軒集・跋袁中郎書》）

而董其昌則絕對強調學書必須摹古，他說過：「學書不從臨古，入必墮惡道。」

在藝術表現方面，董和袁也不一致，董強調柔，反對剛，強調藏，反對露，主張寧可不及，不可過分。袁則認為藝術可以「若哭若罵」，可以怨而傷，可以寫得很露，「但恐不達，何露之有。」（昇〈敘小修詩〉）又董一味地厚古，而袁則認為：「古不可優，後不可劣。」（袁宏道〈與江進之〉信）

在袁氏三兄弟的影響下，可使「天下之慧人才士，始知心靈無涯，搜之愈出，相與各呈其奇，而互窮其變，然後人人有一段真面目溢露於楮墨之間」（袁中道〈中郎先生全集序〉）。而在董的影響下，繪畫卻進入了一味摹古的萎靡柔弱狀態，畫家但知有古而不知有自家面目。

董與袁雖然見解不一致，卻能長期相遊論禪，與董的善於周旋有關。

周亮工《讀畫錄》記載董其昌幾件小事，亦能見出董的隨和柔順的性情。其記：「錢虞山嘗言：董文敏最矜慎其筆墨，有請乞者，多請他人代之。或點染已就，僅僕以贋筆相易，亦欣然為題署，都不之計。家多侍姬，各具絹素索畫，稍倦則謠詠繼之，購其真跡者，得之閨房為多。」雖然不願多畫，有人乞畫，寧肯請人代筆，也不拒絕；童僕、侍姬相戲索畫，皆付與且不計較，可以想見其人性情之一斑。

袁伯修和宏道兄弟與董其昌一段對話，可以透過董其昌的假看到他的思想之真，此話見於伯修之弟袁宏道之記：

> 往與伯修過董玄宰，伯修曰：「近代畫苑諸名家，如文徵明、唐伯虎、沈石田輩，頗有古人筆意否？」玄宰曰：「近代高手，無一筆不肖古人畫，夫無不肖，即無肖也，謂之無畫可也。」余聞之悚然曰：「是見道語也？」故善畫者，師物不師人，善學者，師心不師道，善為詩者，師森羅萬象，不師先輩，法李唐者，豈謂其機格與字句哉。法其不為漢、不為魏、不為六朝之心而已，是真法也。（袁宏道《敘竹林集》）

袁氏一段話表達了他一貫的主張。董其昌這一段「滑頭」的話，有一半內容是違背他自己一貫的主張的，但顯然看出是為了應付和迎合二袁的意思而發的。一個本有自己主張，在「強者」（相比而強者）面前卻要順著別人的意思修飾自己的主張，「察顏而語」。足以看出董其昌以柔為本、趨時應世、兆於變化的思想狀態。在局勢動亂、黨爭劇烈的環境中，董其昌不但保住自己，而且晉職升官，就不難理解了。他在藝術上所具有的多樣的、但並不十分強烈的特色，在理論上，他強調「柔」「暗」「曲」等，也就不難分析了。

2. 董其昌的山水畫

瞭解董其昌的畫，對研究他的理論頗有益處。

董其昌七十九歲時曾總結自己所學的山水畫云：「余二十二歲作畫，今五十七年矣，大都與文太史較，各有短長，文之精工，吾所不如，至於古雅秀潤，更進一籌矣。吾畫無一點李成、范寬俗氣，然世終莫之許也。」又曾說：「予少學子久山水，中去而為宋人畫，今間一仿子久，亦差近之。」這兩句話除開對「李成、范寬俗氣」的偏見外，基本上是對的。但失之太簡，不可能全面。

其實，董其昌三十七歲前，各家畫大都臨過，包括他後來列為「正宗」對立面

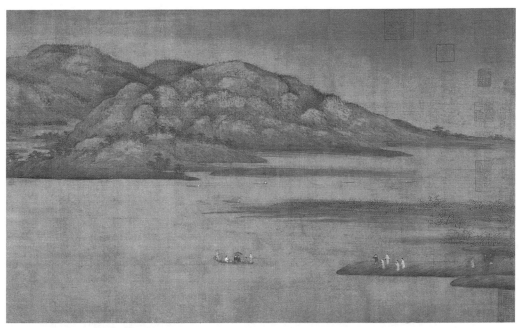

五代·董源　瀟湘圖（局部）

的「馬夏」之畫。他說過，他曾在「長安好事家借畫臨仿，宋人真跡，馬、夏、李唐最多，元畫寥寥也。辛卯（1591 A.D.，董三十七歲）請告還里，乃大搜吾鄉四家潑墨之作。久之，謂當溯其源委，以北苑為師。」大約他因秉賦不同，臨仿馬、夏、李唐的畫十分困難，覺得還是仿子久畫較為順手，於是三十七歲還鄉後，即大搜「元四家」的畫，經過臨仿研究，知道「元四家」「皆從北苑（董源）起祖」，於是「以北苑為師」。董其昌特注意收藏董源畫，據《畫禪室隨筆》所記：「吾家有董元《龍宿郊民圖》」，「董北苑《蜀江圖》、《瀟湘圖》，皆在吾家，……又所藏北苑畫數幅，無復同者，可稱畫中龍。」「余家所藏北苑畫，有《瀟湘圖》、《商人圖》、《秋山行旅圖》，又二圖……。」從他的《容臺文集》中可知，董學畫主要是臨摹古畫，而且從李思訓、王維等唐代諸大家、五代諸大家、北南宋諸大家、元代諸家直至明四家的畫，他都一一臨摹過。至「行年五十」時，他方知「精工之極」一派畫「殊不可習」，因為「其術亦近苦矣。」而且對於「大李將軍之派」，因為不「易學」也就放棄了。於是便專習董、巨、米、元四家一派。但他曾經師法過李成、范寬、關仝等諸家筆墨，還是時時有所表現的。不過，在他筆下表現出來的山水畫還是以董、巨、米、元四家畫風為主的面貌，當然也有他自己的精神狀態。且看他的幾幅作品：

先看他的墨筆畫。

上海博物館藏有他的《山莊秋景圖》扇面，上題「癸卯秋日畫贈新宇丈，玄宰」，

是董四十九歲時的作品。用柔潤闊綽的線條勾寫，加以水墨渲淡，雖然可以看出來自黃公望和王維，然其秀潤過之，其精神狀態更趨於柔。

廣東博物館藏有他的《秋山圖》軸，上題：「丙午秋八月南陵舟次寫」，是他五十二歲時的作品，構圖是三段式，近處山坡高樹，中景雲層山巒，遠處高峰。用筆以董、巨、黃子久式的披麻皴為主，但用墨是淡而潤的，線條不是那麼清晰，落筆時漫不經心，力去著意和用力，毫無刻露之痕，猶如他自己說的：「畫欲暗，不欲明。明者如舳棱鉤角是也，暗者如雲橫霧塞是也。」他說的「暗」就是不刻露、無舳棱鉤角、蒼潤渾穆。

所以，董其昌的畫以柔潤、軟秀為主要特色，和南宋山水畫的剛猛氣勢截然相反。以詞作喻，它是柳永的「楊柳岸，曉風殘月」，而不是蘇東坡的「大江東去」。以人相喻，它不是於百萬雄師之中「取上將首級如探囊取物」的關羽，更不是長坂坡喝得水倒流的張飛，而是「懶起畫娥眉」的閨閣少女，更確切的說是沈睡中的維納斯，雖然皆得秀媚，但也多是反映弱不禁風和迷離朦朧的精神狀態，這也正是明末的時代精神狀態。

南京博物院所藏的《升山圖》卷，上題「癸丑九月二十五日」，是董其昌五十九歲時所作。畫的是趙子固輕性命寶蘭亭帖處的升山湖。畫中一排山巒，遠處湖水、雲霧蒼茫。用的是米芾雲山法。主要山巒用濕筆橫點，然層次增多，近處山坡加披麻皴筆意，遠山用墨尤淡而潤，甚得米氏畫法神韻。董其昌仿米的山水畫甚多。他說的「余雅不學米畫，恐流入率易。」乃是自警的話，接著他便說：「茲一戲仿之，

明・董其昌　金箋山水冊

猶不敢失董、巨意。」(《畫禪室隨筆》)對照他學米的畫跡,是可信的。

《高逸圖》軸是董其昌六十三歲時所作,自題:

> 煙嵐屈曲□交加,新作茆堂窄亦佳。手種松杉皆老大,經年不踏縣門衙。高
> 逸圖贈蔣道樞丈。丁巳三月,董其昌。

等等。畫的是一河兩岸,近處平坡數塊、雜樹三組,遠處低丘矮山數疊。上有陳繼
儒、王志道、蔣守山三題。畫法近於倪雲林的面貌,山石皴法,折帶、披麻兼用,
而以側筆為主,正如他自己對雲林畫的體會云:

> 作雲林畫,須用側筆,有輕有重,不得用圓筆,其佳處在筆法秀峭耳。宋人
> 院體,皆用圓皴,北苑獨稍縱,故為一小變,倪雲林、黃子久、王叔明,皆
> 從北苑起祖,故皆有側筆,雲林其尤著者也。

雜樹畫法和雲林法有異,他用「暗」的方法、柔渾的筆墨寫出枝幹,然後皴染點葉。
秀而不峭,也不像雲林畫樹那樣清爽純淨。和此圖差不多的有《風亭秋影圖》軸❽,
是他六十九歲時所作,題詩一首並自識「仿倪雲林」「庚申中秋」。比起《高逸圖》
更近於倪雲林的畫,唯近岸的樹略多而繁。全畫清潤、秀峭,不像以前那樣「暗」。
董其昌的畫早期多近於黃子久、董、巨,後期似乎更醉心於倪雲林。

在創作《風亭秋影圖》的前二年,董其昌所作《雲山小隱圖》卷,平遠山水,
自識「黃鶴山樵有雲山小隱橫卷,余得之婁水王司寇家,擬為此圖,玄宰。辛酉夏
六月八日識。」但卻看不出來是王蒙的畫法。斷崖和大石多直折線條,披麻皴法頗
似黃子久。可以見出他後來的畫,愈加生拙,也有老蒼的筆意,受倪雲林側筆折帶
皴的影響也頗重。

他逝世前一年所畫的《關山雪霽圖》卷也和平日本色不同,此圖畫山巒林壑、
連綿不斷。卷末自識:

> 關仝《關山雪霽圖》在余家,一紀余未嘗展觀。今日案頭偶有此小側理,以
> 圖中諸景改為小卷,永日無俗子面目,遂成之。乙亥夏五,玄宰。

❽ 《藝苑掇英》第二十四期有清楚圖版。

其實圖中並非雪景，也和關仝的畫風不同，山石的勾皴倒頗似倪雲林晚年畫風，以側折的線條為主。不過其畫比倪雲林的山水要繁複得多。山巒以大小石相間組合而成，雖不像後來的王原祁作山水以「小石堆砌」為主，然已露端倪。但董其昌不是以圓形的石頭堆砌，而是以近於幾何形的石塊組合，但也十分近於自然。顧大申在卷後跋云：「文敏墨妙，自成一家，適意匠心，不全摹古。」戴本孝跋云：「直以書法為畫法。」皆是正確的評論。

《關山雪霽圖》，是董其昌極晚年之作，也是師法倪雲林晚年畫法的作品之一，但不是董其昌山水畫的代表面貌。某些地方也和他的繪畫美學觀略有抵觸。董其昌山水畫的代表面貌除了上面提到的《秋山圖》外，還有他的《平林秋色圖》（周懷民藏）❾一類的作品。《平林秋色圖》畫的是一個幽靜的山塢，近處低坡上一組高樹，臨水平坡上一個矮亭。對岸高峰，山塢中庭院平林，蒼蒼莽莽。山石雖用披麻皴，但和董、巨的披麻皴不完全相同，其外輪廓線略重，內皴筆墨重於線，乾濕互破，呈「暗」不呈「明」，畫樹亦然，其樹葉用墨尤潤而鮮彩。董其昌用筆皆回腕，宛轉藏鋒，能留得筆住，不直率流滑。王原祁謂之：「董華亭論畫云，『最忌筆滑，不為筆使。』」（《古緣萃錄》卷一〇，王麓臺自題）所以他的線條沈穩生拙；外柔內秀。董其昌更大的長處乃在於用墨，張庚記：

麓臺云：「董思敏之筆猶人所能，其用墨之鮮彩，一片清光，奕然動人，仙矣，豈人力所得而為。」又嘗見思翁自題畫冊亦云：「我以筆墨遊戲，近來遂有董畫之目，不知此種墨法乃是董家真面目。」又草書手卷有云：「人但知畫有墨氣，不知字亦有墨氣。」可見文敏自信處，亦即是墨。故凡用墨不必遠求古人，能得董氏之意便超矣。

所以，方薰認為：「學香光而不先悟其用墨之法，譬猶水路而乘輿也。」（《山靜居論畫》）至於畫樹，董其昌自己說：「樹頭要轉而枝不可繁，枝頭要斂不可放，樹梢要放不可緊。」「畫樹之法，須專以轉折為主，每一動筆，便想轉折處，如習字之於轉筆用力，更不可往而不收。」「但畫一尺樹，更不可令有半寸之直，須筆筆轉去，此秘訣也。」驗之他的畫跡，皆是十分相符的。

董其昌的設色畫，以上海博物館所藏的《秋興八景》最為典型。八幅畫用筆設色皆十分鮮潤光彩。雖然以淡墨勾皴出大體，但因設色較重且顯目，給人的突出印

❾　此圖載《藝苑掇英》第二十三期。

明‧董其昌　秋興八景之一

象仍是豔麗的色彩，呈現出秋色斑斕的光燦，和一般的淡設色畫不一樣。當然，董其昌更多的設色畫是繼承淺絳法的傳統。

　　尤其值得注意的是董其昌的大青綠山水。

　　他的大青綠山水和李思訓一派所畫的山水不同，在精神狀態上完全相反。李思訓一派的山水是用剛硬的線條勾斫，然後填色。董其昌所作大青綠山水全無剛硬的墨骨，而是近於沒骨的畫法。他自己認為這種畫法來自唐代的楊昇和南朝梁代畫家張僧繇。北京故宮博物院徐邦達所藏董其昌戊午年三月花朝所臨楊昇的山水冊自題云：「唐楊昇《峒關蒲雪圖》，見之明州（今寧波市南）朱定國少府，以張僧繇為師，只為沒骨山，都不落墨。嘗見日本畫有無筆者，意亦唐法也。……多種法門，皆李成、董源以前獨擅者。」這幅畫不用墨骨，全以石青、石綠、朱砂、赭石寫出。但又

和今人所作的沒骨畫不一樣，仍然有勾、皴，不過以重色代之而已。清人安岐所著
《墨緣匯觀錄》卷三中所記董其昌《仿唐代楊升沒骨山水圖》甚詳：「紅綠萬狀，宛
得夕照之妙。……楊升之作，亦未見聞，自唐、宋、元以來，雖有此法，偶遇一圖，
其中不過稍用其意，必多間工筆，未見全以重色皴、染、渲、暈者。此法誠謂妙絕
千古，若非文敏拈出，必至淹滅無傳，今得以古反新，思翁之力也。」據安岐所記，
董作此法亦是古法，不過很少見而已。

　　現藏吉林省博物館的《畫錦堂圖》可謂董其昌的大青綠沒骨山水畫代表作之一。
畫的內容是根據宋代歐陽修的〈畫錦堂記〉之義，描繪宋代仁宗時宰相韓琦的別墅
「畫錦堂」（韓琦建「畫錦堂」之後，歐陽修為之撰〈畫錦堂記〉），實際上主要畫的
是韓琦隱居處的山水勝境。境地平遠深闊，遠岫坡石，山浸水澤，雜樹銷落，一片
新秋景象，生意盎然。當中幾間茅屋，又倚翠峰，左臨長水，掩於幾株高樹之下，
當是韓琦的畫錦堂。董其昌在畫當中自識：

> 宋人有溫公《獨樂園圖》，仇實甫有摹本，蓋畫院界畫樓臺，小有郭恕先、趙
> 伯駒之意，非余所習。茲以董北苑、黃子久法寫《畫錦堂圖》，欲以真率，當
> 彼鉅麗耳。

　　全畫以青、綠、赭、朱等多種顏色寫出，無墨骨，但有色骨。山石乃先以濃重
的顏色勾括，次以重色皴擦，再敷以石綠、石青、赭石等色，以石綠為主，有時綠、
青、赭接染，石側壁多染赭，暗處多染青。並以近於墨的濃色點苔。遠山呈紫霧狀。
雜樹或以重色漬點，或以重色簇勾再覆色，或夾染朱。全圖有很強的夕照光明感，
紅綠萬狀，光彩鮮潤，然又溫雅而不刺目。畫法同墨色畫並無太大區別，只是敷蓋
以較重的青綠色，重色的皴、勾、擦、點為塗色所掩，不像墨色畫那樣，能顯露出
明顯的筆（皴法）。然而卻更能顯示出大塊的、整飭的渾樸感。董其昌自云不用郭恕
先、趙伯駒法，乃是不用硬線勾斫法。所謂用董北苑、黃子久法，乃是以柔潤的筆
調寫出溫雅的感覺，呈現出一種極端靜穆、文儒的精神狀態。

　　董其昌的青綠山水畫很多，而且皆十分認真。後世論者以為董其昌崇尚水墨畫
而厭惡著色青綠畫，並認為董其昌把青綠山水劃為「北宗」等，皆是片面之論。

　　董其昌還有一類山水畫介於水墨、青綠之間。如上海博物館所藏的《秋山積翠
圖》（扇面），畫一河兩岸，以淡墨勾寫，石頭上先著朱赭色，上覆濃豔的石青色，
然不掩墨線，石綠苔點亦很醒目。樹葉直以濃朱礦或石青色點寫，小草用重朱砂勾

寫。墨線清晰，色彩秀豔，和一般論者所謂董專尚水墨不符。

董其昌還有一類山水畫，如《湖山秋色圖》（周懷民藏），用墨筆勾皴，然後設色。設色既不是青綠的濃重，也不是淺絳的清淡。其赭石、花青、汁綠等色也占有重要地位，墨骨色彩皆很顯目。此圖上自識「乙卯小春月，董玄宰畫。」為董六十歲所作，可見他六十歲後仍不是專尚墨筆畫。

綜而觀之，董其昌對水墨、設色、青綠各種形式的山水畫皆很崇尚，並且皆很擅長。風格是古雅、秀潤的，而不是剛強、硬拔的。他的畫基本和他的理論相符，然又不完全為其所囿，這是必須注意的。

3. 陳繼儒

「南北宗論」的創立和傳播，陳繼儒也是重要人物之一。

明代「四大家」本有沈周、文徵明、董其昌、陳繼儒之說，一說沈、文、董、陳為「吳派四大家」，而沈、文、唐、仇原只被稱為「吳門四家」。唐、仇成就固然不低，其影響卻遠遜董其昌，董其昌在當時和後世左右了山水畫壇的主流發展，陳繼儒是董的朋友和同道，其成就並不在董其昌之下，有些成就甚至在董其昌之上，只是後人以董代表那個時代而已。

陳繼儒 (1558～1639 A.D.)，字仲醇，號眉公，又號麋公。松江華亭人。幼穎異，能文章，同郡大學士內閣首輔徐階特器重之，長為諸生，與董其昌齊名。內閣要臣太倉王錫爵（王時敏之祖）招陳繼儒與其子王衡讀書支硎山。文壇領袖「後七子」之首王世貞亦雅重繼儒。三吳名士欲爭得陳繼儒為師友，一時名聲大振。

陳繼儒所處的嘉靖、萬曆年代是官僚集團之間鬥爭最激烈、最尖銳、最複雜的年代，陳繼儒二十幾歲時，朝廷上下各派官僚集團的政見不同。政治權力和經濟利益的衝突即將發展到高峰（不久即出現激烈的黨爭，這種衝突便發展到高峰），繼儒為避免加入這種鬥爭，也許是害怕這種鬥爭，決定拋棄功名，終生隱居。他的思想和精神狀態同董其昌差不多，但董其昌卻在陳繼儒絕意仕途、下決心隱居的第二年參加鄉試，第三年參加會試，考上了進士，同時做了朝官。陳繼儒始終不為名利所動，終生隱居，他的傳記被列入《明史》的〈隱逸〉部分。

《明史》稱「繼儒通明高邁，年甫二十九，取儒衣冠焚棄之。隱居昆山之陽，構廟祀二陸❿，草堂數椽，焚香晏坐，意豁如也。」他就在這裡專心研究學問、編

❿　二陸兄弟是西晉時吳郡吳人，皆名士，三國時東吳大將陸遜（曾火燒劉備四十餘營，後為丞相）之孫。長為陸機，字士衡，次為陸雲，字士龍，兄弟皆以文才名重千古，分別有《陸士

書、著述、作書、作畫，名氣日重。

萬曆二十二年 (1594 A.D.)，神宗下旨再次推舉大臣重新組建內閣，顧憲成力舉在「爭國本」論戰中因擁立朱常洛為太子而被革職的故首輔王家屏，有忤神宗之意，而被罷官回到故鄉無錫。無錫城東有東林書院，是宋朝楊時講學之地，顧憲成和其弟顧允成等人重加修復，然後，和一些志同道合的文人在這裡講學，同時諷議朝政，臧否人物，且皆自負氣節，主張在朝為官，志在君父，在地方為官，志在民生，閒居水邊林下，志在世道。他們和朝中的奸邪之輩為敵，被反對派稱為「東林黨」。但在正直的人士心目中聲望甚高，被譽為「士林標準」。顧憲成在講學期間也曾去請陳繼儒，陳繼儒卻謝絕「弗往」（見〈本傳〉）。

後來，繼儒「親亡，葬神山麓」。此後，他「遂築室東佘山，杜門著述，有終焉志」（見〈本傳〉）。

他的生活主要依靠他賣畫、賣文、賣詩。〈本傳〉記他：「工詩善文，短翰小詞皆極風致，兼能繪事。又博文強識，經史諸子，術伎稗官與二氏家言，靡不較覈，或刺取瑣言僻事，詮次成書，遠近竟相購寫，徵請詩文者無虛日。」他的詩文書畫賣的既多，生活也就富裕，晚年在東佘山購買新地，「遂構高齋，廣植松杉，屋右移古梅百株，皆名種。築青微亭於高齋之後，買古墓之虯松四株，曰：『以代名人古畫，時懸草亭，但恨無飛瀑千尺，界之空青純碧間耳』，甲寅 (1614 A.D.) 得高氏故墟，因樹設門，接以短廊，額曰：『水邊林下』，聯云：『漁鉤寶中，樵吟葉上』，蓋寶境也。結薝庵於墮驥坡下，有紫筸翠柏，間以修梧高柳，赤日可蔽，仲醇每摯伴，竹爐藤几，納涼鬥弈其間。」《無聲詩史·陳繼儒》〈本傳〉也記他：「暇則與黃冠（道士）老納（和尚）窮峰汈之勝，吟嘯忘返，足跡罕入城市。」

陳繼儒和當時文壇上大部分名士關係皆甚密切，和董其昌的關係尤為密切，董其昌的朋友也幾乎皆是陳繼儒的朋友。陳繼儒自己雖然絕意仕途，但卻不拒絕和朝中的官員來往交友，因之他在朝官中名氣亦重，據〈本傳〉所記，黃道周疏稱：「志向高雅，博學多通，不如繼儒。」其推重如此。又「侍郎沈演及御史，給事中諸朝貴，先後論薦，謂繼儒道高齒茂，宜如聘吳與弼故事」（見〈本傳〉）。朋友多次推薦，朝廷亦多次下詔徵召，然繼儒堅持初志，不願為官，「皆以疾辭」（見〈本傳〉）。《無聲詩史》亦記：「廷臣楊延筠、章允儒、何喬遠、吳甡、吳用先、吳永順、沈演、解學龍等，屢列薦牘，堅臥不起。」

董其昌曾為築來仲樓招之至，二人共同論書論畫，共同遊覽、訪友，董《畫禪衡集》、《陸士龍集》遺世。

室隨筆》記云：「予與仲醇在吳門韓宗伯家，其子古周攜示趙千里《三生圖》、周文矩《文會圖》、李龍眠《白蓮社圖》、顧愷之《右軍家園圖》。」二人還經常出入大收藏家項又新家，評鑒、觀賞古代名畫，董云：「項又新家趙千里四大幀，千里二字金書，予與仲醇諦審之，乃顏秋月筆也。」他自己也常去項家，這在他的《秘笈》中多有記錄。

陳、董二人是好友，又是同道；他們的思想相近，學識相當，見解也一致，二人論畫幾乎同出一口。陳繼儒全力著述、編撰，就數量而論，比董的著作更多一些，有《眉公全集》、《晚香堂小品》、《白石樵真稿》（內容多有論及書畫者）、《妮古錄》、《書畫史》、《書畫金湯》等等。他手輯的叢書巨著《寶顏堂秘笈》，分正、續、廣、普、匯、秘六大集，共二百二十九種。所收均係筆記、瑣聞之類，以有掌故、藝術之作為多，是研究歷史和藝術的重要參考書之一。

陳晚生於董三年，又於董死後的第三年去世，皆享年八十二歲。

陳繼儒的繪畫理論基本上和董其昌一致，「南北宗論」的創立和傳播也可以說是他們共同的功勞，我將在下面同時論述。

陳繼儒的山水畫也和董其昌的山水畫差不多，學畫的道路也差不多，都是從臨古開始。從他的著作中可知，他臨摹和觀賞古畫十分廣博，從六朝的曹不興、顧愷之、張僧繇等大畫家，到隋、唐、五代、北宋、南宋、元、明歷朝歷代的大畫家畫，各種風格，各種流派，幾乎是無所不覽，且皆細心研究。但他繼承的主要還是董源、巨然以至「元四家」的一路畫風。

《江村雲樹圖》軸是陳繼儒自願「倣巨然筆意」的一幅畫。畫的近處高樹一組，蒼蒼鬱鬱，當中江水村落叢樹，遠處雲山重疊高聳。山石用巨然式的披麻皴，然外輪線略重，雲空處，樹葉或點、或勾，皆柔潤渾樸。陳繼儒的畫還有《霧村圖》、《秋水垂釣圖》等等，皆和《江村雲樹圖》風格差不多。總的顯示出一種柔和濕潤、秀逸瀟灑的風度。

陳繼儒的山水畫和董其昌的山水畫雖然基本精神有一致處，但區別也很明顯，董畫一味的柔，陳畫卻柔中有剛。董畫雖也有筆有墨，然更偏於墨，陳畫則有筆有墨。董畫清逸，水分飽滿，「暗」處近於模糊，陳畫雖也清潤，但水分不像董畫那樣多，雖「暗」但筆墨尚能清晰。而且總的看來，陳畫較之董畫骨鯁的成分多一些，其「氣韻空遠」「蒼老秀逸」甚至為董畫所不及，有時他的畫也和他的主張不完全相符。上海博物館藏有他的《水墨溪山圖》（扇面），其上自識：「繼儒為續之兄寫」，山石皴筆少，用水墨渲淡法。其勾括的線條卻是堅硬而直拐的，且多有圭角，也和

他平日的本色有別。

實際上，陳繼儒主張作畫要「文」，不要「硬」。要隨意不要過於用心，並言儒家作畫，便是涉筆草草，要不規繩墨為上乘。基本上皆能在他的作品裡找到印證，但也不是絕對的。

陳繼儒的影響也和董其昌一致，凡有董其昌的影響，同時也就有陳繼儒的影響。比如王時敏，《國朝畫徵錄》記其「少時即為董宗伯（其昌）、陳徵君（繼儒）所深賞。」又如擔當、項聖謨等人得到董其昌的指點，就同時得到陳繼儒的指點。新安畫家活動於董其昌的周圍，同時也就活動於陳繼儒的周圍。「南北宗論」見於董其昌的著作，同時也見於陳繼儒的著作。

（三）「文人畫」、「南北宗論」的提出及其基本精神

1.「文人畫」、「南北宗論」由董其昌提出

董其昌的著作主要就是一本《容臺集》，由《容臺文集》九卷、《容臺詩集》四卷、《容臺別集》四卷組成。文集、詩集中也有論畫的文字，但極少。別集中卷一〈雜記〉多談禪，卷二至卷四主要論書畫（董其昌的其他著作多後人雜湊而成，如《畫禪室隨筆》乃是後人從《容臺集》中抽出部分內容再加上一些題跋之類組合而成，但參考較為方便。文集和詩集中有很多雜蕪的內容，如為人作壽序、寫碑文、遊記之類，占去大半篇幅，無甚價值）。

「文人畫」和「南北宗」之說即見於《容臺別集》之中，也見於《畫禪室隨筆》，二說並不相同。「文人畫」說在前，「南北宗」論在後。先看董其昌的原文：

> 文人之畫，自王右丞始，其後董源、巨然、李成、范寬為嫡子，李龍眠、王晉卿、米南宮及虎兒，皆從董、巨得來。直至元四大家，黃子久、王叔明，倪元鎮、吳仲圭，皆其正傳，吾朝文、沈，則又遠接衣鉢。若馬、夏及李唐、劉松年，又是大李將軍之派，非吾曹當學也。

> 禪家有南北二宗，唐時始分。畫之南北二宗，亦唐時分也。但其人非南北耳。北宗則李思訓父子著色山水，流傳而為宋之趙幹、趙伯駒、伯驌，以至馬、夏輩。南宗則王摩詰始用渲淡，一變勾斫（一作研，乃誤）之法，其傳為張璪、荊、關、董、巨、郭忠恕、米家父子，以至元之四大家，亦如六祖之後

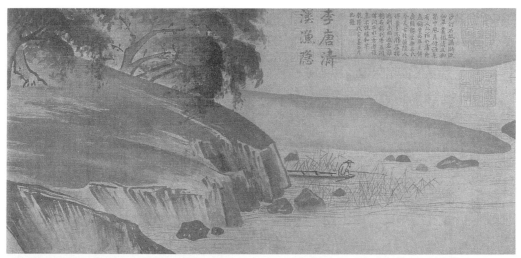

南宋・李唐（傳）　清溪漁隱（局部一）

南宋・李唐（傳）　清溪漁隱（局部二）

有馬駒（馬祖道一），雲門、臨濟，兒孫之盛；而北宗微矣。要之，摩詰所謂雲峰石跡，迥出天機，筆意縱橫，參乎造化者，東坡讚吳道子、王維畫壁，亦云：吾於（王）維也無間然。知言哉。

二說之異同，我將在下節論述，當中終以「南北宗論」的影響最大。

從《容臺集》中內容可知，董其昌為研究南北宗論，曾多次見過王維的畫。並云：

王右丞畫，余從攜李項氏見《釣江圖》，盈尺而已，絕無皴法，……

京師楊太和家，所藏唐晉以來名跡，甚佳。余借觀，有右丞畫一幀，宋徽廟御題左方，筆勢飄舉，……

唐・王維（傳）　雪溪圖

畫家右丞如書家右軍，世不多見，余昔年於嘉興項太學元汴所見《雪江圖》，都不皴擦，但有輪廓耳，……又余至長安得趙大年臨右丞《湖莊清夏圖》，亦不細皴。稍似項氏所藏《雪江卷》。而竊意其未盡右丞之致。蓋大家神品，必於皴法有奇，大年雖俊爽，不耐多皴，遂為無筆，此得右丞一體者也。……京師楊高郵州將處，有趙吳興《雪圖》小幅，頗用金粉，閒遠清潤，迥異常作，余一見定為學王維。或曰，何以知是學維？余應之曰：凡諸家皴法，自唐及宋，皆有門庭，如禪燈五家宗派，使人聞片語單詞，可定為何派兒孫。今文敏此圖，行筆非僧繇、非思訓、非洪谷、非關仝，乃知董、巨、李、范，皆所不攝，非學維而何。今年秋聞王維有《江山霽雪》一卷，為馮宮庶所收，亟令友人走武林索觀，宮庶珍之，自謂如頭目腦髓。以余有右丞畫癖，勉應余請，清齋三日，展閱一過，宛然吳興小幅筆意也。余用是自喜。且右丞自云：宿世謬詞客，前身應畫師。余未嘗得睹其跡，但以心想取之，果得與真肖合，豈前身曾入右丞之室，而親覽其盤礡之致，故結習不昧乃爾耶。……

根據董文，可以看出兩個問題，其一，董其昌對王維畫是十分嚮往和推崇的；其二，他所見到的王維畫不皴擦，乃至於但有輪廓，這正合於「南北宗論」中的王維畫，「一變勾研之法」說。

「南北宗論」出於董其昌，而且出於他五十歲之後的論說。他說：

李昭道一派，為趙伯駒、伯驌，精工之極，又有士氣，後人仿之者，得其工不能得其雅，若元之丁野夫、錢舜舉是已。蓋五百年而有仇實父，在昔文太史，亟相推服，太史於此一家畫，不能不遜仇氏，固非以賞譽增價也。實父

作畫時，耳不聞鼓吹闐駢之聲，如隔壁釵釧，顧其術，亦近苦矣，行年五十，方知此一派畫，殊不可習。譬之禪定，積劫方成菩薩，非如董、巨、米三家，可一超直入如來地也。

可知他五十歲前也在李昭道至仇實父這一派上下功夫，知道「其術亦近苦矣」。五十歲後，方以禪喻畫，專習董、巨、米三家，於是創「南北宗論」。

2. 「南北宗論」的基本精神

先要瞭解「南北宗」繪畫在藝術特色上的區別。

董其昌聲明「其人非南北耳」，自是和人的籍貫無關。董對二宗在藝術上的不同特色是十分清楚的，但因董氏學禪的功夫太深，不肯十分明白地披露。董的好友陳繼儒在《白石樵真稿》中說得卻很清楚：

> 寫畫分南北派，南派以王右丞為宗，……所謂士夫畫也；北派以大李將軍為宗，……所謂畫苑畫也，大約出入營丘。文則南，硬則北，不在形似，以筆墨求之。

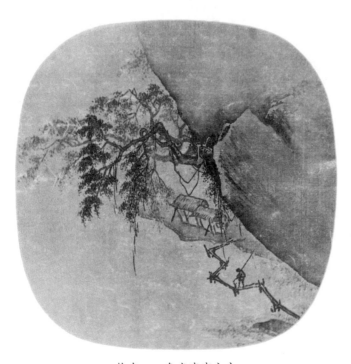

佚名　一角式南宋山水

宋・梁楷　潑墨仙人

「文則南，硬則北」即是說北宗畫用筆剛硬，而南宗畫用筆文。「文」在這裡就是柔軟、悠淡的意思，和「硬」相對。「硬」和「文」相對，也含有快猛躁動的意思。

沈顥在《畫塵・分宗》中亦說得分明：

> 禪與畫俱有南北宗，分亦同時，氣運復相敵也。南則王摩詰裁構淳秀，出韻幽淡，……以至明之沈、文，慧燈無盡；北則李思訓，風骨奇峭，揮掃躁硬，為行家建幢……

董其昌所分的「南北宗」系統，在藝術風格上的區別，正是上面的意思。再明

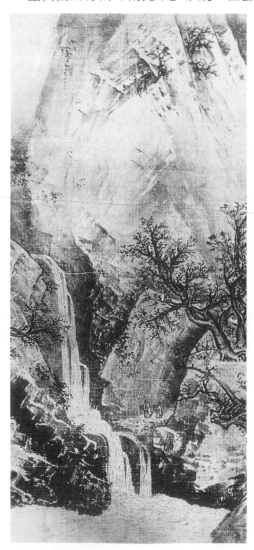

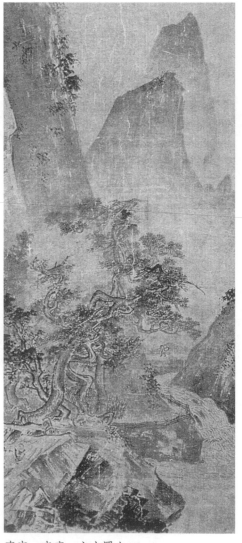

南宋・李唐　山水圖之一　　　　　　　南宋・李唐　山水圖之二

白地說一遍：北宗畫的線條和皴法是剛硬的，用筆快猛激烈；南宗畫的線條和皴法是柔軟的，用筆輕緩自然。

　　「北宗」系統以李思訓為宗主，以馬、夏為最中堅。馬遠、夏圭的畫傳世甚多，可以見到幾乎全是剛性的線條，猛烈的大斧劈皴，所謂「風骨奇峭，揮掃躁硬」，董其昌在「文人之畫」一說中提到「馬、夏及李唐、劉松年」，在「南北宗」論中去掉了「李唐、劉松年」，僅以「馬、夏輩」目之，就是馬、夏的畫比李唐、劉松年的畫更剛硬、更能體現北宗的特色。

　　據《歷代名畫記》和《宣和畫譜》記載，李思訓的畫「筆格遒勁」。李思訓的畫主要特色就是以剛硬的線條勾斫，不僅勾輪廓，也加勾石紋，雖不是斧劈皴，但已出現斧劈皴的雛型。六朝時代，線條大都如春蠶吐絲，雖無變化，然細而柔，李思

南宋‧夏圭　春波釣艇

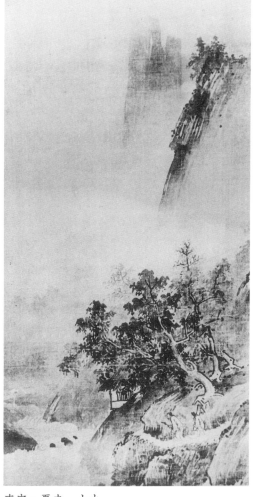

南宋‧夏圭　山水

訓的畫線條亦無變化，但「筆格遒勁」，出現了直折和剛性。這是他成為「北宗」宗主的原因之一。

趙幹的有關史料不多，他的作品《江行初雪圖》卷尚存，畫上右行書有「江行初雪，畫院學生趙幹狀」數字，畫中樹石老硬，黃蘆、水紋等用筆尖勁剛硬，和同時的南唐董源畫相反，缺乏柔性，董其昌就是根據此畫評價趙幹的。

《江山秋色圖》經現代學者研究，本為北宋末畫院畫家所作，但董其昌卻認為是趙伯駒的作品，而且他即以此圖的風格定二趙的風格。《江山秋色圖》即以剛性的線條勾斫，並加剛硬的皴筆，嚴謹整飭，然勾斫卻十分吃力（比較而言）。《洞天清祿集‧古畫辨》亦謂：「唐小李將軍始作金碧山水，其後王晉卿、趙大年，近日趙千里皆為之。」其實二趙的山水畫並非完全如此，但在董其昌的心目中，即是那種以剛性線條勾斫然後敷色的形式。所以，也就把他列在李思訓一系。

再看「南宗」一系。

「南宗」系統中有一部分畫家的畫完全見不到了，譬如張璪的畫，董其昌也沒見到。但《歷代名畫記》中記載王維畫有「破墨」，張璪畫也有「破墨」。這當是董氏將張璪畫列於王維一系的根據。此外，我們主要根據「南宗」中主要畫家的作品分析。

根據董其昌的其他論述可知：「南宗」一系以王維為宗主，以董源為實際領袖，以「米家父子」和「元四家」為中堅。他說：「米家父子宗董巨法，稍刪其繁複。」「黃倪吳王四大家，皆以董巨起家成名。」又云：「（董）源畫有僧巨然副之也。」「元四大家」中又以倪雲林為最，其云：「迂翁畫在勝國時，可稱逸品。昔人以逸品置神品之上，……宋人中米襄陽在蹊徑之外，餘皆從陶鑄而來，元之能者雖多，然稟承宋法，稍加蕭散耳。吳仲圭大有神氣，黃子久特妙風格，王叔明奄有前規，而三家皆有縱橫習氣。獨雲林古淡天然，米癡後一人而已。」

王維的畫雖然曾經學過李思訓，但在他隱逸之後，以畫自娛，卻一變金碧輝煌而為水墨，變刻畫的剛性線條之勾斫為柔性曲卷、隨意自然線條之寫意。王維的畫中還不可能有披麻皴，但他的線條如披掛的長麻皮，乃是後世披麻皴之基礎。《歷代名畫記》記王維有「破墨山水」，所謂破墨是在墨中加水把原來的濃墨分破成不同層次，即具有五色的效果，用以渲染，代替青綠顏色，並能表現出山形的陰陽向背，這是青綠山水所不易達到的，宋人沈括〈圖畫歌〉云：「畫中最妙言山水，摩詰峰巒兩面起。」正是用破墨表現出山形的陰陽向背的效果，這就是「王摩詰始用渲淡」。「渲淡」可以簡單地解釋為用淡水墨渲染。所以，王維的山水畫「筆墨宛麗，氣韻

高清。」和李思訓的「筆格遒勁」,「筆跡甚精(按指:精細謹嚴),雖巧而華,大虧墨彩」(荊浩語)截然不同。王畫是以清、柔為主要特色的,這種特色即「文」的特色。

董源是董其昌心目中「南宗系」的實際領袖,董其昌動輒便說:「吾家北苑」。《圖畫見聞志》卷三記其:「水墨類王維。」雖然董源的畫也有「著色如李思訓」,而且據記載,「著色山水,春澤牧牛,牛、虎等圖傳於世」者更多,但在董其昌所見到的董源山水畫中幾乎全是「水墨類王維」的一路,這從北宋米芾、沈括他們始就如此。董源的畫存世尚有不少,披麻皴,筆法溫潤柔和,有天趣,決不像李思訓的線條那樣剛硬、板細,更不似李畫的莊嚴氣象。

巨然是師法董源的,其筆墨更加溫潤,線條更加柔和。《圖畫見聞志》卷四記其「工畫山水,筆墨秀潤,善為煙嵐氣象」。

「米家父子」對董源十分推崇,給以最高的評價,稱之為「唐無此品」,「近世神品」,「布景得天真多」,「平淡趣高」,「率多真意」,「峰巒出沒,雲霧顯晦,不裝巧趣,皆得天真。嵐色鬱蒼,枝幹勁挺,咸有生意。溪橋漁浦,洲渚掩映,一片江南也」,「格高無比也」。董其昌說:「(董源)作小樹,但只遠望似樹,其實憑點綴以成形者。余謂此即米氏落茄之源委。」又云:「董北苑好作煙景,煙雲變沒,即米畫也。」實際上,米芾的山水畫只是從董源山水畫中得到一些啟示,他的畫完全出於他的獨創,不但沒有剛性的線條,連柔性的線條也不多,全以清潤的水墨橫點,不

五代・董源　夏山圖(局部)

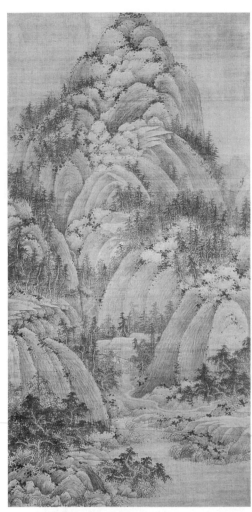

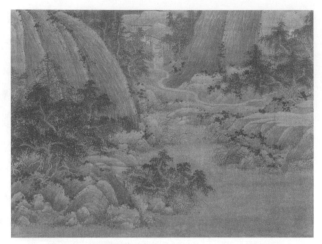

北宋・巨然　秋山問道（局部一）

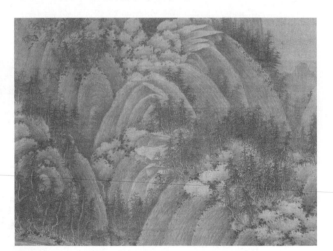

北宋・巨然　秋山問道

北宋・巨然　秋山問道（局部二）

作雄偉險峻的峰巒，不為奇峭之筆，一片模糊的雲山，在董其昌尚暗不尚明的山水畫中，是最理想的「暗」的藝術。加之草草而成，絕不用心，是淡到不能再淡、柔到不能再柔的藝術。

「元四家」的畫存世更多。黃公望以師法董巨的披麻皴為主，更加蕭散。吳鎮亦以披麻皴為主，多渲染淡水墨。王蒙山水畫的牛毛皴十分柔軟而鬆蓬。倪雲林的畫若淡若疏，用筆在著力和不著力之間，他們的畫皆無剛性的線條，也無大片的濃墨。

「南宗」系統中還有「張璪、荊、關、郭忠恕」諸人，以下還要詳論。

「南宗」一系畫家作畫時，皆是十分隨意的，不著力的，且慢悠悠的，這就是「文」的效果。稍一著力和快速，就會出現圭角，就會出現剛性線條。而「北宗」一系畫家作畫時，必須快，而且不能過於隨意和慢悠悠，必須用心、用力，否則就

畫不出剛性的直線條,大斧劈皴又必須猛烈,否則出現不了斧劈的氣勢。這就不「文」,就是陳繼儒所說的「硬」。中國的士人受儒、道、禪三家的影響特深,三家皆反對「剛硬」,皆力主柔淡。《莊子》又極主張自然,「法天貴真,不拘於俗。」《老子》更云:「剛勁者死之徒」,故董其昌云:「此一派畫殊不可習。」

　　至於青綠和水墨,決不是董其昌分宗的標準之一。李思訓父子畫的是著色山水,王維和董源也都畫過著色山水,甚至倪雲林都畫過著色山水畫。董其昌本人畫的著色山水更多,他不僅畫過小青綠,也畫過大青綠,甚至全用顏色畫,絕不用墨骨,而且一般的設色畫也十分豔麗。不同的是,他的著色山水也仍然是柔性的、溫潤的、平和的、安靜的,而沒有剛性和躁動的感覺。而「北宗」中最中堅的馬、夏倒很少畫著色山水,他們的山水畫特色正如前人所說的是「水墨蒼勁」,不符合「文」的標準;而著色山水,只要「文」氣,照樣是「南宗」一系。

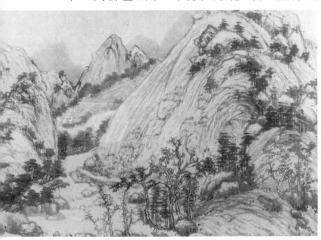
元‧黃公望　富春山居（局部一）

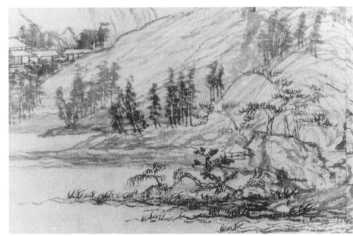
元‧黃公望　富春山居（局部二）

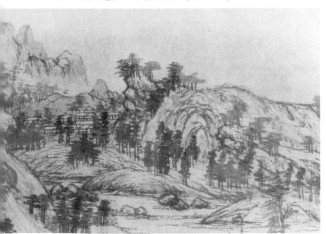
元‧黃公望　富春山居（局部三）

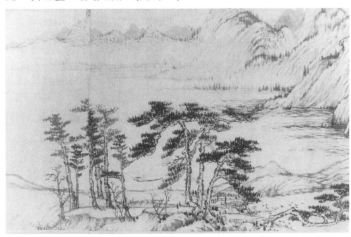
元‧黃公望　富春山居（局部四）

所以陳繼儒在《偃曝餘談》中又說：

> 山水畫自唐始變古法，蓋有兩宗，李思訓、王維是也。李之傳為宋趙伯駒、伯驌，以及於李唐、郭熙、馬遠、夏圭，皆李派。王之傳為荊浩、關仝、董源、李成、范寬以及於大小米、元四大家，皆王派。李派粗硬，無士人氣。王派虛和蕭瑟，此又慧能之禪，非神秀所及也。至郭忠恕、馬和之，又如方外不食煙火人，另具一骨相者。

這一段話中所存在的問題姑且不論。其中說到李派粗硬，無士人氣，王派虛和蕭瑟，是他們對「南北宗」藝術特色統一的認識。當然，這一認識主要屬於他們在理論上的認識，但也基本符合實際（不盡然而已）。

以上是從藝術特色上看「南北宗」繪畫的不同。然而，藝術形式決不是南北分宗的主要標準，至少說不是唯一標準。

其實「元四家」的畫皆出於趙孟頫，然趙孟頫不列為「南宗」畫家。董其昌云：「幽淡兩言，則趙吳興猶遜迂翁，其胸次自別也。」畫家的「胸次」乃是「南北」分宗的一個重要標準。「胸次」又是一個十分複雜的問題，皇家、貴族、文人士大夫、工匠，各有各的「胸次」。

董其昌雖然是一個官僚文人，實際他的思想不在做官，他多次辭官，「日與陶周望望齡、袁伯修中道，遊戲禪悅，視一切功名文字，黃鵠之笑壤蟲而已……高臥十八年。」（陳繼儒《容臺集‧序》）他和王維一樣，滿腦「隱逸」，開始害怕官場鬥爭，到後來厭惡官場鬥爭，嚮往隱逸，直至真正地以隱逸求高為尚。他在官場中不得不應付，但內心深處和一般的文人士大夫一樣追求自由，嚮往逍遙（即使是一個拍馬逢迎的人，也是為了達到某種目的而為之，對他所逢迎的對象未必不仇視和厭惡，所以，形勢一變，反戈一擊最力的人，往往是拍馬的人），因而對出身皇家貴族的人以及從屬於貴族階級的人，他大都和他們保持相當的距離，以致在感情上懷有敵意。高逸之士們又自視甚高，同時也看不起工匠。

所以，董其昌便故意把貴族和「賤族」劃在一起，把皇室畫家和為皇室服務的院畫家（他們視為工匠）列為「北宗」，把文人士大夫（士本來就是可上可下的階層）中真正的隱逸之士和雖然曾經身居高位，但志在隱逸的人以及其他具有放逸思想的畫家列為「南宗」（也有例外的，其中皆有一定原因，詳下），「南宗」畫家皆是「清高不俗」之士，在他們心目中皆具有完整高尚的人格。因之，他們作畫既不能為皇

家服務，更不以之炫奇求人賞閱。他們作畫的目的便是自娛——為崇高的自我服務，這就是他們的「畫之道」。

董其昌說：

> 畫之道，所謂宇宙在乎手者，眼前無非生機，故其人往往多壽。至如刻畫細謹，為造物役者，乃能損壽，蓋無生機也。黃子久、沈石田、文微仲皆大耋，仇英知命，趙吳興止六十餘，仇與趙雖品格不同，皆習者❶之流，非以畫為寄，以畫為樂者也。寄樂於畫，自黃公望始開此門庭耳。

他這一段話思想出自《陰符經》，《陰符經》中有一大部分內容屬於醫學養生的知識，談如何使人長壽。董說的「宇宙在乎手者」，「眼前無非生機」，都是從《陰符經》中抄錄而來的句子。他要借以說明的問題下面再作分析。

他還說過：

> 黃大癡九十而貌如童顏，米友仁八十餘神明不衰，無疾而逝。蓋畫中煙雲供養也。

董在以上兩段話中順手拈來的一些例子，很多地方值得商榷，容下面再作討論。但他的繪畫思想是十分清楚的，即「以畫為寄」、「以畫為樂」、「寄樂於畫」、「眼前無非生機」，使人在山水畫中得到娛悅而增加壽命。所以，在他心目中，「南宗」畫家能夠長壽，「北宗」一系的畫家短壽。如是而已。因之作畫不但不能損害精神、消耗精力，還要十分輕鬆，「其術亦近苦矣」的「精工」之畫即不能學，要學就要學「一超直入如來地」一類畫。

❶ 習者和上引「禪定」是一樣意思，即坐禪習定者，屬於禪家漸次苦修一派，是「南頓」派的對立面，《景德傳燈錄》五〈慧能大師〉：「京城禪德，皆云欲得念道，必須坐禪習定，若不因禪定而得解脫者，未之有也。」「禪定」謂坐禪時住心於一境，冥想妙理，禪定與布施、持戒、忍辱、精進等，合稱六度，《大乘義章》十三云：「禪定之心正取所緣，名曰思維，……所言定者，當體為名，心往一緣，離於散動，故名為定。」南朝梁釋慧皎《高僧傳》十一〈竺縣獻〉有記：「敦煌人，少苦行，習禪定。」故習禪定很苦。又坐禪是佛教徒修行的功課，每天在固定時間靜坐進行，《魏書・釋老志》有云：「坐禪……晝則入城聽講，夕則還處靜坐。」所以董其昌說：「禪定積劫方成菩薩。」慧能一派是頓悟成佛，所以董其昌說：「一超直入如來地。」習者之流，即苦練苦修一流。

　　以上便是他對「南北宗」畫家身分和作畫目的的區別，當然這是明的一面，更有暗的一面，最後方能總結出來。

　　以此區別，他把李思訓、王維二人名列為「南北宗」之首，是十分確切的。而且李、王二派的人選也不錯。

　　先看以李思訓為首的「北宗」：

　　李思訓是唐代李姓皇帝的宗室，可謂貴族。根據董其昌的說法，他的畫「刻畫謹細」，「李昭道一派……精工之極」，皆「其術甚苦」，屬於「習者之流」。

　　趙伯駒、趙伯驌兄弟也是皇族，是宋太祖第七世孫。其祖父趙令晙封嘉國公，其父趙子笈「陪從康邸（指宋高宗），最膺顧遇。」（樓鑰《攻媿集》卷六〇〈聚奎堂碑〉）伯驌不是通過科舉當官，而是因其祖「遺奏」而封官。而且二趙享年皆四、五十歲左右，又正符合「北宗」畫家短壽之說。

　　趙幹是五代時南唐院畫家。

　　馬、夏輩，指馬遠、夏圭等人，皆南宋院畫家。他們是道地為皇家服務的。其畫又全無柔性。

　　再看王維為首的「南宗」一派。

　　王維，字摩詰，果如佛家的維摩詰一樣，「富貴山林，兩得其趣」。他早年進士

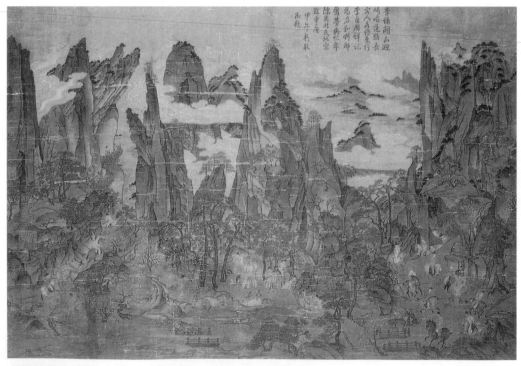

　李思訓畫派（傳）　明皇幸蜀

及第，後來官至尚書右丞，但他四十歲左右就半官半隱，做官為生活，其志全在隱逸，又好佛道：「每退朝之後，焚香獨坐，以禪誦為事。」晚年成為「南宗」禪的信徒，和南宗禪的信徒來往甚密。「南宗」禪的創始人六祖慧能死後，他還為寫〈六祖能禪師碑銘〉。王維又是唐代著名的詩人，論者稱為「詩佛」，與詩仙李白、詩聖杜甫並而為三。王維的畫在唐代就享盛譽，北宋一大批文人皆極讚王維，蘇東坡在北宋文人中具有極大影響，尊王維在百代畫聖吳道子之上，《宣和畫譜》謂王維：

> ……是其胸次所存，無適而不瀟灑，移志之於畫，過人宜矣。……後來得其彷彿者，猶可以絕俗也。正如《唐史》論杜子美，謂「殘膏剩馥，霑丐後人之意，……」

以王維的清高思想、高深的文學修養和後人對他的盛讚，做「南宗」的宗主，是「南宗」的光彩。更重要的是他的畫「於山水平遠尤工」(《唐國史補》)，「山水平遠，絕跡天機」(《唐書·王維傳》)，表現一種虛和蕭瑟、清高宛麗、瀟灑而含蓄的精神狀態。且王維作畫不為任何人服務，更不為宮廷服務，全是用以「自娛」，屬於「依仁遊藝」，「高尚其事」之列。這正是「南宗畫」和「文人畫」理想中的典型，所以，董其昌在「南宗畫」和「文人畫」兩個系統中皆把王維請出來擔任首領，是很有其道理的。

張璪在王維死後，由於王維之弟王縉的推薦任檢校祠部員外郎之職，後來卻被貶了官，於是產生了隱逸思想，「抱不世絕儔之妙」，而無「塵埃心」，「衣冠文行，為一時名流」。張璪在唐代和五代初雖然畫名高於王維，但他「秀麗」的「破墨」山水畫顯然是受王維的影響。張璪具有高尚的人格，當時的高雅之士對他皆十分敬重。張璪不輕易為人作畫，名公大臣以重禮相待，偶得其畫以為「獲其寶焉」，「他人不得誣妄而睹者也」。而且「張公之藝，非畫也，真道也」(以上見《唐文粹》)。他有時作畫「以掌摸色」「以手捫絹素」，是道地的「以畫為樂」者，和「其術亦近苦矣」的「精工」之作完全異趣，決非「習者之流」。所以，張璪被列入「南宗」，也符合董其昌的理想。

荊浩隱居於太行山洪谷，自稱洪谷子，是道地的「高逸之士」，而且他還說：「嗜欲者，生之賊也。」他作畫目的是「名賢縱樂琴書圖畫，代去雜欲」(見《筆法記》)。所以，董其昌把荊浩列入「南宗」也自有他的道理。

關仝是荊浩的學生，也是著名的「隱逸之士」。他畫的《趙陽山居》、《桃源早行》

等，也都是反映隱逸生活的。

郭忠恕，早年也曾參加過庸俗的政治鬥爭，但這一段歷史卻很少為後人所知。後人所知的乃是他和統治者（應是後來新的統治者）合不來，超然獨往乃至屍解成仙的美談，《德隅齋畫品》記郭忠恕「先仕於朝，跡弛不羈，放浪玩世，卒以傲恣流竄海島，中道仆地，蛻形仙去。」又說他的畫：「蕭散簡遠，無塵埃氣，……非神仙中人，孰能知神仙之樂，而審於畫也……孔子所謂：『從心所欲不踰矩』，莊子所謂：『猖狂妄行而蹈乎大方』者乎？其為人無法度如彼，其為畫有法度如此，……」蘇東坡亦大讚郭忠恕，而且郭忠恕「有藝文，善篆籀、隸書」，「通九經、尤精小學。」「作篆隸，凌轢魏晉以來字學」，他以餘事作畫「皆高古」。據《圖畫見聞志》所記：「有設紈素求為圖畫者，必怒而去，乘興即自為之。」則他的畫全出於自娛，且「非師授」，這樣的畫家，董其昌不能不列入「南宗」系統。

董源，事南唐為後苑副使，又稱「北苑」。是一個十分閒散的官員，後來怎樣了，一般人很少知道。《圖畫見聞志》卷三把他列為「王公士大夫」一系，這一系有「燕恭肅王、嘉王、李後主」以及「郭忠恕、文同」等人。前者是王公，後者和董源屬士大夫，則董源決不是院畫家（有人把董源列為院畫家，皆謬甚）。這一系畫家皆屬「依仁遊藝、臻乎極至者」。又因董其昌對董源有特殊的感情，以及米芾的影響（詳後），故把董源抬得特高。董源的畫「平淡天真」，「嵐氣清潤」，加之對元、明畫家的極大影響，董其昌列其為「南宗」重要畫家也是有他的道理的。

巨然是僧人，自然是作畫自娛的畫家。其畫師法董源，為其副。董、巨並列，無可非議。

米家父子即米芾、米友仁。米芾自號襄陽漫士、鹿門居士，是個地道的玩世不恭的畫家，後人稱為「米顛」。（按：「顛」即「癲」，二字通假，古人多寫作「顛」。）

米顛在《畫史》中也對杜甫「汲汲於功名」表示不滿。最高統治者也認為他終非「廊廟之材」。蔡肇為他寫墓誌銘亦云：「舉止頡頏，不能與世俯仰。」他自己詩亦有云：「臭穢功名皆一戲。」「功名皆一戲，未覺負平生。」他自己甚至想棄官當個監廟的差者，「監廟東歸早相乞。」他的畫上常自題「雲山草筆」，「索爾草筆為之，不在工拙論也。」「信筆作之……意似便已。」米芾認為繪畫的功用就是「自適其志」，不應是裝點皇室的工具。所以，他的畫十分簡樸，草草點點，乃至「不專用筆，或以紙筋子，或以蔗滓，或以蓮房，皆可為畫」，米芾的畫真可謂「一超直入」，王世貞說他的畫只是「半日之功耳」。李日華說：「米南宮輩，以才豪揮霍，借翰墨為戲具，故於酒邊談次，率意為之而無不妙。」（《恬致堂集》）《湯顯祖集》卷三二〈合

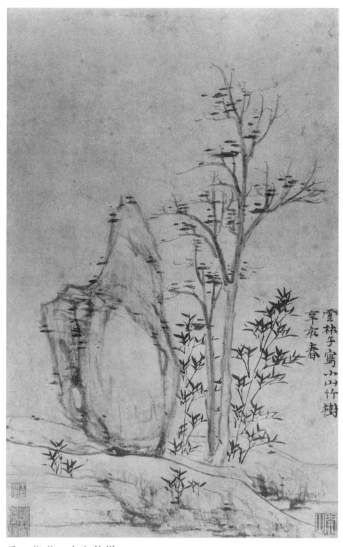

元・倪瓚　小山竹樹

奇序〉有云：「予謂文章之妙，不在步趨形似之間，⋯⋯米家山水人物，不用多意，略施數筆，形象宛然，正使有意為之，亦不復佳。」正因為米芾的畫十分簡單又漫不經意，文人詞翰之餘皆可弄幾筆又不勞心，特符合於董其昌「寄樂於畫」、以畫養身的理論，所以他特別推崇米家山水。從下節可知：董其昌的「南宗」畫系是以米芾為中心，「南北宗」論更是以米芾的觀點為準則的。

小米是繼承大米的，講到大米必然聯繫到小米。小米更直稱自己的畫是「墨戲」，並借陶隱居詩云：「只可自怡悅，不能持贈君。」

董其昌對二米的畫推崇到極點，以二米代替百代畫聖吳道子，謂之「詩至少陵，書至魯公，畫至二米，古今之變，天下之能事畢矣。」

　　以藝術境界和情趣論，以對繪畫的功能論，以作畫的「一超直入」論，二米作為董其昌的「南宗」中心，是有其本身的道理的（但未必是公論）。

　　「元四家」中倪雲林、吳仲圭是道道地地的高人逸士，終生不做官，遊蕩於江湖水村之中。黃公望在吏途上掙扎過，這一點董其昌未必清楚。黃後來絕意仕途，加入全真教，後人稱之為元高士，這是董其昌所知道的。王蒙也留戀過官場生活，然而為眾所周知的是他後來死在統治者的屠刀之下，這其中有統治者的鷹犬錦衣衛的罪惡，錦衣衛又是一般士大夫所最討厭、最鄙視的。明代院畫家授以錦衣衛的職銜，士大夫畫家尤恨錦衣衛，反之，為錦衣衛陷害而死的畫家也特為他們同情。何況王蒙又自號黃鶴山樵，標榜自己是隱逸之士，因而在董其昌心目中，「元四家」皆是高人逸士。他在《畫旨》中說：「元季高人，皆隱於畫史，……與國朝沈啟南、文

明・沈周
廬山高（局部一）

明・沈周
廬山高（局部二）

徵仲，皆天下士，而使不善畫，亦是人物錚錚者。」倪雲林更說出：畫的功用是不求形似，「草草數筆，以解胸中逸氣耳」。這正符合董其昌的「以畫為寄」的思想，何況「元四家」又皆從董巨起家成名。

「元四家」中又以倪雲林的畫最淡，為人也最超脫，所以，董稱之為「米癲後一人而已。」

「元四家」列為「南宗」一系，也持之有故。

董其昌還說過：「昔人以逸品置神品之上，歷代唯張志和、盧鴻可無愧色。」其實他是否見過這兩個人的真跡，尚成問題，大約因為二人是著名的隱逸之士，不肖與世俗爭名利，逍遙於山水林泉之中，不為塵世所羈。隱士之中，此二人的形象最為超脫，《歷代名畫記》卷一〇記：「張志和……性高邁，不拘檢，自稱煙波釣徒。著《玄真子》十卷，書跡狂逸，自為漁歌便畫之，甚有逸思。」記「盧鴻，一名浩然，高士也。……善畫山水樹石，隱於嵩山。開元初徵拜諫議大夫，不受。」而傳為盧鴻的《草堂圖》也確是柔潤而淡的，所以特受董其昌推崇。

再重複一遍，董其昌只是把「南北宗」作為兩種理想中的風格境界和繪畫思想來區別，這兩種風格境界和繪畫思想是他的發現，又加上他的想像。他的發現是有大概的史事為基礎的，提煉為理論時，又不拘於具體的細節，而由他的感情作用，作了取捨。他的基本精神和理論基礎是確有可取之處的。問題是他企圖把自己所得上升為一種「體系」時，對不能完全符合「體系」的人和事，他就不惜「心眼有偏」，因而可指責的地方就很多。實際上，他自己也不是無所發現，所以，他在其他場合下，往往更誠懇地推崇「北宗」畫家，而過多地批評「南宗」畫家。

總觀董其昌的「南宗」畫的理論，是以自娛和抒情為目的，以文秀、平淡柔潤為形式，以不為皇家服務和他人服務為原則。又以文人士大夫、高人逸士以及雖居官位而心存隱逸、又非貴族的畫家為主要陣營。

所謂「北宗」則相反，它是皇族的產物，以剛性線條為形式，而缺乏柔潤和平淡天真的韻味。又以貴族和從屬於貴族的院畫家（高級工匠）為主要隊伍。

董其昌以這兩個基本原則劃分兩大陣線。所以，衛賢和趙幹同是南唐畫院畫家，而衛賢的畫從存世的《高士圖》看來，並非剛性線條，所以不列於「北宗」。郭熙雖然是院畫家，而其畫似也非剛性線條，況且郭熙還有一些方外思想，所以也不列於「北宗」。陳繼儒在「李派」中安上郭熙的名字，實是一時馬虎。范寬是文人，是高逸之士，隱居於雍雒山林間，但因他的畫缺乏柔性和平淡天真之趣，也很難用以自娛，所以可列於「文人畫」一系，而不列於「南宗畫」一系。李成是大文人，其影

響極大，因為院畫家都出於他的門下，所謂「畫苑畫，大抵出入營丘。」加之李成「其先唐宗室」，算是沾上貴族的緣，所以，可列於「文人畫」系，而不列於「南宗畫」系。趙孟頫也是大文人，「元四家」皆從趙孟頫而來，大約因趙孟頫是宋宗室，又忠赤於元皇，大節有虧，且實際上由宋貴族成為元貴族，所以，不列於「南宗」系。

董其昌為了他的「南北宗論」，不惜力氣改變「元四家」的陣容。「元四家」本是以趙孟頫為首，明王世貞《藝苑卮言》云：「趙松雪孟頫、梅道人吳鎮仲圭、大癡道人黃公望子久、黃鶴山樵王蒙叔明，元四大家也。高彥敬、倪元鎮、方方壺，品之逸者也。」這在當時基本上形成通說，明屠隆《畫箋》中云：「若云善畫，何以上擬古人，而為後世寶藏？如趙松雪、黃子久、王

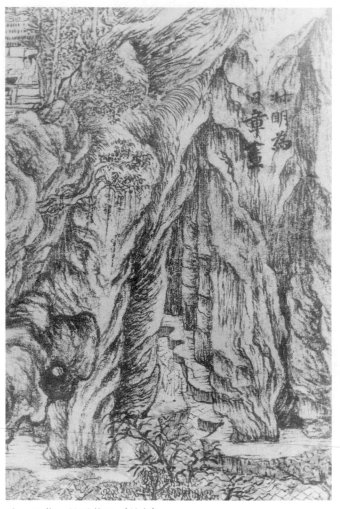

元・王蒙　具區林屋（局部）

叔明、吳仲圭之四大家，及錢舜舉、倪雲林、趙仲穆輩，形神俱妙。」項元汴《蕉窗九錄》中有同樣幾句話。而董其昌硬是去掉趙孟頫，換上倪雲林，謂之：「元四大家，黃子久、王叔明、倪元鎮、吳仲圭。」《畫旨》董其昌在畫界影響太大，此說遂成定論。董其昌重新排定「元四家」，其原因就是要排斥趙孟頫。

董其昌的「南北宗論」，在他自己來說，還是言之有理的。古人有云：「最分明處最模糊。」反之，「最模糊處最分明」，以他的基本精神來看，「南北宗論」似很分明，也很有意思。深入地研究也可以發現，凡屬隱士和隱士型的畫家，他們的性情差不多，畫風也有其一致性。他們筆下決沒有剛性線條和大片的濃墨，更沒有猛烈的氣勢。除了董其昌列舉的畫家之外，還可以舉出很多例子。反之，凡屬院體畫家又皆是剛性線條、大斧劈皴，南宋院體畫家中，不僅馬、夏、李唐、劉松年，其他

元・吳鎮　洞庭漁隱圖（局部一）

元・吳鎮　洞庭漁隱圖（局部二）

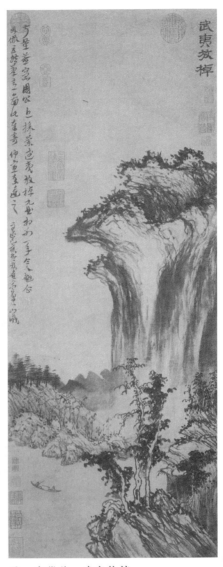

元・方從義　武夷放棹

畫家幾乎全是如此。明代院畫家以及從院畫發展起來的「浙派」也如此，林良、呂紀畫花鳥，用筆也如馬、夏之剛硬。在董其昌「南北宗論」盛行後，清代院畫才認真地｜南宗」化。

　　若要具體地、嚴格地分析，「南北宗論」又確實存在很多問題，又似不能成立，比如「南北宗」的畫家大抵皆是精神狀態相通而作畫風格大體相同，並不存在什麼像禪家「南北宗」那樣的嫡傳關係。「二趙」的真跡，他也並未見到，只以傳為「二趙」的作品為據，甚至南唐院畫家趙幹也被誤說為宋人，等等。下節再作詳述。

3.以禪家「南北宗」喻畫的意義

「南北宗」本是禪家的宗派。禪是梵語「禪那」的省稱，意譯為「思維修」，靜坐息慮之意。佛教的宗派甚多，禪宗 ❷ 即其中一宗。其初祖在西、東方各一。在中國，通常所能見到的佛寺大雄寶殿中一尊大坐佛即釋迦牟尼，兩旁站立者即釋迦的弟子迦葉和阿難，年長者為迦葉，年輕者為阿難。釋迦曾在靈山會上，拈花示眾，眾皆不解其意，只有迦葉破顏微笑，表示會心，釋迦即以心印付囑迦葉，迦葉遂為禪宗初祖，二十八傳至菩提達摩，也稱達摩（達摩，早期文獻中皆作「達磨」）。相當於梁武帝時，達摩自天竺東渡來中國，成為東土的禪宗初祖。達摩之所以到達中國，是因為當時梁武帝佞佛。他到了廣州，武帝立即迎至建業（今南京），問：「朕即位以來，造寺寫經度僧，不可勝記，有何功德？」達摩說：「並無功德。」南朝重義學，和他的禪學不合，他的禪學「直指人心，見性成佛，不立文字。」所以無義理可究，他教人安心苦修苦練，面壁思索。所以他後來跑到北方，據《景德傳燈錄》三〈菩提達摩〉記他：「寓止於嵩山少林寺，面壁而坐，終日默然，人莫之測，謂之壁觀婆羅門。」古代繪畫中常見的一個僧人在山洞裡面壁而坐的題材便是這個內容。達摩在少林寺對著牆壁一坐竟坐了九年，其苦修至此！禪宗開始行的實際是漸次苦修法。禪宗「以心傳心」，不立文字，唯一的證據就是一件袈裟，傳至誰手中，誰便是正傳。有一位叫神光的書生，「博通群書，尤善老莊」，到達摩面壁處，立於其身邊，一語不發，大雪過膝，仍一步不移，達摩見他誠心，便開口問「久立雪中，當求何事？」又告訴他：「諸佛無上妙道，曠劫精進，難行能行，難忍能忍，以小德小智，輕心慢心，欲冀真乘？」神光為表示捨身求法，自己斬斷一臂，達摩收為弟子，賜法名「慧可」。達摩將圓寂時，集眾門徒，令各言所得，眾人紛言禪理，唯慧可依位序而立，一言不發，達摩說：「汝得我髓」，於是傳袈裟給慧可，慧可遂為禪宗二祖，慧可用的正是莊學的功夫。當時達摩有偈云：「吾本來茲土，傳法度迷津。一花開五葉，結果自然成。」暗示一脈相傳至五祖而分宗派。其三傳為僧璨，四祖為道信。皆是「靜修禪業」、「學禪十年」的苦修派。其五祖弘忍 (601～674 A.D.)，七歲時即在廬山隨道信學禪，後住黃梅縣（今湖北黃梅縣）雙峰山（王維等人喜畫《黃梅出山圖》即此內容），門徒多至千餘人。據弘忍門下玄賾作《楞伽人物誌》為弘忍

❷ 禪宗，有謂即南宗，因禪本無宗，慧能、神秀時方分為南北二宗，南宗為正傳，是謂「禪宗」，北宗不謂禪宗。按此說不妥。禪宗本是佛教之一宗，後分為「南北二宗」，乃禪宗中的小宗派。再後，「南宗」中又有「五家七宗」，又是小宗之宗，皆宗也。

寫傳云：「自出家處幽居寺，住度弘愍，懷抱貞純，緘口於是非之場，弛心於空有之境，役力以申供養，法侶資具足焉（幫助別人）。調心唯務渾儀，師獨明其觀照，四儀（行、住、坐、臥）皆是道場，三業（身、口、意）咸為佛事。」他白天勞動，晚上修定，亦可謂漸次苦修。而且他還極力主張修道應該遠離城市，認為「大廈之材，本出幽谷，遠離人間，故不被斧斤，長成大物，堪為棟梁」。到弘忍那裡求教的人，「四方請益，月以千計」。最後弘忍要選擇法嗣，令門人各書一偈，以表達自己對禪的理解。眾門人中，弘忍自許能傳其法者有十一人，神秀又被尊為第一。神秀年輕時，曾在儒、道學說方面，下過苦功，出家後，潛心於佛教經典的研究，後隨弘忍學禪，先是「服勞六年，不捨晝夜」。爾後十四年間，一直在山中用苦功，「禪燈默照，言語道斷，心行處滅，不出文字」。弘忍也很器重他，認為：「東山之法，盡在秀矣。」因之，神秀已被公認為弘忍的法嗣。神秀於夜裡在壁上寫了一偈云：「身是菩提樹，心如明鏡臺。時時勤拂拭，莫使有塵埃。」（見《敦煌寫本南宗頓教最上乘摩訶般若波羅蜜經六祖惠能大師於韶州大梵寺施法壇經》所載）

　　有一位慧能，俗姓盧，少時父死，稍長即上山打柴養母，未讀書，不識字，後來到黃梅在弘忍的寺裡服役，做舂米行者，尚未剃髮。弘忍選法嗣時，他也出來，聽人讀了神秀的偈，略有所悟，因不識字，便請人代寫一個偈，云：「菩提本無樹，明鏡亦非臺。本來無一物，何處染塵埃。」（同上。按：慧能的偈語多首，意皆相近，又各書記載文字略有異同，然意皆同）道家是講無的，佛教是講空的，禪學既講空，又講無。從空、無觀念論之，慧能的偈遠遠超過神秀的偈，是最徹底的空和無，於是弘忍便把袈裟傳給慧能，並秘密給他講《金剛經》，教他帶著袈裟急速逃回南方的新州（今廣東新興縣）原籍。慧能走時，弘忍親自送至九江驛邊，初時慧能搖櫓，繼說：「請和尚坐，弟子合搖櫓。」弘忍說：「合是吾渡汝。」慧能又說：「迷時師渡，悟了自渡，……今已了悟，只合自悟自渡。」弘忍又嘆曰：「如是如是，以後佛法，由汝大行。」但神秀本來就是預定的法嗣，自不甘失敗。弘忍死後，慧能在南方傳教，神秀在北方傳教，禪家遂分為南北二宗。兩派後來形成敵對關係。

　　弘忍選法嗣是從偈語的空無觀來看的。若從修行的方式和功力來看，以神秀為首領的「北宗」是「漸悟」派（漸次苦修而悟），神秀就幾十年如一日的苦讀苦修苦悟，而且悟得不徹底。以慧能為首的「南宗」是頓悟派。慧能未讀過一天書，而且對禪理並無研究，拿到袈裟時尚未剃髮，他忽然作偈，又那麼高明──徹底了悟禪宗的教義，一定是頓悟，一定是性中原有。所以，「南宗」又稱「南頓」，「北宗」又稱「北漸」。董其昌以禪家「南北宗」喻畫主要即取義於此。

南北宗皆自稱是禪的「正宗」，但因慧能得到正傳的袈裟，所以被公認為「六祖」。同時他又是「南宗」的初祖。

「南宗」的修行方式極其簡便，不過是「淨心」、「自覺」而已，自悟且又能頓時成佛。「南宗」又是正宗，所以十分興盛，門人眾多。慧能死時，由法海起到神會止十大弟子，「各為一方師」。但一般卻以神會為七祖，他應該是慧能的嫡傳。神會也是王維的好友。

慧能的「南宗」本來勢力很小，而且只局促於南方大庾嶺以南一區。在慧能死後二十年，經神會的努力，才把神秀一系的勢力壓下去。神會少時研習儒學，出家後，曾隨神秀學習三年，神秀入京做國師，他就去嶺南尋找慧能。慧能死後，他繼續在曹溪寶林寺住了十幾年，爾後，北上到了洛陽、河南滑臺、山東等地，對於慧能傳衣一事廣為宣傳，攻擊神秀的北宗，展開了南北宗邪正、是非的大辯論，謂北宗「傳承是傍，法門是漸」，謂南宗「傳承是正，法門是頓」。後來北宗中有人勾結朝廷大官把神會趕走，但「南頓」的簡便、省力法卻為眾人所欣賞。安史之亂時，神會主持為郭子儀籌了一定的兵餉，後來皇室為他恢復了地位。這樣，由慧能開創的「南宗禪」到了神會臨終前才在北方奠定基礎，勢力風靡全國。

禪宗傳至七祖神會，爾後便不再單傳，其原因，一是北宗微矣，「南宗之盛」；二是慧能死時，囑其十大弟子：「不同餘人，吾滅度後，各為一方師。」各立宗派，皆得慧能的承傳。

神會的勢力主要在北方。「南宗」在南方大發展的乃是南岳和青原二系。開南岳一系乃懷讓，懷讓曾學於慧安，慧安是慧能的師兄，同學於五祖弘忍。經慧安啟發，又去曹溪慧能處執侍左右十五年，得法印後往南岳，住般若寺觀音臺，其弟子六人，以馬祖道一最著。馬祖道一即董其昌所說的馬駒。據說道一到了南岳，在那裡坐禪，見懷讓磨磚欲作鏡，問：「磨磚豈得鏡耶？」懷讓反問：「磨磚既不能成鏡，坐禪豈得成佛？」道一頓悟，得受心印。爾後建立叢林，聚徒說法，法嗣有懷海等一百三十九人（懷海標榜頓悟，「順乎自然」）。又各為一方宗主，禪宗至此大盛。

青原一系開始似不及南岳，至石頭和尚（希遷）發展，可和南岳並駕。數十年之後，在南岳、青原兩大系統之下又出現了臨濟、溈仰、曹洞、雲門、法眼五家，臨濟下又有黃龍、楊岐兩支，號稱五家七宗。臨濟的兒孫尤盛。而北宗已十分衰微，董其昌所言即本此。

董其昌在「南北宗論」中提到「六祖」即慧能，「馬駒」前已述即道一，還提到雲門、臨濟。

雲門屬青原一系,開創者文偃,是慧能下的第八代,住韶州雲門山(廣東乳源縣北)的光泰禪寺,往來學者千人,嗣法六十一人,也稱雲門宗。

雲門宗喜用極簡的一個字「截斷眾流」,宣揚一切現成,「乾坤並萬象……物物皆真現。」

臨濟屬南岳一系,開創者義玄,是慧能下第六代,在河北鎮州(今河北省正定縣)的臨濟禪院設三玄、三要、四料簡等接化徒眾,其門葉極其繁盛,形成一大宗派,世稱臨濟宗。臨濟宗講究隨緣任運,不希求佛、菩薩、羅漢等果乃至三界殊勝,迴然獨脫,不為外物所拘。

此外,陳繼儒序《容臺集》云董其昌「獨好參曹洞禪」。曹洞禪即曹洞宗,屬青原一系,開創者良價是慧能下第六代,宣揚禪風,學者雲集,世稱曹洞宗。曹洞宗宣揚「即事而真」的見解,從個別(事)上顯現出全體(理)來指導踐行,講究以簡統繁,良價傳以《寶鏡三昧》。

如前所述,董其昌以禪宗「南北宗」喻畫,主要取意「南頓北漸」,方薰總結說:「畫分南北兩宗,亦本禪宗南頓北漸之義,頓者根於性,漸者成於行也。」(《山靜居論畫》)這是對的。董其昌認為作畫的目的是「自娛」,使身心健康,那麼像「北宗」那樣「面壁苦修」、「積劫方成菩薩」是達不到自娛的目的的,而且「其術亦近苦矣」,故不宜學。「南宗」的頓悟,十分省力,而且「一超直入如來地」,在境界上也超過「北宗」所達到的「菩薩」地。

「南宗」的頓悟法產生並為更多人所接受,本來是對當時佛經繁瑣義疏到極端的一種反動,代之而起的是「簡易」到極端,但這種極簡便的修行法,頓悟而成佛的方式又只有大智人、最上乘利根人才能接受,凡夫俗子是不可達到的。法海等人集撰的《六祖大師起外紀》中就記慧能生前,其母「夢庭前白華競發,白鶴雙飛,異香滿室。覺而有娠。」慧能生時「毫光騰空,香氣芳馥。」王維寫〈六祖能禪師碑銘〉亦云:「大師心知獨得,謙而不鳴。」「南宗」又稱為「心宗」,講究心的作用,而不在修的作用。正如南宗畫講求心意的抒發和流露而不在技巧的刻畫。「南宗」既有這麼多長處,當然為更多的人所接受,董其昌喻他所喜學的畫為「南宗」,也就是取這種簡便、頓悟、大智和最高境地的意思。

大智是出於本性,不出於漸修,依慧能弟子神會所云:「見即頓悟」,「頓悟」是一下子發露出性來,它不需要「眾裡尋她千百度」的工夫,而只是「驀然回首」,但是頓悟之後仍需「不廢漸修」❸。「如人生子,百體具備,乳養漸大。」人是一下子

❸ 畫家如能在精通畫史、畫論的基礎上,對畫具有辨別優劣的能力,再根據自己的性情和習好,

生出來的，但壯大還需漸漸乳養。依此說：「南宗」畫也需徹底明白之後，再根據自己明白後的道理漸修。而「北宗」只一味講漸修、漸悟，不可能十分透徹。

此外，從上所述，可知北宗中神秀之後數代就基本衰微，而南宗的門人眾多，每開堂說法日聚千人，且十方之師，五宗七家，又臨濟之盛，枝葉繁多。山水畫壇亦如此。李思訓一路畫風繼承者確實漸微。元以後，畫家多出於南方，南方的畫家多接受董、巨的畫法。所以，兒孫之盛，這一點也和禪家南北宗相類。

以「南北宗」喻畫，其說甚多，餘皆牽強。如「北宗」禪是為宮廷服務的，「南宗」禪拒絕為宮廷服務，「在為皇家服務這一點上，北宗禪和北宗畫不是如出一轍嗎？」其說似也有一些道理，然不盡然。北宗禪的首領神秀曾被武則天迎入皇宮，奉為國師，其後唐中宗、唐睿宗繼續奉神秀為國師，連神秀的弟子普寂都因受皇帝的尊崇而受到王公大臣的禮拜。慧能則居於山林之中，拒絕和統治者合作，禪宗的道信和弘忍都曾拒絕唐帝室的召命，慧能寧肯交出傳宗袈裟而不願進入宮廷，神會更十分看不起當帝王之師的神秀。但「南宗禪」的大盛仍是因為神會為朝廷出力，唐肅宗以為有功，才召入宮中供養，並為之造禪宇而致盛。神會的正宗第七祖地位也正是唐德宗欽立而得以成立，只是神會未當帝師而已。北宗神秀當帝師也非出於自己十分自覺，神秀多次要求回山林而不得允許。

至於畫風的平和、枯淡、空寂、清雅、簡澹、柔潤，只有簡是「南宗」禪所特有，其餘皆是「南北宗禪」所共有。「北宗」禪也並不主張剛猛、濃實和富豔。

董其昌不學剛勁激烈的畫風，其思想根源乃出於中國禪的基礎思想之老、莊思想和魏晉玄學思想。

范文瀾在《中國通史》第四冊中也談道：「魏晉玄學談無，佛教大乘談空，無與空是可以合流的。……，玄學家發揮莊周的消極厭世思想，與佛教苦空完全一致。魏晉玄學家以曠達放蕩純任自然為風尚，蔑視禮法，這和禪宗都是統治階級裡面的放蕩派。……禪宗是披著天竺式袈裟的魏晉玄學，釋迦其表，老、莊（原注：主要是莊周的思想）其實，禪宗思想，是魏晉玄學的再現，至少是受玄學的甚深影響。」又說：「禪宗頓教，慧能是創始人，他的始祖實際是莊周。」「禪宗南宗的本質是莊周思想。」這話都是對的，禪宗從二祖慧可開始至南宗禪六祖慧能以及慧能下幾代兒孫中，或者本來就學過道家思想，或者在一定環境中有意無意的形成了和老莊相

確定一種追求目標（包括一定的藝術形式）。爾後，為了達到這個目標，再作各種努力，這就類於「頓悟」和「不廢漸修」，乃是成為大畫家的捷徑。若無「頓悟」，僅從訓練技法開始，始終漸悟漸進，則無可驚人。相對而言，很難成為大畫家。

通的思想。王維是南宗禪的信徒，其思想基礎仍舊是莊。南宗禪發展到宋代，更普及到士大夫之中。蘇軾、蘇轍、王安石、黃庭堅、楊億、夏竦、張商英等大文人皆和臨濟溈仰宗的禪教徒來往密切，大文人皆能談禪，形成一種口頭禪。實際上，禪和玄和莊不分，文人們「遊戲禪悅」。談禪而成為一種新的玄談，其根源皆在莊學。董其昌的思想實際上也是莊學的基礎，他論畫以「淡」為宗，「淡」正是莊學思想的意境，而禪學是由「淡」上升為「寂」和「空」的。董參禪的同時也談莊、讀莊，這在他的《容臺集》中多有記錄。他終於比較出了莊與禪的相同處，《容臺文集》卷二中有他的《墨禪軒說》，其云：

> 莊子述齊侯讀書，有詞以為古人之糟粕。禪家亦云須參活句，不參死句。書家有筆法、有墨法，惟晉唐人具是三昧。

《容臺別集》卷一中又云：

> 晦翁嘗謂禪典都從《莊子》書翻出，⋯⋯吾觀內典，有初中後發善心。古德有初時山是山，水是水。向後山不是山，水不是水。又向後，山仍是山，水仍是水⋯⋯等次第，皆從《列子》心念利益，口談是非。其次三年心不敢念利益，口不敢談是非。又次三年，心復念利益，口復談是非。不知我之為利害是非，不知利害是非之為我，同一關捩，乃學人實歷悟境，不待東京永平時佛法入中國，有此葛藤也。讀《莊》、《列》書，皆當具此眼目。

他已認識到禪典從《莊子》書中翻出，與《莊子》、《列子》精神意義相同。繼而他更清楚地道出了：「林水漫傳濠濮意（典出《莊子》），只緣莊叟是吾師。」（《容臺詩集‧題畫寄吳浮玉黃門》）

莊子的美學觀是樸素，柔潤，「虛靜恬淡，寂寞無為」，「澹然無極」，「自然不可易也，法天貴真，不拘於俗」，「身與物化」，等等。總之，後世所崇尚的平淡天真、蕭散簡遠、柔潤溫和、虛鬆空靈的繪畫風格正是從莊學思想中得來。董其昌定此一格為「南宗」，乃是來源於禪學的基礎莊學，他的莊學又是由禪而及至的。甚至他所規定的繪畫自娛應歸於養生之道也來源於莊學。佛學是從不勸人長壽的，相反，勸人早死，早脫苦海，早入西天極樂世界。《莊子》有〈養生主〉一篇，論養護人的精神生命之意義，其中論道：「庖丁為文惠君解牛，手之所觸，肩之所倚，足之所履，

膝之所踦，砉然響然，奏刀騞然，莫不中音，合於《桑林》（殷湯時樂名）之舞，乃中《經首》（《咸池》樂章，堯樂）之會。」庖丁自謂「所好者道也，進乎技矣。」他在解牛中所運用的技（古之藝術也）乃是一種藝術上的享受，故解牛之後「提刀而立，為之四顧，為之躊躇滿志。」所以，文惠君和他共同分享了藝術的美感後，謂之：「得養生焉。」解牛可得養生。莊子又為了闡述「緣督（順應自然之道）以為經，可以保身，又以全生，可以養身，可以盡年。」而主張「藏斂」，庖丁「恢恢乎其於遊刃必有餘地矣……視為止，行為遲，動刀甚微，……善刀而藏之。」這正是文人作畫的要求。因而董其昌反對用筆太速、外力太強的繪畫，對不能「善刀而藏之」的「露鋒」和劍拔弩張之勢尤所不喜。文人畫善於「藏鋒」，正是從此得到啟發。庖丁「善刀而藏」，而解牛時又能「依乎天理」，「因其固然」，不去硬碰硬，所以，「十九年而刀刃若新發於硎。」這也是「養生」之一。《莊子·刻意》中又云：「淡而無為，動而以天行，此養神之道也。」皆是董其昌喻意「南宗」畫的內涵之一。

總之，董其昌以「南北宗」禪和由禪而及道的深義喻繪畫的兩種特色和兩種創作指導思想，雖不十分嚴謹，其基本精神卻是頗有深義的。

(四)「南北宗論」的理論基礎

1.以淡為宗

董其昌論詩、論文、論書、論畫的最高藝術標準是「淡」。他在《容臺別集》卷一中明確指出：

> 作書與詩文，同一關捩。大抵傳與不傳，在淡與不淡耳。極才人之致，可以無所不能，而淡之玄味，必由天骨，非鑽仰之力，澄練之功，所可強入。蕭氏《文選》，正與淡相反者，……韓柳以前，此秘未睹，蘇子瞻曰：「筆勢崢嶸，辭采絢爛，漸老漸熟，乃造平淡。」實非平淡，絢爛之極。猶未得十分，謂若可學而能耳。《畫史》云：若其氣韻，必在生知，可為篤論矣。

董氏這一段話中，涉及到史實上的一些錯誤，例如他說：「韓柳以前，此秘未睹」，其實六朝時期鮑照形容謝靈運詩是：「如初發芙蓉，自然可愛。」便是一種「淡」。李白說的「清水出芙蓉，天然去雕飾」也是「淡」，此且不談。他所說的書法、詩文及句末提到的繪畫，同一關捩，在以淡為宗，而且這種淡「必由天骨」即「必在生

知」，也就是必從人的性情中來，值得注意。

什麼叫淡呢？他在〈詒美堂集序〉中談到：

> 昔劉邵《人物志》以平淡為君德。撰述之家，有潛行眾妙之中，獨立萬物之
> 表者，淡是也。世之作者，極其才情之變，可以無所不能。而大雅平淡，關
> 乎神明。非名心薄而世味淺者，終莫能近焉，談何容易？〈出師〉二表，表裡
> 〈伊訓〉、〈歸去來辭〉，羽翼〈國風〉，此皆無門無逕，質任自然，是之謂淡。
> 乃武侯之明志，靖節之養真者，何物豈澄練之力乎？六代之衰，失其解矣。
> 大都人巧雖饒，天真多覆。宮商雖葉，累黍或乖。思涸，故取續鳧之長，膚
> 清，故假靚妝之媚。或氣盡語竭，如臨大敵，而神不完，或貪多務得，如列
> 市肆，而韻不遠，烏睹所謂立言之君乎？（以下所引董其昌語除注明者外，皆
> 見《容臺別集》或《畫禪室隨筆》）

「質任自然，是之謂淡」，淡就是一任自然、天然，就是天真，就是不用意、不
露斧鑿痕。淡又和清淡的淡同一字，也有相通的地方，由「淡」而通向「無」，皆是
老、莊哲學中的原則。詩中以「淵明意趣真古，清淡之宗，詩家視淵明，猶孔門視
伯夷也。」《詩人玉屑》「淵明詩所不可及者，沖淡深粹，出於自然，若曾用力學，
然後知淵明詩非著力所能成。」（同上）這就是淡的涵義。淡又和逸同一品格，同一
基底。中國的藝術歷來把「淡」推為最高的品第，張彥遠將「自然」列為無尚神品，
「自然者，為上品之上，神者，為上品之中」，「失於自然而後神」。「自然」就是「淡」，
就是「逸」，黃休復在《益州名畫錄》中就把第一等繪畫稱為「逸品」，置於神品之
上。並說：「畫之逸格，最難其儔，……筆簡形具，得之自然。」但這種「逸」不是
技巧的修煉所能致，即非如「北宗」禪那樣漸次苦修而悟得，「非鑽仰之力，澄練之
功，所可強入」，乃由人的性情和品質而帶來。即董氏在《容臺別集》卷三中所說的：
「三十年前參米書，在無一實筆，自謂得訣，不能常習，今猶故吾，可愧也。米云
以勢為主，余病其欠淡。淡乃天骨帶來，非學可及，內典所謂無師智，畫家謂之氣
韻也。」

董其昌強調以淡為宗，這正和「南宗」畫的特色相符。「淡」「非鑽仰之力」，正
和「一超直入」相符；「淡乃天骨帶來，非學可及」，即是性中本有。皆和「南宗」
禪相通，即「內典所謂無師智」者也。

「北宗」畫的剛性線條，「精工」而乏於彈性，銳利的圭角，猛烈的大劈斧皴，

認真的創作態度，謹慎的精神狀態，天趣之不足，看上去是著意創作，而不是順心所欲地寫意（當然這是董其昌的認識）等等，皆和「淡」相距甚遠。

2. 蘇軾美學觀的啟蒙和米芾影響的決定作用

我首先要揭發一段董其昌的家族觀念。

董其昌在「南宗」畫系統中，推崇得最高、最著力的是董源和米芾二人，他認為董源之後的「南宗」系下畫家以及其他一些大畫家皆出於董源。巨然學董源，為董源之副，米家父子的畫也來於董源，「北苑畫……即米畫之祖，最為高雅，不在斤斤細巧。」「米家父子宗董巨法，稍刪其繁複……」「高彥敬尚書畫在品逸之列，雖學米氏父子，乃遠宗吾家北苑。」「趙文敏洞庭兩山二十幅……全學董源。」「巨然學北苑、黃子久學北苑、倪迂學北苑、元章學北苑，一北苑耳，而各各不相似，……子昂畫雖圓筆，其學北苑亦不爾。」「……（董）源畫有僧巨然副之也，然黃、倪、吳、王四大家，皆以董巨起家成名，至今隻行海內。……此如五宗子孫，臨濟獨盛。」「五宗」即慧能之後的「五家七宗」，以臨濟一支最盛，董氏正是以「臨濟獨盛」來喻董源獨盛的。所以說，董其昌所推崇的「南宗」，實際上是以董源為主，向上尋至王維為開山祖，不過是為了表示這一派大有來頭而已。王維自為開山祖，當然不能置之不理，但對王維的推崇從來就沒有像推崇董、米那樣賣力。

他說：「米家山謂之士夫畫。」「（米）元暉睥睨千古，不讓右丞。」「獨雲林古淡天然，米癲後一人而已。」推崇倪雲林畫的同時，還不忘他是「米癲後」，而且小米的畫都「不讓」王維。還說：「米元章作畫，一正畫家謬習。」最後乾脆說：「詩至子美，書至魯公，畫至二米，古今之變，天下之能事畢矣。獨高彥敬兼有眾長，出新意於法度之中，寄妙理於豪放之外，所謂遊刃有餘，運斤成風，古今一人而已。」他實際上把二米推為「南宗」畫中的「如來地」。

提到董源，他總是說：「吾家北苑」，因為他們皆姓董，俗云：「五百年前是一家」，董源正是其昌五百年前的南唐北苑副使，把董源推為領袖，「兒孫獨盛」正是董氏的光彩，否則便不會動輒便說「吾家北苑」。

把高克恭（彥敬）推尊為「古今一人而已」，未免太昧著良心了，但董不是胡亂吹捧的。前面我已說過，二米的畫在南宋基本上無人繼承，第一個學有成就是元初高克恭（尚書），董其昌說：「高乃一生學米」，而且米畫傳世甚少，大米的畫在北宋就極少見（參見《圖畫見聞志》），小米也不輕易作畫（見《畫繼》）。元以後，學米畫基本上就是學高畫，是通過高而學米。據董其昌在一幅畫上的題跋云，很多米畫

皆是高克恭所作，被人挖掉高款而增上米款。那麼，抬高米畫，實則便是抬高高克恭的畫。高克恭何許人也？董其昌在《畫旨》中說：「高彥敬尚書（即高克恭）載吾松《上海誌》，元末避兵，子孫世居海上，余曾祖母則尚書雲孫女也。」弄了半天，原來是他的前代親屬。董其昌不能忘記這位親族，他一再說：「趙集賢畫為元人冠冕，獨推重高彥敬，如後生事名宿。」「高彥敬尚書，畫在逸品之列……」「此數公（元四家）評畫，必以高彥敬配趙文敏，恐非偶也。」其實，高克恭的畫並不能達到這麼高的地位。

當然，董其昌說董源如「臨濟獨盛」，主要還是有史實根據的，把二米推為畫聖，也是符合他的繪畫美學思想的。但過於著力的渲染，不可忽視他的這種感情作用。當然他的感情也只是以他的指導思想為基礎，雖然使人感到有時有些過分，但不是純感情用事。否則，姓董的畫家甚多，他並沒有胡亂鼓吹。

董其昌的繪畫美學思想原是以蘇軾的美學思想為基礎，爾後又以米芾的觀點加以修正。

先談「淡」的來源於蘇軾。恰巧，蘇軾和王維一樣，又皆屬於南宗禪的系統，二人皆參禪，王維和慧能的門徒神會為好友，蘇軾和臨濟宗的禪徒來往密切，感情甚篤。

前所引董在《容臺集》中所謂「大抵傳與不傳，在淡與不淡耳，……蘇子瞻曰：『筆勢崢嶸，辭采絢爛，漸老漸熟，乃造平淡。』」淡的美學準則雖不始於蘇軾，然至蘇乃為光大，給予董的影響也最大。蘇軾云：

> 大凡為文，當使氣象崢嶸，五色絢爛，漸老漸熟，乃造平淡。（《歷代詩話‧東坡詩話》）

由絢爛而至於平淡，平淡乃是最成熟的表現，乃是最高的境界地。這就是董的「淡」美思想的來源之一。

蘇軾更提出「蕭散簡遠」，「寄至味於澹泊」，《蘇東坡集》後集卷九〈書黃子思詩集後〉有云：

> 予嘗論書，以為鍾、王之跡，蕭散簡遠，妙在筆畫之外，至唐顏、柳，始集古今筆法而盡發之，極書之變，天下翕然以為宗師，而鍾、王之法益微。至於詩亦然。……李、杜之後，詩人繼作，雖間有遠韻，而才不逮意。獨韋應物、柳宗元發纖穠於簡古，寄至味於澹泊，非餘子所及也。

他論的書法和詩，實同於畫，這正是董其昌所謂「南宗」畫藝術的特色。王維、董、巨，尤其是「元四家」中的倪、黃二家畫，皆是「蕭散簡遠」、「寄至味於澹泊」的典型作品。

董其昌的畫，「枯澹」的情趣並不是太濃，但他卻把「枯澹」作為「南宗」畫的最可貴特色之一，所以他把「元四家」中倪雲林的畫推為最高。「枯澹」本是「南宗」禪的精義，蘇東坡用之於喻文，《東坡題跋》上卷〈評韓柳詩〉云：

> 柳子厚詩在陶淵明下，韋蘇州上。退之豪放奇險則過之，而溫麗靖深則不及。所貴乎枯澹者，謂其外枯而中膏，似澹而實美，淵明、子厚之流是也。若中邊皆枯澹，亦何足道。佛云：如人食蜜，中邊皆甜。……

董其昌卻以之喻畫，亦得之於蘇軾。若追其根源，「澹」美作為美的最高準則，亦是由莊而及於禪，澹又近於淡，《莊子・刻意》云：「澹然無極，而眾美從之。」

蘇軾又認為理想的書法應是「端莊雜流麗」（見《蘇東坡集》前集卷一〈和子由論書〉），所以他大罵「顛張醉素兩禿翁，追逐世好稱書工。何曾夢見王與鍾，妄自粉飾欺盲聾。有如市娼抹青紅，妖歌嫚舞眩兒童。」他反覆稱鍾繇、王羲之的書法是「謝家夫人淡豐容，蕭然自有林下風」，他大罵張旭和懷素的書法，就是因為二人書風狂放，氣勢猛烈。董其昌尤忌「北宗」畫系中的「馬、夏輩」，就是因為他們的畫風和張、素一樣狂放，氣勢猛烈。

再看「寄樂於畫」和以畫養身的思想之來源於蘇軾。

蘇軾曾因反對王安石的變法，遭到改革派的排斥，心中苦悶，產生一些消極思想，遂藉書畫以求樂。他四十歲時為他的朋友王詵的書畫收藏室所作的〈寶繪堂記〉，發表了他對書畫功用的看法：

> 君子可以寓意於物，而不可以留意於物。寓意於物，雖微物足以為樂，雖尤物不足以為病；留意於物，雖微物足以為病，雖尤物不足以為樂。《老子》曰：「五色令人目盲，五音令人耳聾，五味令人口爽，馳騁田獵令人心發狂。」然聖人未嘗廢此四者，亦聊以寓意焉耳。劉備之雄才也，而好結髦；嵇康之達也，而好鍛煉；阮孚之放也，而好蠟屐。此豈有聲色臭味也哉？而樂之終身不厭。凡物之可喜，足以悅人而不足以移人者，莫若書與畫，然至其留意而不釋，則其禍有不可勝言者。鍾繇至以此嘔血發冢；宋孝武、王僧虔至以

此相忌，桓玄之走舸，王涯之複壁，皆以兒戲害其國，凶其身，此留意之禍也。始吾少時，嘗好此二者，家之所有，惟恐其失之，人之所有，惟恐其不吾予也。既而自笑曰：「吾薄富貴而厚於書，輕死生而重於畫，豈不顛倒錯繆，失其本心也哉？」自是不復好。見可喜者，雖時復蓄之，然為人取去，亦不復惜也。譬之煙雲之過眼，百鳥之感耳，豈不欣然接之，去而不復念也。於是乎，二物者，常為吾樂而不能為吾病。（《蘇東坡集》前集卷三二）

顯然，蘇軾認為書畫的最大作用就是「悅人」，「足以為樂」，當然這指的是業餘的「自娛」，猶如劉備的「結毦」（編草鞋）、嵇康的「鍛煉」（打鐵）、阮孚之「蠟屐」皆是一種業餘愛好，寄託個人的興味，從而取樂，即以書畫為寄，以書畫為樂。他強調人不可「輕死生而重畫」，所以最後他說，書與畫的作用便是「常為吾樂」。蘇軾的這一段話，歷來為「澹泊為志」的文人所稱道，南宋的周密就把自己所見到的書畫真跡著錄一書，取名為《雲煙過眼錄》。蘇軾並在〈石氏畫苑記〉中，稱讚石伯棄官隱逸，「讀書作詩以自娛」。

寓意於物以自娛，以書畫為寄、為樂，養生益身，重死生，董其昌對書畫的要求也正如此。

再看對王維的評論。

蘇軾在〈鳳翔八觀〉之一〈王維吳道子畫〉中，雖然讚揚了吳道子的畫「當其下手風雨快，筆所未到氣已吞」，但因「摩詰本詩老」，其畫尤如其詩「清且敦」，所以，結論是「吳生雖妙絕，猶以畫工論。摩詰得之於象外，有如仙翮謝籠樊，吾觀二子皆神俊，又於維也斂衽無間言」。顯然，蘇軾把王維尊在畫聖吳道子之上，應是最偉大的畫家。故董其昌在「南北宗」論中特別指出：「東坡讚吳道子王維畫壁亦云：吾於維也無間言，知言哉。」「南北宗論」把王維置於南宗之首，蘇軾的影響不可忽視。

再之，蘇軾第一次提出「士人畫」的概念：

> 觀士人畫如閱天下馬，取其意氣所到。乃若畫工，往往只取鞭策皮毛，槽櫪芻秣，無一點俊發，看數尺許便倦。漢傑，真士人畫也。（《東坡題跋》下卷〈又跋漢傑畫山〉）

士人就是文人，所以，董其昌開始提出「文人之畫」，並且說「自王右丞始。」董其昌所提出的「文人之畫」和「南北宗論」的理論基礎皆來自蘇軾，但「南

北宗論」是在「文人之畫」的基礎上，改動了其中一部分畫家而形成，這是受了米芾的影響。

在「文人之畫」中，王維、董、巨之後有李成、范寬為嫡子，在「南北宗論」中卻被去掉了。

李成是隱士，是大文人，《聖朝名畫評》記李成自云：「吾儒者粗識去就，性愛山水，弄筆自適耳。豈能奔走豪士之門，與工技同處哉。」而且評他的畫「咫尺之間，奪千里之趣。」《圖畫見聞志》論他的畫「氣象蕭疏，煙林清曠，毫鋒穎脫，墨法精微者，營丘之制也。」江少虞《皇朝事實類苑》有云：「成畫平遠寒林，前所未有。氣韻瀟灑，煙林清曠，筆勢穎脫，墨法精純，真畫家百世師也。雖昔稱王維、李思訓之徒，亦不可同日而語。其後燕文貴、翟院深、許道寧輩，或僅得其一體，語則全遠矣。」《林泉高致集》云：「齊魯之士，惟摹營丘。」《宣和畫譜》：「李成一出，雖師法荊浩，而擅出藍之譽，數子之法，遂亦掃地無餘。如范寬、郭熙、王詵之流，固已各自名家，而皆得其一體，不足以窺其奧也。」「凡稱山水者，必以（李）成為古今第一。」若言山水畫「兒孫獨盛」，李成一系可謂獨盛，直至元黃公望還說：「近作畫，多宗董源、李成二家法。」（《寫山水訣》）兩宋的山水畫可謂二李的山水畫天下，南宋全出於李唐一系，北宋雖不全出於李成一系，而以李成的畫名為最高，影響最大。北宋山水畫尤其是「畫苑畫也，大約出入營丘。」（陳繼儒語）把李成列入「文人之畫」本無可非議，然而米芾卻在《畫史》中說他的畫：「無一筆李成、關仝俗氣。」前所云，宋人謂米芾「立論有過中處。」（《畫繼》）對舉世皆師李成，米芾特別不安，假鑒賞之名，說世所收李成畫「皆俗手假名，余欲為無李論。」又云：「李成師荊浩，未見一筆相似。」還說：「李成淡墨如夢，霧中石如雲動，多巧少真意。」等等。再加上李成原是貴族，且北宋院畫全出於李成。於是在「南北宗論」中無論如何也要去掉李成。

至於關仝，則因和荊浩、董、巨一向並稱，且又非院畫家之師，則不得不給予格外照顧了。雖然如此，他仍感到不安。於是改米芾的話為：「吾畫無一筆李成、范寬俗氣。」（見《畫旨》）直將關仝改為范寬。

范寬的畫初師李成，北宋初曾一度和李成齊名，米芾說范畫「勢狀雄傑」，又說其畫「趨勁硬」，這就不合於「南宗」畫的虛和蕭瑟的特色了。董其昌把范寬和李成一起去掉，主要是因范寬畫具有強硬特色，但米的影響不可忽視。

「文人之畫」中，李成、范寬之下便是李龍眠、王晉卿，而在「南北宗論」中也去掉了。

李龍眠（公麟）「從仕三十年，未嘗一日忘山林，故所畫皆其胸中所蘊。」又「其文章則有建安風格，書體則如晉、宋間人，畫則追顧、陸，至於辨鐘鼎古器，博聞強識，當世無與倫比。……士論莫不嘆服。」（《宣和畫譜》）蘇東坡詩謂：「伯時（李龍眠）有道真吏隱，飲啄不羨山梁雌，丹青弄筆聊爾耳，意在萬里誰知之。」（《集注分類東坡先生詩》卷二〇）黃山谷更謂李公麟：「戲弄丹青聊卒歲，身如閱世老禪師。」（《豫章黃先生文集》卷二）《宣和畫譜》說李畫「創意處如吳生，瀟灑處如王維。」李公麟更臨寫了王維很多畫，則李龍眠列於「文人之畫」是理所當然的。但米芾對李公麟卻由不服氣而至出語中傷，《畫史》記云：「李公麟病右手三年，余始畫。以李嘗師吳生，終不能去其氣。余乃取顧高古，不使一筆入吳生。」還說：「李筆神采不高。」再加上李公麟作畫把右手都畫壞了，不合於「自娛」、「長壽」之說，於是終於去掉李公麟。

王詵的畫，米芾說是「皆李成法也。」又說「王詵學李成皴法，以金碌為之」。加上王詵原是駙馬都尉，雖然蘇軾和王詵感情甚篤，並說王詵「鄭虔三絕君有二，筆勢挽回三百年」，但因未得米芾好言，故在「南宗」畫系統中去掉了王詵。

去掉這一批人，王右丞一系的「兒孫」便不多了，於是便添上張璪、荊、關、郭忠恕，恐怕也不是經過認真考慮的。本來，「南北宗論」若從精神意義上去琢磨，很有價值；若從具體畫家身上強求，就很難十分合適。

「南北宗論」中，受米芾最大影響的是把董源作為「南宗」的實際領袖。

董、巨的畫，是米芾反覆鼓吹的「格高無比」的畫。這給董其昌支持不少。其實董源的畫未必比衛賢強。《五代名畫補遺》和《聖朝名畫評》就沒有列入董源的名字，而衛賢卻被列入神品一人。巨然的畫也不過被列入「能品」。從現存衛賢的山水《高士圖》來看，也不在董源之下，甚至超過了董源，但衛賢因是院畫家，總是被後世文人所不齒，影響大大小於董、巨。

王維的畫受到蘇軾那樣高的評價，董又請之為「南宗」祖，但後來評價卻不如董、米熱烈，恐怕也是受了米芾「殆如刻畫」之評的影響故也。

米芾被董其昌封為畫聖，謂之「古今之變，天下能事畢矣」，當然，米芾對他的影響是十分重大的。

3.歷代文人的一貫思想

繪畫本由奴隸所創造，文人士大夫一掌握了這門藝術，就要和奴隸們分等級貴賤，分俗和逸，而且士大夫們歷來看不起專職畫師，他們把「自娛」作為高尚之事。

所謂：「以畫為業則賤，以畫自娛則高」。謝赫評劉紹祖畫，「傷於師工，乏其士體。」謝赫還說：「跨邁流俗」、「橫逸」、「逸才」、「高逸」，以和「輿皂」（俗工）的畫相對立。彥悰也說鄭法輪「不近師匠，全範士體。」看來六朝時，畫就被分為「士體」和工體或匠體了。

姚最記蕭賁作畫：「學不為人，自娛而已」，也出於六朝，這完全和董其昌的「南宗畫」宗旨相同。

至唐張彥遠說：「自古善畫者，莫匪衣冠貴冑，逸士高人，振妙一時，傳芳千祀，非閭閻鄙賤之所能為也。」（《歷代名畫記》卷一〈論畫六法〉）張彥遠出身於官僚之家，所以他並沒有忘記「衣冠貴冑」，但他也看到「逸士高人」更是山水畫的知音。他反覆闡說：「圖畫者，所以鑒戒賢愚，怡悅情性，若非窮玄妙於意表，安能合神變乎天機。宗炳、王微，皆擬跡巢、由，放情林壑，與琴酒而俱適，縱煙霞而獨往，……意遠跡高。不知畫者，難可與論，因著於篇，以俟知者。」（同上卷六）張彥遠的見地頗高，實際上，中國的「士人畫」、「文人畫」、「南宗」畫的基本精神、基本方向，從宗炳、王微時就確定了下來。圖畫的「鑒戒賢愚作用」固然存在，對於山水畫來說，主要功用在「怡悅情性」，「道」寓於「怡悅」之中。張彥遠此說，上承晉宋，下開明清。他的「以俟知者」的說法可謂高明的預見。作畫功在「怡悅」，因而功在謀生的專職畫師和民間畫工便被視為「閭閻鄙賤」。唐初閻立本身為宰相，頗為太宗皇帝所重，因「閣內傳呼畫師」，恥愧難忍，「退戒其子曰：吾少好讀書屬詞，今獨以丹青見知，躬廝役之務，辱莫大焉，爾宜深戒，勿習此藝。」《歷代名畫記》身貴為宰相，卻因人呼為「畫師」而以為「辱莫大焉」。其實這只是文人士大夫的思想，最高統治者也並不以為此，唐太宗就沒有輕視閻立本，歷來帝王善畫並以為榮者甚多。李煜親在衛賢畫上題詞、宋徽宗准許畫人佩魚，等等，皆然。

宋郭若虛寫《圖畫見聞志》亦云：「自古奇跡，多是軒冕才賢，岩穴上士，依仁遊藝，探賾鉤深，高雅之情，一寄於畫。」「岩穴上士」就是隱居於山林之士，「一寄於畫」，就是董其昌的「以畫為寄，以畫為樂。」他認為只有這些人才能創造「奇跡」。郭若虛並發明氣韻「必在生知」說，和「南宗」畫「頓悟」根於性完全一致。

郭若虛並在《圖畫見聞志》卷六中記常思言：「既不可以利誘，復不可以勢動。」中國的文人講究「清高」，注意人品和個人尊嚴，文人畫家不為勢利所動誘，歷代記載觸目可見，「一門隱逸，高風振於晉宋」的戴逵，寧忍窮困，而嚴屬回擊權人的邀請；王宰「能者不受相促迫」；李成貧困潦倒，仍能拒絕權人厚利相聘等等。歷代文人藉研究和著作畫史，對此大加宣揚，以教育後學。院畫家為皇室貴族作畫，實際

上既是為利誘，又為勢動（雖然是不得已），總是為「清高」的文人所不齒，所以，院畫家的名聲不高。人「清高」，畫方能清高，為勢利所動，畫則不能清高，或富豔氣，或劍拔弩張，亦甚明。

此類記述，不勝枚舉。

我在論「唐代山水畫」時曾談到山水畫的三種基本精神，其一是李思訓式的剛性線條，精工嚴謹而缺乏彈性；其二是吳道子式的氣勢磅礴，線條粗闊隨意，下筆神速，勢若風旋；其三是王維式的柔潤舒卷線條，下筆文雅而輕悠，風韻瀟灑而清淡。

後世文人畫家，多以道家思想影響為主，以儒家影響為次，再後則受禪宗思想的影響。他們的精神狀態多和王維相仿，反而視氣勢磅礴、闊大雄厚為「粗俗」、「眾工之事」。石恪的畫就因為「狂肆」被議為「粗鄙」（《畫繼》卷九）。李公麟（伯時）原學吳道子，後來不取吳生，原因是「吳筆豪放，……伯時痛自裁損，……恐其或近眾工之事。」（《畫繼》卷九）元人湯垕著《畫鑒》也說：「近世牧谿僧法常作墨戲，粗惡無古法。」等等，皆視氣勢非凡為「粗惡」。元人這種認識更強烈。

於米芾之外，董其昌對倪雲林是十分推崇的。越到晚年，他越迷戀於倪雲林。倪認為「寫圖以閒詠，不在象與聲」（《清閟閣全集》卷二），寫圖如詩一樣用以閒詠，詩又應該具有什麼特色呢？他認為詩是以「吟詠性情」為正宗。

> 《詩》亡而為〈騷〉，至漢為五言，吟詠得性情之正者，其惟淵明乎。韋（應物）、柳（宗元）沖淡蕭散，皆得陶之旨趣，下此則王摩詰矣。……至若李（白）、杜（甫）、韓（愈）、蘇（軾），固已烜赫焜煌，出入今古，踰前而絕後，校其情性，有正始之遺風，則間然矣。（《清閟閣全集・謝仲野詩序》）

倪以陶淵明為詩的「正宗」之首，陶詩以平淡自然、樸素流暢為特色，內容是寫山水田園，隱逸生活。韋、柳、王詩「沖淡蕭散」，屬陶詩一派。至於李、杜等人的詩豪放雄渾，又有一定的政治色彩，故為不止，這也正是董其昌「南北宗」區分的標準之一，倪雲林的思想對董其昌不能沒有影響。

在明代，和董同時而略前的一些人，似乎也都開始注意到畫史上兩種不同流派問題。

董其昌的「南北宗論」最早出現於明末文人兼畫家鄭元勳（程邃之舅）的《媚幽閣文娛》中，有明一代宗派最為嚴重，上已云，政治分宗派，文學分宗派，繪畫上和董其昌「南北宗論」相近的說法亦並非少數。詹景鳳跋元饒自然《山水家法》

一書有云：

> 山水有二派，一為逸家，一為作家，又謂之行家、隸家。逸家始自王維、畢宏、王洽、張璪、項容，其後荊浩、關仝、董源、巨然及燕肅、米芾、米友仁為其嫡派。自此絕傳者，幾二百年，而後有元四大家，黃公望、王蒙、倪瓚、吳鎮，遠接源流。至吾朝沈周、文徵明，畫能宗之。作家始自李思訓、李昭道及王宰、李成、許道寧，其後趙伯駒、趙伯驌及趙士遵、趙子澄皆為正傳，至南宋則有馬遠、夏圭、劉松年、李唐，亦其嫡派。至吾朝戴進、周臣，乃是其傳。至於兼逸與作之妙者，則范寬、郭熙、李公麟為之祖，其後王詵，趙□□、翟院深、趙幹、宋道、宋迪，與南宋馬和之，皆其派也。元則陸廣、曹知白、高士奇、商琦，庶幾近之。若文人學畫，須以荊、關、董、巨為宗，如筆力不能到，即以元四大家為宗，雖落第二義，不失為正派也。若南宋畫院諸人及吾朝戴進輩，雖有生動，而氣韻索然，非文人所當師也。大都學畫者，江南派宗董源、巨然，江北則宗李成、郭熙，浙中乃宗李唐、馬、夏，此風氣之所習，千古不變者也。時萬曆甲午秋八月。

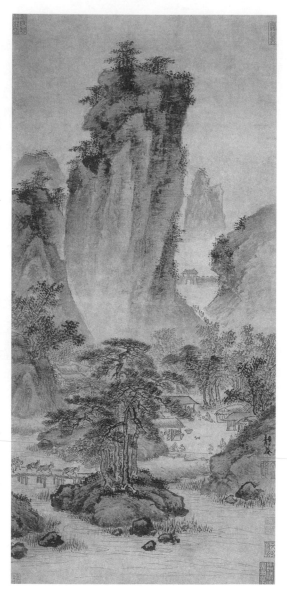

明・戴進　關山行旅圖

按董其昌「南北宗論」寫於他五十歲後，詹景鳳寫此文時，董四十歲。詹為新安人，但長期遊於松江，和董皆有來往。他分山水畫為二派，也是以王維、李思訓為首的，畫家隊伍略有異同，但基本人員也相差無幾，董不可能不知。

對藝術風格的不同，王世貞也看出來：「吳、李以前畫家，實而近俗，荊、關以後畫家，雅而太虛。今雅道尚存，實德則病。」（《藝苑厄言・附錄》卷三）王世貞還說：「二李輩雖極精工，微傷板細。右丞始能發景外之趣，而猶未盡，至關全、董源、巨然輩，方以真趣出之。……」（同上）

董其昌的朋友袁宏道又極倡「淡是文之真性靈」，其云：「蘇子瞻酷嗜陶令詩，貴其淡而適也。……唯淡不可造，不可造，是文人之真性靈也。……風值水而漪生，日薄山而嵐出，雖有顧、吳，不能設色也，淡之至也。元亮（陶淵明）以之。」《袁中郎全集》卷三〈敘呙氏家繩集〉）

董其昌因精通禪學，他不過將當時人所能認識到的問題，用禪家「南北宗」作喻，說得更簡潔、更明瞭而已。所以，影響也就更大。但他所反映的思想卻是歷代文人的一貫思想。此論一出，之所以能成為主流，正因有此雄厚基礎故也。

(五)「南北宗論」的評批和左祖

「南北宗論」只不過是畫史上存在著兩種藝術風格和兩種不同審美觀的區分，下面我將談到的散文家以韓愈為北宗，以歐陽修為南宗；詞家以辛棄疾為北宗，以姜白石為南宗；拳家以少林拳為北宗，以太極拳為南宗，皆無褒貶的意思。董其昌倡繪畫「南北宗論」後，其追隨者紛紛攻擊北宗一派，其起點目的是為了和浙派以及吳門派的末流爭奪賣畫市場，他們把追隨南宋院體的「戴進、吳小仙、蔣三松、張平山」等人視為「北宗」，說他們「日就狐禪，衣鉢塵土」（《畫塵》）。其實董其昌並沒有認真地攻擊北宗，至於他說他不學北宗，這是個人在藝術上的愛好和追求。每個人都有自己的選擇，譬如有人喜愛杜甫、白居易的詩，有人就喜愛李白、李賀、李商隱的詩，這是各人的權利，本無可非議。如果因為有人喜愛「三李」，而就去攻擊杜

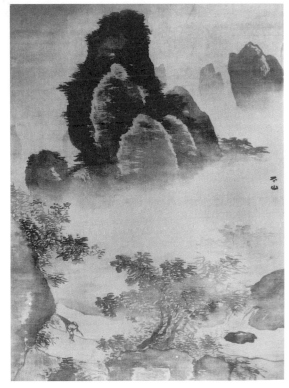

明・張路　山雨欲來

甫,那就錯了,反之亦然。何況董其昌認為繪畫就是自娛,用不著那樣認真。「北宗」作畫,「其術亦近苦矣」(因為董其昌的精神氣質和「北宗」畫家不同,很難學好,故苦),所以他不學,這是因為他的繪畫思想而來。其實對於具體的畫家和畫,董其昌對北宗一系推崇尤高,對於南宗,反多貶詞。

前所引,「李昭道一派,為趙伯駒、伯驌,精工之極,又有士氣,後人仿之者,得其工不能得其雅,……蓋五百年而有仇實父,在昔文太史,亟相推服,太史於此一家畫,不能不遜仇氏」。「士氣」就是「文人」氣,他對李昭道一派又讚揚備至,孟子曰:五百年而有王者興。董曰:五百年而有仇實父。實際上以仇英為畫聖了。明代的文人畫以文、沈為首,然而尚遜於北宗的仇英,推崇之高,不言而喻。

又云:「宋趙千里設色《桃源圖》卷,……余無十五城之償,唯有心艷。」和氏璧為天下美玉之冠,秦王願以十五城易之,顯然,董把「北宗」畫家趙千里的畫譽為天下之冠了。

「夏圭師李唐,更加簡率,如塑工所謂減塑者,其意欲盡去模擬蹊徑,而若滅若沒,寓二米墨戲於筆端,他人破觚為圓,此則琢圓為觚耳。」

上海博物館藏有戴進的《仿燕文貴山水圖》,其上有董其昌題識云:「國朝畫史以戴文進為大家,此學燕文貴,淡蕩清空,不作平日本色,更為奇絕。」(按:此圖名為董所定,其實是戴進獨創,並非仿燕之作)董其昌更在《畫旨》中稱戴進是「國朝名士」。

在「畫之道」一論中,他雖然把趙孟頫和仇英同列為「習者之流」,這等於說他是漸悟的「北宗」了,但面對趙孟頫的畫,他不得不驚嘆:「吳興此圖,兼右丞、北苑二家畫法,有唐人之緻,去其纖;有北宋之雄,去其獷。……」(跋《鵲華秋色圖》)又說:「趙集賢畫為元人冠冕。」「元時畫道最盛,……亦由趙文敏提醒品格,眼目皆正耳。」既然如此,董又排斥趙孟頫,真是太不應該了。

他又說:「畫中山水位置皴法,皆各有門庭,不可相通,惟樹木則不然,雖李成、董源、……趙千里、馬、夏、李唐,……皆可通用。」「……若海岸圖,必用大李將軍、北方盤車驅網,必用李晞古,……」「趙令穰、伯駒、承旨三家合併,雖妍而不甜。董源、米芾、高克恭三家合併,雖縱而有法,兩家法門如鳥雙翼。」這裡皆未排斥「北宗」的畫家,而且是取南北二宗完全平等的態度。

對「南宗」的畫家,他反而看出很多毛病。他十分推崇的「元四家」,就被認為「三家皆有縱橫習氣」,「縱橫習氣,即黃子久未能斷」。

米芾的畫被他推到嚇人的高度,然而他卻「不學米畫,恐流入率易。」對米畫

的深淺不可謂之不知。

　　但董其昌最後還是認為「南宗」畫的境地最終還是高於「北宗」畫。他以禪家「南北宗」作喻，除了頓、漸之外，就含有此義。蓋因他自己只能學南宗畫，而在理論上終有偏至。他這一偏至，追隨者便十倍以之。「崇南貶北」確實流行於後。董氏終難免其咎。

　　又，繪畫史以王維、李思訓為兩派代表既不始於董其昌，也不是偽造。早在北宋，郭若虛就總結董源的畫，「水墨類王維，著色如李思訓。」《圖畫見聞志》卷三）這顯然已把王維、李思訓作為唐代山水畫二種不同特色的首領。前所引詹景鳳所云，繪畫分二派，逸家以王維為首，作家以李思訓為首，亦然。

　　但他把兩宗畫家比作禪家衣鉢相傳，那就不對了。趙幹是五代時南唐畫家，和李思訓並無直接師承關係。而且董其昌還說：「宋之趙幹。」連時代都搞錯了。趙伯駒、伯驌的真跡，董其昌並沒有看到。他只看到一張《桃花圖》（即《江山秋色圖》），便胡亂定為趙氏的作品，而又以這幅作品為依據，評判二趙的地位。其實這張畫是北宋院畫家的作品（董看出是出於皇室中畫家之手，還是頗有眼力），和二趙的畫風根本不類。若以《江山秋色圖》為據，定二趙為「北宗」，十分正確。若以《萬松金闕圖》為趙氏真跡（這裡對的），二趙則應不屬於「北宗」。馬、夏是師法李唐的，李唐是師法范寬、李成、荊浩為主的，只是在色彩方面受到李思訓畫的啟示，說是李、趙「流傳以至」，也是不對的。王維的真跡，董其昌也未必見到。他見到的一些畫，說是王維所作，今天看來，未必是真跡，大抵皆是仿製品，或根據記載另行創作的贗品，但董氏對王維畫的分析，還是有一定道理的，基本上符合王維畫的畫貌。但張璪和王維並不是慧能和馬駒或神會的關係。張璪的畫名在唐代和五代初是高於王維的。據《歷代名畫記》所載，王維的畫「原野簇成，遠樹過於樸拙，……筆跡勁爽。」荊浩《筆法記》謂之「王右丞筆墨宛麗，氣韻高清。」張璪的畫《歷代名畫記》所載是「唯用禿毫，或以手摸絹素。」符載記其作畫是「箕坐鼓氣，神機始發，其駭人也，若流電激空，驚飆戾天，摧挫斡掣，撝霍瞥列，毫飛墨噴，捽掌如裂。」（《唐文粹》卷九七）則張璪的畫和王維畫的精神狀態並不完全一樣，更不是「傳燈」的關係。董其昌也沒有看到張璪畫，大概因為《歷代名畫記》上記載二人皆用「破墨」的緣故，便把張璪「拉郎配」來湊數。但張璪也受過王維「破墨」的影響，是可信的。關仝出於荊浩，然荊浩和王維、張璪並無直接師承關係。據荊浩「語人曰：吳道子畫山水，有筆而無墨，項容有墨而無筆，吾當採二子之所長，成一家之體。」《圖畫見聞志》）可知，荊浩吸收了吳、項的筆墨技法。再則，王維畫

的是清雅秀麗的輞川，而荊浩畫的是雄偉深曠的太行，二者並無相同之處。郭忠恕是以畫木屋聞名的，也和荊、關不相干。巨然是師法董源的。

若以師承關係分，董「水墨類王維，著色如李思訓」，當是二家的兒孫，更和荊、關、郭完全不相干。米家父子是極力宣揚和推崇董巨的，實際上二米的山水也和董、巨不一回事。董巨的山水畫有勾有皴，二米的山水畫則直以水墨橫點，完全出於獨創。據宋人《洞天清錄》記載：「米南宮多遊江浙間，……遂得天趣，其作墨戲，不專用筆，或以紙筋子，或以蔗滓，或以蓮房，皆可為畫。」完全視繪畫為兒戲了。二米的山水畫和王維更無瓜葛，「元四大家」畫基本上是繼承董、巨的，其實更直接的是師法趙孟頫。董其昌自己也說「元四家」從董巨起家，也並非全學董、巨，倪雲林更多地是師法關全。董其昌在《畫旨》中亦說：「關全畫為倪迂之宗。」「雲林畫法，大都樹木似營丘寒林，山石宗關全，皴似北苑，而各有變局。」黃公望自云：「宗董源、李成二家法。」王蒙的牛毛皴、解索皴，亦非董、巨所有，等等。其中都不存在「嫡子」、「流傳」的問題。

如前所述，「南北宗」的畫家，大略的區分一下，在同一宗中，他們的思想情趣和精神狀態也基本相同，所創作出的繪畫情趣和精神狀態也基本相同，並非衣鉢相傳。不同的宗派，思想情趣和精神狀態不同，繪畫風格也不同。這就是董其昌發現「南北宗論」的價值。

至於陳繼儒所說的山水畫「蓋有兩宗」，把郭熙列入李思訓派，把范寬列入王維派，實失之細審。郭熙雖是院畫家，但他早年本遊方外，從道家之學，後入宮廷，「然林泉之志，煙霞之侶，夢寐在焉。」（《林泉高致集》）他對畫的要求是「見其大意，而不為刻畫之跡。」（同上）這些皆幾近於「南宗」畫矣。從他的《早春圖》等作品看來，絕無剛性線條和劍拔弩張之勢，雖學李成，而「畫石如雲」，且用水墨渲淡，更近於王維。總之，和陳氏自己所說的「李派板細」，「北則硬」完全不符。從郭熙的宮廷畫家身分來看似應列於「北宗」或「李派」，但藝術風格卻和「北宗」根本不同。何況蘇軾、蘇轍、黃山谷等人都十分讚賞郭熙的畫。范寬雖是隱士，但他作畫卻並非用以「自娛」，他苦苦追求畫藝，力求自己的畫超越前輩。更重要的是《聖朝名畫評》記其畫「剛古之勢，不犯前輩」。米芾謂其畫「勢狀雄傑」，范寬的畫也確實如此，這完全不合陳繼儒所說的「王派虛和蕭瑟」的特色。所以，把范寬列入「南宗」（王派），乃是只看到其人，而未論其畫也。

再說「積劫方成菩薩」和「一超直入如來地」，以及「多壽」和「損壽」問題。
山水畫中，只有二米的雲山圖，在「頓悟」之後，可以「一超直入」，王世貞所

謂「此君雖有氣韻，不過一端之學，半日之功耳。」《藝苑卮言》李日華（明）謂：
「……米南宮輩，以才豪揮霍，借翰墨為戲具，故於酒邊談次，率意為之而無不妙。
然亦是天機變幻，終非畫乎。」《恬致堂集》清惲向云：「究之米家學問，狂而非
狷，故讀書人偶而為之，不敢沈淪於此也。」（見陳撰《玉几山房畫外錄》）所以董
「不學米畫，恐流入率易」，除二米外，其他人的畫皆不可「一超直入」。董在《畫
旨》中亦謂：「宋人中米襄陽在蹊徑之外，餘皆從陶鑄而來。元之能者雖多，然稟承
宋法，稍加蕭散耳。」其實，二米的畫在「頓悟」之前還是建築了不少功底的，米
芾臨摹古畫至能亂真，其書法被稱為「宋四大家」之一，又能詩文，所以，他的畫，
嚴格地說也不算「一超直入」。「餘皆從陶鑄而來」，指的是技巧方面的陶鑄，這哪裡
還有「一超直入」呢？如果把馬、夏的畫和「元四家」的畫作比較，前者缺乏書法
筆意，缺乏彈性和變化，較之後者更加容易。如果有「一超直入」的話，首先應讓
給「馬、夏輩」，恐怕還輪不到以「元四家」為骨幹的「南宗」。「南宗」畫家自王維
至「元四家」乃至明代的文、沈輩，所具有的詩文、書法功底，變化多端的筆墨技
巧，哪一樣不從「苦功」中來，「南宗」畫才是「譬之禪定，積劫方成」哩。

　　當然，馬夏輩的畫，胸中須是真的有一股壓抑不平之氣和剛猛豪縱之情，方能
流入筆端而成之，和浙派末習強學組合不同。還有院畫家們所作的精工山水以及仇
英的大青綠山水，也不是容易的事。「南北宗」的畫，只要畫得好，各有各的難處，
各有各的長處，皆是積劫而成，不存在什麼「一超直入如來地」的問題。董其昌的
話，也不過是一時感興之語，連他自己認真時也不這麼說，他說：

　　　　十大夫當窮工極研，師友造化，能為摩詰，而後為王洽之潑墨，能為營丘，
　　　　而後為二米之雲山。乃足關畫師之口，而供賞音之耳目也。

　　　　畫平遠師趙大年，重山疊嶂師江貫道，皴法用董源麻皮皴及瀟湘圖點子皴，
　　　　樹用北苑、子昂一家法，石法用大李將軍秋江待渡圖及郭忠恕雪景，李成畫
　　　　法，有小幅水墨及著色青綠，俱宜宗之。

他更明確地道出：

　　　　詩文書畫，少而工，老而淡，淡勝工。不工亦何能淡？東坡云：筆勢崢嶸，
　　　　文采絢爛，漸老漸熟，乃造平淡。實非平淡，絢爛之極也。

　　由少至老，由工至淡，皆是積劫而成，哪裡有一超直入？所以，他有時不負責任地隨便亂說一句，完全不能代表他的一貫觀點，後人卻十分認真地加以計較，上當而不自知，豈不悲哉。

　　至於「其術亦近苦矣」之嘆，這是董其昌的苦處。他學精工一派學不了，猶如他學書初學顏真卿，顏字的骨力和雄偉之氣，他就是學不了，轉而學鍾、王，卻頗有所得。這乃出於他的精神狀態。實則精工一路畫的技巧掌握好，其術並不苦，可以和寫意畫一樣的揮灑而自得其樂。李思訓、李昭道、趙伯駒、趙伯驌身為皇室貴族，還有董沒提到的身為皇帝的宋徽宗，他們並不依靠作畫而衣食，更不需要為他人服務，他們是道道地地的「以畫為寄，以畫為樂」，而畫得皆是精工一路，他們還會去苦嗎？即使仇英，也是「以畫為樂」。他「耳不聞鼓吹闐駢之聲」，正是完全沈浸在這種創作的快樂之中，又何苦之有？畫任何一種畫，一有苦的感覺，必然不是高手。在高明畫家手中，再精工的畫畫起來皆十分從容，十分快樂。郭忠恕是「南宗」畫家，其畫精工之致，非「北宗」之可比。《聖朝名畫評》記其「為屋木樓觀，一時之絕也。上折下算，一斜百隨，咸取磚木諸匠本法，略不相背。」《德隅齋畫品》記其作「屋木樓閣……闌楯牖戶，則若可以捫歷而開闔之也。以毫計寸，以分計尺，以尺計丈，增而倍之，以作大宇，皆中規度，曾無小差，……乃如此精密。」然而郭忠恕不完全以「如此精密」的畫以自娛嗎？正如《德隅齋畫品》評郭云：「……其為人無法度如彼，其為畫有法度如此，則知天下妙理，從容自能中度，使恕先規度量而為之，則亦疲矣。恕先亦為是乎？」所以，董其昌「其術亦近苦矣」的說法，是完全缺乏正確體會的說法。以己所不能而度他人，自是不公。

　　至於「寄樂於畫，自黃公望始開此門庭」之說，不僅不合畫史之實，也不合董其昌自己之論。上述的皇帝和貴族作畫，肯定是「寄樂於畫」，即在學畫期間，也是以苦（實則勤也）為樂，（幾乎所有的畫家學畫時，皆出於興趣，興趣即是一種樂。）否則他們不會去尋苦的。李公麟的畫並非率易，其畫人馬皆精確，身為官僚，後退隱，生活富足。然而他病危之時，依舊手指作畫，乃是終生以畫為樂也。就是宮廷畫家和民間畫工，他們以畫為生，同時也是以畫為樂的。有人說繪畫起源於遊戲，這當然是樂，但繪畫起源於遊戲的說法未必能成立。其實遊戲也起源於勞動，為勞動而作畫，或作畫「達到」了某種目的，不同樣是樂嗎？

　　仇英幾天不作畫就不舒服，這不是「以畫為寄」是什麼呢？

　　且不說六朝時蕭賁作畫，「學不為人，自娛而已。」即使按照董其昌的不公之論而論，「寄樂於畫」也應「自王維始開此門庭」。王維身為大官，其弟又是宰相，他

還要苦心作畫去討好別人嗎？還要靠賣畫為生嗎？因之，王維已是道道地地「寄樂於畫」。如果以簡單的、率意的、最省力的畫為「寄樂」，那也應該從被董其昌捧為畫聖的米芾開始。米芾的畫「半日之功」，黃公望一幅畫畫了十餘年，且米在宋，黃在元，怎麼能輪到黃公望「開此門庭」呢？董其昌官做大了，年事高了，想到哪裡講到哪裡，想到米芾就是米芾，想到倪迂就是倪迂，想到公望就是公望，信口雌黃，也太不負責任了。

「寄樂於畫」可以長壽，這是事實，並不是畫中煙雲供養，而是人的精神有所寄託，可以延緩衰老；而且專心作畫的時候，還有點氣功的作用，這是近代科學所證明的。但決不是「南宗」畫能長壽，而「北宗」畫就「損壽」。董說：「黃大癡九十（按：實為八十六）而貌如童顏，米友仁八十餘神明不衰。」「黃子久、沈石田、文徵仲皆大耋」這是事實。「仇英知命（孔子曰：『五十而知天命。』知命為五十歲代稱），趙吳興止六十餘（按：實為六十九，應作近七十）」這也是事實。但「南宗」畫中最優秀的畫家米芾豈不五十餘，王維也不過六十歲，郭忠恕也不過五十左右，倪雲林也並非很長壽。而「北宗」中主要人物李唐、馬遠又皆九十歲左右，而且八十餘歲時作畫不衰；院畫家長壽者更多，明宮廷畫家李在也享年九十左右，而且八十餘歲時還接待日本名畫家雪舟；戴進雖然倍受折磨，且窮愁潦倒，也年逾古稀（七十五歲）。

做學問要嚴謹，研究歷史要尊重事實，論從史出。董其昌不全面研究歷史，先定框框，下結論，然後再根據自己的結論去尋找資料，合則取，不合則捨，這是十分不老實的態度，完全違反科學的研究方法，後人對他的批評也不是絕無道理。

再談排斥南宋院派問題。

董其昌為人和作畫時以柔淡為宗，他不會用十分刻露的語言排斥院派的，但他對院派的排斥是在必然之中。所以，有人認為南宋院派開始遭到了董其昌的打擊，遂一蹶不振。然而，排斥院派卻不始於董其昌，而始於元初的趙孟頫。趙孟頫主張上追北宋、唐、五代畫法，極力摒棄南宋畫法，有元一代，南宋畫風幾乎無人問津。這是眾所周知的。董其昌排斥南宋院派，並非首次。

其實，對院派的排斥來源於對畫家的輕蔑。院畫家有「供奉」的性質，供奉多是皇帝的玩物。在唐代，一位玩猴子的藝人，因引得皇帝的一笑便當上了大官，羅隱〈感弄猴人賜朱紱〉詩有云：「何如學取孫供奉，一笑君王便著緋。」竟把經過訓練的猴猻比作供奉。尤其是有真才實學的文人歷來對「供奉」性質是取卑蔑態度的。明代雖無供奉，但院畫家的性質同於供俸。而且明代的宮廷畫家身背「錦衣衛」的

惡名,錦衣衛是皇帝的鷹爪,專門迫害正直的人士,無惡不作,臭名遠揚;宮廷畫家雖不去殺人、行刑,但正直的人「恨」屋及烏,對本來性質就不好的宮廷畫家就更加厭惡。

況且,自由創作本是文藝創作的規律,院畫家卻缺乏這種自由。他們作畫是接受皇帝的旨意,按旨作稿,再呈稿給皇帝過目,經批准後方能「上真」,「少不如意,即加漫堊,別令命思」。在人格上失去了獨立的尊嚴,在藝術上不合於創作的規律。所以院畫家除了南宋之外,很少有十分出奇的作品和極其出類拔萃的畫家。山水畫大家,大小李、王維、張璪、荊、關、董、巨、李成、范寬、李、劉、馬、夏、趙、高、元四家、明四家(沈、文、唐、仇)、董其昌、陳繼儒、清六家,其中除了南宋四大家李、劉、馬、夏外,皆非出於畫院。但南宋的代表畫家皆出於畫院,李、劉、馬、夏的作品皆有強烈的激情和強烈的個人風格,李唐等人在畫院中創作基本上自由。《畫繼》記李唐:「光堯(宋高宗)極喜其山水」,《畫繼補遺》記:「高宗稱題(李)唐畫《晉文公復國圖》橫卷,有以見高宗雅愛唐畫也。」皇帝對他們熱情而又友好,對他們的畫只有讚賞,沒有限制。李唐等人敢於大膽潑墨,直抒胸臆,把精神中的剛性力量,心胸中的激烈情緒流露於畫,反映了南宋的時代精神和南宋人總的氣質。李、劉、馬、夏們的剛性線條和激烈的大斧劈皴,實乃山水畫發展史中的一個奇跡。所以,李唐、馬、夏輩的成就完全代表一個時代的風貌。

然而,董其昌排斥院畫卻正選中南宋為準,又以馬遠、夏圭和李唐、劉松年為排斥的主要對象,這在繪畫美學觀上實是一種無識的偏見。

當然,董其昌把「自娛」看成是唯一的功能,本身就是一種偏見。藝術「四大功能」❶,審美、教育、認識和自娛。董其昌的「自娛」說實是要畫家放棄對國家民族的責任感,只管自己快樂。南宋的李唐等人正是基於振興國家和驅趕強敵的強烈義憤,在繪畫上有所流露而形成的一種剛猛風格。董其昌站在自己以「自娛」為目的,以柔淡為面貌的藝術觀上,排斥李唐、馬、夏,自有其故、其理的。若從正義的立場以及藝術的功能上看,卻是十分錯誤的。

再說以禪論畫。

以禪論畫也不始於董其昌。王維學佛參禪,他的枯淡空寂、蕭簡清靜的禪宗思想必然反映到他的畫面上去。董其昌選王維為南宗祖,妙極。但王維並沒有以禪喻畫,甚至不知畫與禪的相通。宋人黃山谷始曰:

❶ 一般學者皆根據蘇聯有關教科書上所寫,調藝術有審美、教育、認識三大功能,其實,「自娛」和健身也是藝術的一種功能。我一向主張藝術有此四大功能。

余初未嘗識畫，然參禪而知無功之功，學道而知至道不煩（純樸），於是觀圖畫悉知其巧拙功楷，造微入妙。（《豫章黃先生文集》卷二七）

其後，論畫及禪者甚多。董其昌通禪理，其室名曰畫禪室。他以禪家「南北宗」作喻，區分畫史上兩種審美標準，十分生動。然禪家「南北宗」的根本區別：南頓北漸是其一；另一重要區別是「北宗」重法、重經，「南宗」反法、反經，否定以往的一切佛法教義，主張「自渡自悟」，「不立文字」，「單刀直入」，「一超直入如來地」，常見的古代繪畫中有《六祖撕經圖》即取此義。

然而，董其昌卻未有徹底地參悟出「南宗」禪的旨義，他不但不敢「自渡自悟」，強調「法自我立」，而且極力主張師用古法、某家法、某家皴，非此不可成畫，並揚言「豈有捨古法而獨創者乎」。這和「南宗」的教訓就完全相乘了。

董其昌這一缺失，到了明末清初（他死後不久），方被遺民派畫家們和革新派畫家石濤所彌補。遺民派畫家皆蔑視古法，重視道和理，石濤更主張「法自我立」，「畫者，從於心者也。」遺民派畫家們多數逃禪，有人雖然沒有出家，但常和僧人來往，且思想早已入禪。石濤則是南岳下三十六代兒孫，道地的南宗禪慧能的傳派，他們對「南宗」的教義還是頗有所得的。

至於說「文則南、硬則北」，「北宗」「粗硬」，「北則……風骨奇峭，揮掃躁硬」等說，完全是其他人根據董其昌所分的「南北宗」畫所得出的結論。禪家「北宗」卻並不取「奇峭」「躁硬」之義。

(六)「南北宗論」的價值和影響

「南北宗論」以及圍繞此論的有關論述，細究起來，很多地方不能成立，但其基本精神是頗有可取之處的。其價值在於發現了中國繪畫史上具有兩種不同的風格和不同的審美觀念。在詩詞領域，宋代就發現了「婉約」和「豪放」二派。若再向前追究，六朝時期的《世說新語・文學》中就有：「北人學問，淵綜廣博」，「南人學問，清通簡要」之說。《隋書・儒林傳》敘述經學有云：「大抵南人約簡，得其英華；北學深蕪，窮其枝葉。」等等，這裡的南北均是地理上的概念。繪畫風格和南北地理也有關係。北方的山水畫大抵是堅硬渾厚、氣勢雄偉的，如荊、關、李、范；南方的山水畫大抵是嵐色清潤、平淡天真的，如董、巨。但也不是絕對的，王維也出於北方，馬、夏也出於南方。所以，繪畫的風格一般不以南北方作絕對的分派。地理環境對畫家有相當的影響，但起決定作用的乃是畫家的精神狀態。

　　「南北宗論」出現之前，其中的問題，多多少少都曾被人道出過，但皆不及「南北宗論」的意義重大，更不及其影響重大。

　　董其昌發現這兩種不同繪畫風格出於兩種不同類型的畫家之手，他談論到具體問題時不一定正確，但其中精神意義頗有價值。簡言之，即畫家的精神氣質決定繪畫風格和成就。比如，「南宗」的畫家大都是所謂「高人逸士」，繪畫的目的在於「自娛」，他們的精神氣質差不多，繪畫目的差不多，而繪畫的基本精神面貌也差不多。劉熙載云：「筆情墨性，皆以人之性情為本。」（《藝概》）正如前所云，董其昌曾學顏真卿的書法，收穫不大，甚至很難學得像，蓋二人精神氣質不同，強學很難成功。他改學晉人鍾、王的書法，就略有收益，其後又學宋人書❶，一變而為自家特色。晉人書尚韻，宋人書尚意，這皆和董的精神有相通之處，唐人書尚法，呈雄渾的力感，非董所易學也。同樣的，對於「北宗」畫，董「行年五十，方知此一派畫，殊不可習」，可見他五十歲前也學過「北宗」畫，但因精神氣質不合，很難成功。

　　徹底認識這一問題，學畫時就可以根據自己的性格、精神、氣質，來決定自己創作方向。一個性柔的人，宜於向瀟灑秀逸的風貌上努力，不宜學剛性的和磊落豪縱的風貌；一個性剛的人，宜於向雄強的風貌上努力，不宜學柔性的和虛和蕭散的風貌。改變自己的創作風格，首先要改變自己的精神氣質，或去特定的環境中薰陶自己。古人詩云：「為嫌詩少幽燕氣，故向冰天躍馬行。」董其昌對這一問題尤有精妙高明的見解。他在《畫旨》中說：「氣韻不可學，此生而知之，自然天授。」他的不可學，乃指不可從技巧上學得。氣韻本存乎人的精神氣質之中，存乎人的胸懷之中，所以，宗炳說要「澄懷味像」。郭若虛說：「凡畫，氣韻本乎遊心。」董其昌在上面的話後接著便說：「然亦有學得處，讀萬卷書，行萬里路，胸中脫去塵濁，自然丘壑內營，成立鄞鄂，隨手寫出，皆為山水傳神。」「讀萬卷書，行萬里路」是藉書中的知識和山水的靈氣充拓人的心胸，改變人的精神，由精神而流露出的產品自然得到改變，這就是「學得處」。

　　但董其昌的本義卻並不在提醒畫家根據自己的性格去選擇繪畫的方向。他要提倡柔、潤、淡、清、靜的藝術，並把這種風格定為正宗，反之，剛性的、躁動的、具有激烈情緒的藝術，乃至於雄渾的、氣勢豪縱的藝術為非正宗，其追隨者稱之為「邪學」，皆在不可學之列。

　　董其昌這種審美觀正是封建社會進入末期，即將完全衰竭時的產物。

❶　《畫禪室隨筆》：「余十七歲時學書，初學顏魯公多寶塔，稍去而之鍾、王，得其皮耳。更二十年學宋人，乃得其解處。」

　　一部準確的繪畫審美史，正是民族精神的先兆或折射史。從唐代的安史之亂為分界，之前是中國封建社會的上升階段，之後是中國封建社會的下落階段。物體上升需要力量支持，社會上升也需要各種力量支持，封建社會處於上升階段，人們欣賞有力度感、雄壯感的美。因而「天付勁毫」的吳道子被視為「畫聖」。他的畫有鼓動宇宙正氣的力量，具有陽剛的美。唐代之前，人們總是把具有力度感的、呈現出陽剛美的繪畫視為上品。宋代，具有淡柔感、呈陰柔美的王維畫開始受到人們的重視，吳道子的地位漸漸下降。淡柔的觀念在人們心目中愈來愈加清楚。但因傳統的習慣，陽剛的美還沒有正面遭到排斥，但凡有激烈情緒、動蕩氣勢的作品已被人視為「眾工之事」和「粗鄙」，因為它具有力的感覺。到了董其昌時代，封建社會已由下坡進入了它的末期。物體下降時不需要任何力量支持，社會在衰落時不需要力，所以，凡有力感的形式一律遭到排斥。陽剛的美讓位給陰柔的美，董其昌的「南北宗論」就是提倡這種陰柔美的理論。雖然，他得力於禪學，而其根基又在中國的老、莊之學，但老、莊的柔，是以無限的力量和沖天的氣勢為內蘊，以俯視宇內為高度，以柔克剛為目的。所以，《莊子》第一篇談的是「逍遙遊」。其遊固然逍遙，然「怒而飛，其翼若垂天之雲」，其大「不知其幾千里也」，其背「不知其幾千里也」，「鵬之徙於南冥也，水擊三千里，摶扶搖而上者九萬里」，這是何等的氣勢，何等的力量。他要「乘雲氣，御飛龍，而遊乎四海之外」，沒有十分偉大的力量是無可實現的。《老子》曰：「柔弱者勝剛強」、「柔之勝剛」、「柔弱處上」、「守柔曰強」，「天下之至柔，馳騁天下之至堅。」「天下莫柔弱於水，而攻堅強者莫之能勝。」因之，老子守柔為了強，為了「處上」，「至柔」為了「至堅」，為了攻「堅強」。老莊的「無為而無不為」也並非真正的無為，乃是為了達到其反面的「無不為」。這皆和董其昌等人所宣揚的「柔」有別。董其昌的「柔」和他的畫一樣，是沈睡中的美人，除了柔媚之外，實在是沒有強大的力量，亦不能勝剛強，更不能「馳騁天下之至堅」。

　　《莊子》所謂「淡」，「遊心於淡」（〈應帝王〉）的「淡」固然是自然無所飾，也就是他嚮往的樸。但凡屬創造出的樸，《老子》曰：「復歸於樸」，《莊子》曰：「既雕既鑿，復歸於樸」，皆是經過雕鑿而「復歸」之。《莊子・大宗師》云：「吾師乎，吾師乎？……覆載天地，刻雕眾形，而不為巧。」這皆不是遊戲式的，也不能「一超直入」，仍然需要一定的苦功。《莊子》還說：「純粹而不雜，靜一而不變，淡而無為，動而以天行。」所以莊子的淡也有純淨的意思：「明白入素，無為復樸。」則《老》《莊》所主張的淡和董其昌強調的「淡」及「畫欲暗不欲明」大部分不是一回事。董其昌固然讀莊、談莊，但因整個時代精神進入了萎靡狀態，他對莊的實際精神意

義之理解則不可能入骨，表現出來的精神也必流於膚表。

莊學在六朝最盛行，六朝人讀莊、談莊、學莊，以莊的精神投向自然，親近自然，未嘗失卻莊學的至大至剛之基底和內蘊。嵇康學莊，敢於「非湯武而薄周孔」，敢於嘲弄貴公子鍾會至遭殺身之禍而不惜。阮籍學莊，敢於裝醉而拒絕帝王的拉攏，敢於長嘆：「時無英雄，遂使豎子成名。」直至唐代的李白學莊，仍不失為豪邁氣概和傲岸作風，他的作品卻不曾有柔媚之氣。宋人學莊已滲進了淡淡的柔意，經元至明，完全變為柔弱軟媚。其實已失卻莊學的內核本質，這是時代精神使然。

時代精神影響文學藝術，文學藝術也反作用於時代精神。「柔」的藝術既為維持這個封建社會發揮作用，同時也催化這個社會的衰微和更加柔弱，直至滅亡。

「柔」的意識滲透於人的精神之中，使人和緩而軟弱，便於統治，而又不致暴發反抗。即在人群之中，「柔」的意識抑制了各種強烈的衝突，但易於產生虛偽和狡詐，易於使表面出現和悅，但更能使內裡增加複雜。人的智慧和精力往往不能正當地用在明處而過多地消耗在暗處。它對社會的破壞作用（雖然是潛在的）更在於使整個民族失去積極向上和剛猛自立的精神，失去了殘存的生氣。在「柔」和「暗」的意識中，封建社會的力量削弱了，民族精神消沈了，柔弱了，頹廢了，沒落了。士人們迷失了人生，迷失了社會，忘卻了民族，心目中不僅沒有了國家，實際上也沒有了自己。當明王朝出現危機時，士人們不是積極挽救，而是紛紛離去。當外族侵略者踐踏自己的國土時，不是積極反抗，而是率眾投降，換取高官厚祿。明王朝滅亡，清軍進關，漢奸是主要力量。當權的士人很少有參加抵抗的。清軍入關之後，當時的文壇領袖錢謙益，一代詞宗吳梅村，歷受明王朝大恩的宰輔之後王時敏等等，不但沒有率眾反抗，或一死以報國家，而都是迅速投降以換取安泰和順的生活環境。「柔」的文藝是「柔」的意識之形態，它潛移默化民族的精神，使柔弱萎靡的民族更加柔弱萎靡，直鬧到清王朝的「萬馬齊暗」狀態。以致在外強入侵和凌辱時，不僅不去還擊，而且一味妥協投降，簽訂屈辱的條約，直鬧到喪權失地，變為半殖民地，變為列強公開瓜分的「肥肉」。而整個民族卻仍不醒悟、仍不能同仇敵愾，萬眾一心，重鼓漢唐時代那種至大至剛的壯氣，奮起反擊，卻繼續在屈辱中苟且，此柔之悲也。

當然，民族意志的消沈，民族精神的柔弱，是由各方面因素造成的。各種意識形態不過是其中之一，而繪畫中柔的意識又不過是意識形態中的一部分。但它也起到了一部分削弱民族精神的作用。同時，這「一滴水」中也見到了民族精神的折射之光。當「東方雄獅」睡醒時，當無數知識分子開始覺悟而為國奔波時，時代所產

生的藝術再也不是董其昌及其門生們柔媚的「睡中美人」式，而是吳昌碩式的不可一世的氣概。這才是中華民族的本來精神。這才真正的反璞歸真。

以上所述重在「南北宗論」的破壞力的一面。但在特定時代，也有利益的一面。一個民族需要安定的時候，動蕩而有劍拔弩張氣的藝術易於培養躁動和急忿的情緒，猶如今日的西方社會之混亂急躁所產生「混亂急躁」的藝術，「混亂急躁」的藝術又加速社會的更加混亂急躁。因而，西方實際上應該有靜的藝術來消泯社會的混亂急躁情緒。「南宗」畫的柔而靜的意識就容易穩定人的情緒，加強社會的秩序。

又，董其昌提倡的「南宗」畫主要內容之一就是提倡業餘作畫、輕視專業作畫，這自有其積極意義和未來價值。據社會學家研究，全人類都進入高度文明時代，便沒有專業文學藝術家，人人皆是文學藝術家了。當然，這在現在還不能實現。但一個政府的官員如果能業餘畫些柔性的畫，便可以加強他的修養，增加他的和氣，去除暴氣。如果整個社會每人都能畫幾筆簡單的「南宗」式畫（精工的畫，非任何人皆能），培養和氣，增強人與人之間的柔潤性，對於加強人文建設和社會文明，將大有益處，乃是警察和監獄所無法替代的。

以下再談「南北宗論」在文化史上的影響。

影響之一是確立了以董、巨、「元四家」為系統的「南宗」畫的正宗地位。從元代開始，中國繪畫的主要力量在南方，而且主要隊伍是在野文人。董、巨的山水畫正是南方山水的特徵，遂定為正宗。當然，這也和董的地位及影響有關。文人們又樂於接受。董其昌「南北宗論」一出，群起響應，董其昌之後，山水畫家的主流基本上皆沿著董、巨、「元四家」的道路向前演變。

其二是李、劉、馬、夏一系被定為邪學，遭到徹底排斥。這一系在元初遭到趙孟頫的排斥，受到沈重打擊，有元一代，幾乎不敢在社會上露面，幾遭斷絕。明前期，由於政治等方面的因素，一度抬頭，不久又受到抑制，至董其昌時又再一次遭到滅頂之災，以後，便基本上絕跡了。不過，李、劉、馬、夏的影響卻不能完全消失。有見識的畫家仍然會適當地吸收其長處，例如「四王」中的王石谷。張木威說：「畫有南北宗，至石谷而合焉。」然而石谷採用的少許「北宗」畫法卻「南宗」化了。清初，「金陵八家」中多數畫家也吸收了「北宗」畫法的一點意思。所以，王原祁曾對廣陵（揚州）和白下（金陵）的畫風表示不滿而大罵不休。

其三，董其昌的同時和之後的畫論多以「南北宗」為據，或闡述「南北宗」，或發揮「南北宗」，或另加排定「南北宗」隊伍，把自己不喜歡的畫家加進「北宗」行列，把自己喜歡的畫家加入「南宗」行列，但李思訓、馬、夏、王維、董、巨、米、

元四家等基本畫家不變。或解釋「南北宗」，或以「南北宗」為理論根據發表自己的看法，這在當時汗牛充棟的理論著作中，大量的繪畫作品題識中觸目可見。連頗有見解的龔賢也在《畫訣》中說：「大斧劈是北派，戴文進、吳小仙、蔣三松多用之。吳人皆謂不入賞鑒。」影響太大了。

其四是因為董的「南北宗論」太盛行了，詩文、書法皆依例分為「南北宗」。這樣也好，便於後學者在精神上去把握。厲鶚是學者、詩文家，又是畫論家，他說：「嘗以詞譬之畫，畫家以南宗勝北宗。稼軒（辛棄疾）、後村（劉克莊）諸人，詞之北宗；清真（周邦彥）、白石（姜夔）諸人，詞之南宗也。」（《樊榭山房文集》卷四〈張今涪紅螺詞序〉）郭象升說：「散文家如韓退之（愈）、柳子厚（宗元）諸公，造詞健拔，其體如山，則北派也。歐陽永叔（修）、曾子固（鞏）、蘇子瞻諸公，行氣浩瀚，其體如水，則南派也。」（《文學研究法》）至於書法，南宋趙孟堅〈論書〉有云：「晉宋而下，分而南北，……北方多樸，有隸體，無晉之逸雅。」趙早於董，故和「南北宗論」無關。但清阮元著〈南北書派論〉則可能受董的影響，又出新意，他以「東晉、宋、齊、梁、陳為南派；趙、燕、齊、周、隋為北派。」這乃從南北地理而分。但他又說南北派之首都是鍾繇、衛瓘，「南派由鍾繇、衛瓘及王羲之、獻之、僧虔等，以至智永、虞世南；北派由鍾繇、衛瓘、索靖及崔悅、盧諶、……以至歐陽詢、褚遂良。」又說「南派長於啟牘，北派長於碑榜」。後來又有人說碑學為北派，帖學為南派。張祥河《關隴輿中偶憶編》中有：「嘗與錢梅溪論書，畫派分為南、北宗，書家亦分南、北。如顏、柳一派，類推至吾朝文敏（張照），是為北宗；褚、虞一派，類推至於香光（董其昌），是為南宗。」

乃至於連武術中皆分南、北宗派，比如拳術，柔性的太極拳為南派，剛猛的少林拳則為北派。又有「南拳北腿」之說，等等。

以上的南北分宗，就和禪家「南北宗」無直接關係了。可以明顯看出，不論詩、詞、文、書，皆以風格豪邁、奔放雄渾者為北宗，以婉約、清淡、輕秀者為南宗；以剛性為北宗，以柔性為南宗。這正是董其昌山水畫南北分宗的風格標準。禪家「南北宗」並不以剛柔分，宋時道家分「南北宗」，也不以剛、柔分。以剛柔分自董其昌始，後人皆沿而用之，可見其影響之大、之廣。實際上，詩、文、詞、賦、書法乃至拳術中確實存在有兩種不同的風格，不過也只能大概地區分，或在意中去領會。

董其昌的「南北宗論」不僅在國內風行，並風行於文學藝術各個領域❶，更風行於日本，數百年來，日本畫界受董的「南北宗論」影響至深，他們也崇南貶北，

❶　文學接受繪畫的影響，最大一次便是傳神論和氣韻論，其次便是「南北宗論」。

後來日本人乾脆把中國的主流繪畫統稱為南畫，自顧愷之至清，凡屬優秀繪畫，不論山水、花鳥、人物皆稱之曰：「南畫」。雖和董論相去甚遠，其說卻因於董其昌的「南北宗論」。

(七)結　語

「南北宗」畫皆以寫主觀情懷為主。或說院體畫是忠實於細節的描寫，是寫客觀形體為主，是青綠富豔的，皆是完全不合實際的。李唐、馬、夏的畫是大斧劈皴，是「水墨蒼勁」，他們作品中大部分山水皆和南方客觀山水不合。南方山水是近於董源畫中的山水那樣雲蒸霞蔚，嵐氣清潤，李、馬、夏等南宋院畫家們援筆揮寫時，借仗滿胸的怒氣、憤氣，完全把客觀山水置之思維之外，或摒棄於若明若暗之處，表現出來的是一種激蕩的猛氣和動感。「文人畫家」們表現出的是一種平和的雅氣和靜感。所以，兩宗畫皆是以流露主觀情緒為主的，然則，動和靜乃是二者區別的根源之地。

南宋院畫家們往往摒棄客觀山水，然而「胸有丘壑」必須是「澄懷」和具有《莊子》中所說的虛靜之胸懷。滿腔激憤是沒有丘壑的容地的，倒是文人畫家們心境悠閒，澄懷虛靜，胸有丘壑。他們寫的大部分是胸中的客觀山水，即主觀內容延伸而歸於客觀。黃公望寫《天池石壁》、《富春山居》，倪雲林寫太湖風光，皆是客觀山水，但乃是主觀中的客觀，此中正看出作者的情懷。所

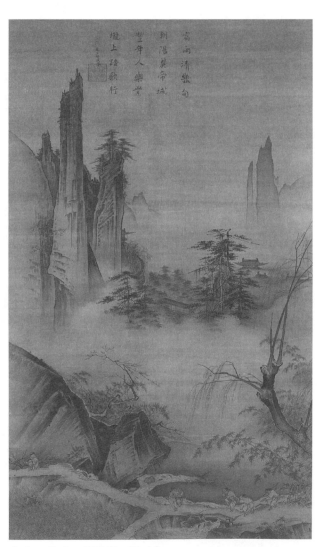

南宋・馬遠　踏歌圖（北宗）
（用剛硬線條、猛烈的大斧劈皴——北宗典型）

以，說院畫寫客觀，文人畫寫主觀乃是徹底的錯誤。

董其昌所提倡的是以靜氣寫出胸中丘壑，排斥的是躁動之氣。在躁動之氣中，容不下也存放不住客觀的山水。至於政治上的因素，反映他本人的情緒，但這些不是他排斥的主要目的。

實際上，「南北宗」畫各有優缺點，北宗畫剛猛有魄力，使人振奮。但缺點是，其一，不含蓄，外露而缺乏內蘊；其二，剛硬的線條缺乏彈性，不易變化，難以寫出其韻致；其三，缺乏遠的感覺，乏蒼莽之氣。這三條皆和中國傳統的審美觀相反，尤和《莊子》所主張的精神完全違背。所以，傳統的文人們便很難完全接受。此外，文人們對繪畫講究的師傳統、師造化、書法用筆，這三條，南宋的畫家們基本上皆未做到。所以，趙孟頫一提出排斥，便群起響應；董其昌一提出排斥，更是群起響應。最後搞到幾乎無人問津的地步。

「南宗」畫優點是重天趣，柔潤而有韻致，筆墨多變化而含蓄，內蘊豐富。優秀的「南宗」畫（如「元四家」畫）線條富彈性而有神韻，瀟灑而又風致。遠的感覺強烈，有蒼莽之氣。缺點是魄力不足，柔弱，缺乏莊嚴氣象；尤其是後學者，全無骨力，一片癱軟，以至邪、甜、俗、賴，公式化，境界平庸，最後萎靡乃至全無生氣。

董、巨、元四家一派的「兒孫」之盛，除了這一派所具有易於被文人接受的優

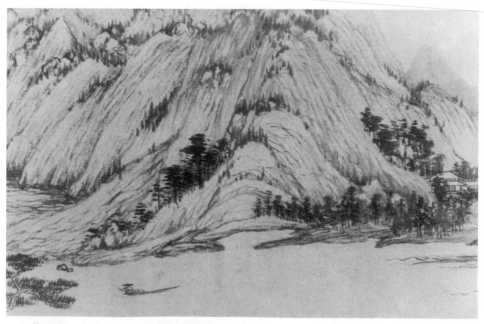

元·黃公望　富春山居（局部）（南宗）
（用曲軟的線條、柔和的披麻皴——南宗典型）

點之外，更重要的一個原因是：經濟重心在南方，畫家多出於南方，南方的山水用董、巨的畫法去表現，更為恰當。如上所述，文人畫固以寫情為主，但仍離不開客觀的山水。「馬、夏輩」的畫法很難和南方的客觀山水相結合。

「南北宗」畫的區分法倘能成立，也不過是畫史上兩種精神狀態的畫家之精神體現。它固然是一種存在，但不是一種自覺的結合。所以，畫史上從來不曾有過「南、北」相傳甚至是「嫡傳」、「兒孫」的問題。董其昌自己經過鑒賞後就說：「米家父子宗董、巨法……獨畫雲仍用李將軍勾筆。」「南宗」中最重要的一位畫家尚且用「北宗」的畫法，其餘可知耶。「元四家」中的吳鎮也說過：「南渡畫院中人固多，而惟李晞古為最，體格具備古人，若取荊、關，蓋可見矣。近來士人有院畫之議，豈足謂深知晞古者哉。」（《書畫匯考》）倪雲林曾跋夏圭《千岩競秀圖》，對李、馬、夏皆是稱讚的，認為「非庸工俗吏所能造也。」（見《清閟閣集》）文徵明〈題馬遠虛亭漁笛圖〉有云：「宋馬遠……作畫不尚纖穠嫵媚，惟以高古蒼勁為宗，……風致幽絕，景色蕭然，對之覺涼風颯颯，從澗谷中來也。……」而且董其昌自己也稱讚夏圭、李唐「……其意欲盡去模擬蹊逕，而若滅若沒，寓二米墨戲於筆端。」《畫旨》可見所謂「南北宗」本無陣線的區分，他們之間本來都是互相借鑒，互相讚慕的，董其昌也很清楚，只是他晚年偶有發現，一時興致，把畫史上的一壇畫家硬分為兩派，追隨者們又藉此論攻擊異己，由一沫鼓成大泡。後人被一些表象所惑，自願接受愚弄，把「南北宗」當成真實的畫史，爭論了幾百年，這真是「天堂笑聲」。我在這裡不得不給以戳破。

董其昌雖然這麼隨便一說，卻得到很多人的響應，也正說明它反映了當時一般士人的心理狀態。一般士人的心理狀態又正是民族精神的反映。所以，其影響就十分重大。而中國一般人的習性，總是喜歡由一位影響重大的人物出來一說，大家不動腦筋地跟著附和，於是以陰柔寂淡為特色的「南宗」畫便成為正宗，反之便遭受貶斥。它直接影響到民族精神的各個領域，這些在上面已述說。

但在當時及其後也有少數頭腦清醒的人對「南北宗論」不以為然。有人把「南宗」和「北宗」並提，同時推重。有人表示懷疑，有人提出反對意見。清王士禎評宋犖《論畫絕句》謂：

> 近世畫家，專尚南宗，而置華原、營丘、洪谷、河陽諸大家，是特樂其秀潤，憚其雄奇，余未敢以為定論也。不思史中遷、固，文中韓、柳，詩中甫、愈，近日之空同，大復皆北宗乎？

李修易在《小蓬萊閣畫鑒》中提到：

> 近世論畫，必嚴宗派，如黃、王、倪、吳知為南宗，而於奇峰絕壁即定於北宗，
> 且若斥為異端，不知南北宗由唐而分，亦由宋而合。如營丘、河陽諸公，豈可
> 以南北宗限之。吾輩讀書弄翰，不過抒寫性靈，何暇計及為某家皴某家點哉。

又說：

> 或問均是筆墨，而士人作畫，必推尊南宗，何也；余曰：「北宗一舉手即有法
> 律，稍覺疏忽，不免遺譏。故重南宗者，非輕北宗也，正畏其難耳。」

錢詠《履園畫學》中還說：「畫家有南北宗之分，工南派者，每輕北宗，工北派
者，亦笑南宗，余以為皆非也。」戴熙《習苦齋畫絮》更云：「士大夫恥言北宗，馬、
夏諸公不振久矣。余嘗欲振北宗，惜力不逮也。有志者不當以寫意了事，刮垢磨光，
存乎其人。」

葉德輝則指出：

> 思翁推重南宗，由其天資高妙，不耐為北宗刻苦細致之筆耳。其實北宗重規
> 疊矩，人物衣冠可考古制，樓臺界線必準折算，乃至動植飛潛之物亦必象形
> 惟肖，極體物之能事，是固非南宗諸家僅以雲山為供養也。《觀畫百詠》卷一）

他又寫了一首詩云：

> 畫禪筆下有禪機，南北分宗各是非。
> 三百年來輕浙派，無人能解石門圍。

「石門」即「石門山人」，是明代畫家宋旭的號。宋旭是浙江人，晚居松江，其
畫對松江派影響頗大，他實為松江派的奠基人。松江派是道地的「南宗」派大本營。
而宋旭卻因為是浙江人仍被劃為浙派。而浙派又屬「北宗」，這真是「無人能解」了
——

頭腦最清醒最有膽量的是石濤，他反覆發表論說，完全置「南北宗」於不屑，

並說：「畫有南北宗，……今問南北宗，我宗耶？宗我耶？一時捧腹曰：我自用我法。」
他大倡：「筆墨當隨時代」、「法自我立」，大笑「荊、關耶、董、巨耶、倪、黃耶、
沈、文耶，誰與安名？余嘗見諸名家，動輒仿某家，法某派。書與畫天生自有一人
職掌一人之事，必欲實求其人，令我從何處說起？」對董其昌一伙進行無情的嘲笑。
石濤的思想中很多內容具有近代意義，它超越當時的時代思潮，所以，他的畫和理
論在當時沒有發生過巨大的作用，而在近代卻產生了巨大影響。

當時的時代思潮正和董其昌的理論合拍，所以，還是董其昌的影響大些。明末
至清代畫壇也以董為「正宗」，享有盛譽，而石濤卻窮困揚州。

董其昌在心氣和平時，認真地談創作和研究心得，還有很多可親的言論。例如：

畫與字各有門庭，字可生，畫不可不熟，字須熟後生，畫須熟外熟。

畫家以古人為師，已自上乘。進此當以天地為師。每朝起看雲氣變幻，絕近
畫中山，山行時，見奇樹，須四面取之，樹有左看不入畫，而右看入畫者，
前後亦爾。看得熟，自然傳神。傳神者，必以形，形與心手相湊而相忘，神
之所托也。……

朝起看雲氣變幻，可收入筆端，吾嘗行洞庭湖，推蓬曠望，儼然米家墨戲，
……故唐世畫馬入神者，曰：天閑十萬匹，皆畫譜也。

古人云，有筆有墨，筆墨二字，人多不識。畫豈有無筆墨者，但有輪廓而無
皴法，即謂之無筆，有皴法而不分輕重向背明晦，即謂之無墨。古人云，石
分三面，此語是筆亦是墨，可參之。

張擇端《清明上河圖》，皆南宋時追摹汴京景物，有「西方美人」之思。

以徑之奇怪論，則畫不如山水，以筆墨之精妙論，則山水決不如畫。

東坡有詩曰：論畫以形似，見與兒童鄰；作詩必此詩，定非知詩人。余曰：
此元畫也。晁以道詩云：畫寫物外形，要物形不改，詩傳畫外意，貴有畫中
態。余曰：此宋畫也。

不行萬里路，不讀萬卷書，欲作畫祖，其可得乎？

此外，還有前面提到過的：

士大夫當窮工極研，師友造化，能為摩詰，而後為王洽之潑墨，能為營丘，而後為二米之雲山。

詩文書畫，少而工，老而淡，淡勝工，不工亦何能淡？

他更說出：「甚矣，纓冠（權勢之心）為墨池一蠹也，知此可知書道無論心正，亦須神曠耳。」

可見他對藝術和藝術史的精神都頗有深刻的見地，有些見解也不無正確。因而，他在畫史上的重大影響和較高地位也決非無故獲致。

前面說過，明中期之後，心禪之學日熾，無所適從、動輒得咎的士人們唯以「禪悅」為事，談禪形成一種新的清談。口頭禪更比宋人深入。處於萎靡心態中的明代士人唯以禪悅為寄託，所以以禪論畫之說一起，士人們便樂於接受，也易於接受。於是「南北宗論」遂風行一世，成為當時及其後最有影響的學說。它對以前的把握，對當時的影響，對以後的左右，都產生了巨大的作用。

清代 畫論

于當遵惠其割愛也

不好欲請去酒而加

眼自有月致酒來易

身者方可与之此冊以

有能月致米三石酒一石

亮賈耘老畫古木怪石

得意之作昔東坡先

者深得宋元三昧為

王廣州畫以贈老友

一 反法、守法和法我
——清代畫論的特點

如前所述，明代的政治（明初對士人的嚴密控制和殘殺，包括文字獄等）以及殘酷的黨派鬥爭，使一部分士人無所適從，動輒得咎，更談不上幹什麼大事業。當外在的希望和理想實在得不到或不能滿足時，人們便會轉向內心的調節，以期達到自我滿足，不求諸現實和社會，而求諸自己的心。於是心禪之學興起，倡言發明本心，追求空靈、虛無等等，空言而不務實。心禪之學又導致了士人們進一步的柔弱和萎靡，從而也導致了畫風的柔弱萎靡。董其昌的「南北宗論」就是在這種風氣下出現的，從而又加重了這種風氣，同時也加重了社會的柔弱萎靡。所以，當李自成率領一批飢民向北京進攻時，竟無人能擋。崇禎帝在「諸臣誤朕，朕死無面目見祖宗」的哀嘆中自殺身亡。這時候，柔弱的士人們仍然無動於衷。當滿清入關後，眼看具有悠久文化歷史的漢人將淪為異族統治時，部分士人們才開始震驚，於是有人奮起反抗、有人大罵君主制度、有人抨擊理學殺人，於是乎，明清之際（清軍入關，明代在南京、廣西、福建等地仍有政權存在）出現了一個「天崩地解」的時代，思想界異常活躍，文學、藝術、哲學都出現了前所未有的狀態。有的激進、有的冷峻、有的避世、有的仍然保守，繪畫也出現了幾種狀態。

其一是以弘仁、戴本孝、龔賢、石谿等為代表的遺民派，其畫論都反「法」重「道」；其二是以石濤、梅清為代表的法我派，其畫論都反法而強調自我，力倡「法自我立」；其三是以「四王」為首的仿古守法派，其畫論都強調必須守法、仿古。三派畫風，尤其是理論主張鮮明而各不相同。

二 反「法」重「道」
——遺民派論畫

遺民派畫家大多參加過反清復明的行動，失敗後，或逃於禪、或入於道，或慷慨悲歌、或怨天尤人，或負薪窮谷、或傭書村塾，終生處於市井山林，賣文為活，作畫求生。但他們都拒絕和清王朝合作，甚至不承認清王朝。他們在畫上只題天干地支，決不題清王朝的年號。因為不承認清王朝，對清王朝的一切王法也都不承認，繼而反「法」，因為對「法」反感，連繪畫中的「法」也在必反之列，遺民派畫家反法、反畫法，一直反對到南齊謝赫的「六法」，這是前所未有的。謝赫的繪畫「六法論」是繼顧愷之的「傳神論」以及宗炳、王微的畫論之後，又一重要畫論，宗炳的畫論談「道」和「理」。「道」是宇宙間萬事萬物的總規律，「理」是宇宙間具體事物的具體規律。以道統理，因理見道。因而，宗炳的畫論談的是大而根本的東西，他說：「山水以形媚道」、「聖人以神法道」、「賢者澄懷味象」、「澄懷觀道」。王微接著談「情」和「致」。繪畫本來應該重「道」和「理」。其次注意「情」和「致」，至於「法」是無所謂的。當然，為了表現出「道」、「理」、「情」、「致」，也必須有點「法」，所以謝赫繼宗、王之後開始認真陳述「六法論」，但謝赫之後，畫人們卻津津樂道於「六法」，歷代論述不休，「六法」遂成為中國畫的代名詞。宋人更說「六法精義，萬古不移」。但遺民派畫家出於反清情緒，視「六法」為無用，主張拋棄「六法」，而直入宗炳的「澄懷觀道」和「以形媚道」之堂奧。「觀道」、「媚道」，當然是觀祖先之道，傳統之道，希望人們澄清懷抱、修煉人格，排除外權和物欲的干擾，以品味漢文化的傳統和祖先的蔭德，以達到孤立和反對清王朝的目的。

最典型的是遺民派畫家戴本孝，戴的遠祖嘗隨明太祖征於和州有功，賜其田宅，因立籍和州（今安徽和縣）。明亡時，本孝和其父組織義軍與清兵血戰，受傷失敗後，其父削髮為僧，不久即絕食而死，本孝繼承父志，終生反清，他在一幅畫上題：

> 欲將形媚道，秋是夕陽佳。
> 「六法」無多得，澄懷豈有涯。

這裡對「六法」的輕蔑是顯而易見的，同時他力主「澄懷」、「媚道」。「澄懷」就要注重節操，不能投敵求榮。「媚道」就要堅持漢人和大明王朝遺臣的令節。他還在另一幅《山水軸》上題道：

> 宗少文論畫云，山川以形媚道，乃知畫理精微，自有真賞，……觸景見心，
> 仁智所樂，不離動靜。苟非澄懷，烏足語此。

這裡每一句話都在回味宗炳的「道」和「理」的理論，只談「畫理」而不談畫法，更與「六法」無涉了。

戴本孝還在他的《象外意中圖》卷的跋文中更有系統的論述：

> 六法師古人，古人師造化，造化在乎手，筆墨無不有……取意於言象之外，
> 今人有勝於古人，蓋天地運會，與人心神智相漸，通變無窮，君子於此觀道
> 矣。余畫初下筆，絕不敢先有成見，一任其所至以為起止。屈子遠遊，所謂
> 「一氣孔神，無為之先」，寧不足與造化相表裡耶……

他把「觀道」作為目的，把造化看成根本，只要造化在手，「筆墨無不有」。古人都師造化，而「六法」又師古人，且「今人有勝於古人」，可見「六法」是不足為訓的。他引用了屈原「一氣孔神，無為之先」的話，更與宗炳「澄懷觀道」義同。

戴本孝在題跋中還多次提到：「澄懷以觀道」、「以形媚道」等等。他對「六法」的非議更多，在他的《華山圖》上自書：「非世間六法所可方物者。」在西元 1688 年款的《山水軸》上又自寫：「余家山居，常數為之圖，多在六法之外。」又有「積習難除，近於六法」、「惟天都蓮花有此風致，非世間六法可繩也」、「讀萬卷書、行萬里路，古人六法少知津」等等，都說明他對「六法」是不滿的。

另一位遺民著名學者詩人兼畫家方以智，反清失敗後也出家為僧，法名大智，字無可，號弘智、藥地和尚、浮山愚者，對「六法」也不以為然，《讀畫錄》卷三「張爾唯」條引云：

> 無可題：雖畫有六法，而寫意本無一法，妙處無他，不落有無而已。世之目
> 匠筆者，以其為法所礙……

「寫意本無一法」，之所以為「匠筆」，又是因其為「法所礙」，可見其對「法」的反感。

　　在金陵的大畫家龔賢也是一位明遺民，反清失敗後，曾周遊四海，其詩云：「短衣曾去國，白首尚飄蓬。不讀荊軻傳，羞為一劍雄。」看來他還希望像荊軻刺秦王那樣去報復清王朝，他的畫論也和其他遺民畫家一樣，反「法」重「道」和「理」。他說：

　　　　畫有「六法」，此南齊謝赫之言。自余論之，有「四要」而無「六法」耳。

　　他已經不承認畫有「六法」了。他又重立「四要」，「一曰筆、二曰墨、三曰丘壑、四曰氣韻。筆法宜老、墨氣宜潤、丘壑宜穩，三者得而氣韻在其中矣。」實際上，龔賢的「四要」影響遠不如謝赫的「六法」，但以此來反「法」耳。龔賢也和其他遺民畫家一樣，對宗炳的理論十分推崇，他多次提到宗炳的「臥遊之興」，又云：「如宗少文帳圖繪於四壁，撫琴動操，則眾山皆響。」他也重「道」和「理」，他說：

清・龔賢　畫論及山水冊之一

清・龔賢　畫論及山水冊之二

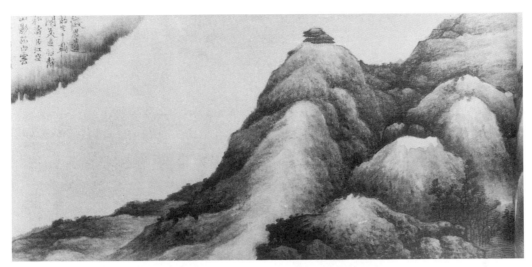

清・龔賢　攝山棲霞

「士生天地間，學道為上，養氣讀書次之，即遊名山川。」「丘壑屋宇舟船梯磴蹊徑，要不背理……雖曰幻境，然自有道觀之，同一實境也。」他還說：「心窮萬物之原，目盡山川之勢」，等等，皆和宗炳的畫論一脈相承。

遺民畫家漸江在明亡後，與清兵多次血戰，失敗後出家為僧，法名弘仁，其畫冷逸穩靜，在當時享有崇高的聲譽，「江南人家以有無定雅俗」（收藏其畫則雅，無其畫則俗），其重如元代倪雲林，漸江為「新安四大家」之首，又是「四僧」之首。他沒有專門的理論專著，但在他的詩文中、畫跋中，多次提到宗炳，其詩文畫跋內容多顯示出宗炳繪畫思想的基本理念。他在五明寺居住時，更把自己的畫齋取名叫「澄懷觀」，宿處叫「澄懷軒」，其友許楚為他寫的〈十供文〉中有云：「少文（宗炳）遊足，振錫言歸，滅影林皋，證尋初地」，「呼雲共賞，澄懷逸峪」，「望衡九面，蘊嶺埼，是供師酣眾響之觀，可以因形媚道」，皆深知漸江同於宗炳也。

漸江題畫詩還有：

坐破苔衣第幾重，夢中三十六芙蓉。
傾來墨沈堪持贈，恍惚難名是某峰。

黃海靈奇縱意探，歸來籬落菊毵毵。
谿亭日日對林壑，啜茗濡毫一懶憨。

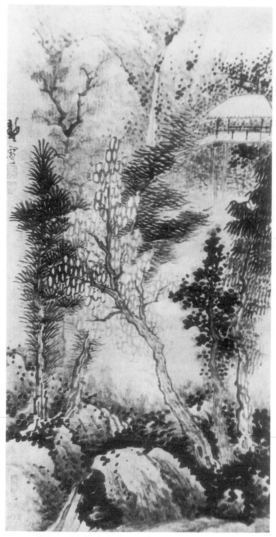

清·龔賢　雲壑橋亭

　　反覆說明他的畫出自大自然中真實的山水,「三十六芙蓉」、「黃海」都是黃山的別稱。這就和當時的正宗派(仿古派)論畫動筆必依古法,必仿古畫針鋒相對。

　　遺民蕭雲從是姑熟畫派領袖,他在畫跋中也喜用「澄懷」一詞(見 1663 年款《山水圖》,現藏瑞士凡諾迪氏家)。蕭雲從臨死時「執諸同志手,曰:『道在六經,行本五倫,無事外求之,仍衍其旨。』賦詩畢,瞑去。」重「道」,是遺民派畫家的共同之旨。

　　在南京和石谿並稱為「二谿」的畫家程正揆(號青谿)後來遭受到清王朝的打擊,開始隱居,好和遺民交往,後期具有反清思想,他畫了五百餘幅山水,皆取名

《臥遊圖》，以其一、其二、其三……區別之，在其七圖跋語中說：「居長安者有三苦，無山水可玩……予因欲作《江山臥遊圖》百卷布施行世，以救馬上諸君之苦。」這也和宗炳因年老不能去遊山而藉觀畫臥遊的思想完全一致。

遺民畫家八大山人和宗炳的藝術思想也十分接近，日本住友寬一藏的八大山人《安晚冊》上，八大山人寫：「少文凡所遊履，圖之於室，此志也。」可見也對宗炳十分服膺。

遺民傅山是一位大思想家大學者兼書畫家，他在他的《霜紅龕集》中所闡述的繪畫思想也和宗炳的理論完全相契。他還在畫上題道（見《霜紅龕集》卷六）：

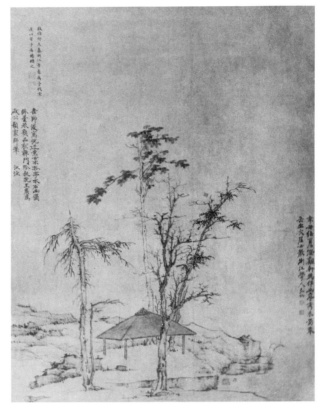

清·弘仁　幽亭秀木

　　問此畫法古誰有，投筆大笑老眼瞠。
　　法無法也畫亦爾，了去如幻何虧成。

「法無法也」語出禪學《傳燈錄》的釋迦牟尼佛章：「法本法無法」，《金剛經》中有「法尚應捨，何況非法」。佛家所說的「法」有二義，一指法則的法，二指所有存在和非存在的東西。傅山用「如幻」一詞表示所有法皆是空的，畫法也和佛法一樣，本來「無法」，如果再死守後來的「法」，那就十分可笑了。傅山是反清情緒最激烈的遺民之一，他對「法」的輕蔑是否和他的情緒有關，還可以再繼續深入研究。總之，反法是遺民派的共同宗旨。

對「法」的嘲諷，最賣力者莫過於佛門弟子石濤了，但石濤反「法」和遺民派反「法」不同，其意在突出自我。

三 「法自我立」

——法我派論畫

「法我派」應和遺民派同根，只是他們沒有堅持反清立場，而且企圖投入清人的懷抱，石濤和八大山人同是朱明王朝宗室，他本應和八大山人一樣隱居終生，拒絕和清人合作，而且他已出家為僧，但他不但沒有保持明宗室的氣節（此以舊道德論之，若以新道德論之，也大可不必），也沒有堅持僧人的本分，他兩次接駕，口呼萬歲，並為清王朝寫頌歌，為清宗室效勞，都是企圖混入上層。梅清雖對清人入侵表示反對，但沒有反清行動；他既為明朝「諸生」，又為清朝「舉人」，具有強烈的進取心。後來又去京參加考試，企圖加入清統治者的行列。遺民派畫家隱居終生，不求聞達。「法我派」畫家不甘寂寞，他們要出人頭地，要在社會上樹立突出的自我形象。要出人頭地，就不能甘守舊法，石濤就說：

清・梅清　黃山松谷

清・梅翀　黃山圖冊

> 古人未立法之先，不知古人法何法？古人既立法之後，便不容今人出古法。
> 千百年來，遂使今之人不能一出頭地也。師古人之跡而不師古人之心，宜其
> 不能一出頭地也。

要樹立突出形象，就要強調自我。他反覆強調「法乃自我立」、「我自用我法」。梅清從不論遵守某派某法，他在題畫中云：「余遊黃山後，凡有筆墨大半皆黃山矣。」他常用的三方圖章：一曰「我法」。二曰「古人在我」。三曰「不薄今人愛古人」。可見他對「我法」「我」的強調。這方面，他給予石濤以重大的影響。

　　梅清以畫為主，理論不多，從他的「我法」圖章中可以知道他是十分突出「自我」的。石濤則又畫又論，在汗牛充棟的清代論畫著作中，石濤的《畫語錄》是最值得細讀的著作之一。

　　《畫語錄》共十八章，談十八個問題。其中心思想並不是一個，因之，凡是用一兩句話概括其內容者，皆不可輕信，但反「法」和突出「自我」思想卻貫串全書每一章中。全書又可分為幾個部分，第一章至第四章是總論，第一章又是全書和石濤所有繪畫思想的基礎；第五章至第十四章則是分別具體論述繪畫創作中的一些問題，也是前四章的具體落實。前四章是「道」，後十章是「理」，最後四章是畫外之

話，卻是繪畫成功的至深之理，是「功夫在詩外」的更重要功夫。

第一章是「一畫章」。論述了本來無法，法自我立。第一句便說：

> 太古無法，太樸不散，太樸一散而法立矣。法於何立？立於一畫。一畫者，
> 眾有之本，萬象之根。見用於神，藏用於人，而世人不知，所以一畫之法，
> 乃自我立。立一畫之法者，蓋以無法生有法，以有法貫眾法也。

在明末清初一片「法古」聲中，動輒便是某畫法某法，某樹某石法某法，石濤
指出，「太古無法」，他輕蔑一切成法，但卻主張「我法」，你畫了一畫，便有了法，
所以，「法，乃自我立」。後來他還說過：「今問南北宗，我宗耶？宗我耶？一時捧腹
曰：我自用我法。」因此我法很重要，一畫既出，法即有了，「萬象」即有了。這裡
既否認了前人規定的法，又突出了自我作用。

石濤接著又說：「夫畫者，從於心者也。」畫是精神產品，當然「從於心」；如
果從於物形，便成了地形圖或標本了；如果從於古人之法或作品，便成了複印機了。
然畫家心中的藝術形象不能在畫中「深入其理、曲盡其態」地表現出來，就是未得
一畫之宏規。石濤認為「此一畫收盡鴻濛之外，即億萬萬筆墨，未有不始於此而終
於此。」「人能以一畫具體而微，意明筆透……用無不神而法無不貫也，理無不入而
態無不盡也。」這和仿古派們反覆強調的「某家皴、某家點、某家法」、「與古人同
鼻孔出氣」以及「以元人筆墨，運宋人丘壑，而澤以唐人氣韻，乃為大成」的論調
完全不同。他強調的是自己的心，自我立的「一畫」之法，無所謂古人的法。如果
說有法，這就是法。「無法之法，是為至法。」石濤的「一畫」論貫串他的全部繪畫
思想，是全書的總綱，所以他在這一章最後說「吾道一以貫之」。

第二章是「了法章」。即要明瞭畫之法。「若人之役法於蒙，雖攘先天後天之法，
終不得其理之所存。」（不可受法役使）所以，他認為「有是法不能了者，反為法障
（束縛）之也。古今法障不了，由一畫之理不明。一畫明，則障不在目而畫可從心。
畫從心而障自遠矣」。他還說：「法無障，障無法，法自畫生，障自畫退。」即是說
畫法不會束縛人，束縛人即不是法。「法自畫生」，這和仿古派的「法自古人法中來」
之論完全不同。後者是根據「規矩」畫「方圓」，前者是「乾旋坤轉之義」的自然法
則。他還認為畫中「墨受於天，濃淡枯潤隨之，筆操於人，勾皴烘染隨之」。也和仿
古派的畫某處山用某人筆，畫某處樹用某人墨之論不同。董其昌提出：「豈有捨古法
而獨創者乎？」石濤就是要捨古法而獨創，而突出自我，這是石濤的理論中心，也

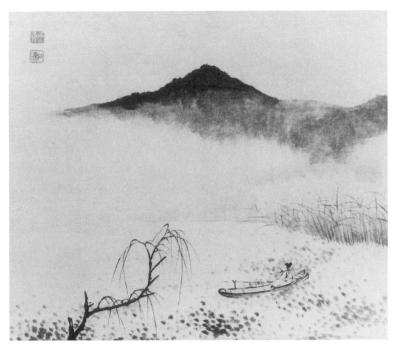

清・石濤　山水圖

是他繪畫成功的根本。

　　石濤《畫語錄》的第三章是「變化章」，講的是學古而要善於變化、「借古以開今」，批判那些「泥古不化者」、「知有古而不知有我者」。他提出：古人、今人、某家法，筆墨、山川、造物皆要為我服務。並認為「古者，識之具也」，要「具古以化」。但是當時「具古以化」的人還沒有，可見擬古風氣之盛。而且擬古者「動則曰：某家皴點，可以立腳，非似某家山水，不能久傳」等等，石濤認為這是「我為某家役，非某家為我用也。縱逼似某家，亦食某家殘羹耳，於我何有哉。」他提出「至人無法，非無法也，無法而法，乃為至法」的著名論點。而且又一次強調繪畫是「借筆墨以寫天地萬物而陶泳乎我也。」因為「我之為我，自有我在。古之鬚眉，不能生在我之面目，古之肺腑，不能安入我之腹腸。我自發我之肺腑，揭我之鬚眉。縱有時觸著某家，是某家就我也，非我故為某家也。天然授之也。我於古何師而不化之有。」

　　石濤談「變化」，仍處處突出自我。反對泥古不化。

　　第四章是「尊受章」。談認識來源於對外界事物的直接感受，而非得之於古人或其他各類筆墨紙絹之記載。「受與識，先受而後識也。」畫家要尊重自己的直接感受，不必全尊古人畫中之「識」。「識然後受，非受也。」石濤強調自我的作用，「貴乎人能尊，得其受而不尊，自棄也。」但識和受也有互相為用的一面，「借其識而發其所

受，知其受而發其所識。」所以，可以借鑒古人，但不可拘泥於古人，若「得其畫而不化，自縛也。」石濤又一次提到「一畫」，「夫一畫含萬物於中，畫受墨，墨受筆，筆受腕，腕受心，如天之造生，地之造成，此其所以受也。」最後，石濤提到《易》曰：「天行健，君子以自強不息」，用以勉勵自己和畫家，也是強調自我，認為「此乃所以尊受之也。」

第五章是「筆墨章」。是談筆墨的修養和技巧的。石濤認為山水畫家「有有筆有墨者，亦有有筆無墨者，亦有有墨無筆者」。但這不是山川有如此缺陷，「非山川之限於一偏，而人之賦受不齊也」。他提出：

> 墨非蒙養不靈，筆非生活（技巧）不神。能受蒙養之靈而不解生活之神，是有墨無筆也。能受生活之神而不變蒙養之靈，是有筆無墨也。

這是他創作實踐的重要體驗，十分有道理，「蒙養」一詞出於《易·蒙》：「蒙以養正，聖功也。」疏曰：「能以蒙昧隱默自養正道，乃成至聖之功。」作山水畫，當以筆取氣得其陽剛之美，以墨取韻得其陰柔之美。所以墨妙空靈內蘊，須有蒙養之功，無蒙養之功者，用墨是不耐看的；筆精入神，就要技巧，兩者缺一則筆墨不周。用筆之技巧不是來自古人，而應來自「山川萬物之具體」。山川萬物「有反有正、有偏有側、有聚有散、有近有遠、有內有外、有虛有實、有斷有連、有層次、有剝落、有豐致、有縹緲」。這就是用筆技巧之大端（用墨同之）。「山川萬物之薦靈於人，因人操此蒙養生活之權」，故其筆下能「一一盡其靈而足其神」。仍然是突出自我之作用。

第六章是「運腕章」。用筆的技巧和運腕關係最為重大，不懂得運腕，用筆的技巧永遠不能提高，所以談筆墨「必先從運腕入手也」。石濤根據自己長期作畫的經驗總結：

> 腕若虛靈則畫能折變，筆如截揭則形不癡蒙。腕受實則沈著透徹，腕受虛則飛舞悠揚；腕受正則中直藏鋒，腕受仄則欹斜盡致；腕受疾則操縱得勢，腕受遲則拱揖有情；腕受化則渾合自然，腕受變則陸離譎怪；腕受奇則神工鬼斧，腕受神則川岳薦靈。

用腕之不同，畫上出現的效果則不同，當然，腕又受心的役使，這，石濤在第一章就說過。

第七章是「絪縕章」。「筆與墨會，是為絪縕。」絪縕本指天地間陰陽二氣相互作用而產生的渾化狀態。畫中絪縕是通過「筆與墨會」而表現出大自然的絪縕氣象，「絪縕不分，是為混沌」，和董其昌說的「蒼莽氣」差不多。石濤認為「化一而成絪縕，天下之能事畢矣」。「絪縕」效果，就是要筆墨渾然一氣，「不可雕鑿，不可極腐，不可沈泥，不可牽連，不可脫節，不可無理。在於墨海中立定精神，筆鋒下決

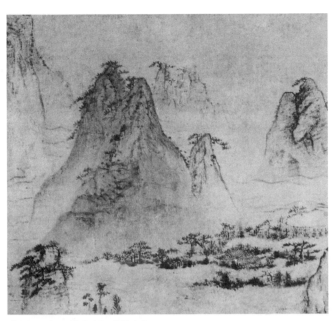

清・石濤　黃山圖（局部）

出生活。」他尤其強調要運筆墨，而不要為筆墨所運，「縱使筆不筆、墨不墨、畫不畫，自有我在」。談絪縕仍然突出自我。

第八章是「山川章」。石濤別出心裁地分析山川形勢和繪畫筆墨之間的關係：「得乾坤之理者山川之質也，得筆墨之法者山川之飾也。」「畫之理，筆之法，不過天地之質與飾也。」真實山水所有的，皆畫中山水所需，山川形勢氣象萬千，若能「以一畫測之，即可參天地之化育也」。他又認為天地有權衡，可變山川精靈氣脈。「我有是一畫，能貫山川之形神。」石濤特別提出，畫山川，必須熟悉山川，達到「山川與予神遇而跡化」的境地，即《莊子》的「物化」境地。畫山水猶如「山川使予代山川而言，山川脫胎於予也，予脫胎於山川也」。因而他畫山水不必從某家法、某家皴中找根據，他認真告訴世人「搜盡奇峰打草稿」。

第九章「皴法章」。皴法是開山川之面的，因之「必因峰之體異，峰之面生，峰與皴合，皴自峰生」。但在「運墨操筆之時，又何待有峰皴之見，一面落紙，眾畫隨之，一理才具，眾理附之」。「因受一畫之理」而終歸於「得蒙養之靈」。即能「應諸萬方」，而「毫無悖謬」。

第十章是「境界章」。談的是選景構圖的幾種方法和幾種弊病，反對程式化，但要求「先要貫通一氣，不可拘泥」。

第十一章是「蹊徑章」。談的是山水章法的六種方法，即對景不對山、對山不對

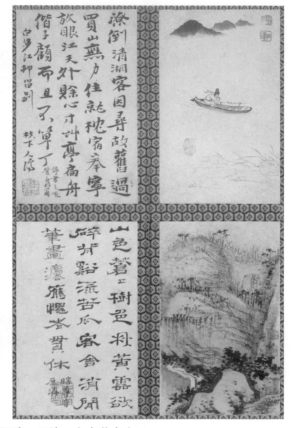

清·石濤　山水花卉之一　　　　　　　　　　清·石濤　山水花卉之二

景、倒景、借景、截斷、險峻。皆其經驗之談，石濤的畫於截斷、險峻二法最為出色，此六種法，對畫家頗有啟示。

　　第十二章「林木章」。談畫林木之法，「反正陰陽，各自面目，參差高下，生動有致」，以及「運腕運筆」的方法等。

　　第十三章「海濤章」。談山和海有相似之處，「山有層巒疊嶂……猶如海之洪流。」「山之自居於海」，「海之自居於山」，「海潮如峰，海汐如嶺」。石濤認為「山即海也，海即山也」。畫家觀景要善於聯想，他這樣觀察景致，很有意義。「山海而知我受也，皆在人一筆一墨之風流也。」仍要突出自我。

　　第十四章「四時章」。談「四時之景，風味不同」，又云：「畫即詩中意，詩非畫裡禪乎？」詩畫禪本相通。

　　第十五章「遠塵章」。談的也是一個至深的道理。畫家不能為物欲和塵世所蒙擾，否則將損害他的藝術。因為「畫貴乎思，思其一則心有所著而快。所以畫則精微之，人不可測矣。」「遠塵」即遠離塵俗，畫家人遠塵，畫才能遠塵，否則「勞心於刻畫

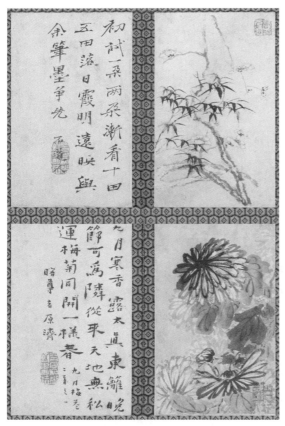

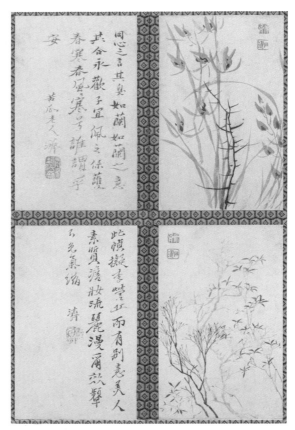

清‧石濤　山水花卉之二　　　　清‧石濤　山水花卉之四

而自毀，蔽塵於筆墨而自拘」。

　　第十六章是「脫俗章」。和「遠塵」的意思基本一致。石濤認為畫家要「心淡若無者」，才能「愚去智生，俗除清至」，人俗則畫俗，人脫俗則畫清。這一問題在畫史上是無人懷疑的。

　　第十七章「兼字章」。談書畫相通，「字與畫者，其具兩端，其功一體。一畫者，字畫生有之根本也，字畫者，一畫後天之經權也。能知經權而忘一畫之本者，是由子孫而失其宗支也」。但「古今書畫，本之於天而全之人也」。自我的作用還是很重要的。

　　第十八章「資任章」。「資任」就是「資用」或「資憑」的意思。「以墨運觀之，則受蒙養之任；以筆操觀之，則受生活之任……」。他認為山和水都具有人性道德的一面，對培養人的精神氣質都有資任的作用。「山之蒙養也以仁，……山之拱揖也以禮，……山之虛靈也以智。」「夫水，汪洋廣澤也以德，卑下循禮也以義，潮汐不息也以道，決行激躍也以勇……折旋朝東也以志。」也就是宗炳說的「含道暎物」，「山

水以形媚道」，人從山水中可得到啟發和鼓舞，「是以仁者不遷於仁而樂山也」。「知（智）者……聽於源泉而樂水也」。但作畫時，卻「不任於山，不任於水，不任於筆墨，不任於古今，不任於聖人」。而只靠這些資養自己，充拓豐富自己的精神，「此任者，誠蒙養生活之理」。

石濤是個天才畫家，也是個天才理論家，他的理論中雖也受了儒、道、佛的影響，但他不肯用套語，更不肯用畫史和當時流行的語言，言必己出，意義新穎，且給人重大的啟發。

石濤之前，畫壇正統派皆以臨摹古人畫為歸，為法所障，皆知有古而不知有我。遺民派的畫家反法，大談道和理，把反清的情緒帶到繪畫主張中去，石濤從繪畫的本質出發，也反法，但他反對的是古人的成法，實是反對重複古人，力主突出自我，強調尊重自己對大自然的直接感受，具有可貴的反潮流精神，給後世創新的畫家以極大的影響和鼓舞。但他過於蔑視古法，也給後世不願下苦功而胡塗亂抹的畫人以口實。他曾在題畫中說：「萬點惡墨，惱殺米癲，幾絲柔痕，笑倒北苑……」「畫有南北宗，書有二王法，張融有言：『不恨臣無二王法，恨二王無臣法』，「今問南北宗，我宗耶？宗我耶？一時捧腹曰：我自用我法。」石濤自己的極少數作品過於零亂草率，也和他過於自信，信手塗抹有關。但總的來說，石濤畫論的積極影響是巨大的，在清代系統的畫論著作中，石濤《畫語錄》是最有價值、最值得閱讀的一本，其中心思想是突出「自我」，但其豐富的內容，卻不是幾句話可以概括得了的。

四 反法、重意、攝情、靜、淨
——惲南田論畫

惲南田 (1633~1690A.D.)，原名格，字壽平，後以字行。號南田，還有號東園生、
甌香散人、白雲外史等，江蘇常州武進人。明清之際，南田隨父抗清，到了浙東，
又到了福建，其時年僅十五歲的南田在抗戰中奔波偵察聯絡，並參與廝殺，後來抗
戰還是失敗了。其兄戰死，其父失敗後出家為僧。南田被俘做了囚徒。在俘虜營裡，
因一位青樓女子的幫助，又因南田善畫以及長得豐神秀朗，做了敵軍統帥陳錦妻的
義子。陳錦被家丁刺死後，陳妻帶領南田至杭州靈隱寺為陳錦超度亡靈，然後去京
襲承爵位，在靈隱寺中，南田巧遇為僧的父親，在靈隱寺高僧具德和尚幫助下，南
田脫離陳家，隨父回到故鄉，讀書、學詩、作畫，他是「清六家」之一，山水畫成
就很高，其花鳥畫則為常州派之首，也是清初最傑出的大家之一。

　　南田和當時的摹古派「四王」關係頗密切，他在各方面都得到王時敏和王石谷
等人的幫助，但他們之間繪畫思想卻不一致，「四王」是「守法派」，南田是「反法
派」，他對當時聲勢浩大的文、沈和雲間畫派是持否定態度的，他尤其對「四王」們
動輒仿某家、仿某法深惡痛絕。他有一段話表達了他的鮮明立場：

> 自文沈創興，遺落筆墨，而筆墨之法亡；雲間崛起，研精筆墨，而筆墨之法
> 亦亡。何則？衍其流者亡其故。漸靡濫觴，不可使知之矣。墨工槧人，研丹
> 調青，且不識絹素為何物，塗塗狼藉，輒侈口曰：仿某家，曰：學某法。其
> 所矜，剩唾也；其所實，滌溺也；其所尚，垢瀯也。舉世貿貿莫鏡其非。耳
> 食之徒，又建鼓而趨之，遂使醜齷賤工亦往往參入室之譽。蓋鄭聲作，而大
> 雅之音亡；駿骨不來，而鼠璞寶矣。嗟呼，又豈獨繪事然哉。（《甌香館集》）

　　南田把動輒仿某家、學某法罵為剩唾、滌溺、垢瀯，並認為舉世如此（可見當
時仿古法人數之多），耳食之徒又加以鼓吹追隨，故使庸俗四起（鄭聲作），高雅不
存（大雅之音亡）。南田不但大罵了仿古派，也大罵了其追隨者。他的這一段話比石

濤的突出自我而反法的言論更激烈。可惜他在繪畫實踐上卻沒有石濤那樣有勇氣，這和他的為人一樣。

南田論畫，特強調「意」和「情」。其〈題畫冊〉云：「銷暑，為破格寫意。意者，人人能見之，人人不能見也。」他說的「意」就是下面：「余遊長山，處處皆荒寒之色。」乃是人的主觀情緒觸物而動，或在畫上的顯現。又說：「群必求同，同群必相叫，相叫必於荒天古木，此畫中所謂意也。」他作畫強調「意」，在《南田畫跋》中處處可見：「草草遊行，頗得自在，因念今時六法，未必如人，而意則南田不讓也。」可見他自視作畫「意」勝於人。他雖也學前人畫，其「意」乃自得，他說過「樹師營丘，石壁學華原，至象外之意，則東園生自得之心匠爾。」即是說，他作畫不過藉李成的樹、范寬的石壁以寄託自己的「意」而已。所以，南田的畫，雖能見出師法某人，但精神狀態卻是自己的。南田論畫提到「意」的地方特多，〈雪圖〉云：「偶論畫雪，須得寒凝淩兢之意。」〈題畫〉：「東坡於月下畫竹，文湖州見之大驚，蓋得其意者，全乎天矣。」〈五株煙樹〉：「石谷得法外之意，真後來居上。」〈子久〉：「子久以意為權衡，皴染相兼，用意入微，不可說，不可學。如太白云：『落葉聚還散，寒鴉棲復驚』，差可擬其象。」〈春煙圖〉：「……秋令人悲，又能令人思，寫秋者，必得可悲可思之意，而後能為之。不然，不若聽寒蟬與蟋蟀鳴也。」〈題畫秋海棠〉云：「畫秋海棠，不難於綽約妖冶可憐之態，而難於矯拔有挺立意，惟能挺立而綽約，妖冶以為容，斯可以況美人之貞而極麗者。於是制圖，竊比宋玉之賦東家子、司馬相如之賦美人也。」要在秋海棠的綽約妖冶可憐之態中見到矯拔挺立之意，才是十分難能可貴的。所以，南田又提出「作畫在攝情」的問題。

南田又論：「逸品，其意難言之矣，殆如盧敖之遊太清，列子之御泠風也。其景，則三閭大夫（屈原）之江潭也。其筆墨，如子龍之梨花、公孫大娘之劍器，人見其梨花龍翔，而不見其人與槍、劍也。」則南田所說的「意」和「韻」、「趣」有相通之處，皆是可感受而不可具體指陳的。不過南田所說的「意」更多地包含著主觀，而韻和趣，主要體現在客觀之中，當然也有主觀，只是主觀隱在背後而已。

「意」的主觀性也必須在客觀上顯現出來，才能為覽者所察，否則便是無形態的，但有形態的未必皆有「意」，南田說的「象外之意」，即「意」是象外之物，也就是物的第二自然，乃是藝術的立基之地。他又說：「天外之天，水中之水，筆中之筆，墨外之墨，非高人逸品，不能得之，不能知之。」從「天外之天」到「墨外之墨」，都是靠人的意去控制，也靠人的意去體會。所以，一般懂一點筆墨技巧而缺乏理解力和知識修養的人是無法知道的，必須是「高人逸品」也就是具有相當藝術修養的人士。

南田又說：「不知如何用心，方到古人不用心處，不知如何用意，乃為寫意。」「吾意不能如筆何矣。」「此中有真意也」……

「意」如何求呢？南田又說：「正須澄懷觀道，靜以求之。」「澄懷觀道」出自宗炳〈畫山水序〉，即澄清懷抱，使胸無雜念俗慮，靜而觀聖人之道，然後得之。若滿腹功名利祿，世俗濁污，則不可能靜，不靜則浮躁，「意」則不可得。南田又說：「若徒索於毫素間者，離也。」他還說：「自非凝神獨照，上接古人，得筆先之機，研象外之趣者，未易臻此。」詩要孤，畫要靜，寧靜以致遠，才能得到高雅之「意」；若於塵囂鞿鎖、凡俗紛擾中，只能得到躁氣和表相之物，這是無疑的。

南田又提出「情」，攝情、生情、移情等。

筆墨本無情，不可使運筆墨者無情；作畫在攝情，不可使鑒畫者不生情。

觀其運思，纏綿無間，飄渺無痕，寂焉、寥焉、浩焉、眇焉，塵滓盡矣，靈變極矣，一峰耶，石谷耶，對之將移我情。

南田又說：「寫此雲山綿邈，代致相思，筆端絲絲，皆清淚也。」這就是「攝情」。

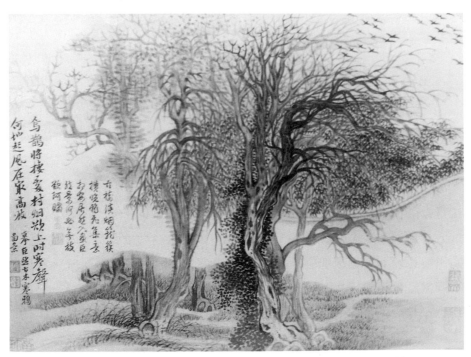

清・惲壽平　村煙圖

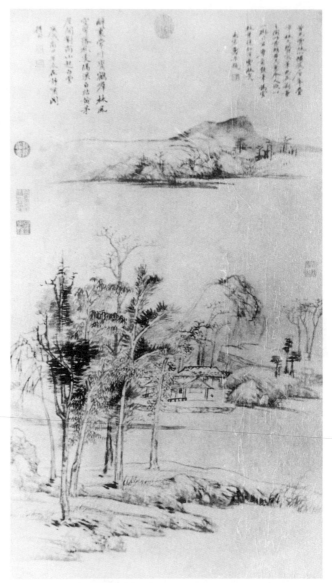

清・惲壽平　南山雲起

只有作畫者攝情、以情入畫，鑒畫者才能感通而生情。以情觀景，以情作畫。反之，又能移人之情，乃至「可以潤澤神風，陶鑄性器。」這就是藝術的效用。

　　南田還說：「筆筆有天際真人想，有一絲塵垢之點，便無下筆處。古人筆法淵源，其最不同處最多相合。李北海云：『似我者病。』正以不同處同，不似求似，同與似者皆病也。」「香山曰：『須知千樹萬樹，無一筆是樹；千山萬山，無一筆是山；千筆萬筆，無一筆是筆。有處恰是無，無處恰有，所以為逸。』」

　　「真人」即「仙人」，「天際」即遠離塵俗之地，「天際真人」，當然是脫離凡俗

的，清高純淨的，自然「無絲塵垢之點」，南田又說：「所謂天際真人，非鹿鹿塵埃泥滓中人所可與言也。」下筆有「天際真人想」，筆下才能出現相應的高雅藝術，胸中有庸俗之念，有一絲塵垢，在其筆下就會流露出來。心手不可相欺乃如此。畫家畫的雖然是樹、山，用的是筆，但表現出來的乃是他的心境、情懷和修養，所以，畫中無一筆是樹、山、筆。董其昌題自畫《秋山高士圖》（現藏上海博物館）詩云：「……誰知簡遠高人意，一一毫端百卷書。」「簡遠」是高人意，每一筆中（一一毫端）都集中體現了畫家胸中百卷書的修養。所以，南田接著說：「氣韻藏於筆墨，筆墨都成氣韻。」他還在一幅菊花圖題：「將與（菊）寒暑臥遊一室，如南華真人（莊子）化蝶時也。」他把菊視為自己的化身，而菊我同一也。《莊子》謂之「物化」。所以，畫菊也便是畫自己，畫自己的心和思，意和情。

南田還有很多理論，頗有價值：

> 高逸一派，如蟲書鳥跡，無意為佳，所謂脫塵境而與天遊，不可以筆墨畦徑觀也。

> 昔人云：恨我不見古人，又恨古人不見我。視天下畫家者流，何嘗相去萬里。

> 學晞古似晞古，而晞古不必傳。學晞古不必似晞古，而真晞古乃傳。

在論畫之繁簡問題，南田之論尤引人深思：

> 畫以簡貴為尚，簡之入微，則洗盡塵滓，獨存孤迥，煙鬟翠黛，斂容而退矣。

但繁也未必不貴，需繁而簡，則意抒不能盡，需簡而繁，則令人倦怠。畫患不能簡，尤患其可以不繁而必使之繁。繁簡得當，適人與筆之性，皆是好畫。南田又說：

> 高逸一種，不必以筆墨繁簡論。如於越之六千君子，田橫之五百人，東漢之顧廚、俊及，豈厭其多？如披裘公，人不知其姓名，夷叔獨行西山，維摩詰臥毗耶，惟設一榻，豈厭其少。雙鳧乘雁之集河濱，不可以筆墨繁簡論也。

比喻之貼切，文詞之優美，說理之透徹，南田之外，鮮可至也。他尤能說出：

意貴乎遠，不靜不遠也；境貴乎深，不曲不深也，一勺水亦有曲處，一片石亦有深處。絕俗故遠，天遊故靜。

拘於繁簡畦徑之間，未能與古人相遇於精神寂寞之表也。

橫琴坐忘，或得之於精神寂寞之表。

寂寞無可奈何之境，最宜入想，亟宜著筆。

奔走於形勢之途，來往於權貴之門，則不寂寞也；算計於金錢之道，熱中於世俗之為，則不無可奈何也。文窮而後工，畫靜而後雅，古今偉大的思想，高超的藝術，皆產生於寂寞無可奈何之境、委屈痛苦孤獨難忍之狀。南田為之，又復能道之，這是何等深沈而偉大的心境啊。

最後還要特別補充論說的是，南田在他的《畫跋》中認真地提出「靜、淨」二字，成為有清一代畫人追求的目標。南田說：「雲西筆意靜、淨，真逸品也。山谷論文云：『蓋世聰明，驚彩絕豔，離卻靜淨二語，便墮短長縱橫習氣。』涪翁（山谷）評文，吾以評畫。」南田和正統派畫家用筆用墨用色都十分「淨」，淨則清，畫面上都有「靜」的美。但「靜、淨」二語並非南田一人所主，幾乎所有畫家都論到靜淨，有的用近於「靜、淨」的清幽、淡雅等詞而已。

南田的好友笪重光在《畫筌》一書中多次提到「以清為法」，「只貴神清」，「點畫清真，畫法原通於書法；風神超逸，繪心復合於文心。抒高隱之幽情，發書卷之雅韻……」他還說：「山川之氣本靜，筆躁動則靜氣不生；林泉之姿本幽，墨粗疏則幽姿頓減。」南田和王石谷二人在這段話後評曰：「畫至神妙處，必有靜氣。蓋掃盡縱橫餘習，無斧鑿痕，方於紙墨間靜氣凝結。靜氣今人所不講也，畫至於靜，其登峰矣乎。」可見清人對靜氣的強調。畫面有靜氣是難得的，但靜氣必出於畫家的真實精神狀態，非強學而能得之。清代後期畫家強求靜氣，結果出現了死氣。這一問題待後再論。

五　靜、清、尋常之景
——笪重光論畫

笪重光 (1623～1692 A.D.)，字在辛，號江上外史、鬱崗掃葉道人，江蘇丹徒（今屬鎮江市）人。清順治九年壬辰科進士（查《明清進士題名碑錄》為第二甲第十八名）。自刑部郎中考選御史，官僉都御史。巡按江西，以事黜。鄭成功入江之役時，笪重光曾參與防禦。

笪重光是政府較高級官員，著有《江上詩集》。又喜畫。《國朝畫徵錄》卷中記其「善山水，著有《書筏》、《畫筌》，曲盡精微。」

笪重光的《畫筌》❶一書，在當時影響很大。其書刊行時，有惲南田、王石谷二大家逐段為之評注。因讀的人多，畫家兼理論家毗陵湯貽汾（字雨生）又作《畫筌析覽》，另成一書。《畫筌析覽》謝蘭生跋云：「《畫筌》既流布海內，得析覽與之並垂，不彌遠乎。」

因笪重光作《畫筌》，不分段落，論說互雜，條理不清。湯貽汾讀後覺得「言精理確，久為藝林所珍。第讀者猶苦其章段連翩，論說互雜。」❷讀者不便，於是便把原書打散，重新組合，分：原起、論山、論水、論樹石、論用筆用墨、設色、雜論、總論等十章，經湯貽汾析覽後，讀之確實更明晰。也可見是書影響之大。

笪重光的《畫筌》對山水畫的創作欣賞作了很多總結，對畫家有很好的啟導作用，但理論上發明並不多。只是對當時盛行的「南宗畫」、以禪入畫等，作了很多強調。比如他說：

> 山川氣象，以渾為宗；林巒交割，以清為法。

> 墨以破用而生韻，色以清用而無痕。

❶　《畫筌》一書，印本很多，以《畫論叢刊》所收者為佳。人民美術出版社，1960 年版。

❷　見湯貽汾《畫筌析覽》〈自序一〉。

皴未足，重染以發其華；皴已足，輕染以生其韻。

鉤多圭角而俗態生，皴若團欒而清韻少。

這些多為經驗之論。而渾、清、韻，永遠是繪畫的重要標準。所以，畫家喜讀。筆重光又特別強調：靜、清、真、幽。如：

山川之氣本靜，筆躁動則靜氣不生；林泉之姿本幽，墨粗疏則幽姿頓減。

人不厭拙，只貴神清；景不嫌奇，必求境實。

從來筆墨之探奇，必繫山川之寫照。善師者師化工，不善師者撫繡素。拘法者守家數，不拘法者變門庭。

筆重光特別反對故標新異和無功力而硬造出的花樣。他強調：

丹青競勝，反失山水之真容；筆墨貪奇，多造林丘之惡境。怪僻之形易作，作之一覽無餘。尋常之景難工，工者頻觀不厭。

形式上的「競勝」、「貪奇」，只是一時之花樣，無益於繪畫藝術的「切實之體」，亦即「內在美」。沈宗騫《芥舟學畫編》卷二〈存質〉有云：

凡事物之能垂久遠者，必不徒尚華美之觀，而要有切實之體。

這「切實之體」包括筆墨的真功力，作者的內在修養，對藝術內在規律的研究和探索。乏於此，而求形式上的花樣，一時「貪奇」，皆不能長久。中國畫和西洋畫不同，西方人稱繪畫是視覺藝術，講究視覺衝擊力，把形式美放在第一位。中國人稱書畫是道（雖然是小道），以哲學為第一要義。比如西方人喜歡玫瑰，因為玫瑰看上去很美，而中國人喜梅花、竹、菊，因為梅花抗嚴寒，不與眾同；竹虛心，有節；菊於百花開盡才開，都有人格的力量。外國人看畫，看物，皆以目視，僅悅目而已。而中國人看畫、看物，以神遇而不以目視。重暢神、重哲理。外國人畫畫重技術，

中國人重功力，技術昇華才為功力。中國人看畫的線條也不是外表的粗壯，而看內在的功力和變化。所以，中國人對畫的要求，不重「華美之觀」，而重「切實之體」。「丹青競勝」、「筆墨貪奇」，那是外國人對藝術的看法，中國畫講究在「尋常之景」中，「頻觀不厭」，這就要真正的、踏實的傳統功力。

筀重光還說：

> 披圖畫而尋其為丘壑則鈍，見丘壑而忘其為圖畫則神。

惲南田、王石谷在這句話後，評曰：

> 丘壑忘為圖畫，是得天地之靈氣也。所謂藝游而至者，則神傳矣。

筀重光又云：

> 點畫清真，畫法原通於書法；風神超逸，繪心復合於文心。

以「文心」繪畫，講究意境、隱秀、古雅及功力、內涵等，畫才不同於一般，才能「頻觀不厭」，才是文人畫。

這些理論，皆有一定的價值。加上他本是文學之士，語言十分優美。所以，他的《畫筌》一書在當時影響很大。在現在，仍有一定的意義。

六　守法、仿古
——仿古派「四王」論畫

凡是才華橫溢的人，都不可能守什麼法，更不可能亦步亦趨地追隨別人。相反，才氣薄弱的人，又喜歡守法，喜歡亦步亦趨地追隨別人。袁枚論清初詩文「一代正宗才力薄」，繪畫亦然。「四王」的才氣都不大，讀他們的畫，他們的詩文和理論，都沒什麼特別的感受。石濤蔑視「古法」，遺民派反法，連「六法」都不在眼裡，但「四王」言必提古法，從「六法」到董其昌的法都是不可踰越的，「六法中道統相傳，不可移易如此。」（王原祁《麓臺畫跋》）「溯流董巨，六法如是。」（同前）「於六法中揣摩精進。」（同前）遵從「六法」倒也罷了。後人的筆法墨法，也都視為聖旨，不敢越雷池一步，這就沒意思了。

這也和人的氣質有關，有才氣的人往往鋒芒畢露，難以掩飾，如石濤所說的「荊、關耶，董、巨耶，倪、黃耶，沈、文耶，誰與安名？」「萬點惡墨，惱殺米癲，幾絲柔痕，笑倒北苑。」「今問南北宗，我宗耶？宗我耶？一時捧腹曰：我自用我法。」但「四王」就不同了，自己承認自己無才氣，王原祁說：「余心思學識不逮古人，然落筆時不肯苟且從事，或者子久些子腳汗氣。」（《麓臺畫跋》）王時敏自謂：「資質鈍劣，又嬰物務，不能懇習，迄以無成。」（《西廬畫跋》）王石谷曰：「吾學力未至，姑緩之。」（轉自《染香庵跋畫》）石濤從來不會說這類話。自己承認自己不行，固然顯示出謙虛，但終有氣弱才下之感。

「四王」畫論的中心就是守法仿古。這和他們的為人相同。以下分而論之。

王時敏 (1592～1680 A.D.)，字遜之，號煙客，晚號西廬老人。江蘇太倉人。其祖父王錫爵，明代萬曆年間任內閣首輔（宰相），和董其昌同事，王遂託囑董其昌指教孫子。王時敏自幼時即在董其昌指導下臨摹古畫，成為董的入室弟子。明萬曆四十三年，王時敏由「恩蔭」出任尚寶丞，這是一個十分重要的職務，負責掌管皇家印信，後又奉命巡視山東、河南、湖廣、江西、福建一帶封藩地區。天啟四年 (1624 A.D.) 升任尚寶卿，後又升為太常寺少卿。崇禎五年 (1632 A.D.)，因見天下大亂，故辭官回家鄉太倉。甲申年 (1644 A.D.)，清兵入關，於次年打到南方，漸江、石谿、

龔賢、戴本孝等大畫家都奔赴沙場，與清兵血戰。但王時敏這位父祖數代都受過明王朝大恩，自己也任過明王朝要職並深得皇家寵信的人，卻在清軍到來之前，就決計投降。清軍一到，他「遂與父老出城迎降」，老老實實地做一個降臣和順民。他的子孫都在清朝做大官。

王時敏因自幼受董其昌影響，加之氣質和性格的因素，作畫唯以摹仿為最高準則，他強調「一樹一石，皆有原本」；「力追古法」；要與「古人同鼻孔出氣」，以得古人「些子腳汗氣」為榮。上海博物館藏有王時敏一幅《山水圖》，畫上自題：

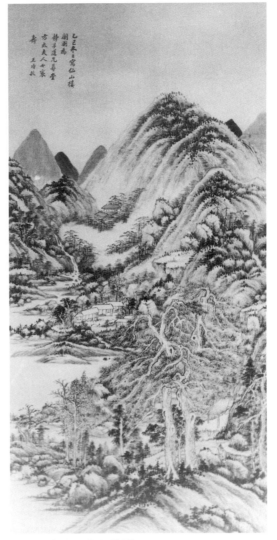

……田廬雨窗多暇，漫爾點染，意亦欲仿子久，口能言而筆不隨，曾未得其腳汗氣，正米老所謂慚惶殺人也。甲辰五月既望，王時敏識。

清・王時敏　仙山樓閣

在王時敏的《西廬畫跋》中，又反覆強調：「與古人同鼻孔出氣，下筆自然契合。」「皆刻古師古，實同鼻孔出氣。」王時敏的畫幾乎都是仿某家、摹某家、用某家法，並在畫上注明，有的仿得很像，有的仿得不太像，但皆是仿，幾乎沒有自出己意的畫。他在理論上也堅決反對自出己意，凡見到其他人的畫有己意，他就十分恐慌，並大罵不休，在《西廬畫跋》中（以下引文皆見此），他驚呼：「邇來畫道衰熸，古法漸湮，人多自出新意，謬種流傳，遂至衰詭不可救挽。」他多次盛讚王石谷的畫，就是因為他能「羅古人於尺幅」，「無一不得古人神髓，昔人謂昌黎文，少陵詩，無一字無出處，今石谷之畫亦然。」「石谷日進乎技，一樹一石，無不與古人血脈貫通。」「石谷此圖……全以右丞為宗，故風骨高奇。」「石谷起而振之，凡唐宋元諸名家，無不摹仿……蹊徑，宛然古人。」

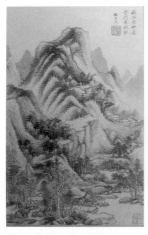
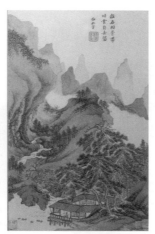
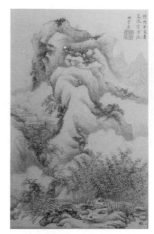
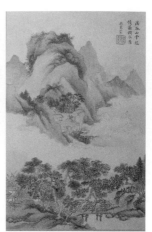

清・王鑑　山水冊之一　　　　　　　　清・王鑑　山水冊之二

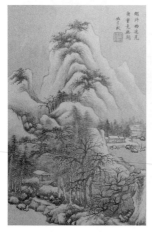
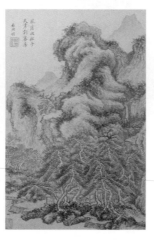
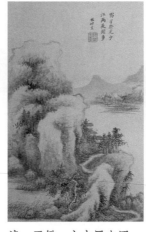
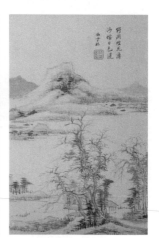

清・王鑑　山水冊之三　　　　　　　　清・王鑑　山水冊之四

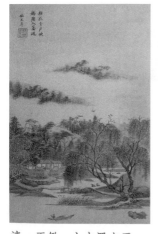
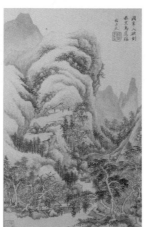

清・王鑑　山水冊之五　　　　　　　　清・王鑑　山水冊之六

……且仿某家則全是某家，不雜一他筆。」「石谷於宋元名跡，摹仿無不奪真。」「石谷天資既高……規模古人，遂得三昧。」

對於吳門派的由盛至衰，他認為就是師古和不師古的問題，他說：

> 吳門自白石翁、文唐兩公時，唐宋元名跡尚富，……觀其點染，即一樹一石，皆有原本，故畫道最盛。……後有一二淺識者，古法茫然，妄以己意衒奇，流傳謬種，為時所趨，遂使前輩典型，蕩然無存，至今日而瀾倒益甚。

又一次咒罵「己意」者為「衒奇」、「流傳謬種」。他不但對那些「追逐時好，鮮知古學」者不滿，對「有志仿效，無奈習氣深錮，筆不從心者」亦不滿，他一再強調：「力追古法」、「如古人忽復現前」。總結王時敏的畫論，就是「守法」和「仿古」。

但王時敏提出的「董巨逸軌」卻是對畫史的一個有價值的總結，「書畫之道，以時代為盛衰，故鍾王妙跡，歷世罕逮；董巨逸軌，後學競宗。」不過，「董巨逸軌」，也只是董其昌「南北宗論」的一個注腳而已，說明「南宗」一系乃是沿著董巨的軌跡延續和發展的。

王鑑 (1598～1677 A.D.)，字玄照，又作元照、圓照，號湘碧、染香庵主，太倉人。其祖父王世貞是明代文壇著名的「後七子」領袖，喜書畫，著有《藝苑巵言》等書，對藝術研究頗有價值。王鑑也是自幼就臨摹其祖父留下的古畫。後來考中進士，官至廉州太守。王鑑的畫也全是仿古，而且往往是把古人中幾家畫法拼湊成一畫。他的畫論見其著《染香庵跋畫》。主要論點也就是仿古，而且聲明必須學董巨，他說：「畫之有董巨，如書之有鍾王。捨此則為外道。」他還說過「南宗正脈」，也是捨此則為外道之意。題自己畫云：「余此冊雖不能夢見古人，幸無縱橫習氣耳。」可見也是把「古人」視為最高標準。

王翬 (1632～1717 A.D.)，字石谷，號耕煙、清暉等。江蘇常熟人，少承家學，臨習古畫，後拜王鑑為師，在王鑑指導下繼續臨摹古畫。又經王鑑引見拜見王時敏，王時敏又指導他臨摹古畫。約六十歲時，應召赴京主持《南巡圖》的創作，前後六年始成，然後又回到常熟（虞山），繼續作畫賣畫。王石谷的理論主要見諸其著《清暉畫跋》中。他的名言是：

> 以元人筆墨，運宋人丘壑，而澤以唐人氣韻，乃為大成。

總之，仿的都是古人的，只要把元、宋、唐人的長處集中起來，就行了。唯獨沒有提到有自己的特色和面貌。其次，他也說過：「每下筆落墨，輒思古人用心處。」等等。他稱讚南田的畫好，「真能與古人把臂同行。」自己作畫「筆墨於古略有入處」等等，都把古視為目標。

但王石谷說過：「畫有明暗，如鳥雙翼，不可偏廢，明暗兼到，神氣乃生。」這句話有點意思。董其昌說過「畫欲暗，不欲明」。暗是藏鋒不露，用筆有圓潤感，如雲橫霧塞。明是露筆見圭角，如觚稜鉤角，但畫過於暗，則易顯柔弱沈寂，缺乏生氣。太明則易劍拔弩張，或含蓄不夠。王石谷提出「明暗兼到，神氣乃生」，但卻不易掌握，他自己的畫就因「明」處太多，而含蓄（內蘊）不足，以致其水平趕不上王時敏、王原祁等。

「四王」中，比較而言，還是王原祁有些水平。他是王時敏的孫子，家學條件也優越。

王原祁 (1642～1715 A.D.)，字茂京，號麓臺，別號石師道人，江蘇太倉人。幼年即在王時敏指導下，學習繪畫。康熙九年，王原祁考上進士，任知縣、翰林，

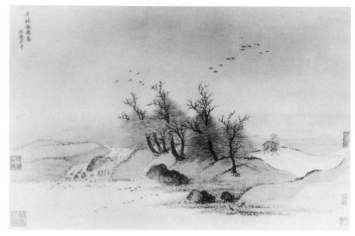

清・王翬　仿古山水冊之一

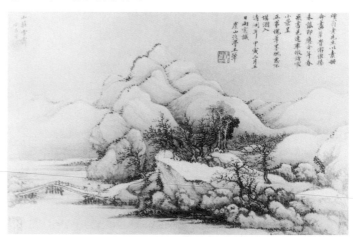

清・王翬　仿古山水冊之二

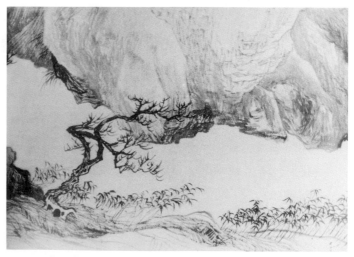

清・王翬　雲溪高逸（局部）

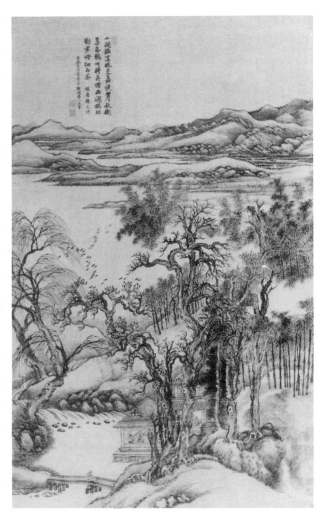

康熙帝玄燁很喜愛他的畫，王時敏也告誡他「宜專心畫理，以繼我學。」王原祁後來官晉少司農（戶部左侍郎），因之，人又稱之為王司農，康熙四十四年，王原祁又由翰林侍講學士轉翰林侍讀學士，充任書畫譜總裁，並奉旨與孫岳頒、宋駿業等編輯《佩文齋書畫譜》，後又奉命主持《萬壽盛典圖》，為玄燁帝祝壽。王原祁畫跡甚多，詩有《罨畫樓集》三集，畫論著作有《雨窗漫筆》和《麓臺題畫稿》。

王原祁的畫論更多地是談「法」和「仿古」，他的《雨窗漫筆》第一則開始便是：「六法，古人論之詳矣。」《麓臺題畫稿》中也一再論到「六法」，「六法如是」，「於六法中揣摩精進」，「六法一道，非惟習之為難，知之為最難。非惟知之為難，行之為尤難也。

清・王翬　小閣臨流

余於此中磨鍊有年……」，還有「五墨之法」，「彼此合法」等等（以下引文皆見上兩書）。他的《麓臺題畫稿》共五十三篇，篇篇皆談仿古，僅仿黃子久就二十六篇，每篇題目總是：「仿董、巨筆」、「仿梅花道人」、「仿叔明」、「仿雲林」、「仿黃子久」、「仿大癡筆」等等。其實他以仿黃子久為主，他說：「余弱冠時，得先大父指授，方明董巨正宗法派，於子久為專師，今五十年矣，凡用筆之抑揚頓挫，用墨之濃淡枯濕，可解不可解處，有難以言傳者。余年來漸覺有會心處，悉於此卷（指黃子久畫）發之。……」他更說：「余弱冠時得聞先贈公大父訓。迄今五十餘年矣，所學者大癡也，所傳者大癡也。華亭血脈，金針微度，在此而已。因知時流雜派，偽種流傳，犯之為終身之疾。……」

王原祁五十年全學黃子久，已足令人為之扼腕。但他更強迫別人學畫不准出離

黃子久，否則便是「時流雜派，偽種流傳」。這問題就更加嚴重了。他還大罵浙派：「明末畫中有習氣惡派，以浙派為最，……廣陵、白下，其惡習，與浙派無異，有志筆墨者，切須戒之。」「廣陵」指揚州興起的新畫風，即早期的揚州八怪畫風，「白下」即金陵，「金陵八家」的畫是繼承南宋的，所以都和浙派相近，不屬董巨黃子久一系，故遭到他們的反對。如果學畫，只要摹仿大癡筆意，一切都明白了，他告誡學者：「為仿大癡筆意，其中妍媸，知者自能辨之。」他雖然也說：「畫之有董巨，猶吾儒之有孔顏也。」但又說：「董巨畫法三昧，一變而為子久。」「仿古」到了王原祁手裡，又變為仿黃子久了。他說：「學畫……與古人氣運相為合撰而已。」「冀略存古人面目，未識有合法鑒否」。石濤要存自我之面目，而王原祁要存「古人面目」。實際上他說的「古人」又都歸於黃子久了。他和其祖父一樣：「落筆時不肯苟且從事，或者子久些子腳汗氣。」

王原祁對元畫的理解還是深透的，他說：「要仿元筆，須透宋法，宋人之法一分不透，則元筆之趣一分不出。」言之頗有理。然而他又說：「以大癡之筆，用山樵之格，便是荊關遺意也。」這就不準確了。宋畫到「四王」手中，都已元化了。弄到後來，畫家學宋畫，實際上仍是元畫。清代的「仿古」以仿黃子久為主的形式到了王原祁才更加鞏固起來。這時，具有生氣的遺民畫家和強調「自我」的畫家差不多都去世了，年齡最輕的石濤也去世多年。

王原祁的畫論中有兩點十分引人注目，其一是把繪畫和音樂相比較，認為二者是相通的，他說：「聲音一道，未嘗不與畫通，音之清濁，猶畫之氣韻也；音之品節，猶畫之間架也；音之出落，猶畫之筆墨也。」繪畫和音樂都講究節奏和韻律，故二者相通，王原祁明確地提出來，給人的啟發更大。

其二，王原祁提出：「化渾厚為瀟灑，變剛健為和柔」，「實處轉鬆，奇中有淡，而真趣乃出。」這便給所謂「書卷氣」作了明確的注腳，也是「宋畫元化」的理論根據。清中後期，正宗畫派都不取渾厚、剛勁，而都以瀟灑、柔和、鬆淡為尚。影響至大。但渾厚、剛勁的風格未必不好，黃賓虹、吳昌碩正是以此壓倒「四王」的。畫家可以有個人的好惡和取捨，但理論上卻不容許過於偏頗。王原祁等人的這些理論卻給後世繪畫限定了狹窄的路途。畫家都向瀟灑、柔和方面發展，甚至帶來了軟甜俗賴、萎靡不振的後果。但卻無人敢在繪畫中表現渾厚、剛勁之氣了，它甚至帶來民族的柔弱。

七 「無今無古」
——「揚州八怪」的畫家論畫

「四王」的理論風靡全國，但在清朝前後期和中期，卻有一個地方例外，這就是揚州。揚州地處南北東西交通的要道，貫穿南北的大運河經過這裡，橫亙東西的長江也經過這裡，歷來是商業發達之地。清初人口增長，這裡的鹽業大發展，由鹽商帶動的商業大發展，使揚州成為東南第一大都會。實際上，揚州之富居全國之首。僅在揚州的八個大鹽商交納給國家的稅收就占全國稅收之半。商業的發達、經濟的繁榮，給這個城市帶來了生機勃勃的氣氛，也給在這個城市中的人們帶來了解放思想、破除迷信和敢於競爭、敢於樹立自我的契機。

揚州又是「法我派」首領石濤晚年活動的地方。石濤對揚州畫家產生了巨大的影響，石濤去世前，「揚州八怪」中大部分畫家都是中年人了。石濤的繪畫主張中強烈的自我精神以及反法思想，不能不給他們留下深刻的印象。在一定程度上講，查士標的繪畫實踐和石濤的繪畫理論開創了揚州畫派。「揚州八怪」中的畫家們對石濤都很推崇，高翔每年為石濤掃墓，鄭板橋多次提到石濤，評價最高。在石濤的影響下，「揚州八怪」的畫家也都反對用筆必用某派某法，他們都強調作畫要抒發自家的真實性情，樹立個人的面貌，性之所發，筆之隨之，無法無派，「無今無古」。

鄭燮（號板橋）在題《蘭竹圖》中云：

> 敢云我畫竟無師，亦有開蒙上學時。
> 畫到天機流露處，無今無古寸心知。

他在另一幅《蘭竹圖》上又題：

> 掀天揭地之文，震電驚雷之字，呵神罵鬼之談，
> 無今無古之畫，原不在尋常蹊徑中也。

可見他們敢於創新之精神和蔑視古法成法的氣概，不愧是石濤的傳人。

鄭板橋反覆地說他的畫「無今無古」，只是「天機流露」，這和守法仿古派的「四王」們是不可同日而語的，也難怪王原祁咒罵他們。鄭板橋在一首題為〈偶然作〉的七古詩中還說：

> 英雄何必讀史書，直攄血性為文章。
> 不仙不佛不賢聖，筆墨之外有主張。

其實，鄭板橋不是不讀史書，他們讀書不比別人少。他們只是反對當時「無一筆無來處」的創作思想，主張「直攄血性」，在「筆墨之外」見出自己的主張。

鄭板橋在讚黃慎的畫中云：

> 畫到神情飄沒處，更無真相有真魂。

他強調的是「真魂」，而不是「四王」式的傳「子久之法」，他是從來不講守法仿古的。

鄭板橋對繪畫的見解，更有兩段名言，茲錄於此。

> 江館清秋，晨起看竹，煙光日影露氣，皆浮動於疏枝密葉之間。胸中勃勃，遂有畫意。其實胸中之竹，並不是眼中之竹也。因而磨墨展紙，落筆倏作變相，手中之竹又不是胸中之竹也。總之，意在筆先者，定則也；趣在法外者，化機也。獨畫云乎哉。（〈題畫竹〉）

他提到「眼中之竹」、「胸中之竹」、「手中之竹」，頗有價值。「眼中之竹」是現實中真竹，見到竹想畫，畫哪些，不畫哪些，畫出什麼意思，就要經過心思，於是變為「胸中之竹」。但落筆時又會因筆墨的關係（濃淡乾濕以及勢趣等），又會有變化，這就是「手中之竹」。他提出的「化機」是「趣在法外」，一語道出了繪畫的奧妙。他還在另一幅《竹圖》上題：「……於時一片竹影零亂，豈非天然圖畫乎？凡吾畫竹，無所師承，多得於紅窗粉壁日光月影中耳。」他的畫出於自然，何能守古人之法。他的老師是誰呢？他說：「後園竹十萬個，皆吾師也，復何師乎？」他又題畫云：

少年學畫守規模，老大粗疏法盡無。
但得宋元氣韻在，何需依樣畫葫蘆。

不但不守法，而且「法盡無」，他又說：

……不泥古法，不執己見，惟在活而已矣。（《題畫補遺》）

他還說：

文人之心，千翻百折，不肯從人俯仰耳……處處要典故，心絲如何抽得出？
意匠如何造得新？（〈題五壺圖〉）

當然，古人不是不能學，學古人，板橋提出兩點意見，其一是「師其意，不在
跡象間」；其二是「學一半，撇一半」。他的兩段題畫文是：

鄭所南、陳古白兩先生善畫蘭竹，燮未嘗學之。徐文長、高且園兩先生不甚
畫蘭竹，而燮時時學之弗輟，蓋師其意，不在跡象間也。文長、且園才橫而
筆豪，而燮亦有倔強不馴之氣，所以不謀而合。彼陳鄭二公，仙肌仙骨，藐
姑冰雪，燮何足以學之哉？……

石濤和尚客吾揚州數十年，見其蘭幅極妙，亦極好。學一半，撇一半，未嘗
全學。非不欲全，實不能全，亦不必全也。詩曰：
十分學七要拋三，
各有靈苗各自探。
當面石濤還不學，
何能萬里學雲南？

這和「四王」學古人要「一樹一石，皆有原本」，「仿某家則全是某家，不染一
他筆」顯然不同。「四王」的「不染一他筆」式的仿古只能導致繪畫的退步，而鄭板
橋的「師其意」和「各有靈苗各自探」，才是藝術學習和創新的根本。
其次，鄭板橋還提出「胸無成竹」的道理。他在畫跋中說：

文與可畫竹，胸有成竹；鄭板橋畫竹，胸無成竹，濃淡疏密，短長肥瘦，隨手寫去，自爾成局，其神理俱足也。藐茲後學，何敢妄擬前賢，然有成竹無成竹，其實只是一個道理。

「胸有成竹」，則作畫時，振筆直追，把胸中之成竹再現於畫上，這是一法；「胸無成竹」，作畫時，率爾落筆，一兩筆畫出後，趁「勢」寫出，勢盡而畫成。這樣畫，不是按胸中預計的「竹」畫出，而是根據筆勢和畫面的需要「隨手寫去」。需要一塊濃，就畫一塊濃；需要密，就多畫幾筆；需要疏，就不畫了。如寫小說一樣，按人物性格的發展去寫，而不是編造故事。以藝術的規律而論，「胸無成竹」更有價值，作畫時也更能抒發畫家的情意。

但「胸無成竹」不可能在落筆時胸中一片空白，第一筆竹總要有的，然後根據筆勢的發展和情緒的波動而發展；「胸有成竹」，落筆再現胸中竹時，也不可能濃淡疏密完全不變。作畫有作畫的規律，眼中竹、胸中竹、手中竹總不會完全相同。所以，板橋又說「其實只是一個道理」。

鄭板橋還提出：

未畫之前，不立一格；既畫以後，不留一格。（《題畫》）

又說：

信手拈來都是竹，亂葉交枝戛寒玉。
卻笑洋洲文太守，早向從前構成局。
我有胸中十萬竿，一時飛作淋漓墨。
為鳳為龍上九天，染遍雲霞看新綠。（《鄭板橋集·補遺》）

畫竹插天蓋地來，翻風覆雨筆頭栽。
我今不肯從人法，寫出龍鬚鳳尾排。（《鄭板橋集·補遺》）

不泥古法，不執己見，惟在活而已矣。

都表現了他對繪畫的一貫主張。

「揚州八怪」中其他畫家論畫，也都反對守法仿古，力主抒發個人的真實感情，建立自己的風格，如李方膺題《梅花冊》詩云：

> 鐵幹盤根碧玉枝，天機浩蕩是吾師。
> 畫家門戶終須立，不學元章與補之。（原畫現藏南通博物館）

李復堂也有一首〈題梅〉詩：

> 不學元章與補之，庭前老幹是吾師

「天機」是人的靈性、秉賦，李方膺認為「天機」是他的老師，李復堂認為「庭前老幹」是他的老師，而不像「四王」們動輒便以古人為師，以黃子久為師。「元章」即王冕，「補之」即楊補之，二人都是畫梅高手名家。李方膺並不學他們，因為他要「自立門戶」，也就是要畫出自己的面貌。他還在另一《梅花》冊頁上題詩云：

> 梅花此日未生芽，旋轉乾坤屬畫家。
> 筆底春風揮不盡，東塗西抹總開花。
> 此幅春梅另一般，並無曲筆要人看。
> 畫家不解隨時俗，直氣橫行翰墨端。

這些都表現了畫家強烈的個性和生機勃勃的精神。

李方膺還有一首〈題畫梅〉詩：

> 寫梅未必合時宜，莫怪花前落墨遲。
> 觸目橫斜千萬朵，賞心只有兩三枝。

說明了繪畫上以少勝多的道理，值得玩味。

再如金冬心論畫詩有云：

> 此法不傳留一語，廄中良馬是臣師。

也是不以古法為師的。

金冬心還說：「予……畫竹，然無所師從，每當幽篁解籜時，乞靈於此君……二友稱賞，賞予目無古人，不求形似，出乎町畦之外……予之竹與詩，皆不求同於人也。同乎人，則有瓦礫在後之譏矣。」（《冬心畫竹題記》）他又說：「十年前，予輒畫竹，煙梢風籜，亦人意中所有也。揮掃奇趣橫生，觀者可能測老夫麝煤狐柱，何從而施紙上邪？遊戲通神，自我作古。」（《冬心先生雜畫題記》）這些都表明了他們和當時正統畫家完全不同的觀點。

可是，清代所謂正統派的畫家們強調筆筆從古人來，「仿某家則全是某家，不染一他筆。」稍有「己意」，便罵之為「謬種」。「揚州八怪」的非正宗畫家們自然在他們的咒罵和排斥之列。王原祁就罵「廣陵（揚州）、白下（金陵），其惡習，與浙派無異，有志筆墨者，切須戒之」。

汪鋆撰寫《揚州畫苑錄》時也說「揚州八怪」「……同時並舉，畫出偏師，怪以八名，畫非一體。似蘇、張之捭闔，倜徐、黃之遺規。率汰三筆五筆，覆醬嫌觕（粗）。胡謅五言七言，打油自喜。非無異趣，適赴歧途。示嶄新於一時，只盛行乎百里。」說他們「畫出偏師」，即非正宗也。作品似戰國時蘇秦、張儀的詭辯，違背了五代徐熙和黃筌兩位大宗師的傳統。這樣畫用來蓋醬缸還嫌粗劣，因為「適赴歧途」（非正道），所以只盛行百里。汪鋆的思想並不像保守派那樣頑固，他敢於記載「揚州八怪」，但對「揚州八怪」仍作如此貶低。

「四海變秋氣，一室難為春」，「揚州八怪」們的畫「只盛行乎百里」，他們的繪畫思想也只在揚州一帶流行，影響不太大更不太廣。但對近現代卻產生了巨大的影響。吳昌碩、齊白石、傅抱石等大畫家都曾得到他們的鼓舞，其他畫家受「揚州八怪」思想影響者就更多了。

八 「光居其首」和「無所不師，而無所必師」
——曹雪芹論畫

曹雪芹（1715～1763 A.D.），名霑，號雪芹，又號芹溪、芹圃。他是中國最偉大的小說家，也是全世界最著名的小說家之一。他創作的半部《紅樓夢》（前八十回）經高鶚續全，成為中國小說藝術的最高峰，前古無人能做到，後代無人能過。《紅樓夢》在全世界產生巨大的影響，差不多文明國家都有研究《紅樓夢》的學者，在國際上稱為「紅學」。曹雪芹也是一位畫家。在他貧困時，也曾賣畫作為飲酒之資，他的朋友敦敏〈贈芹圃〉詩云：「尋詩人去留僧舍，賣畫錢來付酒家。」（《懋齋詩鈔》）據說在曹雪芹貧極無以為生時，有人推薦他去宮廷任畫師，他深以為恥而拒絕。他的朋友張宜泉〈題芹溪居士〉詩及序云：「姓曹名霑，字夢阮，號芹溪居士，其人工詩善畫。愛將筆墨逞風流，廬結西郊別樣幽。門外山川供繪畫，堂前花鳥入吟謳。羹調未羨青蓮寵，苑召難忘立本羞。借問古來誰得似，野心應被白雲留。」（《春柳堂詩稿》刊本）第三聯是說他不羨慕李白（青蓮）那樣受到皇帝御手調羹賜食的寵幸，卻忘不了閻立本被苑召作畫的羞恥，而不願到宮廷作畫。但曹雪芹的畫至今尚沒被發現。我們尚可知道他畫過石頭。他的《紅樓夢》原名《石頭記》。他喜愛畫石是在情理中的，他的好友敦敏有〈題芹圃畫石〉詩：

> 傲骨如君世已奇，嶙峋更見此支離。
> 醉餘奮掃如椽筆，寫出胸中磈礧時。❶

從詩中「傲骨」、「嶙峋」、「支離」看來，曹雪芹所畫的石頭是突兀、堅硬、奇峭的。

曹雪芹也論畫，他論畫為其小說所掩，不大為人注意。在以往的繪畫史上也沒起到作用，但他論到「光」在繪畫中的作用和重要性問題，卻是前無古人，後啟來

❶ 見《懋齋詩鈔》抄本。

者的。而「光」的運用，到現在才被部分畫家注意，而早在十八世紀中葉，曹雪芹就給予充分的強調。所以，我把他和他的畫論寫入本書中，以見先哲目光之銳利，思維之靈敏，意識之超前，決非庸識俗手可望其項背之萬一也。

曹雪芹實際上是小說家、詩人兼工藝美術家、園林藝術家和畫家。他曾著有《廢藝齋集稿》，內容主要談工藝美術和園林藝術的理論。在《廢藝齋集稿》中有《岫裡湖中瑣藝》談了不少繪畫問題。我把他的談畫部分內容全錄在這裡：

> 芹溪居士曰：愚以為作畫初無定法，惟意之感受所適耳。前人佳作固多，何所師法？故凡諸家之長，盡吾師也。要在善於取捨耳。自應無所不師，而無所必師。何以為法？萬物均宜為法。必也取法自然，方是大法。
>
> 且看蜻蛉中烏金翅者，四翼雖墨，日光輝映，則諸色畢顯。金碧之中，黃綠青紫，閃耀變化，信難狀寫。若背光視之，則烏褐而已，不見顏色矣。他如春燕之背，雄雞之尾，墨蝶之翅，皆以受光閃動而呈奇彩。試問執寫生之筆者，又將何以傳其神妙耶？
>
> 每畫一物或一景，首當明其旨趣，則主次分矣。然後經營位置，則遠近明矣。取形勿失其神，寫其前須知舍其後。畫其左不能兼其右。動者動之，靜者靜之。輕重有別，失之必傾。高低不等，違之亂形。近者清晰，纖毫可辨；遠者隱約，涵蓄適中，理之必然也。
>
> 至於敷彩之要，光居其首。明則顯，暗則晦。有形必有影，作畫者豈可略而棄之耶？每見前人作畫，似不知有光始能顯象，無光何以現形者。明暗成於光，彩色別於光，遠近濃淡，莫不因光而辨其殊異也。
>
> 然而畫中佳作，雖有試之者，但仍不敢破除藩籬，革盡積弊，一洗陳俗之套，所以終難臻入妙境，不免淹滯於下乘者，正以其不敢用光之故耳。
>
> 誠然，光之難以狀寫也，譬如一人一物，面光視之，則顯明朗潤；背光視之，則晦暗失澤。備陰陽於一體之間，非善觀察於微末者，不能窺自然之奧祕也。若畏光難繪而避之忌之，其何異乎因噎廢食也哉。
>
> 試觀其畫山川林木也，則常如際於陰雨之中。狀人物鳥獸也，則均似處於屋宇之內。花卉蟲蝶，亦必置諸暗隅。凡此種種，直同冰之畏日，唯恐遇光則溶。何事繪者忌光而畏之甚耶？
>
> 信將廢光而作畫，則墨白何殊，丹青奚辨矣。若盡去其光，則伸手不見夫五指，有目者與盲瞽者無異。試思去光之畫，寧將使人以指代目，欲其捫而得

之耶？

其於設色也，當令豔而不厭，運筆也，尤須繁而不煩。置一點之鮮彩於通體淡色之際，自必絢麗奪目；粹萬筆之精華于全幅寫意之間，尤覺清新爽神。所以者何？欲其相反相成，彼此對照故也。❷

芹溪居士即曹雪芹的號，他這段談論可以分為三個部分：

其一，他認為作畫「初無定法，惟意之感受所適耳。」是十分有道理的。清初張瑤星也說過：「……高人曠士，用以寄其閑情，學士大夫，亦時抒其逸趣。凡皆外師造化，未嘗定為何法何法也，內得心源，不言本之某氏某氏也。」❸例如書法，千古都學王羲之，王羲之學衛夫人，衛夫人學鍾繇，鍾繇師其師，其師師其師之師……但第一個老師又師誰呢？應該師法「自然」。所以，曹雪芹提出：「何以為法？萬物均宜為法。必也取法自然，方是大法。」「取法自然」，這是中國藝術的根本。「自然」一是「造化」，二是自然而然。二者皆是中國藝術家所必須明白和遵守的「大法」，其餘皆小法。對於前人之法，曹雪芹認為「盡吾師也」，但「要在善於取捨」。他還提出「無所不師，而無所必師。」幾乎所有大家都是如此。凡是優秀的傳統，無所不師，但也沒有一個成法是必師的。斯所以成大家也。(鄭板橋、齊白石等都有類似的議論。)

其二，光的運用和重要性。曹雪芹提出：「敷彩之要，光居其首」。這是中國畫史上第一次明確提出「光」的作用。中國畫原來是不重視光的。謝赫「六法論」，荊浩「六要」，劉道醇的「六要」、「六長」，都沒有提到光。西洋畫講究光，而且油畫對光十分重視，對景寫生時，光變了就無法再繼續畫下去。所以，西畫色彩豐富，形象逼真。中國的工筆畫也是形象逼真的，但因不重視光的作用，豐富性就差一些。曹雪芹首先以蜻蛉（蜻蜓）烏金翅作例，「四翼雖墨，日光輝映，則諸色畢顯。金碧之中，黃綠青紫，閃耀變化，信難狀寫。若背光視之，則烏褐而已，不見顏色矣。」這是西洋畫家觀察物象的方法。中國畫家提出這個問題真是破天荒。「受光閃動而呈奇彩」，已進入了科學的境界了。

「敷彩之要，光居其首。明則顯，暗則晦。」「遠近濃淡，莫不因光而辨其殊異也。」必須用光，才能變革中國畫，這是曹雪芹提出改革中國畫的方法。曹雪芹反覆提出光的問題：「光之難以狀寫也」「若畏光難繪而避之忌之，其何異乎因噎廢食

❷　《廢藝齋集稿・岫裡湖中瑣藝》，轉引自《紅樓夢學刊》1979 年第一輯。

❸　《讀畫錄・序》

也哉。」「何事繪者忌光而畏之甚耶？」他鼓勵畫家大膽地用光，只有用光才能改革中國畫。

而且，曹雪芹早已看出中國畫死氣沈沈，重複因襲，千畫一面，沒有個性，沒有自家面目的弊病。正如他在《紅樓夢》中指摘舊時小說，「至若佳人才子等書，則又千部共出一套。」（《紅樓夢》第一回）因而繪畫也要革新。他說：

> 畫中佳作，雖有試之者，但仍不敢破除藩籬，革盡積弊，一洗陳俗之套，所以終難臻入妙境，不免淹滯於下乘者，……

曹雪芹可謂最早的對中國畫產生了危機感。他用「下乘」一詞總結當時的繪畫狀況。他提出的「革盡積弊，一洗陳俗」之論，比陳獨秀提出的「美術革命」早二百年。陳獨秀認為「美術革命」需「採用洋畫寫實的精神」，而曹雪芹提出「光居其首」，亦同出一轍也。畫界普遍認識到中國畫處於「下乘」，而須「革、洗」這一問題，到了西元 1919 年「五四」新文化運動時期才開始。然則曹雪芹早二百年已先知也。這個問題值得高度注意。

其三，曹雪芹提出「相反相成」問題。他認為「設色也，當令豔而不厭，運筆也，尤須繁而不煩。置一點之鮮彩於通體淡色之際，自必絢麗奪目；粹萬筆之精華于全幅寫意之間，尤覺清新爽神。」這就是「相反相成，彼此對照。」若不是對繪畫有相當經驗者，是不可能講出這些高論的。

曹雪芹的繪畫理論句句都能擊中繪畫所存在問題的要害，即使是別人已經看到的問題，他也能提出新的解決方法。尤其是「光居其首」一論，至今還是沒有完全解決的問題。如果繪畫界早重視曹雪芹的理論，自不待 1919 年「五四」新文化運動中提出「美術革命論」了。如果聯繫曹雪芹《紅樓夢》中新的寫法、新的境界（如通常說的天宮、皇大帝，曹雪芹改為太虛幻境和警幻仙姑，等等）再來研究曹雪芹對繪畫所發的新的理論見解，可知自古天才人物對任何問題都有超乎常人的天才看法，非庸識畫人「血指汗顏」所能至其萬一也。

近現代 畫論

一 變法、革命、改良、守舊、調合
——近代畫論之爭辯

清初之後，畫論愈來愈多，真可謂汗牛充棟。但大部分畫論都以董其昌的「南北宗論」和「四王」的守法論為基礎，再加一些闡釋和補充而已。其間也有一些非正宗派的畫論值得一讀，例如鄭板橋的「眼中之竹，胸中之竹，手中之竹」、「未畫以前，不立一格，既畫以後，不留一格」、「十分學七要拋三，各有靈苗各自探」等理論皆頗有價值。但真正使繪畫出現新機的畫論，乃開始於近代。

中國畫到了近代，也和社會一樣衰落到一定地步了，不變也不行了。變，必須理論開道。而其衰落之原因也正是董其昌、「四王」們的理論所左右使然。作畫一味求柔、求軟，沿襲松江派、婁東派之末習亦步亦趨，不敢越雷池一步。個人風格、個人性情，一概不能抒發，「金陵八家」不過恢復一些宋法，便被人攻擊無休，「揚州八怪」不過抒發一些個人靈性，便被人大罵不止。畫畫人只好沿著所謂正宗「四王」們的路走下去，弄得畫壇上「萬馬齊喑」，一片萎靡柔弱和軟甜俗賴之氣。有識之士皆為此而擔憂，康有為驚呼，「中國近世之畫衰敗極矣，蓋由畫論之謬也。」呂澂悲嘆：「我國美術之弊，蓋莫甚於今日。」陳獨秀又不禁「放聲一哭」……

於是要求中國畫變革的呼聲越來越激烈，即使少數人主張保持傳統（國粹），但也不堅持按「四王」末習的路走下去了。

近代的畫論勢力最大的是要對中國畫進行變法、革命、改良、調合，四家都主張輸入西洋畫法，改變充實中國畫。

輸入西洋畫法，也是當時的風氣使然。

十九世紀中葉，西方資本主義大發展，他們用洋槍和洋炮打開了中國的大門，外國資本主義勢力步步深入，中國市場上充塞了外國的商品，中國的港口布滿了外國的輪船；外國人在中國修建工廠、修築鐵路、……外國先進的生產力使中國統治者束手無策，「禮義」對於洋炮是無益的。一批有識之士為了救國圖強，或為了保住其統治地位，都開始向西方學習。十九世紀中葉開始的「洋務運動」，是學習西方。不僅外事交涉，簽訂條約，而且購買洋槍、洋炮、輪船、機器，聘請洋匠，生產船

炮，雇用外國軍官依洋法操練軍隊，用
洋法開礦、築路、設廠製造、興辦航運、
電報業，以及學習西方科學技術，興辦
船政、水師學堂，派遣留學生等等。更
早地留心西方學習西方的人物是林則
徐，曾譯著《四洲志》一書，後來魏源
以此書為基礎，又編著了《海國圖志》。
十九世紀七十年代，中國還設立了同文
館，從事翻譯工作和培養翻譯外交人
才。嚴復翻譯了赫胥黎的《天演論》，
在近代思想界產生了巨大的影響，刺激
了很多知識分子，為了生存，必須追求
民族自強和民主解放的道路。由科技到
軍事、思想、哲學、生產方式、經濟機
構、社會組織、政治制度，以及各種各
樣的意識形態無不受了外來的影響，後
來的馬列主義更是從西方引進的。林紓
拼命地反對西方文化，但他出版的小說
全是從西方翻譯過來的。

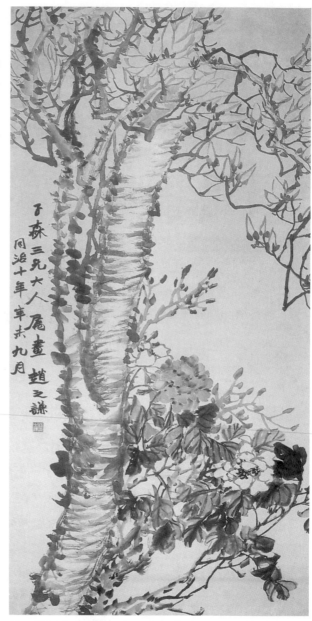

趙之謙　玉堂富貴

　　自然政治、經濟、科技、生產方式
都自西方輸入，那麼繪畫上輸入西洋畫
法也是必然的。所以，各家雖然爭辯不
已，但輸入西洋畫法卻是一致的。但各
家主張的目的和方法都不同。這也和政
治上相同，有人主張君主立憲制度，有
人主張資本主義制度，有人主張共產主義制度，但都是西方的制度和思想。當然也
有人主張保存封建君主制度，只是勢力不大而已。畫論界，變法派、革命派、改良
派、調合派主張輸入西法，此外，也有一個國粹派，力排西法，主張守舊不變，不
過，這一派勢力也不太大。各派之間，爭辯無休。

二　變法論
——康有為論畫

變法論派為首者便是近代史上著名的變法人物康有為。康有為 (1858～1927 A.D.)，字廣廈，一字更生，號長素。廣東南海人，故世稱康南海。他少年時學習封建舊學，西元 1879 年後，先後到香港、上海等地遊歷考察，接觸到西方資產階級事物和學說，開始留心西學，繼而主張學習西方。西元 1888 年，他開始上書皇帝，要求變法。西元 1891 年，他在廣州設「萬木草堂」講學，宣傳變法。西元 1898 年，康有為在光緒皇帝支持下，實行全面變法，即「百日維新」。失敗後，逃往日本，繼之考察各國政教，同時留心藝術。西元 1904 年，當他參觀意大利博物館中文藝復興時期的繪畫時，他深嘆：「彼則求真，我求不真；以此相反，而我遂退化。」於是他認為中國畫亦必須「變法」，他說：「吾國畫疏淺，遠不如之。此事亦當變法。」《意大利游記》西元 1917 年，康有為在他的《萬木草堂藏畫目》中寫到：「中國近世之畫，衰敗極矣，蓋由畫論之謬也。」他對「中國近世以禪入畫……後人誤尊之。蘇、米擯棄形似，倡為士氣。元明大攻界畫為匠筆而擯棄之，此中國近世畫所以衰敗也。」大為不滿。「士夫遊藝之餘，能盡萬物之性歟？必不可得矣。然則，專貴士氣為寫畫正宗，豈不謬哉？」他反覆強調作畫必須形準，那種棄形而寫意的畫，他認為是中國畫衰敗的根源，他強調要恢復六朝唐宋傳統。他說：「非取神即可棄形，更非寫意可忘形也。遍覽百國作畫皆同。故今歐美之畫與六朝唐宋之法同。」「若專精體物，非匠人畢生專詣為之，必不能精。中國既擯畫匠，此中國近世畫所以衰敗也。」他主張：「以形神為主而不取寫意，以著色界畫為正，而以墨筆粗簡者為別派；士氣固可貴，而以院體為畫正法。庶救五百年來偏謬之畫論。」他強調「以復古為更新。」這和他在政治上的「託古改制」理論是一脈相承的。

康有為在論元畫時又說：「中國自宋前，畫皆象形，雖貴氣韻生動，而未嘗不極尚逼真。」又批判「自東坡謬發高論，以禪品畫」，對後世「元四家」等影響太大，「爾來論畫之書，皆為寫意之說，擯呵寫形，界畫斥為匠體。群盲同室，呶呶論日，後生攤書論畫，皆為所蔽，奉為金科玉律，不敢稍背繩墨。」他反覆稱道的是歐美

式形準而嚴謹的繪畫，認為中國畫中「枯澹之山水」和「蕭條之數筆」，「以此不與歐、美畫人競，不有若持抬槍以與五十三升的大炮戰乎。」康有為的「變法」又被人稱為「改良主義」，他實際很反對「元四家」，他說：「蓋中國畫學之衰，至今為極矣，則不能不追源作俑，以歸罪於元四家也。」但他又不像「革命論」者那樣用「打倒」字樣，他還說：「吾於四家未嘗不好之甚，則但以為逸品，不奪唐、宋之正宗云爾。」

他在論國朝（清朝）畫時又聲明：「中國畫學至國朝而衰弊極矣，豈止衰弊，至今郡邑無聞畫人者。其遺餘二三名宿，摹寫四王、二石之糟粕，枯筆數筆，味同嚼蠟，豈復能傳後，以與今歐、美、日本競勝哉。」他反覆強調「唐宋正宗」，並希望「他日當有合中西而成大家者」，感慨「如仍守舊不變，則中國畫學應遂滅絕。國人豈無英絕之士應運而興，合中西而為畫學新紀元者，其在今乎？吾斯望之。」

總結康有為的「變法論」，是「合中西」、「唐宋正宗」、「形神為主而不取寫意」。

「戊戌變法」失敗後，康有為在歷史舞臺上的角色已不重要，他的「變法論」在當時並沒有起到太大的作用，幾乎沒有什麼反應。而同時出現的「革命論」卻產生巨大的影響。但康有為的「變法論」卻在他的學生徐悲鴻身上延續下去並發揚光大。而且，「革命論」、「調合論」等在引進「西法」以及反對「蕭條之數筆」等方面也都和康有為的看法有一致處，說明中國畫存在的問題已被大多數人看出，康有為是其中較早一人。

近代畫論實始於康有為。美術和美術教育界的重要人物徐悲鴻以及後來參與辦過上海美專的劉海粟都是他的學生，所以，我曾寫〈畫壇點將錄〉一文，把康有為點為「畫壇舊頭領」。茲將此文附錄於此。

附：畫壇點將錄

《詩壇點將錄》自舒位之《乾嘉詩壇點將錄》，近人汪國垣《光宣詩壇點將錄》以降，以至錢仲聯《順康雍詩壇點將錄》等等，十分眾多，皆以《水滸》中水泊梁山一百零八將排座次為序，定其位置、專長，讀者於遊戲筆墨中見其詩壇歷史概要，頗見樂趣。昔舒位以性靈派首領袁枚為梁山泊之首及時雨宋江，汪國垣以同光體作家陳三立、鄭孝胥為都頭領。錢仲聯以錢謙益為「托塔天王晁蓋，詩壇舊頭領」，以

吳偉業為梁山之首呼保義宋江，以王士禎為梁山副頭領玉麒麟盧俊義。以顧炎武、宋琬等為五虎上將……讀後頗有啟發，然獨畫壇無點將錄，何寂寞之甚也。

今拜南京師範大學美術史論教授陳傳席為帥，即日登臺點將。然詩壇點將甚眾，惟畫壇點將尚屬首次，陳子匆忙登臺，臨時點將，事前無備，無名錄可查，故有大將遺點者，或有名將點錯者，勿為計較也，他日作《近現代繪畫史》再重排座次，補點名將，以為完備。

今為試點耳。所點者皆二十至五十年代間之名將也。

畫壇舊頭領一員

托塔天王晁蓋　康有為

康有為首議中國畫必須改革，謂之「如仍守舊不變，則中國畫學應遂滅絕」。力主「合中西而為畫學新紀元者，其在今乎？」康氏並親往歐洲考察繪畫，帶回文藝復興之仿作，回國後則大斥「四王」、「二石」之糟粕，力摒以禪入畫，大聲疾呼，以寫實為主。「不奪唐、宋正宗」。又，畫壇二大頭領徐悲鴻、劉海粟皆其弟子。故點康有為為「畫壇舊頭領，托塔天王晁蓋。」

畫壇都頭領二員

天魁星呼保義宋江　徐悲鴻

徐悲鴻出生民間，艱苦奮鬥，赴法留學。回國後，廣結天下畫家，提攜有為青年。坐鎮中央大學美術系，當時即為畫壇中心。後又組建中國美術工作者協會，任主席。又任中央美院院長。且徐氏作畫，中西俱精。當時畫家，或出其門下，或聚其左右，公推為畫壇首領。故點徐悲鴻為畫壇梁山好漢之首呼保義宋江。

天罡星玉麒麟盧俊義　劉海粟

劉海粟出生大戶富家，自幼錦衣紈袴，然能依正道，習藝弄文，不作遊手好閒者，是可喜也；又於十七歲參與創辦美術學校，雖曰私立，然亦聚畫家於一方。後劉海粟赴歐考察繪畫，大開眼界，如盧俊義之出大名府也。劉氏回國後，繼任上海美專校長，新中國時，又任南京藝術學院院長，故點劉海粟為畫壇梁山好漢副頭領玉麒麟盧俊義。

掌管機密軍機二員

天機星智多星吳用　鄭午昌

　　鄭午昌為一時理論權威，曾任中華書局美術部主任，又組織蜜蜂畫社，出版《蜜蜂畫報》，更被杭州藝術專科學校、上海美術專科學校及新華藝術專科學校聘為教授。鄭氏亦善畫，能作青綠山水，用筆精微，設色妍麗，尤擅畫楊柳，有「鄭楊柳」之稱，鄭最精者乃畫學理論，嘗謂「畫不讓人應有我」，主張「善師古人而自立我法」，能詩詞、擅書法，其著《中國畫學全史》，開一代之例，又著《中國美術史》、《中國壁畫史》、《石濤畫語錄釋義》等等，黃賓虹為之作序，蔡元培為之題辭，其史其論，見重於藝林，故點鄭午昌為畫壇軍師智多星吳用。

天閒星入雲龍公孫勝　王遜

　　王遜以哲學為基礎，治畫史為鄭午昌後之一人，且精密正規又過之。又組建中央美院美術史系，事未成而淪為「右派」。永樂宮搬遷，其元代壁畫內容無人能考，文化部特請王遜「出山」，考《朝元圖》之始末及眾仙之來源名號，使朝元之仙人重為人識。王氏又善治佛畫，考諸佛窟，為一時之奠基。著《中國美術史》，為全國美術史教材之參考。惜至死未被平反，無事可做，故點為「天閒星入雲龍公孫勝」。

掌管錢糧頭領二員

天貴星小旋風柴進　蔡元培

　　蔡元培為清光緒進士，翰林院編修，可謂「天貴」也。後組織中國教育會，創辦愛國學社和愛國女學，又組織光復會，參加同盟會。1907 年赴德留學，回國後任南京臨時政府教育總長，主張：「以美育代宗教」。又任北京大學校長、國民黨政府大學院院長等，又倡辦留法勤工儉學會，支持無數青年赴法留學，發放留學費，又創辦國立藝專，造就大批畫家。蔡元培以其「天貴」，更以所掌財力支持畫界，故點為天貴星，掌管錢糧頭領，小旋風柴進。

天富星撲天雕李應　吳湖帆

　　吳湖帆能詩擅畫，畫以清新潤淡見長，其坐鎮江東，為吳地畫壇之盟主。其祖吳大澂曾以湖南巡撫之身，領兵部尚書銜率軍出關，指揮甲午戰爭，為日軍所敗，

乃至喪師失地。吳大澂獨攜一印而回,當時朝野上下皆欲殺吳大澂而謝天下,朝廷也擬問斬。因袁世凱力保後削職為民,回蘇州後潛心藝術品收藏與研究。湖帆母為內閣中書沈韻初女,家亦富收藏。湖帆妻潘靜淑家收藏尤豐,三家收藏皆聚於吳湖帆家,唐宋元明清諸名家之作,無所不包,個人收藏,富甲天下。今國內外各家博物館所藏中國名畫中有「梅景書屋和秘笈」、「梅景書屋」、「吳湖帆潘靜淑所藏書畫精品」、「吳湖帆潘靜淑珍藏印」等等,皆吳氏之舊藏也。吳家收藏可謂巨富,故點吳湖帆為「天富星撲天雕李應」。

五虎上將五員

天勇星大刀關勝　齊白石

齊白石衰年變法,大刀闊斧。所創紅花墨葉,為一代之勝,又為萬蟲傳神。所作山水,亦別具風格,能詩,善書法,篆刻亦為一代之冠。白石名高一代,晚年為中國美術家協會主席,自是畫壇「五虎上將之首」,故點為「天勇星大刀關勝」。

天雄星豹子頭林沖　黃賓虹

黃賓虹為徽商之後,早年生活優裕,後因支持「公車上書」和「戊戌變法」而被通緝,被迫出逃,流離於上海、杭州、河南、歙縣諸地。一面反清,一面授徒,在上海各藝術學校任教授,又從事編輯工作,編印《美術叢書》及各類畫集。黃賓虹作山水畫,綜採百家,心師造化,其畫雄渾蒼莽,一掃明清畫壇柔弱萎靡之風,使瀕臨敗弱的中國山水畫得一轉機。從此開創了中國畫大氣磅礡、渾厚雄強的新時代。黃賓虹實中國畫「山寨」中之林沖也。

天猛星霹靂火秦明　傅抱石

傅抱石出身貧窮,顛苦奮鬥,讀書習藝,後得徐悲鴻之助赴日留學,回國後任教於中央大學美術系。抗戰期間,參加三廳工作,奔走於抗日宣傳之途。爾後仍回中大任教。抱石先攻美術史論,擅篆刻,尤擅山水。其性情豪放,酣飲過人,不可一日無酒,酒足之後方揮毫作畫。故云:「往往醉後」。其室有清人聯曰:「左壁觀圖,右壁觀史;有酒學仙,無酒學佛」。當其胸中塊壘,藉酒之勢,操筆猛刷橫掃,如風旋水瀉,毫飛墨噴,若閃電雷鳴,似驚濤撲岸,真如「霹靂之火」。故點傅抱石為「天猛星霹靂火秦明」。

天威星雙鞭呼延灼　潘天壽

潘天壽既治史,又作畫,治史既有《中國繪畫史》,又有《中國書法史》,雙史齊治,皆早行於世。作畫,既有花鳥,又有山水,且又精於書法、篆刻,有《潘天壽書畫集》上下兩冊,又有《治印談叢》、《無諼齋談屑》。潘天壽早年入上海美專,後任教席,後任浙江美院院長。花鳥師徐渭、八大、老缶,又能自創新格,布局敢於造險、破險,筆墨濃放,氣勢雄闊,為白石後又一高峰。潘天壽為人樸實,性簡寡言,體貌鎮重,不嚴而威,治學又能雙管齊下,故點為「天威星雙鞭呼延灼」。

天立星雙槍將董平　張大千

水滸英雄董平能使雙槍,號稱「風流雙槍將」,每出征,箭壺插一小旗,上書「英雄雙槍將,風流萬戶侯」。張大千一手造假畫,一手搞創作,雙套本領,且又為人風流,富抵萬戶。故點為「雙槍將董平」。董平居五虎上將之末,張大千雖名震東西,然以傳移模寫古人作品為能事,所造假畫遍及五大洲,張彥遠云:「至於傳摹移寫,乃畫家末事。」畫家以創作新風格為首事,如齊白石然,模寫僅為畫家末事,故張大千名雖重而僅居五虎上將之末。

三 革命論
——陳獨秀、呂澂論畫

提出「美術革命」口號的是呂澂和陳獨秀，但以陳獨秀的作用和影響最大，因之，
「革命論」當以陳獨秀為代表。「革命論」者也同時提到「改革」和「改良」，但他
們的態度顯然比「改良論」者更激烈。「變法論」、「改良論」和「革命論」之間最大
的區別是「革命論」者常用「打倒」一詞，如陳說：「像這樣的畫學正宗⋯⋯若不打
倒」、「若想把中國畫改良，首先要革王畫的命」。而「變法論」、「改良論」則不革××
×的命，更不「打倒」××。只「變」、「改」使之更良而已。但他們對當時美術「衰
弊」現狀之哀嘆卻是一致的。

　　西元 1917 年 12 月，呂澂給《新青年》雜誌主編陳獨秀寫信，第一次旗幟鮮明
地提出「美術革命」，他說：「美術尤亟宜革命。」「我國美術之弊，蓋莫甚於今日，
誠不可不亟加革命也。」如何革命呢？他提出：「十載之前，意大利詩人瑪黎難蒂氏
刊行詩歌雜誌，鼓吹未來新藝術主義，亦肇端文詞，而其影響首著於繪畫雕刻。」
瑪黎難蒂現譯為馬里內蒂 (F. T. Marinetti, 1876～1944 A.D.)，是未來主義創始人，主
張拋棄傳統藝術，表現現代文明。對繪畫雕刻影響頗大。呂澂當然是希望《新青年》
也能擔負這樣的任務。實際上也是引進西法。但他對那些「徒襲西畫之皮毛，一變
而為豔俗，以迎合庸眾好色之心」以及「以似是而非之教授，一知半解之言論，貽
害青年」者表示十分憂嘆。所以，他主張「闡明歐美美術之變遷，與夫現在各新派
之真相，使恆人知美術界大勢之所趨向。」同時「闡明有唐以來繪畫雕刻建築之源
流理法（自唐世佛教大盛而後，我國雕塑與建築之改革，也頗可觀，惜無人研究之
耳）。使恆人知我國固有之美術如何。」借鑒西法和恢復古法，以達到「美術革命」
之目的，是呂澂的主旨。呂澂此信是通過陳獨秀刊登在《新青年》第六卷第一號（西
元 1918 年 1 月出版）上的。

　　陳獨秀〈美術革命——答呂澂〉和呂澂的〈美術革命〉同時刊登在《新青年》
上，產生的影響是同時的，但陳獨秀的態度更激烈，影響更大。這和他的身分地位
也有一定關係。因為呂澂只是一位美學、美術和佛學研究家，在當時影響並非太大。

而陳獨秀則是「五四」新文化運動中最重要、最有影響、最為世人矚目的偉大人物。

陳獨秀 (1880～1942 A.D.)，字仲甫（見附文），安徽懷寧人，其父陳庶是當地頗有名的畫家、書法家，字昔凡，號石門湖客、石耕老人，書法師鄧石如、劉石庵，畫法師沈石田、王石谷，故其齋曰：「四石齋」。陳家收藏王石谷等人畫最多，陳獨秀在〈美術革命〉一文中說：「我家所藏和見過的王畫，不下二百多件。」這些畫都是陳庶所收。陳獨秀自幼在其父影響下對書法繪畫頗有興趣。陳獨秀的個性十分強烈，因此他對王石谷等「三王」、「四王」的畫缺乏個性就十分反感。陳獨秀後留學日本，西元 1915 年創辦《青年雜誌》，第二卷改名《新青年》，西元 1916 年任北京大學教授，西元 1918 年和李大釗共同創辦《每周評論》，提倡新文化，宣傳馬克思主義，西元 1920 年在上海組建共產黨，並在全國發展共產黨組織，他寫信到全國各地乃至到國外的華人中，叫他們組織共產黨支部，次年共產黨成立，任總書記，而且連任五屆。所以，無論從政治上，抑是從新文化運動上，陳獨秀皆是當時最重要的人物。他的話非同一般。

陳獨秀接到呂澂信後，便寫了〈美術革命——答呂澂〉，他說：「本雜誌對於醫學和美術，久欲詳論，只因為沒有專門家擔任……現在得了足下的來函，對於美術——特於繪畫一項——議論透闢，不勝大喜歡迎之至。……說起美術革命來，鄙人對於繪畫，也有點意見，早就想說了。」他首先旗幟鮮明地提出：

> 若想把中國畫改良，首先要革王畫的命。因為改良中國畫，斷不能不採用洋畫寫實的精神。這是什麼理由呢？譬如文學家必用寫實主義，才能夠採古人的技術發揮自己的天才，做自己的文章，不是抄古人的文章。畫家也必須用寫實主義，才能發揮自己的天才，畫自己的畫，不落古人的窠臼。……自從學士派鄙薄院畫，專重寫意，不尚肖物，這種風氣，一倡於元末的倪黃，再倡於明代的文沈，到了清朝的三王更是變本加厲。人家說王石谷的畫是中國畫的集大成，我說王石谷的畫是倪、黃、文、沈一派中國惡畫的總結果。……像這樣的畫學正宗，像這樣社會上盲目崇拜的偶像，若不打倒，實是輸入寫實主義、改良中國畫的最大障礙。至於上海新流行的仕女畫，它那幼稚和荒謬的地方，和男女拆白黨演的新劇，和不懂西方的桐城派古文家譯的新小說，好像是一母所生的三個怪物。要把這三個怪物當作新文藝，不禁為新文藝放聲一哭。

陳獨秀對「美術革命」的基本態度都在這裡。王石谷的畫，當時人對之「迷信，是神聖不可侵犯的，是不許人說半句不好的」，陳獨秀公然提出「打倒」，這在當時是十分驚人之舉。占據清朝以降三百多年正宗地位的王畫，至此方被動搖。之後畫界則興起打倒王畫的熱潮。至於中國畫如何革命，陳獨秀反覆指出要「輸入寫實主義」，「採用洋畫寫實的精神」。這是當時一股思潮，政治、思想、科學、文學等各方面都向西方取經，都從西方輸入內容，繪畫也不例外了。

陳獨秀的「美術革命」論在當時產生巨大的影響，從此，美術革命的聲勢就更加浩大起來了。

中共早期兩位領袖陳獨秀和瞿秋白都是畫家的兒子。他們自己也都懂藝術。我曾發表過〈畫家與兒子〉一文，附錄於此。

附：畫家與兒子

陳庶和瞿世瑋是近代兩位畫家。他倆本人倒沒有做過翻天覆地的大事業，甚至他們的畫也不足領一代風騷。但他們對自己的兒子產生過巨大的影響，他們的兒子又對中國產生過巨大的影響，所以，我說這兩位畫家的重要有些特別。

陳庶的兒子叫陳獨秀，瞿世瑋的兒子叫瞿秋白。說起來真湊巧，中國共產黨最早的兩位領導人竟都是畫家的兒子，而且他們本人少年時也都學過繪畫和書法。當然，受他們父親的影響很關鍵。

一

陳庶是安徽省懷寧縣人。我在安徽省文化廳工作期間，曾去懷寧縣作過調查，又根據調查按圖索驥地查過一些資料。現簡述如下，以供研究家參考。

陳庶並不因其子陳獨秀而出名。在當地，陳庶原是頗有名氣的書法家兼畫家。後來他的兒子獨秀出了名，人們注意力集中到獨秀身上，他反為其所掩了。我去了解時，當地人們還在議論這位畫家，說他脾氣很古怪。陳庶後來改名衍庶，有時亦寫作愆庶（有些資料上寫作「衍鹿」，皆因字形相近而誤），字昔凡，號石門湖客、石耕老人，主要活動於清代同治、光緒年間。陳庶的書畫室叫「四石齋」，《懷寧縣志》中又記作「四石師齋」。「四石」指鄧石如、劉石庵、王石谷、沈石田。鄧、劉

是大書法家；王、沈是大畫家，陳庶以此四人為師，故其齋名曰「四石師」。

陳庶早年的畫以學王石谷為主，謹細而柔弱。安徽省博物館藏有陳庶學王石谷的《仿耕煙江山雪霽圖》（王石谷號耕煙老人）。後來陳庶又學沈石田，用筆粗厚。陳庶以畫山水為主，也畫人物，師法也不止王、沈二家。他畫的人物畫粗獷、蒼勁而有生氣，又似五代的石恪和南宋的禪畫。安徽省博物館至今還收藏有陳庶的《撫羅聘先生斗笠像》（羅聘是安徽歙縣人，「揚州八怪」之一），以及光緒二十九年所作的《雲嶂層樓圖》等。陳庶的畫因在當時有一定影響，所以《湖社月刊》在刊載陳庶壬辰（光緒十九年）所作的山水畫扇面時，特作介紹，注云：「與姜潁齊名，而神韻過之。近代畫家蕭謙中其弟子也。」繪畫史籍中記載陳庶的有《歷代畫史匯傳補編》、《虹廬畫談》等，然皆不知其為獨秀父也。

陳獨秀少年時就受其父影響，善書法，對畫也頗有興趣。他看了很多王石谷的畫，據他在〈美術革命〉一文中說：「我家所藏和見過的王畫，不下二百多件。」（《新青年》第六卷第一號）他對「王畫」十分不滿，因為「王畫」主要靠臨摹，王石谷更主張「以元人筆墨，運宋人丘壑，而澤以唐人氣韻，乃大成。」個人的精神全無，而且他對畫的要求是：清、柔、淡、弱，反對雄強和渾厚，最後弄到萎靡不振。當時的中國正需要振奮和圖強，陳獨秀本人又是滿懷激情的人，因此對王畫深惡痛絕。他於「五四」運動的前一年即西元 1918 年 1 月，在《新青年》第六卷第一號上發表了〈美術革命〉一文。文中說：「說起美術革命來，鄙人對於繪畫，也有點意見，早就想說了。」「若想把中國畫改良，首先要革王畫的命。」「人家說王石谷的畫是中國畫的集大成，我說王石谷的畫是倪、黃、文、沈一派中國惡畫的總結果。」陳獨秀認為「四王」的作品只是「復寫古畫，自家創作的簡直可以說沒有。這就是王流派在畫界最大的惡影響。」他並大聲疾呼：「像這樣的畫學正宗，像這樣社會上盲目崇拜的偶像，若不打倒，實是輸入寫實主義、改良中國畫的最大障礙。」陳獨秀的這篇文章，可以說是近代影響最大的一篇美術論文。雖然他的看法未必完全正確，但給當時受「四王」畫風統治而瀕於危機的中國畫壇帶來了生機。從此，自清初以降一直被視為「正宗」的「四王」畫遭到了厄運，這在美術革命上是一件大好事。「四王」受到了強有力的批判，而且隨著批判的深入，「四王」的老師董其昌也遭到批判，直到五十年代，《人民日報》還點名批判董其昌。董其昌研究繪畫而提出的頗有價值的「南北宗論」也遭到攻擊。所以，陳獨秀的〈美術革命〉一文實際上也影響了大半個世紀的美術理論的研究工作。這一連串影響的根子都是在陳庶那裡形成的，陳獨秀家的藏畫實際是陳庶的藏畫。就這一點來說，陳庶不可謂之不重要。

陳獨秀的畫，我尚未見到，但他的書法還是常見的，比同在安徽又是同時代文化名人的胡適的書法要好得多。陳獨秀於西元 1927 年被撤銷了中共中央總書記的職務，1929 年 11 月又被開除黨籍；1932 年 10 月被國民黨逮捕入獄。有好事者慕其名又知其善書畫，花錢買通了獄卒，備上厚禮，請獨秀留下墨寶。陳獨秀在獄中奮筆揮毫，寫下了一幅對聯：

彩筆昔曾干氣象
白頭吟望苦低垂

流露出他沈鬱而苦悶的心情，書法的精神亦如之，且又圓渾樸厚，溫醇而沈毅。我想，寫書法史的人應該排除成見，把陳獨秀寫上去，而對陳獨秀產生決定性影響的書畫家陳庶也應該引起更多方面的注意。

二

瞿世瑋，字稚彬，江蘇常州人。瞿秋白西元 1920 年寫的文章說他父親「已年過半百」，可知瞿世瑋生於清代同治十年左右，和陳庶差不多同時活動在清光緒年間。

瞿的家鄉常州曾是文化薈萃之地。清初，以惲南田為首的一群畫家形成了一個「常州派」，影響一直到民國初年。瞿世瑋也是「常州派」後期的重要畫家之一。他擅長山水畫，受惲南田、「四王」和元代四大畫家中的黃公望、倪雲林的影響甚重，但是也有自己的特色。他的山水畫簡淡蕭疏，冷雋清逸，不像「四王」畫那樣柔媚，也和倪雲林畫的枯淡鬆柔作風有別。他每以簡練爽利的線條，隨意而自然地勾出山的大體結構，然後加以披麻皴或亂柴皴，皴筆不多，用色亦極簡而淡，或不著色。其樹多枝葉飄零或枯枝無葉，表現一種蕭殺的氣氛。瞿世瑋的畫取材大多是反映隱逸之士的閒情雅趣，或者表現落魄知識分子的窮愁心境。因此，他的山水畫多秋景，色墨偏暗。瞿世瑋還兼擅詩詞、書法、篆刻。其兄世璜亦擅金石篆刻書法。他們都給瞿秋白很大的影響。

常州博物館至今仍收藏瞿世瑋的山水畫多幅。西元 1981 年在蘇州、揚州、鎮江、常州、南京五市舉辦的「明清畫展」中，展出了瞿世瑋的山水畫三幅，畫的皆是秋景。我最近見到瞿世瑋的一幅《秋山問道圖》，畫的前景是一片秋林，枝葉蕭條，氣氛荒涼，後景是略有重疊的三座大山，林、山之間有一位士人精神萎靡，正傾聽一位僧人在講解什麼。這正是當時知識分子處於茫然狀態的精神寫照，更是瞿世瑋自

己的精神寫照。瞿世瑋本屬士大夫階層，瞿秋白在〈餓鄉紀程〉一文中說：「我的家庭就是士的階級。」（見《瞿秋白文集》）瞿世瑋的父親和叔父都做過官，瞿世瑋也有一個虛銜「浙江候補鹽運使」，但無俸祿。所以，到了瞿世瑋這一代，開始尚可支持，後來則家境破落，生活越來越窮困。世瑋自幼讀書學畫，他的妻子金旋（字衡玉），亦是一位有教養、有知識的婦女，讀過很多史書和詩詞。後來經濟拮据，他們曾一度靠賣畫維持生活。在瞿秋白上中學時候，連家中收藏的金石、書畫都變賣一空。秋白的母親因忍受不了這種窮困的折磨，於西元 1915 年春節的第二天自殺了。瞿世瑋為生計所迫，投奔山東濟南一位朋友家裡，靠教書賣畫糊口。所以，他的畫多表現自己窮愁困苦的心境。

　　瞿秋白「受到工於畫山水畫的父親和擅長金石篆刻的伯父等人的薰陶，也學會了繪畫和雕刻。」（見《瞿秋白的文學活動》）好幾本有關秋白的傳記中都有類似的介紹。秋白的書畫篆刻作品存世很多，常州市等幾家博物館都有收藏。我很久前見過他的一幅山水軸，其畫雖和「四王」末習畫風相同，也和他父親的畫同一路數，但較之更縝密細潤，其中有元王蒙的筆法。就傳統功力而論，應在一般畫家之上。用筆變化、內蘊，都可看出訓練有素。其皴法雖也是小披麻兼牛毛皴，但就精神狀態而論，遠遠超過「四王」末習的僵死作風，顯示出瞿秋白的勃勃生氣和清醒的精神。這幅畫我當時勾臨一本，後來一家地方小雜誌上也發表過，可惜一時都找不到了。秋白的畫還有很多。《文匯報》西元 1957 年 6 月 18 日報導：「瞿秋白 1919 年清明節為其友李子寬作山水畫立軸，筆墨秀逸，有『四王』遺風。」從《瞿秋白文集》中也可以看到，瞿秋白經常談到畫，皆很內行，他的父親、畫家瞿世瑋對他的影響乃是一個十分重要的因素，應該引起研究家們的重視。研究美育的人似乎也可以從中悟出點什麼。

四 改良論
——徐悲鴻論畫

徐悲鴻在北京大學畫法研究會任導師期間，寫了一篇〈中國畫改良論〉，發表在該會所辦的《繪學》雜誌第一期（西元 1920 年 6 月出版）。他旗幟鮮明地倡導中國畫改良，並為之奮鬥終生。「改良論」實是康有為「變法論」的延續、深入和充實。徐悲鴻本是康有為弟子，據〈悲鴻自述〉云：二十一歲時見到康「南海先生雍容闊達，率直敏銳……乍見之，覺其不凡，談鋒既起，如倒傾三峽之水，而其獎掖後進，實具熱腸。余乃執弟子禮居門下，得縱觀其所藏，如書畫碑版之屬，殊有佳者，相與論畫，尤具卓見，如其卑薄四王，推崇宋法，務精深華妙，不尚士大夫淺率平易之作。信乎世界歸來論調。」

但徐悲鴻是畫家，他的「改良論」發展到後來，就更具體。更確切地說，他早年倡言「改良論」，力主作畫要「惟妙惟肖」，繼之提出「寫實主義」。後期更明確地提出「素描為一切造型藝術之基礎」，再之又提出：「僅直接師法造化而已。」徐悲鴻的理論在當時產生了最實際、最廣泛、最重大的影響，最後取代了其他各派而獨執畫壇牛耳。當然，這和徐悲鴻個人的努力有關。

徐悲鴻 (1895～1953 A.D.)，江蘇宜興人，少好畫，受其父徐達章畫師之影響和指授。青年時代去上海謀求發展。後得康有為的幫助，去日本學習，但因經濟緊張，不久便回國。再得康有為、蔡元培的幫助，取得當時教育部公費留學法國的資格，赴歐洲，在巴黎、柏林等地學習八年，成為他一生的轉折點。

徐悲鴻回國後，主持中央大學美術系工作並任教授，後組建中國美術學院，又任北平美專校長、中央美術學院院長，兼任中國美術工作者協會主席，成為美術界最有影響的人物。他一生提倡「寫實主義」，他的理論雖然在幾個階段提法不同，但總的精神是一以貫之的。

他寫〈中國畫改良論〉時，遊日剛回，尚未去歐。康有為給他談中國畫必須改良、變法的觀點猶在耳邊。因而，他在「改良論」中對中國畫現狀的感嘆完全同於康有為，他開始便說：

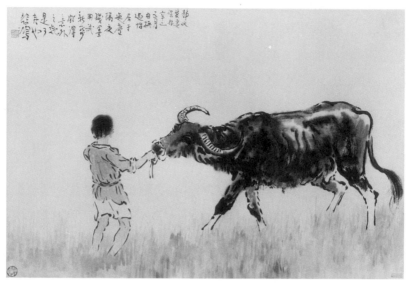

徐悲鴻　牧牛

中國畫學之頹敗，至今日已極矣。凡世界文明理無退化，獨中國之畫在今日
……。民族之不振可慨也夫。夫何故而使畫學如此頹壞耶？曰：惟守舊；曰：
惟失其學術獨立之地位……

徐悲鴻對於中國畫學現狀之感嘆，不僅同於康有為，也同於陳獨秀和呂澂等人。
但他是畫家，因而提出中國畫改良之措施更為具體周密，他為自己理論之主腦提出：

古法之佳者守之，垂絕者繼之，不佳者改之，未足者增之，西方畫之可採入
者融之。

他主張用「守之」、「繼之」、「改之」、「增之」、「融之」五法，使中國畫完美起
來，以改變因一味「守舊」而帶來的「頹壞」狀況。

談到「學之獨立」，徐悲鴻認為「中國畫尚為文人之末技」，故未能獨立。康有
為等人也有這類看法。宋以前之畫家，雖也為文，但都努力把畫畫好，不會逸筆草
草。那時候，文人業餘作畫，只作為遊戲筆墨，非為正宗也。而元之後，文人墨戲
反而成為正宗，正規的畫反而被人視為不瀟灑。中國畫遂成為文人之末技。全力作
畫能把畫作好已很不錯。以文人做官詩文之餘塗抹遊戲為之，中國畫焉得不衰？范
寬《谿山行旅圖》、郭熙《早春圖》，觀者莫不驚嘆，而明清文人末技之畫，三筆五

筆者，則不可同日而語也。

在「改良之方法」一節中，徐悲鴻認為：

> 畫之目的，曰：惟妙惟肖。妙屬於美，肖屬於藝。故作物必須憑實寫，乃能
> 惟肖。待心手相應之時，或無須憑實寫，而下筆未嘗違背真實景象，易以渾
> 和生動逸雅之神致，而構成造化。偶然一現之新景象，乃至惟妙。然肖或不
> 妙，未有妙而不肖者也。妙之不肖者，乃至肖者也。故妙之肖為尤難。故學
> 畫者，宜摒棄抄襲古人之惡習（非謂盡棄其法），一一案現世已發明之術。形
> 有不盡，色有不盡，態有不盡，趣有不盡，均深究之。

「惟妙惟肖」、「摒棄抄襲古人之惡習」，也是徐悲鴻一生堅持之重要主張。他還
說：「多觀摹其作物以資考助，因為進化不易之步驟，若妄自暴棄，甘屈居陳人之下，
名曰某派，則可恥孰甚。」此外，在繪畫改良中，還存在紙絹問題，他認為「八百
年來習慣，尤重生紙，顧生紙最難盡色，此為畫術進步之大障礙。」他還說：「西方
之物質可盡術盡藝，中國之物質不能盡術盡藝。」因而要改良物質（紙、絹等）。

在論風景人物等改良時，徐悲鴻都強調對景寫實，「雲貴縹緲，而中國畫反加以
勾勒……應改作烘染……」；「中國畫不寫影，其趣遂與歐畫大異。」他主張「均當
以真者作法。」

徐悲鴻的「改良論」中很多想法還和蔡元培的主張相同，蔡元培當時任北京大
學校長，北大畫法研究會也是他成立並主持的。徐悲鴻任該會導師當然是他任命。
蔡論中國畫時說：

> 今世為東西文化融合時代，西洋之所長，吾國自當採用。……彼西方美術家
> 能採用我人之術，我人獨不能採用西人之長乎？故甚望學中國畫者，亦須採
> 用西洋畫布景（取景構圖）寫實之學，描寫石膏物象及田野風景……今吾輩
> 學畫，當用研究科學之方法貫注之，除去名士派毫不經心之習，革除工匠拘
> 成見之議，用科學方法以入美術，美雖由於天才，術則必資練習。（在北京大
> 學畫法研究會上的演說，見《繪學》雜誌第一期）

蔡元培還曾在〈以美育代宗教〉一文中說：

書畫是我們的國粹，都是模仿古人的。(西元 1917 年 8 月《新青年》)

蔡元培的看法代表當時很多人的看法，同時對年輕的徐悲鴻也有一定的影響。
除了〈中國畫改良論〉外，徐悲鴻在其他場合的講話和文章中也都發揚他們「惟
妙惟肖」之觀點。比如他又多次提到「精確」、「精密」：

吾個人對於中國目前藝術之頹敗，覺非力倡寫實主義不為功。(西元 1926 年
在大同大學演說詞)

欲救目前之弊，必採歐洲之寫實主義。(西元 1926 年〈美的解剖〉)

倡智之藝術，思以寫實主義啟其端……(西元 1930 年〈悲鴻自述〉)

美術應以寫實主義為主，雖然不一定為最後目的，但必須用寫實主義為出發
點。(西元 1935 年對《世界日報》記者的談話)

吾儕初未進入現實主義，但寫實主義乃弟在當日中大內建立，其他概可謂之
投機主義。(〈給黃顯之的信〉)

美術應該忠於現實，因離開現實則言之無物。(西元 1939 年在新加坡談藝術)

科學之天才在精確，藝術之天才亦然。藝術中之韻趣，一若科學中之推論，
宣真理之微妙，但不精確，則情感浮泛，彼此無從溝通。(西元 1932 年《畫
苑》)

藝術之出發點，首在精密觀察一切物象，求得其正，此其首要也。(西元 1947
年文金揚〈中學美術教材及教學法序〉)

能精於形象，自不難求得神韻。(西元 1947 年〈當前中國之藝術問題〉)

徐悲鴻是以「寫實主義」而聞名的。他提倡的「寫實主義」更是「惟妙惟肖」、

「精確」的理性說法，他到法國投在寫實主義大師的門下，學習寫實主義繪畫，回國後即力倡寫實主義。

他說：

> 總而言之，寫實主義足以治療空洞浮泛之病，今已漸漸穩定，此風格再延長二十年，則新藝術基礎乃固。（西元 1943 年〈新藝術運動回顧與前瞻〉）

徐悲鴻一生倡導寫實主義，並同一切非寫實主義作鬥爭，他的學生中如有人不走寫實主義道路，他都嚴屬地批評，有時痛心疾首。正因為徐悲鴻的倡導，寫實主義成為一代繪畫之主流。提倡寫實主義，無疑要尊重自然。古人提倡自然就我，而徐悲鴻則提倡我就自然。當時畫壇形式主義泛濫，徐提倡寫實主義和我就自然自有力救時弊、矯枉過正之價值。他在西元 1939 年〈中西畫的分野——在新加坡華人美術會的講話〉上說：

> 余返自歐洲，標榜現實主義，以現實為方法，不以現實為目的。當時攻擊者紛起，然我行我素，不以為意，寧願犧牲我以就自然，不願犧牲自然以就我，而卒能於無形中勝利。

早在西元 1929 年在〈感之不解〉一文中他就說：「美術之大道，在追索自然。」至西元 1942 年〈美術漫話〉一文中又說：「美術之起源，在摹擬自然。漸進，則不以僅得物象為滿足。」至西元 1947 年，他在〈世界藝術之沒落與中國藝術之復興〉中仍說：「我所謂中國藝術之復興，乃完全回到自然，師法造化。」他並說：「採取世界共同法則，以人為主題，要以人的活動為藝術中心，捨棄中國文人畫的荒謬思想獨尊山水。」

提倡寫實，尊重自然，必然反對擬古，反對以臨摹代創作。西元 1947 年，他在〈新國畫建立之步驟〉中說：「尊重先民之精神固善，但不需要乞靈於先民之骸骨也。」西元 1950 年〈漫談山水畫〉中又說：「現實主義，方在開始，我們倘集中力量，一下子可能成一崗巒。同樣使用天才，它使人欣賞，又能鼓舞人，不更好過石谿、石濤的山水麼？」他多次反對模仿《芥子園畫譜》：

> 因為有了《芥子園畫譜》，畫樹不去察真樹，畫山不師法真山，惟去照畫譜模

仿，這是什麼龍爪點，那是什麼披麻皴，馴至一石一木，都不能畫，低能至於如此，可深慨嘆。（同上）

尤其是《芥子園畫譜》，害人不淺，要畫山水，譜上有山水；要畫花鳥，譜上有花鳥；要仿某某筆，他有某某筆的樣本。大家都可以依樣畫葫蘆，誰也不要再用自己的觀察能力，結果每況愈下，毫無生氣。（西元 1944 年〈中國藝術的貢獻及其趨向〉）

徐悲鴻的觀點遭到守舊派的攻擊，認為他破壞了中國畫，企圖使他改轍易道，然而徐悲鴻變本加厲，索性更進一步地提出：「素描為一切造型藝術之基礎」之著名論點，他甚至放棄「改良」一詞，提出「新國畫」的概念，西元 1947 年，他在〈新國畫建立之步驟〉中說：「新中國畫，至少物必具神情，山水須辨地域，而宗派門戶則在其次也。」又說：

素描為一切造型藝術之基礎。草草了事仍無功效，必須有十分嚴格之訓練，積稿千百紙，方能達到心手相應之用。

建立新中國畫，既非改良，亦非中西合璧，僅直接師法造化而已。

這當然是針對守舊派的「保存國粹論」者而言的，「直接師法造化」，還要什麼國粹呢？後來他又提道：「寫生為一切造型藝術之基礎。」同時，他又說：

所以我把素描寫生直接師法造化者，比作電燈；取法乎古人之上者為洋蠟；所謂僅得其中。今乃有規摹董其昌、四王作品，自鳴得意者，這豈非洋蠟都不如的光明麼？（〈當前中國之藝術問題〉）

強調「惟妙惟肖」、力倡「寫實主義」、反對因襲古人，「素描為一切造型藝術之基礎」，「直接師法造化」，乃是徐悲鴻改良中國畫、建立新中國畫之理論中一條主幹上的幾個部分。尤其是「素描為基礎」，乃是徐悲鴻第一次提出來的，這是繼明代「南北宗論」後最有實質性的理論，也是中國畫史上最新鮮最重要的事件。因為它是決定中國畫形式變化的根本，以「素描為基礎」和傳統的以臨寫古人筆法為基礎，決

定中國畫的生命和形體。實際上，這個理論提出之後，尤其是在各大學中招收新生考試、教學、創作，都以素描為造型基礎，中國畫的面貌完全改變了。從此，清末以前，顧愷之式、陳老蓮式、任伯年式的勾線填色式的人物畫少見了，產生了方增先、劉文西、黃冑、李斛、楊之光等一大批畫家，都是「素描為基礎」的產物，而且一代新國畫家、一代新國畫，差不多都是「素描為基礎」的產物。徐悲鴻的理論是否正確？是否是唯一的途徑，姑且不論。但它是中國畫論史上第一次提出的，影響了一代畫家，改變了一代畫史，其影響是巨大的，這是事實。

在寫實主義基礎上，徐悲鴻還提出：「尊德性、崇文學、致廣大、盡精微、極高明。通中庸者，其百世藝人之準則乎？」（〈悲鴻自述〉）

徐悲鴻一向是個愛國主義者，他對國家民族有強烈的責任感。他論到藝術的功能時說：

> 藝術家即是革命家。救國不論用什麼的方式，苟能提高文化，改造社會，就是充實國力了。歐洲哪一個復興的國家，不是先從文藝復興著手呢？我們別要看我們的責任小，要刻苦地從本分上幹去。（西元 1935 年〈對王少陵談話〉）

> 若此時再不振奮，起而師法造化，尋求真理，則中國雖不亡，而藝術必亡。藝術若亡，則文化頓將暗無光采。起而代之者將為吾敵國之日本人在世界上代表東方藝術，諸位想想，倘不幸果是如此，我們將有何顏面以對祖宗。（西元 1947 年 11 月 28 日《益世報》「藝術周刊」第四十五期〈當前中國之藝術問題〉）

奮起為民族和民族藝術而呼號，何等地感人啊，這是徐悲鴻成為一代偉人的根本。

在當時，各家各派都在發表自己的理論，後來徐悲鴻的畫論獨居上風，不但在全國得到了巨大的反應，而且在教育界實行了數十年，至今仍未能完全動搖之。其原因有三，其一是明清以降，中國畫成為文人之末技，人們看慣了那些率意之作，需要寫實的畫加以衝擊；其二，國畫理論爭辯不久，日本侵略中國，抗戰救亡運動興起，抗戰救亡需要寫實主義，因而，外國的抽象等各流派遂一時告退，讓位於寫實主義；徐悲鴻自己也說：「吾國因抗戰而使寫實主義抬頭。」「戰爭兼能掃蕩藝魔，誠為可喜。」其三，由於徐悲鴻努力奮鬥，使他在美術界和美術教育界居於最重要

最崇高之地位，因而，他的影響也就十分巨大，尤其是全國各大美術院校及各美術系科，奉行的都是徐悲鴻的教育體系，這當然和他在美術教育界的權威作用有關。徐悲鴻的「改良論」更培養出整整一代新的國畫家，改變了中國畫舊的格局和面貌，在人物畫科，一代主流畫風幾乎都是徐悲鴻理論的實踐。

此外，徐悲鴻論畫還有兩條值得注意。

一、他提出畫面要：「寧方毋圓、寧拙毋巧、寧髒毋淨。」這可以說是對明清以來畫論和繪畫實踐的一種反動。明清的文人們作畫論畫，都力主圓潤，力戒方線直線；用筆取巧而不拙，用色極講究乾淨，絕不用宿墨和髒色。清人更提出「靜，淨」二字，為作畫和評畫之標本。當然「寧方毋圓、寧拙毋巧、寧髒毋淨」，在吳昌碩、黃賓虹的畫中已實踐了。徐悲鴻在理論上又明確提出，已見其自覺性。方、拙、髒，易見其雄強、樸拙、渾厚的效果。反之，圓、巧、淨，易見清秀輕雅的風格，但前者更易見其氣勢和魄力。

二、繪畫創作要「盡精微，致廣大」。原話出於《中庸》「致廣大而盡精微，極高明而道中庸」。「盡精微」即達到精深微妙的境界，「致廣大」即含量廣而大。《中庸》此語原論人的道德和學問，徐悲鴻用之於作畫，即其細部要精深微妙，和他的「惟妙惟肖」論是一致的；最後要達到具有廣而大的含量和氣魄。徐悲鴻的畫大部分都具有「盡精微，致廣大」的效果。他的創作《九方皋》、《愚公移山》、《奔馬》等尤為如此。

還有一個重要問題值得研究，徐悲鴻提倡「寫實主義」，「素描為一切造型藝術之基礎」，但他最推崇和最欣賞的畫家齊白石、傅抱石等，都是完全不會畫素描的，也不是寫實主義。其次他欣賞的黃賓虹、潘天壽、張大千、葉淺予、黃胄等也不會畫素描，張大千還專門臨摹古畫，在進入晚年之前，也基本上以臨摹代創作。這一矛盾應如何理解？此處暫置而不論。

五　國粹論
——金城、林紓、陳師曾論畫

在一片變法、革命、改良和輸入西洋畫法之聲浪中，亦不乏保守之士出面反對革命、改良者，他們堅持守舊，自稱「謹守古人之門徑，推廣古人之意。」（本節所引文皆出於金城《畫學講義》）因而也可以叫他們是「守古派」。他們以保存「國粹」為己任，謂之「莫謂繪素微事，國粹之精華在焉。」「國粹宜保存」云云，也可以叫他們是「國粹派」。這一派以金城影響最大，林紓的影響也不小，其堅持古法，反對藝術革命和輸入西洋畫法的態度也最鮮明最堅決。

金城 (1878～1926 A.D.)，又名紹城，字鞏伯，又字拱北，號北樓，又號藕湖，浙江吳興人。生於北京，其家世非同一般，古器金石字畫收藏甚豐。兄妹七男五女皆留學英美。金城早年在英國倫敦鏗司大學學習，專攻法律。曾到美國和法國考察法制和美術。回國後，先在上海公共租界任職，後被聘為北京大理院刑科推事。宣統二年 (1910 A.D.)，清廷法部派金城出任美國萬國監獄改良會代表。民國成立後，任眾議院議員、國務秘書，參與籌備古物陳列所。金城雖任國家要職，又受過西方教育，但對於中國詩畫卻樂之不疲。後得大總統徐世昌的支持，以日本退還的「庚子賠款」為資助，組建中國畫學研究會，以保存「國粹」、弘揚民族傳統為該會宗旨。金城死後，其子以中國畫學研究會為基礎，組成湖社，影響更大，並出版了《湖社月刊》，金城的《畫學講義》就連載於《湖社月刊》上。《畫學講義》以談畫法為主，除了談畫法外，便是崇古貶洋和罵「藝術革命」，他說：

> 吾國數千年之藝術，成績斐然，世界欽佩。而無知者流，不知國粹之宜保存、宜發揚。反靦顏曰：藝術革命、藝術叛徒。清夜自思，得毋愧乎？

他反對「藝術革命」和崇尚「國粹」藝術的態度何等的鮮明啊。可見他和當時的潮流是對抗的。他還說：

……即以國畫論，在民國初年，一般無知識者，對於外國畫極力崇拜。同時對於中國畫極力摧殘。不數年間，所謂油畫水彩畫，已無人過問，而視為腐化之中國畫，反因時代所趨而光明而進步，由是觀之，國畫之有特殊之精神明矣。

顯然，他和當時主張輸入西洋畫法的人也是針鋒相對的。甚至對當時新舊國畫之論，他也反對，他認為：

世間事務，皆可作新舊之論，獨於繪畫事業，無新舊之論。我國自唐迄今，名手何代蔑有？各名人之所以成為名人者，何嘗鄙前人之畫為舊畫。亦謹守古人之門徑，推廣古人之意。深知無舊無新，新即是舊，化其舊雖舊亦新，泥其新雖新亦舊。心中一存新舊之念，落筆遂無法度之循……總之作畫者欲求新者，只可新其意，意新固不在筆墨之間，而在於境界，以天然之情景真境，藉古人之筆法，沾毫寫出……則藝術自然臻高超矣。

金城反對輸入西洋畫法，反對「藝術革命」，反對「改良」，力主守住古人之筆法，守住舊傳統，即使寫天然之情景真境，也必須「藉古人之筆法」，因而他論畫，口不離「古」，不離師承，不離依據前人筆法，其云：

嘗謂學畫，有常有變，不師古人，不足以言畫。泥守古人成法，亦步亦趨，亦不足以言畫……畫不師古，千篇一律。

不習宋人之繁難，又豈諳簡易之妙哉。

伊古各大家畫法，雖或各各不同，而其用筆用墨，要皆各有師承。

古大家之名跡，即信而有徵……故有著意而精者，心思到而師法古也。

今人學畫，才能握管，便好大言，輒曰創作創作。……畫至如此，神矣化矣，非一蹴可能幾此境也。必也幾十年從事於古本之臨摹，真境之研究，心領神會而集大成。

對於古人所傳之真跡，前修之傑作，潛心揣摩，靜觀臨法，以求自得。……

倘遇古人真本，當殫精竭慮，先搜求其命意之所在，探得其定意之何若，出入如何？斜正如何？位置如何？以及用筆用墨，表裡之如何……法於古法，化於造化。

夫古人名跡，觀測本非淺易，雖曰……將古人之筆意所在，揣摩透澈，則未有不得其神髓者也。……欲摹古人之墨跡，須兼讀古人之畫論。

安有畫不師古而能自紓機軸者哉。

對於那些不循古人之法的創新之作，金城不但加以駁斥，且大罵不休，他說：

伊古來畫藝界之大家，無一非師承前人。……學莫患喜新厭故，習畫亦何獨不然。習畫而欲矯古人之意，驚眩世人以為新創，此實釣名沽譽之徒，不足以言學，更何足以言學畫。究其極其不為刻鵠類鶩者，吾未之信也。古來畫家之成名，何嘗以前人之規範為不足法，而離奇獨裁，以為千古未有之特創。不知畫學一道，本係文人學士寄懷適性之藝術，前者之絕大畫品，依據於古人之法，窮變而通之。即今日之偉大畫品，何莫非由前人努力造成之基礎而來也。如無所依據，遂可謂之特創，則兒童之胡亂漫塗，亦可號為特創大家，有是理哉。……我國畫家，代有名人，從未有以特創聞。

金城論畫，除了斥責當時「革命」、「改良」派外，基本思想還是董其昌「南北宗論」和「四王」「守法論」的衛護者，他對於「北宗畫」的「劍拔弩張，霸氣撲人眉宇」，「其韻味少」也是不滿的。

金城的「守舊論」在當時尚有一定市場，年老無力變法者、守舊不思改革者、見識狹小不容新生事物者以及他組織的中國畫學研究會和後來的湖社中成員都是他的基本陣營。但金城的畫論不代表當時繪畫發展的潮流，更不是中國畫發展的方向。凡有新意、有創意、有成就的畫家都對他的畫論置若罔聞。而金城這批元老，以其地位高、資格老、名望重，自以為講話有分量，當他們看到徐悲鴻這批年輕人發表

改良論時，始則置之不理，繼之鄙夷不屑與辯，但後來發現改良、革命諸論已廣為人接受時，則不可理解，大罵世風日下，於是不得不奮起反駁，甚至咀咒，但又一時講不出什麼十分充足的理由，則愈顯得軟弱無力。

　　反對革新、堅持守舊態度最堅決、表態時間也最早的是林紓。林紓字琴南，號畏廬，福建人，以譯法文《巴黎茶花女》等小說而聞名，被人稱為現代翻譯之祖。又善治古文詞，能詩，喜作畫，曾著《春覺齋論畫》一書。林紓對當時的文學革命、社會革命都是堅決反對的，對繪畫，仍堅持「舊有之學」。他在《春覺齋論畫》（寫於民國初）中說：

　　……且新學既昌，士多遊藝於外洋，而中華舊有之翰墨，棄如芻狗，無論鄙夷近人之作，即示以名跡，亦復瞠然，尚何論畫之云。願吾中國人也，至老仍守中國舊有之學。前此論文，自審為狗吠驢鳴，必不見採於俗。然老健之性，偏恣言之。今之論畫亦爾。

　　林紓的畫論和其文論一樣，除了反對「新學」外，多重複古人之論，無甚新意。無非是談如何臨摹古畫，「畫求肖古人」，「與古人合」，云云，若畫中略有新意，甚至畫一點新景新事，他都會咀咒，謂之「以俗念頭、俗眼孔入畫……又安足言畫耶？」林紓因翻譯外國小說而聞名，世人重其譯名而愛其畫，其實他的畫在畫界影響甚微。他的畫論雖代表一批頑固的保守派之觀點，但在革新派畫論前卻顯得蒼白無力。林紓惱羞成怒，後來竟希望軍閥出來武力干涉革新派，又發表影射小說，攻擊革命派，以解其恨。這正是他的理論軟弱的表現。

　　此外，還有文人畫家陳衡恪（1876～1923 A.D.），字師曾，江西修水人，著名詩人陳三立之子，曾赴日本習博物，回國後，歷任教育部編審，北京高師、北京美專教授，又任北京大學畫法研究會導師，後來他還和金城、周肇祥共同發起建立了「中國畫學研究會」，以「提倡風雅、保存國粹」為宗旨，得到總統徐世昌的支持，在社會上頗有聲望。

　　陳師曾開始也是主張借鑒西洋畫法，溝通中外的，西元 1919 年 1 月，他在北京大學畫法研究會，歡送同道徐悲鴻赴法國留學時，曾作演講詞云：

　　東西洋畫理本同，閱中畫古本其與外畫相同者頗多……希望悲鴻先生此去，溝通中外，成一世界著名畫者。

他在他的著作《中國繪畫史》最後也說道：

> 將來中國畫如何變遷，不可預知。總之，有人研究，斯有進步。況中國畫往
> 往受外國之影響，於前例已見之。現在與外國美術接觸之機會更多，當有採
> 取。融會之處，固在善於會通，以發揮固有之特長耳。

陳師曾於西元 1923 年逝世，他的《中國繪畫史》出版於 1925 年，寫作時間當在 1919 年前在北京美專任教授期間。則他主張「採取」外國畫法的觀點昭昭明甚。

但他後來到了「中國畫學研究會」裡，他又改變了自己的觀點，因為研究會是以「保存國粹」為宗旨的。同時，他和金城、周肇祥在一起，情好密切，金、周都是「國粹派」，都反對西洋畫法，於是陳師曾的觀點也有所改變。他在 1921 年寫了〈文人畫之價值〉一文，產生了巨大的影響。

他並沒有明確表示反對革新和輸入西洋畫法，只闡明中國文人畫的價值。他說：「所貴乎藝術者，即在陶寫性靈，發表個性與其感想。」而文人畫正是陶寫性靈，「發揮其性靈與感想」，「文人又其個性優美，感想高尚者也」。「文人畫不但意趣高尚，而且寓書法於畫法，使畫中更覺不簡單」。文人畫自是最高尚、最足稱為藝術的畫，言下之意，其他畫都不如文人畫。

當時的「藝術革命」和「改良」，在一定程度上是革文人畫的命，改文人畫為良。而陳師曾卻大談文人畫的崇高價值。他的態度不明而明。徐悲鴻等人談繪畫要「惟妙惟肖」和西洋畫寫實之妙。而陳師曾卻攻擊「直如照相器」，「豈可與照相器具藥水並論耶？」「且文人畫不求形似，正是畫之進步。」都顯然是針對徐悲鴻等人的。

繪畫革新論者都和文學革新論者一致，陳師曾卻正面攻擊文學革新，他說：

> 或又謂文人畫過於深微奧妙，使世人不易領會，何不稍卑其格，期於普及耶？
> 此正如欲盡改中國之文辭以俯就白話，強已能言語之童而學呱呱嬰兒之泣，
> 其可乎？……不求其本而齊其末，則文人畫終流於工匠之一途。

所以，陳師曾雖然沒有明顯地表態反對藝術革新，但卻可看出他對「革新」的明顯態度。由於陳師曾的社會地位和影響，又由於他的〈文人畫之價值〉一文廣為出版流行，所以，他的理論影響很大。

六　調合論和結合論
──林風眠論畫；高奇峰、高劍父論畫

主張調合中西畫藝術的為首論者都是廣東人，這可能和這個地域的傳統及人的思想有關，其中又可分為兩派，一派是以高劍父和高奇峰兄弟為首；一派是以林風眠為首。兩派都承認中西畫各有長處，應互相吸收，但高氏兄弟則主張在技法技巧即繪畫形體上中西結合，高奇峰更說：「擷中西畫學的所長，互作微妙的結合。」而林風眠則主張畫家精神情緒上的調合。故，為了區別，我把高氏兄弟的理論稱為「結合論」，把林風眠的理論稱為「調合論」。當然，高劍父也說過「調合」一詞，但他的「調合」也指繪畫形式的調合。因他們調合或結合的基本點不同，故其表現形式也不同（畫風不同）。

高劍父 (1878～1951 A.D.)，原名崙，字劍父，廣東番禺人，少從居廉（古泉）學國畫，後留學日本，畢業於東京美術學院。歸國後，追隨孫中山從事政治革命，又設春睡畫院於廣州。從學者頗眾。

高奇峰 (1889～1933 A.D.)，名嵡，字奇峰，高劍父之弟。奇峰少從其兄學畫，後亦留學日本，歸國後從事美術運動，設美學院於廣州，並任嶺南大學教授。高奇峰和高劍父、陳樹人三人被人稱為「嶺南三傑」，影響頗大 ❶。

高奇峰曾發表過一篇〈畫學不是一件死物〉之文，民國二十四年華僑圖書印刷有限公司出版的《高奇峰先生遺畫集》中收入了此文。高奇峰對繪畫的基本看法都反映在這篇文章中，可以看出，他反對傳統文人畫的聊以自娛作風，力主作畫要認真，他說：

❶ 高劍父、高奇峰生平，詳見陳傳席《中國山水畫史》第十卷第八章第五節，天津美術出版社。又：高劍父於 1951 年 5 月 21 日病逝於澳門鏡湖醫院，其弟子云：「與孔子同日生，亦與孔子同壽（七十三歲）。」高奇峰於 1933 年 11 月 2 日病逝於上海大華醫院，1936 年 2 月 27 日，國民政府為高奇峰舉行公葬。其墓在首都南京東郊棲霞山，當時的國民政府主席林森親自為高奇峰書寫碑文。後因戰爭，其墓地長期無人過問。遂於二十世紀五十年代中期荒蕪。2003年秋，臺灣畫家、嶺南畫派嫡傳弟子歐豪年教授集資，與大陸有關方面共同重建高奇峰墓墳於棲霞山。其墓碑也恢復了林森題字：「畫聖高奇峰先生之墓」。

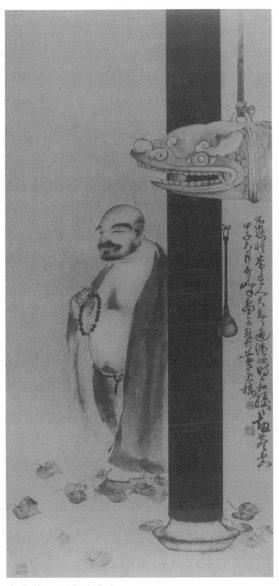

高奇峰　不寐性常在

我以為畫學不是一件死物，而是一件有生命能變化的東西。每一時代自有一時代之精神的特質和經驗，所以我常勸學生說，學畫不是徒博時譽的，也不是聊以自娛的。當要本天下有飢與溺若己之飢與溺的懷抱，且達己達人的觀念，而努力於繕性利群的繪事繪明時代的新精神。所以，我們學畫除了解剖學、色素學、光學、哲學、自然學，古代的方法，畫學的源流應當研究外，同時更應該把心理學、社會學也研究得清清楚楚，明白社會現象一切的需要，然後以真善美之學，圖比興賦之畫，去感格那混濁的社會，慰藉那枯燥的人生，陶淑人的性靈，使其發生高尚和平的觀念，庶頑懦者有以立志，鄙信者轉為光明，暴戾者歸乎博愛，高雅者益增峻潔，務使時代的機運轉了一新方向，而後世觀了現在所遺留的作品，便可以明白這時代的精神和美德及文化史事，這才是我們作畫的本旨。

　　高奇峰認為「單純學習中國畫」，會「傾向哲理化易犯玄虛之病。」因之，「不集眾長無以充實其進展之力。」他從畫史角度研究：「漢明帝時，西域畫風輸入，藝術上得了外來思想的調劑，於是畫學非常發達。」所以，他又說：

　　我再研究西洋畫之寫生法及幾何光陰遠近比較各法，以一己之經驗，得將古

代畫的筆法、氣韻、水墨、賦色、比興、抒情、哲理、詩意那幾種藝術上最高的機件通通都保留著，至於世界畫學諸理法亦虛心去接受，擷中西畫學的所長，互作微妙的結合。並參以天然之美，萬物之性，既一己之精神，而復為我現時之作。

高奇峰的「中西結合論」已很明白，無需闡釋。總結他的「結合論」，就是保留中國畫的筆法氣韻等優點，再加進西洋畫之寫生法及幾何光陰遠近比較各法而創作出新的國畫。實際上，他的國畫作品也正是如此。總之，高奇峰改造發展中國畫的苦心以及強烈的責任心，是十分可敬的；他為了中國民族的利益而研究中國畫，又希望以中國畫改變國民性、提高國民素質的思想更是崇高的，表現了一個真正的革命家之胸懷與遠大目光。

高劍父在抗戰時期就寫過一篇〈我的現代畫（新國畫）觀〉，雖然該文當時未發表，但他的觀點和很多話必通過他的學生朋友傳播過，而且在他的繪畫實踐中更得到證實。他認為：

現代畫，不是個人的、狹義的、封建思想的，是要普遍的、大眾化的。

傳統畫追求「古意」，而高氏追求現代和大眾化。他並明確地表態，他是：

最主張現代繪畫的、藝術革命的，我之藝術思想、手段，不是要打倒古人，推翻古人，消滅古人，是欲取古人之長，捨古人之短，所謂師學捨短，棄其不合現代的、不合理的東西，是以歷史的遺傳與世界現代學術合一之研究，更吸收各國古今繪畫之特長，作為自己之營養，使成為自己血肉，造成我國現代繪畫之新生命。

中畫解放了，而加些西畫成分，總存點新氣象、新面目。

我不主張全盤接受西畫，但西畫的參考，愈多愈好，亟須多開「國際公路」，把世界之藝術品，大量運輸捆載而歸，供給我們了解世界的材料，「楚材晉用」，並不是一件可恥的事。

藝術是要調合的，尤其新國畫，要有「節奏」的、音樂化的，否則不能算是整個的美。

他還說新國畫之表現，要「表現氣候」、「表現空氣」、「表現物質」⋯⋯要「與西畫溝通」、「中西結婚」⋯⋯

尤其可貴的是，高劍父還特別主張「藝術要民眾化⋯⋯能夠與國家、社會和民眾發生關係的。」「尤其是抗戰的大時代當中，抗戰畫的題材，實為當前最重要的一環⋯⋯」所以，他的畫不求怪誕、古拙、冷僻和高深，而求形象明瞭、大眾化。這是嶺南派之長，也是嶺南派之短。

高劍父在文章最後，又一次總結說：

> 對於繪畫，要把中外古今的長處來折衷地和革新地整理一過，使之合乎中庸之道，所謂集世界之大成。要忠實寫生，取材於大自然；卻又不是一味服從自然，是由心靈化合、提煉而出，取捨美化，可謂之自我的寫生。新國畫是綜合的、集眾長的，真美合一的，理趣兼到的；有國畫的精神氣韻，又有西畫之科學技法。
>
> 我希望這新國畫，成為世界的繪畫。

由於高氏兄弟在政界有很高的地位，這就使他們在畫界的地位更高，聲望更大，以他們為首形成了嶺南派，因而，他們的「調合論」便成為嶺南派作畫的宗旨。以致使嶺南等東南沿海諸地畫風皆隨之而變，其影響直到現在。

林風眠 (1900～1991 A.D.)，廣東省梅縣人。曾赴法國留學，得到蔡元培的賞識，回國後被任命為國立藝術專科學校首任校長，影響頗大。林風眠在法國留學時，他的老師以及其他法國藝術家就反覆告訴他：中國藝術｜分了不起，中國藝術有十分可貴的傳統。你應該學習你們中國藝術的優秀傳統。他在法國，就到博物館學習中國藝術的傳統。他回國後，為國立藝術專科學校規定的校旨是：

> 介紹西洋藝術；
> 整理中國藝術；
> 調合中西藝術；
> 創造時代藝術。

並把他的校旨發表在《亞波羅》月刊上。針對國內有關中西藝術的論爭，他發表了〈東西藝術之前途〉等文章，表明了他的「調合論」，他先說：

> 在中國，有一個「國粹繪畫」同「西洋繪畫」劇烈地爭著的時期……我以為，大家論爭的目標應該是怎樣從兩種方法中間找出一個合適的新方法來，而不應當詆毀與嫉視的。

> 西方藝術，形式上之構成傾於客觀一方面，常常因為形式之過於發達，而缺少情緒之表現，……東方藝術，形式上之構成，傾於主觀一方面。常常因為形式過於不發達，反而不能表現情緒上之所需求，把藝術陷於無聊時消遣的戲筆，因此竟使藝術在社會上失去相當的地位（如中國現代）。……因此當極力輸入西方之所長，以期形式上之發達，調合吾人內部情緒上的需求，而實現中國藝術之復興。

首先，他希望採取正確的態度對待中西畫，然後，他說明要認識到中國畫的長處和短處，西洋畫的長處和短處，然後取二者之長，達到調合畫家內部情緒上的需

林風眠　戲曲人物

求。因而，在他主持國立藝專工作時，則要求學生既學中國畫，又學西洋畫，只有這樣才便於取二者之長而調合。

在反對保守派方面，他和變法、革命、改良諸派的觀點一致，他說：「傳統、摹仿和抄襲的觀念不特在繪畫上給予致命的傷痕，即中國藝術衰敗至此，亦是為這個觀念束縛的緣故。」

林風眠把他的「調合論」用到教學上去，也培養出一批具有特出風格的大畫家。

此外，和組合論、調合論相近的觀點也不少。王震（字一亭，號白龍山人）就企望中日繪畫「結婚」，將生出一個「寧馨兒」。有一位名叫聖清的作者在 1921 年發表了〈論國畫〉一文，文中則希望中國畫和「歐洲的藝術來戀愛，將來共同產生一種『世界的藝術』。」這就是「結婚論」和「戀愛論」。在當時也有人引用。「結婚論」和「戀愛論」，其實也就是「結合論」和「調合論」，不過其提法別致一些而已。然而，其提倡者在政界和教育界都沒有十分高的地位，所以，認真加以理會者並不太多。

然而，卻惹怒了傅抱石。傅抱石 (1904～1965 A.D.)，江西新喻人。曾得徐悲鴻之助赴日本學習東方美術史，後任中央大學美術系講師，南京師範學院美術系美術史教授，兼任江蘇省國畫院院長。從傅抱石的作品中可以看出他對調合論和結合論都是不滿的，現在又聽到了「結婚論」者，他實在按捺不住了，於是便出言嘲諷：

> 還有大倡中西繪畫結婚的論者，真是笑話！結婚不結婚，現在無從測斷。至於訂婚，恐在三百年以後，我們不妨說近一點。（《中國繪畫變遷史綱》，西元 1931 年出版）

傅抱石的人物畫純以六朝人物畫傳統入手，唐以下畫風皆不取，更不許絲毫西畫摻入，他的山水畫雖也曾經吸收一些日本的畫法，而日本的畫法本出自中國，但他最後形成的「抱石皴」卻仍然是純中國的氣魄，與西洋畫法根本無涉。他甚至不會畫素描。因而，他認為：

> 中、西在繪畫上永遠不能並為一談……

> 中國繪畫根本是興奮的，用不著加其他的調劑。

> 中國繪畫既有這偉大的基本思想，真可以伸起大指頭，向世界畫壇搖而擺將

過去！如入無人之境一般。（同上）

最奇怪的是潘天壽（1898～1971 A.D.，浙江寧海人。曾任國立藝專校長、浙江美術學院院長），他既研究繪畫史，後又從事中國畫創作。他研究中國繪畫史時，極力強調中西畫「混交」、「結合」；但他從事中國畫創作時，又極力反對中西畫「混交」、「結合」，他先是說：

> 歷史上最光榮的時代，是混交時代。何以故？因其間外來文化的侵入，與固有特殊的民族精神，互相作微妙的結合，產生異樣的光彩。原來文化的生命，互為複雜，成長的條件，倘為自發的內長的，總往往趨於單調。倘使有了外來的營養與刺激，文化生命的長成，毫不遲滯的向上了。《中國繪畫史略》

他還說：「民族精神，是國民藝術的血肉；外來思想，是國民藝術的滋補品。」無疑，他是主張中國畫吸收學習西洋畫的，「互相作微妙的結合」，他的看法是同於「結合論」和「調合論」的，也同於結婚論、戀愛論，或者給潘天壽的理論叫做「混交論」。

但後來，潘天壽又強調：「中西繪畫，要拉開距離。」(1965 A.D.) 他還說：「中國繪畫如果畫得同西洋繪畫差不多，實無異於中國繪畫的自我取消。」(1957 A.D.)「我向來不贊成中國畫『西化』的道路。中國畫要發展自己的獨特成就，要以特長取勝。」「號召世界主義文化，是無祖宗的出賣民族利益者」，「今後的新文化，應從民族遺產民族形式的基礎上去發展。」……（以上見《潘天壽談藝錄》，浙江人民美術出版社，1985 年版，頁 18、21～22）這裡，他又十分反對混交，強調「拉開距離」，當然是要各自發展，不能調合、結合。這和他的「混交論」截然相反。在潘天壽擔任浙江美院院長期間則把中、西畫分系，改變了林風眠擔任校長時期中西畫同時學的狀況。

潘天壽是浙江人，少時曾受吳昌碩指點畫花鳥畫，後應聘任美專美術史教師，那時候，他從事繪畫史的研究，他以一個史學家的眼光看出歷史上中西畫混交時代的光榮，因而主張「混交」、「結合」。但他後來又把主要精力用之於畫，成為具有特出風格的大畫家，他的畫也是純中國畫的風韻，與西洋畫毫無干涉。因而，他又以一個畫家的體驗，主張「拉開距離」，避免混交。畫家發言，總以自己的體驗為基礎。畫家主張也如此。

潘天壽　雁初飛

　　徐明華也力主「純種」，不滿於「混交」。他說：「畫中國畫就要是純中國畫，畫西洋畫就要是純西洋畫，不必要混交。我看還是純種好。」「現在混交的作品太多了，中不中，西不西，都不耐看。中國畫和西洋畫都不太容易，畫好任何一種畫都很困難，把兩種畫都畫好，更難。兩種畫都畫不好，混交能產生好作品麼？混交的作品當然也有不錯的，純種不更好嗎？我還是喜愛純種。」

　　徐明華是傑出的油畫家，亦通中國畫，他和徐悲鴻同鄉又同宗，他的油畫就是純種的蘇聯油畫。所以，當他主持南京師大美術系工作時（仼系主任），便把美術系的基礎課加以改革。南京師大美術系原是徐悲鴻主持的中央大學美術系，一直貫徹徐悲鴻「素描為一切造型藝術之基礎」的教育方針，學生不分中、西畫專業，都要先花二年時間學習素描，而且素描是相同的，然後再分中、西畫專業。徐明華任系主任期間，在學生一入學時，便劃分中、西畫專業，西畫專業學生學習以塊面為主的素描；中國畫專業的學生則學習以線條為主的素描和速寫。避免中西相混，以利於「純種」的發展。徐明華並不堅決地反對「混交論」，但他主張「純種論」，實際上排斥了「混交論」；並且貫徹到他的教學中去。

　　明確地反對中西畫結合，更明確地反對徐悲鴻「以素描為基礎」的原則者是邱石冥。徐悲鴻任北平美專校長時，邱石冥也在北京任京華美術學院院長。他認為：

中西畫各有特長，其著重點不同，工具各異，因此畫法之趨向，亦復相反。……要之，世界畫法，僅此兩大趨向，分途揚鑣，各極其妙。此外則為綜合之趨向，但能兼二者之法，而不能至其極。熊掌與魚，兼之則有損純味矣。（西元1947年〈論國畫「新、舊」之爭〉）

今藝專（按即徐悲鴻主持的北平藝專，實則指徐悲鴻）倡言「新國畫」，以素描為基礎，服務為目的，並謂「寫實方為創造」，「學古便入窮途」，「山水須辨地域」，「董王不如學徒」（王石谷集山水畫法之大成，為後學通古之門徑）。衡諸上述國畫之旨，未免捨本逐末，遺其精華。雖然，此綜合趨向，貫通中西之法，未嘗不可另樹一幟，獨具風格，但非自今日始也，日本畫即其先例。……惟藝術既主革新，另創新格，顯與國畫精神相左，又何必盜襲國畫之名，冠以新字？譬如唱戲，生旦之外，不妨有丑，然丑則丑也，豈得謂為改良之新旦乎？（同前）

　　邱石冥的理論主要認為，中西繪畫「各極其妙」，兼之則「不能至其極」，而且有損「純味」。他還認為中國畫重主觀、重神韻；西畫重客觀、重形神兼備。邱石冥有些看法頗有道理，但他反對徐悲鴻的一些觀點，可能有些情緒在內。所以，徐悲鴻當即寫文給予反擊。他認為說「西洋畫不重神韻」，是對西洋美術缺少廣見博知的武斷臆說，他並舉例從希臘雕刻到印象派繪畫的實例，說明西方美術之重神韻，不下於中國畫。又說神韻的基礎是形象等等。

　　西元1955年1月，邱石冥又在《美術》上發表了〈關於國畫創作接受遺產的意見〉，對他以前堅持的觀點略有改變，他又主張「必須汲取科學的寫實技法」。但他的主要論點還未變，只是改用「接受遺產」的說法。

　　總結以上各派的理論，主張引入西洋畫法者居多，但他們所希望達到的效果都不一樣。康有為的「變法論」是要取西洋畫的形神兼備，「合中西而為畫學新紀元。」但康有為並不主張打倒傳統，對文人畫也能容忍。陳獨秀的「革命論」則要打倒當時的「畫學正宗」，「革王畫的命」，「輸入寫實主義」。但康、陳都只提出綱領，沒有提出具體措施。徐、高、林等人都提出具體措施。徐悲鴻的「改良論」主張引入西洋畫法，

是要達到「惟妙惟肖」的效果。他後來又說：「建立新中國畫，既非改良，亦非中西合璧，僅直接師法造化而已。」「素描為一切造型藝術之基礎。」也都是為了達到「惟妙惟肖」而提出的具體措施。高劍父、高奇峰的中西「結合論」是要保留中國畫傳統之優點，再加入西洋畫的科學方法，實則為了使繪畫的形象更真實更完美。林風眠的「調合論」則要引入西畫方法以調合畫家的內部情緒。金城、林紓等人則主張保存「國粹」，反對輸入西洋畫，力求守舊不變。傅抱石、邱石冥等人則反對中西結合，傅抱石認為中國畫根本是興奮的，不需要引進西法；邱石冥則力主「純味」。潘天壽先是主張「混交」，後又強調「拉開距離」。其他人的觀點也有不少，但其影響皆不及以上各家大。

七　「妙在似與不似之間」
──齊白石、黃賓虹論畫

畫家只要畫得好，不管什麼理論、什麼主張者都會承認。齊白石畫得好，他並沒有引用西洋畫法，也完全不以素描為基礎。但強調以「素描為基礎」的徐悲鴻卻十分推崇他，十分認真地為他宣傳，並聘請他任藝專教授。齊白石也並沒有按傳統的文人畫模式去作畫，而且變法多次，但力倡文人畫傳統的陳師曾也十分推崇他。同樣，黃賓虹的山水畫也沒有絲毫西洋法，並對明清文人畫傳統作了較大變革，他的山水畫也無人不推崇之。

儘管當時論壇無日不在論爭，齊白石、黃賓虹皆置之不理，他們只默默地作畫，從傳統學起，有了堅實的傳統基礎，再師法造化，從大自然中得到靈性、構圖、題材，加之本人的修養、氣質，創造出具有個人獨特風格的作品。畫壇上紛紛爭爭，輸入西洋畫法、寫實主義、中西結合、中西調合、守舊不變，等等，無論作如何的爭吵，都和他們無關，他們依舊按自己的想法去畫，並不慌忙去學習西洋畫法，也不去補學素描，也不中西結合，也不守舊不變，他們的畫成功了，各家各派都驚訝，不得不推崇。

他們也發議論，但和當時論爭各家的理論不同，他們只根據自己作畫的體驗談作畫的意旨。

齊白石 (1864～1957 A.D.)，原名純芝，字渭青，後改名璜，字瀕生。白石原為其號，另有別號借山吟館主者、寄萍老人、齊大、木居士、三百石印富翁等。出生於湖南湘潭鄉村星斗塘的一個貧農家裡，祖籍江蘇碭山（今屬安徽）。少貧僅讀半年書，就輟學去牧牛砍柴。十二、三歲學木工，從外祖父周雨苦讀《千家詩》，後學做雕花木工，二十歲後成為雕花名手，並兼做畫工，能畫肖像。二十七歲後，認識當地一些文化名人，向他們學詩文，也學書畫，並在他們的幫助下，眼界擴大。四十歲後，曾五次出遊，創作大量詩詞、繪畫、印章。五十七歲後定居北京，先後得到陳師曾、徐悲鴻的幫助，聲氣大振。晚年任中國文學藝術界聯合會主席團委員、中國美術家協會主席。齊白石是近現代影響最大的畫家。

　　黃賓虹 (1864～1955 A.D.)，原名質，字樸存，一作樸人，亦作樸丞，號村岑，別署予向、虹廬，中年更號賓虹，以號行，室名濱虹草堂。原籍安徽歙縣，生於浙江金華。十三歲，回原籍歙縣應童子試，後回歙縣，受新安畫派影響頗大。多次遊覽黃山、九華山等名勝。二十三歲補廩貢生，去揚州，曾向原太平天國畫家陳崇光學習繪畫。光緒二十一年，康有為在京發動「公車上書」，黃賓虹奮起響應，從此走上反清道路。後居上海，從事編輯和教育工作。1937 年，黃賓虹移居北平，1948 年，應杭州國立藝術專科學校之聘，南下講學，徐悲鴻親為之送行。後因愛西湖之美，遂決計定居杭州，任該校教授。黃賓虹是近現代成就最高的山水畫家。

　　二人出於個人創作的感受和思想，也發表很多見解。齊白石的名言是：

　　　作畫妙在似與不似之間，太似為媚俗，不似為欺世。❶

　　齊白石說的「似」是指和物象完全相同，猶如照相一般，這大概相當於自然主義。他說的「不似」乃指經過藝術加工、成為藝術的形象，這藝術的形象是對現實中物的形象該捨棄的捨棄，該突出的突出，該變化的變化，使之具有藝術的美。

　　齊白石五十歲時題畫還說過：

　　　古人作畫，不似之似，天趣自然，因日神品。❷

　　他五十七歲時詩草中又記道：

　　　余嘗見之工作，目前觀之，大似；置之壁間，相離數武觀之，即不似矣。故東坡論畫不以形似也。即前朝之畫家不下數百之多，癭瓢、青藤、大滌子之外，皆形似也。❸

　　他五十九歲時又在日記中記道：

　　　大墨筆之畫，難得形似；纖細筆墨之畫，難得神似。此二者余嘗笑昔人，來

❶　轉引自胡佩衡《齊白石畫法與欣賞》，人民美術出版社。

❷　同上。

❸　同上。

者有欲笑我者，恐余不得見。❹

白石六十四歲時在題畫上又說：

善寫意者，專言其神；工寫生者，只重其形。要寫生而後寫意，寫意而後復寫生，自能神形俱見，非偶然可得也。❺

乙丑 (1925 A.D.) 白石畫《錦雞圖》，上題：

畫動物形全似則工匠所為；全不似，為研究者所笑。此余生平非見活物，不敢下筆。畫活物得欲似而不似，未易為也。白石記。

可見他對「似」與「不似」這個問題，是經過了幾十年的反覆研究才得出的結論，要「妙在似與不似之間」。

關於「似與不似」的問題，古人也已談過。目前能見到的，明代沈顥《畫塵》中就有云：「不似，不似而似。」屠隆《畫箋》中亦有云：「趙昌意在似，徐熙意不在似，非高於畫者不能以似不似第其高遠。蓋意不在似者，太史公之於文，杜陵老子之於詩也。」清代石濤題畫詩云：「名山許游未許畫，畫必似之山必怪。變幻神奇懵懂間，不似似之當下拜。」又云：「明暗高低遠近，不似之似似之。」但明清人的說法都不如齊白石說的影響大，其原因大抵是：一、明清人說法，現代畫家都沒有注意，只有少數研究家知道；二、齊白石的說法更清楚、更明白，而且說出道理。古人說的「不似似之」，「不似而似」，但為什麼「不似」又「似之」呢？為什麼「似而不似」呢？沒加說明。石濤說的「畫必似之山必怪」，山怎麼會怪呢？道理不清、不明瞭，讀者便不易接受。齊白石說出了道理，「太似為媚俗」，也就是像照相一樣，或缺少藝術因素，或缺乏個人情緒。「不似為欺世」，完全不似，畫牛作馬，那是欺騙人，所以，「妙在似與不似之間」。古人這一說法，到了齊白石口中，經過他的解釋，加上他的體驗，他說得更深刻、更完滿、更有道理。其三，齊白石的年事高、成就高、聲望高，他的話易引起人們的注意。所以，此語一出，便不脛而走，在畫界幾乎是無人不知。

❹ 同上。

❺ 同上。

黃賓虹後來也說：

> 畫有三：一、絕似物象者，此欺世盜名之畫；二、絕不似物象者，往往託名
> 寫意，亦欺世盜名之畫；三、惟絕似又絕不似於物象者，此乃真畫。❻

> 畫者欲自成一家，非超出古人理法之外不可。作畫當以不似之似為真似。❼

傅抱石也在他的《中國繪畫理論》中列出作畫程序：

> 不似（入手）──似（經過）──不似（最後）。

可見齊白石這一說法影響之大，連大名家都跟著闡釋。

「妙在似與不似之間」，也正是中國畫的一個重要特徵。傳統西洋畫，要講究再現真實，光線、透視、環境，無一不講真實，其他問題要在真實的基礎上再去講究。西方畫家的最高要求，是要做大自然的兒子，或者做大自然的孫子。

中國畫家要「物化」，把大自然變成自己，然後畫出自己。作畫「太似」，人為物役，即成大自然的兒子了。一心放在「似」上，就會忘記寫自己的情懷。「不似」即一任筆去胡塗亂抹，也沒有自己的思想，是人為筆所驅，做了筆的奴隸，「似與不似之間」即手中筆受人的思想控制，畫某物而是某物，但並不為某物所役，只是借某物安放個人的情懷，注意把個人的思想情懷寫出來。畫成之後，使人看出是某物，但又不絕對似某物，更重要的是在某物上看出畫家的情懷、意識、修養，即看到畫家自己。故妙在似與不似之間。不僅寫意畫如此，工筆畫也如此。陳之佛畫工筆花鳥，那花鳥畫的花和鳥都有清雅淡潤的色彩，泠泠然超塵邁俗，反映了畫家清淡的情懷，現實中真實的花鳥是沒有這類感覺的。他既畫出了花鳥的「似」，又畫出了「不似」，這「不似」才是藝術比真實更高的東西，故妙。「似」是物，「不似」是人的情懷和文化修養，即人與物化，大自然和人合一，見物又見人；既不欺世，又不媚俗，妙就在這當中。齊白石的這句話確實道出了中國畫的真諦，所以能產生廣泛而巨大的印象。

❻ 1952 年語，見《黃賓虹畫語錄》。

❼ 1953 年語，見《黃賓虹畫語錄》。

八　拿來、溶化、驅使、發揮、擇取，創造「現代的」「中國的」繪畫
——魯迅論畫

魯迅 (1881～1936 A.D.)，浙江紹興人，原名周樹人，字豫才，青年時受進化論思想影響，西元 1902 年赴日本留學，原學醫，後改事文學藝術，成為偉大的文學家和思想家，但他自幼喜愛繪畫，後來更對漢唐石刻畫像作過認真地研究和搜集工作。西元 1912 年，蔡元培任教育總長時，魯迅被聘為教育部社會教育司第一科科長，主管美術館、博物館和圖書館工作。他後來還負責舉辦過全國兒童藝術展覽會，曾到夏期講演會講演〈美術略論〉。又參加過美術專門學校的教學課程討論，負責對外文物書畫展覽的展品選擇工作，翻譯過外國美術理論。魯迅通藝術，擅作畫，據他自己在〈從百草園到三味書屋〉一文說，他自幼就會「畫畫兒」，在書塾裡讀書時，「用一種叫作荊川紙的」，畫小說上的繡像，「讀的書多起來，畫的畫也多起來；書沒有讀成，畫的成績卻不少，最成片段的是《蕩寇誌》和《西遊記》的繡像，都有一大本。後來，因為要錢用，賣給一個有錢的同窗了。他的父親是開錫箔店的。」我們現在看到魯迅在寫文章時順手畫的人物畫活無常等等，不僅造型很美，且線條頗有功力。魯迅畫畫能賣錢，可見不會太差。魯迅又是功力深厚的大書法家，他的書法內含豐富，有很強的書卷氣，古雅有魏晉遺韻，現在的專業書法家鮮有能過之者。魯迅本來是專心從事漢畫像和古碑帖的研究的，「五四」之前，由於錢玄同的勸說，才投身於時代的鬥爭中，從事寫作。但他一直對美術十分關心，並表現出極大的熱情。北京大學校徽即出於魯迅的設計，一直使用到現在。辛亥革命後，蔡元培等人代表中華民國臨時政府委託魯迅設計了民國國徽圖案。魯迅設計的國徽圖案至今仍可在檔案館查到，是由「龍鳳黼黻」組成，簡稱「龍鳳圖」，上部左右為一鳳一龍，代表華夏民族；當中一巨斧（黼），代表權力（果斷）；巨斧下二弓形相背型（黻），代表「見善背惡」。但這一國徽圖案因為後來袁世凱當政稱帝而未用，卻被用於民國十二年所造的銀元上。（參見《魯迅日記》1912 年 8 月 28 日條。以及《收藏家》創刊號，頁 55～56，其上有「龍鳳圖」）

魯迅還切切實實地把國外畫種介紹到中國來，特別是版畫，他在二十年代末至三十年代初，編輯出版了很多種外國的木刻畫選集。他熱情地「介紹東歐和北歐的文學，輸入外國的版畫。」「來扶植一點剛健質樸的文藝。」他還多次將自己收藏的版畫拿出來舉辦展覽會，供人學習。並於西元 1931 年 8 月親自舉辦木刻講習會，請日本畫家內山嘉吉講授木刻技法，魯迅自任翻譯。魯迅是中國現代版畫的開拓者和導師，為扶植版畫事業，魯迅費了不少心血。

魯迅論畫，早在西元 1913 年於教育部工作時，便寫了《擬播布美術意見書》。他認為：「美術的三要素：一曰天物，二曰思理，三曰美化。」又云：「作者出於思，倘其無思，即無美術。然所見天物，非必圓滿……再現之際，當加改造，俾其得宜，是曰美化。」他強調「美術必有利於世，儻其不爾，即不足存。」他又具體指出美術的社會功用有三：「一、可以表現文化，二、可以輔翼道理，三、可以救援經濟。」在《意見書》中，他又指出，美術乃時代和民族的思維與精神：

> 凡有美術，皆足以徵表一時及一族之思維，故亦即國魂之現象；若精神遞變，美術輒從之以轉移。

對於舊式文人畫，魯迅對其簡率草草，也表示不滿，但他並不主張一律打倒，而主張加以利用，他在《且介亭雜文末編・記蘇聯版畫展覽會》中說：「我們的繪畫，從宋以來就盛行『寫意』，兩點是眼，不知是長是圓，一畫是鳥，不知是鷹是燕，競尚高簡，變成空虛……」又說：「我們有藝術史，而且生在中國，即必須翻開中國的藝術史來。採取什麼呢？我想，唐以前的真跡，我們無從目睹了，但還能知道大抵以故事為題材，這是可以取法的。在唐，可取佛畫的燦爛，線畫的空實和明快；宋的院畫，萎靡柔媚之處當捨，周密不苟之處是可取的。米點山水，則毫無用處。後來的寫意畫（文人畫），有無用處，我此刻不敢確說，恐怕也許還有可用之點的罷。這些採取，並非斷片的古董的雜陳，必須溶化於新作品中，那是不必贅說的事，恰如吃用牛羊，棄去蹄毛，留其精粹，以滋養及發達新的生體，決不因此就會『類乎』牛羊的。」接著他又說：「舊形式是採取，必有所刪除，既有刪除，必有所增益，這結果是新形式的出現，也就是變革。而且，這工作是決不如旁觀者所想的容易的。」（《且介亭雜文・論「舊形式的採用」》）

對於文化遺產，魯迅主張「拿來主義」，凡有用的東西，都可拿來為我服務，但要經過挑選，棄其糟粕，取其精華。拒絕接受者是「孱頭」（怯懦者）；毀滅者是「昏

蛋」，為其所俘者是「廢物」。魯迅以「一所大宅」為例說：

> 得了一所大宅子……首先是不管三七二十一，「拿來」。但是，如果反對這宅
> 子的舊主人，怕給他的東西染污了，徘徊不敢走進門，是孱頭；勃然大怒，
> 放一把火燒光，算是保存自己的清白，則是昏蛋。不過因為原是羨慕這宅子
> 的舊主人的，而這回接受一切，欣欣然的蹩進臥室，大吸剩下的鴉片，那當
> 然更是廢物。「拿來主義」者是全不這樣的。他占有、挑選。看見魚翅，並不
> 就拋在路上以顯其「平民化」，只要有養料，也和朋友們像蘿蔔白菜一樣的吃
> 掉，只不用它來宴大賓；看見鴉片，也不當眾摔在毛廁裡，以見其徹底革命，
> 只送到藥房裡去，以供治病之用，卻不弄「出售存膏，售完即止」的玄虛。
> 只有煙槍和煙燈，雖然形式和印度、波斯、阿剌伯的煙具都不同，確可以算
> 是一種國粹，倘使背著周遊世界，一定會有人看。但我想，除了送一點進博
> 物館之外，其餘的是大可以毀掉的了。還有一群姨太太，也大可以請她們各
> 自走散為是，要不然，「拿來主義」怕未免有些危機。總之，我們要拿來。我
> 們要或使用，或存放，或毀滅。……沒有拿來的，文藝不能自成為新文藝。
> （《且介亭雜文·拿來主義》）

這就是魯迅對待遺產的態度，多麼明智而正確啊。對於吸收外來藝術營養問題，
魯迅主張應向對待俘虜一樣，自由驅使，膽小害怕，顧忌太多，都是不成氣候的。
他以漢唐的偉大氣魄對待外來事物為例說明：

> 漢唐雖然也有邊患，但魄力究竟雄大，人民具有不至於為異族奴隸的自信心，
> 或者竟毫未想到，凡取用外來事物的時候，就如就彼俘來一樣，自由驅使，
> 絕不介懷。一到衰弊陵夷之際，神經可就衰弱過敏了。每遇外國東西，便覺
> 得彷彿彼來俘我一樣，推拒、惶恐、退縮、逃避，抖成一團，又必想一篇道
> 理來掩飾，而國粹遂成為孱王和孱奴的寶貝。
> ……但是要進步或不退步，總須時時自出新裁，至少也必取材異域，倘若各
> 種顧忌，各種小心，各種嘮叨，這麼做即違了祖宗，那麼做又像了夷狄，終
> 生惴惴如在薄冰上，發抖尚且來不及，怎麼會做出好東西來。（《墳·看鏡有
> 感》，西元 1925 年）

　　魯迅力主創造出屬於當代的嶄新的藝術，而且，不必按某一條道路去發展，只要能夠加以利用，只要能使新作品別開生面，洋的、古的，等等，皆可以加以擇取、發揮，他說：

> 採用外國的良規，加以發揮，使我們的作品更加豐滿，是一條路；擇取中國的遺產，融合新機，使將來的作品別開生面，也是一條路。（《且介亭雜文・「木刻紀程」小引》，西元 1934 年）

　　有些理論家只給畫家指出一條路，而且規定畫家必須按某一路去發展，這多麼狹小啊，魯迅指出只要能創作出好的作品，走哪一條路都可以。他又說：

> 漢人石刻，氣魄深刻雄大；唐人線畫，流動如生，倘取入木刻，或可另闢一境界也。（西元 1935 年 9 月 9 日致李樺信，見《魯迅全集》第十三卷，人民文學出版社，1991 年北京版，頁 207）

> 倘參酌漢代的石刻畫像，明清的書籍插畫，並且留心民間所賞玩的所謂「年畫」，和歐洲的新法融合起來，許能夠創出一種更好的版畫。（西元 1935 年 2 月 4 日，同上，頁 45）

　　雖然是對版畫創作來說的，但對於中國畫的創作也同樣適用。但是魯迅強調，這「更好的」、「別開生面的」作品，必須是現代的、中國的，不是古代的，也不是外國的，他在評陶元慶畫時說：

> 他以新的形，尤其是新的色來寫出他自己的世界，而其中仍有中國向來的靈魂……他並非「之乎者也」，因為用的是新的形和新的色；而又不是 “Yes”、 “No”，因為他究竟是中國人。所以，用密達尺來量，是不對的，但也不能用漢朝的慮傂尺或清朝的營造尺，因為他又已經是現今的人。我想，必須用存在於現今想要參與世界上的事業的中國人的心裡的尺來量，這才懂得他的藝術。（《而已集・當陶元慶君的繪畫展覽時》，西元 1927 年）

　　魯迅是反對復古的，他說過：

至於怎樣的是中國精神，我實在不知道，就繪畫而論，六朝以來，就大受印度美術的影響，無所謂國畫了；元人的水墨山水，或者可以說是國粹，但這是不必復興的，而且即使復興起來，也不會發展的。（西元 1935 年 2 月 4 日致李樺信，見《魯迅全集》第十三卷，人民文學出版社，1991 年北京版，頁 45）

魯迅更提出一個嚴肅的問題：

我以為宋末以後，除了山水，實在沒有什麼繪畫。山水畫的發展也到了絕頂，後人無以勝之，即使用了別的手法和工具，雖然可以見得新穎，卻難於更加偉大。因為，一方面也被題材所限制了。（同上）

這和他說的「我以為一切好詩，到唐都已作完」同義。任何一種形式從出現、成長、壯大，到一定時候，總有一個盡頭，不可能無限制的發展。所以，必須另起爐灶，重新創造新的形式。

魯迅對於創作題材問題有兩種看法，其一「日本的浮世繪，何嘗有什麼大題目，但它的藝術價值卻在的。」（西元 1935 年 2 月 4 日致李樺信）其二，題材並非完全不重要，他指出，如果一個畫家終生只畫「大便」，那麼永遠不會成為偉大的畫家。

魯迅還一再強調「和世界合流」而又有民族性，他評陶元慶畫展時就說：

……和世界的時代思潮合流，而又並未梏亡中國的民族性。

西元 1934 年，他〈致陳煙橋〉信中又說：

有地方色彩的，倒容易成為世界的，即為別國所注意。

魯迅的思想是全面的，不是片面的；是淵博的，不是單一的；他指出的道路是廣闊的，而不是狹小的，他立足高遠，目光敏銳，皆非一般人之可比。魯迅還說過：

美術家固然須有精熟的技工，但尤須有進步的思想與高尚的人格。他的製作，表面上是一張畫或一個雕像，其實是他的思想與人格的表現。令我們看了，

不但喜歡賞玩，尤能發生感動，造成精神上的影響。我們所要求的美術家，是引路的先覺，不是「公民團」的首領。我們所要求的美術品，是表記中國民族知能最高點的標本，不是水平線以下的思想的平均分數。（《魯迅全集》卷二，頁49）

這對美術的根本問題探索得何等的精深啊。魯迅對美術理論的貢獻是不容忽視的，他比一般的專門家更正確、更英明、更全面。

結 語

近代畫論還有很多，以上我只選擇有重大影響者介紹，還有一部分重要畫論，如李可染在西元 1942 年提出的：「用最大的功力打進去，用最大的勇氣打出來」，實際上在八十年代才產生重大影響。

　　現代畫論更加複雜，尤其是大陸，在七十年代之前，完全受政治控制，強調繪畫要為政治服務，為階級鬥爭服務，因而，大陸的畫以表現工農兵為主，手法必須是寫實的。同時的臺灣和香港繪畫就和大陸不同，蓋由理論不同故也。臺灣和香港沒有規定必須畫工農兵，沒有出現「必須用寫實手法」的理論，因而，繪畫風格也不必全是寫實，各人可以有各人的風格。又如當時在香港的劉國松提出「畫若布弈」，身在法國的趙無極也講過類似的理論，但如果在大陸是根本不准許的，大陸當時強調繪畫要「主題先行」，「三突出」、「三結合」，要由領導出題、出點子，畫家根據領導意見起稿，再由領導和群眾審查、核定，畫家根據審查後的意見去畫，有誰敢提出「畫若布弈」？七十年代後期，大陸政治上解禁，提倡思想解放，百花齊放，百花爭鳴。於是，各種各樣的畫論，如雨後春筍，破土而出，外國的畫論也不斷地翻譯介紹到大陸，隨之，各種各樣的繪畫形式都一一展現於世。

　　理論，約束不了天才人物，但除開百年難得一見的天才畫家和完全不識字、也根本沒有受過任何訓練，同時也缺少見識的民間畫工之外，大部分畫家都會跟著理論走。一般的理論可有可無，傑出的理論對美術的發展會有巨大的推動作用。

　　時代在發展，中國畫理論和中國畫就必然會發展！

後　記

一　中國畫論在世界畫論中的地位

古代的中國畫論居世界之首，中國之外的世界各國畫論加在一起也不可能有中國畫論一半多。據蘇聯著名學者查瓦茨卡婭（漢名：白紙）教授統計，僅清代就有畫論四萬篇（見查著中譯本《中國古代繪畫美學問題》）。中國畫論不但多，而且先進深刻，直掘藝術的本質和深處。在四世紀晉宋之間宗炳就寫出一篇十分高深的〈畫山水序〉，把山水畫和中國最高的哲學思想「道」結合起來了。之後，十幾個世紀過去了，西方才出現風景畫。當西方的繪畫大師們在討論畫家應該當大自然的兒子還是孫子時，中國畫家早於他們十幾個世紀就指出，「畫者，心印也」，「畫者，文之極也」，「明神降之」。中國畫論一開始就談「物化」，「天人合一」，「物我為一」，畫家畫的是自己，把大自然融化在自己胸中，這胸中先要裝進豐富的文化知識，然後，重新鑄造成一個具有自己性格、理想和各種文化修養的「自然」，即「胸有丘壑」，然後再以手寫出自己胸中的自然，寫的是本質的自己，而不是要做大自然的兒子和孫子。兒子、孫子，甚至老子，都畢竟比自己隔了一層。西方的繪畫是深刻、還是膚淺，我們暫時不論，但在畫論上，是遠遠不及中國的。

中國畫是哲學的，本基於中國畫論是哲學的，中國的哲學也是畫論，不但《老子》、《莊子》是很好的畫論，就連中國佛家的《壇經》也是優秀的畫論。《老子》：「知其白，守其黑」；「有之以為利，無之以為用」；「柔之勝剛」；「守柔曰強」；「堅強者死之徒，柔弱者生之徒」；「惚兮恍兮，其中有象；恍兮惚兮，其中有物。」「五色令人目盲」；「專氣致柔，能嬰兒乎？」「有無相生，難易相成，長短相形，高下相傾。」「復歸於樸」「大巧若拙」……《莊子》所謂：「所好者道也，進乎技矣。」「以神遇而不以目視，官知止而神欲行。」「萬物無足以撓其心者，故靜也。……水靜猶明，而況精神。……夫虛靜恬淡，寂寞無為者，萬物之本也。」「遊心於淡，合氣於漠」、「刻雕眾形，而不為巧」、「以天合天」、「既雕既鑿，復歸於樸」、「樸素而天下莫能與之爭美」、「物化」、「五色亂目」、「故素也者，謂其無所與雜也。」……都是最好的畫論。爾後的畫論大多皆從《老子》、《莊子》中演化而來。

　　禪家理論用於畫，唐以後更盛。《壇經》：「自心是佛，更莫狐疑，外無一物而能建立，皆是本心生萬種法。故經云：心生種種法生，心滅種種法滅。」「悟人頓修，自識本心，自見本性。」「無念法者，見一切法，不著一切法，遍一切法，不著一切處……我此法者，從上已來，頓漸皆立於無念為宗。」尤其是禪家空、寂、幻等觀念，皆對畫家影響甚大。

　　周作人曾著文說：「中國的大文學家和大藝術家，必對兩件東西感興趣，其一是女人，其二是佛。」余少時讀後，一笑置之，以為「文人無行」之語，而今思之，乃對中國傳統文化知之甚深之語也。

　　《佛教與中國文化》一書中，無住寫的一篇文中記載一個故事，頗能說明問題，「這故事是四十九年女畫家呂無咎女士在高雄舉行個展的招待會上說的。她說：當年她在巴黎留學時，因係學習的近代印象派的畫，故多與法國新派畫家往還，經常互相觀摩，共同討論，因為她是中國人，也時常談些中國畫論，大家都非常尊重她，視之為中國畫論的權威。一次，有位年事甚高，名氣頗大的印象派老畫家前來移樽就教，拿了一部六祖《壇經》請她講解。呂女士翻閱一遍，十分茫然，訥訥不能置一詞，只好推說不曾學過。那位老畫家大吃一驚，問道：『你們中國有這麼好的繪畫理論，你都不學，跑到我們法國來究竟想學些甚麼呢？』」這故事說明，連中國的《壇經》都是優秀的畫論，而且在國外享有盛譽，世界藝術中心的巴黎名畫家都認為是「這麼好的繪畫理論」，可見中國畫論在世界上的地位。

二 文官制度對中國畫論的影響

中國的畫論如此之多，而且多以哲學為基礎，乃和中國的文官制度有關。

中國是世界上最早實行文官治政的國家，一般說來，比歐洲最早實行文官治政的英國早六、七百年，但我的考證，要比英國早兩千年。《尚書・舜典》上有「三年考績」的記載，漢代的鄉舉里選，考選的人才也是文人。隋唐建立的科舉制度，選拔人才更是唯文才是舉。唐朝科舉考試考的是詩，詩寫得好才能做官。宋朝是文官治政最徹底的時代，連軍隊都靠文人管理，這與西方世界一直由貴族和教會把持的政治體制完全不同。所以，在中國，凡是經文人參與的事就不同一般。在國外，繪畫就是繪畫，畫得好就好，畫得不好就不好，管你是不是文人。在中國不行，必須文人欣賞的畫才叫高雅，否則便俗。畫分匠體和士體，一旦入了匠體，你畫得再精緻也沒用。必須入士體，也就是文人畫，大文人隨便一抹都是好的。文人控制了審美標準，久而久之，文人的審美標準也就成為最高的審美標準。所以，中國唯文人畫最興盛。中國古代文人多，文人又當權，是其主要原因。

更重要的是：文人好發議論，又能發議論，所以，能畫幾筆便不停地講，畫應該如何如何。有時，畫的不如講的多。不能畫的文人，也要發點議論。所以，中國的畫論特別多。

文人「志於道」，「道也者，不可須臾離也」（《中庸》）。所以，文人發議論也總離不開「道」，「道」就是中國哲學的最高準則，這就是中國畫論多以哲學為基礎的原因。論畫以哲學，作畫也以哲學為原則，所以，中國畫是哲學的，蓋為畫論所左右故也。

三 《中國繪畫理論史》的作用

中國畫論,「其為書,處則充棟宇,出則汗牛馬。」學畫的人如果一一翻查閱讀,終其生恐不能畢事。即使終其生之力把各類畫論讀完了,也沒有必要,有很多畫論是不必讀的。但學畫的人,除了上智與下愚外(即特殊的大天才和特別呆笨愚蠢不開竅者,一切理論對於他們都無用,這叫「唯上智與下愚不移」),總要讀一些畫論。因而必須有人出來做些整理工作,把歷代畫論中最有價值的內容剖析出來,再放到當時的歷史中去,讓畫家們可花很少力氣,對歷史上最有價值的畫論作精深的理解,從中吸收有益成分。

當然,中國畫論如此之多,沒有任何一人可以保證全部讀過。我對於六朝畫論可以說都讀過。我還輯了一本《六朝畫家史料》,在文物出版社出版。為輯此書,我把當時的書都全部讀過一遍。六朝畫論是中國畫論最重要的部分,可以說,後世畫論都沒有出離六朝畫論的範圍,弄通六朝畫論,則對以後的中國畫論和畫的理解,勢如破竹。所以,研究中國畫論和中國畫,先研究六朝畫論,則是一條捷徑。

隋唐至宋元的畫論,我也基本上都讀過,至少說,重要的畫論,我都讀過,也大概地研究過,這在我的《中國山水畫史》中都有反映。這一時期的重要畫論,後人都常引用,一般不會被遺漏。但今人未必都能瞭解其深意。這就要有人從事深入的研究。

明清的畫論太多了,百分之九十皆可以不讀。這時期文人多,鮮有特殊見解者,多重複前人之論。好的文章,「望氣而知其為寶也」。平庸的文章,翻一點便知其平庸,讀之徒費精力。很多文章,我讀後皆十分後悔。明清文章本來就不足和六朝相比,再讀其平庸之作,乏味之情殆可想見。平庸之輩不會寫出高明之論;反之,非凡之手和天才人物也不會發出平庸的議論。從這個意義上看,明清畫論,我儘管沒有盡讀,傑出的理論也不會遺漏。

因之,對中國畫論作一大概的瞭解,或作為畫家,想知道其中一部分較好的畫論,我這本小書,基本上可提供一定的線索。

　　我一向提倡，作為中國畫家，一生之中，至少要精通兩篇畫論，其中至少一篇是六朝時期的。這個要求不算過分，否則也太可憐了。精通的程度，最好能背誦，至少要能熟讀，並完全瞭解。其中你感興趣的句子要會背誦，這樣，你見到人就有談話的資本，而且，你對中國畫的深意也必有較深的瞭解。我的《六朝畫論研究》一書可參考。宋朝的畫論，我建議讀者細讀郭熙的《林泉高致集》。當然其他的畫論能多讀更好。比如：歐陽修、蘇東坡、黃庭堅、晁補之、米芾等人的畫論（包括其文論），也必須讀讀。明代董其昌的《畫禪室隨筆》也要看看，但董其昌的話，不可全信，有些話還是不錯的。清代惲南田的《南田畫跋》，石濤的《畫語錄》，也應該好好閱讀。還有笪重光的《畫筌》也有些好的議論，這些文章都不長，又易讀，從中可得到不少知識。

四　我對藝術發展的看法

理論的研究，和對人生及世界的看法差不多，到了一定時候，開始那種鮮明的是非觀便漸漸模糊，再向前發展，又總有點無是無非、皆是皆非的感覺。每一種理論，只要被人接受，總有其正確的一面。但只要深究、反問，也有不能成立的一面。六朝時期，謝赫提出的「六法論」，被後人遵為「六法精義，萬古不移」，然而，清初遺民派畫家便群起而攻之，認為作畫豈能為「法」所束縛呢？只要「澄懷觀道」寫出自己的胸懷就行了。「六法」尚有人反，其他理論又何能無人反？但和遺民派畫家同時的「四王」又極力推崇「六法」。反對一種理論，就有可能擁護另一種理論。一種理論有其可以成立的正確之處，有的也有不能成立的片面之處。畫家各取所需，合其所需則推崇，不合則反對。但理論家必須公正。

我一向主張「多元論」。

《易》云：「萬物並育而不相害，道並行而不相悖。」

世界是多元的，大自然是多元的，人類是多元的，宇宙間沒有「單一」可以長期存在下去的東西。所以，正確的理論也應是多元的。多元便可彌補單一的不足。比如關於美的討論中，有人主張：「美是主觀的」；有人主張：「美是客觀的」；有人主張「美是主客觀結合的」；等等，各人都能說明自己理論的「絕對正確」，而又都能說明對方的理論不正確。但當對方出來反駁時，又會得出相反的結論，甚至幾個反問便使之不能成立。爭論了幾十年，甚至幾千年，都無結果。這就說明其理論有正確的一面，也有不能成立的一面。如果完全不正確，就不可能說得頭頭是道。如果完全正確，就不會被人駁倒。但如果改為多元的，便會更合乎情理。比如：美，有的是主觀決定的，或主觀成分占多一些；有的是客觀的，或客觀成分占多一些；有的又是主客觀結合的。美不是物質，而是感受，從這一點來說，美是主觀的。但，千載難逢的美人，世界上最美的風光，不論具有什麼樣主觀的人都會認為其美。這種美基本上可以說客觀成分居多。法國的狄德羅說的「實在美」，即客觀存在於對象中而不以人的意志為轉移的美，大概即此。不要說千載難逢的美人，就連現世的美

麗的電影演員，不僅知識分子認為其美，領導幹部認為其美，就連工人、農民、小商販、售貨員、理髮匠都認為其美，否則就不會到處張貼她們的頭像，而且不管你什麼情緒下也不會否認其美。這說明美是客觀的，主觀的因素不過是一種載體。但另一種美就不同了，客觀的人未必美，但因為觀者有了感情才覺得其美，中國人說：「情人眼裡出西施」。外國人說的：「因為我愛你，所以，你才如此美麗」（〔保〕奧瓦迪亞）。這種美，主觀成分就居多了。一尊怪石、醜石，文人看了十分美，甚至下拜，而農民看了則掉頭不顧；一把好的禪杖，愛武術的和尚看了美，文人則掉頭不顧，這種美就是主客觀結合的美。

硬要說美是客觀的，和主觀無涉；或硬要說美是主觀的，和客觀無涉；或者必須是主客觀結合的，都能說通一部分，而不能說通全部，都經不起反問。如果以多元的說法加以解釋，便不會有問題。

經常有畫界朋友問我贊成哪些觀點，反對哪些觀點？或問我對中國畫發展的看法。我都無法用一句話奉告。因為我是多元論者。繪畫不可能也不應該朝一個方向發展。

我已說過，畫家的理論總以他個人的體驗為基礎。理論家的理論就應該周密一些。論從史出，必要時還要加以論證。

中國的繪畫（外來的暫不論）大體可分為三部分：文人畫、民間畫、畫家畫。我所說的文人畫、畫家畫和古人說的文人畫、畫史畫不同，古人把李成、范寬、郭熙的畫都說為文人畫，而他們說的「畫史畫」（畫家畫）即是「畫院畫家畫」（畫家畫，古人又叫作家畫）。

民間畫，很清楚，反映一種民間趣味，質樸、稚拙，出於民間，流行於民間，雖不代表中國文化的精英，但在民間卻大有勢力，遠遠超過文人畫。民間畫的很多長處也常為文人畫所吸收，甚至連國外的大畫家如馬蒂斯等皆吸收中國的民間畫。民間畫應保留民間畫的風格，或按民間的趣味去發展，千萬不能加以干涉。一辦學習班，或送往大學訓練，或經專家指導，民間畫便消失了。受過訓練或指導的民間畫家便立即失去了質樸的情趣，或向文人畫靠近，或向畫家畫靠近，其藝術水準又不逮文人、畫家遠甚。一個優秀的民間畫家一經訓練，民間畫家的桂冠便失去，再想作一個最末流的文人畫家或最末流的專業畫家都不可能。所以，民間畫只能任其發展（嚴格地說，不是發展，而是保留），莫加任何干涉。

文人畫和畫家畫就複雜得多。

什麼是文人畫？什麼是畫家畫呢？我曾撰文談過，中國畫藝術有兩種，其一是

意在藝術本體的、正規的、認真的、嚴肅的繪畫，又叫作為藝術而藝術；其二是意在藝術主體、逸筆草草的遊戲式、自娛式的繪畫，又叫作消遣藝術，前者如唐宋主流繪畫，現在存世的范寬的《谿山行旅圖》、郭熙的《早春圖》、李唐的《萬壑松風圖》、王希孟的《千里江山圖》，皆唐人謂之「五日畫一石，十日畫一水」的認真嚴肅之作。後者則如傳為宋蘇軾的《枯木竹石圖》、米芾的《雲山圖》、明陳道復的花卉、清揚州八怪的大寫意等。「明四家」的畫則大多介於二者之間。這類畫，作者意不在畫，而在抒發個人的逸氣，以筆墨作遊戲。藝術都有作者的性情在內，為藝術而藝術的作品，作者在認真地畫畫，其意全在藝術品的主體，同時也流露出作者的性情。作為消遣式的藝術，作者意不在畫，畫之工拙、美醜、似與不似，全不在意，只一任作者的性情在流露。畫面上留下的是作者的情緒，所以，這類畫多是寫意，不可能有范寬、王希孟式的嚴謹。我把前者稱為畫家畫，後者稱為文人畫。本來，畫是應該專業畫家畫得好，而文人在詩詞文章做官之餘作畫，只能是塗抹自娛。蘇東坡等文人當年作畫時，也並不以為自己畫得好，他們自稱「墨戲」，蘇東坡說：「為之不已，當作著色山也。」意思是說，不停地練習畫下去，也可以（像畫家一樣）作著色山水畫。但在元以後，情況發生了變化。宋以前的文人基本上都努力為國著想，憂國憂民，「進亦憂，退亦憂」，他們沒有過多的時間作畫，只有少數文人在失意時，因無事可做，才塗抹自娛，所以這類自娛式繪畫不占繪畫主流。主流繪畫還是畫家的畫，即使是文人，如果想當畫家，也必須把主要精力用於畫，真正地把畫畫好才行。但到了元代，一代文人無事可做，便都把精力用在排戲和繪畫上。明以後的文人因受政治和時代的影響，大多不關心國事，他們固然也讀經學文，但只為了博取功名，一旦功成名就，便採取明哲保身態度，盡量少問國事，於是便把大部分時間用於作畫自娛，但他們又缺少那種嚴謹的基本功，於是便簡單地塗抹幾筆，配以優美的書法、詩文，為了證明自己這些畫是高明的，便謂之瀟灑。反過來稱那些嚴謹、認真之作為俗氣。本來，文人業餘塗抹的畫只是偏師別派，而非主流，現在，畫這種畫的人多了，便變別派為主流，原來那種認真謹嚴的主流繪畫，便被排斥了。所以，元明清以降，唐宋式那種長篇巨構、氣勢雄大的謹嚴之作，愈來愈少。歷代那些有志於畫的文人（畫家而兼文人）本可以在繪畫本體上下很大功夫，把唐宋式的繪畫發展下去，但卻被寫意、自娛、逸筆草草誤了。所以，一部分外國人心目中的中國畫就是那種草草幾筆式的花卉或山水小景。但當外國人看到范寬的《谿山行旅圖》，李唐的《萬壑松風圖》時，竟嚇得目瞪口呆：「怎麼，中國還有這樣的繪畫？」王希孟的《千里江山圖》，現存北京故宮博物院，一般不給人看，如果外國

人見到這巨幅重彩的《千里江山圖》，又不知如何驚訝啊。所以有人說，中國畫到了宋便不發展了，到了元以後即衰落了。這是就原來的主流繪畫而言的；但也有人說，中國畫至元以後，大發展了，這是就大寫意和自娛消遣式的繪畫而言的。

一輩子把精力全用在畫上，能把畫畫好，已屬不易，而只在詩詞文章做官之餘，偶爾塗抹，能把畫畫好，更難。所以，文人畫只好另找門徑發展。當然仍是消遣式。但代表一個國家的藝術水平和精神面貌的畫應該是畫家畫。畫家固然要通文，但都是為了把畫畫好。荊浩、李成、范寬都是文人，但更是畫家。所以，畫家畫、文人畫如果分頭發展，畫家在繪畫本體上下功夫，畫出那些長篇巨構、謹嚴精密、深沈雄大、氣勢磅礡的、人見之驚嘆「神乎技矣」的作品，這類作品分量重，有睥睨世界之偉力，才能顯示中國的深厚和偉大，才能和西方畫分庭抗禮而不顯得薄弱。文人畫，應由真正的文人去畫，以挖掘文人的思想和情趣。文人畫的意境、趣味、筆墨都不應是一般化的。而現在很多不是文人的畫者強用寫意畫類似文人畫的畫，除了草草筆墨外，並沒有什麼文人趣味。這就是強求一律，或自求一律的結果。多數所謂文人畫和新文人畫的畫家並不是文人和新文人，因而，他們的畫也不可能好。

專業畫家也硬畫文人畫，最大的損失是使中國畫壇失去了作為正規藝術品的精密嚴謹一類的繪畫，同時又不能反映文人的情趣，真是兩敗俱傷。

因而，我主張，中國畫應分頭發展，民間畫依舊保持民間的質樸傳統。畫家畫應向精密嚴謹的道路上發展，應繼承超過范寬的高大、深沈、雄渾、厚重或王希孟的精工濃豔、燦爛輝煌，而創造出顯示中國氣魄的偉大作品。文人畫則應由文人去發揮文人的意境趣味。但文人畫畢竟是業餘之畫，只應處於別派偏師之位置，作為繪畫，理應由畫家畫居主流。明清以降，恰恰是弄顛倒了。

三家畫可否互相吸收呢？當然可以，但吸收是加強自己的特色，而不是削弱自己的特色，更不能失去自我。明清的畫家恰恰是失去了畫家畫，而向文人畫看齊，但又無文人畫之情趣。

我又曾寫文提倡陽剛大氣的民族繪畫，但我又十分欣賞陰柔秀雅的小品。二者缺一不可。但理應由陽剛大氣的繪畫居民族繪畫之主流。實際上凡稱為大家畫，都是陽剛大氣的。虛谷的畫，就藝術水平而言，超過了吳昌碩，但虛谷只是名家，而吳昌碩是大家；陸儼少的畫就傳統功力而言，遠遠高於李可染，而李可染是大家，陸儼少是名家，就是因為吳昌碩、李可染的畫是陽剛大氣的；而虛谷、陸儼少的畫是清新秀雅的。後者畫就藝術情趣上超過前者，但氣勢和分量卻遜之。當然這問題我已另文討論了，此處不贅。

以上是我就中國畫發展提出自己的意見，也算作理論吧。而我對中國畫很多具體問題的看法，都散見於我的著作和論文中。我寫史，實際上都是藉史來闡述自己的理論，論文如之，這裡不再重複。

至於每一個畫家的發展，也要根據畫家本人的具體情況而定，不可一概而論。蔣兆和、徐悲鴻、李可染以及李斛、劉文西、楊之光等人的成功，主要靠他們的素描基礎，他們因為有素描基礎，就應該利用這個基礎去發展，不必強求他們學陳老蓮、任伯年。齊白石、黃賓虹、潘天壽、傅抱石沒有素描基礎，只能在傳統基礎上發展，如果強求他們以素描為基礎，他們便無法發展。努力去發展，也趕不上徐悲鴻、蔣兆和，但齊白石、黃賓虹這批不懂素描的人，成就似乎更高。齊白石見到油畫後，給徐悲鴻說：「現在已經老了，如果倒退三十年，一定要正式畫畫西洋畫。」（見《齊白石畫法與欣賞》，人美版，頁24）他還給吳作人說過，如果倒退三十年，他一定要學素描。話是這麼說，如果齊白石真的畫西洋畫、素描，他的成就會如何，那就不好講了。如果要他們去補素描，再丟掉傳統去按素描畫，後果則不堪想像。至於學素描者也不同，蘇聯式的素描，歐洲式的素描，歐洲各大師的素描也都各各不同，所以也要作不同對待。學傳統的人也不同，各種各樣的傳統，也不可強調一律。人是複雜的，社會是複雜的，藝術也不應該單一。

但國家應該重視畫家畫。民間畫、文人畫基本上任其發展。學校亦應培養學生畫畫家畫為主，而對民間畫、文人畫兼知則可以。現在中國大陸的畫院太多，如果有個別畫院可以存在，應該是收容作畫家畫的畫家，要必須創作出反映歷史重大題材，顯示國家偉大氣魄的重要作品，而不是塗塗抹抹的文人畫。至於學校培養的畫家，理應是學院式，即我上面說的，以作畫家畫為主，兼知文人畫、民間畫等等。當然，學院式到了社會上還會變化，根據社會需要和個人習性以及個人知識面等等，會作各種各樣的變化，有的去畫壁畫，有的去畫裝飾畫，有的畫文人畫，有的畫畫家畫等等，西方很多有成就的畫家不也是學院式畫家改的嗎？但學院培養學生必以學院式，否則便無法進行教學，當然什麼是學院式，又值得研究。此外，還要根據各個畫家的個性、氣質去發展。一個狂放豪爽的人，硬要畫細膩柔秀的畫，肯定畫不好；反之，一個嚴謹溫和的人，硬要去畫狂放的大寫意，也是畫不好的。要選擇適合自己性格的風格去創作，也是很重要的。當然，一個人的文化修養更為關鍵，一個人所處的環境也很重要，每一個畫家都應盡可能畫自己所熟悉的內容，一個長年處於熱帶的畫家去畫冰天雪地，便很難畫得好，反之亦然。

但要畫別人未畫過的內容，就容易成功。明清時代，畫家多出於江南，江南人

畫江南山水，後代很難突破前代，也是明清繪畫陳陳相因的原因之一。無數畫家學倪雲林，唯弘仁成就突出，就因為弘仁學倪雲林的畫，而去畫黃山，黃山，以前無人畫過。其高山峻嶺，花岡岩石組成的山峰，和倪雲林所畫的太湖風光完全不類。所畫的對象不同，畫面的構圖意境自是不同，而且用倪雲林的畫法去畫黃山，自然不夠，很多地方就必須自創。畫法有異，內容不同，風格面目也就不同，所以，弘仁成功了，成為黃山派的領袖。

石魯的成功，主要在於他畫黃土高原，歷史上沒有畫黃土高原的畫家，石魯畫了，其畫中風光、意境、氣勢以及給人的各種感受都和其他畫家不同，所以，他的畫特別引人注意。因為以前無人畫黃土高原，也就無現成的畫法可供借鑒，他必須面對黃土高原，自己獨創一套畫法，於是他成功了。

于志學的成功，完全在於他畫北方冰雪風光，畫北國冰雪風光，他是古今第一人，他要表現北方冰雪，自是無法借鑒，只有獨創，他找到了（獨創）畫冰雪的畫法，畫法新，景新，給人的感受就新，他「獨詣」而不與人「同能」，所以，畫史上必須記載他。……

關於引進外國的流派，只要有道理，有意義，有人欣賞，我也是贊成的。但是無道理，胡來的東西，我就不贊成。比如有很多人認為，外國的很多流派畫無須有道理，自己不理解，也無須別人理解。大概說是畢卡索講的：你們能理解鳥叫嗎？難道非要理解鳥叫嗎？我的畫，我自己也不知道什麼意思，也不需要別人理解（大意）。於是很多青年以此為口實，糊塗亂抹。其實，畢卡索如果真的這樣講，也不過是講講而已，或者是他故意這樣回答別人。只要看看他的畫，哪一幅都有意思，都有道理，都可使人理解。我到國外考察過，鮮有講不出道理的作品。

但摹仿、重複外國的藝術便沒意思。有一位自稱是前衛派的理論家鄭重地告訴我：「搞傳統的，太輕鬆了，天天坐在家中畫畫，沒有任何風險，搞前衛畫可不一樣了，他們苦啊，要冒風險啊。比如國外的垃圾藝術家，他們不敢公開在街道上布置垃圾藝術，不但警察干涉，連一般市民都不理解。所以，他們只能等到半夜後，到街上布置垃圾，還要有人掩護，萬一被警察抓到，要坐牢的。在我們中國搞前衛藝術更不簡單，當局不支持，垃圾藝術至今沒有興起。只有極少數人在做，也是偷偷地做，他們太艱苦了。為了藝術，他們也都準備去坐牢。理論家應該支持他們……」所謂垃圾藝術，不知是不是像他講的這樣。如果是如此的話，那實在對不起，我雖然是極具同情心的人，但對這種垃圾藝術家決不同情，更不會支持他們。反而主張一旦抓獲，一定要重重處罰，直到判刑。西餐可以吃，西服可以穿，但把頭髮染成

黃色的便不必，把眼睛挖掉換成藍色的更不必要。學習要有選擇，有益則學，無益則棄。引進外國先進的技術、先進的思想，來豐富發展我們的國家，當然應該支持；但如果把外國骯髒的東西也引進來，污染損害我們的國家，那就必須反對，必須制止。還有殖民文化問題，即以西洋文化取代中國文化，最後達到消滅中國文化之目的，這其中有的人用心很險惡，他們知道滅亡中國不容易，就想法先滅亡中國的文化。但大多數人是糊塗人，那就要有理論家出來講一下，使一部分人明白其中道理。

關於藝術和民族以及時代問題，我還是要談論一些，為了說清這個問題，我把我發表過的〈從陽剛大氣談起〉一文收錄於此，讀者讀後，或許有些啟示。而且宋元畫論部分，關於宋代畫論對後世的影響，我一直無空寫，這篇文章中也揭示出來了，可作為宋代畫論的補充。

五　從陽剛大氣談起

現代的中國畫爭著朝細秀小巧陰柔方面發展，最近看到一位畫家的畫卻朝著陽剛大氣磅礴方面發展，讀了他的畫之後，使我產生了很多聯想。

藝術是一個民族的象徵。它既是民族意識的反映，又能反過來影響民族的意識。秦以力健聞名，漢以氣厚著稱。秦碑、詔版、兵馬俑等皆可證：秦之藝術和秦一樣力健。漢碑皆以氣厚感人，以霍去病墓前的石刻為代表的漢代石刻等藝術也都是深沈雄大的。漢朝也是朝氣蓬勃深沈雄大的。一個二十幾歲的青年率領部隊就可以把匈奴掃蕩出境，並追殺數千里。大漢王朝在當時世界上是強大無比的。唐代以前的藝術都把具有力度氣勢和陽剛美的作品作為正宗和欣賞的主流。吳道子被稱為「百代畫聖」，他的畫「當其下手風雨快，筆所未到氣已吞。」乃是氣勢磅礴的藝術。西晉時的畫聖是衛協，從《古畫品錄》記載中知道他的畫也是「頗得壯氣，陵跨群雄。」唐代之前，對柔軟、陰柔性的藝術都是不十分欣賞的，王維的畫是陰柔、柔軟的，在唐代畫壇的地位一直不高。可是到了宋代，社會審美觀發生了變化。人們一致欣賞細軟、陰柔性的美。把陰柔立為正宗，反視大氣磅礴、有力度感、陽剛性的藝術為粗野、粗鄙、俗氣。歐陽修提倡「蕭條淡泊」、「閒和嚴靜」（見《歐陽文忠公文集》卷一三〇〈鑒畫〉），程伊川提倡「溫潤含蓄氣象」，他連「英氣」都反對，認為「才有英氣，便有圭角，英氣甚害事」（《二程全書》）。蘇東坡更提倡「蕭散簡遠」、「平淡」、「空且靜」《蘇東坡集》，他看了吳道子頗有氣勢的畫後，認為「吳生雖妙絕，猶以畫工論」。只有王維的畫「有如仙翮謝籠樊」，「斂衽無間言」。於是王維的畫在宋代具有驚人的地位，雖然宋代前期的繪畫大多還是繼承五代的，但在士人思想中，都以陰柔細軟為美，而皆排斥陽剛大氣了。米芾、蘇東坡、晁補之、喬仲常等文人作畫都取陰柔輕緩之勢。米芾深惡吳道子，「不使一筆入吳生」《畫史》。蘇東坡更大罵張旭、懷素的具有氣勢的書法「顛張醉素兩禿翁，追逐世好稱書工……有如市娼抹青紅，妖歌嫚舞眩兒童。」連范寬、關仝的雄渾氣勢的山水畫也被罵為「俗氣」。李公麟學吳道子，後來也怕入「眾工之事」，於是，消除豪氣，復學顧愷之了。宋代

的以柔弱為美的審美觀導致了宋的衰弱，宋王朝再也沒有漢唐那麼雄大的氣勢了。宋的疆土最小，和西夏打，敗於西夏；和遼打，敗於遼；和金打，敗於金；和元打，敗於元。先亡於金，再亡於元。但宋以柔弱為美的傾向一直占主流，且被繼承下去，漢文化的民族從此衰弱下去了。一直到董其昌倡「南北宗論」，把王維、董源一系定為正宗，王維的畫是陰柔性的，董源畫也以柔軟為主要特徵。董源是南唐人，在五代時只是一般的畫家，地位遠不及衛賢。但因其畫無雄強之氣，而皆用柔軟的披麻皴，顯示出一種陰柔溫潤平和之氣。這正是弱小的南唐氣象。在宋代卻被南方的文人看中，加以張皇。到了元代，遂成一代主流。明清因之。

明清文人提出繪畫的最高境界是「靜、淨。」（見《南田畫跋》及《畫鑒》）「四王」還提出要「化剛勁為柔和，變雄渾為瀟灑。」連「雄渾」都在明確的反對之列，他們更喋喋不休地要去除「習氣」，就是有力感的壯氣，「習氣者，即用力之過。」《臨池心解》董其昌（思翁）的書畫為什麼成為一代大家，就是因為「惟思翁用力不足，如瘠者飲藥。……寧見不足，毋使有餘。」（同前）就在這一片「柔弱」聲中和「靜、淨」的氣氛中，中國「柔弱」了，「萬馬齊暗」了，別人用大炮打開了我們的大門，我們只好賠禮、賠款、割地，任人宰割。中國滅亡在即。

有志之士都已認識到，改變民族，首先要改變意識，改變審美觀。於是「靜、淨」和「柔弱」被拋棄，代之而起的是吳昌碩、黃賓虹磅礡雄渾的藝術，他們的藝術不是淨，而是渾，他們不像以前畫家那樣用墨講究細潤，古人特忌用宿墨（髒），吳、黃都以用宿墨（髒墨髒色）為特色。他們的畫不是靜，而是動。繪畫本來就是要「生動」，後來卻變成「生靜」，現在又恢復到「生動」的境界。吳昌碩、黃賓虹的畫不是「柔弱」而是蒼勁雄強、氣勢磅礡，到了傅抱石，更變而為奮躍、飛動，又如天風海雨、驚雷奔電一般的激烈，傅抱石的畫開始被人譏為「沒有傳統」、「不是中國畫」，這正是以傳統的「柔弱」、「靜淨」觀為標準的。但不久即被整個時代所認可，可見，整個民族的審美觀都在改變。整個民族也在改變，我們的民族又開始雄強了，不再受人宰割了。

藝術似乎是小道，恐怕也不是小道，它的方向可影響一個民族。審美觀是一股潛流，它的「強」則民族強，它的「弱」則民族弱，歷史之實正證實了這一點。

中國藝術發展變革緩慢，正表明了這個民族是個慢節奏的。歷史上藝術變革最顯著的時期也是時代變革最顯著的時期，如唐末五代、安史之亂、宋元之際、元明之際，尤其是明清之際的「天崩地解」時期，以及清末民初時期（再後因為離現時太近，談多了會犯錯誤，暫置而不論），其他時期，藝術的發展都是很平穩的。社會

也無甚變化。

　　因之，藝術不變是不好的，「變則其久，通則不乏」嘛，但朝哪個方向上變，卻值得注意。

　　我並非不欣賞江南傳統畫風中的那種細秀小巧畫風。它抒情、瀟灑、輕鬆，給人溫柔的情感。但在溫柔鄉中也可能會削弱人的壯氣，泯弱人的雄心。人的意識情感在這種柔弱的風格中也變得柔弱了，整個時代也就會變得柔弱。我們的時代更需要的是漢唐的豪氣、猛氣、大氣、厚氣、健氣，需要陽剛的正氣。

　　在我面前的這位畫家的畫中正有這種豪氣、猛氣、大氣和陽剛的正氣，我讀了他的畫後就產生了這一大堆聯想。繪畫作品中美的感覺固然重要，能引起人的聯想就更有價值。

　　清末以降，陽剛大氣正是藝術的主流，也是民族的主流。從中山先生推翻滿清的賣國政權，到北伐，到抗日戰爭，最終都是正義占了上風，贏得勝利。清代也有正義的人和事，如林則徐等，但最終都失敗了。弱氣和巧宦總是占上風，藝術如之。石濤、八大等人的藝術也頗有氣勢，但不居主流，最後還是「四王」一類柔弱的藝術占據了主流，清末改變了這種審美觀後，陰柔小巧的畫風也有不少，但一直不居主流。居主流的藝術乃是吳昌碩、黃賓虹、齊白石、傅抱石、潘天壽這些大氣、雄氣，甚至在以前被人稱為狂氣、霸悍氣的藝術。正是這些雄大的藝術，成為支撐民族意識強大的因素之一。李可染的藝術有板、滯等很多缺點，但他仍成為一代宗師，他的藝術仍代表一代高峰，原因之一便是：他的藝術是雄渾的、深沈大氣的，而不是細秀的、小巧玲瓏的。

　　細秀的、小巧玲瓏的畫有一點也很好，這種畫風產生於以南京蘇州為中心的江南，也以這一地區的畫家畫得最好，從古至今皆然。但全國都學它，而且是強學硬學便不好。最近在北京有不少畫展，多以年輕畫家為主，大多都給我寄來請柬，附來他（她）們代表作的印刷品，左一套，右一套，千篇一律的是那些用細線條勾畫的小腳女人或帶肚兜的半裸姑娘，或洗澡或打扇，嬌柔造作，看多了，就膩了，難過了。而且山東、東北、浙江、北京各地畫家都這麼畫。南京的畫家畫出來還有一點秀氣，其他硬學的畫，除了粗腿細脖的外形外，便只有膩氣和小氣。山東多豪氣、東北多雄氣、燕趙多慷慨悲歌之士，為什麼不抒發自己本色性格，而去硬學細小秀氣呢？僅就藝術而論，亦不可取。何況，我們這個時代不可能把細秀小巧陰柔的畫風樹為楷模，更不應該成為主流。主流畫風、楷模畫風還應該是陽剛大氣磅礴的畫風，這是時代的需要、人民審美的需要。

　　令人遺憾的是：陽衰陰盛，已經抬頭，這不是一個好兆頭，而且也不僅是美術一個領域。有識之士不能不加憂慮。是否要作一個反向的提倡，而且要先從審美的標準及價值意義方面作些闡說，使畫家能認識到這個問題，也許會好些。

　　民族要強大，必須有各方面的充實和輔助，尤其是意識方面的。藝術正是意識的形態啊。

六　談改變中國畫形態的五大理論

中國畫的理論固然多，然使中國畫產生巨大改觀的只有五次，其一是顧愷之的「傳神論」；其二是宗炳的山水畫論；其三是以蘇軾為中心的宋代文人畫論；其四是董其昌的「南北宗論」；其五是徐悲鴻的「素描為一切造型藝術之基礎」論。當然，其他畫論對中國畫的建設都起到很大作用，比如「六法論」的地位也許更高，但「六法論」並未對中國畫產生質的改觀。這五次畫論對中國畫的建設未必皆是有益的，其中也有不利於中國畫發展的成分。但這五次畫論的提出對改變中國畫的精神和形態都起到巨大的作用，中國畫為之一變。

其一東晉顧愷之「傳神論」的提出，使中國畫進入自覺的境界。漢代之前，中國的繪畫在藝術上都是不自覺的，都是功利和政治的附庸。他們並不知道繪畫本體具有美的價值。顧愷之「傳神論」一出，使畫家知道，繪畫可以傳神為手段，使繪畫本身具有美的價值而成為美的對象。「傳神論」一出，千百年來，作畫、賞畫無不以傳神為審美標準。改變了漢代以前，繪畫只取其大勢、能表達其內容效用而已的形式。中國畫之所以能向深刻精微方面發展，「傳神論」功績不可沒。顧愷之有關「傳神論」的內容很多，著名的「六法論」就在其「傳神論」基礎上發展起來的。

其二是宗炳〈畫山水序〉談山水畫的「道」和「理」，談「臥遊」，談「暢神」，談「遠」，談「澄懷觀道」、「以形媚道」。他把山水畫和「道」聯繫起來了。宗炳之後，中國的繪畫則處處求其和道契合。它像一股暗流，處處左右中國畫的發展，決定中國畫的特質，可以說，凡被文人稱道的中國古代繪畫，皆是宗炳理性精神的形態。

其三是宋代的文人畫論，王安石談「欲寄荒寒無善畫」，蘇軾談「士人之畫」、「蕭散簡遠」、「澹泊」、「簡古」、「論畫以形似，見與兒童鄰」、「詩畫本一律，天工與清新」、「綿裡裹針」、「平淡」、「常形」和「常理」。歐陽修主張「蕭條淡泊」、「閑和嚴靜趣遠」、「常形」和「常氣」。米芾力主「高古」、「平淡天真」。晁補之力主「遺物以觀物」、「畫寫物外形」、「大小惟意，而不在形」。黃庭堅大談以禪論畫。這使以後的中國畫產生了翻天覆地的變化。中國畫由畫家畫為主一變而為文人寫意畫為主，

蓋源於宋代文人論畫。此後，唐宋那種氣象莊嚴的繪畫退居下來，文人逸筆草草的繪畫躍居主流了。宋代文人畫論影響太大，有好的部分，但消極部分也不少。

其四是董其昌的「南北宗論」，以禪論畫。宋代文人畫論，使中國畫雄偉渾厚、氣勢剛猛的作品減少了，多數轉而向「蕭條淡泊」和「平淡」。董其昌「南北宗論」在宋代文人論畫的基礎上，不但加強了「平淡」，又進一步明確地反對「剛硬」，更使中國畫走向「曲軟」和「陰柔」，乃至導致「軟甜俗賴」，一片萎靡，而且勢力特別強大。

其五是徐悲鴻的「素描為一切造型藝術之基礎」論。這一句簡單的話，借助徐悲鴻在教育界的權威，卻在畫史上出現了劃時代的效果。中國畫從來沒有以西方的素描為基礎的。以素描為基礎，改變了以往以臨寫古人基本上勾線平塗為基礎的形式，決定了中國畫的生命和形體。這個理論提出之後，尤其是各大學招收新生的考試、學習、創作都以素描為基礎。學中國畫的人必須學素描，學到的素描也就必然用到創作中去，中國畫的面貌完全改變了。從顧愷之到陳老蓮、任伯年一千多年間，基本上單線勾寫再塗色式的形式大體結束。新一代畫家差不多都以素描為基礎，出現了一代新形式的國畫。這種新形式的國畫是優是劣，姑且不論，徐悲鴻提出的以素描為基礎，其影響之大是無可否認的。且不說劉文西、方增先、黃冑、李斛、楊之光等等，就連蔣兆和人物一系、李可染山水一系，基本上都是以素描為基礎的。李可染的名言：「用最大的功力打進去，用最大的勇氣打出來。」但他並沒有用最大的功力打進去（當然，他也用了很多功力），他的成功，大半是用水墨畫素描，也吸收了西畫中倫布朗的方法（在一片暗光中留有一點亮光）。他的山水畫中有明暗光線感，也有傳統的筆墨，他成為一代大師，徐悲鴻理論的影響是重大的。

當然，我只是說徐悲鴻的畫論影響大，並沒有說他的畫論是畫家唯一可遵循的理論，更沒有說他的畫論是最佳的理論。而且歐風東漸，其理論也是大勢所趨中的必然。

五大理論中，董其昌的「南北宗論」被人誤解最多，也最需說清楚，所以，我寫得最多。這部分內容，我實際上寫於西元 1981 年，那時候，很難看到臺灣學者的著作，後來（大約西元 1986 年）美國堪薩斯大學李鑄晉教授告訴我臺灣徐復觀的《中國藝術精神》一書，觀點和對某些問題的分析和我相近。我便設法找到徐著，他果然寫得好，我修改時，又參考了他的一些寫法（實際上我們所用資料和部分觀點本也相同），劉勰云：「有同乎舊談者，非雷同也，勢自不可異也，有異乎前論者，非苟異也，勢自不可同也。同之與異，不屑古今，擘肌分理，唯務折衷。」斯言得之。

其實，我們的結論和大部分觀點並不相同，有的則相反。雖然如此，我仍然反覆聲明參考了徐復觀的著作。這本來是學術研究上正常的事，但有人仍有微詞。然而大多數畫家都來信或面告：這部分內容對他們啟發太大。多少年來，我對「南北宗論」又有更新更深刻的見解，但想來想去，為避欲蓋彌彰之嫌，還是不加改動，故爾，我將以前這篇文章原封不動的收入，還是那句老話，是是非非，任人評說，「舉世而譽之而不加勸，舉世而非之而不加沮，定乎內外之分，辨乎榮辱之境，斯已矣。」

七　法亦去弊，法亦生弊

凡事不變，久之必生弊，需制法以去之，法以去弊；然法久又生弊，又須制新法以去之。社會、文學、藝術皆然。秦法太繁太苛刻，引起農民（陳勝、吳廣等）起義，導致秦朝滅亡。劉邦制新法，以去秦法繁多之弊，僅「約法三章」，可謂簡矣《史記‧高祖本紀》：「法三章耳，殺人者死，傷人及盜抵罪。」）。但太簡了，很多事無法處理，蕭何又重新制法，還是要參考秦法。法久又生弊，又制新法。

藝術也如此。明末，董其昌提倡「南北宗論」，提倡柔軟瀟灑、清空虛淡的藝術，徹底去除了「浙派」粗筆硬線濫墨之弊，王原祁在《麓臺題畫稿‧仿大癡卷》中還強調「化渾厚為瀟灑，變剛勁為和柔」。此法一出，影響至深至廣，但久之，畫壇又是一片軟甜萎靡之態，毫無生氣，死氣沈沈。

「以禪入畫」實際始自唐後期，宋士大夫尤為認真。至明董其昌以「南宗禪」喻文人畫，於是畫家作畫，一味的虛淡、清空、柔軟、緩緩的、輕輕的畫，最後導致萎靡甜俗。

清末以降，眾人則開始攻擊「以禪入畫」，並制新法以變之。先是康有為提出政治變法，稍後，他又提出美術變法：「吾國畫疏淺，遠不如之。此事亦當變法。」他在〈萬木草堂論畫〉中說：「惟中國近世以禪入畫，自王維作《雪裡芭蕉》始，後人誤遵之。……此中國近世畫所以衰敗也。」又批判「自東坡謬發高論，以禪品畫……」乃是導致中國畫衰敗的根本。康有為提出反對以禪入畫的方法是「以復古為更新」，然後「合中西而為畫學之新紀元」。

魯迅也反對「以禪入畫」後形成的「空虛」局面。他說：「我們的繪畫，從宋以來就盛行『寫意』，兩點是眼，不知是長是圓，一畫是鳥，不知是鷹是燕，競尚高簡，變成空虛。」❶

魯迅又說：「我想，唐以前的真跡，我們無從目睹了，但還能知道大抵以故事為題材，這是可以取法的。在唐，可取佛畫的燦爛，線畫的空實和明快；宋的院畫，

❶　《蘇聯版畫集》序〈記蘇聯版畫展覽會〉，上海良友圖書公司，1936 年 7 月版。

萎靡柔媚之處當捨，周密不苟之處是可取的。米點山水，則毫無用處。後來的寫意畫（文人畫），有無用處，我此刻不敢確說，恐怕也許還有可用之點的罷。」❷

看來，魯迅對這些受禪宗精神影響的「空虛」、「寫意」畫是十分不滿的。

但真正制法改變這些形式的，是徐悲鴻等一批留學生。徐悲鴻提出「畫之目的，曰：惟妙惟肖。」因而他提倡寫實主義，提出「素描為一切造型藝術之基礎」、「素描寫生，直接師法造化。」這樣就改變了「兩點是眼」、「一畫是鳥，不知是鷹是燕」的風氣。變寫意為寫實。此法一出，則去「空虛」、「抽象」之弊。結果風靡全國，產生了蔣兆和、方增先、劉文西、黃冑、楊之光、周思聰等一大批名家，還有李可染等山水畫大家，畫風為之一變。

在中國主流畫風中，「以禪入畫」的風氣差不多全被改變。香港、臺灣的畫風，雖和大陸不同，但也多數引進西方繪畫思潮，也改變了「以禪入畫」的狀態。

但大陸上以寫實為基礎，以素描為基礎的畫久了，又生弊端，即中國畫的傳統筆墨趣味不顯了。所以，觀者又不滿。又有人出來反對寫實和「以素描為基礎」的方法，說這誤導了中國畫的發展。「改革開放」以來，西方繪畫思潮大量湧入大陸，各種「現代派」時髦起來。有的在紙上潑一盆墨汁，便是作品；有的在畫面上貼一張報紙；有的在畫上挖幾個洞；有的用自行車在紙上壓一下便是作品……有的在展覽會上洗腳便是藝術；有的抱一堆雞蛋；有的把妻子脫光坐在木桶裡，自己灑上啤酒；有的把牛肚子割開，自己鑽進去，又鑽出來；有的把自己血管割破，流血而死，便是行為藝術；有的男女脫光衣服趴在一起，拍一張照片……這些「作品」和以前確實不一樣。但幾十年過去了，大家又覺得更沒有意思，又要求回歸寫實、回歸傳統。

寫實主義又抬頭，而且勢力很強。「工筆畫」太多了，有人說，不能老用那種方法畫，寫意畫才是中國畫的主要傳統，又提倡大寫意……

所以，法亦去弊，法亦生弊。弊生了，再以新法去新弊，新法久了，又生弊，再以更新法去其弊，「人世有代謝，往來成古今」，法生法滅，法滅法生，這就成就了一部繪畫史，歷代不同。

《孟子・盡心》有云：「待文王而後興者，凡民也。若夫豪傑之士，雖無文王猶興。」繪畫之「豪傑之士」無須模仿他人，他能自造新法以去時弊，自創新法，別開生面，成為一代楷模，「凡民」又隨其後而興……這就是繪畫史，也是繪畫理論史。

❷ 《魯迅全集・且介亭雜文・論「舊形式的採用」》。此文最早發表於 1934 年 5 月 4 日上海《中華日報》副刊《動向》上（署名常庚）。

跋

　　書稿寄到東大圖書公司後，我便想，何時能進入編排過程？何時能出版？於是便決定寫封信去問問，信剛寫好，還沒來得及寄出，便接到編輯部的來信告訴我，書稿已完成編排，現已進入三校。我大為震驚。臺灣出書速度之快，我早有聽聞，但快到這個程度，卻是我意想不到的。我的一本書在大陸上因暢銷，多次再版重印，每次重印至少要三年，最近一次再版，已過了三年。因為很多讀者不停地來信催問，我便向編輯打聽，回答是「馬上」。但這一「馬上」又過了一年，我當時發表一篇雜文〈馬和馬上〉加以諷刺：「馬上、馬上，我們的馬也太慢了。」在這裡一本書再版要三、四年，而東大圖書公司出版一本新著只不過三、四個月，感慨之餘，又想起往事，有關這本書的一些事，很想呈告讀者。

　　1991 年，上海一家雜誌編輯部寄來一封快信約稿函，要我寫一部《中國畫論簡史》在他們的雜誌上連載，索稿頗急。接信後，我考慮了一下，我曾經出版了《六朝畫論研究》和《中國山水畫史》兩部專著，對中國繪畫上很多問題該講的話差不多都講了。後來又寫了十幾本，雖然也多了一些零星的發現，但總的來說，也未超出此二書的範圍，因而不想再繼續研究畫史畫論了，但對中國歷史、思想史、詩文、社會、人生等，我還有很多話想講。當時正準備撰寫一部綜論中國的歷史、思想史、詩文、社會、人生、哲學以及藝術方面的書（最近出版的《悔晚齋臆語》則是其中點滴），思想一時尚未轉過來，所以，不大想接受這個約稿。後來一位好友來信說情，確是盛情難卻，而且他們的出版社還答應在連載結束時結集出書。我又重新考慮許久，忽然想起我也曾計畫過研究歷代畫論，在《六朝畫論研究》後記中，我還說過，要對隋唐、宋元、明、清畫論逐一研究，後來很多讀者還來信詢問和催促過。現在寫畫論簡史，正好完成這一夙願，也對關心我的讀者作一交代，於是就決定寫下去。其實，要靜下心來寫，這本畫論史，不過一個月時間便可完成，而且會寫得比現在更連貫、更深刻、更有條理，發現的問題和解決的問題也會更多、更有價值。但雜事多，俗務多，電話多，客人多，各種約稿多，弄得我昏頭轉向，無所適從。每到編輯部來信催稿，才趕緊連夜趕出一篇。已經發現一些問題，應該深入研究，又止

了。一稿交出，又忙其他。等到下次催稿，拿起筆，思路又變了。很多火花，剛迸出，又熄掉了，寫得很不滿意，現在十分後悔。很多雜事不問也就算了，一個月時間也不是抽不出來。集中寫，又快、又能深入。分散寫，則相反，而且思路拉來拉去，費時費心更多。我這半輩子，後悔的事太多，所以我叫「悔晚居士」，後悔已晚矣。連載快要結束了，出版社催我再加整理，準備出書，於是我便抽空整理。

原連載的《畫論簡史》中的中國畫論雖然都產生過一定影響，但對中國畫產生十分重大影響的畫論只有五次（詳前），其中有幾次畫論常被人錯解和誤解。在雜誌上連載時，因限於字數，未能說清。這次，換上我以前詳細研究的文章，字數有的多，有的少，體例就不一致了。我考慮好久，還是來點實際吧，以講清楚為重。體例不一致，或者叫「非驢非馬」，有人說非驢非馬有什麼不好，騾子就是非驢非馬。這話很有道理。

因為當時各篇分開寫，又匆匆忙忙，寫了後篇，找不到前篇，於是各自為政，前後不統一，但我看問題也不是太大。為什麼非要強求統一呢？只要實在就行，這也許又有點「非驢非馬」了，但讀者讀起來，並無不便之處。只是部分章節的引文有些重複，考慮章節的獨立性，還是不刪。

在雜誌上連載時，限於字數，很多引文沒加注出處，這是學術研究上的大忌。整理時，都盡量加上，但常見而為讀者所熟悉的內容就不再加注了。

有很多較重要的畫論，連載時沒有寫，後來也重寫加在每部分之後，總之，比以前充實得多。

但我的感覺，這本書能否正式出版，不一定有把握。所以，整理時，並沒有下太多的功夫。果然，書稿寄到出版社後，他們討論來，討論去，結論是：暫不出版。因為紙價暴漲，出版社沒有資金，所有的書稿都停印。我因事忙，書稿也就暫存該處，未能及時索回。我常因事忙，誤了很多事，也造成過很大的損失；但這一次卻在不幸中得其幸了。

1995 年初，我的家宅忽遭巨大火災，幾間屋的書籍、畫冊、文物和名人字畫都被焚燒一空，半生積蓄付之一炬，更有我收集幾十年的資料以及我撰寫十多年的手稿，尚未出版，也化為灰燼，豈非命也夫。而且，我近幾年主編並主筆寫了一部《現代中國畫史》，國內外無數畫家寄來他們的圖片和各種資料，也都燒了，真痛不欲生，「十年磨劍，五陵結客，把平生涕淚都拋盡。」只有這部手稿在外，幸而得免。於是我便把這部劫後僅存的手稿索回，感激之情，難以言喻。

我一直希望靜下心來，埋頭對中國的人文科學作一深入的研究，我有資料，也

有想法，但很多莫名所以的因素，使我一直不能實現我的願望，青春易逝，徒自嘆息，悲夫！

　　校畢這部書稿，南京的霪雨依舊，我從書房步入陽臺，憑欄眺望，感慨良多，我少時學過詩，容易遐想，錦箋在案，我提筆寫了一幅舊聯：

　　　世事滄桑心事定，
　　　胸中海嶽夢中飛。

陳　傳　席
1997 年於南京師範大學

中國民間美術

薄松年／著

　　中國是一個多民族的國家，眾多民族都創造了各具特色的民間美術；民間美術流行於人民生活的各個方面，在節日禮俗、宗教信仰及衣食住行中幾乎無所不在；但過去的歷史文獻對民間美術記載卻很少，多零散見於民俗及筆記雜著書籍之中，這自然不能體現真實歷史的全貌。本書輯錄了作者近五十年來關於中國民間美術研究的文章，內容區分為「品類篇」、「地區篇」、「民俗篇」三部分，內容涵蓋的範圍相當廣泛，羅列的資料亦十分珍貴，文中並補充七百多幅圖片，適合一般美術愛好者作為研究與鑑賞民間美術的參考書籍。

東西藝術比較　　高木森／著；尹彤雲／譯；陳瑞林／審譯

　　人類文明要進步就得廣納不同族群的特色與成就；民族間要和諧相處就得從互相瞭解、同情開始，進而互相尊重或互相融合；個人要提升心靈的境界就得借助於異、同的激盪，而這一切都要從研究世界多元文化入手。要獲得有關世界各地文化的豐富知識，我們可以學習和研究不同地域的哲學、文學、政治、地理、語言、音樂、藝術等人類文明成果，而這些管道之中，研究視覺藝術是一條捷徑，因為藝術是一種國際語言，無需像哲學、文學、政治等要先熟練那些複雜難學的文字。本書主要透過「東西方藝術比較」，清晰地展現世界文化交融的藝術圖卷，引導讀者進入這個萬花筒般的藝術世界去遨遊、觀察、思考和探究。

亞洲藝術　　高木森／著；潘耀昌等／譯

　　藝術品是人類心靈的「腳印」，代表人類最偉大的成就與最大的驕傲。研究藝術史可以令我們重新接近古人的心蹟，也令我們再順著古人腳印走一遍歷史旅程，遍覽五花八門的智慧大表演。由於藝術史是一門科際人文學，遊移於許多人文學科之間，故宏觀藝術史的研習，必能令人擴大眼光、豐富思路、開拓胸襟、起迪自知，和加強自信。有自知才能虛心學習別人的長處，有自信才能保有自己的長處，並且勇於踏入世界。藝術史乃是世界公認最佳的通識教育課程，其理在此。

　　本書從宏觀角度，以印度、中國、日本三國為研究重點，旁及東南亞、中亞、西藏、朝鮮等地藝術史。藉歷史背景之介紹、藝術品之分析比較、美學之探討、宗教之解說，以及哲學之思辨，條分縷析亞洲六千多年來錯綜複雜的藝術發展歷程。願讀者以好奇之心，親臨觀賞古人的藝術大演出。

元氣淋漓——元畫思想探微　　　高木森／著

　　元朝畫像一首詩，其中充滿著智慧的靈光，處處有引人入勝的境地。元朝繪畫史也像一部詩集，而研究元朝繪畫史就像讀一部詩集一樣，每一幅畫、每一位畫家所開拓的境界——詩情畫境——都容你盡情地馳騁；雖然那帶有幾分荒寒的廣漠會讓人感到寂寞，而且勾引著陣陣的愁思，或許也跟著倪迂嘆聲「獨聽鐘聲思惘然」吧！本書意圖通過作品的分析來探索元朝畫的境界，同時經由文獻的考證研究元朝繪畫這簇簇幽蘭成長的內在、外在因素。我們會發現：當歐洲還籠罩在中世紀基督教文化下的時候，在中國的元朝，一個受盡歷史家批評的朝代，竟然培育了舉世無雙的，具有最高人文思想的文人畫、畫工畫、工藝畫和宮廷畫！這個事實似乎傳達了一些重要的訊息，不是嗎？

明山淨水——明畫思想探微　　　高木森／著

　　明朝統治中國達二百七十六年，是中國歷史上比較長的朝代，也是媲美漢唐的盛世之一。在中國的繪畫史上，明代繪畫不可否認的，是很重要的一個階段，除了畫家甚多、對後世的影響極為複雜外；且就當時的社會環境而言，正處於一個轉型時期，東西方都面對著工商業型城市文化的興起，以及連帶的文化變革，所以在繪畫的發展上也有了許多新的文化內涵。本書作者本著一貫的治史方式，著重繪畫風格與時代文化和哲學思想的互動。擬以繪畫思想的演化為綱，對明朝繪畫的發展過程、內容與前因後果作分析研究，進而釐清明代繪畫在藝術史上的意義與價值。

橫看成嶺側成峯　　　薛永年／著

　　古人說，書畫是「有國之重寶」、「無味之奇珍」。觀賞書畫作品，領略其中的真善美，思索其發展嬗變之跡，不僅可以豎看「思接千載」，橫看「視通萬里」地提升精神，而且是瞭解文明演進最有興味的途徑之一。

　　本書匯集了大陸著名美術史家薛永年研討古代書畫的成果，上起魏晉，下逮晚清。或娓娓述說名家名作的「成功之美」及「所至之由」，或要言不繁地綜論畫科書風畫派的生成變異消長興衰，或論大家而務去陳言，或闡名家而發幽表微。辨真偽而不忘優劣，述風格而聯繫內蘊，講理論而及乎技法與媒材，論藝術而兼及文化與社會，務求知人論世，尤擅在書與畫、文人畫家與職業畫家的相異相通處探求民族審美意識的發展，當屬本書的特點。

宮廷藝術的光輝——清代宮廷繪畫論叢

聶崇正／著

　　本書為清代宮廷繪畫專題研究文章的結集。清代的宮廷繪畫是中國古代繪畫發展歷史的一部分，其作品過去較少刊布及被研究。作者從事此項研究多年，文集中既有對清代宮廷繪畫機構、制度的探討，又有對某些具有重要歷史價值繪畫作品的發掘，還有對清代宮廷繪畫所特有的「中西合璧」畫風的介紹。這一專題的研究，開拓和擴充了中國古代繪畫史和中外文化藝術交流史的領域。

中國佛教美術史

李玉珉／著

　　本書分為八章，以通史之形式、美術史之角度切入，介紹自漢迄清佛教美術發展的過程。每章的結構大致分為歷史背景和佛教美術兩部分。前者簡要地敘述每一朝代佛教發展的概況，後者則以作品為中心，敘述其風格特色、圖像特徵、宗教意涵等。讀者可以藉由作品的解說，同時欣賞到中國佛教美術之美，並從中體認其所蘊含的佛教思想和精神。